GUAN SHANYUE
AND CHINESE PAINTING
IN THE 20th CENTURY

Commemorating the 100th
Anniversary of
Guan Shanyue's Birth

关山月与二十世纪中国美术

『纪念关山月诞辰100周年』国际学术研讨会文集

中国美术家协会理论委员会
深圳市关山月美术馆 编

广西美术出版社

序言一

薛永年

Preface One

Xue Yongnian

　　百余年来的中国社会，发生了三千年未有之巨变。20世纪的中国画，也在世纪巨变中发生了深刻变化。这一时代的画家与画派，则在不同时期从不同层面映射了时代的变化。其中的岭南画派，是一个出现较早富于革新精神而且与时俱进的画派，不仅在上半个世纪已经与各有不同特色的海派和京派鼎足而立，而且在后半个世纪里继续与长安派、金陵派并驾齐驱。关山月是岭南派开创者高剑父的入室弟子，是这一画派第二代画家的卓越代表，他发扬了高氏以艺术反映现实人生的志趣，自觉以画笔关注祖国的命运和人民的生活，将个人的艺术探索积极融入当代中国艺术变革的洪流之中。无论在抗日战争时期、其后的南洋写生时期、五六十年代的建设新中国时期，还是改革开放的新时期，他都秉承先师"折衷中西、融汇古今"的理念，重视文化积淀，笔墨当随时代，追求艺术鲜明的时代感和浓郁的生活气息。

　　民国元年出生、20世纪之末离世的关山月（1912—2000），是著名中国画家、美术教育家，经历了世纪中国画之变的各个时期，参与过很多重要事件，创作了许多影响深远的作品，培育了不止一代美术家，也与同时代不同美术流派的众多美术名家有过很深的交往。他们相互映照，共同构成20世纪中国美术的丰富内涵。今年是关山月先生诞辰100周年，也是关山月美术馆开馆15周年。为了缅怀关山月先生的艺术思想与艺术成就，探讨关山月与岭南画派对于20世纪中国美术发展的影响与贡献，在举办纪念关老诞辰100周年回顾展的同时，关山月美术馆、中国美术家协会理论委员会，还有国家近现代美术研究中心一同举办了请国内外相关专家参与的"关山月与20世纪中国美术"学术研讨会。

　　对中国近现代美术史的研究，兴起于20世纪90年代。已经开展的研究，有综论性的研究、时期性的研究、门类性的研究、画派的研究、个案的研究、问题的研究、事件的研究等。其中，对岭南画派和关山月的研究都启动较早，收效也比较明显。为

了推动"关山月与 20 世纪中国美术"的研讨，学术委员会在摸清已有研究状况的情况下，采取了定向约稿的方式，约稿的对象分别是：对关山月与岭南画派进行过专题研究的美术史论家；对 20 世纪中国美术进行过专题研究的美术史论家；对 20 世纪中国文化史和艺术史进行过专题研究的专家。征集论文邀请函发出之后，得到了广大学者的热烈响应。

在研讨会上发表和收入论文集的文章，大约可以分为四类：第一类是关山月与岭南画派的综论性研究，第二类是关山月学术史的研究，第三类是关山月的专题研究，第四类是关山月写生等问题的研究。专家们从不同角度通过关山月对岭南画派和 20 世纪中国美术的研究，具体深入，小中见大，涉及了关山月艺术的方方面面，如他的代表作品、他参加再造社的问题、他的艺术观与笔墨风格，也涉及了现实主义问题、岭南画派"抗战画"问题、20 世纪中国画的写生等问题。既是对以往关山月及岭南画派研究的丰富发展，也为进一步的研究奠定了新的基础。

独具特色的中国美术，不仅形成了古代传统，而且形成了 20 世纪的新传统，要建立中国美术优秀传统的传承体系，就必须加大研究力度，特别是加强 20 世纪美术史的研究。在 20 世纪美术史的研究中，个案与专题的研究是基础，时期与事件的研究是经，作品与问题的研究是纬。只有把个案与专题的研究纳入时代和地域的坐标中，才能把 20 世纪美术史的整体研究扎扎实实地推向前进，才能对 20 世纪的新传统有透彻的了解。关山月美术馆成立以来，一直立足全局，开掘研究资源，从个案的方方面面深入延展，开展关山月、岭南画派乃至 20 世纪美术史的研究，早已卓有成效。这次发起的研讨活动，在更多学者专家的参与下必将有力地促进学术和艺术的发展。在论文集即将出版之际，我代表中国美协理委会再一次向关馆的领导和同仁表示感谢和敬意！

序言二

陈湘波

Preface Two

Chen Xiangbo

关山月先生（1912—2000）是在 20 世纪中国现代化进程中作出卓越贡献并产生重大影响的杰出画家。作为岭南画派第二代画家的卓越代表，他秉承先师高剑父 "折衷中西、融汇古今" 的绘画理念，以革新中国画为己任。尤其是新中国成立以后，他倡导 "笔墨当随时代"、"革故鼎新、继往开来" 的艺术理念，对新的文化情境和历史背景下的中国画发展与革新作出了重要贡献，并产生了广泛影响。关山月及岭南画派的艺术实践影响和推动了 20 世纪中国绘画艺术的发展，将关山月先生纳入 20 世纪中国美术革新与发展的整体框架中进行系统研究，对于 20 世纪中国美术史研究具有非同寻常的学术意义。

关山月先生将其 813 件代表作品及一批有关的文献资料捐赠给深圳市政府，促成了关山月美术馆的建立，也为我们研究其艺术成就及 20 世纪中国美术的发展提供了难得的条件和宝贵的线索。作为以关山月先生的名字来命名的美术馆，研究和探讨关山月及其所处的时代相关命题的艺术价值和历史意义是我们的学术使命。2012 年是关山月先生 100 周年诞辰，为缅怀先生，追忆先生一生传奇而辉煌的艺术历程，也为了探讨关山月与岭南画派对 20 世纪中国美术发展的影响与贡献，我们举办了一系列纪念活动，举办 "山月丹青——纪念关山月诞辰 100 周年作品展"（深圳·广州·北京），编辑出版《关山月全集》，召开 "关山月与 20 世纪中国美术——纪念关山月诞辰 100 周年国际学术研讨会"。

其中研讨会由中国美术家协会、深圳市文体旅游局主办，我馆与中国美术家协会理论委员会、国家近现代美术研究中心承办，也是国家近现代美术研究中心本年度的重点课题。2012 年年初，我们向海内外在关山月与岭南画派艺术研究、20 世纪中国

美术史研究领域卓有成就的 60 位专家、学者发出约稿函，得到了热烈响应，收到专家们认真撰写的研究论文近 40 篇。经中国美术家协会理论委员会专家审定，共甄选出 33 篇具有独特的研究视角和学术深度的论文编入这本文集，分四大板块予以呈现：1. 关山月与岭南画派艺术总论，从宏观角度论关山月及岭南画派的艺术成就、定位和影响；2. 关山月与岭南画派史学研究，涵盖关山月先生生平、关于关山月和岭南画派的回忆性及史料性文章及其教学实践等；3. 关山月艺术创作专题研究，分山水、花鸟、人物专题对关山月的艺术进行深度研究；4. 关山月写生与相关问题，从关山月的写生铺陈开来，对 20 世纪中国美术史上具有重要史学价值的写生现象进行深入的剖析。

因为关山月先生在 20 世纪中国美术名家中是有着丰富的话题可以开拓的，本次研讨会也许不能涵盖关山月先生的方方面面，但我们希望，本次的研讨可以成为关山月和岭南画派研究的一次阶段性小结，更希望通过研讨，可以给我们更多的启发，帮助我们将这一课题更加深入地推动下去。研讨会结束后，我们与中国美协理论委员会携手，以参会专家提交的专题论文为基础，结合研讨会现场的内容，编辑出版了《关山月与 20 世纪中国美术——纪念关山月诞辰 100 周年国际学术研讨会文集》，希望这本文集能够为关注关山月与 20 世纪中国美术的专家、学者提供一份有价值的文献资料。

文集的编辑出版，得到了海内外专家、学者的撰文响应，他们积极而认真的治学态度，令所有工作人员为之感动。同时，研讨会的成功举办和《文集》的顺利出版，在很大程度上得益于中国美术家协会理论委员会的大力支持，尤其是名誉主任邵大箴先生、主任薛永年先生和秘书长李一先生，在整个活动组织筹备的过程中付出了大量的心血，在此一并表示衷心的感谢，并期待今后开展更为广泛和深入的合作。

目录

关山月与岭南画派史学研究
Historical Research of Guan Shanyue and Lingnan School of Painting

关山月艺术创作专题研究
Monographic Study of Guan Shanyue's Art Creation

附录
APPENDIX

关山月与 20 世纪中国美术国际学术研讨会
Guan Shanyue and Chinese Painting in 20ᵗʰ Century

学术论文
ACADEMIC PAPERS

关山月与岭南画派艺术总论

General Instructions of Guan Shanyue and
Lingnan School of Painting

关山月绘画略论

Brief Introduction to Guan Shanyue's Painting

广州美术学院教授　李伟铭

Professor of Guangzhou Academy of Fine Arts　Li Weiming

内容提要：关山月（1912—2000）是在 20 世纪中国美术现代化进程中作出卓越贡献并产生重大影响的杰出中国画家。关氏一生跨越中华民国和中华人民共和国两个历史时空，并在其晚年迎来了新中国历史上的改革开放时期。正像所有那些胸怀天下而非拘守一隅的艺术家一样，他具有异常广阔的艺术视野，绘画实践涉及山水画、人物画、花鸟画和连环画；无论战争抑或和平，外部世界的任何变化，都能直接或间接地引起其情感世界的敏锐反应，并在艺术实践中留下清晰的印记。因此，研究 20世纪中国美术史，讨论关山月是无论如何无法绕开的话题。

Abstract: Guan Shanyue (1912-2000) is an outstanding painter who has made great contribution and influence in the modernization of Chinese fine arts in the 20th century. Guan's life spanned two historical periods from the Republic of China to People's Republic of China, and in his late years, he lived in the period of Opening-up and Reform. As all the artists who "have the world in their mind" and who don't limit in one corner, Guan has extraordinarily wide art perspectives when drawing landscape, people, comic strips and birds and flowers. Changes in life whether in peace or in war can arouse directly or indirectly his keen response to his arts practice. Therefore, Guan Shanyue is an inevitable subject in the research of Chinese art history in the 20th century.

关键词：关山月 20 世纪 中国美术 写生 现代化

Key words: Guan Shanyue, 20th century, Chinese fine arts, Sketches, Modernization.

关山月（1912—2000）是在 20 世纪中国美术现代化进程中作出卓越贡献并产生重大影响的杰出中国画家。

1912 年 10 月 25 日（旧历九月十六日），关山月出生于广东省阳江县那蓬乡果园村一个小学教师家庭，原名泽霈，"山月"是在 1935 年进入广州春睡画院学习的时候，老师高剑父（1879—1951）给他取的名字。

关山月一生跨越中华民国和中华人民共和国两个历史时空，并在其晚年迎来了新中国历史上的改革开放时期。正像所有那些胸怀天下而非拘守一隅的艺术家一样，关山月具有异常广阔的艺术视野，绘画实践涉及山水画、人物画、花鸟画和连环画；无论战争抑或和平，外部世界的任何变化，都能直接或间接地引起其情感世界的敏锐反应，并在艺术实践中留下清晰的印记。因此，研究 20 世纪中国美术史，讨论关山月是无论如何无法绕开的话题。

在关山月的艺术生涯中，首先必须提到的是其最重要的老师高剑父。众所周知，高剑父是现代中国美术史上一位具有革命精神和领袖气质的艺术家，在他周围，始终有大批青年追随者。自觉地将早年投身辛亥革命的政治激情视为推动其艺术实践的强大动力，强调艺术家对中华民族的崛起所应担当的职责，也是高剑父在其生活的时代产生重大影响的原因之一。完全可以这样说，高剑父通过其革命性实践所确立的政治与艺术二位一体的价值模式，是他留给后人的一份特殊的精神遗产。

概括来说，构成高剑父的艺术革命观的最主要元素就是强调来自现实生活的真实感受在艺术实践中的重要性的同时，将所有人类经验视为具有开拓性意义的智慧的源泉。从这个角度来看，高氏的选择对中国画学的正统观及其强大的捍卫者形成了尖锐

的挑战——如果说后者价值结构的内在性基于以中国为天下之"中心"的传统宇宙观的话，那么，高氏恰好相反，他的开放的艺术革命论，明确声称中国只是已经并且将继续发生巨大变化的世界秩序中的一部分，向大自然包括其他域外经验学习，是促成如汉唐时代出现中国文化历史中的昌盛时期的必要条件，也是现在应该继承发扬的优秀传统。

　　在进入春睡画院以前，关山月从阳江农村到广东省会广州接受新式的中等师范教育，毕业后在广州谋得一份小学教师的工作。尽管在家乡的时候，关山月已接受了最基本的传统画学的启蒙，业余喜欢自得其乐地绘画，但在20世纪30年代中期，也就是高剑父艺术生涯的黄金时代，作为榜样的力量，高剑父无疑比前者具有更大的感召力。因此，作为高氏忠实的追随者，在广州沦陷前夕，高剑父避难澳门，关山月毅然一路紧跟，并在澳门普济禅院——春睡画院新的教学点，婉拒禅院主持慧因法师皈依佛门的说教，潜心学画。抗战结束后，关山月又成为高剑父主持创办并担任校长的广州市立艺术专科学校的教授。因此可以这样说，关山月"皈依"高剑父，就是皈依了艺术的"宗教"。

　　避难澳门的第三年，关山月在那里举行了平生的第一次个人画展。正是这个以"抗战"为主题的画展，揭开了关山月漫长的艺术生涯的序幕，奠定其"为人生的艺术"的基调。正像我们看到的，在其个人艺术道路中具有象征性意味的这个"抗战画展"，关山月以巨幅绘画的形式描绘了日本侵华战争给中国人民带来的灾难，其中的《从城市撤退》（长卷）和《三灶岛外所见》、《渔民之劫》，是关山月亲历其境的义愤之作。这些运用传统的中国画材料绘制的作品，虽然并不完全合乎传统画学的清规戒律，但其宏大的叙事性结构和富于视觉冲击力的线条笔触，却真实地再现了令人触目惊心的现实场景。

　　毫无疑问，抗战是现代中国政治命运的转折点，也是现代中国文化发展的转折点。从视觉艺术史的角度来看，由于地缘政治空间的变化和中国政治中心的转移，在抗战中，西北、西南自北宋以后重新获得了进入中国画家视野的机会。甚至可以这样说，那些对拓展20世纪中国画艺术的表现空间和语言表现形态作出巨大贡献的中国画家，

绝大多数都在这一时期的西北、西南留下他们清晰的足迹，关山月也不例外。澳门画展之后不久，关山月辗转经粤北、桂林入川，接着沿河西走廊到达敦煌，沿途写生，在敦煌莫高窟和他的妻子李小平度过了秉烛临摹壁画的艰苦岁月。《塞外驼铃》、《冰河饮马》、《祁连牧居》是这一时期的代表作。这些作品的特殊意义在于，关山月摆脱了元明以来胎息于平远的江南水乡或者极尽雕饰奇巧的园林小景的传统笔墨趣味，甚至摆脱了来自高氏的深刻影响（关于这方面最富于真知灼见的论述，可参阅庞薰琹先生在 20 世纪 40 年代后期为关山月《西北、西南纪游画集》所写的序），在写生的基础上，重建了与大自然联系的独特方式。显而易见，在《塞外驼铃》和《冰河饮马》，包括完成于这一时期的其他以祁连山脉和西南山川及其民俗生活为表现主题的作品中，已经看不到在漫长的文人画传统中被津津乐道的闲情逸致和轻清内敛的笔墨趣味，苍凉、壮阔的山川视野和奇崛、强悍的线条力度，已成为关山月视觉体验的兴奋点，他渴望案头尺幅能够承载广袤的西北大漠和急湍的大江巨流，赋予基于水墨材质的中国画艺术以更为强烈的视觉张力。因此，也可以这样说，在往后的岁月中被反复磨炼并试图引进更为丰富的色彩语言的大胆实验，在关山月 20 世纪 40 年代的西北、西南之行中，已经深深地扎下了根！

在 50 年代开始的知识分子思想改造运动中，作为一种古老的思想载体的传统中国画艺术及其现代传人的存在价值，继"五四"运动之后受到更严厉的质疑，但是，关山月无论在思想抑或艺术实践中受到的冲击远比我们想象的要小。他很快并且非常顺利地融入了社会主义时代的新生活，在投入各种政治运动的同时，完成了大量引人注目的主题性创作，譬如《新开发的公路》、《山村跃进图》（长卷）。确保其艺术创造力得到充分发挥的条件，部分应归诸其非凡的生存智慧，但更重要的原因，恐怕要追溯到他在高剑父那里得到的艺术革命思想的熏陶和在绘画实践中早已开始的类似的探索。如果说完成于 50 年代末期的合作画《江山如此多娇》作为一项政治任务之所以落实到关山月、傅抱石身上，关、傅在 40 年代的重庆时期从郭沫若那里获得的艺术认同感可能起了很大的作用，但合作获得成功更重要的原因，显然要归于傅抱石富于古风情调的浪漫主义笔法与关山月壮阔的写实主义视野奇妙的糅合。合作的结果有效地提升了傅、关两位中国画家在社会主义中国的知名度，但收获显然不止于此——至少对关山月来说，在其后两人结伴的东北之旅中，关山月显然从傅氏那里获得了另

一种启发，那就是笔墨线条的节律感。作为这方面最具有说服力的作品，我认为应该是描绘抚顺露天煤矿的《煤都》。每当面对这件原作的时候，我总在想，为什么我们现在经常能够看到的超越丈匹的巨幅绘画，在绝大多数情况下其视觉效果总是与画幅的大小成反比，《煤都》——当然还包括傅抱石的许多"笼天地于形内，挫万物于笔端"的尺幅之作——恰恰相反。这里更重要的原因，是否就是襟怀、抱负的差别？

"文革"十年中断了许多中国画家的本职工作，关山月同样受到极大的冲击。他在60年代初期创作、自认为认真学习领会毛泽东诗意的作品《俏不争春》，成为被猛烈批判的焦点并最终导致自己被关进"牛棚"。我们不知道关山月自我反思的具体过程，但他显然已经从莫须有的政治迫害中找到了自我保护的方式：横空斜出的孤瘦枝干改造成为铺满画面的浓艳花丛。这是一曲无须背景铺垫的颂歌，尽管它与本来的意境已经相去甚远。但是，事实证明，这种简单的处理既满足了那些狂热的政治浪漫主义者的期望值，同时也有效地保护了关山月的艺术生命在"文革"后期得以延续。《绿色长城》可以视为"文革"时期出现的中国画艺术的奇迹。这是一件来自于关山月家乡阳江十里银滩的创作，对现在年轻的读者来说，"长城"二字在当年的具体语境中所特有的政治内涵可能令人费解，但是，仅仅从视觉效果上来看，这件以连绵不绝的海滩木麻黄防风林带为主体的图画，在构图和色彩的处理上却有意味深长的意义。在这里，"水墨为上"已经不是衡量艺术价值高低的必要条件，虽然没有丘壑之幽和烟云之美，但很少有人能够否定这是一件具有卓越的创造性价值的现代中国画。更具体来说，在语言形态上，《绿色长城》既不是工细整饰的传统青绿山水或如海外"大风堂"主人乐在其中的水注色流的"泼彩"实验，厚重的石绿等矿物质颜料在濡染墨渍的笔端揉搓翻滚，虽然徘徊于"随类赋彩"的范畴，却仍然能够看到骨法用笔自由运动的节奏。事实证明，《绿色长城》已成为"文革"时期少数能够在20世纪中国美术史中经得起风吹雨打的杰作，它不仅验证了色彩在现代中国画艺术中存在发展的可能性以及丰富的想象性活力的前景，而且成功地验证了色彩的强调与线条风格的自由实际上并不矛盾。

"不动便没有画"是关山月经常强调的说法，也是其画学理论的精髓和注入其绘画实践的生命活力。在这里，"动"是变量、空间位移和视觉景观的变化，当然也可

以理解为随着情境的变迁，审美趣味和笔墨形式的调整。显然，与许多同辈艺术家稍异，关山月对外部世界及其生活的时代的关注之情更为强烈。他似乎永远不是那种耽于案头清玩、以自足自满的形式完成其人生历程的艺术家。从首次个人画展到 40 年代末期问世的《西南、西北纪游画集》、《南洋纪游画集》，包括 60 年代初出版的《傅抱石、关山月东北写生选》，所有作品几乎都与旅行写生有关。在其漫长的艺术生涯中，关山月不仅走遍了中华大地的山山水水，而且走遍了日本、欧美、南亚各地，90 年代初期，甚至不顾高龄远赴我国的最南端西沙群岛写生。关山月几乎所有的代表作都源自长期旅行写生的经验，这是毫无疑问的。画缘乎"动"，不妨看作关山月在观念上认同、在实践中力图证验的绘画"发生学"。

不错，检点 20 世纪中国绘画理论和绘画实践发展史，一个不能遗漏的关键词就是"写生"。写生作为一个古老的概念之所以被赋予时尚的功能，也许不能完全归诸中国画家对案头临习前贤粉本这种传统基本功已经深深地感到厌倦，更重要的原因，显然在于急剧变化的世界和动荡的生活节奏，已经没法保证定于一尊的"书桌"、"画案"在书斋中的绝对稳定性和安全感。在这一背景中，熟习古人的经验和书本的知识并非完全没有必要，但从社会生活和大自然中获得生存的经验，相对而言显然更为迫切。因此，写生既是中国画家走出传统的书斋进入现代生活接受磨炼的途径，也是他们在大千世界中汲取新的视觉经验和调整笔墨语言秩序的有效方式。不过，正像所有类似的事情一样，一旦写生被当作唯一有效和至高无上的选择，写生也就有可能堕落成为一种人云亦云的说辞并最终导致"写生"意义的消解。在 20 世纪中国绘画历史的长廊中，标榜"写生"甚至郑重注明"写"于某时某地某处的作品，其实总是千篇一律者，难道所见还少吗！

关山月可能是少数的例外。写生已变成其个人生活的主要方式，力图在写生的过程中以大自然的不同景观来不断修正习惯而成自然的笔墨惰性，是关山月心照不宣的独门秘籍。换言之，关山月绘画的风格力量除了源自其与时俱进的精神气质，更重要的来源在于他所追求的不断变换的视觉景观以及着意加以夸张强调的笔墨和色彩的力度、节奏。不言而喻，避免构图的雷同，在纵横恣肆的笔墨运动和浓烈斑斓的色彩累积中，形成作品外在的形式张力和奇迹感，是关氏绘画风格的重要特征。为了强化

这种特征，也为了珍视其创新意识，关山月总是在创作前期的草图准备工作中投入大量的精力，并在作品最后的完成过程中不断加以修改调整。熟悉关山月的人都知道，关山月很少有一挥而就之作。他认同"九朽一罢"的古老准则，但是基于"动"的意识，与"熟"相对，他的绝大多数创作包括写生，总是在形式上保留着"生"的感觉。在这里，"生"正像"动"一样，既是一种生命体征，也可能是止于"技"阻于"道"的证验，但对这位将写生视为获得灵感的重要源泉的艺术家来说，"生"显然被赋予超越"熟"——过分"圆熟"——的内在惰性的特殊价值。

因此，对那些习惯以"水墨为上"、"炉火纯青"作为中国画艺术的美学标准的读者来说，关山月的某些作品，特别是 90 年代后期那些域外写生之作，可能存在明显的"生涩"、"稚拙"甚至"火气"灼人之感。话说回来，以毕生精力将自己塑造成为一个在传统意义上具有"高雅"的书卷气质的中国画家，本来就不是高剑父更不是其学生关山月所要追求的人生境界。但不能不承认，关山月是一位直到晚年仍然坚守在自己的岗位上，试图以自己的方式和锲而不舍的努力赋予中国画艺术以更为深厚的思想内涵和更为壮阔的视觉张力的艺术家。他的异乎寻常的艺术视野和历久弥新的艺术创造力，不但丰富了 20 世纪中国美术的历史内涵，而且在新世纪的序幕中，揭示了现代中国画艺术发展的辉煌前景！

2012 年 7 月 26 日于青崖书屋

National Construction And Socialist Realism:

Guan Shanyue's Paintings From The 1950s In Global Historical Perspective

University of Victoria Canada , Ralph Croizier

To a foreign observer, especially one interested in the connection between art and politics, Guan Shanyue is one of the most important artists of Twentieth Century China. His career spanned three distinct periods of dramatic change in Chinese art, society, and politics. First, the traumatic years of the War of National Resistance. Second, the early decades of The People's Republic from national construction in the 1950s to the Cultural Revolution in the sixties and seventies. Third, the beginning and fruition of the reform policies in the eighties and nineties.

This paper focuses Guan Shanyue's paintings in the second period, especially the 1950s. In those early years of the People's Republic it was not clear what role traditional Chinese ink painting would play in the new society. All art was to serve socialist construction, both economic and social with, of course, "politics in command". to many Chinese painting it was a difficult switch from traditional subjects in traditional styles to the depicting current reality in a strong and realistic manner.

The Lingnan School of Painting Background as Preparation for National Construction Painting in Ink

To Guan Shanyue the challenge of translating socialist realism into water and ink painting was far less challenging because of his training as a student of Gao Jianfu in the 1930s. Of the three masters in the first generation of the Lingnan School of Painting , Gao Jianfu most emphasized using realistic techniques from Western painting to make Chinese ink painting relevant to modern times and the challenges facing the nation.Since its beginning in the early 20th Century , the Lingnan School of Painting had tried to modernize Chinese ink painting by absorbing realistic techniques , such as perspective, volumetric shading, light and shadow effects from Western painting as well as including modern scenes and subjects in its paintings.[1] GaoJianfu wanted to create a new Chinese Painting suitable for a modern China. The patriotic impulse behind that thinking was not so directly political as the demands for social relevance in The Peoples Republic but there was a similarity. Art was not just for art's sake. His leading students (Li Xiongcai, Fang Rending, Huang Shaoqiang, Situ Qi and Yang Shanshen) were all more or less followed in this path, but none of them more successfully and enthusiastically than Guan Shanyue.

In fact, Guan's commitment to the new socialist order led him to break with his old and sick teacher . In 1951 he visited Gao Jianfu in Macao and urged him to return to China. According to Gao Jianfu's daughter, Gao Lihua, her father became angry when Guan told him that to not return would make him "an enemy to the people."[2] Gao died later that year, and it would be up to his students to carry on the Lingnan School of Painting style ,to make new Chinese Painting relevant to a new China.

In the 1930s Guan had already shown his ability to create powerful images in ink showing the devastation of war. Later, in Western China he showed the suffering of the people with grim realism and captured the scenery and peoples of China's Western borderlands with dramatic realism.

This paper will trace his evolution as an artist in the 1950s, but not strictly in chronological order or going into the many campaigns and shifts in Party line during that decade. Instead, it will put Guan's "national construction paintings" into a global context by comparing it with socialist realism in the Soviet Union from the 1930s to the 1950s. The comparisons will be on four common themes in socialist realist art: workers, construction projects(dams, reservoirs, bridges), industrialization , and collectivized agriculture. Examples could be drawn from other socialist countries as well, eastern Europe or Asia and Cuba in Latin America. But it was the Soviet experience that influenced China in the 1950s, so the examples are all Soviet.

Comparing Themes from Soviet Socialist Realism with Guan's National Construction Paintings

Nothing was more important in Soviet socialist iconography than portraying workers as heroic builders of socialism. After all it was the proletariat that was the leading class in the revolution . We see this in a painting by Alexander Deineka , an artist who had shown modernist leanings in the 1920s but who by the mid-thirties was painting strictly according to the dictates of Party prescribed "Socialist Realism". His *Victors of the "First Five Year Plan"*, glorifies workers of various nationalities who have launched the Soviet Union on the path to becoming an industrial superpower. (Illustration 1)

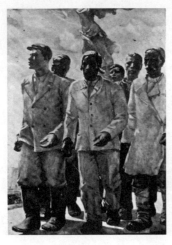

1. Alexander Deineka, *Victors of the First Five Year Plan*, 1936

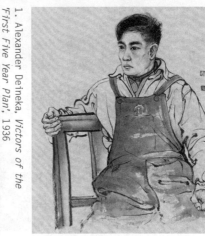

2. Guan Shanyue,*Railroad Worker*,1955, 40.5cm × 32.5cm

The style is realistic even if the advancing phalanx of labor heroes echoes the geometric formalism of Deineka's constructivist past and the headless Greek classical figure of winged victory overhead makes the painting metaphorical rather than strictly realist.

Nevertheless, the figures are imposing, individualized but united in their advance towards a bright socialist future. There is a sense of monumentality in the composition, almost a sculptural quality. Twenty years later Deineka borrowed the solidly Slavic figure on the left for a celebration of agricultural collectivization and mechanization, *The Tractor Driver*, 1956. Same muscular figure, same pose, hat off as he gazes into the future. It too is a celebration of the heroes of socialist labor, a theme often repeated in Soviet painting.

There are many other monumental portraits celebrating the working class in the Soviet Union. In a similar period of socialist construction in China, the period when Russian influence was at its height, how could Chinese Painting painters like Guan Shanyue match the monumentality of these Soviet oil paintings? Guan Shanyue, though not primarily a figure painter, certainly tried. His sketch books from the 1950s show that he followed the injunction that Chinese Painting artists go into real life and draw real people, although in his case that was just a continuation of his Lingnan School of Painting emphasis on painting contemporary reality(Illustration 2)

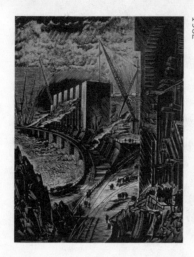

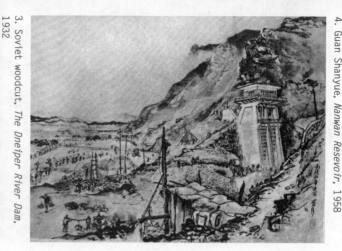

However, these ink drawings, more sketches than formal portraits, cannot come close to the Soviet oil paintings in size, strength or metaphorical power. Guan's drawing is competent , his figures solemn and dignified but neither in scale or composition adequate to the task of glorifying the working class. *Railroad Worker*, 1955 , portrays a representative of the proletariat but does not make him a symbol of socialist construction.But this is not to fault Guan Shanyue. He was not a portrait artist nor was portraiture the major genre of Chinese ink painting. Could Guan better portray the heroism of the new age in paintings of the physical structures being built by the working class?

A Soviet woodcut from the 1930s, one of a series, shows the construction of a large dam on the Dneiper River. Woodcut technique had a special place in the revolutionary art of modern China, but here we are looking at how ink painting might match the dramatic intensity of this 1932 sample of Soviet art. Dams, of course, for electric power and irrigation or flood control, were showpiece projects for socialist construction, symbolizing progress and the conquest of nature.(Illustration 3)

One might expect that the Chinese tradition of landscape painting could be adapted to this new subject and it was. Guan Shanyue did this ink drawing of the *Nanwan Reservoir* in 1958. (Illustration 4)Interestingly, he did not show the finished dam in its natural setting. Instead , it is a picture of the construction process where the main interest is human activity.

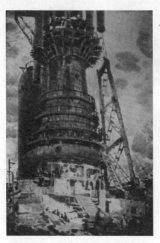

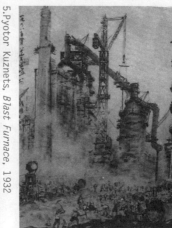

Similarly in his drawings of the new bridge over the Han River in 1954, the large machinery and imposing bridge is matched by the emphasis on the workers building it.

So where the Soviet woodcut, one of a series, emphasizes the structure itself, Guan shows the laborers building it. This certainly is a theme in socialist realist art, but it does not emphasize the size and grandeur of the finished monument to socialism. Like his portraits of individual workers, it is a more intimate view of socialist construction, neither monumental in size of the picture or in composition. Why did Guan not follow the example of his artistic predecessors in the Soviet Union by striving for monumentality?

One possible answer is that Chinese ink painting did not suit that purpose as well as oil painting. But that can only be a partial reason. We know that before the 1950s Guan was doing landscape paintings of unprecedented size and grandeur. Why not a similarly panoramic painting for a large dam or bridge?

Before speculating on the reason, first consider another theme from the Soviet "First five Year Plan", steel making: Pyotor Kuznets's oil painting of a new blast furnace in the Kuznets basin.(Illustration 5)

Guan Shanyue did several paintings of blast furnaces, smaller in size, also featuring

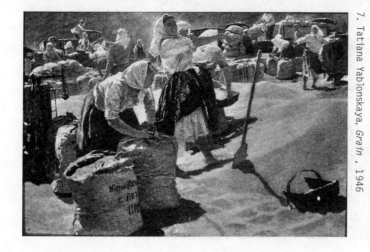

7. Tatiana Yablonskaya, *Grain*, 1946

the towering blast furnace and other machines but softened by the swirling mists which here must represent industrial smoke. The Soviet painting is more a monument to industrialization, the triumph of the machine. The Chinese industrial landscape , with industrial smoke replacing mountain mists, has far more human activity. It is more a tribute to labor, the working class , than to the triumph of the machine.(Illustration 6)

Four years before "The Great Leap Forward" , which was the ultimate effort to reach Communism through socialist consciousness and heroic labor efforts, this painting seems to suggest a difference in Communist ideology between the two countries with the Soviets putting more emphasis on science and material development, the Chinese Communist Party more emphasis on ideological consciousness and human will power.

One more comparative theme of socialist construction in both countries—agriculture. Important in the Soviet Union, collectivization of agriculture was an essential part of the capital accumulation that funded the rapid industrialization of the "Five Year Plan". It was no less important in China for the transition to socialism. In both cases collectivization lead to immense human suffering and ultimately failure, but of course there is nothing of that in the art.

One especially vibrant and optimistic example from Soviet art is, *Grain* by Tatiana

Yablonskaya. (Illustration 7)

In this case,the woman artist emphasizes women's labor but that is incidental to the celebration of the abundance produced by collectivized agriculture. It was a prime example of state enforced socialist realism depicting what should be rather than the actual state of problem ridden Soviet agriculture.

Guan, despite his enthusiasm for the new China ,did not attempt to match this buoyant optimism in his scenes of rural life from the early 1950s. They tend to have a quieter, more pastoral feeling of a prosperous and peaceful countryside. (Illustration 8)

But in 1958, at the height of "The Great Leap Forward" , he changed both the format and the content of his rural paintings. The traditional form he chose was the long horizontal scroll. The content was the frenetic efforts of the rural masses to transform the countryside through sheer human effort—dams and irrigation canals, backyard steel furnaces, communal kitchens and other key features of "The Great Leap" mentality.

One of these old form with new content handscrolls was an astonishing 1529 centimeters in length. Like a traditional landscape scene, it showed an unfolding panorama but human activity, instead of being incidental to the scene, now dominates every part of it

whether digging irrigation ditches, smelting iron in backyard furnaces , or gathering green manure. All activity is collective in accordance with the ideological basis of "The Great Leap".

What tentative conclusions can be drawn from this short and selective comparison about Guan Shanyue's art and socialist construction painting in these two countries?

The most obvious one is that Soviet oil painting seems better able to project a sense of grandeur or monumentality for this politically didactic art. Is this from the medium itself, oil on canvas versus ink on paper or the tradition of naturalistic representation and emphasis on portraiture in western art? Some Chinese ink painters, notably the Lingnan School of painting, had already attempted to absorb these elements of western painting before 1949. Still, in this observer's opinion, Guan Shanyue was not very successful in producing the kind of heroic images socialist realism demanded. Nor were most of the other leading Chinese painting painters who attempted to transform Chinese ink painting to fit socialist realist purposes.

From today's perspective these paintings are more historical curiosities than a path to the future to Chinese or world art. That does not make them of no interest to historians, but before leaving Guan Shanyue with these not very flattering comparisons between his socialist construction paintings and those from the Soviet Union, we should show the way Guan had found to bring Chinese landscape painting into the modern world and serve the Chinese nation.

The Symbolic Landscape : Chinese Tradition and Modern Nationalism

The best early example of this is his 1954 Landscape, *A New built Road* . He was not the first Lingnan School of painting painter to show a truck or automobile. Gao Jianfu had done it in the 1920s. And Chen Shuren had used roads to give perspective and the illusion

of depth to his wartime paintings of scenery in western China. But Guan's vertiginous mountain scene, with the road a triumph of engineering linking the most remote parts of the nation, best combines aesthetic love of nature with a more subtle political message. It suggests more than it proclaims, leaving room for the viewer's imagination. That makes it better art, and points the way forward to his later, most famous work, Such a Beautiful landscape, jointly painted with Fu Baoshi for the opening of the Great Hall of the People in 1959. Its position in the history of 20th century Chinese art history , and also political history, is well known.

President Nixon's historic visit to China in 1973 was commemorated in this group photograph in front of the mural sized ink painting.

Apart from the symbolic significance of its location at the political center of The People's Republic of China, two features stand out in this painting separating it from Guan', or any other Chinese painting a artist's work in the 1950s.

First, its sheer size, mural like dimensions rather than the usual format of a hanging or vertical scroll. This would open the way for other large ink paintings, usually landscapes, to serve as public art. Second, the absence of any of the manifestations of socialist construction—busy factories, heroic workers or peasants, abundant communal farms, giant construction projects.

Of course, it is political art by its location, by the title and inspiration from Mao Zedong's poem in 1945, by the prominent red sun, painted twice the originally intended size at Zhou Enlai's politically astute suggestion. But, at a time when political strains were already developing between the People's Republic of China and the Soviet Union, signs of Soviet style socialist realism and the usual subjects for socialist construction have completely disappeared. I call this the symbolic landscape because the material objects of socialist construction Soviet style have disappeared. Nationalism and Chinese identity,

with only symbolic references to the Party and its Chairman, are what remains. It is a new style of Chinese landscape painting, but it is still Chinese. And it has survived as a national symbol when the cranes, dams, factories, and heroic workers of the socialist construction paintings of the 1950s are now usually regarded as just historical curiosities.

This is a good place to leave Guan Shanyue and his efforts in the 1950s to make Chinese Painting relevant to a new age while keeping its distinctively Chinese character. In succeeding decades through the tumult of the "Cultural Revolution" and into the new open country era he would further develope a new style of monumental landscape painting. In the early 1950s he tried to focus his art on the builders of the new China and their industrial monuments, but ultimately it was landscape——the trees, mountains, lakes and rivers of the motherland——where he found his true calling. In the end, he finished more new Chinese painting works than socialist construction. Would his teacher have been pleased?

Note:

1.Ralph Croizier, *Art and Revolution in Modern China: The Lingnan (Cantonese) School of Painting, 1906-1951*, University of California Press, 1988.

2.Interview with Gao Lihua , New York, July, 1975.

国家建设和社会主义现实主义：

从全球历史视野看关山月自二十世纪五十年代起的画作

加拿大维多利亚大学荣休教授　郭适

关 山 月 与 岭 南 画 派 艺 术 总 论
General Instructions of Guan Shanyue and Lingnan School of Painting

　　对于一名外国观察者来说，特别是对艺术与政治相互关联感兴趣的观察者来说，关山月是 20 世纪中国最重要的艺术家之一。他的职业生涯跨越中国艺术、社会和政治发生巨变的三个历史时期。首先是全国抗战艰难时期，然后是中华人民共和国成立之初的几十年——从 50 年代国家建设至六七十年代的"文化大革命"时期，第三个时期是八九十年代改革政策开始和取得成就时期。

　　本文关注关山月在第二个时期的作品，尤其是他在 20 世纪 50 年代的画作。在共和国初期，艺术家对传统国画在新社会该发挥什么样的作用尚不清楚。一切艺术都要为社会主义建设服务，即使是经济与社会也要以"政治挂帅"。对很多国画艺术家来说，从传统的国画风格和主题转向描绘现实的具有强烈现实主义的风格是一次困难的转型。

岭南画派背景为国家建设时期国画创作做准备

　　对关山月来说，他作为高剑父的弟子在 20 世纪 30 年代所接受的训练使得他把社会主义现实主义融入水墨画并不是大的挑战。作为岭南画派第一代的三大家之一，高剑父最强调运用西方绘画的现实主义技巧使中国水墨画更接近现代社会和描画国

家当时面临的挑战。从 20 世纪初期，岭南画派就试图通过吸收现实主义技巧使国画现代化，例如来自西方绘画的透视法、体积阴影、光影效果以及在国画中加入现代景象和主题。[1]高剑父希望能够创造适应现代中国的新国画。在这种想法背后的爱国动机并不是像国家所倡导的投身社会那样具有直接的政治性，但也有一定的相似性。艺术并不只是为了艺术本身。他的主要弟子（黎雄才、方人定、黄少强、司徒奇和杨善深）或多或少都追随了他的道路，但没有一个像关山月那样成功和富有激情。

事实上，关山月决定拥护新的社会主义秩序导致了他和年迈多病的老师之间的决裂。关山月在 1951 年曾到澳门拜访过高剑父，力劝老师回到中国内地。根据高剑父女儿高励华回忆，当关山月说，若不回去，他将会成为"人民的敌人"时，高剑父当时非常生气。[2]高剑父当年晚些时候就去世了，之后由他的弟子们传承岭南派画风，使新国画与新中国联系在一起。

关山月早在 20 世纪 30 年代就已经表现出他用水墨描绘和呈现战争灾难的能力，富有震撼力。在中国西部，他用冷酷的现实主义手法描绘普通人的苦难和刻画中国西部边界地区的人文风景。

本文追溯他在 20 世纪 50 年代作为一名艺术家的演变，但并不是严格按照时间顺序或是以那 10 年内发生的政治运动或政党路线转变为依据。本文是把关山月的"国民建设画作"放在全球的背景下，与苏联 20 世纪 30 年代至 50 年代的社会主义现实

図2／《铁路工人》／关山月／1955年／40.5cm×32.5cm／纸本设色／关山月美术馆

图1／《第一个五年计划的胜利者》／亚历山大·杰伊涅卡／1936年

主义进行比较。这种对比主要涉及社会主义现实主义艺术的四个共同主题：工人、建设工程（水坝、水库、桥梁）、工业化和农业集体化。范例本也可以选自其他社会主义国家，比如东欧或亚洲或拉丁美洲的古巴，但苏联的经验在 50 年代对中国的影响最大，因此对比范例都来自苏联。

苏联社会主义现实主义作品与关山月国家建设作品的主题比较

苏联社会主义肖像画中最为重要的特点是把工人刻画成建设社会主义的英雄，毕竟无产阶级是革命的领导阶级。我们可以从画家亚历山大·杰伊涅卡（Alexander Deineka）的画作中看到这一点，他在 20 年代已经表现出现代主义创作偏好，在 30 年代中期却严格遵从苏共提出的"社会主义现实主义"纲领进行创作。他的《第一个五年计划的胜利者》（图 1）歌颂了使苏联走向工业强国道路的来自各民族的工人阶级。作品是现实主义风格，前进的劳动英雄方阵折射出杰伊涅卡以往的建构主义风格，而无头的象征胜利的希腊古典艺术人像的出现使这幅画作更有寓意而不是直接写实。

虽然如此，我们还是可以看出这些人物各具特色，团结一致地走向更光明的社会主义道路。整幅作品带有一种纪念色彩，像雕塑一样。20 年后，杰伊涅卡借用了一个站在左边的坚定的斯拉夫人物形象来歌颂农业集体化和机械化。1956 年《拖拉车

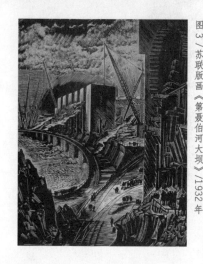

图 3 / 苏联版画《第聂伯河大坝》/1932 年

司机》刻画的也是同样强壮的人物，一样的姿势，脱帽注视着远方，这幅作品也是在颂扬社会主义劳动英雄，这是苏联绘画的普遍主题。

在苏联有很多这种纪念碑式的肖像画，它们歌颂苏联的工人阶级。在中国进行社会主义建设时期，苏联的影响达到高峰，和关山月一样的国画艺术家如何创作出像苏联油画中的不朽人物形象？关山月首先不是一名人物画家，但他也进行了尝试。他自 50 年代以来的素描集显示他遵循了国画艺术家应该走入真实生活去描画真实人民的指令。虽然对他来说这只是继续岭南画派强调当代现实的原则而已。（图 2）

然而在我看到的关山月作品中没有一幅在尺寸、力度和寓意方面是可以企及苏联油画的。关山月的作品优秀、庄严肃穆，但从规模和结构上都还不能充分歌颂工人阶级。1954 年的《铁路工人》刻画了一名无产阶级代表，但并没有把他塑造成社会主义建设的人物象征。但责任并不在关山月。他不是肖像画家，也不是在钻研中国水墨画肖像画法。那么关山月能够在作品中更好地刻画新时代工人阶级的英雄形象吗？

这是 20 世纪 30 年代苏联的版画，展示的是在第聂伯河大坝的建筑。（图 3）版画技艺在现代中国革命艺术史上有着特殊的地位。但我们这里要看的是中国水墨画如何才能比肩这样一幅具有强烈震撼力的 1932 年苏联的作品。大坝，当然是用来发电、灌溉或是控制洪水的，也展示了社会主义建设成果，象征进步和战胜自然。

我们可以期望中国传统的风景画能适应新的主题，的确如此。关山月 1958 年完

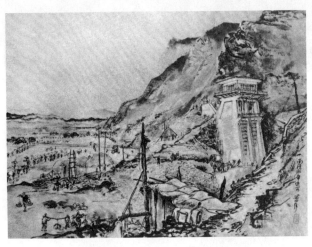

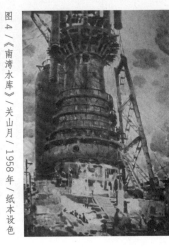

图 4 /《南湾水库》/ 关山月 / 1958 年 / 纸本设色

图 5 /《Kuznets 盆地新建的冶炼高炉》/ Pyotor Katov / 1932 年 /油画

成了水墨画《南湾水库》（图 4 ）。有趣的是，他并不是描画自然界中完工的大坝，而是把注意力放在强调人类活动的建造过程。相似的画作还有 1954 年的《汉水桥》，这幅宏伟的大桥图适合用来强调建造它的工人。

所以，苏联版画强调建筑本身，而关山月则展示的是劳动者。这当然是社会主义现实主义艺术的主题，但它并没有注重社会主义建设中已完成的纪念碑式的建筑物的宏大和壮丽。从关山月刻画工人的作品可以看出，他采取浅近的视野去观察社会主义建设，不追求画的宏伟性或结构性。为什么关山月不追随苏联的前辈去追求绘画艺术的宏伟性呢？

其中一种可能是中国水墨画和油画有区别，不适于这一目标，但这只是其中的一个原因。我们知道在 50 年代前，关山月的画作在尺寸和宏伟方面也是史无前例的。那他为什么不用全景法去描画一座大坝或大桥呢？

我们细究答案前先考虑一下苏联"第一个五年计划"的主题——炼钢。比如 Pyotor Katov 油画作品中《Kuznets 盆地新建的冶炼高炉》。（图 5 ）

关山月也创作了几幅关于冶炼高炉的作品，但尺寸较小；也刻画了高耸的冶炼高炉和其他机器，但画面更为柔和，作品中描绘了来自工业烟雾的迷雾缭绕。苏联的绘画更多的是对工业化里程碑式的记录，展现机器的胜利。而中国山水画，用工业烟雾替代山间云雾，着墨的是人类活动，更多的是向劳动、工人阶级的致敬，而不是对机

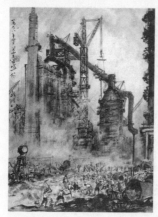

图6 /《武钢工地》/ 关山月 / 1958年 / 44.4cm×32.6cm / 纸本设色 / 关山月美术馆藏

图7 /《粮食》/ 雅博隆斯卡娅 / 1949年

器的歌颂。（图6）

在"大跃进"发动的前四年，是通过社会主义觉悟和英勇劳动竭力实现共产主义的时期。这幅画隐现了共产主义意识形态在两个国家的区别：苏联更强调科学和物质发展，而中国共产党更注重意识形态觉悟和人的意志力。

两个国家同时还有另一个可比较的社会主义建设主题——农业。农业对苏联来说很重要，农业集体化是资本积累的重要部分，它为"五年计划"的快速工业化提供资金保障。农业对于中国转向社会主义也非常重要。在当时，两个国家的农业建设都导致了巨大的苦难和最终失败，当然，当时艺术作品都没有体现这一点。

雅博隆斯卡娅（Tatiana Yablonskaya）的《粮食》（图7）是展示积极向上的乐观精神的作品。在她的作品中我们可以看出女性艺术家对女性劳动者的歌颂，但这只是偶然现象，大部分作品主要是在歌颂社会主义集体化农业带来的丰收。这幅作品可以很好地说明由国家推行的社会主义现实主义是如何描绘所期望的社会状况而掩盖了苏联农业现实所存在的问题。

关山月虽然对新中国充满热情，但也没有试图在他50年代初期关于乡村生活的作品中展示这种蓬勃的乐观主义精神。这些作品倾向于呈现一种作者对繁荣而宁静的乡村更为平静和牧歌式的情感。（图8）

图 8 /《雨后》/ 关山月 / 1957 年 /
33cm×44cm / 纸本设色 / 岭南画派纪念馆藏

关 山 月 与 岭 南 画 派 艺 术 总 论
General Instructions of Guan Shanyue and Lingnan School of Painting

　　但是到了 1958 年，在"大跃进"运动中，关山月改变了乡村主题作品的形式和内容。他选择的传统形式是长幅横轴画，内容是关于农村人民热火朝天单靠人力改造农村的景象——水坝、灌溉渠、后院炼钢炉、公社厨房和其他"大跃进"时期的主要精神风貌。

　　其中一幅具有旧形式、新内容的卷轴画《山村跃进图》长达 1529 厘米，令人惊叹。像传统山水画一样，这幅画展开了一幅全景，在画中人类活动不再是风景的附属，而是主导了画作的每一个部分，无论是挖灌溉渠、后院炼钢或是收集绿肥。所有的活动都是在"大跃进"思想指引下开展的集体劳动。

　　从以上简练而有选择性地比较关山月的艺术和两国有关社会主义建设的作品，可以大致得出什么结论呢？

　　最明显的一点是，苏联油画看起来似乎能更好地展示政治指导下的艺术所取得成就的宏伟性和不朽性。这是由于创作的媒介造成的吗？ 帆布上的油画颜料对抗纸上的墨汁，或是自然主义的传统对抗强调人物肖像的西方艺术？有些国画画家，特别是岭南派画家，在 1949 年前就已尝试吸取西方绘画的一些元素，但从本文的观察看来，关山月在创造社会主义现实主义要求的英雄人物形象方面并没有做到最出色，大多数试图改造国画让其更适应社会主义现实主义的国画大家也没能做到这一点。

从今天的视角看，这些作品更具有历史性而不是一个了解中国和世界艺术未来的途径。历史学家对这些可能不太感兴趣，但在作出"关山月并不比他的苏联同伴在社会主义建设主题作品方面更出色"的结论前，我们还是要看看关山月是如何寻求把中国风景画带入现代世界并为祖国服务的。

具有象征意义的山水画：中国传统和现代民族主义

最好的例子是关山月1954年的风景画《新开发的公路》。他并不是第一个描绘卡车或汽车的岭南派画家。高剑父在20年代就曾这样做过，之后陈树人也在作品中描绘了中国西部战争时期的公路，并赋予其幻景般的深意。但关山月的山景创作中，公路是工程胜利的象征，它连接起国家最偏远的地区，完美地结合了他对自然美学的热爱和所隐含的政治信息。作品所隐含的信息要比表明的多，留给观众想象的空间，这使他创作出更好的艺术，也给他后来的发展，为最著名的作品《江山如此多娇》指明了道路，这幅由关山月和傅抱石合作创作的作品是为1959年北京新落成的人民大会堂所绘。

这幅作品在中国20世纪的艺术史和政治史上的地位是众所周知的。定格1972年尼克松总统来华的历史性，所照的集体照就是在这幅巨幅水墨画前。除这幅巨作摆放在中华人民共和国的政治中心，具有重要的象征意义外，这幅画还有两个突出的特点，这两个特点把这幅画与关山月在50年代的其他作品，以及关山月与其他国画艺术家区分开来。

首先是它的尺寸，从规模上来说，它是一幅壁画而不是通常看到的垂悬或水平摆放的卷轴画，这就为大幅水墨画开拓了新的道路，通常来说，风景画是为大众艺术服务的。其次，这幅画没有出现任何社会主义建设的场景，没有繁忙的工厂、英雄般的工人或农民、富饶的农村或是宏伟的建筑。

当然从这幅画的摆放位置来说，它是政治艺术，是受毛泽东1945年的诗词启发

而作的。画中所突显的红太阳也是在周恩来政治敏锐的建议下放大到原来设计尺寸的两倍。但是，当时在新中国和苏联之间已经出现日益发展的政治紧张局势，苏维埃风格的社会主义现实主义色彩以及过往社会主义建设的主题也彻底消失了。我把这称之为有象征意义的风景画，是因为当时苏联风格的社会主义建设主题已经消失，留下的只有民族主义和中国元素，唯一有象征意义的就是象征党和毛主席的红太阳。这是中国山水画的新风格，但依然是中国特色。当所有 50 年代社会主义建设期间有关吊车、大坝、工厂和英雄的工人们的画作都成为历史的一部分时，这幅画却成为一个国家的象征。

到这里我已经讲明了关山月在 20 世纪 50 年代是如何使国画与新时代相适应，同时又保持山水画的中国特性。在接下来的"文化大革命"以及之后的开放国门期间，他在巨幅风景画创作上继续创新。50 年代初期，他试图把焦点放在新中国的建设者以及他们的工业丰碑上，但最终还是回到他的山水画——祖国的树木、山峰、湖泊和江河，在这里能让他找到自我。最后，他创作了更多的新国画而不是社会主义建设题材作品。这会让他的老师感到欣慰吗？

（曾思予译）

注释：

1.Ralph Croizier，《艺术与革命：岭南（广东）画派，1906—1951》，伯克利：加利福尼亚大学出版社，1988 年。

2.高励华访谈，纽约，1975 年。

1958 年：艺术中的生活

1958: Life in Art

中国国家博物馆副馆长　陈履生

Deputy Curator of National Museum of China　　Chen Lvsheng

内容提要： 1958 年的中国艺术是奇特的，它记载了一个时代的狂热和生活中的激情。艺术将生活中的一些新生事物集中到一起，成为一个时代的写照，成为一段历史的记录。关山月的《山村跃进图》（图 1），江苏国画院的《人民公社吃饭不要钱》（图 2），北京画院的《首都之春》（图 3），以及陈半丁的《力争上游图》（图 4），形象地记录了那个时代的社会生态和社会生活——人民公社和人民公社的超高产，"大跃进"和"大跃进"中的大炼钢铁，与之相关的诸多细节构成了 1958 年的历史。在 20 世纪的全部作品中，能够有不同地区、不同画家分别创作反映一个年度内政治事件和生活变化的作品，而且图像结构之复杂，叙事内容之丰富，表现形式之精到，刻画形象之谨严，只有 1958 年。而这个时期中 20 世纪的大师云集，有杰出表现的都是从旧社会过来的文人画家，他们和他们的作品反映了那个时代中新中国对传统文人画家和传统中国画改造的成果。

Abstract: Arts in the year of 1958 are unique, recording fanaticism of time and passion in life. Arts put together the new things in life and become portrayal of time and record of history. Guan Shanyue's Painting of *Village Leaping*, *Free Meal of People's Commune* of Jiangsu National Painting Academy, *Spring of the Capital* of Beijing Painting Academy and Chen Banding's *Striving for the Best* recorded the social environment and social life——People's Commune and the super-high production of People's Commune.

"Great Leap Forward" and the steel and iron refining of that time which constructed the history of 1958. Among all the works of twentieth century, different painters in different regions created works depicting political events and life changes at that time. These paintings were complicated in structure, rich in narration content, delicate in pattern and precise in image depiction. In the twentieth century, there were many masters, but all the outstanding scholars and painters were from the old society. These painters and their works reflected New China's reform on traditional humanistic painters and traditional Chinese paintings.

关键词: 1958 年 艺术中的生活 《山村跃进图》《人民公社吃饭不要钱》《首都之春》《力争上游图》

Key words: The year of 1958, life in Art Picture of *Leaping Mountain Village*, *Spring of the Capital*, *Free Meal of People's Commune*, *Striving for the Best*.

关于 1958 年，有很多值得回味和反思的记忆，其中有很多事情都和"吃"相关。因为 1958 年有遍布全国的人民公社食堂，这是 1958 年特有的一段历史。人民公社食堂标志着经受过穷困和饥饿的中国人民所崇敬的共产主义理想的实现，这就是人民公社能够吃饭不要钱，能够有"三菜一汤"这种共产主义的理想生活。因此，在以"吃"为主题的一些相关的政治生活的影响下，社会发生了很大的变化。

1958 年的社会状况是一个非常特殊的情况，要认识 1958 年就必须对 1958 年有一个基本认知。在已经过去的 20 世纪的 100 年中，中国发生了很大的变化，可以说很多都是史无前例。在这 100 年中我们既有中华民国推翻帝制，又有共产党领导的新中国推翻了中华民国。在这 100 年中既有日本对中国的侵略，又有抗战的胜利；既有国共的合作，又有国共的内战。在这 100 年中还发生了"文化大革命"，还有改革开放以及改革开放后的巨大变化。但就整体而言，就一个年份来讲，在这 100 年中能够发生那么多的事件，能够对之后的国计民生产生那么大的影响，能够有那么

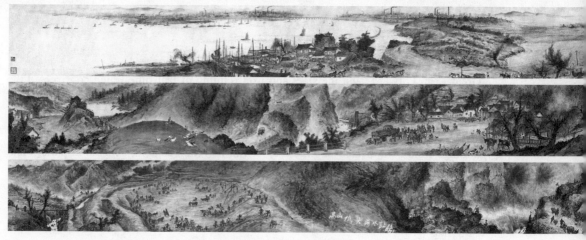

多的画家创造了无数的表现那个时代政治与生活的作品，可能只有 1958 年。不管怎么说，1958 年都是一个非常重要的年份。所以，我们对 1958 年的认识应该基于一个历史的观点。当然，各人对于历史有不同的看法，所以，对 1958 年可能也有不同的观感和认识。我个人认为 1958 年是一个非常特殊的年份，把它放在五千年之内来认识，它都是非常特殊的。其特殊性之一就是因为这一年的艺术家用自己的才智记录了这一年所发生的重要事件和社会生活，而这一年的重要事件正是这一年的政治、社会、生活影响全体国民和社会发展以至此后几年。所以，将它看成是一段特殊的历史图像，可以说是史无前例，空前绝后。

诠释 1958 年有很多种方式，也可以用 4 张画来谈 1958 年的问题。其中之一是关山月的《山村跃进图》，第二是江苏国画院集体创作的《人民公社吃饭不要钱》，第三是北京画院集体创作的《首都之春》，第四是陈半丁创作的《力争上游图》。以这 4 张画为主来诠释和论述一段历史，当然还会有同时代的其他的作品来辅助。

因为历史上没有哪一个时代的艺术家能把一年中所发生的诸多重大政治事件记录在一幅作品之上，即使是我们看到的非常壮观的《清明上河图》也只是一个时间点上的。但是，我们今天所看到的关山月的《山村跃进图》却不是一个时间点上的，它的多方面呈现打破了现实中的时间上的局限。因为 1958 年是一个非常敏感的年份，所以，必须以一个目前比较权威的对于 1958 年的政治结论作为涉及政治的一个基本立足点。

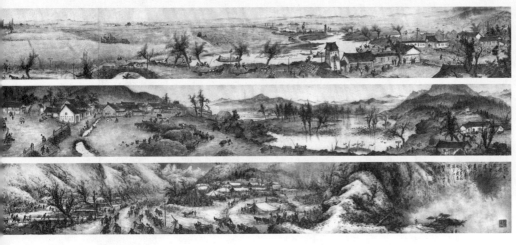

图 1／《山村跃进图》／1958 年／31cm×1529cm／关山月／纸本设色／关山月美术馆藏

　　1981 年 6 月，中共十一届六中全会作出了《关于建国以来党的若干历史问题的决议》，其中关于 1958 年有这样一段叙述：

　　一九五八年，党的八大二次会议通过的社会主义建设总路线及其基本点，其正确的一面是反映了广大人民群众迫切要求改变我国经济文化落后状况的普遍愿望，其缺点是忽视了客观的经济规律。

　　这里说了两个问题，一个问题是说了正确的一面，还说到了缺点。正确的一面实际上是我们认识 1958 年之前整个的社会状况，这就是"我国经济文化落后"，广大人民群众迫切需要改变这样的一个状况，缺点是忽视了一个规律。"在这次会议前后，全党同志和全国各族人民在生产建设中发挥了高度的社会主义积极性和创造精神，并取得了一定的成果。但是，由于对社会主义建设经验不足，对经济发展规律和中国经济基本情况认识不足，更由于毛泽东同志、中央和地方不少领导同志在胜利面前滋长了骄傲自满情绪，急于求成，夸大了主观意志和主观努力的作用"。这里面已经把有问题的人和团体都点出来了，包括毛泽东与他的中央和地方政府中的"不少领导同志"。因为他们"没有经过认真的调查研究和试点，就在总路线提出后轻率地发动了'大跃进'运动和农村人民公社化运动，使得以高指标、瞎指挥、浮夸风和'共产风'为主要标志的'左'倾错误严重地泛滥开来"。"从 1958 年底到 1959 年 7 月中央政治局庐山会议前期，毛泽东同志和党中央曾经努力领导全党纠正已经觉察到的错误。但是，庐山会议后期，毛泽东同志错误地发动了对彭德怀同志的批判，进而在全党错误地开展了'反右倾'斗争。八届八中全会关于所谓'彭德怀、黄克诚、张闻天、周

图2／《人民公社吃饭不要钱》／1958年／146cm×96cm／钱松喦、余彤甫、魏紫熙、宋文治、徐天敏、吴俊发、张文俊、叶矩吾、亚明、傅抱石集体合作／纸本设色

图4／《力争上游图》／1958年／121cm×186cm／陈半丁／纸本设色

小舟反党集团'的决议是完全错误的。这场斗争在政治上使党内从中央到基层的民主生活遭到严重损害，在经济上打断了纠正'左'倾错误的进程，使错误延续了更长时间。主要由于'大跃进'和'反右倾'的错误，加上当时自然灾害和苏联政府背信弃义地撕毁合同，我国国民经济在1959年到1961年发生严重困难，国家和人民遭到重大损失。"十一届六中全会关于1958年就是这一段话。这段话虽然不长，但是细细品味与之关联的1958年之前以及1958年所发生的事情，都是饶有兴味的问题。

在1958年的很多宣传画中都有反映"大跃进"运动提出的三面红旗——总路线、"大跃进"、人民公社，在这三面红旗下，鼓足干劲，力争上游，多快好省地建设社会主义，成了时代的主旋律。这张画的右下角有反映西方经济危机的漫画，当社会主义龙船乘风破浪、多快好省的时候，整个资本主义经济已经发生了危机，它是用这样的一种对比的方式来表现1958年的国际状况和国际关系的，当然，这是中国艺术家基于当时国家政治主体的一个判断。

1958年的5月5日到23日，中国共产党第八届全国代表大会第二次会议正式通过了中共中央根据毛泽东所倡议而提出的"鼓足干劲、力争上游、多快好省地建设社会主义总路线及其基本点"，这次会议之后，在全国各条战线上迅速掀起了"大跃进"的高潮，"大跃进"运动在全国展开。"大跃进"是什么呢？它主要表现在各行各业的"放卫星"之上，首先是农业战线上大放粮食高产的卫星，粮食的总产量一下子跃进到8500亿斤，而1956年的时候全国粮食总产量才3855亿斤，当时预估到1958

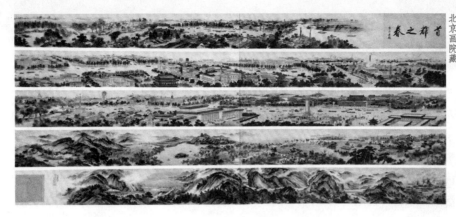

图 3 《首都之春》／ 1958—1959 年／ 770cm × 4600cm ／古一舟、惠孝同、周元亮、陶一清、何镜涵、松全森／纸本设色／北京画院藏

年为 4000 亿斤，比预估的数高出了一倍多。实际上 1959—1963 年一直在 3400 亿斤一年，最低的 1960 年全国只有 2850 亿斤，低于新中国建立初期 1951 年的水平，这就导致了 1958 年之后全中国的大饥荒。这就是我要讲的 1958 年的特殊性。因为有 1958 年政治上的浮夸，导致了从中央到地方对于整个国民生产估计的严重不足。由于浮夸风的鼓噪，使得人们都认为粮食问题已经解决了，而当时全中国人民都饿着肚子，勒紧腰带。在这样一个特殊情况下，到了 1958 年 3 月的成都会议上，毛泽东有这样的讲话，他说要举丰收的例子几十个、百把个来说明对立统一和相互转化的概念，才能搞通思想，提高认识。包括毛泽东在内都相信 1958 年的丰收和粮食高产，他不知道这些高产的数字之外有一大批玩弄数字的魔术专家，他们以变戏法的手法把 1958 年的数字像吹气球那样吹得急剧膨胀。

这一年的 6 月 19 日，华东地区召开了一个农业协作会议，会议不切实际地提出今明两年把粮食产量提高到每人平均 1000 斤到 1500 斤。但是，1958 年每人平均粮食实际上只有 406 斤。这次会议还认为在 3 至 5 年内，使粮食增产到每人平均有 2000 斤是完全可能的。所以，在这样一种浮夸风掠过的西北、华北、西南，所有的农业行政区会议都相继提出了农业"大跃进"的奋斗目标，许多地区提出了完全不可能的粮食高产指标。新华社在 8 月 12 日曾报道，湖北麻城出现了"天下第一田"，其亩产早稻 36956 斤，这在今天仍然是一个天文数字。因为人民公社的增产，又带来了人民公社办公共食堂这一新的事件。人民公社的成员都集中到集体所有制的食堂里吃饭，每家每户的锅碗瓢盆也都集中到人民公社的食堂，不再自己做饭，这也就消

灭了以家庭经济为单位的功能，使传统的家庭这样一个经济单位失去了生产自给和自救的能力，由此，人们憧憬的共产主义社会好像已经实现了。

与刚才所讲的报纸上公布的粮食高产数字相关的，是由江苏国画院画家集体创作的《人民公社吃饭不要钱》，这些数字说明了这张画产生的社会背景。我们今天谈艺术与生活的关系，有些生活像关山月《山村跃进图》中所体现的湖北是前沿所见，而1958年的诸多高产是很多人没有见到的，是通过媒体想象出来的。所以，在艺术与生活的关系上，艺术家有时候是凭耳听眼见，有时候是道听途说。江苏国画院集体创作的这件作品基本上是以眼中所见为主体，可是不免有艺术加工和整合。在这件作品上，傅抱石作了这样一段题跋："吃饭不要钱，老少齐开颜，劳动更积极，幸福万万年。"最近，傅抱石的作品展览将在关山月美术馆举行，他是一个时代的江苏国画家群体中的旗手。江苏国画院集体创作的这件作品虽然凝聚了众多的名家之笔，但是，傅抱石并没有在这张画上动笔，他只是在这上面作了一段题跋。这张画从上往下，远处是丰收的稻田和丰收的粮仓，以及庆祝人民公社成立的标语横贯于道路的中间，远处还有标志着农村工业建设的烟囱等等。我们看到，在各个局部中，不管是汽车运送丰收的粮食，还是用驴车马车运送粮食，或者粮食加工厂，所显现的都是丰收的忙碌。近景是人民公社食堂的主体。人民公社的食堂有着丰富的内容，有几进房，有那个时代公共服务体系中常见的报栏，图中所绘是农民下工之后在公社食堂吃饭的场景。所以，题跋就写了"吃饭不要钱，幸福万万年"。与这个食堂相关的还有人民公社的"光荣榜"，有人围观，看上面所表扬的先进人物。里面还有宰猪的，有做饭的，有吃完饭去上工的，还有刚下工进食堂的。民兵是当时农村中普遍的基层武装，是人民公社的一支重要的力量，在画面中也有突出的表现，在院子中有一堆枪互相倚靠竖在边上，则是点明民兵的存在。所以，这是一个非常生动的场景，不仅有各种身份的人物，而且还有进有出，处于一种流动的动态之中，表现出了人民公社的生机。

画面中公社食堂的门楣是重要的标识。有干部模样的人开始进入公社食堂，《山村跃进图》中欢迎干部下乡这一段，一边是公社社员打着标语"欢迎干部下乡"，一边是从车上下来了很多的干部，气氛热烈。干部下乡也是1958年政治生活中一个特殊的事件，所以这里面就有表现干部下乡的内容。画面中的干部在下工之后走进食堂，有的推着车，有的夹着公文包，有的穿着白衬衣，这些都是典型的50年代的干部装束。公社食堂的外面有两辆车，同样表现的是1958年出现在人民公社中的新生事物，一

是办"老人院",又叫"幸福院",把老人集中起来奉养,这完全改变了过去个体经济生活中的每家每户的养老传统。每家每户除了养老还要养小,过去每家每户的孩子都是自己家里的人看着,这里我们看到了人民公社的托儿所。在人民公社,老人和孩子不用到食堂来吃饭,有专人用车把饭菜送到老人院和托儿所。通过这两个细节来说明人民公社的状况——人民公社还有幸福院和托儿所,歌颂了人民公社集体所有制的优越性。

当时的艺术家们在表现生活时并没有简单地去处理关于吃饭这一主题。男女老少一起吃饭,在现实生活中就是流水席,一定是有的开始吃,有的正在吃,有的准备上菜,有的可能刚入座,或者有的已经吃完,这是典型的院落式大锅饭的场景,所表现的完全是一种社会生活,是画家体验到的社会生活。

画面中有这样的细节,小孩拉着长辈要去吃饭,但是,他们为什么不进去呢?原来是在看菜牌子。一个巨大的菜牌子上有一个"通知",告诉大家"今天三菜一汤,外加猪肉半斤",这是这幅画的点睛之处。在 20 世纪 50 年代,全中国的餐桌上能有三菜一汤,外加猪肉半斤,这已经不是一个普通的农村,是一个共产主义生活的指标,是饿着肚子的人所期盼的、梦想的。

关于这张画,有两个版本。一个版本为江苏国画院所藏,曾经借到关山月美术馆参加了几年前关山月美术馆主办的"建设新中国"专题展览。还有一个版本是原来南京饭店收藏的,在十多年前曾经在嘉德公司"新中国专场"拍卖过。两个版本的主体几乎没有变化,画得都差不多。我曾经在十几年前采访过参加这张画创作的除傅抱石、余彤甫、钱松喦之外的其他画家,每一个人都谈了当时创作这幅画的情况。他们都告诉我这么一个基本的事实,就是这张画当初完成之后,要经过江苏省委的审查,因为过去这种上级安排的主题创作在画完以后都要经过上一级的党委来审查,而这张画是由中央下达给江苏省的创作任务,一共有两张画,一张是《人民公社吃饭不要钱》,一张是《工人不要计件工资》。所以,江苏省委宣传部要审查这张画。关于《工人不要计件工资》,确实有合作创作,但是至今下落不明,也没有这张画的图像。《人民公社吃饭不要钱》这张画画完之后,江苏省委的宣传部长说这张画什么都好,唯一有问题的是人民公社不仅要吃饱,而且要吃得好。在一个画面上要表现吃得饱相对比较容易,只要往饭桌上画一桌菜和大盆的米饭,足以说明吃饱。吃好怎么画?吃好非常

难画，是没法画的。后来，领导指示了，说你弄一个菜牌子放在那儿，在上面写上"三菜一汤，外加猪肉半斤"，这就解决了"吃好"的问题。

在很长一段时间内，"吃"对中国人来说是非常重要的一个问题——民以食为天。经历了旧中国的贫困，经历了缺衣少食的历史阶段。所以，人民公社要吃饱要吃好，人民公社要有幸福院和托儿所，人民公社还有什么？人民公社还有很多的内容。比如说旧中国落后，落后主要表现在教育上，没有学校，有很多文盲。但是，人民公社有自己的学校，这张画里已经不可能再画出学校，却非常巧妙地在饭桌上画了几个戴红领巾的孩子，这是新中国学生的标准装束，这就表明了人民公社有自己的学校、有自己的教育。所以，这张画的复杂和深刻之处，是用了无数的微小的细节，把影响到人民公社全体成员的那些问题都表现出来了。

《人民公社吃饭不要钱》是江苏国画院画家集体创作的，画家中最小的是徐天敏，都是从旧中国过来的。1958 年的徐天敏才 30 岁，他主要的人生观、价值观可以说都和旧社会有一定的联系，也和旧的教育联系在一起。像余彤甫、钱松喦、魏紫熙、宋文治、吴俊发等等这一批旧社会过来的画家，除了亚明是新四军出身的画家，其他的画家无一没有经历过旧社会。为什么他们仅仅经过了不到 10 年的时间，就能够画出如此迎合当时社会政治的一件重要的作品？而且这件作品后来还参加了苏联的"社会主义国家造型艺术展"。参加这个展览的作品都是反映新中国、新生活的一些主题创作。由此我们可以看到，经历了新中国以来的对于旧社会过来的国画家的改造，到了 1958 年已经出现了阶段性的成果。

从历史的角度来看，过去的画家都是个体作业，各人画各人的画，而到了新中国，到了 1958 年，出现了集体创作。可能很多人很难理解"集体创作"是如何画的，是今天张三来画，明天李四来画，还是今天张三画人物、李四画配景等等，这是一个复杂的问题。"集体创作"概念的出现是新中国美术创作中的一个特别的产物。到 1958 年把"集体创作"这个概念放大了，所以，1958 年产生的很多重要作品都是和一些像画院这样的国家单位联系在一起，往往是一些创作单位中画家的共同努力，这和社会上批判个人成名成家的思想也有关系。所以说 1958 年的特殊性也表现在"集体创作"这一方面。

关山月的《山村跃进图》是这一年另一幅具有代表性的作品，画面中有干部下乡，公社的托儿所，公社的池塘。其中起始部分"高山低头，河水让路"中正在挖一个水库，这是冬季兴修水利的时节。全画实际上是用传统中国画横卷中四序山水图的结构方式，从冬天农闲时期的开山辟路、兴修水利开始，到了春天、夏天，进而到了秋天的丰收，这就是关山月的《山村跃进图》的整体布局。《山村跃进图》中有许多丰富的细节，这些细节是关山月当初在湖北亲眼所见农村人民公社的一些具体的场景，反映了社会生活中重大事件中的变化，在这个变化中出现很多新鲜事物，对此可以作一些个案研究。这张画原来没有题跋，不知何故。现在前面的题跋是 1980 年关山月在广州补题的，他在题跋中说得很清楚，1957 年所见，1958 年所画。这张画为什么当时没有题跋，也是一个值得研究的问题。而这个题跋的位置也不合常规，关老为什么题在这个位置上，通常这个题跋应该是题在一个横卷的最后，他却补题在横卷的前面。

画面中让"高山低头，河水让路"的工地上，"高山低头"是要把这些山上的石头给运下来，画面中有缆绳，也呈现出最原始的搬运方法，当然还有为了让"高山低头"的爆破。岭南画派中的高剑父画《东战场的烈焰》，就开始画爆炸，而过去中国水墨画中没有画这种火药爆炸的场景。关老非常真实地表现了爆炸的一瞬间和与爆炸相关的场景，所谓的"高山低头"就是用这样的手段把这个山头整平了。让"高山低头"的原因就是要把水引到水库里来。此处可以看到中国绘画特有的一种空间关系，下面的指挥和上面的人有一种呼应关系。而山石上的"高山低头，河水让路"的标语则点明了这一段的主题。接下来是修水库。因为中国人自古深受水害，所以，新中国成立之后政府高度关注水利建设，因此，在 50 年代出现了大量表现建设水库的图像，现存的这类作品也非常多。在关老的这个横卷中表现了一个宏大的建设水库的场景，由此我们可以看到艺术和生活的关系，在一个很大的工地上基本上是原始的劳动方式，还可以看到驴车，是最简单的原始的搬运，包括夯土，基本上是人海战术，但气氛热烈。

画面中表现人民公社托儿所的局部，是新生活的写照。家家户户把自己的小孩送到托儿所来集中管理与教育，画面中还有下工之后的妈妈们把孩子们领回家，最重要的是这张画的前面有一间房子，大门紧闭，说明这户人家的成人外出劳动，孩子去了后面的托儿所，家里没有人。关山月在处理画面中每一个细节的时候，都把这些细节所附带的关于这一段所要表现的内容巧妙地呈现出来，将故事性的情节隐含其中，但可以叙述。

由此处往前是夏天人民公社内的一个池塘。人民公社的特点是什么？其中之一是农林牧副渔全面发展。所以，围绕这一池塘所表现的是渔业和养鸡养鸭等副业，在这一段里面的表现，丰富了人民公社的主题。人民公社的生产也是多样性的，肥是农家之宝，而这里的积肥场景也是当时农村生产的一个具有典型性的场景。

实际上从整体来看，《山村跃进图》是人民公社最有代表性的生产生活场景，到处都有标语，明确地点明了这幅画的主题。1958年有一些重要而特殊的社会政治内容，这些重要的政治内容在这幅画上都有表现，全面"大跃进"，画的题目就是《山村跃进图》。什么叫"跃进"？"跃进"就是三年的事情一年就干完，跑步进入共产主义。所以，出现了许多过去连想都不敢想的"奇迹"。这幅画面里的标语写着"三年计划一年完成"，虽然在这一标语的周围没有热烈的生产劳动的场景，可是，在公社社员生活居住区内墙上的标语，却反映了与之相关的宣传工作。关山月在这幅画里面所表现的"大跃进"的场景，是用方方面面的手段来实现他所要表达的主题。这是典型的湖北山村的场景，在一个自然流水的水渠边上，有洗东西的妇女，甚至还有猪到处跑，一种典型农业文明中的自然生态，这是主题之外的生活细节，是呼应主题的细节表现，是表现生活现实的具体内容。

画面中的人民公社盖房子的木工劳作现场也非常具体。在人民公社欢迎干部下乡这一部分中，围绕着城里来的汽车，展现出了这一段落中的主题内容。这里的汽车和前面修水库那一段里面的毛驴车形成了鲜明的对比，表现出了城乡差别。城里的汽车下乡了，这边是欢迎，还有打标语的，也有把分到自己家里的干部接回家的，这是一个很特别的景象，连接了这一时期乃至以后的"上山下乡"运动，是"跃进"主题中的另一重要的内容。

到了下面一个段落中的养羊和前面的养鸡、养鸭、养鱼是联系在一起的，表现出了在构思构图方面的多样性的变化，也将各个段落有机地联系到一起。这边有放羊、放鸭，那边有丰收，有现代化的收割机，这是一种对比的手法，表明了农业的现代化。农业现代化也是当时中国人所敬仰的苏联老大哥的工业化，因此，20世纪50年代出现了不少表现拖拉机的作品。《山村跃进图》中所出现的大型联合收割机，可能是关

山月的理想和创造。可以肯定地说，当时湖北的山村里不可能出现这样一种大型的联合收割机，大型的收割机都在北方、在平原。即使几十年后中国社会已经非常现代化的今天，也只有北方有这种大型的农业机械，湖北山村里面不可能有。这也就是说关山月所画的并非全部都是亲眼所见，他也综合了各个方面的资料，表现出了为了主题需要的"创作"的特点，这或许也是当时创作方法中的革命浪漫主义的手法。可以说，这是50年代很多艺术家普遍的做法，他既画眼中所见，也画报纸上所说。报纸上说要实现农业的现代化，要实现中国的工业化，这些都会影响到关山月的判断，可能他也看到了一些大型联合收割机工作场景的图片。从实际情况来看，在1958年全国能够出现这样一种大型的联合收割机的可能性微乎其微，当然更不可能出现在湖北的一个小山村里面。

在《山村跃进图》中还有公社丰收的场景，还有公社的试验田、丰收田。而临近水边的船运情况，又标示出了具体的地理环境，远处的长江大桥、工厂，连接了城乡关系，又在一个可以叙述的主题中表现出了多样性的主体内容，多视角地反映了新中国的建设成就。

《山村跃进图》中有很多精彩的局部，从研究的意义出发，我们可以从画面里面切割出许多有意义的局部。由此入手可以研究关山月50年代的创作，可以发现他所画的多数竖构图，都能够从画面中切割出来的竖幅局部图找到其中的关联。即使像画面反映人民公社生产中的积肥，这些局部就是一张完整的创作，如果把它独立出来无疑可以找到与关山月50年代所创作的作品有很多的相似形和关联性。关山月在1954年创作了他在新中国的成名作《新开发的公路》，表现了在过去人迹罕至的崇山峻岭中新开通的公路，汽车在盘山公路上飞奔，歌颂了新中国的建设成就。而在传统中国山水画中出现公路、汽车等新生事物，也表明了新中国改造传统中国画的成果。《山村跃进图》中的这一段就是《新开发的公路》中的一景，《新开发的公路》上面还有半截，旁边还有树，树上有几只猴子，但两张画主体都是"新开发的公路"，都有汽车飞奔。关老在这一创作中把他已有的创作和已有的生活集中反映到一幅画中，出现了综合性的特点。

《山村跃进图》所画的是一个具体的湖北农村人民公社在"大跃进"运动中的场景，关山月用他的智慧表现了湖北农村从合作社开始到人民公社的社会生活的方方面面，这是一个专门的话题和专门的课题，是一个时代中的政治、社会生活的写照。这幅作品的现实主义的表现方法基本上沿袭了传统中国画的表现手法，与之不同的是，1958年的另一件代表作——陈半丁的《力争上游图》则是完全不同的景象，同样是水墨，同样存在着传统的笔墨方式，可是，对于主题的处理却完全不同。陈半丁在20世纪中期是和齐白石齐名的一位重要画家，浙江绍兴人，他有很好的传统功底，他的文人绘画功底在当时的地位不亚于齐白石。毛泽东在1965年的一封信中说："齐白石，陈半丁之流，就花木而论，还不如清末某些画家。"毛泽东自始至终都不太喜欢他的老乡齐白石，不太喜欢文人画家，其理由是"中国画家，就我所见过的，只有一个徐悲鸿留下了人体素描，其余，齐白石、陈半丁之流，没有一个能画人物的"。他喜欢徐悲鸿，因为徐悲鸿的现实主义吻合了他的文艺思想，要为人民服务、为社会政治服务，所以，他不太喜欢齐白石、陈半丁这样的旧的文人画家，不能为现实服务。由此，我们知道陈半丁在当时的地位。

　　新中国的中国画改造到了1958年，传统的文人画家在新中国经过改造之后出现令人刮目相看的变化，陈半丁1958年所画的《力争上游图》，初看好像是一幅表现船运的山水画，与传统山水画中文人荡舟湖上并没有太大的差别。在这一画面中左边的树木是典型的文人画法，是山水画中常见的，陈半丁表现出了很好的笔墨功底。但这不是一幅普通的山水画，不是传统的文人荡舟的意境，而是1958年能够见诸报章中的反映时代激情的时代景观。因为1958年普遍宣传的"高产"，到处的捷报都在宣扬亩产已经上万斤的奇迹，可是，上万斤的高产如何用视觉形象来表现，一般的现实主义是不行的，所以，在陈半丁的画里，玉米之大是要用一条船来运送；茄子之大、土豆之大是需要一条船来装载。可见高产"万斤"都是现实的景观，歌颂和吹牛在有意和无意之间成了1958年的政治奇观。

　　类似这样的画面在1958年并不是个案，曾经在1953年画过《考考妈妈》的当时一位重要的女画家姜燕，在她的画中玉米之大需要五个孩子来抬，而且表现稻谷的丰收，稻子长得和树一样，孩子在上面可以翻跟斗。红薯、土豆之大，小孩在里面可

以捉迷藏，这就是表现 1958 年浮夸风最典型的图像。人们很难想到时隔五年，画《考考妈妈》的姜燕能够画出这样的作品。

1958 年政治生活中还有一个特别的词汇"放卫星"，这个"卫星"从何而来？今天正当我们的神九遨游太空的时候，举国欢腾，反映了中国人几千年来的太空梦想，可是，1956 年的时候苏联已经实现了这个太空梦想，发射了第一颗地球人造卫星。当时作为社会主义阵营的中国人民也为之高兴，所以把各行各业中所取得的成就都称之为"放卫星"，粮食单产创造高产叫放粮食高产卫星。1958 年，确实放了很多的粮食高产卫星。《人民日报》每天都登载放卫星的喜讯，红标题、特号字、一版的头条，占据着重要的位置。就在《人民日报》一个接一个的吹牛、一个接一个的高产搞吹牛比赛的时候，也有人质疑。但是，连钱学森这样的科学家都出来用他科学家特有的身份和话语来诠释，他在 1958 年 6 月 16 日的《中国青年报》上发表文章，说根据太阳能转化理论，高产卫星是存在的，是科学的。所以，在当时不光是科学家这么讲，一般人也这么认为。爱讲真话的陈毅也在《人民日报》上发表了一篇题为《广东番禺访问记》的文章，他说亲眼看到了亩产有 100 万斤的番薯、60 万斤的甘蔗、5 万斤的水稻的事实。因此，在这样的一种社会政治的基础上，陈半丁所画的《力争上游图》的场景，实际上就是诠释《人民日报》以及陈毅等人的眼中所见，这就是艺术和政治、和生活的又一种特别的关系。

这一时期的政治、生活、艺术，不管是土豆的丰收，还是稻子的丰收，为了什么？是为了向毛主席报喜。每天都有报喜，每天都放了卫星。这也是 1958 年的一个特别的图像。北京画院画家集体创作的《力争农业大丰收》，虽然没有夸大所表现对象的造型和体量，但是，把人民公社中农林牧渔集合在一幅画之中，所有的个体都画得很饱满，都能让人感觉到丰收和高产。在这一画面中，有向日葵、玉米、棉花、稻子等，这些都是传统绘画中没有的内容，也表现出了新国画的时代特色。

另一幅由北京画院的 6 位画家从 1958 年 11 月一直画到 1959 年 6 月的《首都之春》，是这一时期出现的一件史诗般的作品，一件重要的作品。画面从北京的通县开始一直画到官厅水库，这个距离差不多有 50 公里到 80 公里长。当年傅抱石在南

京看到"北京中国画展览"中的《首都之春》（北京画院藏）之后，曾经写过一篇评论，他说："论篇幅应该是世界画史上最长的一幅，其描写具体环境，包括得如此辽阔、如此丰富，据我所知，怕也是中国画史上找不到先例的。"实际上，傅抱石1959年在南京看到这件作品的时候，只是看到其中的一段，当时并没有完全打开。这张画第一次完全打开，陈列于公众面前是在关山月美术馆2005年所举办的名为"建设新中国"的展览之中，从展厅的大门一直穿到里面展厅的最内侧，当时和黎雄才的《武汉防汛图卷》（中国美术馆藏）两个巨幅长卷同时展出。这张画确实是太长了，有46米长，在60—80公里长的区域内，把"大跃进"给首都带来的变化与原有的历史遗存，集中到一个巨幅长卷中，可见其有着不同一般的丰富内容。

如果截取从颐和园到官厅水库这一段来看，这中间可以看到放卫星报喜的场面，有石景山的钢铁厂，还有丰沙线上的火车横穿山间，最后到了官厅水库。这一段在《首都之春》整个画面中并不是最重要的一段。为什么选这一段？因为这一段远离了城市，有山峦起伏，画面接近传统的山水画，能够表现出北京那些传统画家的绘画功底。这些过去属于京派的画家，以前画崇山峻岭，画高远、平远、深远，包括青绿，都极其擅长。可是，传统派的画家们如何表现现实的场景，这是新中国对他们的考验。

20世纪50年代有很多北京画家去画官厅水库，包括从北京丰台到河北沙城的铁路丰沙线，这些都是当时建设成就的标志。与此相关的还有陶一清画的《官厅水库》。这一时期全国有无数的画家画了各地无数大小不等的水库，包括关山月的《山村跃进图》中正在修水库的场景，都属于这一类流行题材。这一时期许多画家还画了规模宏大的十三陵水库，因为官厅水库、十三陵水库是解决北京生活用水的生命之源，因此，当时毛泽东等政府要员都亲自到十三陵水库参加劳动，各界人士都去劳动或慰问劳动者，包括中央美院的画家到十三陵水库办画展，因此，很多画家都画了与修建十三陵水库相关的作品。其中有表现非常盛大的庆祝十三陵水库落成典礼的作品，画面中有一些有意思的细节，其中表现北京慰问演出的剧团，如中国京剧院的演出等，也是当时的时代特色——送戏下乡。

《首都之春》从通县开始，进入八里桥就进入了大炼钢铁的主题，这里小高炉林立，由此我们可以看到1958年大炼钢铁这一话题。20世纪50年代的大炼钢铁曾经把每家每户因为吃食堂弃而不用的锅都砸了去炼钢炼铁。因为在当时的社会判断中，

人民公社解决了粮食的问题之后要发展工业，而当时钢铁的产量是衡量一个国家实力的重要指标，所以，大炼钢铁运动在全国兴起。

1958 年 8 月 17 日，中共中央的北戴河会议认为中国农业问题已经基本解决，现在应该搞工业，于是大炼钢铁运动在全国开展。在 1958 年大炼钢铁的运动中，连外交部、文化部这样的单位都建了自己的高炉，在北京后海边上宋庆龄家中的院子里也建了高炉，而且她也亲自动手炼钢铁。这个时候中南海也建了高炉，毛泽东的秘书叶子龙亲自充当钢铁总指挥。在全国各地城乡中，农民把家里的铁器、门环等能化铁的都全部扔进了当地的小高炉，这个时候把山上的树也都砍了作为能源，绿色的青山一下子变成光秃秃的荒山，很多的原始森林以及生态遭破坏，也与 1958 年的大炼钢铁运动有关。除了大炼钢铁，还有在"大跃进"运动中的大办工业，发达地区不用谈，比较落后的边远地区甘肃省在 1958 年全省建了 1000 多个工厂，而且希望 3 到 5 年内建成 3500 个工厂，5 至 6 年内全省工厂要增加到 22 万个。全省有 10 多个"万厂县"、20 多个"千厂乡"，结果是大量的资源浪费和环境的严重破坏。

生活在江南的钱松嵒在离开江南到塞北去旅行时看到北方早晨太阳初升的城区有工厂的烟囱冒着烟，辽阔的黄色完全不同于江南秀色，他所记录的是与工业相关的烟囱，其选材与表现都反映一个时期的社会潮流。这可以联系到《首都之春》中的一个场景，以及与《首都之春》相关联的陶一清画的《钢厂之城》。同样，在傅抱石笔下的南京紫金山下的长江边上也是工厂林立，烟囱冒着浓浓的黑烟。可以想象的是当时的现实场景中未必有这么浓的黑烟，未必有那么多的烟囱，这有可能也是傅抱石在浪漫主义激情驱使下随手画的，是为了歌颂新时代的建设成就。因为当时以黑为美，以烟的浓烈为美，这就是当时的生活。在他所画的《雨花台》这幅画的一个角落中，也透露出生产建设中的现代化的一些场景。画面主体之外的配景不再是远山的起伏，而是标志建设成就的景观。钱松嵒另一幅画的局部也是长江边上工厂林立，浓烟滚滚。而在钱松嵒画他家乡无锡太湖边上的生产场景中，非常忙碌的运输、搬运都是为了画面主题中的高炉，从这幅画面中也可见当时的小高炉之多。上海画家陆俨少画的《炼钢》则是直接表现炼钢的作品。

《首都之春》从通县过了八里桥就到了东单，然后进入天安门地区。天安门这一段和现在所见没有太大的区别，其中有站在国家博物馆楼顶上看整个紫禁城和远处景山，画家可能当时正是从这里取景的。天安门城楼和天安门广场前都有报喜的队伍。画面的近处有一队敲锣打鼓去报喜的队伍，因为他们生产出了车床。这个车床在今天可以说是不值得一提，然而在当时却是工业化建设从无到有的巨大成就。报喜的队伍经过天安门广场东路，沿着天安门往前走右转弯进入正义路，就是北京市委的所在地。这里流动的路线所标示的北京地理位置是很明确的。画面上写得也很清楚，这是"北京机床厂报喜队"，拿着一个红的"喜"字，再就是敲锣打鼓。游行、报喜是20世纪50年代一直到"文革"普遍流行的一种方式。虽然抬着的是一个非常简陋的车床，但当时的中国人能造出这样的车床已经非常了不起了，因为几千年的农业社会，即使进入到20世纪，工业的发展也是极其有限的，所以，要敲锣打鼓去报喜。天安门前走过的报喜队伍已经完成了报喜的工作往回走，而另一边是前往报喜的队伍，如此形成了一种呼应关系，非常热闹。当然，路上还有其他报喜车辆。在这个不到1米高的画卷中，画了如此丰富的细节，其中有无数的人物，有在人民英雄纪念碑这一部分，人民英雄纪念碑周围的一些场景和人物关系，无不反映了当时的社会生活。纪念碑前有幼儿园的孩子，有各界人士。由此我们可以看出这张画丰富的细节，对于研究1958年的政治社会生活的重要性。因为在这些丰富的细节中，我们可以看到不管是老人还是孩童，甚至少数民族、工农商学兵都在画上有特殊的表现，他们出现在纪念碑周围，都是刻意和精心的安排，表达了与建立纪念碑同样的意义。

　　经过天安门之后到了"柳浪庄人民公社"，它是当时人民公社的一个典型。如前所述，人民公社典型的特征就是人民公社的食堂，因此，我们在这里又看到了人民公社食堂，又开始回到我们最初所谈的关于吃饭的问题。同样也是既为农民又是民兵的社员扛着他们的生产工具下工，从食堂一边的门进入食堂，有人在洗手，这里点出了新社会讲卫生的问题。从画面中可以看出所表现的是人民公社的第五食堂，可见柳浪庄人民公社很大，一个公社有很多人，一个食堂并不能解决问题，有好几个食堂。仍然有一个菜单和"三菜一汤"。从这里我们会衍生出一个问题，显然当时全国美协不可能发一个文件，号召创作人民公社题材的作品，指示每一个人民公社食堂前面都要有一个牌子，每个牌子都写着"三菜一汤"。为什么南方的画家放一个牌子，北京的

画家也放一个牌子？南方的画家是"三菜一汤"，北方的画家也是"三菜一汤"？可见 1958 年中国的艺术家在他们的作品中所表现内容的来源和根据，有着主流性的政治倾向。因为"三菜一汤"是当时共产主义社会的一个基本标准，因此这个菜牌子的问题，我们应该去研究它，是北京画院的《首都之春》在前，还是江苏国画院的《人民公社吃饭不要钱》在前？从创作的时序来看，这个地方的菜牌子应该是受到江苏国画院《人民公社吃饭不要钱》这幅画的影响，因为这幅《首都之春》的完成时间到了1959 年，它是从 1958 年画到 1959 年的 6 月。这时江苏国画院的《人民公社吃饭不要钱》已经完成了，可以说这张画受到了江苏创作的影响。但是，这张画并没有"外加猪肉半斤"，只写了"三菜一汤"。也有可能会出现这样的问题，当江苏国画院的《人民公社吃饭不要钱》这件作品出现以后，人民公社食堂的"三菜一汤"和"外加猪肉半斤"可能并不能成为人民公社的标准食谱，它只是偶然性。因此到了《首都之春》的时候，把这个菜牌子变成了人民公社的一个标准食谱"三菜一汤"。因此，南北两地不同作品中所表现的人民公社食堂，通过《人民公社吃饭不要钱》和《首都之春》中人民公社食堂第五食堂的菜牌子的比较，我们可以从中发现许多问题。当我们今天把这些历史图像串联到一起的时候，我们可以看到关于 1958 年有很多值得研究的问题，有很多细节有待我们去破解，有很多细节有待我们去研究。

与之相关的在 1958 年还有很多其他作品，在关山月美术馆举办的"建设新中国"展览中集聚了大量从 50 年代到 60 年代的建设题材的创作，相当一部分是由关山月、黎雄才创作的作品，在他们的作品中不管是表现湖北的生产建设，还是表现广东的生产建设，都以非常细腻的笔法、非常细致的观察、非常精微的刻画，表现了当时生产建设中的诸多细节。当时的上海画家也有许多同样题材的作品，如应野平所画的积肥，还有其他画水库等的作品，都在表现生活方面刻画得非常细致。还有大量的画丰收场景的作品，不仅有农业，还有林牧副渔业，具有代表性的是钱松喦画的太湖人民公社第五渔业码头，所表现的渔业丰收也是过去画史中没有见到过的题材。丰收之后的交公粮，以及钱松喦笔下的小城建设风光。关山月另外一幅表现人民公社的图像作品，具体的场景是人民公社一个普通的社员家庭门口，其中的主角下地劳动前和自己的孩子话别，是一种典型的现代田园诗，画面中的许多细节，包括人物关系都具有这一时代的典型特征。

1958 年的人民公社有丰富的内容。1958 年 2 月 12 日，中共中央、国务院发出《关于除"四害"讲卫生的指示》，提出要在 10 年或者更短一些时间内，完成消灭苍蝇、蚊子、老鼠、麻雀的任务。这就是"四害"，这是最早的"除四害"。在"除四害"活动中，消灭苍蝇、蚊子、老鼠很难去画，很不好画，唯一可画的就是麻雀，因为它和传统的花鸟画有一点联系，所以，当时全民打麻雀就成了一个能够入画的特别的题材。1958 年有很多这样表现打麻雀的美术作品。

1958 年的 9 月 13 日至 20 日，中共中央宣传部召开了文艺创作座谈会，在会议上提出了"创作和批评都必须发动群众，依靠全党全民办文艺"。所以，与会者表示要像生产 1070 万吨钢一样，在文学、电影、戏剧、音乐、美术、理论研究等方面都争取"大跃进"、放"卫星"。到 10 月，全国文化行政会议又脱离实际地提出，群众文化活动要做到：人人能读书，人人能写诗，人人看电影，人人能唱歌，人人能画画，人人能舞蹈，人人能表演，人人能创作。在 20 世纪的 80 年代到 90 年代期间，在西方当代艺术流行的时候，提出了"人人都是艺术家"这样一个特别的观念，法国巴黎美术学院美术馆就举办过名为"人人都是艺术家"的展览。这是当代艺术中最具有蛊惑性和欺骗性的一个概念。但是，就这个问题而言，如果就事论事，在 1958 年中国人就已经提出了"人人"的概念，根据这个"人人"，"人人能读书、人人能写诗、人人看电影、人人能唱歌、人人能画画、人人能舞蹈、人人能表演、人人能创作"，实际上已经体现了"人人都是艺术家"的当代观念。

1958 年在中国文艺界中的"人人"，除了人民公社化，还有附带与人民公社相关的很多问题。作为一种运动的 1958 年全民壁画运动，就是村村有壁画、处处有标语，这一点在关山月的《山村跃进图》上已经能够得到确认。在壁画运动中，河北率先实现了壁画省，因为在 1958 年的初期就已经有了 10 万幅壁画，接着湖南省提出了要创作美术作品 35 万件，湖北省计划创作美术作品 200 万件。在这样的高指标下，一场群众性的壁画运动就于这次文艺创作座谈会之后在全国开展起来。河北、江苏都出现了一些壁画之乡，其中江苏邳县在 7 月份一个月之内就有一个农民绘制了 2 万多幅壁画，达到了村村有壁画 10 幅以上，到 9 月份邳县的壁画增加到 19.5 万幅，农民画家发展到 1.5 万人。当时全国美协在江苏邳县召开了壁画工作会议，甘肃的平凉还有其他的一些地区也出现了大量的壁画。其中在三关口到董志原 360 公里的公

路两旁筑起了平均每里路就有一两幅，可谓是"世界第一大画廊"。无疑，在壁画运动中的一些统计数字也和粮食产量一样存在着虚夸的问题。

应该看到，1958 年的政治生活中所出现的畸形的种种问题，导致了严重的社会问题，人民公社到 1958 年连续减产的原因，除了大炼钢铁、建小高炉，还有那些影响农村生产的诸多问题，其中农村的壁画运动就严重影响了农业的生产，是直接导致 50 年代后期到 60 年代初期全国大饥荒的原因之一。当然今天我们可以找到很多的原因。试想，在农村有那么多的人不是为了生计去生产，而是为了政治的壁画和标语，一个公社里的农民整天画壁画写标语，哪有时间生产？这些问题都是我们今天需要反思的。在关山月的《山村跃进图》中就有人爬在梯子上，不管是专业的还是农民的画家，正在画亩产万斤的宣传壁画，这边贴标语，标语贴了一层又一层，满墙的标语和诗画，不管近远。北京画家陈缘督的《满城题壁皆诗画》画的是城市壁画运动中的一景，城市中有可能是业余画家，也有可能是专业画家在画壁画。壁画运动不仅仅在农村，它是遍及城乡的一场壁画运动。

这一时期钱松嵒有一幅画农民梁大娘的作品，梁大娘是全国农民壁画运动中的一个典范，钱松嵒在画上题了一首诗："种地兼能画，农民是我师，今天梁大娘，骇倒顾恺之。"顾恺之是提出很多中国绘画审美原则的晋代大画家，他引导了中国山水画源流的起端，他提出很多的绘画理论建构了中国审美的基础。一个普通的梁大娘骇倒了顾恺之，这就是 1958 年。1958 年有很多的奇迹，而且这些作品是出自于一位以山水画著名的画家之手。

当我们了解了 50 年代的这些作品，再回头看艺术中的问题就感到饶有兴味。这些活跃于当时的画家都是从旧社会过来的，因为他们见证了 20 世纪水墨画源流发展的每一个阶段，所以到新中国时期， 50 年代改造这些画家的巨大的成果，就可以从他们的具体作品中看到成效。这些画家通过共产党文艺思想的改造，不仅改变了旧有的创作方法、创作思想，同时也使整个中国绘画的面貌发生了根本性的变化。20 世纪水墨画的源流有其深刻的社会背景，有深刻的历史原因。因为不仅是水墨画的自身，包括我们社会生活的方方面面都发生了很大的变化，像关山月画面中所出现的一些景观，如大型的联合收割机这样的场景，都能够说明一些问题。当关山月《新开发的公路》

刚出现的时候，以这张画为代表的一批绘画受到了传统派国画家们的质疑，因为公路、电线杆，包括绘画中的染天染水的画法都与传统的审美和画法相左。在文人画家眼中，这些新的内容不能进入到山水画的意境之中，因为它们改变了中国传统审美的一些原则和规范。但是，从 20 世纪以来，尤其是新文化运动以来，对于中国绘画的影响并不是始于 1958 年，从民国以来，从抗日战争以来，我们的绘画已经出现了很大的变化，这些绘画的变化都直接导引了 1958 年的画家们把现实生活中的场景，以及把报刊上所宣传的一些事迹图绘到自己的作品中来，并推演出时代的主流。

从近现代绘画史的角度来看，从吴昌硕、齐白石早年画的文人生活，或者是文人所憧憬的生活，齐白石画的竹笋、白菜、蘑菇、豇豆、南瓜，以及他所看到的一些草虫，包括他最擅长的虾，还有他画的家乡风物，我们可以看到这些早期的绘画和政治、社会、生活有相当的距离。虽然到了齐白石的笔下已经反映了时代审美的变化，他画生活中的许多场景，画儿时的生活，可是艺术和政治之间仍然保持着相当的距离。高剑父所画《东战场的烈焰》出现了新的端倪，就已经不是他此前所画的《月下山涧中的行云》所表现的意境，由此可以看到现实生活对于中国画的影响。所以，民国时期的绘画发展，以 1938 年为界限的这样一个历史发展的过程，从早期不同的社会生活中可以看到现实生活进入到绘画之中所带来的一些变化。傅抱石笔下的《屈原》、《苏武牧羊》，有着抗战的现实背景。因此，爱国的主题或者有气节的人士，都表明了当时对抗战这样一个重大历史事件中的一个知识分子的人文关怀和对国家灾难的一种关注；徐悲鸿画《愚公移山》，蒋兆和画《流民图》，黄君璧画《渝市延烧图》，以及吴作人画《重庆大轰炸》，包括蒋兆和画街头的一些普通的市民生活，都表现了特殊历史时期内中国画适应性的变化。

经历了晚清民国之后的中国画发生了很大的变化，社会生活广泛进入到中国绘画中。而中国水墨画传统流传中的一个整体发展方向的改道，则是到了 1949 年，中国的绘画发生了根本性的变化。这个变化反映在叶浅予的《北平解放》之中，也反映在当时新年画的代表作《群英会上的赵桂兰》之上。新中国以来毛泽东的图像大量出现在绘画之中，尤其是以毛泽东图像为中心的许多绘画创立了中国主题绘画中的一些基

本规范，如中央美院附中的画家集体创作的《当代英雄》。钱瘦铁的《抗美援朝进军图》，从整体上看就是一幅普通的山水画，崇山峻岭所传达的是一种高远的境界，笔法也是传统的山水画法，但是，这张画有一个鲜明的政治主题——抗美援朝。画的左下角有一队抗美援朝的队伍出现，在过去这只是点景人物，可是，现在所发生的变化则表明了 50 年代初期中国画的状态。在 50 年代初期，所谓的政治题材进入到传统绘画中有一定的限度，这个限度以不改变整个山水图式为准则，整个的山水图式的结构还都是传统的结构，只是通过一些点景人物表现出画龙点睛的作用，使得抗美援朝这样一个宏大的主题呈现在画面之中。类似这样的表现方法在 50 年代初期的山水画中有大量的案例。

所以，当电线杆、火车等一些新的题材或者新的画法出现在绘画中的时候，关于中国画的讨论引起了广泛的关注。这一时期一直到 1958 年，在 20 世纪是一个特殊的点，回头看 1958 年有一些特别的问题。1956 年《人民日报》发表了题为《发展国画艺术》的社论，为什么发表这个社论，就是因为有像关山月为代表的一批新的国画出现，引起了国画界关于国画改造的一些争议。为了总结一段时期以来关于国画改造的成果，《人民日报》发表了有史以来关于绘画的最重要的也是唯一的一个社论。在 1956 年《人民日报》社论的基础上，其后中国画的发展到了新中国以来最好的一个时间段，但为时不长。1957 年一批画家被打成"右派"，进而到了 1958 年。这让我们理解了 1958 年的画家为何有如此的政治热情去表现 1958 年的社会生活，使得 1958 年的社会生活中出现了如此丰富的图像，出现了像《首都之春》、《山村跃进图》、《人民公社吃饭不要钱》、《力争上游图》等超于一般想象和表现的历史图卷。这其中有一个深层的历史原因，也有着中国画发展在社会发展中所遇到的一些规律性的问题。

当我们今天回首来看 1958 年，可以看到 1958 年不是一个孤立的政治和艺术的现象，不管是政治还是经济、文化的各个方面都有着必然性的原因。我们今天可以通过以这 4 幅作品为主的 1958 年的美术作品，了解 1958 年美术创作的历史状况，并通过这些图像了解 1958 年与历史上任何一个年份的不同之处。所以，当历史翻开一个篇章

又一个篇章，驻足在 1958 年时，我认为 1958 年的重要性深深地镌刻在中国的历史之中，其中更多的是历史的教训。而从文化史的角度来看 1958 年艺术与生活的关系，我们也可以通过图像中无数的细节来找到这种关系中很多值得研究的问题，同时我们也可以通过这些图像中丰富的内容来研究 1958 年的政治，因为在 1958 年的政治社会生活中，不管是人民公社、大炼钢铁、壁画运动或者是"除四害"等等，这些具体问题发生在同一个年份中，有其必然性的动因。我们曾经生活在理想和浪漫中的 1958 年，曾经在 1958 年中有所作为，而画家们也都为之付出了辛勤的劳动和智慧。

　　像关山月能够在 1958 年创作出他一生中最重要的作品《山村跃进图》，这也是他一生之中的一个特殊机缘，因为没有 1958 年特殊社会生活的导引，他不可能创作出这样一个跨时空的历史长卷，他也有可能还在画生产建设的场景，或者是画他的一些生活如 1949 年之前的教授生活，等等。所以，现实改变了艺术家，现实也改变了艺术发展的流向。当历史翻开了一页之后，当关山月沉浸在他的梅花中的时候，用梅花歌颂新的社会、新的生活，我们不能忘记 1958 年《山村跃进图》的存在。对于艺术史而言，研究一个艺术家应该基于什么样的历史观去审视他的存在，审视他已有的工作和已有的经历，这也是美术史研究中不容回避的一个问题。当然，我们今天可以一笔带过 1958 年，甚至像中共十一届六中全会决议中对 1958 年仅仅是以一段话，一段有限的文字作一个历史的总结。但是，我们从历史的角度来看 1958 年，这些丰富的内容是以这些政治结论的文字为基础，是我们今天重新来认识它所必须面对的，因为当那些曾经诗画满墙的墙壁已经不复存在的今天，社会主义新农村的艺术图景已经完全推翻了过去几乎所有的传统，今天这些历史的遗存给我们的，即使回到关山月所图绘的那个山村中，一切都已经发生了巨大的变化。然而历史给我们遗留的是我们今天所欣赏到的这些作品，它们是我们的前辈给我们留下的一段历史的图像，连接着不能忘却的历史，具有特别的意义。

　　（本文根据 2012 年 6 月 23 日在关山月美术馆"四方沙龙"系列学术讲座的录音整理）

走向新中国画

——新中国成立初岭南视觉文化中关山月的实验

For the New Chinese Painting

——Guan Shanyue's Experiments in the Lingnan Visual Culture of New China

上海大学美术学院教授　潘耀昌

Professor of College of Fine Arts, Shanghai University　　Pan Yaochang

内容提要：新中国成立之后，中国画的改造问题被重新提上议事日程，具体方案就是素描加墨彩，即后来所谓的彩墨画，其基础是用国画材料作速写和素描，题材主要是人物和有人物的场景，以及有革命历史意义和社会主义建设内涵的风景画。当时特别强调写生，许多探索者都做过这方面的尝试。从表面上看，这种试验在全国各地大同小异，然而却存在地域性差异，例如在岭南、浙江、上海等地就有不同模式。虽然这种实验只是一个短暂的阶段，或者说是一个短暂的过渡，但对新中国画后来的发展，在厘清观念、达成共识上有着重要的意义。1956 年、1957 年，中国画的重新命名和定位，是中西合璧论和中西有别论矛盾冲突的结果，它不是非此即彼选择，而是你中有我，我中有你，不过主导思想发生了转换。本文关注的是，在岭南文化的背景下，关山月如何通过这个过渡的阶段而形成了自己的中国画特色，成为新岭南画派的佼佼者。

Abstract: In the early years of New China, the renovation of Chinese painting was on schedule again, methodologically, the way of it were sketch drawing plus ink and

watercolor, namely, Caimo Painting, that meaned using tools and materials of traditional Chinese painting to do sketch and drawing, the main subject matters of it were figures and scenery with figures, landscapes with contents of revolutionary event and socialist construction. The sketch was an important way of Caimo Painting, most practitioners had the experience of it. Generally speaking, the experiments of Caimo Painting were largely identical, but with some regional differences, such as the Lingnan mode, Zhejiang mode and Shanghai mode. Although it was a short period of experiments, or a brief transition, it had a great influence on the later development of Chinese Painting, especially on the aspect of idea and conception. In1956 and 1957, the rename and reorientation of Chinese Painting were the result of the argument between assertion of mixture of the West arts and the East. that of separation of them, however, it was not an alternative result, but a compatible one except the leading thinking has been changed. This paper aims at Guan Shanyue's art practice during this time, and how he became outstanding in the context of Lingnan School of Painting.

关键词: 新国画 写生 彩墨画 中国画 岭南文化

Key words: New Chinese Painting, Sketching, Ink and Color Painting (Caimo Painting), Chinese Painting, Lingnan Culture.

20 世纪 50 年代初，中国美术界经历了体制改革，同时也引发了观念上的变革。传统国画面临着双重挑战：一是提高写实能力，特别在人物造型方面，以应对称其"不科学"的批评；二是抛弃传统观念和旧情调，改造传统题材，优先选择反映现实生活，尤其是与革命历史事件和社会主义建设有关的题材，要参与历史画和故事画创作，以应对称其"落后"和"不能作大画"的批评。就二者的关系而言，提高写实能力是选择新题材的前提。事实上，西方学院式教学所强调的写生训练，包括人体素描、户外写生，以及构图训练，正是以师徒传授为基础缺乏写生系统训练的传统国画之不足，

能够弥补这方面的缺陷对讲究画家功力的中国画来说是颇有吸引力的。但是，在这种对国画进行批评的背后，还隐藏着以西画改造国画的意图，因此，流行的所谓中西融合的主张，从一开始就是不平等的，始终存在着主导权的问题和实施者的身份问题，即以西方观念为主导，以受过西画训练的画家为主力，结果被改造的中国画就成了西方化的产物，丧失了自身的价值。然而，如果不了解西画，失去了参照对象，也就失去了改革的动力，中国画只能在历史中苟延。

进入新中国步入中青年的国画家大都具有改造国画的经历。关山月（1912—2000）早年入学春睡画院（1935 年），师从岭南派大师高剑父，受其熏陶，采用中西融合的方法，开始探索新国画，接受中西画训练，获益最深的就是直接使用中国画笔墨材料，做过大量速写性的现场写生训练 [1]。到了 50 年代，与新中国艺术体制下对国画改造的要求同步，关山月也在中西融合的实践中加入了彩墨画实验，深化自己的探索。

新中国成立初期，就在 1952 年，为了应对学院教学加强科班基础训练，主要是写实训练，素描在当时被公认为一切艺术造型的基础，不久，又引进了苏联契斯恰科夫的素描教学体系，被奉为各科基础训练的圭臬，国画也不例外。这种引进本身是有问题的，因为这个体系在中国被误读，被宣传成标准化的一成不变的公式，然而，就是契斯恰科夫本人也没有这样要求自己的学生，在苏联也没有走到唯契氏独尊的地步。这个体系有一套比较完备的理论，以科学理性的观看方式和车尔尼雪夫斯基的"美是生活"的美学思想为基础，它被引进中国后又被夸张而君临天下，让人忽视了还有其他可能的存在。面对改造压力的新国画，此时必然要考虑自己与这种素描的关系问题，最初的选择就是将国画的线条笔墨纳入这种素描之中。但是，应当考虑到，这种素描是针对写实油画设计的，其模式是灯下作业 [2]，还要结合相应的色彩关系，对于中国画特殊的材料和观念，它的接纳存在两难的困境。全盘接受它，很难做到完美，因为材料限制，画面不容易修改；大体接纳它，概括处理素描关系，也很难达到精准，甚至不及水彩画材料便利。如果坚持传统的趣味和习惯的观看方式，结果只能是拒绝这个素描体系，但在当时的情势下，这需要极大的勇气，也需要时间和耐心。当时，这种试验性绘画顺理成章地被命名为墨彩画（后来习惯称之为彩墨画），在人们眼中

与墨彩素描没什么两样，类似于一种笔墨加色彩兼取素描关系的速写。当时中央美术学院（1953年）及其华东分院（1955年），先后从一统的绘画系中分出彩墨画系，虽然含有认可中国画独立性之意图，但在命名上以彩墨画取而代之，这表明国画观念已被改变，而且是质的改变[3]。1953年至1957年，中国画统称为彩墨画，反映了当时中国画实验、革新的基本价值取向。用西画改造国画，广义上向西画靠拢，狭义上向契斯恰科夫体系靠拢。因而，在当时新国画内部，特别在人物画方面，话语权发生转变，西画话语（彩墨）取代了传统话语（国画），这种优势一直持续到1957年。但这种形式在历史上只是昙花一现，是过渡性的，甚至是负面的意义，为新国画走出自己的道路提供了反面的借鉴。

其实对中国画来说，所谓的契斯恰科夫素描体系是个伤害自尊心的魔咒，引进这样的素描是带强制性的，是"魔鬼附身"，让国画家沦为二等公民。因此在资深中国画家眼里，参与这种试验，与其说是为了实现中西融合，不如说是为了证明这种融合的失败，从而找到摆脱它的理由。至少潘天寿是这么想的，关山月也必然是这么认为的，因为从早期的试验开始，尽管参照过西式构图和黑白灰关系，但关山月始终坚持使用线条造型，对引进这种素描的弊端他是深有体会的。

1954年8月6日至22日，中国美术家协会在北京故宫博物院东六宫承乾宫举办了"全国水彩、速写展览"。这次展览规模很大，作品题材广泛，深受广大观众的欢迎，也受到行家们的关注。将水彩、速写放在一起展览不是没有道理的，它更突出了水彩与速写的共性，即便捷表达和直觉感悟的特性，更明确地说，就是迅速捕捉生动的第一印象，这与国画强调悟性、强调目识心记的方法相通，因此展览中就有一些用国画材料作的水墨画和墨彩画（图1）。另一方面，水彩、速写最大的特性就是高度概括，近乎抽象地把握基本形状和色调，与以长期作业见长的"契氏素描"相悖。看来，水彩、速写与纸本传统中国画有着一种天然的缘分。乾隆帝曾对法国传教士王致诚的绘画提出过自己的看法，称他"虽工油画，惜水彩未惬朕意"，并谕知工部，"王致诚作画虽佳，而毫无神韵，应令其改学水彩，必可远胜于今"[4]。从这里可以看出，乾隆帝首先肯定王致诚是个出色的画家，当然指其写实功夫，认为他改学水彩，即后来的彩墨画，也就是说，用水彩的方法与中国传统材料和合乎中国人视觉习惯的方式

结合，就既可以发挥他写实的强项，又兼顾中国人对笔墨等的审美趣味，因此，这种"水彩"的观看方式较接近中国人的视觉习惯，且较有神韵。由此可见，在中国皇帝指令下，西洋画家以西方绘画观念，兼顾中国人的观赏习惯和中国画的材料特性，所作的这种中西融合的"水彩"与"彩墨画"没有本质上的区别，而且可以视之为新国画的最初形态。1954年的"全国水彩、速写展览"受到密切关注不是偶然的，这个展览之所以备受关注，是因为它以水彩、速写的名义给各门类的艺术家提供了一个自由交流的平台，用今天的话说就是跨门类的平台，因为除水彩画家之外，还有油画家、版画家、雕塑家、工艺美术家，甚至建筑师都能从兼顾自己专业的角度提供作品，当然也包括彩墨画家。实际上，在彩墨画时期，像关山月这样的国画家，就是以水彩、速写、水墨、笔线的方式来思考新国画的。在关山月的图式中，主体的背景或远景，多为合乎透视规律的水彩画或水墨画。

1956年11月入党，这对关山月的前途很重要，使他备受重视并被委以重任，因而也获得了有利的创作条件。1956年至1958年，关山月受政府委派，多次出国写生和交流，到过朝鲜、波兰、法国、荷兰、比利时、瑞士等地。在国家初步稳定之后，新中国政府开始组织艺术家赴境外考察、交流。走出国门，在当时国家经济困难、文化环境闭塞的情况下，对一个画家的艺术生涯来说，具有特别重要的意义。欧洲之行给关山月提供了一个实验的机会，因为是写生，他不必拘泥于画种门类之间的壁垒。当然，作为一名资深画家，他所期待的就是在这场实验中找到摆脱所谓契斯恰科夫素描体系魔咒的理由。

1956年8月，关山月出行，所到之国是位于欧洲的波兰。在冷战时期的政治格局下，波兰等东欧国家虽然隶属于苏联集团，但是在文化上已展现出与苏联不同的端倪，而且这种分歧在历史上是根深蒂固的。关山月揣着新中国初期普遍的浪漫主义理想，首次出访欧洲，感受到一种特殊的异国情调，既不同于苏联，也不同于西欧，对他来说更有一种神秘感。这种神秘感在一定程度上，是因为语言交流困难，只能用心灵去感悟而造成的。波兰地处中欧，历史上多次受到列强的侵略与瓜分，1918年"一战"之后才获得独立，但1939年又被纳粹德国吞并，1945年再次获得解放，可又归并到苏联集团，陷入冷战的旋涡。其人民具有强烈的民族意识，在宗教信仰、文化

图 1 /《对空射击演习》/ 吕恩谊 / 约 1954 年 /
45.5cm×29.7cm / 水彩 / 收藏不详

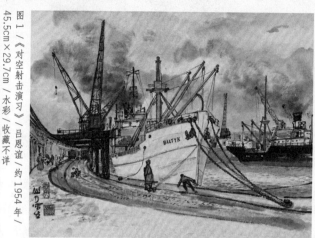

图 2 /《革但尼港》/ 关山月 / 1956 年 /
32cm×40cm / 纸本设色 / 关山月美术馆藏

趣味上有自己独立的价值观，即使在加入苏联集团之后，在文化和意识形态上也表现出很强的独立性[5]。在他们的审美意识中也表现出对传统中国画的浓厚兴趣[6]。关山月此时出访波兰，虽然笔者目前没有见到更多的相关材料，但可以揣测，在此陌生的文化和环境中，他显然获得了全新的感受，让画家感悟到艺术有更多的可能性，更少框框限制，进一步增强了对新国画的民族自信。波兰之行，他完成了包括《革但尼港》（图2）、《卡茨米什》等60多幅写生。他的写生，既用线条，又用彩墨晕染，几乎不在意明暗素描和光色关系，只突出黑白灰大调子和空间关系，既借鉴水彩画的简捷明快，又保持中国画的基本特性，特别是意笔写生的特性。他的这些写生既反映彩墨画时期普遍的实验特征，又显示出他个人的选择，例如，始终不弃线条笔墨的作用，几乎看不到光源的存在及相应的明暗处理，时常留出大片虚空，避免画面的逼塞，同时保证题跋的空间。这些实验的结果给他日后的发展增添了信心。后来，他还于1958年至1959年间，到访过法国、荷兰、比利时、瑞士等国，并在那里继续画了许多写生作品。这阶段的写生，在关山月的艺术生涯中是有重要意义的，如果说有什么西方的影响的话，那就是，从大部分作品来看，所用的观看方式是三维透视的，即维持着一种同质的空间关系（图3）[7]，与黎雄才（1910—2001）相近，成为岭南派的一个特色。

　　中西绘画分属不同体系，各有千秋。近代，提出各取中西之长将二者结合起来的主张，即所谓的中西融合论，大有人在，其源头可以追溯到雍正与乾隆两位皇帝所推行的中西画家联手的"合笔画"。合笔画试图采用综合、折衷的方式撷取众人之长，

将西洋的写实技法融入中国传统的笔墨趣味之中，如唐岱的山水、林木和郎世宁的人物、犬马，并试图处理好中西绘画不同视觉方式之间的矛盾。"五四"前夕，维新运动发起人康有为和新文化运动代表陈独秀都批评过传统中国绘画末流的危害，归根结底就是指责其科学精神和写实性的严重缺陷，他们力主引进西方写实之长改造传统国画。百余年来，推行中西融合思路的至少有三个代表人物：第一是高剑父，融入的是西法透视，即在二维平面上创造基于单眼焦点透视的均质空间，同时维持传统国画的形制（图 4）；第二是徐悲鸿，融入的是光影素描，强调的是素描造型，但他不忘中国画笔墨线条的意义，没有像他去世后的追随者那样走极端（图 5）；第三是林风眠，反对东西方绘画的区分，融入的是非文艺复兴的现代观念，注重借鉴中国民间、民俗的元素（图 6）。此外，还有刘海粟，融入表现主义和碑学书法的成分（图 7）。再有，反对中西融合而主张二者拉开距离的潘天寿，他在方法论上与融合派并无二致，都采用中西比较，他也吸纳一些西方的东西，这就是在构图上的构成方法（图 8）。

　　高剑父早在 1908 年就推行中西融合的新国画，辛亥革命之后更是身体力行。虽然在推动新国画上不是一帆风顺的，遭到传统画家的批评和反对，但是，高剑父吸纳西法的新国画，革新了题材和观看方式，影响了很多人，特别是在岭南地区影响最大，而关山月就是深受其影响的国画家之一。20 世纪中叶推行中西融合最力的是徐悲鸿，他利用自己在教育界和艺术界的影响力，为新国画积极抗辩、亲自实践并且发掘、培养了一批新人，如蒋兆和、李可染、叶浅予等，可谓不遗余力。到新中国成立，徐悲鸿的思想和实践得到了普遍的认可，不过他的早逝无疑是很大的不幸，也许之后新国

图 5 / 国殇执绋者稿《李印泉像》/ 徐悲鸿纪念馆藏 / 76cm×43cm / 纸本国画 / 徐悲鸿 / 1943 年 /

图 6 /《长江》/ 林风眠 / 1954 年 / 68cm×68cm / 纸本彩墨 / 冯叶藏

纪念关山月诞辰100周年
Commemorating The 100ᵗʰ Anniversary Of Guan Shanyue's Birth

画的发展是他始料不及的。此外，20 世纪二三十年代颇有影响的林风眠也力主中西融合，只是他的融合论基于印象派之后的西方新潮与传统国画（特别是吸纳民间元素和文人画观念）殊途同归之上，在新中国初期的环境下，鉴于与主导的意识形态和理论话语相悖，一时显得难以为继，不过他有幸在上海美协组织的下乡写生活动中，使自己的想法偶露峥嵘，令人刮目相看（图9）。林的独特表现，虽然在当时不被提倡，但他的借鉴与中国传统相通，在一定程度上得到国画家，尤其是上海国画家的认同。他的更大成功和被普遍接受是在新时期之后。

就在彩墨画最繁盛的时期，在对国画的改造中已经可以听到一些不同的声音了，预示着彩墨画不久将寿终正寝。当时除了主流想法，还可以看到一些潜流：浙江的潘天寿等对国画基础训练强调明暗素描方法的质疑，和策略上退一步提出以传统线描当作素描，实质上是以线描取代素描，得到了许多资深国画家的认同；海派的新国画也尽量远离明暗素描关系，与西画保持距离；而岭南派，从关山月的实践和理论中，可以看到他与浙派画家的呼应，他的新国画或写生画仍然坚持以线条笔墨造型。例如，关山月后来在总结教学经验时就说："要创造一种继承与发展民族传统的新的中国画，必须首先创造一种与中国画革新相适应的新型的基础课——素描。""必须有一种与中国画体系相适应的，和国画系专业不脱节的素描。"那么这种素描是什么呢？他婉转地说，"中国画的白描也是素描。因此，我认为不能脱离中国画的实际，而主张中国画的基础课必须画素描"。其潜台词很清楚，不要所谓的契斯恰科夫体系的素描，或者提出把白描当作素描，如果坚持要素描的话。他总结出四点（临摹、写生、速写、

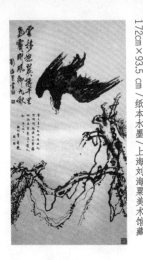

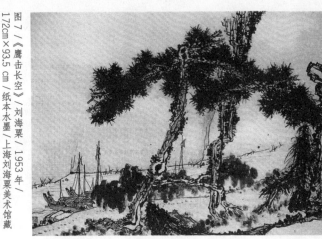

默写）、"三并用"（手眼脑并用）、"两要求"（形神兼备，气韵生动）[8]。从这里可以看出，关山月已完全返回了传统模式。关山月与潘天寿互相呼应，在为中国画正名方面起到积极作用，同时在实践上，与傅抱石合作，创作了《江山如此多娇》（1959年）的示范。

　　其实，光影素描，特别是"契氏素描"体系的引进，从某种意义上说是一种滞后。因为西方强调素描训练的学院派与挑战文艺复兴传统的现代派是同时引进中国的，都被视为西学，也被当作新学，是现代的。然而在西方美术史上，在摄影技术发明（1839年）和被引进绘画之前，称绘画达到近乎照片那样的效果，会被认为是一种褒扬，尽管那时还没有照片，但从文艺复兴时代大师们对小孔（镜头）成像和对透视、明暗、光色关系的研究，就是追求光学成像的照片效果。摄影以及后来数字化三维成像，实际上就是文艺复兴以来艺术家对视觉逼真性探索的终极成果。然而，在摄影技术发明之后，尽管许多画家也利用摄影技术，但这时称绘画画得像照片一样，则是一种贬义，绘画应当高于照片或不同于照片。中国传统绘画也正是从这个意义上被重新发现具有"现代"的意义，唯其不像才是价值所在，国画家喜爱齐白石的话，"妙在似与不似之间"，正反映了这一思想倾向。

　　关山月形成自己成熟的风格大约在 20 世纪 60 年代之后，与其他许多国画家相似，从追随时代要求、反思以往的历史（即所谓知识分子的改造）、适应形势开始，渐渐转向"巧应对"，能够在适应形势的话题下，如利用时代的口号，流行话语，领袖的

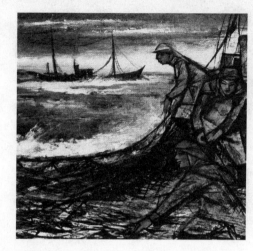

图9／《捕鱼》／林风眠／1959年／36cm×40cm／纸本彩墨／上海美术家协会藏

语录、文章和诗词，借用象征寓意手法，找到适合自己目标和发挥国画笔墨的题材，做自己的事，执着于自己的追求，以不变应万变地紧盯自己的目标，把笔墨趣味、传统国画的造型能力、作品的意境提升到新的高度。当时许多国画家为此废寝忘食、绞尽脑汁，这在历史上也是空前的。

关山月对传统的偏爱不是心血来潮，而是基于对传统的深度研究。1943年，他沿河西走廊，深入敦煌千佛洞观摩、临摹，研究古代佛教艺术，这是抗战时期避难中的国画家之间涌现的一股民族主义冲动。在人物画方面，关山月获益匪浅，他撷取了有犍陀罗之风的敦煌石室魏代壁画的"人体造型之美，线条行笔之拙稚，敷色之单纯古朴"[9]。（图10）且不说他1947年南洋之行的写生，就从他波兰之行的作品中也可以看出，这种传统的深刻烙印是"契氏素描"无法抹去的，甚至他根本就没有考虑借鉴这种苏式素描，也许波兰之行给他找回了某种自信。虽然可以这么说，关山月作为高剑父的入室弟子，受过西式训练，赞同中西融合创造新国画，在心理上不会刻意拒斥"契氏素描"，但是在实践中，它与传统国画难以调和的矛盾，不能不令关山月反思，而且民族感情和先入为主之见也会影响着他的判断，他还会从社会对高剑父中西融合的负面批评中细心琢磨，而不会盲目追随。更何况不偏不倚的折衷主义难以调和中西融合在视觉习惯上的矛盾，中西融合必然还有个主导话语问题，这因人而异，取决于艺术家对自己文化身份的态度。在人物画方面，关山月早年学画毕竟没有像后来西画专业的科班生那样，经过多次长期作业的写实素描训练，也没有在人体解剖上下过多少功夫，因此他不可能考虑发展人物众多的历史画和故事画。画家的聪明之处

在于扬长避短，在当时的环境下，他可不愿意展现自己的软肋，发展突出明暗关系的写实人物画。除了少数课堂示范作品，关山月的人物画基本上排斥"契氏素描"，这与叶浅予的做法非常相似。不过，关山月擅长速写，所以在他的一些山水画中，点景人物，包括劳动的人群，笔墨流畅，栩栩如生，为许多山水画家所不能企及。

1956 年、1957 年中国画的正名[10]，对中国画有了新的界定，与"契氏素描"和彩墨画拉开了距离，这在国画家中已达成共识。潘天寿代表了许多国画家和年轻的实践者的心声，在岭南的关山月与之遥相呼应。1957 年之后，中国画的独立体系得到确认，彩墨画重新改名为中国画的事实，证明了大多数国画家都经历过从西化国画到回归国画本体的历程，这是一种话语的回归，身份的调整，关山月、李可染、叶浅予、蒋兆和等都无例外。60 年代，关山月的人物画更突出线条的地位，但此时，他非常明智地把主攻方向转向了山水。请注意，是山水而不是西方意义上的风景。山水画是个亟待革新的重要领域，因为当时传统山水画的道释观念难以为继，需要有新观念取而代之，在这片广阔天地里国画家将大有作为。作为岭南资深的国画家，对国画界动态和粤籍艺术家的活动了如指掌，又受过南洋文化的熏陶，经历了欧洲之行，开放意识强烈，因此，从事现代山水画创新正是关山月的强项，他拥有较高起点，又有超人的气魄，理应当仁不让。花卉也是他的强项。至于人物画，他的画不足以与盛行的主题性历史画、故事画抗衡，他亦无意与学生辈一争高下，他的适度淡出是恰当的选择。国画、水彩、新国画、墨彩画、彩墨画、中国画，是一段纠结的命名的历史，是传统中国绘画面对西方绘画的"挑战与应战"的一段历史。

1962 年关山月作品的国画味道越来越浓，代表着岭南派的风格特征。关山月创作的特点与写生有关，基于三维视觉的想象，强调有明确视点的观看方式和深层的空间关系。而潘天寿创作的特点与传统图式有关，借助构成原理处理构图，强调内心想象，近乎时下热议的意象或心象。就中西融合借鉴西法而言，在构图处理上，在观看方式上，关山月大多坚持透视法则，其空间是延续纵深的同质空间，尤其主体后面的远景，多以水彩法渲染。相比之下，潘天寿和浙派的空间是平面的，即使有纵深层次，也是平面性推移的。

　　从理论上说，主张中西融合或中西拉开距离都有成立的理由，这是个文化问题而不是科学问题。分开中西，导致中国画的独立和发展，从而立足于世，赢得中国的话语，为世界所重，由此进入世界艺术之林。如果不分，中西融合，中国话语可能消失或弱化，如台湾的情况那样。而融合的结果多半是西方化，全盘接受西方话语，思路是西方的，体系是西方的，逻辑是西方的，哲学也是西方的或西方化的，在西方话语体制下运作，由此而立足于世界。因此分化的结果是造就民族的艺术，以民族的方式进入世界，哲学是民族的，逻辑是民族的，思路是民族的，体系也是民族的，从而也成为世界的。中国画有今日，得益于潘天寿、关山月等前辈的努力。因为并非任何类似的想法都能成功，还得事在人为，这需要自信、勇气、实力和机遇。例如，中国音乐不成气候，无法形成与西洋音乐抗衡的内容，再退一步说，至少还有很长的路要走。同样，建筑也难以形成中国建筑的独立门类，数学更不可能有中国数学，不是说没有这样的可能，而是说错过了历史的机遇。由此可见，个人在历史中起着重要的作用。中国画的正名是非常关键的举措，使中国绘画得以独立地立足于世界。此外，日本画也有一定的独立性，但其他的就不一定那么幸运了。这种现象是文化软实力的展现，成功的关键取决于艺术体系的成熟，包括创作、批评、鉴赏、理论、展示、公私收藏、传播、市场和受众（粉丝和好事者）构成的运作机制。但这种体系一旦形成，也有其保守的、封闭的一面，如所谓的守住自己的底线，保持语言的纯粹性，其对立面则力求突破边界，打破已有的平衡。然而，艺术就是在这种矛盾运动中发展的。因此中国画的体系，从战略上说应当是开放的，只有保持开放性、包容性，才能不断壮大自己。只有关注自己的更生，而不顾虑自己的消亡，才会变得成熟。只有到了不需要强调自己体系的时候，这个体系才真正成为世界的。

在新中国初期的历史情境下，彩墨画的出现，在实验中充满摇摆性、不确定性、双向发展的可能性。一方面，基于西画话语，去国画传统，趋于以墨彩为工具的绘画，但吸纳民族元素，反思明暗素描的不和谐，其上乘为周思聪的水墨写意人物画和林风眠的新派画实验图式；另一方面，回归国画语境，立场明确地维护民族绘画方向，其上乘为潘天寿、关山月等的作品。这个彩墨画时期虽然短暂，但汇聚着诸多理论问题，意义重大，它的存在不但为维护现代中国画独立开放的体系做了铺垫，也为中国现代绘画作出了贡献。

注释：

1. 陈湘波，选自《风神藉写生——关山月先生访谈录》，《关山月美术馆2006年鉴》，关山月美术馆，第46—49页。

2. 由于圣彼得堡处在高纬度，日照时间不足，所以那里的素描教学多靠打灯光。

3. 不过，从原本的绘画系分出彩墨画系还是透露出传统国画因此而获得一线生机的信息，是其走向独立的必要一步。

4. 方豪著，选自《中西交通史》，岳麓书社，1987年，第922页。

5. 1956年9月18日，关山月与波兰华沙《致胡一川暨校常委会诸同志函》可以作证。信中提到，关山月等访问波兰艺术家工作室时，其感受如在家中那样自在，但称波兰文艺界思想在苏共二十大后有些混乱，形式主义抬头，领导权在形式主义者手里，现实主义遭到排斥，现实主义画家很孤立。在克拉科夫，为艺术而艺术成为波兰文艺思想上公开的产物。因此，与波兰人交流很困难。虽然信中对波兰现实持否定态度，与我国大气候保持一致，但波兰人的民族自尊必然给他留下深刻的印象。

6. 参看，Marcin Jacoby, Joanna Markiewicz, Joanna Popkowska, Sztuka Chińskaw zbiorach Muzeum Narodowego w Warzawie (Chinese Art in the Collection of the National Museum in Warsaw), Muzeum Narodowe w Warszawie,Warszawa 2009(The National Museum in Warsaw, Warsaw 2009). 此书介绍华沙国家美术馆收藏品中的中国艺术品，其中有20世纪五六十年代之交，比较成熟的新国画，如傅抱石、黄胄、李可染、李苦禅、董寿平、邵宇等的作品，而没有西画化的彩墨画，反映了当今波兰藏家的趣味。据作为"60后"波兰汉学家的编者介绍，波兰藏有中国画约250张。此书所选的主要是中国画命名之后，在60年代较为成熟的作品。这表明这种图式在编者心中已经具有显要的地位。

7. 黎雄才，1932年的作品《潇湘夜雨》曾获比利时国际博览会金奖。

8. 此段引文均出自关山月《教学相长辟新图——为建立中国画教学的新体系而写》，载《关山月论画》，河南美术出版社，1991年。转引自陈履生《表现生活和反映时代——关山月50年代之后的人物画》，《关山月美术馆2002年鉴》，第38页。关山月在1961年11月22日《人民日报》发表文章《有关中国画基本训练的几个问题》，对以往的素描训练提出了批评。

9. 见关山月1948年为自己的《南洋人物写生之六》所写题跋："敦煌石室魏代之壁画，富有犍陀罗风土韵味，人体造型之美，线条行笔之拙稚，敷色之单纯古朴，颇觉自在可爱，予游敦煌时，临得魏画数十帧，深受其影响……"见《关山月美术馆2002年鉴》，第11页。

10. 1956年起，在提倡文艺"百花齐放"和全国性"大鸣大放"的运动中，传统画家纷纷建言造成的舆论压力，国务院批准在京、沪、宁、穗等地先后建立了中国画院。1957年，潘天寿率先将浙江美院的彩墨画系更名为中国画系，最后确立了中国画的独立地位。

艺术与救国

——岭南画派的"抗战画"及 20 世纪中国画的革新转型

Art and Saving the Country

——Painting of "War Resistance" of Lingnan School of Painting and the Innovative Transition of Chinese Paintings in 20th Century

中央美术学院教授 殷双喜
中央美术学院美术史系硕士研究生 曾小凤
Professor of Central Academy of Fine Arts Yin Shuangxi
Postgraduate (MA) of Art History, Central Academy of Fine Arts Zeng Xiaofeng

内容提要： 从 20 世纪初叶以来，中国画就面临着严峻的价值危机，这种危机感的来源并不是一个纯粹的美术问题，而是由晚清的社会危机及由此生发的文化危机所直接导致的。随着"九一八"事变及至抗日战争愈益严峻的政治现实，知识分子对艺术功用的认识逐渐从"美育"的理想偏向辅助政治革命的功利性要求，由此，以能不能为"抗战建国"服务为标准，对中国画发起了新一轮的责难。本文所讨论的岭南画派的"抗战画"就是在这样一个社会情境中展开。岭南画派的"抗战画"是一类以战争的灾难、民众的流亡与痛苦为主题的作品，它代表着中国画突破传统的审美观念而融入抗日救亡的大时代精神中去的尝试与努力。本文以关山月的"抗战画"作为切入点，并围绕高剑父的"艺术救国"理想和"抗战画"的关系，来阐明岭南画派在特殊的历史时期以"抗战画"的方式推动社会革命的原因、特点与艺术史价值。

Abstract: From the 20th century, Chinese Painting had faced serious value crisis which was not a pure art problem, but a result from the cultural crisis caused by the social

crisis in the late Qing Dynasty. With the 9.18 Incident and the serious political reality of Anti-Japanese War, Chinese intellectuals' understanding of arts function gradually moved from ideal "beauty education" to utilitarian request of assisting political revolution. Therefore, Chinese painting was criticized based on the standard of "wether or not serving the war resistance and national construction". The subject "paintings of War Resistance" discussed in this paper is set in such a social environment. "Paintings of War Resistance" depicti the theme of war disaster and people's exile and pain, representing the efforts of Chinese paintings breaking traditional aesthetic concept and integrating into the spirit of Anti-Japanese war and saving the country. This paper, from Guan Shanyue's painting of War Resistance and Gao Jianfu's using the art to save the country and its connection with "paintings of War Resistance" to explain the reasons, characters and historic significance of "paintings of War Resistance" of Lingnan School of Painting in special time to promote the social revolution.

关键词：关山月　高剑父　艺术救国　"抗战画"　革命　中国画　革新转型

Key words: Guan Shanyue, Gao Jianfu, using the art, Paintings of War Resistance, Revolutionary, Chinese painting, Innovation transition.

20 世纪中国画的现代进程是在一系列社会文化变革运动中展开的："五四"新文化运动对传统绘画的重估拉开了中国画变革的序幕，新式美术教育体制的建立改变了传统的绘画观念和作画方式，中西之争、新旧之争使围绕中国画的论争从感性的评价深入到艺术本体特点的探讨，论争的目标在于使传统的中国画适应现代中国的现实，这也是晚清以来"经世致用"思想在社会和文化领域的必然要求。但是，如何使中国画从精英走向大众，从文人雅趣转向表现火热的现实生活，则不仅仅是一个理论问题，更是一个艺术观念和创作实践的问题。有资料表明，直到抗战前夕，真正尝试着用笔墨描绘现代生活的画家是极少数的，而绝大部分画家还是在作古风可掬的"现

代作品"[1]。也就是说，中国画的"现代化"在抗战之前更多的是在理论和观念上的论争与储备，而在具体的绘画创作上并未广泛付诸实践且少有彻底突破传统的案例。

随着"九一八"事变以来愈益严峻的政治现实，对艺术功用的认识也逐渐从"美育"的理想偏向辅助政治和革命的功利性要求。这种认识在抗日救亡的旗帜下达成高度一致，由此，以能不能为"抗战建国"服务为标准，对中国画发起了新的责难[2]。在这种情境下，如何描绘眼前所见到的现实生活，使自己的艺术融入抗日救亡的大时代精神中去，成为国画家必须要思考的首要问题。在中国画中，以战争的灾难、民众的流亡与痛苦为主题的作品，既是画家亲身经历的直接描绘，也是中国画突破临摹的枷锁和传统的审美观念，直面"惨淡人生"的绘画实践。这其中最具典型代表的是高剑父在抗战之初所提倡的"抗战画"，而关山月也正是凭借"抗战画"在 20 世纪 40 年代初的画坛声名鹊起。

一、关山月的"抗战画"：中国画的战地纪实

何谓"抗战画"，高剑父在 20 世纪 40 年代初的演讲中说道：

尤其是在抗战的大时代当中，抗战画的题材，实为当前最重要的一环，应该要由这里着眼，多画一点。最好以我们最神圣的、于硝烟弹雨下以血肉作长城的复国勇士为对象，及飞机、大炮、战车、军舰，一切的新武器、堡垒、防御工事等。

……

他如民间疾苦、难童、劳工、农作、人民生活，那啼饥号寒，求死不得的，或终岁劳苦、不得一饱的状况，正是我们的好资料。[3]

从中可以概见"抗战画"的内容，既有高剑父早年提倡"艺术革命"时主张以新题材入画的飞机、大炮等现代事物，又有反映战争灾难的民间疾苦题材。不过，"抗战画"在当时的历史情境中，已经不单是针对中国画的题材革新，它代表着中国画能够反映国难现实，并积极融入抗日救亡的时代潮流中。

关山月于 1935 年正式进入春睡画院，跟随高剑父学画。这年，高剑父参加在南京中央大学举办的"艺风社第二届展览会"，并亲为展览手书"艺术救国"[4]。同时，在艺风社展览结束后，在南京举办大型个人画展，被称作是"集其精心研究三十年之大成"[5]。徐悲鸿、倪贻德、丁衍庸、孙福熙、罗家伦等文化名人都为其撰写评论文章，称高剑父的艺术风格"雄肆逸宕"，画面有"非战"色彩，独具艺术革命的精神[6]。1936 年，高剑父被聘为国立中央大学艺术科国画教授[7]，当与此次个展不无关系。另外，高剑父还携春睡画院学生 30 余人在上海举办群展，从画题上来看，多为写生山水画，但也有针对现实的作品，如高剑父的《战祸》、《固我国防》，方人定的《到田间去》，黎雄才的《战舰》、《空战》等[8]。孙福熙对此称道："中国的文艺复兴就要来到了。"并总结其两个新的进展——方法的进展"写生"和题材的进展"实际生活"[9]。可见，高剑父在抗战前夕将自己的主要精力都放在了南京和上海，并造成了很大的艺术声势：

　　剑父年来将滋长于岭南的画风由珠江流域展到了长江。这种运动，不是偶然，也不是毫无意义，是有其时代性的。高氏主持的"春睡画院"画展，去年在南京、上海举行，虽然只几天短短的期间，却也掀动起预期的效果[10]。

　　这是同为国立中央大学教授的傅抱石对高剑父两年来的艺术活动的总印象，主要着眼在其画风的影响力上，并比附朱谦之"只有南方才真正表现革命的文化"[11]的说法，认为"中国画的革新或者要希望珠江流域了"[12]。从以上可以得知，岭南画派在抗战前夕已具有广泛的社会影响，并被认为是代表中国画革新的方向。关山月在学画之初所接受的就是高剑父业已成熟的艺术观念和创作方法，讲求绘画的革新精神。就

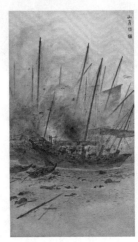

学画而言，也主要集中在 1939 年追随高剑父入住澳门普济禅院之时。在澳门的两年中，关山月经常到渔船上，到劳苦大众中去写生，将"新国画"的创作方法运用到"抗战画"的题材中，并创作了一批直接反映国难现实的作品[13]。不过，以写生的方式描写民间疾苦和战争灾难，在高剑父、方人定、黄少强等人的绘画中已实践过。那么，关山月的"抗战画"具有怎样的特点呢？我们根据关山月"抗战画"的形式语言，可以将其分为两类：一类是根据写生画稿进行创作的作品，如《三灶岛外所见》、《渔民之劫》；另一类是借鉴传统绘画形式，并适当融入"新国画"技法而想象完成的作品，如《从城市撤退》、《中山难民》、《侵略者的下场》。

在以写生入画的《三灶岛外所见》（图 1）中，关山月较为熟练地运用了"新国画"的诸多方法，翻滚的浓烟、燃烧的渔船、落水者的呼号，无一不渲染出这一轰炸场面的残酷和悲剧性。如果和此前中国画平面化的景物铺陈、符号化的船只勾勒比较，可见写生所带来的视觉变化。这幅作品一经展出，就受到简又文的注意，以至于他发出"矧其为国难写真之作，富于时代性与地方性，尤具历史价值，不将与乃师《东战场的烈焰》并传耶？"[14]的感叹。另一幅《渔民之劫》，也同样表现渔船受到敌机轰炸的场面，但关山月将绘画视角拉近，使我们能够清晰地看到被炸的渔船细节、翻腾的波浪以及逃生百姓的动作和神态，有一种身临其境之感。通过写生，使中国画能够真实地表现国难现实，具有时代意义。

关山月的第二类作品则借用了传统绘画的布景和构图形式，以反映现实的战争灾

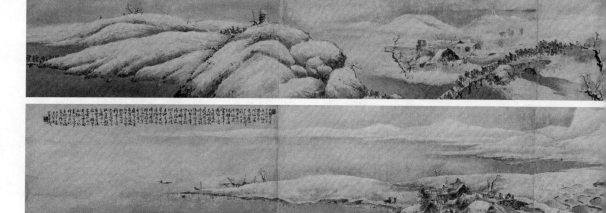

难。这种创作形式当与关山月在普济禅院临摹古画的经验有关。其缘由概可从高剑父在抗战时期所列的《十五年计划》中见："以宋元画为基础，而参以世界画法之长，加以透视、光学、空气、阴影等科学方法，以现代事物为对象，而成一现代的中国画。"[15]这是高剑父探索现代国画时的策略方式，正如他对丁衍庸所言的"我总想把世界画法的妙处安排到中国的画面上"[16]一样，他的着眼点在于融合各国绘画的优点，来表现现实的生活气息和时代精神。《从城市撤退》（图2）表现的是北方冰天雪地中民众在日寇轰炸下的逃难行列。对于为何要画未见过的北方雪景，关山月回忆道：

　　当时我觉得当亡国奴是很惨的，目睹和亲身体会到的广州逃难都这样惨，就可以想象寒冷的北方之逃难惨象了。因此我想，画北方逃难不是更能揭露日寇的侵略暴行吗？[17]

　　可见，关山月通过自己的逃难经历来想象描写北方沦陷区的惨象，目的是要引起人们的愤慨，揭露日寇的侵略暴行。为实现自己的想法，关山月在画面布景和构图上借用了北宋燕文贵、许道宁描绘寒林雪景的传统绘画语言，这可从"愧乏燕、许大手笔"[18]的题跋中得证。为了凸显城市的毁灭、逃难的艰难和敌机的肆虐，关山月又使用"新国画"的方法来予以表现，如在雪景中加入断壁残垣的城市、惨烈的战火和燃烧的村落，并使逃亡的民众艰难地步履在冰天雪地之中。从当时的评论文章来看，也无不感染于画面中惨烈的战祸和民众的苦难[19]。不过，余所亚注意到了画面的新内容与旧形式之间的矛盾，并批评关山月"轻蔑了人民伟大的斗争"[20]。其实，关山月的这种创作方式和抗战初期许多文艺家为了迅速融入大众、为抗战服务，而使用"旧瓶装新酒"的模式相类似。这也是高剑父复兴国画的折衷方式在创作上所必然会遇到的

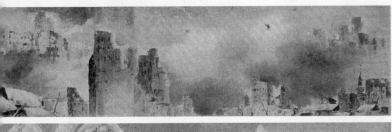
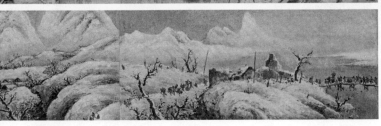

图 2 /《从城市撤退》/ 关山月 / 40cm×764cm / 纸本设色 / 关山月美术馆藏

问题，即如何使传统的绘画形式与新时代的内容结合起来。同样，《中山难民》、《侵略者的下场》也呈现着古今杂糅的特点。

通过关山月两类不同形式的"抗战画"，可以得到这样的认识：第一，写生引起了中国画在视觉上的变化，通过描写现代事物使得中国画能够与抗战现实紧密结合起来。第二，借用传统绘画的形式来表现新的现实内容，成为抗战之初中国画反映国难现实的方式。这与高剑父探索现代国画的策略不无关系，即将古今中外的画法置于一炉来描写现代事物，但终究不能避免旧形式与新内容的矛盾，并在抗战结束后引起很大的争议[21]。不过，就"抗战画"本身而言，它在抗战救国的时代主题下实具有现实意义，它表明中国画能够担当起宣传、发动民众参与救亡的角色。那么，高剑父为什么要提倡"抗战画"？

二、直面触目惨象：高剑父的"艺术救国"理想

"抗战画"的特点，在于最大限度地打破了中国画只宜描写清远淡逸的美学格调。在 30 年代初期，对于"中国画为什么不表现较为复杂的东西"，潘天寿曾说过：

中国画自有中国画的格调，只宜于表现清远淡逸的东西，过分激烈、过分麻烦的情景，战争同流血之类的事，无论如何是不能放进去的。[22]

图 3／《东战场的烈焰》／高剑父／1932 年

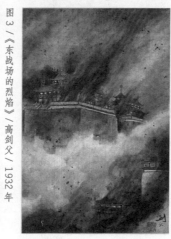

图 5／《火烧阿房宫》／高剑父／绢本设色／香港中文大学文物馆藏

而最早自觉打破这种美学格调的就是高剑父。1932 年，高剑父创作《东战场的烈焰》（图 3）来记录上海淞沪战争时东方图书馆被炸毁的情景。从画面上来看，被炸毁的东方图书馆只剩一片废墟，战火的余燃未熄，且火光冲天，前景除了杂陈的瓦砾和电线杆，还依稀可辨东方图书馆西式的门廊，而后景则巍然屹立着被炸后的断壁残垣。对比高剑父早年临摹日本画家木村武山的《阿房劫火》（图 4）而作的《火烧阿房宫》（图 5），可见二者在构图和形式语言上的相似性。《火烧阿房宫》是高剑父留学日本时的临摹画稿，"阿房宫"在满怀革命斗志的高剑父心目中显然是腐朽的封建王朝的象征。因此，高剑父绘"火烧阿房宫"的题材，正为借题发挥，寄托其希望清朝暴政早日覆亡的强烈愿望。有意味的是，大厂居士为《东战场的烈焰》的题诗："劫有余灰骨未寒，血涂淞沪使心酸。高翁沉痛为民写，勿作咸阳一炬看！"[23] 其中，将画面中燃烧的战火与"火烧阿房宫"的典故联系起来，用意在于凸显惨烈的战祸和高剑父人道主义的现实情怀。对于极具现实针对性的"抗战画"而言，燃烧的战火则成为揭露日本侵略形迹的最有力的语言。

其实，高剑父提倡"抗战画"，一方面顺应了抗战对中国画提出的要求，另一方面也是其"艺术救国"理想实践的契机。在 1933 年《对日艺术界宣言并告世界》中，高剑父持一个革命者的口吻声明要以"艺术救世"为职志，并援引托尔斯泰"艺术为一种革命"作为其理想的注脚[24]。在宣言中，高剑父列举世界各国以悲惨入画而独具感化力的作品[25]，鼓励日本艺术界应联合起来作人道和平的艺术运动，把"此次东北、上海战地惨状图绘宣传，以冀唤醒英雄沉梦，剔开豪杰迷途"[26]，以防止战祸的再次

图 4 /《阿房劫火》/（日）木村武山 / 1907 年 / 绢本设色 / 茨城县近代美术馆藏

发生。与此相关的是，1933 年上海《艺术》以"中国艺术界之前路"为论题，组织探讨在内忧外患的局势下国内艺术界的出路问题。其中，就谈到艺术与救国的关系。李宝泉认为在国家危难的时候才做些宣传品，是"消极的救国运动"，而积极的救国运动当以"为艺术而艺术的精神推之于全国的民众"[27]。与之相反，大多数人都主张艺术要描写眼前的国难现实：

当前的中国，遭受着天灾人祸，以及列强的侵吞，人民滔滔于苦难的漩涡中，国家到了危急存亡的关头。这时：我切盼中国艺术界能负起应负的责任，执行艺术的权威，打破一切派别树立中心意识。（徐则骧《深入大众群里，发动大众去创造大众艺术……》）

各省的水灾，民生的疾苦，政治的腐败，社会的黑暗，以及东北义勇军的苦战，上海血魂除奸团的产生，这些也都是极伟大的画材。然而我们却没有看到一张这样的画！（曾今可《一九三三年中国艺术界之前路，应该是和资本主义相反的路……》）

事实摆在我们的当前：帝国主义的侵略，农村社会的衰落，金融资本的恐慌种种，都是画家应该拿起他的笔去描绘，完成他所应负的时代使命。（汤增敭《时代的与大众的》）[28]

可见，正如高剑父早年主张的"艺术革命"是其政治革命情怀的延伸一样，"艺术救国"针对的是中国内忧外患的社会现实，就像鼓励日本艺术界作人道和平的艺术运动一样，他自己也积极投身于对国难的描写（如《东战场的烈焰》），并与当时国内普遍呼吁艺术描写现实的要求合流。因此，当抗战要求艺术成为宣传、教育并发动大众的武器时，高剑父倡导多画"抗战画"，并不面临着一般国画家在心理及创作图

图6《时事画报》茶会消息／1905年／图见《魂系黄花》第68页

图7《黄冈乱事》（小堂）载《时事画报》／1907年第11期／图见《魂系黄花》第75页

《时事画报》茶会消息

黄冈乱事（小堂）1907年（第十一期）

式上的沉重转换，反而为其"艺术救国"理想的实践提供了契机。那么，为什么高剑父能够自觉地将艺术作为介入社会变革的方式？这涉及广州辛亥革命时期借艺术宣传革命的传统。在这方面，高剑父早年就有过实践：

> 予于五月五日午时以姜汁和朱砂，加以最剧烈之雄黄、砒酸画《钟馗逐鬼图》数十巨帧，拟遍贴十里洋场之转弯八角，用以吓煞红鬼、黑鬼、白鬼，为一般穷民小工出一口气，是又却鬼之一法欤？[29]

此中的"鬼"显然是有着特定的现实指向，即借传统题材加以隐喻，以达到干预现实政治的目的。这种采用传统画题并加以夸张的绘画形式，是辛亥革命时期文艺为政治革命服务的惯用手法。与此相似的是，1905年8月，为响应"反美拒约"风潮，潘达微绘谐画《龟抬美人图》并广为张贴，来号召广东轿工拒抬美国人。同时，潘达微应孙中山之嘱开办《拒约画报》，专绘"美人虐待华工之种种惨状"，其目的是"使阅者一见即刺激脑腺，兴起其拒约之雄心"[30]。此外，《拒约画报》以《时事画报》的名义继续创刊时，特开设茶会讨论图画与社会的关系（图6）。其中，陈章甫作"图画之关系于国民"的演说，举"法败于普，画普人待法人惨状，卒收感化国民之效"[31]的例子以绘画宣扬革命精神。以上，勾勒出了广东辛亥革命时期借绘画发动民众的方式之一，即以触目惨象来唤醒民众参与现实的政治革命。

既然绘画具有如此大的社会功能，那么，当时主要采取什么样的形式来描写"触目惨象"呢？《时事画报》的"本报约章"中有言，"凡一事一物描摹善状，阅者可

图 8 ／《又一命案》《时事画报》／何剑士／
1908 年／图见《魂系黄花》第 74 页

以征实事而资考据"[32]。就图画而言，指的应是画报中描写现实事件的"时事画"。
如 1907 年第 11 期的《黄冈乱事》（图 7），记录了 1907 年 5 月 22 日革命党人陈
波涌等人在潮州黄冈举行起义的场面。画面中火光冲天，愤怒的起义民众汹涌如潮，
正在殴打清朝的官吏，动乱的场面极具革命的感染力。不过，在谐画中也不乏这一类
触目惊心的作品，如 1908 年何剑士的《又一命案》（图 8），暴露一葡萄牙人无故
踢死中国乘客的事件，画面极具血腥色彩。值得注意的是，这种务求"描摹善状"以
干预社会的革命思想与高剑父追求写实主义的绘画语言的关系。1905 年，高剑父在《时
事画报》第 4 期中撰写《论画》一文，论述绘画对于个人及国家都有极重要的关系，
并提到西人绘画的目的"贵在像生"：

　　像生者，俾下思之人，见之一目了然，不至有类似影响之弊。然像生一派，其法要
不过见物抄形，先得其物体之轮廓，次定其物体之光阴，随加以形影，则所绘之画，无不
毫发肖毕矣。[33]

　　在解释"像生"时，高剑父注意到的是其通俗易懂的社会效能，即使普通民众能
够一目了然。对画面写实性的理解，也是使用"见物抄形"[34]来进行描述，还没有使用"写
生"的概念。我们再来看高剑父 1906 年去日本留学，惊异于日本绘画的写生绝技，
并主动吸收传统绘画中没有的因素（如时空氛围的营造、背景渲染的笔法），以及回
国后创办《真相画报》，提倡以摄影照片来辅助作画[35]，都在于能够实现对中国画写
实语言的重塑[36]。不过，这一切努力的背后则是紧紧围绕着"我以为艺术要民众化，
民众要艺术化，艺术是给民众应用与欣赏的"[37]思想，即真实的绘画语言容易被普通

民众理解和接受，以此有利于实现艺术对现实社会变革的作用。有趣的是，1936年出版的《中国现代艺术史·绘画》对于黄宾虹和"二高"的评价，认为黄宾虹的绘画"不易领略其妙处"，而"二高"的绘画"很受观众拥戴"[38]。这似乎是对高剑父倡导写实绘画语言最好的旁白。就高剑父艺术语言与社会变革的关系，李伟铭总结道：

> 在"岭南三杰"特别是高剑父那里，"艺术的大众化和大众的艺术化"是一个始终萦系于怀的主题。"语言"的改革，始终不能脱离"以画救国"的重负。于是，通俗易懂的"写实"技巧成了忧时伤世的心态和"唤醒国魂"的强烈使命感的告白；对笔墨形式的敏感，更多地让位于时代主题的表现。[39]

也就是说，高剑父倡导写实绘画语言（如"新国画"），一开始就是从艺术介入社会革命的角度进行思考的。为使目之所见与图之所绘保持一致，既凸显出传统绘画语言结构的"缺陷"，又是艺术真正走向民众化的途径。就高剑父的绘画来看，早年多以雄狮、猛虎、骏马、鸷鸟等大动物为题材，取其强健的寓意来体现革命和抵抗的社会思想，这与民国成立后民族"觉醒"[40]观念有关。如李伟铭所言，高剑父对绘画语言的改革，始终不能脱离其"以画救国"的重负。随着30年代愈益严峻的国难现实，高剑父并没有一味沉溺于中西融合的画法中，而是又以一个革命者的姿态提倡艺术家应以"艺术救国"为职志，将现实的战祸收入画面，这在30年代初的中国画画坛可谓是独一无二的。在抗战初期，高剑父更是倡导多画"抗战画"，在其巨大的感召力下，春睡画院的学生又陆续抵达澳门，展开以艺术为武器的救国活动。

三、"抗战画"：岭南画派的群体价值取向

1939年6月8日至12日，高剑父和春睡画院的弟子在澳门举办"春睡画院留澳同人画展"，通过义卖书画来救济灾民，造成很大的艺术声势。简又文的《濠江读画记》详细记载了这次展览的盛况，从中可以得到这样的印象：（一）展览的平民化和普遍化，如"不收门票，科头跣足者亦一体招待"；（二）系统阐释何为"新国画"，并在画评家颖公和泰戈尔的定义上，提议以"新宋院派"或"新文人画"来称呼[41]；（三）尤为注意展览中的"抗战画"作品（如高剑父的《东战场的烈焰》、方人定的

《雪夜逃难》、关山月的《三灶岛外所见》），并与眼前的国难联系起来，给予极高评价[42]。

值得注意的是，岭南画派在抗战时期画"抗战画"，不纯然是受当时政治气候的影响而作出的选择。早在30年代初，当艺术界还彷徨于"为艺术而艺术"和"为社会而艺术"的争论时，高剑父、方人定和黄少强就已经开始将目光投向对战争灾难的描写。如前所述，高剑父在此时确立起"艺术救国"的理想，并逐渐从中西融合的画法探索转向关注"新国画"的题材。正如简又文言高剑父在革命热情高涨时常写雄狮猛虎等大动物题材，而"惟近十余年则已舍弃此等题材"[43]一般，在30年代直至抗战时期，关注现实人生的作品明显开始占主流，如《飞蛾扑火》、《白骨犹深国难悲》、《文明的毁灭》、《弱肉强食》、《鹬蚌相争》等。如《白骨犹深国难悲》（图9），用骷髅来隐射死亡和战争的残酷，在技法上则是融合西画的空间概念和传统的没骨画法。另外，高剑父在抗战期间制定的《十五年计划》，其中一条即为"作画一年。其间以抗战遭难社会状态及国内外之旅行写生为题材"[44]。而在此间的另一份手稿，则以第三人称的形式列出了其所画的"抗战画"，但从画题上来看，直接点题的只有《难童》、《战后》两幅，其余也均采用隐喻和象征的题目[45]。总的来说，高剑父"抗战画"的一个共同特点在于以浅显易懂的形象，来寄寓和象征对现实的关怀，或哀伤，或充满抗战必胜的信念。可见，尽管高剑父认为"新国画"要"彻底的忠实写生，轮廓之外，更要把'光阴'、'透视'写到极端准确"[46]，但就"抗战画"而言，高剑父显然是先定画题，然后再据实描写，以画面内容与现实之间的隐喻关系为主。

方人定在"九一八"和"一二八"事变后，曾创作过一系列表现战争灾难的作品，如《战后的悲哀》、《雪夜逃难》、《风雨途中》等。其中，《雪夜逃难》（图10）被简又文评价为"现代的流民图"[47]。虽然，方人定也想通过这类题材表达自己的爱国热情和对战争的控诉，但他所画难民的唯美风格，使画面在内容和形式上不免矛盾，难以传达"悲哀"的情绪。然而，方人定舍弃早期的山水花鸟翎毛的作风，而专以"现代人"入画，表现人生的意识，在当时的中国画坛却是一种大胆的革新。这种题材上的自觉转变导源于1926年的"方黄之争"。这次予方人定重大影响的事件，一方面促使他研究了"五四"以来美术界对中国画的种种认识，另一方面也让他开始反

思高剑父的绘画，并且针对高师不擅长人物画的特点，而东渡日本研习西洋人体技法[48]。1935 年，方人定从日本回国后，正值艺风社举办第二届展览会，他结合自己对人物画的认识写了《现代中国画的反时代性》一文：

> 向来在国画家当中，以描写豪华富贵为贵，以描写市井陋巷的生活为卑的一种理想主义的思想，这种思想，对于以现代风俗生活做题材的作品，皆视为卑俗。[49]

的确，在当时的国画家中自觉以平民生活入画的，除了赵望云、黄少强，大多数仍以山水花鸟题材为主。可见，方人定描写平民生活的视角，不是像黄少强一般从家庭悲剧开始，而是要根治中国画远离现实的弊端，即回到现实生活中来，画现代的人[50]。因此，当他在 1941 年组建"再造社"，并总结随高剑父学习绘画的经历时，又自觉认识到"抗战画"这种题材是"不充实"的，"不过为爱国情绪所激动，又想在作品内容中，脱了些靡靡之风而已"[51]。这与方人定从一开始就认定要以人物画作为复兴中国画的认识是相符的，即无论是否与抗战相关，归根到底是要探索表现现代人物画的方式。

黄少强在"九一八"事变之后，开始用民间疾苦题材的画风投向战争灾难的描写，创作了《抵抗之女》、《抗日宣传》、《还我河山》、《国难之秋》等旗帜鲜明的作品。这类作品的特点，正如黄少强所言"徒增余痛恨于无穷埃而已"[52]，是其感悟人生的进一步深化，从家庭悲剧、民间疾苦延展至国之哀愁。"哀感"，仍旧是黄少强"抗战画"的主要特征。如 1932 年黄少强有感于淞沪战争而作的《仓皇弱质逐风尘》（图

图 10 /《雪夜逃难》/ 方人定 / 1932 年 / 76cm×84cm / 纸本设色 / 家属藏

图 12 /《北洋画报》[民间画会] 会员作品 / 1937 年第 1584 期

11），用速写的笔墨勾勒出仓皇逃难的妇孺，远处是正在燃烧的战火和断壁残垣的城市，老妇悲恸的神情在无形中点出这一战祸的残酷。此后，黄少强更是只身入湘到抗战前线写生，前线的兵士、日寇的侵略及民众的苦难成为 1938 年以后的主题。此外，"民间画会"的组成，使关注民间疾苦从黄少强个人的努力扩大为一种集体的价值取向，"到民间去"的口号也与国难现实自然结合了起来。如 1937 年《北洋画报》第 1584 期（图 12）登载的三幅"民间画会"会员的作品（容景铎的《役役谁储三日粮》、华开进的《磨励以须》、陈士炯的《声声钟鼓替人忙》），无论从画题还是人物的画法上，都明显受到黄少强的影响。并且，"民间画会"的会员也积极投入战地写生，黄少强在 1940—1941 年的日记中记载：

（1940 年 5 月 13 日）同院生旅行兰谷，是日接士炯自战地寄来近作十三张。

（1940 年 8 月 7 日）福善请以战画 50 交其著英文付英美出版。

（1941 年 3 月 6 日）早饭后出中环着金寄函往士炯国材并画集，士炯函夹入剑父师题凝丹战地写生集，国材则寄与予册页画集等。

（1941 年 7 月 5 日）检所作抗战画六十件，会同民间会会员作将交谢琼荪携曲江。

（1941 年 9 月 5 日）送画集十册又同往青年会取抗战画 50 托其带韶先入桂展览。[53]

以上，可以得到这样的印象：在 1940 年至 1941 年香港沦陷之前，"民间画会"的会员以黄少强为中心，积极投入抗战前线进行写生。同时，也得到高剑父的支持，

并有"抗战画"不断送入韶关、曲江、桂林等地参加展览。再联系 1938 年关山月和黄少强的战地归来展览，1939 年 6 月在澳门举办的"春睡画院留澳同人画展"及 1940 年 1 月在澳门、香港举办的"关山月抗战画展"，共同组成了岭南画派以"抗战画"为中心的艺术救亡活动，在港澳两地甚至桂林产生重要的影响。对于岭南画派在抗战时期以"抗战画"的形式融入国难现实的努力，陈觉玄在 1942 年总结道：

> 中国今日之国画，其形式内容，无不摹拟前人，求其毕肖。对于现实的人生，几于熟视无睹，实为可怪之现象。岭南派诸氏乃转变趋向，以现实的题材，组织而成有情绪有生命之作品，斯能自出机杼，特成伟构。[54]

可见，描写现实人生，画面富于情绪和感染力，是抗战时期岭南画派画风的总体特点。这在要求中国画描写国难现实，遵循抗战救国的时代主题和宣传、发动民众积极救亡的抗战时期，实具有特殊的意义。战争不但没有将高剑父苦心经营的"新国画"阵营分裂，相反，它以"抗战画"的特殊形式积极投入救亡的行列中，继续实践着以艺术介入社会革命的路途。

四、中国革命与 20 世纪中国画的革新转型

抗战爆发后，"为社会而艺术"的思想成为主流的选择，中国画如何表现现实的问题也愈益凸显。为了融入救亡图存的大时代精神中去，大部分国画家都面临着中国画的审美观念及传统图像语言的转换这一问题。岭南画派的"抗战画"运用中国画的形式来描写记录战地状况、民众的流亡惨状、日寇的侵略暴行等，在艺术功用上使中国画能够像木刻一样发挥宣传教育大众的作用。战地写生、抗战画展的流动性，也扩大了中国画成为民族救亡"武器"的可能性。抗战时期岭南画派在广澳两地的社会声誉，及关山月以抗战画展为急先锋的艺术路途，都不是偶然。当救亡图存成为压倒一切的主题时，艺术的宣传教育功能无形中被放大，并和政治革命的动向自然结合起来。"抗战画"带有很强的纪实性特点，画面的视觉真实性能够有效地宣传、动员民众参与抗战。

不过，和应时性的宣传画不同，岭南画派的"抗战画"不纯然是应当时政治气候

要求艺术成为战斗的工具，而被动地走向中国画反映国难现实的道路。相反，它延续着高剑父早年革命时期以艺术介入社会的方式，即以通俗易懂的形式语言和题材来使艺术民众化，鼓励民众投入抗日救亡的潮流中，并化为"艺术救国"理想的直接动力。在创作图式上，不是应景式的以拼凑代替现实，而是以"新国画"的表现方法真实地描写国难现实，如关山月的"抗战画"即是一例。在画面风格上，岭南画派的"抗战画"并不是呈单一面貌，而是多种风格并存。如高剑父以隐喻和象征的方式来寄寓对现实的关怀；关山月以写生的方式来真实地记录战争的灾难；黄少强一秉其民间疾苦绘画的特点，并通过"民间画会"将个人的努力扩大为群体的价值取向，以诗画结合的简笔写意方式来描写抗战现实；方人定则更注重受难民众自身的表现，通过吸收西画的因素来塑造真实的现代人。

从艺术史的角度看，岭南画派的"抗战画"提示出中国革命在中国画现代转型中的重要性。就 20 世纪中国画转型问题而言，比较熟知的是有关西学因素的研究，如新式教育方式的引入、展览体制的变革等对中国画的影响。如果回到历史的原初语境，30 年代中国社会的战争威胁与贫困疾苦牵动着每一个中国人的神经。艺术要表现现实生活，从中产阶级生活的狭小圈子走向底层民众生存状态的描写，成为艺术家理性关注社会的重大转变。抗战一经爆发，艺术随之被牵入民族救亡的快轨，中国画自然也不例外。抗战时期中国画题材内容的平民化转向（如描写难民的生存遭遇），绘画语言的纪实性和直陈性，体现出中国画在如何表现现实问题上的演进趋势，而这与中国革命的客观需求紧密相关。在这一点上，岭南画派的"抗战画"展现的就是中国革命对中国画现代转型的社会学拉动这一个生动的侧面，这也是本文的立意所在。

注释：

1. 见徐警百《全国美展侧面观》，载广州《青年艺术》，1937 年第 3 期。

2. 如傅抱石所言："中国在这时候，需要一种适合现实的新艺术，自无问题。然而我们放眼看看，现在的中国绘画和'现代性'有关系吗？……就中国画本身而论，它的缺陷实在太多。不过这里所谓缺陷，不是好与不好的问题，是说画的本身早已僵化了，布局、运笔、设色……技法的动作，也成了牢不可破的定式。"见傅抱石《民国以来国画之史的观察》，1937 年 7月《文史半月刊》第 34 期。转引自叶宗镐选编《傅抱石美术文集》，江苏文艺出版社，1986

年3月第1版，第174页。

　　黎雄才在1937年也说："所有现在的中国画，无论如何都要接近现代的生活。把现在的社会来做背景，含有革命精神的作品，才配称时代的艺术，我们亦必须要这样治艺，才配称为时代的作家。"见黎雄才《艺术随笔》，1937年1月《美育》第4期。转引自黄小庚编《广东现代画坛实录》，岭南美术出版社，1990年10月第1版，第190—191页。

　　朱应鹏在《抗战与美术》中对中国画不能把握时代进行了严厉的斥责："现在的美术界，尤其是国画界，所以不能把握时代，急起直追，像欧洲大战时代的美术界，创造出一个新的时期，可以说是一种耻辱。"见朱应鹏《抗战与美术》，商务印书馆，1937年12月第1版，第24页。

3. 见高剑父《我的现代绘画观》，1941年。转引自《岭南画派研究·第一辑》，岭南美术出版社，1987年，第17—18页。（注：收编在《高剑父诗文初编》第235—263页的《我的现代国画观》，在内容上与前揭有所出入，系《我的现代绘画观》的扩充稿。本处的引文出自于风整理的高剑父手稿。）

4. 根据《艺风社第二届展览会出品目录》，高剑父仅出品作品一幅（299《山水》）。"艺术救国"为高剑父手书。见《艺风》1935年第5期，第177页。

5. 见孙福熙《奋勇前进的高剑父先生》，《艺风》1935年第7期，第100页。（注："艺风社第二届展览会"的展出时间是1935年5月19日—22日。高剑父的个展为6月份。）

6. 徐悲鸿《谈高剑父先生画》、倪贻德《介绍中国现代画家高剑父君》、丁衍庸《中西画的调和者高剑父先生》、孙福熙《奋勇前进的高剑父先生》、罗家伦《高剑父与黄花岗》。详见《艺风》1935年第7期，第95—100页。

7. 1936年1月1日出版的《中国美术会季刊》的"艺术消息"中特别刊载："国立中央大学艺术科本学期新聘岭南名画家高剑父氏为国画教授，又聘新回国之吴作人氏为西画教授。"见《中国美术会季刊》（创刊号），1936年1月1日出版，第75页。

8. 见王祺《从艺术批评到春睡画展之评价》，南京《中国美术会季刊》1936年第1卷第2期。转引自前揭《广东现代画坛实录》，第130—133页。

9. 见孙福熙《春天是就在眼前了："中国美术会"第四届展览会在南京举行，高剑父先生领导"春睡画院"在上海开会》，《艺风》1936年第4卷第4期，第13页。

10. 见傅抱石《民国以来国画之史的观察》，《逸经》1937年第34期。转引自前揭《傅抱石美术文集》，第178页。

11. 见朱谦之《文化哲学》附录"南方文化运动"。转引同上，第180页。

12. 同上。

13. 据关山月所言，他在这两年中画了数十幅有关抗战题材的中国画，现存的创作于此时的作品有：《拾薪》（1939年）、《从城市撤退》（1939年）、《三灶岛外所见》（1939年）、《渔民之劫》（1939年）、《游击队之家》（1939年）、《中山难民》（1940年）、《侵略者的下场》（1940年）。见关山月《我与国画》，1983年。转引自黄小庚编《关山月论画》，河南美术出版社，1991年7月第1版，第71页。

14. 见简又文《濠江读画记》，1939年香港《大风》第41期、第43期。转引自前揭《广东现代画坛实录》，第202页。

15. 见高剑父《十五年计划》，20世纪40年代手稿。转引自李伟铭编《高剑父诗文初编》，广东高等教育出版社，1999年，第284页。

16. 见丁衍庸《中西画的调和者高剑父先生》，《艺风》1935年第7期，第99页。

17. 见关山月《我所走过的艺术道路：在一个座谈会上的谈话》，1980年。转引自前揭《关山月论画》，第16页。

18. "余不敏，愧乏燕、许大手笔，举倭寇之祸笔之，书以昭示来兹，毋忘国耻，聊以斯画纪其事，惟恐表现手腕不足，贻笔大雅耳。"见关山月《从城市撤退》题跋。

19. 如鲍少游："至若《焦土》、《难民》暨《从城市撤退》长卷，则又伤时感事，寄托遥深，郑侠流民，何以逾此。"（鲍少游《由新艺术说到关山月画展》，1940年）；李抚虹："烽火胡尘劫后生，血痕和泪写流民。天南天北皆荆棘，剩有荒陬饰太平。"（李抚虹《题关山月君〈流血逃亡记图〉》，1940年）。转引自《关山月研究》，海天出版社，1997年6月第1版，第5页、第217页。

20. 见余所亚《关氏画展谈》，《救亡日报》，1940年11月5日。转引同上，第8页。

21. 详见广州1948年围绕"新国画"争论的文章：李育中《谈折衷的画——特提供一些问题》、陈思斗《提供的提供》、王益伦《绘画上的"派"——也算是一些问题的特别提供》、胡根天《新国画与折衷》、方人定《绘画的折衷派》、胡根天《新国画的建立问题》、李育中《再谈折衷的画——结束这一次论争》。总的来说，就是指"新国画"在画面形式上不中不西，不能代表中国画的发展方向。

22. 见水韧《猫耳朵碗前的题目》，《亚丹娜》半月刊1931年第1卷第3期。转引自李伟铭《图像与历史：20世纪中国美术论稿》，中国人民大学出版社，2010年2月第1版，第24页。

23. 见简又文《濠江读画记》，香港《大风》1939年第41期、第43期。转引自前揭《广东现代画坛实录》，第196页。

24. 高剑父在1931年的"中印联合第一次美术展览会"上就已经开始主张艺人要负起"艺术救世"的责任，不过此时的着眼点类似于林风眠以"人类整个儿的大恶"为战斗目标的艺术运动，其目标在于借艺术的美感来改造世界的人心，看重的是艺术的普世价值。

25. 如吴道玄的《地狱变相图》、郑侠的《流民图》、拉飞尔的《基督像》、克拉母司基的《哭军》、毛龙的《救生船》、格尔的《审判所》、梅丽的《死刑签字》等。见高剑父《对日艺术界宣言并告世界》，1933年。转引自前揭《广东现代画坛实录》，第107页。

26. 同上。

27. 见李宝泉《为艺术而艺术》，上海《艺术》1933年第1期，第4页。

28. 同上，第8页、第10页、第13页。

29. 见高剑父《民初画学笔记数则》，高剑父手稿，转引自前揭《高剑父诗文初编》，第58页。

30. 见《拒约画报》创办消息，《有所谓报》，1905 年 9 月 5 日。转引自《魂系黄花：纪念潘达微诞辰一百二十周年》，广东人民出版社，2001 年 10 月第 1 版，第 67 页。

31. 见《时事画报》茶会消息简报。转引自同上，第 68 页。

32. 见《时事画报》创刊号"本报约章"，1905 年。转引自李默《辛亥革命时期广东报刊录》，载《辛亥革命时期期刊介绍·第五集》，人民出版社，1987 年 11 月第 1 版，第 711 页。

33. 见高剑父《论画》，《时事画报》1905 年第 4 期。转引自前揭《高剑父诗文初编》，第 21 页。

34. "见物抄形"的说法，类似于传统绘画中的"应物象形"概念。高剑父对其的理解，很可能来自早年到澳门格致书院求学并从法籍画家麦拉学习西方素描的经历。

35. 如《真相画报》第 15 期刊出"天然画（鹰类）"摄影照片，旁注："鹰，种类甚多，性皆猛鸷，顾盼雄肆，有横厉长空、搏击群生之概。画家之好资料也。上摄四图，皆苍鹰类，其神情姿态，盖有足以入画者。特刊之，以为绘鹰者模范之一助。"（转引自李伟铭《写实主义的思想资源：岭南高氏早期的画学》，《20 世纪中国画："传统的延续与演进"国际学术研讨会论文集》，浙江人民美术出版社，1997 年，第 272 页）此外，"二高"的绘画中也不乏借助摄影照片来进行中国画变革的例子，如高剑父的《烟寺晚钟》。详见李伟铭《高剑父绘画中的日本风格及其相关问题》一文。

36. 如高剑父认同的"新国画"的定义（颖公《春睡画院访问印象》，1939 年），以宋院画为基础而参以各国艺术之长，并融入"远近法"、"透视学"、"色彩学"等近代科学方法，可以看作是他对中国画写实语言的重塑。

37. 见高剑父《我的现代绘画观》，20 世纪 40 年代初。转引自前揭《岭南画派研究·第一辑》，第 19 页。

38. 见梁得所《中国现代艺术史·绘画》，良友图书印刷公司，1936 年，第 37 页。

39. 见李伟铭《黎雄才、高剑父艺术异同论：兼论近代日本画对岭南画派的影响》，载前揭《图像与历史：20 世纪中国美术论稿》，第 91 页。

40. 在辛亥革命时期，对于中国社会的现状都以"奄然酣梦"、"众生半入酣乡"等词来形容，而绘画的重要职能在于唤醒、警醒民众，以投身社会革命。（见隐广《时事画报缘起》、认生《时事画报出世之感言》，1905 年）另外，民国成立后，有关"觉醒"的言论，如"当中华民国临时政府在南京成立时……它完全像一头觉醒了的狮子。"（叶楚伧，1923 年）；"现在要恢复民族精神，就要唤醒起来。醒了之后，才可以恢复民族主义。"（孙中山）；"在中国的社会情形这样紊乱的时候……正是我们艺术家应该竭其全力，以其整副的狂热的心，唤醒同胞的同情的时候。"（林风眠，1928 年）；"辛亥革命前后是以民族意识或国家意识的觉醒为主流……五四运动前后是近代意识，主要是资产阶级意识的觉醒……近年来……我们可以称之为人民意识的全面觉醒。"（郭沫若，1947 年）。可见，民族"觉醒"观念从辛亥革命时期一直到新中国成立前，都是知识分子对民众进行启蒙时的一个重要价值取向。另外，1926 年国民政府在广州建立中山纪念堂时，特选高奇峰《海鹰》、《白马》、《雄狮》三幅作品存放在馆内，其象征意义不言而喻。也就是说，岭南画派以大动物作为题材，取"悲则悲绝，霸则霸绝"（高剑父语）的审美观念入画，与民族"觉醒"观念到底有何关系，值得作进一步的研究。

41. 简又文在文中的提法（"如此解说，质诸继往开来的高大宗师，亦以为然否？"），显然还带有不确定的语气。有意味的是，高剑父在 20 世纪 40 年代所列的《十五年计划》中，也开始沿用"新宋院画"和"新文人画"的说法。

42. 见简又文《濠江读画记》，香港《大风》1939 年第 41 期、第 43 期。转引自前揭《广东现代画坛实录》，第 192—203 页。

43. 同上，第 193 页。

44. 见高剑父《十五年计划》，广东美术馆藏高剑父手稿。转引自前揭《高剑父诗文初编》，第 284 页。

45. 如《徐福渡海图》、《徐福墓》、《黄雀在后》、《螳螂》、《蓬莱落日》、《三山半落青天外》、《难童》、《战后》。见高剑父《抗战画》，20 世纪 40 年代。转引自同上，第 283 页。

46. 见高剑父手书自辑本（"画法与画材"）。转引自同上，第 190 页。

47. 见简又文《濠江读画记》，香港《大风》1939 年第 41—43 期。转引自前揭《广东现代画坛实录》，第 200 页。

48. 方人定的妻子杨荫芳回忆说："他针对高剑父不擅长人物画的特点，决心走与高相反的路子，画人物画。这又促使他决心到日本研习西洋的人体技法了。"转引自郎绍君、云雪梅著《方人定》，河北教育出版社，2003 年 10 月，第 13 页。

49. 见方人定《现代中国画的反时代性》，《艺风》1935 年第 2 卷第 7 期，第 38 页。

50. 从康有为始，当时很多人在反思中国的绘画传统时，都敏锐地发现从文人画寄情山水、逃避现实开始，中国画离现实越来越远，其中一个很重要的流弊即是人物画的衰落，以至于在现代的国画中看不到现代人。

51. 见方人定《我的写画经过及其转变》，1941 年《再造社第一次画展特辑》。转引自前揭《广东现代画坛实录》，第 211 页。

52. 见黄少强第三回个人画展"前言"，1931 年。转引自李伟铭《黄少强（1901—1942）的艺文事业：兼论 20 世纪前期中国绘画艺术中的民间意识》，《图像与历史：20 世纪中国美术论稿》，第 252 页。

53. 见《黄少强诗文资料选编》，澳门出版社，2006 年 5 月第 1 版，第 272 页、第 279 页、第 299 页、第 310 页、第 316 页。

54. 见陈觉玄《中国近二十年来之新兴画派》，《学思》1942 年第 1 卷第 3 期。转引自郎绍君、水天中编《二十世纪中国美术文选（上）》，上海书画出版社，1999 年 11 月，第 582 页。

从山水到风景

——关山月的写生之"变"与笔墨之"恒"

From Landscape to Scenery

——Guan Shanyue's "Changes" in Sketches and "Consistence" in Brush and Ink

《美术》杂志执行主编　尚　辉

Executive Chief-editor of *Art*　　Shang Hui

内容提要：关山月是 20 世纪最早进行写生并将风景图式纳入山水画创作的山水画家之一，这比李可染、张仃、罗铭于 1954 年的旅行写生所开启的中国画变革运动要早得多。和李可染、傅抱石、石鲁等在写生中发现、形成并升华自己的语言个性不同，关山月自 20 世纪 40 年代就基本形成自己的笔墨个性，并以一种恒定性贯穿于自己的创作生涯。写生山水画在今天已经成为中国山水画的普遍审美经验，但今天写生山水画家缺失了对于传统的深厚理解与扎实功底。关山月在写生中对于中国画意象式的构思与造型，特别是用笔墨语言表现的中国画写意精神，值得我们研究与借鉴。

Abstract: Guan Shanyue was one of the earliest landscape painters who made sketches and brought scenery schema to landscape painting, and he was much earlier than those who started Chinese painting revolution with trip sketches in 1954 such as Li Keran, Zhang Ding and Luo Ming. Li keran, Fu Baoshi and Shi Lu discovered, formed and upgraded their own language character in their sketches, while Guan was different since he had formed his own painting character in the forties of last century and showed a kind of

consistence in his art life. Sketching landscape painting nowadays have become a common aesthetic experience of Chinese landscape painting, but today's sketching landscape painters are lack of deep understanding of traditions and solid art foundation. Guan Shanyue's sketching design and model in Chinese painting, especially the spiritual expression with his brush and ink is worthy to research and learn.

关键词：风景 写生 笔墨

Key words: Scenery, Sketch, Brush and ink.

关山月是 20 世纪最早进行写生，并将风景图式纳入山水画创作的山水画家之一，这比李可染、张仃、罗铭于 1954 年的旅行写生所开启的中国画变革运动要早得多。关山月写生观念的确立，无疑受到了高剑父倡导的"折衷中外、融汇古今"新国画思想的影响，这和李可染等人在 20 世纪 50 年代推动的中国画改造运动虽有某些相同之处，但也存在出发点上的较大差别。

1950 年创刊的《人民美术》，也就是《美术》杂志前身，最早把如何改造中国画的问题作为当时建立新中国美术的重中之重。李可染在《谈中国画的改造》中提出的改造途径是"深入生活"、"批判地接受遗产"和"吸收外来美术有益的成分"这三个方面。他尤其谈到"深入生活"是改造中国画的一个基本条件，只有深入生活才能产生为我们这个时代所需要的新的内容；根据这个新的内容，才能产生新的形式。为什么我要把李可染先生这段话说出来，目的就是为了告诉大家，我们现在印象中比较深刻的，20 世纪从传统形态向现代形态的转型，都首先会提到 20 世纪李可染、张仃、罗铭他们三人写生所开启的中国画的写生运动。但是我们发现另外一个现象，尤其是这次关山月百年诞辰回顾展，让我们看到关山月在 20 世纪三四十年代山水画的写生实践以及他提出的一些创作理念。1940 年，关山月在澳门举办第一次抗战画展。他从高剑父那里接受了"艺术革命"和"艺术救国"的思想，在全民族生死攸关的历史时刻有效地转化为创作实践。1939 年他创作了《从城市撤退》，用一种手卷的方式

徐徐展开了抗日战争初期城市平民撤退、难民流离失所的情景。1941 年他又创作了《侵略者的下场》和《中山难民》，其中，《中山难民》是 20 世纪可以和蒋兆和的《难民图》相媲美的、具有同等艺术价值的一幅现实主义杰作。他的这三幅作品在我看来是具有浓郁的现实主义色彩的作品，也是在山水画中表现战争题材、表现无辜的平民百姓在战争中遭受创伤的一种真实写照。正是这种表现现实的思想，关山月的山水画才开始走向现实。这是在战争中向现实倾斜的一个创作过程，这是很重要的一个方面，相信上午一些学者的发言也包括刚才薛永年先生的讲演都谈到了这一方面。

这里我想表达另外一层意思，关山月最早接受绘画启蒙教育来自于他的兄长和堂叔，也来自于《芥子园画谱》。1935 年他入春睡画院随高剑父学画，由高剑父改名为关山月，"山月"这两个字也是很典型的山水画意境，也是因为他被改名而赋予了他一生山水画的创作道路。所以，在某种意义上高剑父对关山月现实主义创作思想的影响，尤其是在画面上进行中西融合的探索产生了深远的影响。譬如高剑父的《渔港雨色》就完全是一种写生性的山水画，画面有很明确的焦点透视，而且作品右下侧大面积的坡岸描绘无疑是现场实景的再现，如果是传统的山水画就不会这样处理，肯定要有树或者是山石来遮掩，像这样一幅画坡岸的方法可以说是西画水彩画的方法。《嘉陵江之晨》是关山月 1942 年的作品，这件作品和高剑父的《渔港雨色》在中西融合的绘画方法上具有更多的相似性。关山月的这些作品毫无疑问都来自于写生，像《叙府滩头》写生稿和他最后完成的作品《嘉陵江之晨》之间的关系是一目了然的，他非常尊重眼中所见，并富于创造性地把眼中所见升华为笔墨之境的山水画。

今天我还想讲另外一个重要的问题，关山月早年受到高剑父的影响，在中西融合方面进行了最早探索，这没有什么疑问。但是我要特别提出的是，关山月先生早年学习了《芥子园画谱》，他的山水画笔法基本上是"北宗"的笔法。譬如，《祁连牧居》是他 1943 年的写生作品，画面上的山石以勾斫加皴，这种笔法显得刚猛而苍劲，这和"南宗"用较为柔韧平和的披麻皴、解索皴有很大差异。不难看出，关山月在 1943 年前后就基本形成了他山水画的"北宗"笔法面貌，当然这种"北宗"笔法也因他作为岭南人而自然融入一些"南宗"笔法的柔韧。关山月先生从 20 世纪 40 年代形成的这种笔法，在我个人看来，几乎在他的一生中没有发生太多的变化。和李可

染、傅抱石、石鲁等在写生中发现、形成并升华自己的语言个性不同，关山月自 20世纪 40 年代就基本奠定了自己的笔墨形态，并以一种恒定性贯穿于自己的创作生涯。这种笔墨形态直接承续了"北宗"青绿山水的勾斫之法，取宋元院体画实写的刚劲厚重，形成了运笔迅疾凌厉、线条粗犷刚健、色彩浓重妍丽的个性风采。

我们还可以作一些横向的比较。在关山月个性风貌形成的 20 世纪 40 年代，还有一些画家的创作也是介于意象和写生之间。譬如，《云台峰》是黄宾虹先生 20 世纪 20 年代的写生作品，大家知道黄宾虹先生所有的写生山水和他最后的画面几乎是一致的，他完全是用"我法"来表现一切所见，这种写生实际上只是一种感受，和西画的焦点透视风景有天壤之别。再譬如，齐白石 30 年代创作的《滕王阁》是他《借山图册》山水册页之一，显而易见和传统山水画也存在不小的距离。齐白石五出五归的游览写生，对他一生的艺术创作产生了深远影响，最直接的影响是画出了《借山图册》那样一批具有现实性的山水构图，传统山水画中并没有出现像齐白石表现的桂林山水那样的构图样式。当然，就黄宾虹、齐白石两人的创作方法来看，还是以传统的"中得心源"为主，这和刚才我们观察到的关山月的写生山水完全是两种类别。《十里危滩五里湾》是张大千 1941 年的作品，这是在张大千一生山水画创作中比较倾向于写实的一件画作，大家也可以看到，即使是这样一件作品，营造的境界、描绘的古人仍然和传统一脉相承。在 20 世纪三四十年代，我们所看到的当时一些山水画大家，虽然有的人也开始了中西融合，开始接受了西画写生观念与实践，但总体上不像关山月的写生创作这么清晰和明朗。

最不可以绕开的是李可染先生。刚才我一再谈到李可染先生从 1954 年旅行写生才发生了他的笔墨之变，从李可染先生 1943 年的作品《松荫观瀑》中不难看出李可染笔法的"南宗"渊源，和关山月"北宗"画法在笔墨起点上可谓南辕北辙。1929年李可染即越级考上国立杭州艺术院研究生师从林风眠和克罗多，但是他画的山水画还是地道的传统山水画。1943 年，李可染先生还在专心传统的历练和修为。1954 年，李可染先生开始了影响他一生的写生之旅。我想强调的是，他的这些山水写生都具有鲜明的西画风景的图式，和关山月一样强调了风景中的焦点透视。譬如，《家家都在画屏中》就和他 1943 年的《松荫观瀑》有了很大的改变，可以说写生改变了他的传

统图式，但是这种写生的笔墨语言却是处在他研究自然而逐步形成自己特色的摸索过程中。我特别想强调李可染先生从 1954 年通过写生，在写生中发现自然，用这种对自然的重新发现而改变传统语言并形成自己笔墨特征的事实。李可染 1956 年画的《灵隐茶座》，可以说是一幅过渡性的作品，画面除了逆光表现，也采用了较多的积墨方法。在 1959 年李可染画的《蜀山春雨》中，画家通过写生所形成的个性化的笔墨风貌已经基本完成。通过这些作品可以比较清晰地看到，李可染通过写生创作所进行的中国画变革。应该说，在 20 世纪五六十年代，一大批中国画家都通过写生改变了传统山水画的审美图式。譬如，石鲁 1960 年的《南泥湾途中》对西北黄土高原的表现。傅抱石在重庆金刚坡形成他散锋皴的基本笔墨形态，并在 60 年代通过一万多公里的壮行而给他的山水画带来现实意境的转化，画出了《西陵峡》和《待细把江山图画》等名作。通过这些创作案例，我想强调的一个普遍现象是，大部分中国画家是在 20 世纪五六十年代才通过写生改变传统程式，并通过重新发现自然而逐渐整合形成自己个性化的笔墨风貌。

除了刚才我提到的关山月《中山难民》中表现的一些山水皴法，大家可以看看他 40 年代中期远赴西南西北的桂、黔、川、青、甘、陕进行的写生创作。这一时期的所有创作几乎都有写生稿，而且写生稿也保存得非常完整。如何将他的这些写生变成山水画创作，这从《叙府滩头》的写生和《嘉陵江之晨》、《西北写生之二十七》的写生和《水车》等作品的比对中一目了然，不用我多讲。他在感受现实中进行的写生与创作，都非常清晰地揭示了他是如何接受具有焦点透视关系的风景图式的。写生在关山月的创作实践中，一是贴近民生，体现了他们那一代人特有的"为人生而艺术"的艺术理想；二是写生始终为他的画面带来一股清新充实的现实感，他的作品不曾落入传统山水画的老套程式。关山月的艺术成就也便体现在他以宋元笔墨进行现场性写生风景的探索上，传统笔墨赋予他的作品以刚劲苍茫的写意精神，而写生风景又不断改变他画面的视觉体验，风景图式在他一生的艺术创作中获得了山水精神的转换与提升，传统山水画也在他的风景图式中一再焕发出鲜活清新的诗意。

《祁连牧居》是他 40 年代写生创作的作品，其中向我们揭示的便是"北宗"笔法加风景图式。他 1961 年画的《煤都》，是典型的风景写生图式，超宽幅构图是用

焦点透视而非传统手卷的移动透视。这个时期，他的笔法从"北宗"而倾向于傅抱石式的散锋皴，这和他与傅抱石同去东北写生密切相关。受抱石影响很深的画作还可以从他这一时期的《林海》中看得更清晰些。1962年他创作的《长城第一山》，试图将散锋皴加入他的"北宗"画法中，但是到了后期他还是把这种散锋皴完全消解了，又回到了原来他崇尚的"北宗"笔法。譬如他1962年创作的《静静的山村》，我们既可以从同年的写生《下庄·王佐故乡》看到写生图稿与创作的紧密联系，又可以看到他在笔法上对于自己业已成熟的刚劲苍茫的笔法回归，尤其是画面近景的山石和树木的处理显得遒劲浑厚。这种属于他自己艺术风貌的笔墨，还在《渔港一角》、《毛主席故居叶坪》、《砂洲坝》、《快马加鞭未下鞍》等作品里获得明确的显示。70年代是他在笔墨个性上达到炉火纯青的时代，不论是《朱砂冲哨口》（1972年）、《龙羊峡》（1978年），还是《戈壁绿洲》（1979年），他在"北宗"多种笔法的基础上融会贯通，虽用笔方法未变，但在用笔质感上更显厚重苍茫、老辣浑朴。

这些作品非常清晰地向我们展示了他的山水画所具有的风景图式。在《戈壁绿洲》这样宽阔的构图中，近景那一片高高的白杨树林完全按照西画近大远小的透视规则重现了现场的视觉真实，传统山水画里不可能出现这样一种树的构图方式；画面视平线也非常清晰，大家可以看看远处的雪山的画法，他刚劲粗厚的勾皴从40年代到70年代一直没有改变。像1982年创作的《江南塞北天边雁》，更可以说是他个人风格的典范，尤其是近处山石的处理显得苍劲拙重，小斧劈偏锋里糅入了更多的枯笔皴擦。我例举的最后一幅作品——创作于1997年的《黄河颂》，是距他去世前3年的画作，俾便以其晚年和40年代的作品进行比对。不难看出他的用笔质量上发生的巨大变化，年轻时的笔力苍劲更多偏重于"北宗"短而粗的偏锋斧劈，年迈时的笔力苍拙则是岁月积蓄的苍暮境界，年轻时那种硬挺方折的笔法更多地被糅进了枯笔柔擦，显得韧挺拙朴，虚和老辣，但笔法仍一脉相承无甚多变向。

关山月山水画的清新意境来自于他多变的构图，而这种构图大多取自于对真山真水的写生。在某种意义上，他是20世纪将西方写生风景完全植入传统山水画的一位中国画家，他的山水画已成为具有焦点透视语言的风景画。另一方面，关山月自20世纪40年代就基本形成自己的笔墨形态，并以一种恒定性贯穿于自己的创作生涯。

只是随着年龄增长，笔墨显得更加苍茫老辣。

　　写生山水画在今天已经成为中国山水画的普遍审美经验，但今天写生山水画家缺失了关山月对于传统的深厚理解与扎实功底。如果说关山月是把传统山水画转向风景画，那么对当代画家来说，风景能否以及怎样转换或升华为中国山水画，已成为当代中国画发展的重要课题。今天我们所面临的问题可能和关山月正好相反。关山月在写生中对于中国画意象式的构思与造型，特别是用笔墨语言表现的中国画写意精神，值得我们研究与借鉴。

"胜迹" 今古：

关山月与《江山如此多娇》之关系

Famous Historical Sites of Ancient and Modern Times：

Relation between Guan Shanyue and "*Such a Beautiful Landscape*"

中山大学博士生导师　杨小彦

Doctoral tutor of Sun Yat-sen University　Yang Xiaoyan

内容提要：本文从《江山如此多娇》分析开始，试图对新中国的新山水画的样式进行归类，并尝试用"颂画"这一概念解释之。当然，本文只是类似研究的开始，许多问题必须在未来做出更有成效的研究。

Abstract: This paper, by analyzing the painting of "*Such a Beautiful Landscape*", tries to classify the style of new landscape paintings of New China and tries to use the "Ode to Painting" to explain the definition. It is true this paper is only the start of such kind of research, many questions have to be researched effectively in the future.

关键词：《江山如此多娇》　新中国的新山水画　样式　胜迹　避居山水　颂画

Key words: *Such a Beautiful Landscape*, New landscape paintings of New China, Style, Famous historical sites, Hiding in landscape, Ode to painting.

关山月 1959 年与傅抱石为北京人民大会堂创作的山水画《江山如此多娇》，是新中国社会主义新山水画的典范，也是与这一时代密切相关的。历来谈论这一作品的文章不少，但多从时代意义下笔，少有对其中细节的考究。今天，当我们审视这一作品时，一些重要的历史情节是不得不予以关注的。这些情节有：

1. 作为最高层的艺术委托，说明这不是一次单纯的绘画创作，用当年周恩来的话来说，这是一项重要的"政治任务"。那么，究竟是什么因素，使高层对最重要的政治场所装饰时，决定张挂传统的山水画？为什么不选择也许更符合革命现实主义原则的人物画？在画种上，为什么不选择写实的油画，而是选择了国画？

2. 在画家人选上，为什么选择南京的画家傅抱石和广东的画家关山月，让他们共同完成此次创作？因为考其历史，这两位艺术家从来没有合作过；从画派来说，他们也缺乏比较共同的画学背景，传承大不一样。其中是否有特殊的人事安排？

3. 在创作当中，傅和关是如何沟通的？作品署名，傅前关后。从当年名声与影响看，这似乎表明傅在山水画界更有地位，也确实比关要年长。

4. 此画气象宏大，风格具有典型意义，这一点后面有讨论。这一风格，与傅抱石平日画山水所呈现的散逸狂乱的趣味少有相似之处，作品的描绘方式更比他所惯习的乱笔皴要严谨和小心，这能否证明其宏大气象并不完全是傅的终极追求？对比此前关山月因写生而形成的较为写实的倾向看，画中气象又似乎是他所少有的。这意味着什么？

5. 此画创作是备受关注的，高层不断有人前来观赏并提出具体意见，相当程度上艺术家只是在仔细认真地执行这些意见。今天看，所有这些安排与意见是否包含着高层对于艺术的"政治"思考？更由此而得以证明，促成这一合作，将对中国今后的山水画创作带来其所期待的重大转变？

因为至今没有与之相关的更多的历史细节披露出来，所以我们对以上问题难以有

确切答案。但从高层委托为重要的政治场所创作山水画来看，这一举动显示出传统山水画在新时代已经被赋予全新的功能，山水画不再是文人雅兴聊发心志的载体，而要传达重要的时代信息。

<p style="text-align:center">二</p>

关于《江山如此多娇》的主题，一开始就已确定。全画以山河为母题，远方是北国风光，前景以参天大树为烘托，中间则是不断重叠的云彩作为广阔空间的延伸，用以连结大江南北，共同组成了一组典型的视觉象征，直指政权的更替，以及因此重大更替而阐发的正面价值。所以，主题从一开始就决定其风格是宏大的与崇高的，语言是象征的，手法是浪漫的。所谓写实，甚至某种写生感，都只是一种"外观"而已，用以增加画面的视觉感受，以达成其观看目的。

从关山月本人提供的资料看，此画创作受到空前关注。陈毅等人就有具体指示。比如，陈毅强调画题中之"娇"的特殊含义，希望以此来构成作品主题，并在这一主题安排下综合南北合一的壮观景色。陈毅强调，毛泽东词中的"须晴日，看红装素裹，分外妖娆"，这里的"须"说明毛泽东笔下的山河是"解放前"的山河，而不是现在的山河，现在新中国已经建立，"红装素裹"成为现实，所以画作必须把这一点反映出来。初稿完成后，周恩来甚至对其中的"红太阳"的大小提出了意见，认为这一象征着领袖的太阳"画得太小，应该放大"。也就是说，在周恩来看来，此画的重要性与歌曲《东方红》无异，是视觉上的《东方红》。

所以这些细节表明，艺术家在某种意义上只是既定意义的专业传达者。不容怀疑的是，他们是怀着虔诚的心态，以极其认真的态度去完成任务的。不仅如此，通过这一创作，在相当程度上改变了甚至奠定了两位艺术家在绘画上的创作方向。1959 年以后，傅抱石在余下的人生中，其中一项重要的工作就是为毛泽东正式发表的诗词描绘具独立价值的山水画，尽管风格仍然以他所特有的乱笔皴为主。此画对关山月更加重要，显然奠定了他日后山水画的风格基调，并在其漫长的实践中，有力地推动了新中国新山水画的发展，使这一风格成为特定时代的山水画的主流，形塑了同时代对自然的审美与观看。

　　检索关山月一生的绘画实践，以 1949 年为界，其风格可以分为两大阶段。在前一阶段，关山月是一个热情的多面手，在山水、人物、花卉等方面多有尝试，很多时候甚至把更多的心思放在人物画创作上。这可能根源于他的强烈的现实感，其艰辛的早年生活所促成的对生活的高度关注，自觉运用画笔来反映所感受的环境，用以反抗社会黑暗。在这一方面，尤其是人物画创作，今人可能褒贬不一。从关山月的早期人物画来看，他显然一直在笔墨、线条与人物的准确造型之间徘徊。当关山月强调笔墨与线条时，他笔下的人物，尽管造型上多少显得"稚拙"，但却颇有描绘的趣味；而当关山月力图塑造准确的人物形象时，其笔墨与线条就不免有所僵滞，而造型上的问题仍然没有很好地解决。从关山月早年所受的教育看，他可能还是以东方传统为主，少有西方的写实训练，所以，他在人物画方面所出现的问题就自然而然了。在观赏关山月早年数量庞大的人物画时，我一直有一个困惑，就是关山月在创作人物画时，西方的写实标准和东方的笔墨趣味哪一项因素更占上风？有时，我觉得是后者，但有时又觉得是前者。从我所看到的有限的关山月的人物画分类来看，似乎存在着这样一个倾向：当人物画的情调偏于抒情时，笔墨趣味会略占上风；当人物画直指现实时，关注造型本身就会对笔墨造成微妙的影响，而显得有点生硬。

　　关山月从一开始就有山水画的追求，并且是其主要努力的方向。至今脍炙人口的早期山水画是他的《漓江百里图》，从题目到画面效果看，这一作品尽管包含着艺术家的某种宏大野心，但还是不离传统的樊篱。1954 年关山月创作了《新开发的公路》，这可以看成是关山月经过了新中国成立前后几年时间里对革命的认识之后，对新时代的一个积极回应，这个回应奠定了关山月后半生的审美基调，也说明新山水画的样式已经进入他的深度思考当中，成为他日后探索的方向。从 50 年代的时代氛围看，新山水画就意识形态来说已经是确定的事实。同年黎雄才创作的《武汉防汛图卷》，就以其宏大的场面和众多的人物而名噪一时，受到艺术界的高度赞扬。同样创作于这一时期的广东版画家梁永泰的木刻《从前没有人到过的地方》，也因其题材的时代性而广受称颂，尽管不是国画，但其主题与构图因为高度符合时兴的革命潮流而被推崇。就发展新山水画的样式来说，我认为梁永泰的这一作品是划时代的，其重要提示是，就像画题所暗示的那样，人，这里当然指的是一种"新人"，将要大规模地进军自然，将要改天换地来一番空前的建设。从主题表达的机智来说，梁的木刻显然比关的《新开发的公路》更有说服力。只是这一说服力不是来自描绘本身，更不是来自独特的构

图，而是作品的一种"叙事性"。恰恰是梁之作品的这一叙事优势，说明新山水画在1954 年还没有找到经典的样式。今天来看，这一经典样式要到《江山如此多娇》出现时才成熟起来。

<div align="center">

四

</div>

从傅抱石和关山月 1959 年以后的创作来看，我认为《江山如此多娇》对于关比对于傅来说更加重要。在创作此画之前，傅抱石已经形成其个人风格，他的艺术使命是如何把自己的趣味调适到与新时代协调的方向上。从某种意义上说，他是"旧瓶装新酒"。类似例子是同为南京的山水画家钱松嵒，他一生笔墨趣味未变，却用此法画遍了几乎所有的革命圣地，并平安活到"文革"盛期，而且创作不辍。关山月则不同，此前尽管他已在画界取得良好声誉，被视为岭南画派的重要传人，但在个人实践上，不论是山水还是花卉，都还没完全形成后来人们所熟悉的那种典型的关氏风格。稍微检视关山月一生的创作，尤其是其山水画方面的实践，我个人认为，1959 年的《江山如此多娇》是他后来之审美追求的起始，更是他创立新山水画的经典样式的基础。也就是说，尽管《江山如此多娇》的署名是傅前关后，但此画之于关的意义显然要远甚于傅。而又由于关山月的努力，用此后之大半生来努力实践和落实这一新山水画的样式并产生重大影响，从而奠定了他在当代山水画领域中举足轻重的地位。从流派承传看，关山月无疑极大地发扬了高剑父的革命精神，但从新山水画的经典样式看，他赖此而超越乃师，超越岭南画派，成为新山水画的重要领军人物之一，而具有全国的意义。

那么，从样式来看，《江山如此多娇》究竟创造了一种什么样的风格，而使其成为新山水画的经典样式？这是一个至今少有人谈论的问题。这里显然涉及对传统山水画样式的认识，否则我们无从知晓其中的重要变化。

就《江山如此多娇》的构图来说，有几点是可以明确的：

1. 从画幅看这是一件横向的作品，而不是中轴竖向的作品。虽然这一格式取决于摆放位置的规定，但在我看来仍然具有重要意义。

2. 画面构图方式是：前景的数株大树，中景向上飞奔的巨石山体和层叠云彩，以及后景的北国风光，在空间上形成了跨越南北的宏大气象，在时间上则暗示了四时的更替变化，而趋向于平缓的天际线。

3. 远处的红太阳，以及领袖多少不顾及整体构图的"江山如此多娇"的狂草题字，共同构成了画面两个并行的观看中心。

正是这三点在构图上明显的特征，成为此后新山水画发展所遵循的基本规则，或者是隐含在这一新风格之中的基本因素，而在传达主流趣味方面发挥着重大的作用。

五

这里需要引进一些学者的观点，看他们是如何概括中国传统山水画的样式，以及这些样式与特定情绪的关系，然后才能有所明白上述所说，发生在新山水画中的样式变革，就美术史来说，究竟意味着什么。

学者巫鸿在《废墟的内化：传统中国文化中对"往昔"的视觉感受和审美》一文中提醒我们 [1]，就中国传统绘画所表现的视觉记忆来说，以"迹"为主题的绘画，可以分为"神迹"、"古迹"、"遗迹"和"胜迹"四个类型："神迹"表现的是一种越过历史的超自然事件，"古迹"与某一历史事件有关，"遗迹"象征着新近的逝者，而"胜迹"则从属于永恒不息的现在。在具体讨论"胜迹"时，巫鸿指出："胜迹并不是某个单一的'迹'，而是一个永恒的'所'（place），吸引着一代代游客的咏叹，成为文艺再现与铭记的不倦主题。" [2]

在这里，巫鸿讨论的显然是古代山水绘画中与历史记忆有关的母题及其含义，着重揭示蕴含其中的观看方式。其中，关于"胜迹"的描述，启发了我对《江山如此多娇》这一类新山水画的定性与分类。在我看来，作为承载主流意识形态的新山水样式，《江山如此多娇》和巫鸿所提出的"胜迹"，似乎有着某种内在联系。其意义在于，这一表达宏大主题的山水，不是一个具体的所在，也不局限于具体地貌的特征，它本身表达的是一个可供不断铭记的主题。从历史上看，这一主题及其样式，因为所铭记的内

容的虚无与暗淡而走下坡。巫鸿举了一个代表衰落的例子：明代画家陈淳在 1537 年应客之邀创作了一幅《赤壁图》，在画上他写了这样一段话："客有携前赤壁赋来田舍，不知于何时所书，乃欲补图。余于赤壁，未尝识面，乌能图之？客强不已，因勉执笔图。既玩之不过江中片时耳，而舟中之人，将谓是坡公与客也。梦中说梦，宁不可笑耶？"[3] 这个例子说明，如果没有更强大的外在动力，"胜迹"这一类山水就很有可能因袭而无出路，让本可不断铭记的所在变成随意的杜撰，从而失去"胜迹"的意义。

巫鸿所举的这个发生在明代的"胜迹"例子还告诉我们，传统山水画并没有承载政治意识形态的任务，皇权似乎并不太需要运用山水这一绘画形式来张扬其权威，结果"胜迹"到了明代就无以为继了，反而，在那个时代，主流画风是以江南为主要地区发展出来的"文人画"。明四家，尤其是明中叶的文徵明，他的山水画实践便可证明在山水放任自流的时代，其走向是如何与一个阶层的情绪相互关联的。

台湾学者石守谦在先于巫鸿的研究中，用"避居山水"这样一种分类来讨论以文徵明为首的明中叶的山水风格走向。在《失意文士的避居山水——论 16 世纪山水画中的文派风格》一文中，石守谦注意到了中晚年文徵明在创制山水中的一种"内旋"的立轴式风格："大约在 1530 年，文徵明完成了现存密执根大学的《山水》立轴。这件细长的山水立轴或许可以说是文徵明在经过对王蒙山水传统的深入理解之后，首次正式地转化出他自己的山水画观念的见证。"[4]在给出文徵明山水画变法的大要之后，石守谦继续写道："画家在此呈现了一个十分繁密的山景，只在构图的上下两端留下极有限的空白来交代天空和河流。而在整个山体的处理上，文徵明则使用了细致的笔皴，以营造山石的高度复杂的结构和一种如网状的质面感。这种繁复的技法，看来似乎有点格式化的现象，但是却没有因之造成整个山水表现的静滞感。透过将画中各大块山体之内小单位的不同倾斜角度的安排，文徵明倒在画中创造了一个由下向上，不断上升而又同时向中央内旋的优雅动势。"[5]

细辨巫鸿关于"胜迹"的定义，就知道他和石守谦所说的"避居山水"不是一个分类，甚至石所论之"避居山水"，完全不入巫鸿的分类系统。文徵明中年的山水样式和"神迹"、"古迹"、"遗迹"和"胜迹"都挨不上边。如果强要比类的话，大概勉强和"胜迹"有某种关系。这充分说明元以后的山水画，存在着一种和巫鸿所论证的价值观不太相同的取向。

从意义诉求看，《江山如此多娇》接近"胜迹"，所不同的是，贯注在这一作品中的是明确的主流意识形态，从这一点看，《江山如此多娇》不能算是"胜迹"。而如果从趣味上判断，傅关之作甚至和文徵明的"避居山水"有严重的冲突。这种冲突呈现在构图上，就出现了两种截然不同的取向：如上所述，傅关之作是横幅，文作是立轴；傅关之作宏大壮观，以天际线为中心，在空间上呈敞开状，而文作中的山体则是一螺旋形，扭曲而复杂，缺乏明确的轴线，有一种内敛的审美特征。这一对比鲜明不过地向我们呈现了《江山如此多娇》的某种"时代气息"，说明这一作品在那个时代的独特意义。而这一意义，从样式特征上看，便是开阔的天际线和内旋式的山体走向的对立。前者是一种赞颂，一种激越，一种雄视千古的情怀；后者则呈现了一种幽闭的空间，像诗人孤独的咏叹，这咏叹是在重复中所获得的一种审美。

纵观关山月此后的山水画创作，敞开的空间和明朗的天际线一直是其作品的构成因素，而传达出一种宏伟与崇高。即使一些偏近景的风景之作，也一定要有气势，用笔也服从这一需求，而呈现出多变的姿态，从而落实阔大的境界，以应合其对时代的认识，自觉成为他眼中的伟大时代的"歌手"。如果从分类来说，以《江山如此多娇》为特征的新山水画样式，是否应该称之为"颂画"？就像钱钟书在《诗可以怨》一文指出，中国旧诗有"颂诗"和"怨诗"两大传统，山水画似乎也存在着类似的倾向。至于这一倾向的可能问题，以及对现世山水画发展的影响，则是另一个问题了，需要另行讨论。

注释：

1. 巫鸿《时空中的美术——巫鸿中国美术文编二集》，北京三联出版社，2009 年，第 31 页。

2. 同注释 1，第 7 页。

3. 同注释 1，第 75 页。

4. 石守谦《风格与世变：中国绘画十论》，北京大学出版社，2008 年，第 304 页。

5. 同注释 4。

宫殿里的江山

——20 世纪 50 年代新国家文化编码中的关山月与岭南画派

Landscape in the Palace

——Guan Shanyue and Lingnan School of Painting in New China's Cultural Coding in the 1950s

中山大学视觉文化研究中心主任　　冯 原

Director of Visual Cultural Studies Center of Sun Yat-sen University　　Feng Yuan

内容提要： 本文以 1959 年扩建而成的天安门广场与主要建筑群的展示—空间结构以及人民大会堂内的《江山如此多娇》一画为对象，尝试讨论实现以文化展示为目标的国家文化编码的规则与逻辑，进一步揭示出传统山水画如何被整合到民族国家的文化形象之中的过程，最后通过对隐藏在《江山如此多娇》画中的编码逻辑的分析，还原关山月及岭南画派在新中国文化中的位置与定义。

Abstract: This paper, by analyzing the space construction of the Tian'anmen Square and the main architectural complex expanded in 1959 and the painting of "*Such a Beautiful Landscape*" in the Great Hall of the People, attempts to discuss the cultural coding rules and logic of a country with the target of cultural demonstration so as to further review how the traditional Chinese landscape painting is integrated to the national cultural image, and finally by analyzing the coding logic in the painting of " *Such a Beautiful Landscape*" to reproduce the location and definition of Lingnan School of Painting in the culture of New China.

关键词：文化编码　二元编码逻辑　风格编码

Key words: Cultural code, Dual coding logic, Style coding.

文化展示是一种现代性的产物，它源自于 19 世纪中期的英国和欧洲，自大英博览会之后，基于工业和技术所推动的大规模人口与物质流动的一个结果，展示的视觉传播技术也得到了持续的发展和进化。这样，在整个 20 世纪，如果说现代性开启了展示的需求，而展示作为一种文化编码技术的形成本身就可以看成是现代性的一种成果形式。[1]

在现代社会的体制条件下，国家意识形态所操纵的文化编码可能是最为重要而复杂的文化意指实践。以 20 世纪中国的历史进程来观看，新中国初期改造的天安门广场以及于 1959 年扩建而成的广场，还有相继落成的一系列政体建筑群[2]，都可以看成是现代性在新中国的一种延续和改造实验，同时，本文把这一空间场所看成是在特定的历史条件和语境下，以实现特定意图——主要以民族—国家的政治形象为目标的一系列文化编码实践的结果。因此，反过来看，透过对这一特定空间场所的"解码"也就可能揭示出那些被编织在广场、建筑及室内空间中的文化符号及其意义。

本文即打算从"解码"的角度出发，着重分析天安门广场空间与人民大会堂室内空间的双重关系，并把关注点放到人民大会堂内的一个主要节点——巨幅山水画《江山如此多娇》上面。以往的研究者对这幅名作已经多有讨论，但大多数研究都是把它放在中国画以及新山水画的历史语境之中，以论证此画对于中国画自身的创新与发展的贡献。但本文并不打算重复这个研究路径，而是想把该画置入到天安门广场与人民大会堂的多重空间结构之中，去还原该画在新中国的民族—国家文化编码意指实践中的位置。以此为基础，本文的目标还在于，透过对天安门广场建设以及《江山如此多娇》一画的创作过程的分析，去揭示出内部话语如何转换成被政治性的外部话语所定义的文化编码的双重结构，并在这个结构中，呈现出关山月与岭南画派被新中国意识形态所塑造出来的角色与地位。我相信，因为《江山如此多娇》不仅具有在新中国美

术史上的影响力，还因为它的诞生包含了艺术如何参与政治性形象生产的复杂机制，这种揭示将对我们认清整个国家形象与文化生产的运作模式具有不可替代的意义。

一、广场上的人民——50 年代国家文化编码的展示—观看结构

首先，让我们把焦点放到天安门广场上面。要揭开《江山如此多娇》的象征内涵，必须从天安门广场的空间结构入手。在此，我建议我们应该转换一下观察角度——把天安门广场的空间建构，看成是一种政治理念的空间模型，以此来寻找可视的空间与隐藏在空间中的政治理念之间的对称关系。

如果说广场空间体现了特定的政治理念，这是毫无疑问的，那么，这个理念主要是与新国家的象征形象有关，联系到新中国成立初期在如何选择新的行政中心和象征空间的争论中遭到排斥的"梁陈方案"，有理由认为，"梁陈方案"之所以遭到排斥，其根本原因是该方案保护旧城、另建新行政中心的做法，等于切断了民族历史，因此不能向新的国家提供历史—民族的象征性，而决策阶层为什么倾向于在北京城的原有中轴线之上重建或改建出一个新的国家形象？就是因为新政权试图利用这条旧轴线所包含的历史—民族符号来构建一个双重的编码体系，这个编码体系既要包括民族自身的传统，在此空间中，关于传统的基底就是原来体现君权天授的京城中轴线，又要包含对于现代性的表达，在社会主义的语境之中，这种现代性是以莫斯科红场的游行空间为模板的。

只有从双重编码的要求出发，我们才可以理解为什么天安门广场空间的位置、尺度和观看结构得以形成的理由。让我们从总平面的角度来分析这个空间：第一，位于中轴线中段的天安门城楼不再是原来的紫禁城的外城门，以天安门城楼为界面，把南北向的中轴线一切为二，天安门城楼便得以跃升为表征民族传统的核心符号；第二，在城楼—界面的后面，是完整地保留下来的旧皇宫；第三，在城楼—界面的前面，则必须打造出一个表征社会主义现代性的广场空间，联系到 1958 年前后的中苏关系来看，经过扩建后的天安门广场以数倍的面积超越红场的空间成为世界上最大的广场就

显得理所当然。所以，综合以上条件和因素来看，以天安门城楼的传统编码和广场空间的政治编码合并到一起，形成了一种双重编码的内涵——在特定的语境下，我们可把它称之为"皇家—共产主义"的双重编码或"帝国—祖国"的双重编码。从隐秘的本质上，这个双重编码的核心是旧北京城的传统中轴线（因为广场空间可以出现在任一地方，但北京城的传统轴线却是不能复制和位移的），因此可以认为，只有选择在中轴线进行空间手术，将传统的皇家—帝国编码与新中国—现代性编码相互混编起来，才能满足新国家政权的内在需求，否则在任何地方空间中都难以创造出如此强大的空间表现力。

然后是位于广场两侧的重要政治建筑——人民大会堂和中国革命与中国历史博物馆，这两组建筑的外观形态可以看成是组合广场空间的第二重编码。由于前述的广场编码优先，所以，两组建筑必须获得与广场相匹配的空间的矢量关系，这组关系可以简略表述如下：1.建筑位于哪里—— 在广场西侧，还是在正阳门轴线上？ 2.建筑的高度是否可超天安门？ 3.大会堂与历史博物馆相距多远——这涉及广场的宽度到底定为 300 米、400 米、还是 500 米？ 4.大会堂要不要屋顶？ 5.人民英雄纪念碑的左与右到底是摆两大建筑，还是摆上四大建筑？

在此让我们把焦点主要放到人民大会堂上面，如果按照皮尔士的逆推法，从结果来反推选择的策略，前述的 5 个选择问题的答案已经表现在由赵冬日设计的方案之中。从人民大会堂的建筑形态来看，体现在建筑外观上的编码主线也有两条，传统—民族符号为一条线；现代—西式（苏式）为另一条线。联系到梁思成先生的类型学和批评意见[3]，也联系到当时的政治语境和功能性需要，用两条线索进行造型编码的比例关系大约是西—苏式为主，民族符号为辅，由此不仅得出了一个如此巨大体量的巨构建筑物，还形塑出这个建筑的平屋顶、柱廊式的宏大外观形态。[4]

所有的国家文化编码，必须是在展示的方式与观看对象的设定之间来形成那个展示—观看的结构，以天安门来命名的巨型广场，其实已经预设了它的基本功能——它是一种纯粹的展示—检阅性空间——也因为展示—检阅的目标而预设了空间与人的关系。从社会性关系出发来观看，该空间有三个观看面，前两个观看面是相对而成的现

场式观看，第一个是属于城楼上的领袖以及相应的领导集团，其观看面由观看主体从城楼之上俯瞰广场[5]；第二个是来自广场上的"视线"，由于该空间的主要功能是在特定的节庆典礼中举办大型仪式活动，所以，有理由认为这个观看面的"视线"主要来自于参与仪式展演的"人民"和游行队伍；此外，还有一个重要的不在场的观看面，可称为传播式观看，它主要来自于预设的参观者——全体人民和国家的客人（在特定情境下，也包括国家的敌人）。

让我们再着重考虑一下传播式观看的可能性，人民，便具有了一个双重的意味，因为从仪式的展演出发，广场上的主体是展示人民形象的"人民"，这主要表现为在典礼和检阅仪式中的游行阅兵队伍等组织化的阵容，因此这个"人民"指的是表现人民的"表演者"，而传播式观看的主体又是全体人民，这个全体人民指的是普通受众。所以，传播式观看的视野使我们可以把整个天安门广场看成是一个以"人民"为主题的政治化主题公园[6]。

二、宫殿里的江山——山水画的主题符码与新民族文化的意指实践

现在让我们把视线焦点从天安门广场转移到人民大会堂的室内空间之中。

如何从文化编码的角度去理解天安门广场与人民大会堂内部的空间关系呢？在此，我建议我们做一个想象性的空间转换——把天安门广场和人民大会堂的空间关系加以颠倒，去想象出一个"露天的会堂"与"加盖的广场"。因为广场上的主题是"人民"，而人民大会堂的主题当然也是"人民"，正是在两个"人民"的对照关系中，我提议必须注意到人民主题的编码语法——只要我们把广场空间看成是一个露天的会堂——它容纳仪式上的人民；而把会堂空间看成是一个加盖的广场——它容纳真正的人民代表，如此一来，广场与会堂就构成一个内中有外与外中有内的空间关系。

由于室内空间涉及一系列大会场、宴会厅、会客室等功能性空间，其空间和装饰的意指实践也会进一步细分为不同等级的编码体系，以形成组合成国家形象的诸多表

意性装饰符号。大致上，我们可以把人民大会堂的整个室内空间看成是第三个编码等级，作为一种文化编码的结果，在室内空间中展示一个民族—国家形象的编码顺序如下：1.表征地域性的材料与工艺；2.表征传统性的符号与工艺；3.表征国家美学的绘画与器物。由于这一类物品、材料和装饰工艺所蕴含的符号含义比较复杂，所以本文不打算展开分析。让我们集中考虑一下人民大会堂室内空间中的一个关键节点——从一楼大厅到达二楼的主要通道及这个通道所要表征的意象。

从一楼大厅到达二楼的长达六十级的汉白玉楼梯，其形式综合了中古帝国都城的轴线意象和西方神圣空间的上升意象，所以，从空间的节奏与体验层次来分析，这个大楼梯不仅是个主要通道，它的缓缓上升和中心对称的造型语言更能够形成一种庄严性的体验空间。大楼梯所面对的二层正厅，便被理所当然地命名为迎宾厅，并具有了礼仪上的象征性。如此，设计者和主要的决策领导人可能都会不约而同地达成共识——主楼梯正对的那幅大墙面，就不能仅仅是一面墙体，这个位置决定了它必须成为表达象征性的重点。问题在于，要建立什么样的象征符号来突出这个特殊性的位置呢？

让我们对比一下天安门广场的人民意象（仪式与庆典中的人民游行队伍）与天安门广场的三个主要观看面，再观察一下人民大会堂大厅与二楼中庭的空间关系。与天安门广场的观看结构不同，在人民大会堂的大厅室内空间，观看的主客体关系不再是广场所建构的领袖—人民关系，人民大会堂的大厅主楼梯同样也暗示了以观看视线为主导的观看面的存在，想象一下领袖和人民（前来开会的人大代表们）共同进入到会堂内的情景，顺着行走而产生的视线——视线内的对象即构成了这个观看面的主题内容。于是，如果我们把步入楼梯逐步走上二楼的情景想象为领袖的视线所及的内容的话，那么，这个主墙面的观看内容就应该不是人民主题了（因为人民已经在广场和会堂中重复出现过），在这里，理所当然的选择是——以祖国的山河为主题，其相应的观看结构就从广场上的领袖—人民结构转换成领袖—江山结构。

这个观看结构上的主题转换，正好吻合了广场空间与室内空间各自所承担的象征性。广场上的"人民"与会堂里的"江山"暗示了领袖视线的主导性地位。所以，几位主管人民大会堂建设的高层领导一致决定，把面对主楼梯的二楼正墙用于表现伟大

领袖的著名词章《沁园春·雪》，并提取出"江山如此多娇"的主题，把祖国山河的壮丽意象转换成一套展示性文化编码的意图，显示了新中国所推崇的空间政治。接下来的问题是，选择什么样的形式来表现祖国山河的"江山意象"？在原先所考虑到的一系列形式之中，最后，这个创造江山意象的窗口——"江山如此多娇"的主题形式落到了传统的山水画上面[7]。一旦确定了用传统山水画的形式来表现新国家的多娇江山，整个中国山水画的历史传统也就被编织进了新民族国家的文化编码体系之中，这样，我们就可以把这幅巨幅中国画看成是第四重编码——这带来了两个创新，第一个创新是新的象征空间中的山水画，对空间政治的适应得出的结果是一幅历史上最大的、以类似西画的画框形式取代了传统的卷轴形式的山水画巨作，这可以看成是对人民大会堂空间中的现代性的一种适应；第二个创新是传统山水画如何显现新时代的空间政治理念，以达到文化编码中关于民族性、民族文化的总体性要求。而如何回应这个创新的重要任务便落到了傅抱石与关山月两位传统山水画的代表人物身上。

可以想象，傅抱石与关山月将接到这幅画的创作看成是"党和人民交给我们的万分光荣的任务，一定要殚精竭虑，想尽办法完成它"是不言而喻的。事实上，由于此画所处的位置而带来的高度的政治象征性，创作上的成败不仅事关傅抱石与关山月的个人前途，更重要的是，这幅画所牵动的是整个传统山水画在新国家意识形态中的政治地位。换言之，若是该画能取得成功，能得到来自领袖及其领导阶层的好评，就能为整个山水画共同体赢来巨大的正面价值，而傅和关所分别代表的画派及其专业圈，也能从这种成功中取得各自的份额。所以，《江山如此多娇》一画，因为其特殊的空间位置及内容，大大超越了一幅画作的意义，它已经成为一种针对艺术的政治悬赏。

伟大领袖的《沁园春·雪》一词，从诗意上建构了一种壮丽山河的江山意象，其实也透射出一种天下观念中的地理学想象。如何将上述的意象转化为山水画的表现形式，除两位主创者之外，其创作过程中也渗透了主要领导者的构思与意图，这种创作上的二元性——主创者执笔，决策者决定内容的做法，不仅显示了这幅画的重要性，更主要的是，这个过程显示了文化编码的技术性程序。我把这个程序分解为两个主要点，一个可称为风格编码，这个主要是由两个主创者来完成的；另一个称为意义编码，主要由决策群体来完成。现在让我们先讨论一下意义编码的内容。所谓的意义编码，

即如何把诗意中的意象转化成画面中的符码并获得政治正确的象征意义。关于这一点，主创者的解释以及不少当事人的回忆都印证了这个过程，意义编码必须要解决的第一个问题是如何将四季景色共融为一体，这个可称为共时性问题；第二是咏雪的母题与江山上的红日之间的关系。最后的结果正如我们可以看到的，整个画幅不仅根据室内空间的规模而加大到 9 米 × 7 米的尺度，画面中的红日也加大了一倍以上。

三、二元编码逻辑中的山水画现代性：关山月与岭南画派在新国家殿堂中的位置

现在让我们来讨论一下这幅巨作中的风格编码问题。

通过前述的讨论我们已经看到，虽然从政治理念与建筑空间的语法来看，面对主楼梯的二楼墙面上需要开出一个表现祖国河山的"窗口"，但选择何种画种、何种风格手法来建构这个窗口的内容，选择结果本身必然贯穿着从天安门广场到人民大会堂室内空间在内的整套文化编码的规则。关于这套规则，现在我们已经可以解读出它的主要特征——一以贯之的二元性，具体来说，新中国的全部政治与文化逻辑都建立在一个双重的、二元对立的目标之上，这个二元对立目标可以表现为广场上的皇家（传统）—共产主义（现代）的编码意图上；也表现在人民大会堂建筑的传统（民族符号）—现代西式（苏式）之上；还表现在《江山如此多娇》一画的主题形式——山水画（传统）—画框式（西式）的整合上面。因此，合乎情理的结果是，这幅巨作的风格编码也必然会体现出前述的这种二元对立式的整合目标——民族—传统与现代—创新的双重要求。饶有意味的是，在众多的著名国画家之中，为什么要挑选傅抱石和关山月来合作这幅画，当然有着众所周知的原因，但是从那条决定文化编码的二元逻辑出发来看，选择傅与关的合作，本身就应该透射出如何构建新的民族文化的整合目标。

为什么要选择傅抱石与关山月来创作这幅代表新国家山河意象的山水画，其内在的原因，应该是傅抱石与关山月两人所代表的画派以及山水画风格上被公认的解读，正好与前述那个文化编码的二元逻辑相吻合。在这里，山水画虽然在历史语境中是表征本民族的、传统的画种，但是在新中国的文化编码体系中，民族传统式的山水画也

必须被分解为一个双重符码。从《江山如此多娇》的风格特征来看，山水画中的双重编码是以傅抱石所代表的"传统—民族"风格与关山月所代表的"现代—民族"风格所共同构建完成的。两个人在该画的具体分工，傅抱石主要负责大河上下的流水瀑布和山岩；关山月负责画前景的松树和远景的长城、雪山，由此而形成的混合风格也解释了关山月及岭南画派在整个新中国文化编码中的位置，在新中国的总体文化编码图谱中，关山月与岭南画派是被安放到一个"现代—民族"的"显要"位置之上的。

这个结果解释了如下现象，在国家形象的文化编码体系中，个人的、风格的或画派的特征并不能单独地存在。反过来说，所有这些源于绘画界内部的判断标准——所谓风格的、流派的、笔墨的，都必须受到意识形态的挑选，并在国家文化编码体系中取得适当的位置，才能获得意识形态所给予的合法性地位。从某种意义上，关山月是因为国家文化编码的二元逻辑而被选中为《江山如此多娇》一画的合作创作者的，同时他也由于创作了《江山如此多娇》这幅巨作而为他本人和岭南画派获得了风格上的合法性。

《江山如此多娇》一画给我们的启示并不仅仅是来自绘画本身的探索和创新，正如前面已经提到过的意义编码与风格编码的合作程序那样，该画的创作过程与结果显示了来自专业圈内部的话语是如何在特定条件下被意识形态转换成符合政治要求的外部话语的全部特征的。

在此我们可以做个总结，关于如何塑造国家形象的文化编码，有两个基本的层面，一个是来自领导阶层——第一阶层的要求，这种要求有其内在性，政治家可以用一系列的政治观念对艺术风格进行导读，但由于专业的区隔，这种导读并不具有固定的形式，但是政治家的观念在引导和综合形式的成果，最终形成了意义编码的内容。不过，由于形式本身具有其路径依赖性，所以，政治家的观念也不可能拥有过大的选择性，意义编码必须符合特定条件下的专业标准。另一个是来自第二阶层——即所谓的专业阶层，在新中国之初，从城市规划和建筑设计的专业阶层来看，其专业路径无非分为两个，一个是来自国民政府时期的专业人士，他们以留学美国和日本的人为主体；二是来自苏联专家。这两种人，既有合也有分，既有同也有斗。他们之间谁胜谁负，就

得看第一阶层如何进行选择了。在中国画的领域中，由于并不存在建筑和城规领域中的资本主义—社会主义来路问题，然而文化编码的一贯性依然需要切开貌似统一的山水画内部传统，而区分出"传统—现代"的二元性，傅与关两个人所承担的角色与《江山如此多娇》的风格编码即是明证。

在反复思考天安门广场、人民大会堂，还有《江山如此多娇》这些表征国家形象的文化编码成果之后，我认为有两个主要人物的困惑是值得讨论的，一个是处境和态度都很微妙的梁思成先生，在建设新北京城的"梁陈方案"被否决后，梁先生仍然参与了论证人民大会堂设计方案的过程，在关于该建筑的风格编码问题上，梁思成先生提出了一个极具现代性的风格类型学，也因为这个类型学的选择而创造一个"梁氏困局"[8]，但是这个困局被周恩来总理以政治家的智慧化解了。关于人民大会堂的建筑风格，梁先生说不能"西而古"，要"中而新"[9]，然而周恩来总理则报以如下的解释：古今中外一切精华皆为我用。他又以佛教中的塔为例，说明印度之塔进入中土后如何被中国化的过程，来论证"西而古"并不可怕，由此肯定了现在我们看到的人民大会堂的外观风格。另一个人物则是与关山月合作创作《江山如此多娇》一画的傅抱石先生，傅先生不仅在两个多月的创作周期内极度紧张，这影响到他的著名的"抱石皴"的发挥，从任务的性质和专业判断出发来看，傅先生的紧张与事后的不满意都是可以理解的，于是在几年以后，他曾向领导人提出愿意再创作一幅《江山如此多娇》的想法，但，同样也是化解了"梁氏困局"的周恩来总理婉拒了这个要求。为什么周总理认为并不需要重画这幅画作，也许不一定是认为这幅画作已经足够好了，我们只能从外部—政治话语决定内部—专业话语的关系上来理解这个决定。换句话说，当山水画所承担的组合国家文化编码的任务已经完成之后，傅抱石先生的"抱石皴"的个人目标也就不再具有国家意识形态所给定的作用了。

这样一来，我们就不难去解读与试图重画此画的傅抱石先生合作的关山月先生所提出的名言"笔墨当随时代"一语中的内涵。我认为，关山月先生以及岭南画派在《江山如此多娇》一画所分配到的位置，虽然在风格编码上代表了"民族—现代"的双重含义，但是更多显示了政治意识形态对于传统山水画转型到现代山水画的意图。而关山月先生显然要比傅抱石先生更能领会到外部话语对内部话语的支配性关系，此后关山月先生所进行的一系列现代中国画创作，正是秉持了从《江山如此多娇》的创作中

得到的经验，把笔墨探索与"民族—现代"的定义紧紧联系到一起，从而造就了关山月以及岭南画派在新中国艺术中的基本特征与地位。

注释：

1. 现代社会中的许多表观层面都是展示性的，因此，可观看的视觉产品属于实现文化编码的最主要的表现形式之一。从视觉的角度来看，文化编码基本上可以看成是操纵方有意识地组织和编排物质性的载体——这些物质载体大多具有空间性，也因为宣传的需要而具有可传播性——由空间和传播结合而成的具有表现性的表观符号，作用于给定的受众方以达到文化认同的目标。在这个意义上，文化编码是多层面的，在空间上涉及建筑、景观、装饰等手段，在传播上涉及仪式、庆典等。

2. 20 世纪 50 年代初，天安门广场即打造出一个雏形。到了 1958 年，为了迎接十周年国庆，天安门广场重新规划和扩建为今天所见的规模，十大建筑中最重要的人民大会堂和中国革命与中国历史博物馆也坐落于广场两侧。

3. 梁思成的总结，其实是提供了文化编码的四种路径：1. 西而古，2. 中而古，3. 西而新，4. 中而新。梁批评赵冬日的方案是西而古，显然，在实施的会堂方案中，现代—西式的比例过高，而梁的所谓中而新，其实是创造不出来的。

4. 从布雷的想象建筑到大凯旋门，18 世纪以来，宏大建筑是古典主义建筑的一种想象型。

5. 最早建成的天安门城楼观礼台也位于这个观看面的下面，与城楼上方形成一个上下的观看等级关系，而观礼台以略高于广场的角度，从空间矢量上获得了观看者—人民代表与被观看者—人民的关系。

6. 张志奇的博士论文《大会堂室内环境艺术研究》对此进行过详述。

7. 原来选定的画种有刺绣、铜雕等。

8. 梁氏困局之一：风格困局。梁思成的坐标：中而古，中而新，西而古，西而新；横轴为中西，纵轴为古新。但是却犯了一个严重的错误，首先，西而新并不是由西而古发展而来的，西而新是现代性的产物。其次，从中而古那里也发展不出中而新。梁的坐标应该改为不等边三角形（或品字形），中而古加西而古为底边，上尖角为现代建筑。梁氏困局之二：尺度困局。梁所言的"小孩放大"，以圣彼得教堂为例，并赋予观念对称—放大的尺度，让人觉得渺小，只为了突出神性。因此，若是以人民性为追求，如此放大尺度便是本末倒置。周恩来则以中古诗人的词句"落霞与孤鹜齐飞，秋水共长天一色"来化解和调和这个尺度的困局。

9. 我论证梁氏之法定为错，因根本不可能中而新。

传统的回归

——试析关山月的绘画思想对岭南画派发展的推进作用

The Traditional Regression

——Analysis of Guan Shanyue's Painting thought Promoting the Development of the Lingnan School of Painting

南京艺术学院美术学院副教授　张曼华

Associate professor of School of Fine Arts, Nanjing Arts Institute　　Zhang Manhua

内容提要： 20 世纪初，对中国画坛影响最大的社会文化因素是西学的冲击，中国画的改革势在必行。岭南画派经历了艰难的创立、变革的发展过程，而以第二代传人关山月为代表的中坚力量在不断的实践摸索中提倡回归传统，在立时代之意，对于"用西洋画改造中国画"的态度和实践，传统的回归——坚持以"中"为核心的创作原则等几大方面做出艰辛的努力，积极有效地推动了岭南画派的发展。

Abstract: In the early twentieth century, the biggest social cultural factor influencing the Chinese painting is from the western countries. Chinese painting reform is inevitable. Lingnan School of Painting went through the process of difficult establishment and reform. The second generation of Lingnan School of Painting, in their continuous practice, represented by Guan Shanyue, promoted the regression of tradition to "use western painting to reform Chinese painting" .Regression of tradition held to the core principle of "Zhong" (middle), and their great efforts led to the active and effective development of Lingnan School of Painting.

关键词：岭南画派　关山月　绘画思想　传统的回归

Key words: Lingnan School of Painting, Guan Shanyue, Painting thoughts, Regression of tradition.

20 世纪前期的岭南画坛，以高剑父、陈树人和高奇峰等人创立的岭南画派与赵浩公、李凤公、黄般若等人的国画研究会为两大对峙主流。前者主张折衷中西、融汇古今；后者重倡传统，延续国粹。1926 年，方人定在其师高剑父授意下发表《新国画与旧国画》一文，主张改革旧国画，国画研究会随即以黄般若为代表写文章辩驳应战，论争焦点集中于：岭南画派攻击国画研究会"全事模仿，埋没性灵"，国画研究会则讥其"剽窃西洋画皮毛"，学习日本画乃逆势而行，且格调不高。论战被称为"方黄之争"，这场以新与旧、传统与现代的矛盾引发的冲突，标志着在近代岭南画坛上，岭南画派和国画研究会自此成为两大堡垒，两大流派因绘画理念、创作主旨及其传派等因素引发的论争一争就是 40 多年。

关于两派论争的具体情况，不少专家已作专题研究和深入探讨，比如《朵云》第五十九集中收录林木先生的《现代中国画史上的岭南派及广东画坛》、黄大德先生的《民国时期广东"新""旧"画派之论争》等文，都就两派论争作了比较细致深刻的分析。因此，笔者撰文不再重复论争史实，而是将目光投向岭南画派第二代传人中的关山月先生，及他对推动岭南画派的发展切切实实做出的努力。

一、岭南画派"折衷中西"观念的衍变

1.20 世纪初中国画坛中西融合观念的兴起

20 世纪初，对画坛影响最大的社会文化因素是西学的冲击，中国美术界形成中

西并存的特有现象，各大画派的变革思想也体现在对待中西融合的不同态度上，成为这个时期中国画的重要革新内容之一。主张以西方创作思维更新传统的融合中西思想以高剑父、徐悲鸿、林风眠为首，他们旗下又各分三个支脉。

偏重于中西方相似之处沟通的中西融合，这一类画家大都留洋学成，带着振兴画坛的抱负归来，以新思想为指导方针。以"岭南三杰"高剑父、高奇峰、陈树人为首的岭南画派主张国画创新，反对清末民初画坛的摹仿守旧之风，提倡"折衷中外，融合古今"。"岭南三杰"最初提出"折衷中外"的主旨是借鉴日本绘画以改革传统中国画，也是他们倡导的 "国画革命"的核心内容。他们留学日本，表面上是"中日混合派"，但因为他们所采用的新的日本画风是西洋画风渗透于水墨画的结果，实际上还是体现了对写实西画的融合。其中，陈树人的创作理念源于西方科学观念，他直白地宣布自己是"树人抄景"，董其昌所云的中国传统文人画的奥妙——"以境之奇怪论，则画不如山水，以笔墨之精妙论，则山水不如画"的观念在他这里全无价值。实际上他离开了这个传统，却不经意间陷入另外一个传统中。因此他对中国画的改革只是流于表面的，用中国传统材料创作西画。

与所有中西融合观念的主倡者一样，徐悲鸿的"引西润中"是因为他认为首先须严格纠正已成为定式的一套文人画创作的方法论。随着文人画理论的发展成熟，文人画家们认为写生、写实的结果，尽管可以穷尽极态，如宋人的花鸟草虫，但作画的根本目的却不应局限在此，而在于"超以象外，得其环中"。所以，文人画更强调的是主观精神在画中的寄托和笔墨神韵的传达，但他们没有想到过于强调主观精神必然导致画中全无自然只有"我"，而在对笔墨的反复玩味达到极限的时候，也必然产生程式化的八股画法。针对毫无创造性的因袭画风，徐悲鸿提出的"宁愿牺牲我以就自然，不愿牺牲自然以就我"的呼吁是有一定意义的。

林风眠的融会中西的创作观在他的花鸟画中主要表现为中体西用的水墨花鸟和西体中用的彩墨静物两种样式。他认为东西方绘画艺术是互补的："西方艺术形式上之构成倾于客观一面，常常因形式过于发达而变成机械，把艺术变成印刷品。如近之古典派及自然主义末流的衰败，原因都是如此。东方艺术形式之构成，倾向主观一面，常常因形

式过于不发达，反而不能表现情绪上之所求，把艺术陷于无聊时消倦的戏笔，因此竟使艺术在社会上失去其相当的地位。其实西方艺术之所短正是东方艺术之所长。"[1]

尽管以上几种中西融合的观念在具体的实践中不尽相同，西画的影响也不限于西方写实主义，现代派的构成因素和色彩因素亦给富有改革精神的画家以极大的影响，但都在不同程度上疏离了中国文人画传统，弱化了书法笔意。

2. 岭南画派"折衷中西"观念的衍变

1927年，岭南派发言人方人定革命斗士般激昂地宣称："艺术是无国界，是世界的"，"完成新中国画，冲击世界去罢"，"还整什么呀？理什么呀？快快革命罢！须知整理是革命的敌人"[2]。其大刀阔斧的革命气势，已远远超越"折衷"的态度。

事实上，岭南派最初主张的"折衷中西"只是一种中西技法的盲目拼合（即高剑父自称的"杂烩汤"），高剑父将这种"中西合璧"描述得十分形象："西画能够参些中画的成分其中，带点东方色彩，一如天足女子穿上尖头高跟之西式鞋，与旧式缠足那样虽不同，却是一种摩登缠足之变相，比旧式之圆头平底或什么'学士鞋'好看得多。"[3]

在创作手法上，折衷派不再受传统材料的限制，各种技法、材料都得以极限发挥。刘海粟称："折衷派阴阳变幻，显然逼真，更注意于写生。"[4]他们结合西方画法之科学的透视、解剖、色光等表现需要，采用非传统的工具如"山马毫笔、大斗笔、秃笔、底纹笔、排笔、油画笔、日本的刷笔，以至纸团、破布、牙签、竹签"等多种新工具与传统的及变革的"搓纸法、先生后熟法、洒矾水法、撞粉法、背后敷粉法、局部矾染法、泼染法"等诸种方法相结合，使其折衷画从立意题材到表现皆出于若干新意。[5]

然而，折衷中西的观念并没能彻底贯彻。时隔不久，人们就发现，这条路走不远。1938年，当初"方黄之争"的代表人物方人定与黄般若在香港相遇，"一见如故，成为好朋友"（方夫人杨荫芳语）。游学日美的方人定发现"二高一陈"的作品确乎存在抄袭的现象，虽然仍肯定中西融合的必要性，但其观点已经发生了巨大的变化，

他认为，"运用西画之所长，但要食与俱化，于微妙中运用，以不失中国画之精神为重要。但今日之倡言折衷东西画法者，以为西画之所长，只在形似……而不知此为西画最浅薄之技巧……"[6]而 20 世纪 20 年代以传统派代表参与论争的黄般若，竟于五六十年代成为香港"新派"领袖、香港现代国画的奠基人物之一，香港美术评论家高美庆在《黄般若的世界》前言中指出，黄氏之画"其重大意义，乃在博厚的传统基础上创造具有现代形态的中国画"。这样的戏剧性情节的发生并不是偶然的，是他们的绘画思想在长期创作实践中的积淀和成熟。

3. 教育模式的变化——从学徒式到学院式

岭南画派最初的授徒模式以学徒式为主，学徒式的画学教育类似于传统的私塾。清光绪十八年（1892 年），高剑父由族兄高祉元介绍，拜广州河南隔山乡的画家居廉为师。据说民初广东的美术教员中，绝大多数为居廉弟子，居派画风影响岭南画坛数十年。20 世纪 20 年代，高剑父春睡画院和高奇峰美学馆的创立使岭南画派的传人与日俱增。

1933 年，高奇峰病逝于上海。1948 年，陈树人病逝于广州。1951 年，高剑父也病逝于澳门。岭南画派第一代主要画家的陆续离世并未造成画派的衰弱，自 20 世纪 40 年代始，第二代传人的绘画风格逐渐发展成熟，继承与发扬岭南画派所高扬的革新传统成为这一时期岭南画派的主要发展趋势。"二高"的传人多在二三十年代入其门下，到了三四十年代，大多已经茁壮成长，初成气候，逐渐成为画坛中坚力量。这一段时期，也是"二高"弟子们在岭南画史上最为活跃的时期，朱万章先生在《岭南画派之百年历程》[7]一文中将他们振兴画派的主要美术活动归纳为四大方面：创办或参与美术社团（院校）；举办个展或参与大型画展（或出版画集）；著书立说；开馆授徒。

开馆授徒是居廉以来所延续的传统教学模式。高剑父的春睡画院和高奇峰的美学馆培养出一大批杰出画家。第二代岭南画派的画家们大多延续了这一传统模式，以黄少强、赵少昂和司徒奇最为知名。1930 年，黄少强与赵少昂在广州合组"岭南艺苑"，

成为较早开馆授徒的岭南画派第二代传人。

1906 年，南京两江优级师范学堂图画手工科第一次招生，标志着中国画教育成为现代美术教育的一部分，学生所学习的课程、知识结构与传统师徒式相比发生了很大的变化。改学徒授课方式为学院派教学模式，是时代发展不可阻挡的国画教学形式之改革。岭南画派第二代画家黎雄才、何磊、关山月等执教于广州美术馆国画系，如何在新的教学模式下培养出新时代的国画家，是需要在实践中摸索的一大难题。

二、关山月回归传统的绘画思想对岭南画派发展的推进作用

关山月生于 1912 年，1935 年入春睡画院。距"方黄之争"已过去 10 年，尽管这场论战持续达 40 多年之久，但关山月并没有直接参与到这场论争之中。他对老师高剑父十分敬重，他在《我与国画》一文回顾道："当我第一次见到岭南画派充满革命精神的作品时，耳目为之一新，马上便产生一种仰慕之情；特别是对高剑父先生的创新之作，无限敬佩。在当时他这位'革命画师'的革命精神的感召之下，我得到了启发，找到了方向，曾自发地做过不少盲目的探索和尝试。又当我一旦受到他的青睐而且被免费收为徒弟时，我只觉得这是我毕生最大的安慰，也是最大的幸福！我无法抑制自己心情的激动，只有无条件地拥护他所提倡的革新中国画的主张，并把它作为自己坚定的信念而孜孜不倦地步趋实践。再当我离开高师而投身万里之行的途程，这个坚定的信念始终牢牢地维系住我，鼓舞着我。"[8]这段文字体现了关山月的艺术生涯的三大阶段心境的变化，第一阶段，成为高师学生之前，受岭南画派革新作品之感召，试图摹仿学习；第二阶段，被高剑父收为入室弟子，高师对他的关爱更使他感激不尽，永生难忘；第三阶段，离开高师，仍拥护高师革新中国画的主张，并以此作为信念鞭策自己。从走近高师到离开高师，他的个人风格、绘画思想日趋成熟，从而更能从精神层面透彻地阐释高师的观点。

在很多人仍在质疑岭南画派最初提出的"折衷中西"的局限性、作为新旧论战的代表人物方人定观念的变化等是非问题的时候，关山月则对岭南画派的意义及其发展

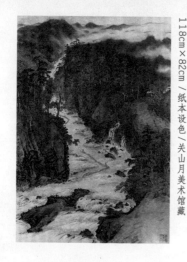

图 1 /《秋溪放筏》/ 关山月 / 1983 年 / 118cm×82cm / 纸本设色 / 关山月美术馆藏

表达了非常成熟而深刻的见解。他在《试论岭南画派和中国画的创新》[9]一文中就抓住岭南画派的核心精神来阐述自己的观点。首先，他指出"岭南画派的产生，是顺应当时的革命思潮，对陈陈相因、了无生气的旧中国画坛，起到了一定的振聋发聩的作用"。指出"岭南画派就是日本画的翻版"，"岭南画派的特点主要是爱用熟纸、熟绢加上撞水、撞粉的技法"等评价只是看到了画派的表面特点，并没有抓住其本质特征。而岭南画派从最初的兴起，到第二代、第三代传人的不断推动发展，关键在于对其革新精神的倡扬。

关山月进而分析岭南画派不但不会消亡，而且还在不断发展的原因："岭南画派之所以在中国现代美术史上产生广泛的影响，受到进步人士的支持肯定，主要因为它在新旧交替的历史时期，代表了先进的艺术思潮。它揭起艺术革命的旗帜，主张以新的科学观念对因袭、停滞的旧中国画来一番改造。""它和当时蓬勃发展的民主思想与科学观念是紧密结合的，因此可以说它是那个时代的进步思潮的产物。"他认为"折衷中西，融合古今"的艺术法则对促进新国画的发展是行之有效的。而"岭南画派的'折衷中外'，绝不是中外绘画的生拼硬凑"，他处处强调"'折衷中外'，以'中'为本；'融合古今'，以'今'为魂"，不但是岭南画派重要的艺术主张和艺术特色，也是其得以不断发展的重要保证。关山月在创作中处处遵循这两大根本原则，其绘画观，基于中国画传统思想，处处结合实践，所有论画观点都是创作中的真实体会和感悟，对于中国画的发展起到积极的促进作用，并以大量的创作实践论证了中国画中亘古不变的规律。

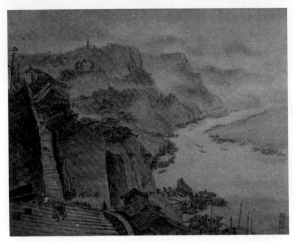

图 2 /《嘉陵江码头》/ 关山月 / 1942 年 / 35cm×45cm / 纸本设色 / 关山月美术馆藏

作为岭南画派第二代传人的中坚代表画家，关山月坚定地认为中国画需要变革，关键是中国画的变革可以抛开传统吗？他指出："国画要变，但无论怎么变仍然是国画。"[10]

当中国画的教学进入新的历史时期，关山月宣扬守住中国画的根本，是我们面临的最严峻的问题。关山月的绘画思想紧紧围绕中国画传统精神这个核心，他对西方绘画的研究结果，多是进一步反衬中国画传统精神的重要性。

1. 立时代之意

关山月先生被誉为现代中国画坛新现实主义画家，在其 60 余年的创作生涯中，始终坚持通过艺术作品反映现实生活，因而他不同时期的作品都极富艺术感染力。（图1、图2）

在《我与国画》[11]一文中，关山月强调："我们的文艺，要表现出社会主义的时代精神，要为人民群众所喜闻乐见，要注意社会效果，要给人民以美的享受，要鼓舞人们奋发向上。"强调艺术家应该有积极的态度，正确的立场，革命的世界观、艺术观，也就是先进的社会主义理想。如果在这样的时代背景下"画花鸟还寄意于八哥反目，画山水还立意在满纸剩残……先不说古人这样画也是与当日的政治攸关，在我们这个社会主义时代如此命笔，起码也属于过去就深有所感的'自擅一家何足道，游离群众哪能行'一类"。"只有艺术不脱离政治，为人民服务，为社会主义服务，有伟大的抱负的艺术家，才会产生真正的艺术作品。"

他在《〈关山月纪游画集〉自序》中也曾说："不动我便没有画。天气变异的刺激更富于诱惑，异域的人物风土的刺激使画稿不致离开人间。"艺术不能脱离生活，但生活不等于艺术。生活是文学艺术原料的矿藏，是粗糙的但最基本的东西，它以最生动、最丰富的自然形态存在着，使一切文学艺术相形见绌。这是艺术不能脱离生活的道理。而艺术作品却应该比实际生活更高，更强烈，更有集中性，更典型，更理想，因此就更带普遍性。这是生活不等于艺术的所在。"绘画一定要跟上时代，不反映生活，同时代的脉搏不合拍，画就没有生命。"[12]

2.对于"用西洋画改造中国画"的态度和实践

岭南画派历来将"折衷中西"作为中国画革新之大纲，这也是 20 世纪初西方文化涌入后的大势所趋。然而，新中国成立初期，美术院校在改革中中国画课程几乎被取缔，美术院校不再设中国画系，只有绘画系，而绘画系学的课程很多，有素描、水彩、油画和水墨画等。其中，水墨画课与中国画最接近，但其教学内容只设单线平涂的年画，原来从事中国画教学的老师失去了"用武之地"，只好靠边站。中国画的前景出现了严重的危机，这并不是岭南画派倡导中国画革新的初衷。

在《有关中国画基本训练的几个问题》[13]一文中，关山月对以西洋石膏基础练习为一切绘画基本功训练的说法提出质疑："有人认为中国画教学必须运用西洋画的方法进步才快，主张从学习西洋画入手，甚至还有人主张以西洋画来改造中国画。""相

反，也有人认为从学习西洋画入手是走弯路，甚至还会妨碍中国画教学的进展。为什么这两种看法距离那么远，而经过了许多年的争论还未得到解决呢？"

他指出问题不在于是否采取西洋画教学经验，而在于西洋画基本功训练法是否对国画发展有利。"我们在教学实践中，自从经过一段时间的试验之后，才渐渐证明了画石膏圆球并不能达到取长补短的目的。"我们必须承认中西绘画是两个不同的体系，不应盲目学习西方教学法："其实问题完全不在于表现力的强与弱，而区别于两个不同的体系所采取各自不同的表现方法和各自不同的要求。一方认为非用明暗不能表达物象的真实；另一方却认为不用明暗也同样可以表现物象的真实。"

关山月认为"借西润中"之法不可流于表面形式，他以梅花为例，指出在中国画中，"首先就得掌握梅花的固有特征和它的生长规律，从不变的物象来分析它们的特征，把花、萼、蕊，全开的、半开的和花蕾以及嫩枝和老干的具体对象区分开来，才进一步在忠实物象的基础上要求运用各种表现方法来分别体现出它们的不同特征。"（图3）而与西方写生以光、色的明暗关系来表现物象的手法完全不同。"由于双方对所谓真实的概念存在着不同的要求，若不从两个根本不同的造型体系来理解，盲目地采用西法是不会对国画有利的。"

从中国画材料的变化到基础训练内容也发生了改变："新中国成立初期，中国画曾经被称为'彩墨画'，美术院校的中国画系改称为'彩墨画系'。当时只强调人物画，

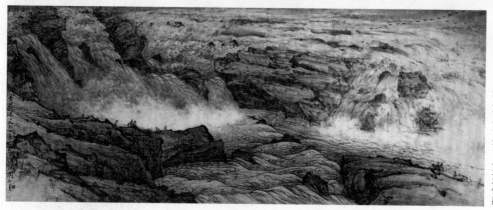

图 4 / 《壶口观瀑》/ 关山月 / 1994 年 /
143cm×365cm / 纸本设色 / 关山月美术馆藏

山水、花鸟画课时很少，而人物画西洋素描最多。这意味着，画中国画可以抛弃传统，教中国画和学中国画都可以抛开传统。"[14]

在"西洋素描是一切造型艺术的基础"的理论指导下，学生被强制画苏联契斯恰科夫模式的素描，只注意从光暗求面，对于提炼为表现结构的线毫不重视，即便落笔屡有误差，还可用橡皮改。如此基本功的训练方法，成为当时国画教学的误区。

因此，关山月多次提及"橡皮的功过"，他对橡皮在中国画基础训练中的弊端提出声讨，"橡皮对于中国画无功过可言，但求助它来进行中国画基本训练的人有过。其过在：涣散了中国画强调心脑眼手并用于整体地观察物象的集中注意力，模糊了中国画以线分析物象结构的整体认识，干扰了中国画发挥表现物象的线条威力的系统锻炼。我因而主张中国画的基础训练要用中国的毛笔写传统的白描，以便有志于画中国画的人一开始就认真以线写形，养成画局部必联系全局的整体观念，从而刻苦磨炼大胆落笔的功夫而不做依赖橡皮的懒汉懦夫。"[15]（图 4）

为了克服西方素描练习多用手、少用眼和脑的习惯，他强调以白描作为中国画教学基础训练的必要性，采用传统的方法以毛笔画人物白描，由于不能动辄求救于橡皮，学生就必须首先对对象详加审察，一下笔便牵涉全局，只有通过眼脑手三者同时训练，长期坚持练习，下笔才能又狠又准，不但画出来的人物栩栩如生，而且记在脑子里的形象也时时复活，既磨炼了笔墨，又积累了生活。"因而，我主张用毛笔直接在宣纸

图 5 ／《春江水暖》／关山月／1962 年／180cm×96cm ／纸本设色

上根据人体结构来描绘人体的形和神，而不是随着不同光影的变化以面来体现人物的形而难以捕捉千姿百态的神。"[16]

总之，关山月认为中国画创作可以适当融入西洋画的一些元素，他在写生中不注重物象的立体感，认为这不是绘画本质性的东西，中国画创作仍应从传统哲学思想中寻根溯源。他对中国画教学提出以中国画传统的白描为基础，吸收西洋素描中线描一派的优长，建立与中国画系教学全程相适应的中国画素描基础课，以逐步建立完善的中国画系教学的新体系。

3. 传统的回归——坚持以 "中" 为核心的创作原则

关山月在创作实践中始终坚持 "折衷中西" 以 "中" 为核心的原则。关山月所有的绘画思想都可以在传统中国画论中追溯其源头，比如前文提到的 "立时代之意"，即石涛所云 "笔墨当随时代"；对 "用西洋画改造中国画" 的态度，是通过教学实践来证明对西洋画法学习的生搬硬套只能使中国画走向消亡，必须重新坚定传统基本功训练的立场；关于形象的塑造问题，仍与传统文人画追求的 "不求形似" 观无二；他强调以书入画，书画同源，诗情画意，法无成法，继承与创新的关系等，都能在传统绘画精神中找到原型，而正是这些亘古不变的中国画创作规律，维护着中国画的立场，我们所要做的就是深入浅出，灵活应用。

"骨气源书法，风神藉写生"，这是关山月常写的一副对联，强调书法用笔、以

书入画的重要性。"中国画特殊的笔墨纸工具，中国人特有的书法的传统所历久形成的线条，是中国画画法的骨脊，由它派生出来的皴擦点染等笔法，积破泼焦等墨法，统为手段，都成血肉，使中国画成为一个神全气足的躯体。"[17]（图5）

在基础课教学上强调用毛笔写生，才能发挥中国画写的特色，才能把要写的形象记入脑子里，才能积累生活的多种形象。而书法形式美在中国画中的体现还包括笔迹的干湿浓淡、粗细曲直、疏密聚散等等对立统一的变化，而从中追求行笔快慢转折的韵律与节奏感。关山月指出，如果绘画只是"写形"，写不出神韵，即在形式上缺少书法中的这种艺术气韵，是不会吸引读者观众、不会有感染力量的。[18]

树立了正确的传统入门观之后，关山月进而强调传统基本功的训练应严格要求，提出中国画基本功训练的重要性，必须打下坚实的基础，他提出要坚持"四写"，即临摹、写生、速写、默写，是一种较全面的基础锻炼。"中国传统艺术的教学方法都有一个共通的地方，即要求在启蒙时必须有个正确的开端，对最基本的训练要采取严格的态度。例如写字首先要讲究执笔的方法，一笔要体现一波三折的功夫，都必须经过较长时间的勤学苦练，而且必须有个正确和严格的开端，否则，就会事倍功半。改旧衣是麻烦事。"[19]只有经过这样严格的传统基本功训练，在用笔时才能达到准确无误，而这个"准"是练出来的，不是橡皮擦出来的。

对于中国画的形象塑造，关山月遵从中国画追求以形写神、似而不似的精神内核，他提出"真境逼神境，心头到笔头"，背离物象，创造形象的创作观。从大量艰辛的创作实践中，关山月凝练出中国画特有的造型观点："中国画往往是背着描写对象而画的，只有画家满脑子都是形象的积累，即所谓'胸有成竹'或所谓'胸中丘壑'的时候，才能产生'气韵生动'的中国画艺术。""气韵生动"之所来自其所说"法度随时变，江山教我图"；"自然中有成法，手肘下无定型"；"得意云山行处有，称心烟雨写时来"——行处有的得意云山，早变为写时来的"胸中丘壑"，这种来自生活、师法自然的成法，就形成中国画落笔随意称心、变化奇妙无穷的生动气韵。

内外结合，炫耀形式，对中国画的发展有弊无利：内容和形式都是客观"外因"

的条件。至于怎样选用题材、怎样运用形式都是通过作者的"内因"起作用。即如何运用艺术形式的手段来加强题材内容美的感染力量，都得取决于作者的立场、观点和方法的"内因"。

中国画强调形神兼备，以形写神，不求形似，不似而似……关山月反对追求纯粹外形的酷似，更反对西方天马行空抽象变形所谓现代主义风格。他的不求形似的观点亦有源可溯："中国画的学习过程有这么几个阶段：第一步是不似，第二步是似，第三步又是不似。"[20] 他认为中国画处处讲究对立统一，注重神意、气韵等形外因素，在形神观上，将不似作为绘画创作的最高追求，然而，却不能完全脱离形而存在。关山月否定那些将"形"之根本抽去的主张："中国画的赋形若与自然界的物象对照，不管中国画画家把所追求和显现的神说得怎样神乎其神，曰气曰韵，曰心曰魂，曰质曰采，曰情曰意，但终究不外为了神乎其形，其形总不外处于似与不似之间。如果所赋的形标榜神气十足但离形万丈，或根本把'象'抽了去，并无形迹可寻，那就很难说是中国画。"[21] 他批判那些借中国画追求"不似"的观点而欺世盗名之人："有些所谓'先锋'的或现代的新潮派（指的不是勇于进取的先行者），既不讲生活内容，也不讲艺术形式、只用'自欺欺人'的魔术般的特技手法来卖弄所谓'笔墨'，这种投机取巧、急功近利的欺世盗名的不正之风，如果在中国画教学上也受到宣扬与传播，只能把学生引入歧途而误人子弟。"[22]

他进而提出中国画的创作不是直接描绘对象的，不论画山水、花鸟、人物、动物都可以背离物象而创作："在实践中，我认识到用毛笔写生是分析对象、研究对象最好的手段，凡每下一笔都牵涉到结构的整体和画幅的构图，是从结构理解分析对象的，这种写生，眼、脑、手并用，高度集中，故而，物象的形体，经一笔一笔贯入脑子里，如生字的认识，逐渐积累下来。"[23]

关山月倡导传统中国画的创作规律，与中国传统绘画思想中的应目会心、得心应手、外师造化、中得心源、触物为情、摄情等注重作者内心世界，抒发主体情感的观念一致："艺术创作，不是自然主义的依赖客观的再现，一定要按照中国画的艺术规律，从客观到主观，主客观结合地反映生活。""生活积累和创作上的表现条件，都

只是手段，而不是目的，目的是为了借景抒情，为了发挥笔墨描写对象的情意和作者对事物的感受。"

中国画的立意，除了紧追时代步伐，还强调诗情画意："中国画造型不但要把景物的要点特质寻找出来，而且要把画家的思想感情倾注进去，同时焕发出景物所处时代的风采，将实境酿成心境，然后用中国画画家的实在而多变的笔墨，托出胸中丘壑，画成笔底山河……中国画的时代画卷，就都是使用这种画法和体现这条规律的产物。"[24]

关山月提出中国画的变革应该持为发展而继承的观点："生活源泉是前提！怎样画，首先要有生活，这就要抓住两个问题：源和流。""我们强调重视和继承传统，不是为继承而继承，而是为发展而继承，因此要批判地继承，不能用以前的东西来替代我们今天这个时代。"[25]岭南画派常盛不衰的秘诀正在于这样的高瞻远瞩的继承观。既有原则性，"不管继承或借鉴，变法与创新，关键都在于有一颗中国人的心"，亦有灵动性：继承——不是全面复古；借鉴——不能全盘西化。"继承借鉴与变法创新，是历史，也该是艺术史发展的规律。"[26]

康有为曾云："以复古为革新"，可以视为艺术演进的方法和策略。诚如郎绍君先生阐释："'以复古为革新'本质上不是复古，而是以复古为旗号、为途径的推进与创造。中国绘画千余年来的演进尤具此特点。"[27]例如我们熟知的元代赵孟頫倡导的"古意"，其实质是通过复古来创新。关山月先生对传统绘画精神的回归，是在20世纪初中国画的改革风潮中试图找到一条可行的、能够真正推动中国画发展的正途，并且反复在创作实践中验证这些颠扑不破的观点。

他在《绘事话童年》一文中强调了作为中国画家必备的素养和信念："绘画毕竟不是儿戏涂鸦，而是一种上层建筑、一种意识形态，却又是一种形象思维的。如果没有丰富的生活积累，没有过硬的表现能力，没有多方面的学识修养，特别是没有运行不息的创新精神，就很难使作品具有艺术生命力和艺术感染力。而且，绘画艺术的求知性是无止境的，这更需要画家有远大的理想，有坚定不移的信念，只凭一时的兴趣

或不纯的动机是很难坚持到底的。"[28] 画好中国画并非易事，他反复强调如果以为中国画只是寥寥数笔，只是天赋才华的体现，那就大错特错了。中国画家的优秀作品必定是在长期刻苦的各项基本功的训练的前提下，数易其稿得来。"立意不易，达意也难。炫耀一挥而就，难免不是胸无成竹而只笔有定型的自矜。真诚的中国画画家，只有数易其稿的苦衷，而无一挥而就的福气。"[29]

　　生活实践和时代精神，始终是左右画家立意和达意的最要紧的因素，是法度千变万化的前提条件。"法不一而足，思之三即行""更新哪问无常法，化古方期不定型""法度随时变，江山教我画""自然中有成法，手肘下无定型"，等等，都是关山月自撰的座右铭，为岭南画派从"折衷中西"走向回归传统作了很好的说明。

注释：

1. 林风眠《东西艺术之前途》。

2. 方人定《国画革命问题答念珠》，载 1927 年 6 月 26 日广州《国民新闻》。参见林木《现代中国画史上的岭南派及广东画坛》一文，载于《朵云》第五十九集《岭南画派研究》第 28 页，上海书画出版社，2003 年。

3. 高剑父《我的现代绘画观》，载《岭南画派研究》第 1 辑，岭南美术出版社，1987 年。

4. 刘海粟《中国画之特点及画派之源流》，见丁涛、周积寅编《海粟画语》，江苏美术出版社，1986 年。

5. 参见林木《现代中国画史上的岭南派及广东画坛》一文，载于《朵云》第五十九集《岭南画派研究》第 30 页。

6. 方人定《绘画的折衷派》，载 1948 年 3 月 11 日广州《大光报》，转引自林木《现代中国画史上的岭南派及广东画坛》一文。

7. 见《朵云》第五十九集《岭南画派研究》第 16 页。

8. 关山月著《乡心无限》第 30 页，江苏文艺出版社，2008 年。

9. 《乡心无限》第 213 页。

10.《乡心无限》第 45 页。

11.《乡心无限》第 42 页。

12.《美国之行》，《乡心无限》第 55 页。

13.《乡心无限》第 107 页。

14.《乡心无限》第 45 页。

15. 见关山月《中国画的特点及其发展规律》一文，《乡心无限》第 86 页。

16.《乡心无限》第 70 页。

17.《乡心无限》第 81 页。

18. 参见《乡心无限》第 98 页。

19.《乡心无限》第 110 页。

20.《乡心无限》第 113 页。

21.《乡心无限》第 81 页。

22.《乡心无限》第 64 页。

23.《乡心无限》第 97 页。

24.《乡心无限》第 84 页。

25.《我所走过的艺术道路——在一个座谈会上的谈话》，《乡心无限》第 19 页。

26.《乡心无限》第 90 页。

27. 见《问题研究·以复古为革新》一文，郎绍君著《守护与拓进——二十世纪中国画谈丛》第 272 页，中国美术学院出版社，2001 年。

28.《乡心无限》第 8 页。

29.《乡心无限》第 88 页。

作为策略的折衷融汇

——再读 20 世纪上半叶岭南画派的现代中国画观

Comprimise and Integration Manner as Strategy

——A Restudy on Modern Chinese Painting Concept of Lingnan School of Painting in the First Half of the 20th Century

中央美术学院副教授　于洋

Associate Professor of Central Academy of Fine Arts　　Yu Yang

内容提要： 本文以 20 世纪上半叶岭南画派所提出的"折衷中西、融汇古今"之主张作为切入点，尤以岭南画派第一代代表画家高剑父的"现代国画观"，与其所倡导"新国画"的融合理念展开讨论。在追溯其社会思想背景渊源的同时，以历史的视角阐析了岭南画派的早期艺术风格所具有的策略意识，及其与当时政治运动的紧密关系，继而提出这种题材现实化、风格写实化的策略性特点在 20 世纪后半叶的岭南画坛依然呈现出重要的辐射影响，体现为其时代精神、革新意识与兼容气度的统一。

Abstract: This paper starts from the statement "compromising between China and West, integrating ancient and modern" proposed by Lingnan School of Painting in the first half of twentieth century and discusses especially Gao Jianfu's (the first representative of Lingnan School of Painting) "modern Chinese painting concept" and his "new Chinese painting" to trace the social background and reasons of that time. Meanwhile, this paper, from a historical perspective, tries to analyze the art strategy in the early period of Lingnan School of Painting and its close connection with the political movements of that time.

This paper states the strategy of reality-oriented subjects and realistic style has made important effect in the second half of twentieth century to Lingnan School of painting and demonstrated the integration of spirit of time, innovation awareness and compatibility atmosphere.

关键词：岭南画派　高剑父　现代中国画　融汇

Key words: Lingnan School of Painting, Gao Jianfu, Modern Chinese Painting, Integration.

　　在 20 世纪二三十年代关于中国画发展路向的讨论中，中西融合的主张主要表现为"写实论"与"表现论"两种倾向。其中，"写实论"主张借用西画的古典写实风格与文人画的写意模式相抗衡，侧重于西方写实性语言与传统写意语言的结合，从而重新开掘中国画史上的"院体正法"，以修正专尚"士气"的文人画正统。这种思维发轫于民国初期康有为、陈独秀所提出的中国画"衰败论"与改良诉求。写实作为一种表现样式与思想资源，源自西方的科学主义，并以此改造中国画旧有的文人性，以期创造一种新的风格样式。这种融合倾向在民国时期以北方的徐悲鸿和岭南的高剑父为代表：前者主张引西润中式的改良，将西欧学院派写实主义与中国传统线描相结合；后者则主张折衷中西的革新，将岭南近代写实画风与日本"新派画"的趣味相融合，逐渐发展成为具有个性表现特点与地域文化特色的画派风格。

一、折衷中西的思想来源辨析

　　在早期的融合中西的过程中，引入西方文化成为民族自强的重要途径，同时亦蕴含着倾斜性与不平衡性。在绘画的中西方交流大规模展开之前，西方文化的参照对于中国社会政治经济文化各个层面都具有重要的示范意义。19 世纪末在清廷参与译书

馆工作的英国传教士傅兰雅（John Fryer，1839—1928）曾自言，之所以投身于这项工作，是因为感到此举"可大有希望成为帮助这个可尊敬的古老国家向前进的一个有力手段"，"能够使这个国家跨上'向文明进军'的轨道"。[1]后来的康有为、梁启超都沿着这条路径继续向前摸索：前者在 1882 年途经上海时购买了傅兰雅在江南制造局主持出版的所有译书，回家反复研读，探得一条"参中西之新理，穷天人之颐变"的新路；后者更是通过办报办刊办学的方式传播西方文化，大力鼓吹、组织译书，创立大同译书局，把引入西方文化看作是改制维新的第一要义。

梁启超在《论变法必自平满汉之界始》中历数中国历史上多民族多文化并存相通现象后，指出："支那之所以渐进于文明，成为优种人者，则以诸种种相合也，惟其相合，故能并存，就今日观之，谁能于支那四百兆人中，而别其孰为秦之戍孰为楚之蛮也，孰为巴之羌滇之夷也。"[2]淡化地域身份的差异，无疑是克服跨地域文化乃至异质文化间融合的心理障碍的前提，我们在高剑父等主张融合折衷的第一代岭南派画家言论中都可以看到这种努力。梁氏还在《中国史叙论》中将东西文明的融汇看作是文明进化的有力动力，他断言：

> 每两文明地相遇，则其文明力愈发现。今者左右世界之泰西文明，即融洽小亚细亚与埃及之文明而成者也，而自今以往，实为泰西文明与泰东文明（即中国文明）相会合之时代，而今日乃其初交点也。[3]

在梁氏看来，"融洽"即主动的会合与包容，也成为征服对方的另一种手段。在这种思维逻辑层面上，梁启超以物种的结合作比，来喻述文化融合的优势，论证其合乎自然公理的一面，认为"生理学之公例，凡两异性结合者，其所得结果必加良，此例殆推诸各种事物而皆同者也"。

事实上，这种"会合东西"、"折衷中西"思路可以上溯到清末体用派的"中体西用"论，其代表性言论为："以中学为主，西学为辅；中学为体，西学为用；中学有未备者，以西学补之，中学有失传者，以西学还之；以中学包罗西学，不能以西学凌驾中学。"[4]这一"补"一"还"的逻辑与思路，很容易令我们联想到 20 年后徐悲鸿在《中国画改良论》里提出的那段著名的"守、继、改、增、融"的中西绘画融合"五字诀"，

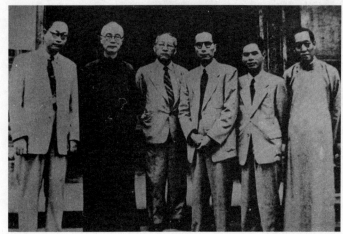

图 1 / 20 世纪 30 年代岭南画家合影 左起：杨善深、陈树人、高剑父、黎葛民、关山月、赵少昂

不同之处在于前者偏重于对"体用"、"主辅"关系的强调，后者则更倾向于"改、增、融"的建构作用。

进入 20 世纪，梁启超在 1902 年明确提出了两文明结合的观点：

盖大地今日只有两文明，一泰西文明，欧美是也，二泰东文明，中华是也。二十世纪，则两文明结婚之时代，吾欲我同胞张灯置酒，迓轮侯门，三揖三让，以行亲迎之大典，彼西方美人，必能为我家育宁馨儿以亢我宗也。[5]

中西文明"结婚之时代"的意识，自此在文化艺术领域植下了根苗，于是在文坛、画坛上一代又一代的"宁馨儿"竞相出世。作为一种思潮和文化现象，中西文化"结婚论"俨然成为二三十年代既具有新潮时髦的时代感又具有某种文化合法性的主张，以至于就在梁氏发表此论的同一年，即便是提倡国粹、力主复古的民族主义者、《国粹学报》主编邓实也提出了 20 世纪是东西"两大文明结婚之时代"，希望"以我之精神而用彼之物质，合炉而同冶，以造成一特色之文明，而成一特色之国家"。[6]中西文明"结婚论"的思潮遂波及文坛画界，直至与民国初期新文化运动的西化思想悄然合流。

在文坛，闻一多的诗论以新的观念辩证地阐释了新诗的融合特质，他在批驳当时新诗作者们的欧化倾向时，痛斥他们"似乎有一种欧化的狂癖，他们的创造中国新诗的鹄的，原来就是要把新诗做成完全的西文诗"，并针对郭沫若的新诗《女神》缺少

"地方色彩"的"欧化"现象，犀利地指出：

> 我总认为新诗迳直得新的，不但新于中国固有的诗，而且新于西方固有的诗。换言之，它不要作纯粹的本地诗，但还要保持本地的色彩。它不要作纯粹的外洋诗，但又尽量地吸收外洋诗的长处，它要做中西艺术结婚后产生的宁馨儿。[7]

社会政治领域与文化领域的"中西结婚论"在 20 年代左右达到了一个高潮时期，以"二高一陈"为代表的岭南派（图 1）所力倡的"新国画"便是在这种社会文化情境中，力主西画与国画联姻，既保持传统韵味又融入西洋绘画因素。高剑父在《我的现代绘画观》（图 2）一文中将其倡导的"折衷"画法譬喻为"中西结婚"，主张打破中西绘画的界限而使其交融混合：

> 西画人近来趋向写国画的不少，可惜又全放弃了西画，而作"真正老牌"之古画，且十之八九为"八大"、"石涛"，而不肯与西化沟通，很客气地不肯介绍他俩"中西结婚"，所以迄今仍然西画自西画，国画自国画，俨若鸿沟，致使我们新国画很不容易借他一点光呢！

高氏所言"中西结婚"，其含义便是中西互渗、互混。他还以"首饰箱"与"杂烩汤"为喻来阐明这种"混合"的妙处：

> 而且美的混合，即综合的绘画，譬如一个"首饰箱"，把各种珍宝纳入其中，是集众长于一处；又如一瓯"杂烩汤"，杂众味于一盘，可谓集各味之长，就会产生一种异常的美味。故我们对于国画之改进，也不妨体会着这个意思。[8]

"混合"作为一种特殊的融合方式，在一定程度上意味着不分主次、自由随机地抽取和混融，尽管高氏同时提到了"以历史的遗传与世界现代学术合一之研究，更吸收各国古今绘画之特长，作为自己之营养，使成为自己之血肉，造成我国现代绘画之新生命"的思路，而且后来的岭南画派研究者也多以诸如岭南派"还是站在中国传统绘画的基础上吸收西法"[9]的观点来为这种"混合"式的折衷作出各种延伸性解释，但高氏"中西结婚"的譬喻还是明示了这种折衷本身强调的混融与综合的特色。无疑，这种带有拿来主义倾向的混融，在显现了当时之时代文化特点的同时，更标示出某种开放性、包容性与实验性的文化气质。

二、高剑父的"现代国画观"与折衷策略

　　在以往的专题性研究中，岭南画派常被认为是中国现代美术史上第一个接受现代化思想启发，[10]并善用现代化的机制与策略来推动其艺术主张的画派；高剑父更是被看作是"20世纪最早以怀疑主义的眼光审查传统中国画学、并对变动的世界保持强烈的好奇心的先驱者之一"。[11]事实上，"二高一陈"提出"折衷中外、融汇古今"的"新国画观"，既具有倾向于徐悲鸿"引西润中"的理想成分，亦结合了中国传统画派传承体系的师徒制，奠定了相对严整、完善的传派脉络，因此今天看来，这种策略意识本身与其学术贡献一样值得关注和研究。

　　在20世纪上半叶的很长一段时间里，岭南派画家将"折衷派"作为自身的文化身份。他们所提出的"新国画观"即是我们研究其折衷策略的一个合适的切入点。高剑父的《我的现代绘画观》可谓"新国画观"思想的汇总之作，虽此书之名为"现代国画"，但其在推广此观念时多半以"新国画"相称。"新"与"现代"等值化的价值观，在民国初期的社会风尚中极为普遍，而"新"又与"西方"的概念紧密相联，故在传统画法中参入西法，在表现题材上与社会现实相呼应，成为岭南"新派"之中国画改良的重要途径。

　　如果说徐悲鸿的中国画改良是深受康有为"合中西绘画之新纪元"影响的名正言

顺的"改良"，那么高剑父的"现代国画观"的生成过程，实际上恰恰展现了20世纪初期政论思想界的改良派与革命派的矛盾与整合。李泽厚在论及改良与革命的关系时说：

> 革命、反叛是当时时代的最强音，革命派站在这一政治思想的前列，但在启蒙工作方面却把阵地让给了改良派。因为后者无论如何比封建主义要进步，所以它在这方面又仍然可以在社会上起巨大的影响和作用。[12]

高剑父于 1906 年就参加革命活动，接受了民主革命思想的洗礼，在政治上始终与改良派保持着谨慎的距离。耐人寻味的是，作为"革命者"的高氏在中国画革新的问题上更为倾向于改良派的方法，选择了"折衷"的路向。在"折衷"的路径之下，岭南画派主张的"中西融合"也并非一味地尚新求变，而是同传统派一样从古代绘画入手，遵循"以复古为更新"的思想，其目的却更为关注在回溯传统的前提下，寻找中西融合的根据和理由。

高剑父在长文《我的现代绘画观》中开篇便指出："本题所讲为现代绘画，系承着古代绘画遗留下来之遗产而发扬光大之、改造之，演变而成为现代之绘画。欲知现代绘画之成因，就不可不略探溯源流，俾知渊源有自，庶不致数典而忘其祖。"然而其溯古的目的却在随后的分析中渐渐清晰：从列举中国从汉画开始即受到印度的影响，到断言谢赫之"六法"来源于古代印度艺人奉为圭臬的"六大规律"，[13] 提出"我们现在所见的所谓汉画，则不能纯粹为汉画、为国画明矣"，高氏一直在求证中国画史上融合西法的合法性与必要性，以此为主脉梳理下来，"自元四家出"以来六百年文人画的作风"支配着艺坛"，造成了乏"变"可陈的局面，于是他不无感慨地反对长期以来笼罩画坛的守旧世风："可惜到了现代，到了革命的新中华民国，全国之画风除西画外，都是守住千百年来的作风！"对于"千百年来"之"守"的作风的不满，和对于"新中华民国"之"革命"风潮的希冀，成为高氏及早期岭南派革新中国画的初衷。

从早年师从于晚清著名画家居廉习得"专精体物"[14]的绘画功底，到赴日留学接受竹内栖凤、桥本观雪等人的京都写实主义画风的启发，在汲取西洋绘画经验的同时保留了日本画的线条风格（图 3），高剑父以近代日本绘画为参照的变革，一开始就

图3 /《秋灯》/ 高剑父 / 1936 年 / 60cm×30cm / 纸本设色

得到了维新派诗人丘逢甲等人的激赏，[15]同时也遭到维护传统的画家们的攻击。与徐悲鸿、刘海粟和林风眠对传统派的态度不大相同的是，高剑父对于国粹派的批判显得更具针对性，态度却似更为理性与辩证。他在文中认为：

> 我国人之性格好古，开口便说"保存国粹"，这是国人的好处，又是国人的腐处。兄弟也是倡保存国粹之人，但不是要拿来私用、死用，（而是）要他来公诸同好，保存于博物院、各大学，供民众参考研究。

与广东画坛国粹派的矛盾，也使得高氏与"旧派"之间的分歧愈趋加深。高剑父的这种态度与其弟高奇峰提出的"画学不是一件死物"相应和，后者直接针对中国古画"倾向哲理，也易犯玄虚之病"，提出只有得到外来思想的调剂，中国画学才能日臻昌盛。[16]高剑父也对文人画侧重气韵与书卷气发出了"玄之又玄"的抱怨。[17]在这里，传统派着力研究的"气韵"在持折衷中西论的画家看来成了中国画走向"现代"的最大障碍，矛盾的焦点使我们很容易联想到 1923 年张君劢与丁文江各自领衔的"科玄论战"的声音。更耐人寻味的是，就在"科玄论战"爆发的同一年的广州，高剑父正式创办了春睡画院，陈树人发起组织了"清游会"，而与岭南派分庭抗礼的传统派书画组织"癸亥合作画社"也在潘致中、赵浩公的主持下成立。在文化界"科玄论战"一触即发的同时，一场岭南画坛"科玄论战"的阵营双方也悄然成形，这显然不能仅仅被看作是一种巧合。

作为一个民国政府的官员和社会活动家，高剑父对社会文化政治运动的关注是不言而喻的，这对其中西"折衷"主张的形成具有紧密的关联。正如李伟铭在论及岭南

高氏早期画学所指出的，以高剑父为代表的强调实用的社会生活、并在倾向"写实"的语言框架中致力于传统的改革的所谓"新国画"，"一开始就与以康、梁为代表的改良主义思潮结盟"。[18]同时其主持的春睡画院在教学上也主张艺术创作"必须准确而又及时地描绘艺术家所处的时代的社会情景，反映出艺术家所处的时代的社会情景，反映出艺术家对置身其中的各种重大事变和国计民生的关切之情，对普及现代中国文化和进步，起到积极的作用"。[19]这种以艺术介入并影响社会的理念，深刻影响了以关山月、黎雄才为代表的岭南画派第二代画家。

早在梁启超继黄遵宪之后极力主张以白话取代文言的"言文合一"，以"智天下"、"造新民"之时，这种"平易畅达，时杂以俚语韵语以及外国语法，纵笔所至不检束，学者竞效之"的"新民体"[20]就已经成为激变时代的文化典范。从《时事画报》的办报宗旨和文章风格中，我们都不难发现梁启超的"新民"思想对高氏兄弟的深刻影响。与梁氏"小说界革命"之"文白相掺"的通俗化潮流相应和的是，梁的岭南同乡高剑父也将更具民众普及性的"写实"作为中国画的改良策略与重要资源。在《时事画报》创刊当年，高剑父曾撰《论画》一文阐述新创"研究画学科"栏目的用意，发表于该刊第 4 期，文中提出：

> 西人尚油画，次铅笔画，次铁笔画，而三种之目的，贵在像生。像生者，俾下思之人，见之一目了然，不至有类似影响之弊。然像生一派，其法要过不见物抄形，先得其物体之轮廓，次定其物体之光阴，随加以形影，则所绘之画，无不毫肖毕矣。兹者本报特设一研究画学科，每册先绘其初级画稿数篇，俾同志得所揣摩，以刻划情趣，大发我国人之感情，而补各学校图画教科之不及者。[21]

高氏以《时事画报》为平台推广西方写实画法，这段文字阐明了他对西方"写实"的态度，此时高氏尚未明确提出"折衷中西"的方案，但其引进西方写实画法以改进传统中国画的写实再现功能的信念，恰于此可见一斑。与徐悲鸿所力倡法国学院派写实主义的"惟妙惟肖"不尽相同的是，高剑父所提出的"像生"，目的是在"见物抄形"的基础上"刻划情趣"，即在吸收西方写实手法的同时保留传统中国画的意趣。[22] 但我们不能不看到，这种看似对立统一的结合实际上潜藏着深刻的难以化开的矛盾，这一点在高氏对"气韵"、"像生"等问题的态度，乃至他以飞机、坦克及社会象征性题材为内容的绘画作品中都表现得十分突出。他一方面站在唯科学主义的立场上为气韵"不能彻底分析"而深感遗憾，另一方面又大赞气韵为"国画独到的妙处，确值得奉为圭臬的"[23]；一方面以赞赏的态度认为"西人所为，无一不恃极端主义、故作惊人之笔"，而称"作画不可不仿其意"，另一方面又力主折衷主义，反对将传统中西画法的特点各自用到极端。这种矛盾同样显现于高剑父晚年对于文人画传统的回归，自抗战后迁居澳门、辗转于粤澳之间直至逝世的这段时间，根据方人定的回忆，高氏很少再提国画革命、"新国画"的口号，而成为一个常画梅兰松石的典型的文人画家。[24]

蔡元培曾以黑格尔的"正反合"唯物辩证法定律阐释高剑父的"新国画"之路，即从 20 岁以前的精习国画，到游学日本研究西洋画，再到其后"于国画中吸收西洋画之特色"，"融会贯通，自成一家"。[25] 蔡氏对高剑父的国画改造的肯定态度代表了当时一些人的观点，而这种"正反合"的解释，也很能说明以高剑父为代表的岭南派第一代画家之"新国画"的融合模式。

三、革命意志与"复兴中国画"的政治叙事

在 20 世纪上半叶中国画改造的几种具有代表性的"中西融合"取向中，岭南派的融合方案所受政治因素的影响最为典型。与其他的同辈画家相比，直接介入清末民初政治运动的经历使"二高一陈"的思想路数乃至知识结构都更趋"入世"，革命生涯对其中国画折衷改良观的塑造作用也使他们的主张带有更为深刻的时代性印迹。

事实上，由于广东在民国初期政治革命中的特殊位置和重要意义，岭南画派的中

国画改革思潮本身就与民主政治思想和文化的革命紧密相连。高氏兄弟主办的《真相画报》较早地自觉认识到了美术具有"即使是不识字、没有文化的人也能一目了然"的艺术特点及其在革命宣传中的重要作用，作为辛亥革命元老的高剑父更提出"艺术救国"的口号，并将中国画的现代化与大众化紧密地结合在一起，提出"现代画，不是个人的、狭义的、封建思想的，是要普遍的、大众化的"。同时，高氏对于民主思想、政治革命与他的中国画革新观的内在关联毫不讳言：

> 兄弟追随（孙）总理作政治革命以后，就感觉到我国艺术实有革新之必要。这三十年来，吹起号角，摇旗呐喊起来，大声疾呼要艺术革命，欲创一种中华民国之现代绘画。几十年来，受尽种种攻击、压迫、侮辱。盖守旧之画人的传统观念，恐比帝皇之毒还要深呢！[26]

当高氏自觉地以孙中山开创革命事业的后继者的身份来履行艺术的道德教化义务的时候，这种"革命的功利主义"特质就愈发清晰地显现出来。[27] 在这种革命意志的驱动下，高氏和那些高呼"物质救国"的社会改革家一样，将他个人对于"守旧"文化的批判与革命诉求，都化作他所承担的某种群体性的时代使命，并以自身所有努力都代表着社会共同体的多数派的意志和利益。将政治革命视为艺术革命的原初动力和思想源泉，是高氏及其岭南派盟友的共同主张。他以"广东为革命策源地，亦可算是艺术革命策源地"的逻辑基点，提出"高举艺术革命的大纛，从广东发难起来"[28] 的口号，其揭竿而起的革命心态和政治初衷不言而喻。这段时期高氏反复以苍劲的草书笔意书写"上马杀贼，提笔赋诗"的联语，从中可见其英雄主义情结与革命热情不单体现在金戈铁马的沙场上，也渗透于笔墨尺牍之间。作为一个双重身份的"革命画师"，正如高氏本人所声明的那样，他的一生是充满矛盾的一生，既好古，又好今；既好旧，又好新；既乐于入世革命，又乐于出世归隐。[29] 这种性格矛盾无疑预示了高氏复杂多变的个人艺术历程乃至岭南派带有悲剧性意味的宿命。

在现今所能看到的高剑父所作关于中国画革新的文献中，《复兴中国画的十年计划》是一个长期以来未能得到应有重视的篇章。这个起始于 20 年代中期的"复兴中国画"的理想已经超越了"折衷中西"、参入日本画法的个人审美兴趣，而是从政治革命的角度试图完成中国画通过"集中外之大成，合古今而共冶"的途径而实现的文化更新。正如高氏在文末所说："献身革命，是我的素志，尤其对于艺术革命是一贯的。"他曾在各种场合反复强调，政治革命是获取艺术革命的智慧的源泉，而他所倡

图4／高剑父绘第二十七期《时事画报》／（1907年）封面书影

导的"新国画"，以及通过创办春睡画院、南中美术院所建构的现代美术教育的新模式，乃至终未实现的打造"剑父艺术院"[30]等艺术组织的宏大梦想，都可被看作是辛亥革命事业的有机延伸。

按照这份"十年计划"的预想，高氏还将"在京沪办最高艺术研究院；在各大学社团、民教会、青年会等派专人宣传新国画的趋向及方针；在民教馆将新国画作品长年轮回陈列；在国内各省每年举行画展一两次……在京沪办一伟大的艺术刊物，并在各省大报附艺术周刊及悬征与新国画有关论著"。此外还将设置新国画函授部、编著《新画库》、设置新国画奖学金，商请各大书局在美术教科书里编入"新国画"内容；在美术教育方面，他打算在上海办一所国际美术大学，并建议政府在全国各省都设立国立艺专，五年后将这些培育成功的复兴国画干部人才派往各地去办校、办刊、演讲、筹款，以将"新国画"发扬光大。高剑父试图通过这些努力，"把新国画的理论及作风推行至全国及全世界"，"使全世界都认识中国现代的艺术"。[31]

高氏的计划是庞大而细致的，正如一个政治家在部署战略。作为这场"复兴中国画"运动的策划者和"新国画"派的盟主，高氏在这份计划中流露出强烈的策略意识和扩张意识。按照他的预想，如果这个十年计划的具体举措都按部就班地落实完成，"我们的艺术水准，也自然能向着世界艺术的最高潮迎头赶上"。

对于"复兴中国画"的社会功利诉求和国族想象，使高氏的中西"折衷"方略以及相关计划带有明确的现实针对性。如果说他在清末民初受到康梁新学的影响而力主

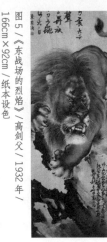

图 6 /《怒狮》/ 高奇峰 / 1927 年 /
174cm×60cm / 纸本设色

图 5 /《东战场的烈焰》/ 高剑父 / 1932 年 /
166cm×92cm / 纸本设色

"实业救国"，到了 20 年代趋向关注艺术的精神作用而大倡"艺术救国"，那么他在 30 年代的文章和创作中则更为关注国家民族的时代需要。从《对日艺术界宣言并告世界》（1933 年）"划清界限"式的战斗檄文，到《白骨犹深国难悲》、《文明的毁灭》等画作中所表露出的悲天悯人的现实主义情怀，都使我们看到了与其"折衷"中西的艺术主张相对应的社会关怀意识。（图 4、图 5）

作为辛亥革命的元老人物，高剑父的盟友陈树人同他一样力倡艺术革命的道路。时任中华革命党要员、后被孙中山任命为国民党党务部部长的陈树人曾对高剑父说：

> 中国画至今日，真不可不革命。改进之任，子为其奇，我为其正。艺术关系国魂。推陈出新，视政治革命尤急。予将以此为终身责任矣。[32]

二人已将自己所熟悉的政治革命策略平行移植到画坛的革命中去，且有所分工。在这里，"革命"已经成为一个具有双重含义的概念，在民国时期乃至以后更长时间的 20 世纪中国美术的发展历程中，"革命"的作用及其天然附着的时代意义，在某种程度上已经使其成为百年来中国美术发展历程的核心词汇，并在不同的时代扮演着不同的历史角色，包含着不同的现实意味。时至今日，愈来愈多的学者已经开始意识到从艺术与政治的关系的角度切入民国艺术史、文化史乃至社会历史问题的重要性。

当代汉学家费约翰在《唤醒中国：国民革命中的政治、文化与阶级》一书的导言，引用了高奇峰为广州中山纪念堂所画的《吼狮》（图 6）和陈树人作于同年的另一幅"狮子画"，来论述 20 年代中期成为流行题材的"怒吼的醒狮"形象的象征寓意与政治宣

传功能，并由此认为"高奇峰的绘画表明，艺术和政治被超常地'嫁接'在一个形象之中，它使二者紧密围绕着觉醒的民族这一主题"。[33] 虽然费约翰援引岭南画派的例子，其用意并不在阐述其艺术观与岭南派的中国画观，而在以此为契机展开他的"唤醒中国"的论题，但这恰与本文所要讨论的岭南派第一代画家的中国画改革观的政治因素与高剑父"复兴中国画"的思想来源的问题紧密相关。"怒吼的醒狮"等类似题材的空前的社会性含义及其民族国家的象征意义，无疑与岭南派的中国画"折衷"革命观具有千丝万缕的联系。这一方面根源于"中国画"在民国时期所负载的空前沉重的民族身份指征，另一方面又与"五四"新文化运动所主张的个性觉醒与知识更新的时代要求相暗合。

从高剑父《复兴中国画的十年计划》的"艺术革命"理想蓝图，到陈树人、高奇峰的"醒狮"题材的创作，这场由政治觉醒所牵动出来的"艺术觉醒"，乃至对待传统中国画所提出的"弃其不合现代的、不合理的东西"[34]的折衷式变革，其文化政治属性的成分更值得今日学界、画坛所认知与省思。"二高一陈"从政治革命的理想顺理成章地推演到艺术革命的思路，很典型地对应了民国初期激进思潮的推行过程，如果结合当时"五代式民国"的乱世背景与新潮涌动的社会文化语境来审视，我们就不难理解岭南派诸君的"折衷式改良"方案背后的策略性自觉。

经过 20 世纪二三十年代岭南画派第一代画家的探索积淀，以关山月、黎雄才、赵少昂、杨善深为代表的岭南画派第二代画家，在其后继续深化了中国画革新的深度与广度，秉承"笔墨当随时代"的胆识与锐气，坚持"师法自然，重视写生"，在 20 世纪下半叶创造性地拓展了师辈提出的"折衷中西、融汇古今"主张。他们在题材和风格上力求创新，一方面以岭南地区的特有景物深化了地域文化特色，承续高剑父提出的艺术反映现实人生和为大众服务的社会功能论，"从某种明确的社会共同体的立场来议论艺术的创新问题"，[35]继续葆有岭南画派的时代精神；另一方面继续在研究笔墨样式的基础上，在现代形态的学院教育传习中积极引入西洋画派的写实因素，既延续了岭南画派的锐意革新的胆识和博采众长的兼容气度，也在一定意义上参与推动了中国画的现代化进程。

注释：

1. A. A. Benett: John Fryer: *The Introduction of Western Science and Technology into 19 Century China*, p.12.

2. 梁启超：《论变法必自平满汉之界始》，《饮冰室文集》之六，北京出版社，1999 年，第 2 页。

3. 见同上，第 111 页。

4. 《议复开办京师大学堂折》，《皇朝经世文新编》卷 6，《学校》，光绪辛丑（1901 年）上海书局石印。

5. 梁启超：《论中国学术思想变迁之大势》，《饮冰室合集·文集》之七，中华书局，1936 年，第 4 页。

6. 邓实：《东西洋二大文明》，《壬寅政艺丛书》，政学文编卷五。转引自刘黎红：《五四文化保守主义思潮研究》，中国社会科学出版社，2006 年 7 月。

7. 闻一多：《女神之地方色彩》（1922 年），该文初发表于 1923 年 6 月 3 日《创造周报》第 4 号，后收入《闻一多全集》（第 3 卷），上海：开明书店，1948 年。

8. 高剑父：《我的现代绘画观》，《岭南画派研究》第 1 辑，岭南美术出版社，1987 年 10 月。

9. 黄志坚：《论"岭南派"的特征》，《岭南画派研究》第 1 辑，岭南美术出版社，1987 年 10 月。

10. 参见台湾师范大学范佳仪的硕士论文《从高剑父之"新国画观"试析岭南画派之理论与实践》。

11. 李伟铭：《高剑父绘画中的日本风格及相关问题》，《朵云》第五十九期"岭南画派研究"，上海书画出版社，2003 年。

12. 李泽厚：《中国近代思想史论》，天津社会科学院出版社，2003 年，第 55 页。

13. 高剑父在文中写道："而印度画法中，亦有'六法'，他称为'六棵树枝'。印度新派画宗亚伯宁特赖纳斯太戈尔所著的《印度艺术》谓：印度绘画则称为'六肢'，盖为古代印度艺人所奉为圭臬的'六大规律'者。其大意：1. 形象体察的智识；2. 量度与结构的正确认识；3. 表现感情；4. 美的内容；5. 形神的逼肖；6. 笔法与赋彩……纪元后六世纪，中国之艺人亦尝遵守类此的规律，或亦由印度输入者也。此与我国南齐谢赫之'六法'——1. 气韵生动；2. 骨法用笔；3. 应物写（象）形；4. 随类傅（赋）彩；5. 经营位置；6. 传移模写——大同小异，或受其影响也未可定。要之，我们现在所见的所谓汉画，则不能纯粹为汉画、为国画明矣。研究我国绘画，不可不知有这一段的远因。"见《我的现代绘画观》，《岭南画派研究》第 1 辑，岭南美术出版社，1987 年 10 月。

14. 参见高剑父：《居古泉先生的画法》，《广东文物》卷八，香港：中国文化协进会 1940 年初版，上海书店 1990 年影印本。文中详尽描述了居氏写草虫画法的写生过程和趣味标准，认为"宋人虽有此小心体悟，但后久已遗忘忽略，忠实写生的很少，大都视而不察焉，故所画每况愈下。吾师从而改进之，因以形成革新时代的昆虫画了"。

15. 参阅丘逢甲（1864—1912）致高剑父函影印件，载《广东文物》第 103 页，香港：中国文化协进会 1940 年初版，上海书店 1990 年影印本。

16. 高奇峰：《画学不是一件死物》，此文原为作者在岭南大学讲演之一节，讲演时间约在 20 年代中期，出自《高奇峰先生荣哀录》第一辑，中国图书大辞典编辑馆，1932 年出版。

17. 高剑父在《我的现代绘画观》中写道："到底画面上哪上点、哪一笔、哪一部分是气韵？气韵实在何处呢？如何为高呢？三品中的神品又怎样呢？逸品又怎样呢？妙品又怎样呢？很难逐样指出来，又不能一件件地解剖出来。即使用科学方法，也不能彻底分析的。"

18. 李伟铭：《写实主义的思想资源——岭南高氏早期的画学》，《20世纪中国画：传统的延续与演进》，浙江人民美术出版社，1997年3月，第267页。

19. 李伟铭：《关山月山水画的语言结构及其相关问题——关山月研究之一》，《美术》1999年第8期。

20. 《梁启超论清学史二种》，朱维铮校注，复旦大学出版社，1985年，第70页。

21. 高剑父：《论画》，《时事画报》第4期。原文署名"鹊亭高麟"，为1905年以前高氏惯用笔名。高美庆编：《岭南三高画艺》，香港中文大学文物馆，1995年。

22. 事实上，徐悲鸿年轻时也受过高剑父影响，曾对高氏画马"大称赏，投书于吾，谓虽古之韩幹，无以过也"。见于徐悲鸿：《悲鸿自述》，《良友》第46期，1930年4月出版。

23. 高剑父：《我的现代绘画观》，《岭南画派研究》第1辑，岭南美术出版社，1987年10月。

24. 方人定：《略谈岭南画派》，《方人定纪念集》，岭南美术出版社，1991年。原文发表于1962年11月25日的香港《大公报》。

25. 蔡元培：《高剑父的正反合》，《艺术建设》创刊号，1936年6月25日出版。

26. 高剑父：《我的现代绘画观》，《岭南画派研究》第1辑，岭南美术出版社，1987年10月。

27. 参见李伟铭：《高剑父与复兴中国画的十年计划》，《20世纪中国美术教育》，上海书画出版社，1999年。

28. 高剑父：《由古乐说到今乐》，1949年广州市艺专校刊《市艺》第2期。这句口号成为高氏当时的艺术信条，甚至被印在他常用信封的背面。

29. 参阅李伟铭记录整理：《高剑父诗文初编》，广东高等教育出版社，1999年。

30. 见于高氏家族捐赠广州美术馆的文献《剑父艺术院组织草纲》，文中列出了详细规划，如筹设美术馆、剧场、音乐大会堂，举办大型国内外画展、音乐会、戏剧演出，创办国际艺术院招收国际学生，出版多种艺术刊物等，文末还附有"剑父艺术院组织系统表"。这个草拟于40年代末期的未能施行的庞大工程，似乎可被看作高氏的《复兴中国画的十年计划》的"实业"化版本。

31. 高剑父：《复兴中国画的十年计划》，引自李伟铭：《高剑父与复兴中国画的十年计划》，《20世纪中国美术教育》，上海书画出版社，1999年。

32. 转引自陈大年：《陈树人小传》，《良友》第20期，1917年10月出版。

33. 参见（澳）费约翰著，李恭忠、李里峰等译：《唤醒中国：国民革命中的政治、文化与阶级》的"导言：唤醒这头巨兽"，三联书店，2004年，第4—5页。

34. 高剑父：《我的现代绘画观》，《岭南画派研究》第1辑，岭南美术出版社，1987年10月。

35. 李伟铭：《关山月山水画的语言结构及其相关问题——关山月研究之一》，《美术》1999年第8期。

"不动我便没有画"

——试论关山月的艺术观

"I Cannot Paint without Closely Observing the Nature."

——On the Artistic Concept of Guan Shanyue

广州美术学院教授、关山月先生之女　关怡

Professor of Guangzhou Academy of Fine Arts, Daughter of Guan Shanyue　　Guan Yi

内容提要：关山月是岭南画派第二代画家，中国著名的国画家、教育家。本文主要是用事实来论证关山月的艺术观——"不动我便没有画"。让大家更好地了解关山月的创作与生活是分不开的，也说明一个艺术家的成就与他的艺术观是分不开的。

Abstract: Guan Shanyue is a prominent representative of Lingnan School of Painting, a distinguished Chinese painting artist and a well-known educator. By many examples, this paper explores Guan Shanyue's artistic concept, namely, "I cannot paint without closely observing the nature." In Guan Shanyue's point of view, a person's artistic creation goes hand in hand with his or her life experience. Also, an artist's achievement is inseparable from his or her artistic concept.

关键词：关山月　高剑父　岭南画派　艺术观　写生　创作与生活　"不动我便没有画"

Key words: Guan Shanyue, Gao Jianfu, Lingnan School of painting, artistic concept,

draw from life, artistic creation and life experience, "I cannot paint without closely observing the nature."

关山月（1912—2000），原名关泽霈，广东阳江人，是岭南画派的代表人物。1933 年毕业于广州市立师范学校后任小学教师。1935 年借用同学的学生证"冒名顶替"到中山大学听高剑父授课，被老师发现其才华而免费进入春睡画院学习。1940 年第一次在澳门、香港及韶关举办个人"抗战画展"。后开始"行万里路"，也同时在桂林、重庆、成都、贵阳等地举办"抗战画展"。从广东到广西、贵州、云南、四川、甘肃、青海、陕西等地深入生活，收集素材，进行创作。他一生致力于美术创作事业。他还是一个美术教育家，担任过中南美专教授、副校长，广州美术学院教授、副院长，广东画院院长。他的作品和教学影响了当代一大批美术工作者，培养了一大批美术人才。他为国家和人民留下了许多珍贵的作品，如《江山如此多娇》(和傅抱石合作)、《绿色长城》、《俏不争春》、《龙羊峡》、《鼎湖组画》、《碧浪涌南天》、《新开发的公路》、《煤都》、《林海》、《长城内外尽朝晖》、《漂游伴水声》、《春到南粤》、《春回大地》、《轻舟已过万重山》、《江南塞北天边雁》、《天山牧歌》、《报春图》、《国香赞》、《井冈山颂》、《长河颂》、《江峡图卷》、《漓江百里图》、《山村跃进图》及一批抗战画敦煌临画等。他生前把自己的代表作 813 件捐给深圳关山月美术馆，并向岭南画派纪念馆捐赠作品 145 件，向广州艺术博物院捐赠作品 105 件，还向广东美术馆等单位捐赠了多件作品。另外，为了筹建岭南画派纪念馆的集资费用，关山月割爱捐赠了一批优秀作品给香港收藏家，才使建设资金得以落实。还曾捐画作集资给广东省市儿童福利会、广州市教育基金、青少年发展基金会、家乡农村及广州美术学院某学生因病换肾所需手术费等。晚年将在国内义卖两幅作品所得人民币 50 万元和在香港义卖一幅作品所得港币 35 万元，全部捐给了灾区人民。这就是他高风亮节和无私奉献的精神。

关山月作为人民的艺术家，他的作品充分显示了一个爱国知识分子深厚的民族感情和浓郁的生活气息。他在中国画的传统与创新、时代与风格等方面进行了大胆的尝

试和探索。他的艺术，主张"笔墨当随时代"，作品要"源于生活高于生活"，以"承前启后，继往开来"为宗旨，在艺术上不断攀登新的高峰。

关山月早在 40 年代就说过："不动我便没有画。不受大地的刺激，我便没有画。"[1]后在 80 年代再次说："不动就没有画。"[2]90 年代他又强调说："写生是把生活变成艺术的手段，对它应该有一个明确认识，这也是一个艺术观的问题。"

岭南画派创始人之一的高剑父先生早年追随孙中山先生，投身于辛亥革命，且奉孙中山之命担任了广东同盟会的负责人。曾与陈树人先生先后主持《时事画报》、《中国报》、《真相画报》等刊物。提倡"新中国画运动"，主张"中国画革新"，要"师法自然，重视写生"。而关山月师从高剑父，师生在继承传统基础上力主国画之革新，达成共识，并毕生为之努力奋斗。1938 年高剑父带学生关山月等去四会写生，后因广州沦陷的消息传来，老师就赶往广州，关山月与司徒奇、何磊则逃难到开平司徒奇家。七天后，关山月听说老师逃到澳门，他也决定前往寻师。据关山月在作品《从城市撤退》画跋中写道："民国二十七年（1938 年）10 月 21 日广州沦陷于倭寇，余从绥江出走，历时四十天，步行近千里，始由广州湾抵港，辗转来澳。"他在澳门普济禅院找到老师，住在妙香堂里，他坚持白天去写生，多去澳门北面的黑环海湾画船上的渔家妇女和穷孩子，那里的渔民和孩子都叫他做"契爷"，有时还送米汤和熟番薯供他充饥，被他勤奋的精神所感动。这段时间的写生为他创作抗战画积累了大量的素材，造就他一批抗战画《从城市撤退》、《中山难民》、《渔民之劫》、《三灶岛外所见》、《铁蹄下的孤寡》、《游击队之家》、《侵略的下场》等。这批画现藏于深圳关山月美术馆。有了这批作品，40 年代的关山月，就先后在澳门、香港、韶关、成都、重庆等地举办了个人抗战画展。他在澳门、香港的画展轰动两地，香港的著名文化人端木蕻良、徐迟、叶灵风、黄绳、任真汉等在《今日中国》、《大公报》、《星岛日报》发表评价文章和宣传特刊，说关山月是"岭南画界升起的新星"，"有力地控诉了日寇的野蛮行为"，"能激起同胞们的抗战热忱……"1941 年郭沫若先生在重庆参观了关山月的抗战画展，并在报刊上发表了诗文，赞誉道："关君山月，有志于画道革新，侧重画材，酌挹民间生活，而一以写生之法出之，成绩斐然。""关君山月，屡游西北，于边疆生活多所研究，纯以写生之法出之，力破陋习，国画之曙光，

吾于此焉见之。"[3]当时著名教育家陶行知还亲自请关山月前往育才中学讲课。可见，他的写生之路已经得到大家的认同了。

80 年代，关山月在一个座谈会上说："生活不等于艺术，将生活变成艺术是个艰苦的过程。""写生时画的对象的形体一模一样容易办，难就难在写神，因为形是客观存在的、比较固定的东西。"[4]神却是抽象的，难以把握，所以古人说："写形容易写神难。"但中国传统艺术的长处却在于"形神兼备"。而中国画强调"以形写神"，这也是关山月在自己的创作中力求要做到的，也是他后来所能做到的。

1957 年，关山月时任武汉中南美专副校长，随武汉高教系统参观团赴鄂北访问李大贵发起的山区农田水利建设，为期半个月，他抓紧时间深入生活，收集写生素材，回来后花三个多月业余时间创作了长卷《山乡冬忙图》和《山村跃进图》。《山乡冬忙图》是先画的，只表现冬天的情景。后又扩大另画成表现春夏秋冬四季劳动场面的《山村跃进图》（现藏于深圳关山月美术馆）。

1958 年，作品《山村跃进图》由国家选送参加了在苏联莫斯科举办的"社会主义国家造型艺术展览"。在作品里，可以看到春夏秋冬不同季节的劳动场面和壮丽山河的背景，画面上还出现了时代印记的标语："高山低头，河流让路"、"河流走上山岗，荒山穿上绿装"、"三年计划，一年完成"等。这是中国"大跃进"年代真实的历史写照，也是现实主义和浪漫主义相结合的产物。关山月的力作就是这样从生活中诞生的。

有人说，《江山如此多娇》使岭南画派有了新的发展，而《绿色长城》则使关山月有了新的进展，这种评价确实是有道理的。

关山月在谈到 1973 年创作《绿色长城》时说："为了画好这幅画，我三次到广东电白博贺南三岛和雷州半岛去参观，访问和收集素材。""艺术家应当作群众的代言人，正是这种长期积累的思想感情的孕育和驱使下，我创作了《绿色长城》。"[5]为了创作《绿色长城》，关山月先后到过不少地方。1971—1972 年他到了湛江地区的茂名和罗定，也曾到过家乡的闸坡和电白的博贺两个渔港。1973—1974 年，又先

后三次到过湛江地区的南海公社和南三岛，前后作了较深入的调查访问，并与当地的群众和民兵"三同"，即同食同住同劳动。他怀着深厚的感情来画，用多种墨色和多层次的色彩相结合，描绘出南海之滨防风林带的作用，有着气势磅礴的艺术魅力。

《绿色长城》是关山月一生中最重要的代表作之一，先后共画了三幅，每幅都有些大小不同的改动，也表明了画家在思想上有了进一步的追求。其中一幅藏于中国美术馆，一幅藏于深圳关山月美术馆，第三幅藏于广东迎宾馆。

蔡若虹先生在《关山月论画》序中写道："我认为山月最显著的优点之一，是他从来不厚古薄今。他执着于写生，执着于行万里路，执着于描绘新生事物。"[6]关山月在谈到 1959 年为人民大会堂创作《江山如此多娇》时说："生活要有积累，傅抱石和我为人民大会堂画的《江山如此多娇》，我画的雪山，就从解放前画祁连雪山时熟悉的素材中得到不少益处。生活积累的基础越扎实，对艺术创作就越有好处。"[7]关山月在回忆文章中还写道："在四个多月的创作过程中，大家都从全局出发，从效果考虑，发扬各自所擅长。尊重对方的优点，互相学习，取长补短。在一致的目标下，我们都能自觉地在合作的全过程中甘当对方的助手，乐于做对方的配角，又务求保持自己的风格与特长，全力以赴对待这项严肃而又艰巨的任务。"[8]关山月和傅抱石的这幅巨大创作，是在国务院周恩来总理、陈毅副总理、郭沫若先生等的关怀和指导下进行的，他们被安排住在北京东方饭店，二楼的会议厅变成画室，日以继夜地工作。他们虽然分别是岭南画派和金陵画派，但在构思立意时能取长补短，在创作工程中又能相辅相成，并尊重对方所长，关山月画前景的松树和远景的长城、雪山，而大河上下的流水瀑布和山岩就由傅抱石画。他们互尊互让的作风，使画面上保留了南北各人的风格，更使画面艺术达到了最佳效果。最后得到了毛泽东主席的题字"江山如此多娇"，由张正宇教授放大描在大画上，画作才大功告成。所以关山月称之为集体的智慧、集体的创作、集体的光荣。它最终成为世人公认的佳作。

我们可以从回忆中知道，关山月童年时生活在家乡广东省阳江县那蓬乡果园村，儿时就显现出喜好画画的天性。他曾自述："我六岁时在私塾读书，那时我在晒谷场用瓦片作画，在灶头捡烧尽的木炭在墙角绘画……我那时是看见什么画什么，看见牛

就画牛，看见鸡就画鸡。"[9]无意识地开始他那"写生"的生活。后来读小学时，在他那当老师的父亲关籍农的引导下，开始了梅花写生。直到1935年拜高剑父为师，也是以"写生"为主导。当年创作《南瓜》及一批抗战画，全部离不开"生活"和"写生"。如关山月生前曾对我说：我早年画山水时，画水车对我是一个难题，一直都不会画，因为身边生活的环境中没有这类东西。但到西部写生时，在黄河沿岸看到许多利用水流进行灌溉的水车，我就下决心把水车了解清楚，我画了大量的水车速写，先作近距离的观察，把其结构、运动原理了解透彻，把水车的细节画下来，再跑到远处从不同角度进行描画。从此以后，作品中需要水车的地方我就可以随心所欲地加上此种点景了。1943年关山月婉辞重庆国立艺专校长陈之佛给其教授之聘，继续"行万里路"的计划。夫妻二人同赵望云、张振铎到敦煌探宝，他们从西安出发，有时乘车，有时步行，有时骑马，有时骑骆驼。途中不断写生，停下来就办画展。他们艰难地流浪旅行，用了20天时间，穿过河西走廊，出嘉峪关，过祁连雪山，直奔敦煌。正值张大千刚搬走，而常书鸿新到任，关山月一行是新成立的国立敦煌艺术研究所的第一批客人。当时的生活条件很差，连饮用水都缺乏，晚上睡在黄庆寺铺上麦草的土炕。白天由妻子李小平（秋璜）秉灯相助，用小小的油灯式蜡烛和冷水烧饼支持他工作。只有关山月一人取得最大的收获，他用自己的艺术见解，完成了临摹敦煌壁画八十余幅。亦如徐悲鸿在为关山月"西南西北旅行写生"画集写的序中说："关君旅行塞外，出玉门，望天山，生活于中央亚细亚者颇久。以红棉巨榕乡人，而抵平沙万里之境，天苍苍，地黄黄，风吹草动见牛羊，陶醉于心，尽力挥写，又游敦煌，探古艺宝库，捆载至重庆展览，更觉其风格大变，造诣愈高，信乎善学者之行万里路，获益深也。"1944年重庆举办"西北记游画展"时，美国驻重庆大使馆的一位新闻处长曾多次来参观，提出要高价收购这批敦煌临画，但关山月说，多少钱都不卖。后来这批画跟着他走南闯北，经风雨见世面，无论多艰难也不肯割爱，他说卖了就等于卖了自己的儿女一样。直到"文化大革命"开始时，他亲自将这批画收藏在房顶的天花板隔层里，才幸免将其当"四旧"处理之遭遇。该批临画现已捐赠藏于深圳关山月美术馆。到晚年，关山月为先他而去的爱妻李秋璜灵前题写"敦煌烛光长明"，就是为了纪念和感激妻子的这段功劳。

40年代，还有一件值得怀念的故事。住在四川的关山月带着妻子特地上乐山看

望好友李国平，碰巧那天是李国平结婚的日子，穷教授的洞房只有几件最简单的旧家具，新婚之日一个宾客也没有，关山月夫妇是不速之客，这对新人高兴得无法形容，新娘立即抹地板，新郎赶紧烧灶煮饭接待客人，关山月深有感触地掏出速写本，把这个场面记录下来，后来创作了一幅令人感动的人物画《今日之教授生活》。现该画藏于深圳关山月美术馆。

关山月的一生，不论是在新中国成立前后，不论是在国内还是国外，也不论是在美术院校担任美术教学工作还是在广东画院担任创作领导，他都少不了带领学生和同行深入生活，以写生为主。例如他 1980 年创作的《鼎湖组画》（现藏于广州艺术博物馆）就是与广东画院同人在肇庆鼎湖山举行创作会议并写生活动后创作出来的。1983 年《鼎湖组画》获广东省鲁迅文艺奖一等奖，关山月把奖金 1000 元全部转赠家乡母校关村小学。《漂流伴水声》（现藏于深圳关山月美术馆）是 1993 年与广东画院画家们前往福建画院举办画院交流展之余去武夷山写生，归来后之作。而《壶口观瀑》（现藏于深圳关山月美术馆）则是 1994 年到西安举办个展期间去黄河壶口写生后而作。我有幸作为关山月老师的助手陪同和目睹了这一切。他还多次去萝岗地区和流溪河畔写生梅花，又参加广东画院去南湖集中写生创作活动，等等。最令我难忘的是，1992 年他已经八十高龄，还带我们前往海南西沙群岛深入生活，慰问西沙驻军，并采风写生一周，回来后，他创作了《云龙卧海疆》（现藏于深圳关山月美术馆），终于完成了他要创作反映祖国南疆作品的愿望。晚年的关山月还到过张家界、云南等地写生，直到去世前的 2000 年 5 月 1 日还登上泰山写生。

关山月在武汉中南美专和广州美术学院任教期间，常带学生或与老师结伴到农村、工厂、渔港、名山大川写生，50 年代带领中南美专的学生到过醴陵农村、信阳南湾水库工地、武钢工地写生，留下了一批具有时代性的写生作品和创作。1960 年曾带领广州美术学院国画系毕业班学生到湛江堵海工地体验生活达三个月之久，师生们同民工一起劳动，一起生活，并到工地、渔港或出海写生，收集创作素材，回来后他除了辅导学生完成毕业创作，还组织师生进行合作，完成大型国画作品《向海洋宣战》（四张九尺宣纸的大联屏，现藏于广州美术学院）。关山月和师生们这段"教学相长"的历程，给广州美术学院留下一段难忘而有意义的历史。

我们还看到关山月的学生对老师有这么一段评价："虽然关老声名远播，有着很高的社会地位，但从不摆架子，能团结不同阶层、不同意见的人士。在艺术上，他没有门户之见，虽然他是公认的岭南画派代表，却不因此而排斥异己。对于如何发展中国画及岭南画派，他常说的一句话就是：承前启后，继往开来。"[10]在关山月任广州美术学院国画系主任时，他邀请了当代知名的国画大师傅抱石、潘天寿、刘海粟、石鲁、李可染、程十发、娄师白等来学院为师生讲学示范，他还请黎葛民、卢振寰、赵崇正、张肇明、容庚、麦华三、秦萼生、何磊、李国华等不同风格流派的书画篆刻家来任教，希望学生能从各种流派、各种技法中吸取营养，"青出于蓝胜于蓝"，以此来推动中国画的不断发展。

1958年，关山月曾由国家委派赴法国、荷兰、比利时、瑞士等国主持"中国近百年绘画展览"，其间除讲学交流外，用了近半年的时间去写生，又留下了一批珍贵的国外写生作品，现藏于深圳关山月美术馆。另外，他还到过日本、美国、加拿大、澳大利亚、朝鲜及东南亚等地访问和举办画展，也同时在各地进行写生。

1990年赴日本、美国出访回来后，关山月将自己的稿费捐出在广州美术学院设立"中国画教学基金"，并在1993年奖励了7名教师。1991年在美国举办了一次"关山月旅美写生画展"，当时纽约东方画廊经理刘振翼先生说："关山月先生是当代中国绘画大师。他从师岭南派而发展了岭南派，博采中外古今，实行临景写生，外师造化，中得心源，自我完善一家面目，成就为公认的绘画大师。"[11]关山月将这次展品的所有收入全部捐给中国美术家协会成立"关山月创作奖励基金"，用以奖励优秀美术作品之作者。同年该基金首次奖励了5名"纪念建党七十周年全国美展"中的优秀作者。1999年还有作者获得第二次的奖金。而实际上，在那个年代，年轻的美术工作者和美术教师，在经济上并不都那么富裕，他们得到关山月创作奖金后，有的就利用奖金去进修、学习，当然，精神上的鼓励更大。这些获奖者有不少已经成为美术院校的教授和美术界的重要骨干了，对此，关山月感到非常欣慰。

关山月生前最喜欢的诗联画语有："法度随时变，江山教我图"、"自然中有成法，手肘下无定型"、"得意云山行处有，称心烟雨写时来"、"骨气源书法，风神藉写

生"、"不随时好后，莫跪古人前"、"心放出天地，兴罢得乾坤"、"能回造化笔，独用天地心"，并常见之于他的书法作品中。而他喜欢的印文中有"从生活中来"、"古人师谁"、"平生塞北江南"、"江山如此多娇"、"寄情山水"、"笔墨当随时代"、"学到老来知不足"、"鉴泉居"、"红棉巨榕乡人"、"聊赠一枝春"、"漠阳"、"岭南人"等，亦常见用于其国画作品上。

从画家的言行和爱好中，可以看出关山月的艺术观是离不开生活的。也就是他对深入生活的坚持，对艺术造化的执着，才使优秀作品不断诞生。秦牧先生曾评论道："关山月有一套很完整的艺术理论，这和他的创作互相依托，彼此促进。他主张师法自然，博采众长，努力继承传统，又勇于发扬个性，勤于写生，推陈出新，学无止境，精益求精。"[12]

1997 年深圳市人民政府筹建的"关山月美术馆"在深圳莲花山畔落成。这是由于关山月将其毕生各个历史时期的代表作品 813 件捐赠给深圳市人民政府之举，也是深圳市人民政府对文化事业的重视和支持。这是深圳以画家个人命名的国家美术馆中最有成效的典范，使美术界为之感到兴奋。

在关山月一百周年诞辰纪念的日子里，我们重温他的艺术观和欣赏他留下来的数千张创作及写生作品，令人感受到无限的激情和美好的享受。这就是一个艺术家真正的成功之处。

注释：

1. 1948 年《关山月纪游画集》关山月自序。

2. 1983 年关山月文《我与国画》。

3. 1945 年 1 月 13 日重庆《新华日报》，郭沫若文《题关山月画》。

4. 1980 年关山月文《我所走过的艺术道路——在一个座谈会上的谈话》。

5—9.《关山月论画》，河南美术出版社，1991 年。

10. 陈金章文《怀念敬爱的老师关山月》，《人民日报·华南新闻》，2000年7月14日。

11. 刘振翼《关山月旅美写生画集》，1991年。

12. 秦牧序《山河颂·关山月画辑（二）》，1992年。

关山月与岭南画派史学研究

Historical Research of Guan Shanyue and
Lingnan School of Painting

与关山月先生的一次通信

——兼说对 20 世纪 50 年代山水画的评价

A Letter to Guan Shanyue

——And Talk about Landscape Evaluation in the 1950s

中国美协理论委员会名誉主任 邵大箴

Honorary Director of Theoretical Committee of Chinese Artists Association Shao Dazhen

内容提要： 本文结合笔者 20 世纪 70 年代与关山月先生的一次通信和 80 年代访问关山月先生的经历，回忆关山月先生对《江山如此多娇》创作情况的说明，兼谈笔者对 50 年代中国山水画的评价。

Abstract: This paper,based on a letter to Guan shanyue in the 1970s and a intenview in the 1980s, introduce the explanation to "Such a beautiful landscape "is background by Guan Shanyue .It also includes the evotuation to Chinese Landscape Painting in 1950s.

关键词： 关山月 50 年代 山水画

Keywords: Guan Shanyue, the 1950s, Landscape painting.

1977 年，文化部组织了一个肃清"四人帮"在美术界影响的小组，清查"四人帮"在美术界的罪行，领导这一工作的是华君武先生，我是这个小组的成员之一。当时讨

论了很多问题，比如江青等"四人帮"对齐白石的诬蔑，把"文革"后期一些画家的作品批判为"黑画"，对这些事情要清查，我参加了这几项工作的调查研究并撰写有关文章。其中一项就是要为《江山如此多娇》正名，对它做正确的评价，包括对这幅画创作过程做全面的了解。受清查组的委托，我写了一封信给关山月先生，请教他关于创作《江山如此多娇》的经过。不久，关山月先生亲笔给我写了一封信，大概2000字，用钢笔写的，字迹很工整，内容主要说《江山如此多娇》这幅画是在周总理亲切关怀之下构思、创作的。周总理多次看了他们的小稿，提了一些意见，经过多次修改才最后定稿的。

这封信还在我家里，因为搬家，一时很难找到。关山月先生在回信里说，这幅画是在周总理的领导之下创作的，周总理对这幅画非常关心。这幅高6米、长9米多，挂在人民大会堂的大画创作过程是非常艰辛的。我们现在分析这幅画的章法，可以看出融合了关山月、傅抱石这两位大艺术家的创作风格和手法。两位画家的风格不同，但是他们能成功合作画出这样一幅大画，说明他们磨合得很默契、很成功。

我们从关山月先生后来的一些画里看到，他多次画一轮红日，看来这与他在《江山如此多娇》创作中的发挥有关。画面茫茫的气势多是傅抱石擅长的手法，而长城、树木这些图像则是他们两人共同的笔墨。当然，整幅画的构思出于两人的智慧和反复的酝酿，也吸收了包括郭沫若先生等人的意见。

1984年，我到广东出差，在老友广州美院郭绍纲教授的陪同下，又访问了关山月先生。在关山月先生的寓所，他又讲了创作《江山如此多娇》的大致经过，也回忆了1977年我们通信的情况，谈得很热烈。

今年夏天，《炎黄春秋》杂志发表了一篇署名的长文章，内容是说中国20世纪50年代中晚期许多山水画家，包括李可染、傅抱石、关山月等等，他们当时盲目地歌颂祖国的美好河山，描写祖国的建设成就，忽视对当时中国人民遭受的灾难，特别是1958—1960年三年困难时期。其中举了傅抱石和关山月画画的时候，傅抱石给周总理写信，周总理给他批了酒。说这些画家过着奢侈的生活，歌功颂德，无视当时中

国人民的命运，脱离了人民大众，等等。

这篇文章作者的用意是好的，启发我们在研究美术史时要注意各方面的情况，也警示我们今天的艺术家，要关心社会现实，关心人民疾苦，不要贪图物质享受。但是，他们对20个世纪五六十年代中国山水画家在艺术上的贡献缺乏应有的估计，也忽视了艺术家们热爱祖国山水和弘扬民族传统艺术的热情。还有，作者也没有分析这些画家的山水画创作于不同的时段。

应该说50年代的大多数作品，是在三年困难时期以前创作的。即使在三年困难时期创作的歌颂祖国山河和国家建设成就的作品，也要具体分析，不应一概否定。须知，画家们虽然也经受物质供应窘迫的困境，但并不确切了解全国的情况及其产生的原因。再说，当时包括关山月、傅抱石、李可染等人，除少数时间在宾馆作画时条件相对较好之外，他们的生活也不富裕。据我所知，50年代末期，李可染先生是拿过救济金的，他的工资都不够维持他几个孩子的生活，有时还要工会来补助。李可染、张仃、罗铭50年代中期到南方写生，是由《新观察》杂志社给他们资助的100块钱才得以成行。读读傅抱石的传记，傅抱石在50年代经济也是困难的。当时喝酒是因为他有一个习惯，没有酒不能画画。他给周总理写信，周总理特批，给他一些茅台酒，在这样特定环境下，这件事也是可以理解的。

还要注意的是，在国家经济困难的条件下，这些引领中国画思潮大画家们的作品，用绘画形象的语言给予人们以审美的享受和精神的感染，启发人们热爱祖国山河，热爱传统民族文化艺术，是功不可没的。在以阶级斗争为纲的年代，这些表现大自然力和美、表现人民辛勤劳动的画面，以其闪耀着人性的光辉，抚慰着人们的心灵，增强了人们克服时艰的勇气，给予了人们以期盼未来美好前景的信心。

我认为，这篇文章从泛政治观点出发，脱离当时中国的实际状况，抓住一点，对这些山水画家进行了不恰当的批评，否定了他们的艺术成就。

中国人民经过100多年艰苦卓绝的斗争，1949年中华人民共和国成立，不能因为出现了些严重的问题而忽视一个重要的事实，那就是中国人民站起来了，中国独立，

以及经济建设和文化复兴的伟大成就，是让包括艺术家在内的亿万人民欢欣鼓舞的。艺术家们出于高度的爱国热情描绘祖国山河和反映 50 年代工农建设所取得的成就，是发自内心的。我觉得，对于他们真诚的感情我们是不应该怀疑的，他们的辛劳和杰出的艺术成果是不容否定的。正是他们的努力，他们的探索和创造，为我们今天的山水画发展奠定了坚实的基础。

教学相长
——美术教育家关山月

Progress both in Teaching and Learning
——Art Educator Guan Shanyue

广州美术学院教授　刘济荣

广州美术学院教授、关山月先生之女　关怡

Professor of Guangzhou Academy of Fine Arts　Liu Jirong

Professor of Guangzhou Academy of Fine Arts, Daughter of Guan Shanyue　Guan Yi

内容提要：画家关山月老师在美术教学上的贡献不亚于他的艺术成就，他在美术教育战线上工作 20 多年，为广州美术学院中国画系的建立与中国画教学新体系作出贡献，为国家培养了大批美术人才。本文主要反映他在美术教育战线上的功劳。

Abstract: Painter and Teacher Guan Shanyue contributed in the fine arts teaching no less than his artistic achievements. He worked in the art education for more than twenty years, He contributed in the establishment of the Department of Chinese Painting of Guangzhou Academy of Fine Arts and the new system of Chinese Painting teaching and trained a large number of art talents for the country. This paper is mainly introduces his contribution for art education .

关键词：关山月　美术教育家　广州美术学院　中国画系　老师　学生　教学相长

Keywords: Guan Shanyue, art educator of Chinese painting of Guangzhou Academy

of Fine Arts, teachers and students, Progress both in Teaching and in Learning.

关山月老师是中国画大师、岭南画派的杰出代表，早就众所周知、得以公认。因此，几乎所有评论、评价的文章，都集中在关山月的艺术作品成就方面，较少提及教育方面。其实关山月老师在教学上的贡献并不亚于艺术创作上的成就，他是新中国美术教育的奠基人之一。为建立中国画系，为中国画系有自己的教育体系，他全力以赴、呕心沥血，培养和使用一批中青年教师，为中国画教学作出巨大贡献。1946 年，他就在高剑父主持的广州市立艺专担任教授兼中国画科主任。新中国成立以来，先后担任华南文艺学院美术部副主任、中南美专副校长兼附中首任校长、广州美术学院副院长兼国画系主任等职。而且长期深入教学第一线亲自授课，带学生下乡体验生活，进行创作。50 年代中期，他创建了广州美术学院中国画系。经过大家几十年的共同努力，中国画系不断发展壮大，已成为中南地区中国画教学创作和科研的重要基地，不但培养了大批中国画人才，学生遍布全国乃至世界各地，而且很多学生已成为美术界和文化部门的重要骨干，有的当了教授，有的已是海内外具有影响力的知名画家。这些成绩，与关山月老师在教育阵线上的贡献是分不开的。

回顾 20 世纪 50 年代至 60 年代初，美术教育思想比较混乱。因为在指导美术教学战线上，出现了教条主义和民族虚无主义的缠绕。但关山月老师不断写文章，提出精辟的理论和见解。他在一篇文章中指出："以西洋画改造中国画"，"把中国画改为'彩墨画'"，因为"用毛笔宣纸画的都是中国画"；"西洋素描是一切造型艺术的基础"，而"中国人物画只是单线平涂"，因而中国画系也把西洋素描作为基础课的主要课程，而且只主张画苏联契斯卡科夫一个模式的素描，甚至还规定要画灯光素描……我没有表示过同意。但在当时的特定历史条件下，我只有通过教学实践去争议，去解决问题，只有实践出来的成果，才可能是最有说服力的答案。[1] 而在民族虚无主义影响下对中国画的偏见是：中国画不能反映现实，花鸟画是玩物丧志，山水画是小桥流水，人物画不能表现重大题材。因此，全国的美术院校里没有中国画系，只有绘画系，国画课叫彩墨画课。有段时期出现了"政治第一，艺术第二"的"文艺政策"，

致使山水画必加"水库、烟囱",花鸟画要加上"劳动的粪箕、锄头之类的道具",以示革命。而教学全盘苏式,一切都是苏联化。关山月老师对这种风气十分忧虑。他的学生曾回忆道:1961年初,在一次中国画系的教师会上,他首次提出要建立我们民族绘画新的教学体系的构思,他在陈述当时教学法存在的弊端时,举了一个令人深思的例子:俄罗斯一个叫彼德罗夫的画家,创作了《基督显圣图》,画中的每一个人物,每一件道具,小至一块石头、一根草,都要经过严格的写生后再搬上画面,这幅画花去他数十年时间。这种完全被客观物象牵着鼻子走的被动创作方法,实在是不值得我们中国人仿效。他对我们民族传统艺术那种能调动一切主观因素、勃发向上的主体精神进行了深入浅出的论述。他深刻的发言使我们为之振奋。在关山月老师心目中,中国画和中医一样,永远是中华民族的优秀传统,永远是中国人民的骄傲。他决心为之努力奋斗。

1957年2月,关山月老师代表中南美专出席了由中央文化部艺术教育司召开的艺术教育工作会议,与会的全是同行专家。于是他有机会把自己藏于心底多年的见解大胆地在会上说了出来,他明确地提出了建议:"美术院校必须分科。中国画教学在中国美术教育上是应该占有重要地位的,美术院校一定要建立中国画系。"杭州的老教授潘天寿也不谋而合地提出了相同的建议。他们的建议得到领导的重视、同行的共鸣,为传承发扬民族优秀文化迈出了一大步。后来不久,得到国务院文化部的批准,由胡一川、关山月、杨秋人老师等负责将中南美专从武汉迁回广州成立广州美术学院,胡一川任院长,关山月任副院长,这时关山月老师就正式提出学院要分科,学院领导班子开会讨论决定同意成立中国画系,由他兼任中国画系主任。

为了建立中国画教学新体系,关山月老师亲自抓中国画基础课教学,负责中国画人物课的教学。他认为中国画系的基础课也必须按照中国画的绘画理论和技法进行教学。他反对"以西洋画改造中国画"的主张。关山月老师说:"素描是个概念,西方就有各家各派,各式各样的素描,中国的白描也属素描。而当时提出来的所谓'西洋素描',指的又仅仅是苏联流行的一种模式。苏式素描是应苏联式油画风格的素描。我反对把这种素描作为中国画的造型基础。""这和中国的白描写生不同,我们首先强调'形神兼备',画人物就从人体不变的结构入手,即从结构出发。"[2]"必须有

图 1 /《穿针》/ 关山月 / 1954 年 / 39cm×31.8cm / 纸本设色 / 关山月美术馆藏

一种与中国画体系相适应的，和国画系专业不脱节的素描。当时我认定只有创新一条路可走。怎样创法？就得劈荆斩棘开新路。当时包括老师和同学在内，全系都一致同意开辟新的道路，开新路的思想就这样树立起来，开新路的决心也下定了。"[3] 关山月老师还在一篇文章里批判过中国画基础课也照搬画石膏球体的做法，因为中国画注重线，以线写形传神，在线描的功夫上体现"骨法用笔"，是中国画独有的技法，也是中国画最优秀的地方。

关山月老师为了中国画系的教学，决心探讨表现中国画教学新体系的新素描。那时的国画教学依然局限于人物画，所以他亲自参加中国人物画的教学。他集中精力，带领一班年青教师，一齐动手、动脑来进行研究、试验。60 年代，他挑选了留校任教的年青教师做他的助手，关山月老师认为，受过西洋素描训练的老师有他的长处，他们一起用毛笔画白描，大家都觉得白描很有中国画味道，关山月老师拿着年青教师的作品向学生展示，请他介绍自己的心得和体会，增强了大家的信心。经老师们反复多次的教学实践，师生们创作出了一些好作品，如《砍柴老人》、《青年农民》、《老人与少年下棋》、《老头》、《穿针》（图 1）等。在课堂上，关山月老师经常亲自为学生作示范画，例如 1954 年的一堂人物写生课，因为学校的模特请假没来，他就把 9 岁的女儿从家里领来当模特，做穿针的动作。为了使学生不依赖铅笔、橡皮打草稿，直接用毛笔来描画，他首先带头示范，大约用了三个小时在课堂上完成了该作品，人物专注地穿针神态被描绘得自然而真实，色泽淡雅而明丽，线条轻快柔和。这堂课给学生们留下了深刻的印象，也增强了他们用毛笔直接写生的决心。他带领年青教师用

这套方法进行教学试验，他对老师和同学们说："能者为师，凡是画得好的作品，就拿出来做示范，进行总结。"他主张互教互学，教学相长，发挥集体智慧，每一个作业都组织师生集体讨论，通过每一个作业的总结，就多一份经验。因为美术教学是直观教学，关山月老师的教学方法之一，就是老师要来亲自绘制示范作品，他自己的写生作品也能无私地给学生学习，如他40年代画的西北写生，就曾随意地给过学生陈金章、刘济荣、陈章绩等观看、临摹。

关山月老师对中国画的造型基础和手法，有自己的看法，即中国画有自己的观察方法和表现手法，要从形态本能出发，不受光线限制，如用西洋素描法去教中国画是不成的，但他也不完全否定西洋素描，否则他不会对年青教师说："你们有西洋造型手法，我有传统中国画理论，大家一齐来研讨。"他指的是不能长期地用西画方法来教中国画。他用京剧"三岔口"来形容中国画的表现手法；而西洋戏就要把真马拉上舞台表现。他还说："如齐白石画虾不画水，画鸟不画天空，这就是中国画的威力。"关山月老师主张多用毛笔画画，写生时直接用毛笔写，特别是要练习毛笔速写，是用脑、手、笔齐动作去画。所以，他在文章中总结道："在实践中提倡'四写'、'三并用'、'两要求'。'四写'是指临摹、写生、速写、默写，并发扬'骨法用笔'、'气韵生动'的传统；'三并用'是指刻苦锻炼好手、眼、脑并用；'两要求'是指真正做好'形神兼备'的功夫，认真解决好'气韵生动的问题。"[4]

关山月老师与中国画系的师生们反复多次的探索、试验，收到了很好的效果。

1960、1961 年广州美术学院师生作品在上海、北京、武汉、东北等地展出时，受到极大的关注和好评。更令人难忘的是其中有一学生何同学的课堂国画写生作业，作品上各处写满关山月老师的意见和评注，这样严谨负责的教学态度，深受大家的称赞。

关山月老师在教学方面，还有一个很好的经验，就是"因材施教"，任何学生如果成绩跟不上，都会得到他先肯定优点，再帮他找出毛病，指出方向，使之对学习有信心，成绩有所提高。而对成绩好的学生，他也会帮他找出毛病，使之更进一步提高。关山月老师的这个教学方法，感动和带动了年青教师，后来他们也在教学上运用这个方法。

关山月老师经常带学生或与老师画友结伴下乡、下厂，去名山大川，体验生活，收集写生素材。如 1960 年和广州美术学院国画系毕业班的同学们到湛江堵海工程工地，既劳动又写生。回校后，除辅导学生完成毕业创作外，还与师生们合作了巨幅国画《向海洋宣战》（四张九尺宣纸的大联屏）。这就是"教学相长"的成果，给广州美术学院留下了历史性作品（现藏于广州美术学院美术馆）。

在关山月老师任国画系主任，黎雄才老师任副主任期间，教师队伍不断扩大，青年教师杨之光、陈金章、梁世雄、吉梅文、谭荫甜、刘济荣、诸函、麦国雄、单柏钦、易志群、乐建文、刘天树、陈章绩、彭达锟等，大部分都是他们的学生。而且关山月老师还请黎葛民、卢振寰、赵崇正、张肇明、容庚、麦华三、秦咢生、何磊、李国华等不同风格流派的书画篆刻家来任教。在艺术上，关山月老师没有门户之见，虽然他是公认的岭南画派代表，却不因此而排斥异己。他还曾邀请了当代知名的国画大师傅抱石、潘天寿、刘海粟、石鲁、李可染、钱松喦、朱屺瞻、李苦禅、叶浅予、陆俨少、程十发、娄师白、亚明、黄胄、邵宇、陈大羽等来学院指导及为师生们讲学示范，他希望学生们能从各种流派和多种技法中吸取营养，学到更多本领，为促进教学起到重要作用。

又如：1964 年国画系毕业班的创作课程，由关山月为主导老师，任课老师是刘济荣，带领学生们到中山平沙农场体验生活，收集素材，辅导学生先画出草图，再由

老师、同学们讨论，提出修改意见后才进行创作。关山月老师认真对待同学们的毕业创作，连某一学生的作品中，需多加一朵花这样的细节，他也提出来，使画面的效果更好。这届学生毕业创作成绩非常突出，如王玉珏的《乡村医生》、《农场新兵》，黄华锋的《卖年画》，洪植煌的《日记》，林丰俗的《沙州坝》等，在北京展出时得到大家的好评。

当年的教师在学校里是有双重任务的，一是要为学生上好课，二是要完成好社会上的创作任务。两者是相互促进的，教师既是老师又是画家，教学与创作相结合。关山月在教学之余也创作出很多好的作品，如《江山如此多娇》（和傅抱石合作）、《山村跃进图》等，而年青教师们也同样创作了许多好的作品。尤其是杨之光先生，当代青年画家的佼佼者，创作了大量高水平的中国人物画，如《一辈子第一回》、《雪里送饭》等，他的人物写生与创作，对中国画系教学作出了巨大贡献。

另外，关山月老师很注重培养年青教师，只要有机会就组织大家去外地参观各种画展，或派他们去北京等地进修、学习。国画系刘济荣、陈章绩等都去过中央美术学院进修，他还写信鼓励他们，要好好学习北京老先生的优秀艺术，要去北京故宫学习传统。在学生刘济荣的文章《我的老师关山月》中他回忆道："1962 年我有机会到中央美术学院中国画系进修，关老师虽然身在'四清'前线，仍然牵挂着中国画系的教学工作。我在北京收到他的长信，信上谆谆教导有关艺术进修的指导思想和学习方法，说要看明白自己的长处，要善于汲取别人之长，说北京故宫是中国文化之宝库，进修期间要抓紧时间学习吸收传统，提高自己的艺术修养和中国画技能。我临摹《韩熙载夜宴图卷》局部就是得到关老师的指导，在故宫坐了 15 天摹写出来的，至今仍为学院的一份教材。"后来很多年青教师都去北京故宫临摹古画和壁画，收获甚大。

关山月老师从广州美术学院中国画系建立以来，就立志要建立中国画教学新体系，他通过自己的教学实践，与中国画系的全体老师和同学一起实践，教学过程中将继承传统与表现现实生活的写生紧密结合。他的创新精神使师生们受益匪浅。他教人物写生课要求大家不用铅笔、橡皮，起稿最多只用淡墨线，用笔用墨一定要慎重，每画一笔要高度集中精力，每画一笔都离不开整体形象。并强调对人的结构理解了就可

以不受光线左右，一定要抓住人物结构，线是主要的，"以线为主"发挥笔墨，用线画的质感从对象感受提炼得来，塑造的形象能达到生动的效果。关山月老师的学生乐建文在文章《关山月先生教学琐记》中写道："在全国的工笔人物画教学中，当时还是史无前例的可贵探索，后来他在《有关中国画基本训练的几个问题》一文中进行了总结。直至今日我还用这种方法写生，已能做到得心应手，这都是关先生教诲的结果。"关山月老师在自己的文章里总结道："在中国人物画教学上采取了新的措施，取得了一定的成果，只可惜这一个良好的开端，又被一场十年浩劫的'文化大革命'冲击掉……至今，我还怀恋这段'教学相长'的既难得又有意义的教学历程，并以未能彻底实现我的中国人物画的教学理想而引为毕生憾事！不过，我还得郑重声明一句，那阶段人物画课取得的一点成果和点滴经验，其功劳是归于集体的。"[5]所以60年代关山月老师发表文章《橡皮的功过》、《有关中国画基本训练的几个问题》、《教学相长——为建立中国画教学的新体系而写》、《谈中国画的继承问题》及由杨之光先生执笔的中国画系教学总结《谈中国画"四写"教学——摹写、写生、速写、默写在中国画系人物科教学中的意义》等文章都是总结性的经验，当时影响到全国。虽然后来由于各种原因的干扰，使教学试验未能继续下去，但关山月老师在中国画教学上的探索是功不可没，应该被肯定的。

关山月老师除了亲历中国画教学实践外，还为积累中国画教学的示范教材作出很大贡献，从中国画系创建开始，他就十分重视对各个时代原作的收藏工作，为了建立丰富的藏画库，他千方百计通过各种渠道，为学院收集有代表性的画家真迹，其中如八大山人、文徵明、苏六朋、居廉、居巢、齐白石等名家作品，有的还是属于国家一级文物，都是他亲自和有关专家一件件鉴定后收集来的，还有珍贵的中国古籍、古墨、古色等。广州美术学院今天能有这么丰富的藏品和教材，中国画系的学科建设能有今日的规模，以及岭南画派纪念馆的落成，不能不归功于关山月老师当年付出的辛劳。

晚年的关山月老师虽然已离开教学岗位，但他时常关心着教学。1990年他将自己积累的稿费捐出，在广州美术学院设立"中国画教学基金"，并在1993年奖励了7名教师，有的青年教师用所获奖金去北京进修学习，如今也成为教授了，老师也为此感到很欣慰。另外，他很关心广州美术学院的学生，有时学生会或团委请他去参加

学生毕业典礼和观看学生毕业作品展，他都会欣然接受。请他去为学生做报告，他就认真地准备；国外研究生和留学生来请教，他更是热心地接待和教导他们。他还曾为广州美术学院某学生解决因病换肾所需手术费用，后来又为广东省儿童福利会、广州市儿童福利会、广州市青少年教育基金会捐画捐资。

关山月老师继往开来，继承了导师高剑父的教育思想，把岭南画派推向一个新的阶段，他为中国画的发展贡献了毕生的精力，不愧是卓越的美术教育家。

注释：

1.2.4.5. 关山月《教学相长辟新途——为建立中国画教学的新体系而写》，选自《关山月论画》，河南美术出版社，1991 年。

3. 关山月《有关中国画基本训练的几个问题》，发表于 1961 年 11 月 22 日《人民日报》。

隔山书舍艺话

——访问关山月先生的回忆

Art talk in Geshan Shushe

——Recalling Interview with Guan Shanyue

中国美协理论委员会副主任　刘曦林

Vice-director of Theory Committee of Chinese Artists Association　Liu Xilin

内容提要：此文据 1987 年 5 月访问关山月先生的笔录整理，涉及岭南画派体系，高剑父艺术思想；关山月艺术历程，创作心得；关山月作品著录。

Abstract: This paper is from the interview with Mr. Guan Shanyue in May of 1987 about Lingnan School of Painting system, Gao Jianfu's art thoughts, Guan Shanyue's art and creation experience and Guan Shanyue's work record.

关键词：岭南画派　高剑父　关山月

Keywords: Lingnan School of Painting, Gao Jianfu, Guan Shanyue.

　　1987 年 5 月 27 日，我独自一人赴广州，住广州美术学院招待所，历时半月有余。因为此行的目的主要是了解岭南画派及相关史料，所以先到岭南画派研究室的于风先生处报到，于先生不在，又去访美术史家陈少丰老师，广州市美术馆的谢文勇先生，

安排了个访谈计划。所访画家有岭南画派传人，也有传统派画家后裔，其中访关山月先生次数最多，计划有三次，今根据记录本整理如下，权作关先生诞辰百年的纪念。

6月1日晚，首访关先生。关先生的"隔山书舍"为两层白色小楼，位于广州美院以内西南角，门前郁郁葱葱地长满了多种花木，颇令我这个北方人开眼。隔山乡原在此处，今海珠区昌岗中路，文人喜此地名，居廉曾号隔山樵子，先生袭其意，言其居"隔山书舍"。先生是见过我的，1979年第四次"文代会"期间，我分工在中南组听会、写简报，为了让我听懂，大家都别别扭扭地说着普通话。事过几年了，先生还记得我，待后学也颇热情。此番到广州，因听不懂广东话就像到了国外。到了关先生家，又听到了他的普通话，耳朵也感到透了气。先生客厅门后挂着毛泽东手书"江山如此多娇"六字的复印件，正面却是孙儿关坚11岁所画的《岁朝图》，可见孙孙的作品多么重要，也许那天是"六一"儿童节的缘故。（图1）

先生问明了我的来意，颇为重视，建议我和于风老师同去香港，到香港大会堂、中文大学看看"二高"的原作，但彼时并没有现今方便的条件。现今去香港方便了，但又有谁是为艺术史考察而去呢。

先生根据我的提问，谈到了许多人和许多往事，待之后以其他方式整理，现将有关岭南画派和他本人的访谈记录如下：

谈到岭南画派，先生说："岭南画派不是自称的，但是却形成了一个体系，也有口号，就是搞新中国画。岭南画派是时代的产物，高剑父从小参加革命，后来不愿做官，要搞艺术，把革命理想贯彻到其中来，主张画现代的、生活的东西，反对抄袭前人的。"关于"折衷派"的说法，先生认为"'折衷'带贬义，不能代表理论"。

谈到高剑父师，关先生颇激动："他反对文人笔墨游戏、颓废思想，提出新文人画，内容上强调时代精神，主要从形式上吸收旧文人画。他又提出新宋院画，重视生活基础。光提文人画，生活依据容易忽略。他胸怀比较广，胃口比较大，有营养价值的就吃。"

图 1 / 1987 年关山月于隔山书舍 / 刘曦林摄

　　问起高先生晚年崇信佛学事，关先生说："他有点佛教思想，到印度接触了佛教，鼎湖有个和尚也接触过。但不是佛教思想为主，主要是入世，主要是为艺术，不做官也是为了艺术，靠艺术救国。艺术怎么能救国呢？他接受了民主主义思想，没有条件接触马克思主义。"

　　第二次访问在 6 月 12 日晚，主要访谈关先生自己的艺术。先生说："我总是在变，不主张固定下来，让艺术不断发展。""抗战时，我就是一颗爱国心，到西北前办过抗战画展。"时间快到"七·七"了，先生对纪念"七·七"颇有感慨。"画抗日画是自发的。我逃难几个月，才找到老师（指高剑父），想起来还很激动。""当时对共产党没认识，对国民党也无好感。应该为人生而艺术，觉得艺术有意思，过瘾，清高呵！"

　　谈到先生学画经历，先生说："我未留学，也未正规学。春睡（画院），是师徒性质，南中（美术学校），是学校性质。高师主张借鉴外来，也临一点古画，他收藏一些古画，也临他的画。在澳门时，白天画抗战画，晚上临摹，临过居廉，高先生有些居廉的白描稿子。一位友人从日本带回一张《百鸟图》，是素材性质的，我便借来临，研究结构、动态、色彩、画法。"

　　我对先生西北之行尤感兴趣，先生回忆道："是陈之佛通过陈树人动员我去的。我要到西北去画画，教书由年纪大的人教，所以人家说我教授不当是傻。"

"西北之行，与赵望云同去的。他很开朗，会拉胡琴，很活跃，也有些怪脾气，他与冯玉祥很熟。我与老舍，与病理学教授贺炳章在重庆时常在一起。和郭沫若也有许多接触。合得来则交，知心朋友不容易。很怀念那一段。"

谈到教书，先生颇有些感慨："新中国成立前夕，我在广州市立艺专教书，几个月工资拿不到，金圆券贬值了。我参加过反饥饿，反迫害。有个老师无钱，病故了，进步学生抬着他的尸体游行，中山大学的教授也参加。我有正义感，一起去慰问中大的教授、学生，第二天登报了，就收到恐吓信，马上决定去香港。在香港文协、人间画会，见到了新波、米谷、张光宇、叶浅予等等。到新中国成立前夕才在人间画会看到毛主席著作。为了迎接解放，我也参加了在文协楼上画巨幅毛主席像。（附：《王琦影像》一书第 16—17 页有关山月参加绘制毛主席像三张照片）（图 2、图 3、图 4）遗憾的是，第一次"文代会"，广东的李铁夫与我没能去成。"

过了一会儿，话题又扯到在华南文艺学院和中南美专教书那段岁月："新中国成立初，从武汉到广州，教人物。那时人物没人教，人物的问题比较多，拿素描来代替，强调用素描理解对象，表现手法还是中国画，希望学生去实践。当年，《人民日报》发表过一篇关于教学基本功的体会（注：是否为 1962 年《有关中国画基本训练的几个问题》），谈到橡皮的功过。我反对用橡皮，与蔡老'三写'的主张有接近处，我同意他的观点。不能依赖橡皮，真正能得到东西，不是磨洋工磨出来的。青年画家中，王玉珏是我教的。那时杨之光教素描。"问先生"教山水吗？"先生说："山水没教，

主要是黎先生教。不改革，我还要教人物。画画，我还是以山水为主。"

访关山月，必然会谈到傅抱石。"我与傅抱石比较合得来。画《江山如此多娇》相处半年。东北之游，时间也较长，前后三个月，这是第二次合作。友情，良师益友很重要，环境条件很重要。东北之行的计划，一起研究，走一段，停一段，走半月，停半月，停在有创作条件的地方。有新鲜印象就即兴创作。消化的时间有一段过程，《煤都》、《林海》都是停的时候画的，感受比较深。当年，傅抱石兴致特别高。最后回到青岛时间长一些，搞了些创作，举行了观摩。我们两人也相互观摩，交换意见，气氛很好。当时，还有个电影队，在长白山拍了电影。那时比较文明，干扰不大，我们主动留一点东西。只有棒槌岛，毛主席住的地方，提出来要画，二人合作了一张。"

问先生在新中国成立后极左思潮影响下，如何避免公式化、概念化事，先生答曰："我还是避免公式、概念问题，我原先就有生活积累。为了画《绿色长城》，到电白、湛江去了三次。（余插言：那笔墨也好。）干墨是为了对比。有草图，画的时候又不受它局限。为广州迎宾馆画的那张是第三幅，比北京展出的那张好。《碧浪涌南天》画海南岛尖峰岭原始森林，去过三次，专为此画又去过一次。《天山牧歌》也画了几张。不重视生活就容易概念化。原来有那个基础，就那个主张，新中国成立初那个转折很自然，无抵触，新中国成立后是更明确了。过去是名利、个人、自然美，没考虑给谁看。毛主席说为人民服务，就明确了。高先生雅俗共赏也是这个意思。"

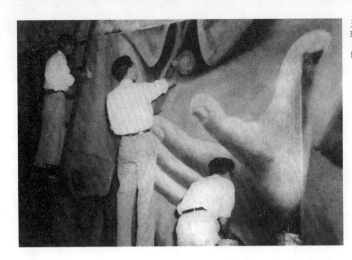

图 4 ／ 王琦站在凳上绘制毛主席大像时情景，左为温少曼。以上三图据《王琦影像》，2007 年王琦自印。

　　我又想到先生画梅，由疏至密转而疏密得当，章法经营不易。先生说："为大会堂作梅花，这样的大画有草图，画了第十一个草图。我做了区分，每一方区都是可以独立的，整体站得住，分开也站得住。为大会堂画梅的意图就是铁骨、国魂。此画题：'腾龙披火舞，万壑动风云。铁骨傲风雪，幽香透国魂。'总是有个想法，有个气势，还是意在笔先，立意还是重要。客观与主观要结合起来，没有主观的就没有艺术。高师初期太实，我也有这个过程。进去，复出来，不出来就麻烦了，但出来不要太早，所以要长寿。我不主张定型太快，太快就有局限性。（风格）要自然而然形成，与时代、与内容有关系，固定下来就不是从感受考虑了。"

　　说到此处，先生出示给吴芳谷画展题词："列宁说：不在于新与旧，而在于美与丑。书此祝吴芳谷画展成功。"

　　问先生近年创作计划，先生曰："原来计划画《祖国大地》组画，希望一年一件，有些可以结合任务来搞。如《碧浪涌南天》、《长河颂》、《龙羊峡》、《绿色长城》、《长城内外》……还想去西沙群岛，还有西藏没去过。"先生有印"平生塞北江南"，予曾以此为题作文。先生也曾言："不动我便没有画"，诚斯言也。

　　谈到当年岭南画派前辈与广东传统派画家的关系，先生说："对立面也各有长短，要取长补短。我提倡良师益友，一个人不是万能的，不要'老子天下第一'，要相互尊重。"

谈到海外画家，先生说："一个人在海外，可能更有民族自豪感。我什么都见过，我感到我们最幸福。"

关老谈兴甚浓，但也不便过劳，遂约定次日看画时续谈。

6月13日上午，我应约到关先生家看画，连同昨日所见，将关先生阐释者依创作年代为序择记数幅。

《祁连山路》、《祁连牧居》、《祁连山上》，皆尺余小幅，20世纪40年代西北写生之作，假熟宣，笔路枯劲，淡设色。先生说："速写帮我记忆，但画时很少看速写。雪山味好。"

甲申（1944年）一画，"有雷电的海洋，雷电很少人画。渲染多些。"

《林海》，1961年作，皮宣，色淡雅，横章法，山横树纵。钤印"古人师谁"。先生说："我用纸不挑。高师用豆腐宣，半生熟。难分是林是海。旅途中画小画方便。"

《江峡图卷》，1980年作。"从武汉、重庆，经奉节，乘小船游览，往返一个月，一往，一返，一停。回来之后，两三个月画成。由东往西画，最后日出，葛洲坝。"款识曰："一九七八年秋重访塞北后，与秋璜乘兴作长江三峡游。从武汉乘轮上溯渝州，又放流东返，回程奉节改乘小轮，专访白帝城。既入夔门，复进瞿塘峡，全程二十余天，南归即成此图。咀嚼虽嫌未足，意在存其本来面目一二，因装成轴，乃记年月其上。

一九八〇年六月画于珠江南岸隔山书舍，漠阳关山月并识。"容庚为题签。引首钤印："笔墨当随时代"、"平生塞北江南"。

《万壑争流》六连屏，乙丑岁冬（1985 年或 1986 年），墨笔，六张四尺纸。"黄山印象。有一次去黄山，遇倾盆大雨，变化米点。主客观的结合。画了约一周多，从左三画起，不满足，随兴所至，左右发展。创作的甘苦就在这里，有时什么也不知道，像捉迷藏一样。"

《竹雀》，六尺，两联。墨竹，雀染赭石。问画竹竿用何笔？"竿不用排笔，排笔不圆，不厚重，含墨量不大。两幅，能分能合。"

《梅》六尺，红白花相间，用笔粗浑。"发挥古墨的作用。老题材怎么变成新的？自下而上画，枯湿兼有。"

其余得见作品有《巫山烟雨》（1979 年）、《朱梅》（1982 年）、《秋江放筏》（1983 年）、《钟馗》（1986 年）、《屈原》等。后两幅分别题"人间存正气"、"墨客多情志，行吟唱国魂"，皆先生当时情慨所寄。

看过几张照片，先生一一说明。一是高师 1949 年在广州，"此照过后遭恐吓，才（将高师）送到澳门去"；二是高师与油画家王道源在市艺专合影，"王已去世，过去在日本，回国后在广州，抗战时与日本人有点关系，（但艺术上）有成就。"三

是先生自己的照片，后衬题："菩提本无树，明镜亦非台。本来无一物，何处惹尘埃。书此戒躁戒虑。"先生说，"原本是佛家诗，原诗是：'身是菩提树，心如明镜台。时时勤抚拭，何处有尘埃。'"可见先生如高师，亦以佛心自律。

一楼客厅正面有一刻木对联，我第一次去就注意到了，第三次临走时才问起此事，先生说："那是黄庭坚的句子，做座右铭吧。"先生又在我的笔记本上用钢笔写下了这联句"文章最忌随人后，道德无多祇本心。"（图5）这两句话也可以说道出了先生平生的创造意识和从于心源的修为。

是日，先生留我午餐，是关师母李秋璜亲自做的。午饭后，先生说："刚刚接到'美国岭南画会'李园来信，李园是南中美术学校1946年的学生，来信讲，在高师姐高励华协助下成立了'美国岭南画会'，先校长高剑父曾为李园题字：'将新中国的新艺术带到海外去'。"

此后若干年，先生来京开会、办展多次，均无此行如此宽松的拜访机会。所以这篇二十几年前的访谈录对我来讲有特别的纪念意义。老朽亦古稀，将此整理为文并不易，虽非论文，对于后人也许有些感性资料难以替代的参考价值。

2010年8月于北京里仁书屋南窗

"再造社"初探
——关山月与"再造社"

Study on "Reconstruction Community"
——Guan Shanyue and "Reconstruction Community"

广东美术史研究专家　黄大德

Expert of Guangdong art history research　　Huang Dade

内容提要："再造社"是岭南画派历史上的一个重要社团，又是岭南画派研究中的一个敏感的课题。本文拟就关山月参加再造社的问题作一探讨，并试图剖析他参加再造社的途径和对再造社宗旨的认同，以及高剑父对该社态度的转变和关山月后来否认参加再造社的原因。

Abstract: "Reproduction Community" is an important community in the history of Lingnan School of Painting, and also a sensitive subject in the research of Lingnan School of Painting. This paper discusses Guan Shanyue's participation in this community and tries to analyze his participation channel, his recognition of this community, Gao Jianfu's attitude change towards this community and the reason why Guan Shanyue later denied he had ever participated in Reproduction Community.

关键词："再造社" 关山月 方人定 高剑父

Keywords: "Reproduction Community", Guan Shanyue, Fang Rending, Gao Jianfu.

再造社成立于 1940 年冬 [1]，1941 年 2 月在香港举行了"再造社第一次画展"，并出版《再造社第一次画展特辑》，刊登了九位社员的文章及作品；4 月 4 日，展览移师澳门举行，澳门《华侨报》为此出版了特刊。这就是再造社的全部历史。时间虽短，但在岭南派画史上却是一个重大事件。90 年代初，黄小庚牵头搜集、出版广东美术文献资料，收入了方人定有关的回忆文字 [2]，与此同时撰《嗺螺碎语》一文，暗示关山月并没有参加再造社。

这个本来就敏感的课题，因史料稀缺而让研究者举步维艰。黄小庚《嗺螺碎语》一文更为再造社的历史添加了一层神秘的迷雾。今应关山月美术馆之邀，试就关山月与再造社的关系作一初步的探讨。

关山月、黎雄才均名列再造社画展

方人定在回忆再造社成立经过时说：我由美国回澳门，天天与高剑父的学生在茶楼谈天，他们对老高极为不满。方人定是在 1939 年 1 月 28 日与张坤仪同船到美国的 [3]，1940 年 10 月 26 日回到香港的 [4]。

1940 年 7 月 19 日的香港《国民日报》中有李抚虹的《送关山月北行》，谓关山月"将由韶关转衡阳，沿桂林达重庆，或更无所止焉"。而当方人定回香港之后的第五天即 10 月 31 日，关山月正在广西桂林乐群社礼堂举行画展。

至于黎雄才，在 1939 年为与未婚妻完婚回到肇庆，由于战争的原因，未婚妻没有来， 1941 年元旦在肇庆举行"黎雄才募制寒衣个人画展"。随后得知未婚妻随父亲到了重庆。于是在友人追到重庆时，未婚妻已在重庆嫁人，于是黎决意立业后再成家。并在国立艺专任了一个学期的教授，后来到了西北。[5]

时间显示关山月、黎雄才在再造社展览期间都不可能在港澳。然而，1941 年 2 月 20 日在《再造社举行画展——并欢迎方人定归国》消息却称："留居港澳画家黄独峰、

李抚虹、黎葛民、方人定、司徒奇、苏卧农、关山月等十余人，对中国绘画素有研究，向为社会人士所推重。近联合组织再造画社，藉以推进艺术运动。适方人定游历美洲宣扬艺术获誉归国，故该社定于本月二十二日（星期六）至二十四日举行成立纪念，暨欢迎方氏归国绘画展览会，会场假座胜斯酒店三楼云。"[6] 而在相关评论中，参展者有方人定、李抚虹、黄独峰、黄霞川、黎葛民、黎雄才、司徒奇、罗竹坪、赵崇正、苏卧农、伍佩荣，"还有关山月君，闻说现居桂林"，"容大块，现居上海"，"陈文希君，现在潮州"。[7] 关山月的参展作品有《马鬃蛇》等。4月在澳门展览时参展者十二人，少了容大块、陈文希。余达生在《再造社画展评》中说："因为黎先生现在韶关举行个展，关先生在桂林举行个展，所以此次的展品，似不是他们的代表作，故不下毋评。"[8]

有论者认为，关、黎作品的参展，是由于"'春睡画院'成员有留置作品于春睡画院的习惯"[9]。但时在港澳的春睡画院成员甚众，再造社为什么不把其他成员的作品摆出参展，以壮阵势声威？为什么偏要把不在港澳的关、黎作品摆出？理由很简单，就是必须征得参展者同意再造社的宗旨然后才能把他们的作品展出。另一明证是，1941年4月4日澳门《华侨报》出版的《再造社成立纪念暨欢迎方人定游美归国画展纪特刊》中，有郑春霆的《赠再造社诸子》诗12首，以人名为题，依次为方人定、伍佩荣、李抚虹、黄独锋、黄霞川、赵崇正、司徒奇、黎葛民、黎雄才、关山月、罗竹坪、苏卧农，每人一首。[10] 而在4月8、9两日，《华侨报》又刊鲁侠《再造社诸子略历》，所刊也是上述12人略历。此前在香港再造社展览中出现过的容大块、陈文希并不在赠诗及《略历》之列。这说明容、陈两君已明确退出再造社，时不在现场的关山月、黎雄才却得以保留，说明他们虽然人不在澳门，但应该是得到他们的肯首，仍属再造社成员。

郑春霆赠《关山月》云："客棹经春未拟还，似闻橐画向韶关。独开抗战真能事，暮雨何时写蜀山。"

鲁侠撰关山月略历云："关山月，阳江人，性眈书画金石之学，曾毕业于广州市师，后转入中华美术学校，习西画既成，始转研国画，故擅写生，于山水、人物、花卉、

动物，莫不能之。于透视设色法，均研究之独精，作风近于司徒奇。曩尝一度开个展于斯埠，深得一般人士好评。现方游于桂林，故斯次该社作品展览，以新作赶寄不及，故甚少也。"

由此可见，关山月虽在两次展览时均有不在场证据，但他确为再造社成员，恐已是不争的事实，毋庸置疑。

关山月是以怎样的形式参加再造社的？

关山月是怎样参加再造社的？这确实是耐人寻味的问题。

推测一，关山月北上前在澳门已亲身感受到了方人定所说的再造社成立缘起前的氛围。

方人定一再强调："再造社，是一个画社组织，都是高剑父的学生，因不满高剑父的家长制，组织起来反对他"[11]。

关山月在澳门时期的绘画及生活记录的原始文献资料甚少，幸好在关振东所著《情满关山——关山月传》（下称《关传》）之中略有描述。平心而论，当今的人物传记有许多虚构的成分，但无论如何《关传》也为我们探讨这一时段关山月的生活历程提供了某些重要的线索，尽管传中没有提及与再造社有关的问题和细节。当然，所谓探讨，也只能是一种推测。

《关传》中从第六章到第九章的前半部分，都是写关山月奔赴澳门到离开澳门那段历程的，只提到高剑父对关山月到澳门"非常高兴"，另外提到"高剑父一反过去的作风，把从来不肯拿出来让人一看的珍藏古画，一卷一卷的展开来借给关山月临摹"。随之而来的，关山月画抗战画，我们无从知道高剑父对这些画的评价；关山月要办画展的想法，不是向高剑父，而是向慧因提出，办法也是慧因想出来的；《关传》中也没有半句提及高剑父对关山月办画展的态度；关山月要离开澳门到前线去，遭到

高剑父的反对，幸好得到慧因在精神上和金钱上的支持与鼓励帮助，才得以成行。临行前高剑父赠言"在山泉水清，出山泉水浊"。在《关传》中我们知道，在濠江岁月中"关山月最为依恋的就是慧因和尚"，这在关怡的回忆中得到证实。[12]

关山月是一个尊师重道的人，为什么在《关传》的澳门岁月中会如此惜墨如金，把高剑父撇在一边？

在《高剑父诗文初篇》中，涉及关山月的地方有两处，一是说关"宜写人物"，另一处是："关既回阳江，何以又会来澳？如不来澳，焉有今日的成绩。来时倘遇不着我，人又不识，钱又用完，又不能回乡，那时真不堪设想。"[13]

如果说从《关传》那平淡无奇的叙述中，我们仿佛感受到高剑父与关山月之间在澳门时所发生的微妙的矛盾的话，那么，在高剑父手稿的字里行间，令人感到空气瞬间在凝固。

李抚虹在1940年《赠关山月君》一诗中有"禅房悟物情"句，注曰："君尝写兰赠余，时同客澳岸普济禅院，人情风马，世态炎凉，行看尽矣。"或可印证他们在澳门时期的无奈与悲凉的心境。[14]

推测二：方人定回香港后，师弟们向其诉苦，欲组画社，关山月不在场，20世纪40年代远还不是信息化的年代，没有手机和电脑，但报上关于关山月在韶关、桂林、重庆都有报道，这说明再造社同人仍可以通信的方式征求关山月意见的可能。与关山月通信联系、"游说"他参加再造社的会是谁？

一可能是司徒奇，他是关山月最好的朋友和学兄。关氏在广州沦陷之际是与何磊、司徒奇一起逃难的，到了开平，在司徒奇家住了7天，与司徒奇的父亲司徒牧颇为投契，临别时司徒牧夫妻送给他炒米和三个白花花的大洋。[15]据司徒乃钟说：父亲曾回忆起他与关山月在开平时，晚上睡觉时还用亮着的手电筒对着蚊帐顶射来射去，借此来切磋画艺。[16]故在关氏《略历》中有透视设色法"作风颇近于司徒奇"之语。[17]1940年关山月在个人画展中，也展出了他为司徒奇所绘的速写。[18]而关山月离开澳门前，

曾作《树影麻雀》图赠司徒奇父亲司徒牧。关山月 1981 年有诗赠司徒奇："同窗论道数奇君，八一高龄坚且真。避弹绥江田园笔，难居佛地中邦心。飘洋翰墨风骚客，流浪画图苦行僧。艺海浮沉非梦幻，征途往事记犹新。"[19] 这些都可以说明两人的密切关系。

另一可能是李抚虹。李抚虹与关山月结交，虽缘于避地濠江，但从此"余与君学同师，居同所。每论议虽或同或不同，亦莫不怡然惬于心"[20]，"思想殊流俗，独含革命性"[21]，"违难濠江同寓普济禅院的时候，几乎没有一天不在研究如何如何使国画改进，怎样怎样才成为有时代性的国画的情况。"[22] 1940 年 1 月关山月在澳门复旦中学举行个人画展，李抚虹不仅撰有《关山月小传》、《题关山月君关山月图》（二首）、《题关山月君流血逃亡记图》及《赠关山月君》诗共四首。而且还撰有《关山月与新国画》为之介绍。[23] 当关山月离开之际，李抚虹卧病香江，无法为他送行，而关山月行前还前往探视，李抚虹写了多首诗为其送行，其一为"欲写长歌思短别，忽闻劳问与纵横。依依不作寻常态，放眼中原白发生"。《送关山月北行序》也可能是此刻所写。同年 8 月，关山月在韶关举行个展，《中山日报》出版特刊，关山月把李抚虹为他写的传一字不改交报纸再次刊发，可见他对李抚虹对他评价的认同，由此也可见他们之间不寻常的亲密关系。李抚虹成了最了解关山月抱负的学兄。

关山月为什么要离开澳门？

如果我们在《关传》中的字里行间洞悉关山月的苦闷后，便可以理解他要扬帆出海，"挟其聪明特达之资，鼓其沉潜奋发之勇"，"慨然兴长征之思"，[24] 亲赴战区，在中国画中辟一条新路的强烈欲望了。

首先，关山月 1940 年在澳门的个人画展获得了极大的成功，《华侨报》为他的个展出版了特辑，占据了整版篇幅。而是年适逢叶浅予奉命到香港筹办《今日中国》。得知关山月举办抗战画展，特意与张光宇专程到澳门参观，并邀请他到香港展出。[25] 在港展出时，叶浅予又安排在《大公报》、《星岛日报》出版特辑，并在《今日中国》

杂志上刊登了他的 4 张作品。为一个画家接二连三地出版特辑，这对关山月来说无疑是最高的礼遇。须知，高剑父此前还没有报刊为他出版过这样的特辑（尽管所有报界记者都是高剑父的朋友）[26]！更何况《今日中国》是向世界发行，甚至向我国驻外使领馆、各国元首（名单中有德国的希特勒、意大利的墨索里尼、苏联的斯大林、英国的丘吉尔）、各外交机构赠送的杂志？！这种礼遇，意味着当时社会对关山月的认可与肯定。这使他获得了强烈的成就感。随之而来的，也必然引起他的反思：为什么这个展览获得如此的成功？

关山月是个素具政治敏感的人。正如李抚虹所言，他的思想，是"革命思想、社会思想，与乎民族思想，三大元素所形成。"[27]他深知画展的成功，"并不是说，我的艺术怎样高明，之所以得人心，是所画出自抗战。"[28]但是，尽管高剑父把自己的画称之为"新国画"，而关山月的作品"作风另具一格，用笔亦略与乃师异"，然而中国共产党旗下的香港《耕耘》杂志在《编后记》中，把关山月的画称之为"旧式水墨画"，这无疑又令他思考如何在题材上追随时代的同时，在技法上再来一次新的探索、新的尝试，走出一条新路。

值得注意的是，叶浅予是隶属军事委员会政治部第三厅主管文艺宣传的干部，该厅实际上是由中共长江局和周恩来直接领导，它坚持中国共产党的抗日民族统一战线政策，在抗日战争中负有团结各民主党派、人民团体一致抗日的任务。叶浅予、张光宇同属左翼文化人。当然，关山月当时可能并不知道叶浅予的身份，但后来夏衍明明白白地说："中国在倾向上最前进、在技巧上最优秀的新画家叶浅予、张光宇……诸先生，都帮了他很多忙。光宇替他编的特刊，篇幅也许要比《救亡日报》的大上了几倍，这一种友谊的鼓励，我相信不仅消除了新旧画家的隔膜，而且对关先生的前进作了一个有力的推动。"[29]这个非同小可的"推动"，实际上是叶浅予把他统战过来的。事实上，早在 1940 年关山月在香港举办个展时，《大公报》已透露了要到大后方的消息："为着要体验战时的大后方的生活和战场实况，他决定完结了这个展览会以后，就着手准备赴内地，投入祖国的怀抱，呼吸自由的空气。笔者希望爱好美术的和愿意扶助新国画运动发展的人士，多多援助他。"[30]于是 3 个月后，他下定了不顾老师的反对，毅然离开澳门，离开春睡画院，走出画室，走向战地的决心。

关山月终于离开了澳门。此时再造社还未成立。但可以说，他已向艺术上的再造迈出了可喜的一步。

关山月为什么会参加再造社？

关山月为什么会参加再造社？这恐怕是研究关山月与再造社的关键所在。

笔者以为，关山月的参与首先应是他对再造社宗旨的认同，也就是对方人定画学思想的认同。

方人定说再造社的成立是他的师弟们发起的，趁他筹备游美写生画展之际，以这个欢迎他回国的名义来进行的。他坦承"再造社"的名字是他起的。但是，由于他是高剑父的大弟子，20世纪20年代已名动粤垣，有关再造社展览的消息，以他列名第一，再造社的展览场刊，第一篇文章是他的，所刊画作，第一幅也是他的。因此，无论他如何辩白，他都会被视为再造社的始作俑者。据黄蕴玉在《再造社画展观后》示："组成斯社，名为再造者，盖亦含有深意，而冀于新国画方面，另辟新途径，以创造自任，固不只提倡艺术已也。"[31]

1936年关山月入春睡画院开始时是习山水画的[32]，春睡画院留澳门同人画展在澳门商会举行后，简又文在《濠江读画记》中这样介绍关山月的："高氏年来新收几个得意门弟子，曰关山月、司徒奇、黄霞川、尹廷廪……关山月以器物、山水最长，花鸟次之，人物、走兽又次之。"配图中选刊了他的《柔橹轻摇归海去》一画。[33]关山月何以由最擅长的山水而转向人物画和抗战画？恐怕与他的大师兄方人定有关。

方人定在与黄般若论争结束后，经过两年的反思，决定针对高剑父不擅长画人物画的特点，走与高相反的路子，画人物画。方人定为什么选择人物画？"因看到高奇峰的《晓风残月》一帧，画一个苍鹭横飞，背景残月衰柳，他想起柳永的'杨柳岸晓风残月'的名句，认为假如画一个人来表现，即使是否古人，也比画花鸟更觉得有诗意，

因此想起中画的前途，应以人物为主。"[34] 于是他到了日本学习人物画。1931 年日本发动九一八事变，方人定夫妇愤然回国。1933 年 1 月，春睡画院在广州青年会举行美术展览会，展出了方人定的《战后的悲哀》、《野战病院》、《满途荆棘》等作品，使刚从日本归来的方人定顿时成为广东画坛上的一颗新星。1935 年方人定学成归国，9 月春睡画院举行了盛况空前的"欢迎方苏杨黄归国展"，方人定夫妇近百幅作品，继而方人定 11 月又在上海举办了个展，好评如潮，认为此展"绝后虽不能说，但是空前，他是当之无愧的"[35]，把他称之为"时代画家"[36]，饮誉全国。七七事变后，如方人定自言"抗战军兴，我的艺术思想，又变了一时，于是作品均以战争为题材。"[37] 1938 年 5 月方人定在香港举行"抗战画展"，赋诗曰："绘事千年靡靡风，闲花野草内容空。敌人践踏神州日，抗战英雄入画中。"李抚虹即以《题方人定抗战画展》相和:"一振中原靡靡风，写来兵甲欲横空。平湖未必须投笔，许国宁输陆放翁。"

1932 年关山月已经来广州就读和工作，多年来一直"渴盼着敲开岭南画派的大门，拜师学艺"，是他的"平生夙愿"，因此，对于高氏墙门师生展览是决不会放过参观机会的，对于春睡画院中的大弟子方人定的名字，他应该早就熟悉并刻印在脑海里，当他成为春睡弟子后，必会向方人定讨教。而方人定抗战画展的成功，对这位热血青年的影响应是巨大的，诱发了他抗战画创作的欲望并付诸行动。

另一方面，关山月从业余爱好美术之日起，就处于一个特定的历史时代之中。九一八事变后，笔杆子的地位毫不亚于枪杆子，而在大后方，无论在广州、香港还是在桂林、重庆，舆论上呼唤、要求文艺作品必须为抗战服务，负起"艺术救国"的责任。在这个政治生态环境中，大批热血美术青年或者投笔从戎，或则以笔作刀枪，于是漫画、木刻应运而生，并得以蓬勃发展。从当年报刊上所见大量木刻、漫画的作品来看，只要所画的主题关于鼓舞人民的斗志、唤起人民抗战到底的决心，不论技法如何拙劣，都被肯定，都受欢迎。与此同时，对于与抗战无关的作品都给予严厉的批评。仅以 1934 年 10 月在广州中山图书馆举行的"广州第一次美术展览会"为例，是次展览中国画、西洋画、雕塑、木刻 5000 多件，但中西画都遭到猛烈的批评，在一篇《艺术家跑到哪里去了？》的文章中，直骂中国画的"名家"根本没有头脑，没有灵魂，中国目前的社会现象似乎是和他们无关似的，"九一八"的炮声太响了，"一二八"

的炮声更响亮了，但他们似乎都不曾听闻，还在"玄妙"、"哲理"的梦境中徘徊，拿出那些"千篇一律"、"百展不厌"的东西来，令人"大大地失望"。而在西洋画方面，更仅从《乳姑图》、《海滨》、《琴心》的画题便断定这些作品"只是一种青年男女间的调情的优闲生活，一种甘居殖民地的现代有闲阶级的自我写照"，叩问在当代的中国"有可能找到这样的浪漫生活吗"？进而发出"绘画不死，大祸不止"的论断。这对于身为教师，而又关注美术、画过抗战画的热血青年关山月来说，他理应读过这类批评的文字，并从心里认同这些观点。正因如此，他才有日后"抗战军兴，漫画家和木刻画家最努力，一部分洋画家也起来了，难道惟有国画家就不能为国家民族尽点力，让它永远沉沦在花卉翎毛里"[38]之感叹。

其三，在关山月追随高剑父之时，高氏虽说名声鹊起，但是，他的视力已开始日益减退，广州沦陷之后，精神也受到了很大的打击，隐居澳门一隅，失去了昔前广阔的活动天地，作画日渐困难，创作精力也大不如前，更遑论创新。我们在《关传》中看到，关山月在澳门时期，除了临摹，就是写生和教学。更重要的是，尽管高剑父早在 1905 年已在《论画》中强调人物画的重要性，在三四十年代不断向学生谈论画现实生活的人物画的重要性，[39]但他本身不擅人物画，他根本无法让弟子从他那里学到更多东西，特别是如何画人物画的方法与技能。学生要企望在他那里使自己提升一个台阶，从而得到社会的承认，恐非易事。因此，聪明绝顶的关山月自然想到转而师法同门师兄如司徒奇、李抚虹、黄霞川等，而方人定肯定是他的首选之师。

1938 年方人定在香港举办抗战画展时，曾有此报道："画师方人定，善长人物画，近曾履战地，目睹前线将士英勇抗战，殊为深感，归来以其所负，对前线抗战种种，作深刻之描述，激发国民抗战认识，遂有抗战人物画展于香岛，各赐以抗战标题，触目惊心，使人如置身战场之景……"[40]笔者以为，关山月正是从方人定人物画展览中受到鼓舞，甚至会在方人定从高奇峰《晓风残月》一画的感慨中得到启迪，进而从事抗战画创作的。

当年方、关两人交往情况，只有方人定在 1946 年为关山月展览所写的《关山月的艺术思想》一文中提到："七年前的时候，我与关山月君旅居澳门，不久我携画往

美，关君旋亦挟其画走往抗战大后方，总是分道扬镳，而为艺术奋斗的志向则一。"[41]
可见他们在艺术上的追求始终是相同的。方人定在文中，没谈提及他的笔墨，也没评
说他的技法，只如题目那样直奔主题：

关君的头脑，本来是极清醒的……他是始终向着唯美主义的途径迈进的，且表现其
极度爱好大自然的美……关君的山水画，大都是依恋着自然美的，这无疑是由于中国哲学
思想关系。

国画的新路，只有从人物画重新开拓出来，这是我的坚决的主张，关君亦乐而和之，
但他既不满意于古装仕女之类，又怀疑现在的服装，所以他跑到西北，写得很多蒙古人物，
因为蒙古人的服装，姑无论是否不进众的，但颜色与式样颇有古味，移入画面，更觉有趣，
这是关君自己的直觉，认为这样才美。

我们于此可明白关君的艺术思想了，他还是爱好大自然美和古典美的，而向着这一条
路行进的作风，是适合于今天的中国画坛和欣赏家们的眼光。可是，关君是富有天才的，
这批作品，不过是纪游之作而已，他将来必有更革新的创作，这是可以预料的。

对于方人定的概括与评价，关山月是否认同？ 1948 年 8 月关山月在上海举行西
北及南洋纪游写生画展期间，关山月再次把方人定的文章交给上海的报纸发表，说明
他是深以为然的。

而关山月对方人定的评价与认知又是如何？

1948 年 2 月方人定在广东文献馆举行画展，关山月、李抚虹、黄独峰、司徒奇
四位再造社成员都写了评介文章，李、黄、司徒三人就画谈画，唯独关山月连写两篇，
谈的却是方人定的艺术道路和思想。

在《坚定自己的路向——为方人定画展而写》一文中，关山月写道：

文人画抬头以后而直到今天，人物画便失掉了重要性似的，除了绝无仅有的几幅罗
汉型仕女型的公式化的人物画以外，可说没有人物画的创作了。谁也不能否认艺术和文字
要正视现实、把握现实，而配合社会与时代的发展的。社会是由人群组合而成，时代的变
动，社会情形，都是人为的，故一切事情是以人为中心；要艺术配合社会与时代的发展，

山水、花卉、羽毛之类是办不到的。方人定先生早已觉察了这一点，于是把他以前所爱好的孔雀、雉鸡、野兔、洋犬一类艳丽而且拿手的那套题材，渐渐抛弃得一干二净了。继而向人物画的创作作深入探讨研究，并针对现实而产生出时代生活的作品……方人定先生何尝不知道新途满布榛莽荆棘？可是，经过二十年的努力和奋斗，那榛莽荆棘终于给他踏平了，而再辟出了这条湮没已久的道路。[42]

在另一篇《介绍方人定画展》中，关山月更说道："要向人物画作新创作，自然是为浅见者或功利主义者所不屑。而方先生却毅然地向这种恶势力奋斗，二十年来，便开出了一条新的道路，这点是值得敬佩和推许的。"最后还特别指出："方先生对艺术是忠诚的，对艺术工作的态度是严肃的，他所走的路线是正确的，他是一个纯正的艺术工作者，为近代绘画界不可多得的艺术家。"[43]

关山月谈到方人定的奋斗史时强调的，一是他把拿手的禽畜一类的题材"抛弃得一干二净"而探求"新途"，二是他"经过二十年的努力和奋斗"。前者意味着对方人定的"抛弃"旧题材而去写具有时代性的人物画的充分肯定，后者则是指方人定从1929年到日本学习人物画开始的"二十年"的奋斗。而这两点正是方人定在"方黄论争"后的思考与探索的结果。

特别要指出的是，如果我们了解方人定在40年代末所受到的压力的话（关于这一点压力，将会在下一节中提到），那么，关山月对方人定坚持这一评价，显示了他们当年在追求那种共同的理念中建立起来的情谊。

值得注意的是，80年代，经历了许许多多政治运动的风风雨雨，人际关系也发生了许多不为人道的微妙变化之后，关山月在为《方人定画集》作序时，重申坚持40年代对方人定的评价：

这次为出版他的画集，我得以重睹遗作、重诵遗文，还涉猎了有关资料（笔者按：当然还应该包括方人定的《我的写画经过及其转变》），这当中，也重见我当年冒昧为他的画展所写的几篇小文，其中有这样的一段："方先生对艺术是忠诚的，对艺术工作的态度是严肃的，他所走的路线是正确的，他是一个纯正的艺术工作者，为近代绘画界不可多得的艺术家"。想不到，这竟成为我对他的怀念的寄托和始终的评价。

由此可见，关山月当年已是方人定的知音，也说明了他对于再造社的宗旨是认同的，对方人定当年所谓的"忤师"之举的认同。

高剑父对再造社的态度

再造社成立后在广东画坛上的影响是可想而知的。

方人定在一篇遗稿中曾写道："此时国画界人人都知道学生反对老师，老高非常狼狈，但是，这个画社如昙花一现而已，其原因有二，其一是老高出收买手段，登门请罪，其二是不久香港被日寇占领，各人星散，澳门地方太小，没有什么搞头，终均散伙。"[44]

当然，这是方人定一家之言，因为曾参加过再造社的成员对此一直保持沉默，走访他们的家属，也告知前辈绝少提及。当年媒体上也未发现有关的后续报道和八卦新闻。究其原因，可能如高氏学生所说：所有报界记者都是高剑父的朋友，谁也不想挑起这敏感的话题。

但是，在高剑父的遗稿中，倒是有直接提到再造社的：

院展外，要多开个展、联展。个展、联展较院展为易；院展人数较多，程度不一，又散之四方。去年港大主办了"春睡画院十人展"，是联展之始。"再造社"是第二次之联展。我们之一贯之政策：要人自为战，每人办一间美校，办一个艺刊，或联合起来举办。民廿二年，何炳光先办一所"青年画社"，同年汤建猷亦在河南办一所"河南艺社"。黄浪萍、黄哀鸿办"南中艺院"；王文浩、黎雄才办"中国美术协会"；冯伯恒、潘达刚于中大设"画学研究社"——由春睡画院产生之画社，"再造社"算第六次。联展由廿九年港大主办之春睡十人展为第一次，"再造社"为第二次……[45]

而下面的几段文字虽没有直接提到再造社，但是却也令人联想到高剑父不满再造社事件中"忤师"行为的回应。

《尊师重道》："欲免为人所灭，必须尊师重道。尊其师，即尊其道"。[46]

《个性》："求学要虚心，主观不可过强。虚能接物，如自满自足，即送学问于你，你亦不能接纳。'竹解虚心是我师'，此之谓也。宁可自己人批评，免受社会上教训。如方人定、黄独峰，请其看古画、临古本及训练高古线条，他不以为然，反谓我开倒车，向后转，须改变以前之革命新奇之口号。他们一味迷信口画，一点一划，为恐不肖，奉为金科玉律，结果不独不能博得社会之好评，反而得到口口之丑诋。正夫未成熟之前，不可太偏，前车可鉴。"[47]

《助人》："莫为之前，虽善不张；莫为之后，虽美不继。总要有力者提，就容易出名、腾达。如政界之拜门以示渊源有自，强将手下无弱兵之意；且时接近士大夫公卿，尽有裨益。所以奇峰门人极力推崇他，出钱为他开展览，做文为其宣传。因奇峰深居简出，从来未开过画展，死后更推为画圣、画杰，年年开画展纪念他，此不尽为尊师重道，实为相得益彰，乃藉师名以传，推崇其师即间接推崇自己。如军政界拥护其领袖，各皆为院长、部长、军长、省长，岂不是拥护自己吗？领袖强，即自己强；领袖被人打倒，即自己被人打倒。团体亦然。团体之力量，即自己之力量。"[48]

香港沦陷后，广东画坛陷入一片沉寂之中，画家们不是蛰居澳门，就是四处走避，得天时、地利、政通、人和的关山月是最幸运的一个。他得到组织的安排，到了重庆、西北。抗战胜利后，他都先后回到广州和家乡。时过境迁，再造社事件似乎已淡出人们的视野，甚至被人遗忘。

1946 年 7 月 9 日，广东党政军首长及文化界欢迎高剑父回粤，高剑父发表关于新国画问题的演说，明确表明"我们要领导世界艺坛"[49]，随即创办南中美术专科学校，原再造社的成员黄独峰、关山月、苏卧农、赵崇正都应邀到校担任中国画教授。[50] 1947 年 10 月，高剑父任广州艺术专科学校校长，在公布的教授名单中，方人定、苏卧农、黎葛民、关山月、黎雄才等皆在聘请之列。[51] 不过，此际方人定正蛰伏乡中，婉言谢绝高剑父之聘。[52]

1948 年，再造社事件中被视为主角的方人定，再次成为广东画坛的焦点。是年 2 月 27 日至 3 月 1 日，方人定重新"橐笔江湖"，在广东文献馆举行画展，好评如潮。也许是巧合，一方面是曾一一赠诗再造社诸子的郑春霆，在画人传略中，大谈各传主在再造社后画风的转变及成就。另一方面，就在此时，李育中在《大光报》发表《谈

折衷的画——特提供一些问题》，再次引发了广东画坛对"新国画"与"折衷派"的论争。参与论争的，已不再是国画研究会的成员，而是西洋画家、理论家如王益论、胡根天、罗一雁、陈思斗等诸君。[53] 耐人寻味的是，方人定在画展结束不久，先后发表了《绘画的折衷派》、《国画题材论》、《艺术的论争》三篇文章。如果说20年代的参与方黄论争是在高剑父授意下进行的话，那么这次却是他经过独立思考、有感而发的行为。

在《绘画的折衷派》中，方人定肯定了折衷中西的方向，但严厉地批评折衷派折中不彻底，采用了"处于半死状态"、"可笑"、"低能"、"开倒车"等激烈的词汇对折衷派进行批评，最后大声疾呼："我们应起而再造"。[54] 在《国画题材论》中，方人定纂笔直指高剑父的教育思想和作风："我已离开了十多年的新国画放飞弹的大本营，这次归来，曾参观过一次，见国画科的实习室，四壁所悬的画或画稿，一幅是未完成的孔雀，一幅是带鱼食虾，和三两张斧劈皴山水之类，这无疑的是临摹，我们不应责怪初学的莘莘学子，可是，这是三十多年前的作风，孔雀、金鱼、狮、虎，是二十年前新派画家的拿手好戏，在今日艺术思潮来论，早应唾弃了，偏还是死守着这一类东西做绘画的主要题材，因而陷于四面楚歌，徒令吾爱吾师吾爱吾道的我，为之长太息而已。"[55]

不久，报上突然出现了一篇文章，对方人定进行了激烈的指责，冷嘲热讽，说方人定的《三绝》开罪了越社的朋友，甚至有"愿你们讨高之师，旗开得胜，马到功成。高氏廉颇老去，固无能力"；"高氏是本师，要打倒，年青的后辈，也不准抬头，你的艺术态度，在伦理上，叫做前无祖宗，后无子孙。"[56] 因为报刊严重残缺，我们尚不明白其间还发生过什么事件，但可以肯定，此文是对方人定组再造社到写《绘画的折衷派》一文的反击。

依然傲骨的方人定继续写了《艺术的论争》一文，说艺术论争的"目的是在求艺术真理的探讨，不是存有打倒某一人"，"即使是师生也好，其艺术主张不同的时候，也不妨来辩论一下。苏格拉底的门徒柏拉图，立论一反其师，柏拉图的门徒亚里士多德，立论又反其师，后来的学者不以他们为叛徒，这是什么道理呢？因为这是互相发

扬光大探讨真理而已。"[57]

因论争是李育中的文章引发的，此时他赶紧写了《再谈折衷的画》，希望结束这一场不愉快的"论争"。论争似乎停止了，但围绕再造社特别是再造社的主角方人定的风波似乎仍难平息。

1948 年 4 月 29 日，刘颂耀（春草）拜陈树人为师，在泮溪酒家宴请艺苑名流。陈树人在仪式上发表了一番措辞感慨的说话，主旨是要求学生尊师重道，说："做师父最好留最后一招，如学生作反，一脚将佢踢埋墙，踢死佢。"[58] 而高剑父在致辞时用木匠与徒弟之间的关系作出精妙的比喻，说木匠肯定留有些看家本领的，徒弟不要以为学了一点皮毛就可以驰骋画坛。60 年后，刘颂耀回忆说：他们显然是藉此场合教我之余，也是对再造社事件的回应。[59]

1948 年 9 月，高剑父、陈树人、黎葛民、赵少昂、关山月和杨善深六人组成"今社"，筹备展览期间，多有书信沟通，在《杨善深珍藏师友书信集》中有赵少昂致杨善深一函：

善深道兄：前两度手书均悉，曾奉复一函，谅邀台察。昨晚欢宴树老，席后与剑树两老及葛民、曙风五人商谈关于今社展览事，剑、葛主张迟开，弟主依期，结果仍以精到为原则。且山月、雄才未有归期（树老云山月下期船南返，并说渠沪展成绩不甚佳）……曙风提议参加方人定。树老、剑老均不赞同。弟或拟节后三四日来港一行。少昂，九月五日。[60]

黎葛民、关山月都是再造社的人，何以独排方人定？这无疑是显而易见的。

9 月 29 日，陈树人南返广州定居，为高剑父设宴预祝其七十大寿。广州某小报有此一报道：

老画家陈树人，辞官归来不久，即为其革命兼艺术家之老友高剑父设宴，预祝其七十之寿。旧历八月廿七诞日至，广东之文化官厅与人士，举行盛大的仪式。旧日攻高最力之王益论，不得不反笔而为文上寿，叛徒方某，亦殷勤参加。有人借苏秦对嫂之言曰："何前踞而后恭也。"但高老并不多会口，不知将作何答。[61]

看来，高剑父及其他在媒体的记者朋友，对方人定还耿耿于怀。

不过，到了 1949 年 7 月 28 日，《中央日报》的"美育"双周刊上发表了署名曾涟的《现代中国画家评传——高剑父》，文中却意外地谈到了再造社：

在现在中国的画坛上，有着"再造社"，那是集合年轻的优秀的新进的在野（非官者）的团体，里面有着方人定、关山月、苏卧农、李抚虹、黎雄才、黄独峰、赵崇正等，都是背负了未来的中国画坛上于双肩的铮铮□□，但，他们都是高剑父的门生，他们的进展之途，能至□今日之隆盛，完全是高剑父一手造成的，支持的，亦得说完全是倚靠着这颗大的"父母之心"的。

记得李伟铭先生在谈到高剑父 1927 年的小传时曾说："在高氏这篇未署名的高氏小传，如果不是出自高氏的手笔，就是学生据高氏口述资料整理成文……换言之，小传所公布的生平经历资料，均由高氏本人提供认可。"[62] 这篇评传虽有署名，但"美育"是由高剑父担任校长的市立艺专主编附刊于《中央日报》上的，因此更有理由相信此评传成文后必经高剑父过目、审查与认可。如这一推测属实，那么说明高剑父此际对于再造社的评价来了个 180 度的转变。

接下来的是，高剑父为什么会出现这一突然的转变？

其实，早在方人定画展之际，郑春霆便在画人传中提到了如何评价再造社的问题：方人定"民国三十年与李抚虹司徒奇黄独峰等，创再造社于香江，努力创作，主张夙昔之一律作风，似新而实陈之新画派，必须从头革命，因有疑人定忤其师者，然实为主张与思想之不同，与时代日新而互异矣。人定于师承盖已尊重之，□□曰：水深而回，木落则归本，此之谓也。惟突过前览，则其师宜乐乎传人之能发扬光大，弟子之尽礼，师道之自崇，于焉可见。"[63]

大概郑春霆是广东人，本地姜不辣，而他又是方人定的同乡，可能听不入耳。最后导致高剑父转向，笔者以为也和关山月有关。1948 年 7 月初，高剑父接受《广东日报》采访时坦言："我三十年来，无时不想联合同志，共同努力，为我国开一条新路，可惜力与愿违，至今未有一些成就，实深抱愧。"露出了一丝焦虑与无奈。[64] 1948 年 8 月，

《关山月纪游画集》第二辑出版，关山月请庞薰琹作序。庞薰琹在 1947 年初已来广州，希望能恢复决澜社，后来应省立艺专之邀担任西洋画系主任，兼中山大学教授，于是年初的那场激烈的论争，他是耳闻目睹了的。至 1948 年 7 月他因不满丁衍庸纡尊降贵，代十几个学生画画，并发给奖学金，违背了艺术良知而辞职。此时在家中赋闲的庞薰琹，大概对教学中的各种师生关系有所思考。庞薰琹在为关山月画集的序中，没有按照前人写序就画评画或作违心的吹嘘，直言"我更不愿意介绍山月说他是什么中国艺术的 XX，恕我这支笔笨拙，肉麻不出来。"序中最为精辟的是这么一段：

"我不愿意介绍山月，说他是什么岭南派的画家。上文说过岭南关山月，这仅是表明这位关山月先生是岭南人。万一山月心中还存有什么岭南派不岭南派的阴影，我是深祝望他快快摆脱。山月是高剑父先生的弟子，这是不能否认的，山月曾受过剑父的影响也是不允否认的，但是老师与弟子不必出于一个套版，这对于老师或弟子的任何一方，都不是耻辱而是无上的荣耀，而事实上山月是山月，剑父是剑父，我在他们的作品上看到的是完全不同的两个人。派别是思想的枷锁，派别是阻碍艺术的魔手。

庞薰琹这番话，可谓一箭双雕，一是说给关山月听的，鼓励他冲破派别的笼牢，必须有自己的"套版"，另一方面是说给高剑父听的，弟子与你虽不是一个"套版"，但这对老师"不是耻辱而是无上的荣耀"。

庞薰琹无疑是在充当和事佬的角色，借关山月来说事，冲淡高剑父与方人定之间的紧张关系。

高剑父服了，于是来了个转变。刚好在《评传》发表两个月后，9 月 29 日香港的《华侨日报》有一则消息："方人定近任广州市艺专国画系主任。"

关山月那个手势……

回到本文开篇提到黄小庚的《嗫螺碎语》一文，暗指关山月有没有参加再造社。行文颇值玩味：

高剑父与方人定师徒俩，过去总被人相伴提起。一者固因方氏确为"高足"，如在上述《中国美术会季刊》所载，方氏即名列春睡画院的首席高徒。二者方氏善辩论，向被目为学派的"宣传部长"，但最近闻说，方人定的学生却提出了方氏并非高氏学生的问题，这真有点依于胡底。

或者是由于有所谓'再造社'问题。

大概在一九四一年，方人定在香港组织起'再造社'，手定缘起三条，略谓再辟国画新路，绝无阶级观念，不作虚伪宣传，手稿都极简短。不想在一九七零年二月和四月，作者在手稿上加了凡一百六十余字，两次都提到'是反对高剑父家长式的师生关系而组织的'，'是高剑父的学生因不满高剑父的家长制组织起来反对他'，这些有类'交代式'的文字，很使人想起那可悲的'一九七零年'，那年头，可怜的方人定写出的是'鞠躬如也受批评'的诗句，也许活的拖累死的，祸延他的'高师'了。那时节，方氏还写了大束'批孔诗'分赠友朋，不禁为之一叹。

这也使我想起关山月同志七十述怀的那句诗'半凭己力半凭师'。但就在一九四一年四月四日香港的《华侨报》上，被列为'再造社诸子'的，赫然也有他的大名。当他知道的时候，透过朦胧的月色，我看见他否认的手势，我知道，当其时他是朝内地的大西北方向岁月的。"65

黄小庚提到方人定关于再造社缘起的"交代"时，特别带上方人定当时"写了大束'批孔诗'分赠友朋"的事，发出"可怜"与"可悲"之叹。其实，有哪一个上了年纪的人在以阶级斗争为纲的高压下没有写过检查、交代之类的文字？有几个能够活着过来的知识分子，没写过违心的文章、诗词甚至图画？作为一篇说史的文章，犯得着与"文革"挂钩吗？

方人定的确在"文革"中写过许多"交代式"的文字，笔者就看过近百页之多。涉及"二高一陈"历史的，也有不少，但这些"交代"的内容，如果凭着敬畏历史之心，我们都能在历史文献中找到佐证。

况且，在中国历次的政治运动中，要某一个人交代的问题（特别是要多次反复交代的问题），往往是由"组织"或"造反派"在内查外调获得相关信息后，根据某些蛛丝马迹，要求涉嫌人作出巨细无遗的交代，希望从中获得其他人的有关资料。如属

于是有组织、有纲领的事件，更要求当事人反复交代。再造社就是方人定作过数次"交代"的问题之一。在《我的历史》中，方人定首次"交代"再造社时作了如是说：

关于再造社的事，此事二十六七年来，我确实完全忘掉了。有一次美术学院的小将叫我们去问话，首次问起这件事，我觉得突然，参加的人名，不能如数说出，后来他们要我详细写，经过再三追忆，始记得清楚这回事，这事原来是这样的：我由美国回澳门，天天与高剑父的学生如司徒奇、李抚虹、罗竹坪、黄霞川、伍佩荣等在茶楼谈天，他们对老高极为不满，说老高对学生是家长统治，画法一定要学足他的，他就乱吹乱赞，否则就敷衍了事。而且每次师生联合开画展，在报上大吹特吹，都只是提老高一人的名字，这简直是要我们做抬轿佬。我说，你们何不自己写宣传文章？他们说所有报界记者都是他的朋友，是没有办法的。我们拟联合开一个画展，不要老师参加。这样谈了多次，越谈越起劲来了。他们要我合作。我本来想筹备一个游美写生画展，不想被他们干扰，但他们表示以这个画展名义来欢迎我回国。我难以拒绝，就大家动员起来，一两个星期时间就筹备好了，在香港展出取名"再造社"画展。这个名是我定的。有些文章和画，居然印了一本刊物，出品人有司徒奇、李抚虹、罗竹坪、黄霞川、伍佩荣、黎葛民、苏卧农、黄独峰、赵崇正等（黎雄才、关山月不在澳门无出品）。此时国画界人人都知道学生反对老师，老高非常狼狈，但是，这个画社如昙花一现而已，其原因有二，其一是老高出收卖手段，登门请罪，其二是不久香港被日寇占领，各人星散，澳门地方太小，没有什么搞头，终均散伙。证明人何磊。[66]

"小将们"需要的是再造社成员的全部名单，但方人定在这交代中，只列出在展览场刊中有文章的9个人的名字。值得注意的是，他特别用括号注明、强调"黎雄才、关山月不在澳门无出品"。我们无法推测，方人定对此事是真忘掉还是假忘掉，但可以肯定，小将们极需透过方人定这一再造社的主将了解黎雄才、关山月有没有参加该组织。须知此际黎、关二人是尚在"审查"中的美术界"权威"。正因如此，方人定才需要特别在括号中加以强调，起到了保护黎与关的作用。至于再造社的缘起，他只是如实道来，并无"落井下石"之意，更无"卖师求荣"之心。尤其值得注意的是，方人定这份"交待"写于1968年5月28日，与"批林批孔"完全无关。

从杨善深珍藏的关山月信札中表明，早在80年代，关山月就"建议筹建一座岭南画派的纪念馆，藉以纪念两居二高一陈们先辈"，并与杨善深商议通过卖四人合作

画、捐款等方式筹款。强调此事"关系到岭南画派的未来，能为此出点力，并把事办成，对先辈的怀念与景仰，也算尽了我们后辈的心。趁我们都还健在，故事不宜迟。"[67]他已在岭南画派圈内建立了"尊师重道"的形象。或许黄小庚是出于"为尊者讳"而推出《嗫螺碎语》为关山月背书，撇清他与方人定的关系，划清他与再造社的界线，以示他是尊师重道的典范，与此同时，鉴于"关系到岭南画派的未来"，他希望后来人尊师重道，切勿重蹈再造社的覆辙。

此时此刻，关山月已不是 40 年代刚出道的关山月。角色的置换，使他对高剑父多了一分理解，也多了几分同情，如果他真的因为自己有不在场证据而否认参加过再造社，其心情也完全是可以理解的。正如庞薰琹所说："我在他们的作品上看到的是完全不同的两个人"，"这对于老师或弟子的任何一方，都不是耻辱而是无上的荣耀"。亦如郑春霆所言，弟子"惟突过贤，则其师宜乐乎传人之能发扬光大，弟子之尽礼，师道之自崇，于焉可见"，只要自己心里明白就可以了。

不过，在黄小庚的笔下，我们没有听到关山月明确的表态，作者只是说："透过朦胧的月色，我看见他否认的手势。"这是个什么手势？可以想象，无非是摆摆手，或者是挥挥手。但，无论是挥挥手还是摆摆手，都可以有两种完全不同的解读。否定之外，还可能是叮嘱人们："过去的事别再提了。"

同样，关山月在《七十述怀》中的名句："半凭己力半凭师"，当我们了解了全部的历史之后，也可以作出不同的解读。

注释：

1. 青者《再造社在澳展览书感》："考该社社友，都凡十二人，胥为许身艺术，富有奋斗性之士，初期习画，多属同门，嗣感人生有涯，知也无涯，现在所学，未足以填其欲望，思非再造再造，曷足以造极登峰。于是，或则远涉重洋，或则转益多师，或则埋头苦干，秉艺术革命之志，寒饿非所撄心，如是者十数年来，各自努力，直于去冬始成立斯社。"（1941 年 4 月 3 日澳门《华侨报》）

2. 黄小庚、吴瑾编《广东画展实录》，岭南美术出版社，1990 年。是书收入的文章，全部是民国

期间在报刊上刊发过的文章，只有方人定《关于再造社》一文是例外，据手稿收入。

3. 黄少强："1月28日，午饭至思豪会漆园少昂漱石稚明等同至比亚士总统送坤仪、人定、口虎等赴美。"（《黄少强诗文资料初编·日记摘抄》）

4. 《文化通讯》第十七期"文友消息"："方人定去年一月赴美，在六大城市举行画展，已于十月廿六日返港。"

5. 黄树文：一九三九年战事日紧，黎雄才从广州又回乡下。这次回来就并不那么愉快了。由于几年在广州活动期间，大家都关心他的婚事，毕竟是二十九岁人了。其中有人介绍一才女叫邓梅孙的给他，邓为大家闺秀，颇有才华，写得好诗词。在广东艺术界老一辈都会记得她的名字。但她比黎雄才大十个春秋，黎当然不愿意。之前居肇庆时，县长林世恩亦风雅人，曾许以爱女并封为公安局长，黎未允，此中可窥黎不涉官场之心衷。结果在广州认又识了一女子，普通人家，根据父亲讲，他都未见过，只是信中与父亲说，局势不稳，广州战事逼近，加之黎亦拮据，商诸父亲，以为不成家也罢，我父亲一口答应为之操办，叫他回肇促成此事。黎于是与女方家人约好时间便只身返到我家中，终日盼望，盼女方来肇完婚，谁知一日复一日，战事愈紧，广州沦陷，婚期已过，黎心如火焚，商之父亲，此中会不会出了事，谁知不过几天便接重庆来信，女方告知已随父亲取道肇庆入桂林到了重庆，入读重庆大学，黎观信后如泄气皮球，刹那失落，立即决定入川追个究竟。这时父亲又全力支持他，筹足盘缠择日起程。但此是战时，不便通行，适好第七战区辖在曲江（今韶关），司令官是乡里余汉谋将军，便立即通过余汉谋之兄余吉衡开了介绍信了上韶关。这时在余幕下任职之乡亲皆显赫人物，多不识黎，黎凭介绍信取得通行证后，得乘顺风军用飞机到了桂林，转道到了重庆。这时关山月、邓梅孙已先到了重庆，并在重庆开了联展。黎的女友已在重庆大学就读并已嫁人，黎便死了此心，写信给我父亲，决言立志事业，如不成功便不成家。邑人梁寒操时在重庆国民政府中央任要职，黎雄才后经梁寒操介绍，黎在国立艺专任了一个学期的教授便束行西去写生。此时关山月也已到了敦煌。（黄大德《黄树文访谈录》，2008年11月8日于广州。）又：容庚《颂斋书画小记》云："四一年元旦，乃将作品展览于肇庆，定价出售，以所得为前线将士募制寒衣，随即首途赴韶关。"

6. 1941年2月20日《大公报》。

7. 黎明《再造社画展巡礼》文。1941年2月25日《国民日报》。

8. 1941年4月3日澳门《华侨报》。

9. 陈继春《关山月早期行状初探——以澳门为中心》，《关山月与二十世纪中国美术——纪念关山月诞辰100周年国际学术研讨会讨论文集》（内部资料），关山月美术馆，2012年11月。

10. "再造社成立纪念暨欢迎方人定游美归国画展特刊"，1941年4月3日，澳门《华侨报》。

11. 方人定《关于再造社》，1972年4月。黄小庚、吴瑾《广东画坛实录》。岭南美术出版社，1990年10月。

12. 关怡《不寻常的画展》，《关山月研究》，第200页。

13. 高剑父《机遇》，《高剑父诗文初编》，第184页。

14. 1940年1月27日澳门《华侨报》。

15. 关振东《关山月传》。

16. 司徒乃钟访谈，2012 年 10 月。

17. 鲁侠《再造社诸子略历》（下），1941 年 4 月 9 日澳门《华侨报》。

18. 黄蕴玉《关山月个人画展观后》，《关山月研究》，第 7 页。

19. 郑培凯、司徒乃钟《苍城家学，岭南宗风》，香港城市大学中国文化中心，2009 年 11 月，第 60 页。

20. 李抚虹《送关山月北行序》。

21. 李抚虹《关山月小传》，1940 年 1 月 27 日澳门《华侨报》。

22. 李抚虹《关山月画展的回顾与前瞻》，1946 年 8 月 23 日《广州日报》。

23. 1940 年 1 月 27 日，澳门《华侨报》"关山月个人画展"专刊。

24. 李抚虹《送关山月北行序》。

25. 《关山月画展会展期二天》："名画家关山月氏，假座白马行复旦中学举行之 / 个人绘画展览会原定由一月廿七日起至廿九日止，为最后一天，数日来莅场观众，络绎不绝，每日均二千余人，昨有名流王铎声王祺等及由港专程赴会鉴赏者，有名画家叶浅予、张光宇诸氏，对关氏《水村一角》、《防虞》、《修桅》、《渔市之晨》、《流血逃亡图》、《老鞋匠》、《游击队之家》，称赏不置，惟均以该会展览日期太短，未能使渴慕关氏艺术之各界人士，有鉴赏机会，故将闭会日期展至一月卅一日，始行闭幕，并延长参观时间，由每日正午十二时起，至下午九时正云。" 1940 年 1 月 28 日《澳门时报》。

26. 方人定《我的历史》手稿，1968 年，承蒙杨荫芳女士 1990 年提供。

27. 李抚虹《关山月与新国画》，转引自《关山月研究》，关山月美术馆编，海天出版社，1997。

28. 包立民《叶浅予与关山月》。转引自《关山月研究》。

29. 夏衍《关于关山月画展特刊》，1940 年 11 月 5 日，《救亡日报》。

30. 马野《画坛茁茁的劲苗——记关山月个人画展》，1940 年 4 月 6 日《大公报》。

31. 1941 年 4 月 6 日澳门《华侨报》。

32. 张绰："关山月入高剑父门后，高剑父先是把黎雄才的画让关山月临的。" 黄大德《竹斋谈往——张绰访谈录》。《收藏与拍卖》，2008 年第三期。

33. 《大风》旬刊第四十三期，第 1367 页。

34. 此为方人定以第三人称所撰自传。承蒙张玉女士提供。

35. 陆丹林《介绍方人定人物画展》，1936 年 6 月 1 日《大公报》。

36. 许士骐《时代画家方人定》。1935 年 12 月上海《艺风》。

37. 方人定《我的写画经过及其转变》,《再造社第一次画展特辑》,1941 年 2 月,香港。

38. 马野《画坛茁茁的劲苗——记关山月个人画展》,1940 年 4 月 6 日《大公报》。

39. 高剑父《日本画即中国画》,《高剑父诗文初编》,第 337 页。

40. 茂丛《香岛抗战画展记》,1938 年剪报,由方微尘女士提供。

41. 方人定《关山月的艺术思想》,1946 年 8 月 23 日《广州日报》。

42. 1948 年 2 月 27 日《建国日报》。

43. 1948 年 3 月 26 日《大光报》。

44. 方人定《我的历史》手稿。承蒙杨荫芳女士提供。

45. 高剑父《联展讲话》,《高剑父诗文初编》第 234 页。

46.《高剑父诗文初编》,第 178 页。

47.《高剑父诗文初编》,第 179—180 页。

48.《高剑父诗文初编》,第 182—183 页。

49.（中央社讯）:"当代画人高剑父自返穗后,昨日下午七时,党政军首长张发奎、罗卓英、邓龙光、余俊贤、姚宝猷、吕治国、丘誉、高信、李扬敬、罗香林、吴鼎新、李应林、王远志、杜梅和、黄范一、黄文山、麦朝枢、卢朝阳、谢文龙、萧次尹、伍智梅、邓蕙芳、张云、吴康口,在党政军联谊社欢迎高氏,张主任发奎亲自主持并欢迎词,高氏旋发发个人艺术见解,各首长均一致推重高氏主持艺坛,并筹备画展,发扬新文艺精神,用宏我国现代艺术,宾主极为欢洽,今(十)日下午三时,广东文化界亦将举行一盛大欢迎会。"1946 年 7 月 10 日《中山日报》。高剑父演说内容分三部分:一、新国画必有前途;二、时代精神之表现。三、我们要领导世界艺坛。(广州艺术博物院过录本)

50.《南中美专设星期班》(本报讯):"名国画家高剑父,创办之南中美术专科学校,昨(廿一日)正式举行开学礼。据该校负责人称,校内所有教授,均为有名艺术人才。担任文学教授如马采、黄兴瑞、岑家梧、周缓童等,中国画方面教授有黄独峰、关山月、苏卧农、赵崇正、叶青等,担任西洋画者有高谛生、赖敬程、梅昆仑等。该校现为适应一般公务员有志学习美术起见,特设星期班,将于本月二十八日开始授课。"(10 月 22 日《中山日报》)

51.《市立艺专聘请名家授课》:(中央社讯)"市立艺术专科学校,定十月一日正式开课,暂假中华北路尾南中美术院之一部为临时课室,该校校长高剑父,广聘海内艺术家二十余人,担任各科教授,计中西画音乐及学科理论等教授有王益论,岑家吾,杨秋人,何勇仁,陈达人,高谛生、陈曙风、黄飞立、方人定、苏卧农、林荣俊、梅昆仑、麦语诗、黎葛民、徐信符、关山月、梁铎宏、朱亚之、徐正义、黄晖、苏成高、陈汉奇、胡伯孝、何磊、钟玮、吴大基、黎雄才、庞薰琹、吴大明、李铁夫、傅抱石等。"1947 年 9 月 30 日《中山日报》。

52. 1948 年 1 月 2 日,广州《建国日报》综合艺术艺闻:"方人定、梁锡鸿现居中山,他们另辟画室作画,方人定拟最近到穗举办画展,前传任职市立艺专不确。"

53.参阅黄大德《"岭南画派"名考》,《朵云》第四十四期。

54. 1948 年 3 月 11 日,广州《大光报》。

55. 1948 年 3 月 30 日,广州《大光报》。

56. 该报为残报,暂未知刊名、日期及作者名。

57. 1948 年 5 月 14 日广州《大光报》。

58.陈素玉:"陈树人在仪式上发表了一番措词感慨的说话,主旨是要求学生尊师重道,六十年后,刘春草对笔者言:'陈树人老师最后的说话我记得很清楚,他说:做师父最好留最后一招,如学生作反,一脚将佢踢埋墙,踢死佢。他明显是藉此场合教我之余,也是对高剑父弟子'再造社'事件的回应。"陈素玉《春草堂下——刘春草》,《澳门杂志》第 64 期。2008 年,澳门特别行政区政府新闻局,第 78—91 页。

59.陈继春:"再造社存在的日子很短,弟子们不久又重回高氏身边。这种回归,如果说是高氏用收买手段来达到目的,不如说 1941 年香港沦陷,致使社员四散,客观上导致高氏的成功。者曾为此请教过现居马来西亚、陈树人唯一的门生刘春草,他指出春睡的成员是不满高氏滥收学生才成立再造社的。此外,1948 年 4 月刘氏于广州正式拜入陈氏门下时,高剑父在致词时用木匠与徒弟之间的关系作出精妙的比喻,说木匠肯定留有些看家本领的,徒弟不要以为学了一点皮毛就可以驰骋画坛。由此可见,'再造社事件'对于高氏来说,一直是别有滋味在心头。"陈继春《从隔山到濠江——高剑父与澳门》,《濠江画人掇录》,澳门基金会,1998 年,第 92 页。

60.《杨善深珍藏师友书信集》,岭南美术出版社,2009 年 9 月。第 178—179 页。

61.剪报,报名及日期未详。

62.李伟铭《高剑父留学日本考》,《朵云》第四十四期,第 71 页。

63.卷帘楼主《岭南近代画人传略·方人定》,1948 年 2 月 29 日《公评报》。

64.李斌《访问高剑父先生》,1948 年 7 月 7 日《广东日报》。

65.黄小庚《嗄螺碎语》,《岭南画派研究》第二辑,岭南美术出版社,1990 年。

66.承蒙杨荫芳女士提供。

67.《杨善深珍藏师友书信集》,岭南美术出版社,2009 年 9 月,第 220 页。

关山月早期行状初探

——以澳门为中心

The Brief Research to Guan Shanyue's Early Art

——With Macao as the Center

澳门美术协会艺术顾问　陈继春

Artistic Advisor of Macao Fine Arts Association　　Chen Jichun

内容提要： 关山月作为 20 世纪中国画坛的大家之一，早年已对艺术萌发出过人的才华，其在广州从教的日子中对"折衷派"——后来的"岭南画派"的接触，无疑令其绘画从内容到形式产生转变，比过往更注重对现实的关怀。本文以稀见文献为基础，再透过与现存公立机构及私人藏关山月早期绘画若干作品比较，进而重构关氏早年行状之余，致力展现岭南画派发展历程特定时刻中某些事件，探讨关山月澳门时期的艺术风格。即将写生与创作相连，甚至是融创作于写生之中。

Abstract: Guan Shanyue, as a great master in Chinese Paintings area on the 20th century, who has emerged his particular talent of art in his early days. Though the contact with "Eclectism", which is later called School of the "Lingnan School of painting ", when he preformed as a teacher in Guangzhou, definitely, it made a change whatever from contents to style in his paintings, therefore, he became more consider about the actual reality of the Chinese society then the past.

This article based on the rare seen historical documents, through comparing some early paintings created by Guan Shanyue, from the private and public collections, in order to reconstract, not only his early carrier and study on his artistic style in the period of Macao, but also realize some maters in the certain time on the evolution of the "Lingnan School of painting". The characteristic of Guan's style in that time is "Painting form viewing"(写生) and introduce it to his creations on the same time.

关键词：抗日战争　广州　澳门　高剑父　普济禅院

Keywords: Anti-japanese, Guangzhou, Macao, Gao Jianfu, Temple of Pu Ji.

关山月原名泽霈，字子云，乳名应新。1912 年 10 月 25 日生于广东省阳江县那蓬乡果园村，父亲是知识分子，小学教员，当过渡头关村小学的校长，能写诗、绘画。关山月童年已爱好美术，当然，他的生活和一般少年一样，捉虫捕鸟、喂鸡赶鸭、潭里摸鱼捉虾、爬榕树，1918 年到 9 岁时入私塾启蒙，习经、史、子、集、诗词及书法。他喜欢边玩边画，拾起瓦片或捡来木炭就在晒谷场的地上画起来。[1] 未几，关山月随父亲到溪头、织箐镇小学读初小，之后至平岗小学读高小，爱画的他曾花了很多时间把中国的分省地图描下来，还瞒着父亲临摹了整本《芥子园画谱》。[2] 经过了十多年的时光后， 1931 年，他已有个人画展在阳江县举行，署名"子云"。那时，他已完成了阳江师范初中，同年入读广州市立师范学校本科。[3]

一、广州时光

关泽霈于课余、假日时就到大德路、第十甫、西湖路的裱画店看糊在墙上的名家作品，或在长堤的基督教青年会、朝天路的六榕寺、中华路的净慧公园参观画展。[4] 1933 年毕业后因家贫而无力升读大学，所以在广州九三小学、昌华中学、建中中学任教员，其

图 1／李健儿笔下的关山月 1941 年

图 2／中华民国二十九年一月二十七日《华侨报》华侨报社藏

图 3／《麻雀》／关山月／1937 年

"性喜艺术，用余时研习西洋画，颇有所成。"[5]（图 1）同年更代表广州前往江浙一带考察教育，"故东南名胜与风物，一一入其画本"。[6]（图 2）

1935 年，高剑父（1879—1951）在广州国立中山大学美术专业夜班任教。那时的中山大学位于目前珠江北岸广东省博物馆的地段，其绘画课并不见于该校的本科课程设置之中，反之是一个自愿参加的科目。关山月很仰慕高剑父的艺术，他借着一位在中山大学读书的友人温泽民的帮助，冒名顶替，用其听课证去上高剑父的绘画课，并得以临摹高氏作品。一次，他与黄哀鸿一道去听课，高氏在上课时发现关山月绘画有天分，于是上前问他的名字和系别，生性耿直的他只好和盘托出，说出缘由，高剑父没有责怪他，反之让他来"春睡画院"习画。

两年后，由于关山月所任教的广州九三小学停办，失业下的关山月被高剑父招至春睡画院，更免收学费，并把名由关泽需更改为"山月"，时年 22 岁。[7]其专事绘画，悉心研究宋元画法，画艺益进，日常伴随老师左右，高氏更将其所藏的中外名画尽出予其观摩。由于关氏早年已于西洋画方面浸淫了六七年，更将之融入中国画之中，故画风有独特的面目。1937 年七七事变后，日本侵略军对神州大地进逼。此时的关山月"已废弃临摹，而专于写生及理学上用功，举凡山水、人物、花卉、动物、建筑，无不具有心得，且每一出品，咸能带有其自我之表现，而笔法豪迈，气象万千。"[8]

有必要指出的是，缘于 1936 年左右高剑父已前往南京国立中央大学任教，关氏

和高剑父的会面只限于高氏由宁回粤的时光，而且 1935 年至 1937 年的两年间是其与"折衷派"初步接触的时期，真正跟随高氏是 1937 年以后，这是因为我们发现 1937 年关氏的一帧《麻雀》[9]（图 3）作品，画中三只以三角形方式排列的麻雀被置于画幅的右下部，两只在上，一只于下首，而左上部是树叶。此画在用笔上较弱，飞翔的麻雀的造型尚准，但姿态有些生硬，而且用墨缺乏灵动，不过整幅画在构图上颇见新意，而且在描写树枝和树叶时比较注意以墨色的深浅去分辨前后的空间，画上题："丁丑年端午后一日写应世慈先生雅属，子云。"又题曰："此图系随高师习画前所作，一九八六年春漠阳关山月重睹并记于珠江南岸鉴泉居。"此图作于 1937 年 6 月 14 日，近 50 年以后关氏表明其画于跟随高剑父习画之前所作。其实，整张画作的描画方式已显示出关氏此时对"折衷派"是颇有好感的，它没有予人看出"芥子园"式的表现技巧，单以麻雀来看，已可使人见到"折衷派"的点滴了。

1938 年夏天，由于日本侵略军节节进攻广州，要走警报而难于安心创作，关山月随高剑父等到四会进行写生。[10]

二、从四会到濠江

1938 年广州沦陷前高剑父的广东四会县之行可以说是高氏蛰居港、澳 8 年的序曲，同时又是高氏艺术生涯中的重要标志之一，因为行此催生出高氏笔下一系列以"南

图 4 / 高剑父致罗竹坪信 / 1938 年 / 罗粟园藏

瓜"为题材的传世之作。实际上，高氏尽管早年教潘衍桐子潘幼执绘画、师事伍懿庄时临摹过崔白、钱选（1239—1301）画瓜的作品，1931 年—1932 年前后又于印度观察过硕大而色彩斑驳的南瓜，但四会的生活体验是珍贵的，高氏回忆说当地："圃多植南瓜，市肆所售，亦以南瓜为多。予等所居之隔墙，亦为瓜圃，豆棚瓜架，满野秋风，朝夕以瓜为伍，予遂画瓜焉。居停（主人）以予喜瓜也，时有馈赠，且多奇型异种者，于是画瓜之兴趣更浓厚，不一月画瓜约十余帧……"上文的"予等"，按高剑父记述的顺序是"罗竹坪、关山月、何磊、黄独峰等"，[11] 而 10 年后的 1948 年 12 月 27 日，高剑父在广州向门人作绘画"欣赏会"解说时，特别说明如此，罗竹坪（1911—2002 年）与关山月在此行中的角色重要性可知。诚然，高氏率"春睡"门人避难四会，租赁李氏书室以续画缘，这里的"李氏"就是罗竹坪的亲戚，而且住在罗竹坪有关连的人的屋中。[12]

高剑父曾在撰文中追述自广州弃守前一日逃出，辗转来到澳门。[13] 当中的"辗转"包括高剑父在获悉广州快要沦陷时，从四会急返广州 [14]，逃出朱紫街的春睡画院后曾落脚陈村新墟维新路的交通酒店（图 4）。此时，高氏有致其弟子信云：

山月、奇、竹坪、吕纪诸弟：

前寓一书，敌弹入春睡，我昨日冒险逃出广州，千艰万苦！广州绝惨，目不忍睹。现交通断绝，只到陈村。此间又竟日为寇机轰炸，现设法回四会。虽未过危险时期，亦聊以吉书于万一耳！容续，安，并颂，努力！

春睡同人早就散去，赈灾展作品竟无一幅交来，请速制作为荷！港中我们各展布置均妥，须赶作品为荷！

剑父。十、廿二。[15]

由于此前香港各界征募寒衣劳军，高氏及其弟子拟捐画作 100 帧，但尚差 20 幅，于是赴香港、广州邀学生补足，但因虎门被封锁，所以高氏经澳门转石歧，再抵广州，可是当抵广州时日本侵略军已兵临城下。[16]这封信无疑是写于走难之中的，但在高剑父笔下，我们没有味出丝毫的仓皇神色，反而更多的是镇静和对关山月、司徒奇（1907—1997）、罗竹坪及何磊（1916—1978）等"春睡"绘画事业中坚力量的寄望。

高剑父其后辗转经江门逃难至澳门。于是，司徒奇、关山月和何磊只好跟着难民一起逃难，颠沛流离了一个多月，步行回开平。由于身上的钱已所剩无几，一天傍晚，他们走到了肇庆附近的农村时，又饥又渴，司徒奇趋前向乡人求援。经过讨价还价之后，司徒奇毅然脱下手指上结婚时才戴上的戒指，向农民买来番薯，并借来一个瓦煲和拾些柴草，煮熟来充饥。[17]后来，何磊回顺德老家了，关山月则跟着司徒奇到后者开平家中，并受到热情款待。一个星期后关山月临走时，司徒奇之父司徒枚（1875—1943）更把 3 块银元送给关氏，后者更由此于司徒家留下了 13 帧画作以作答谢之意，[18]当中的一张画着一个牧童，骑在一只半浸于水的水牛背上，右边是一棵树。[19]司徒枚夫人谭氏特地炒了一袋米塞给他[20]，司徒奇的夫人又帮忙缝补破衣纽扣。三四个月后，司徒奇与何磊一起到澳门寻找高剑父。[21]关山月后来在广州找到了妻子，可是在撤退

时又失散了。其后，他从广州湾（湛江）坐船至江门，再抵香港。关氏在香港摆花街与司徒枚之女司徒瑜不期而遇，获悉高剑父及司徒奇均于澳门普济禅院之后，也乘船来到澳门，并找到高剑父，时为清明前后。劫后余生，李抚虹（1902—1990 年）、司徒奇、关山月及罗竹坪亦于此结为异姓兄弟！[22]

关山月卜居于普济禅院中，"苍惶之际，无所仰给，仑乃助之膏火，因得从容授受画法。"[23] 白天，在高剑父引介下每周的星期三[24] 于妈阁街龙头左巷十号郑家大屋内的洁芳女子中学[25] 兼教，平时就去筷子基和普济禅院后山山脚的海边、渔翁街和"海角游云"、青州岸边描绘渔船、渔民的生活和动植物，利用写生收集素材；夜间则在观音堂争分夺秒地完成高氏布置的作业。这段时间，不少春睡画院的弟子云集于普济禅院，关山月住在"妙香堂"的一侧，与李抚虹相对。[26] 另外，黄独峰（1913—1998）也曾居于此。由于关山月的工资每月只有 3 元，故此常于晚上忍受饥饿进行创作，并筹备抗战画展。

关山月每餐只能买一个面包充饥。在关氏眼中乐于助人的住持济航大师的弟子慧因（1906—1979 年）虽然不让关氏搭食，见他每天饿着肚子到海边写生，就给他送来一包大米、咸鱼和鸭蛋让关氏自己煮食。[27] 慧因也爱画画，两人遂成莫逆之交，慧因也随高剑父习画。[28] 同时也作为高剑父弟子的慧因，关山月也有为其题画，1939 年深秋就为其画题："此图运笔构思，浑朴自在，读之令人有出世想。"[29] 看到关氏生活拮据，慧因曾劝关山月出家说："如果愿意出家，可到妈阁庙做住持，好歹也有口饭吃。"关山月在灯下垂头不语，因为几个月前，教书的李小平失业后加入了模范团妇女连，可广州陷落后此团不知去向。关山月望着慧因说："我有老婆，怎可皈依佛门呢？虽然现在与老婆失散，揾唔番至算！（找不到再说）"[30] 见关山月这样说，慧因连道几声"阿弥陀佛"后，默然不语。关山月怕伤了朋友，叹口气说："这样吧，给我一年时间，如果一年内找不到妻子，我就听你的话，出家当和尚！"笔者曾见关氏有斗方《果》及《小鸡》，现今仍存于该庙，画中的苹果鲜艳新鲜，题跋中说："慧因大师以果换我画"，此跋颇能道出他的日常生活。斯时，郑哲园有诗赠之云："艺术殚思瘁此生，画为心境最分明；悟来是法还非法，吟到无声胜有声。岂独技乎原进道，不因利也早知名；幽情默契关山月，人太孤高品太清。"[31] 而关氏亦有为慧因书

对联"来往千载，吞吐大荒"，"人品孤清"之际，却不脱磅礴之气！

三、澳门创造

高剑父对关山月依然寄予厚望，后来又让其在高家搭食，在艺术上又根据其个性与特长，希望他在山水和人物画方面成为"岭南画派"薪火相传的人。[32] 高剑父继续拿出自己收藏的古画，以及日本画家竹内栖凤、桥本关雪等人的作品复制品让关氏临摹学习。同样，李抚虹带在身边的日本出版的《百鸟图》，关山月看得爱不释手，李抚虹又不肯轻易借人，关山月向他乞求了几次，才允许借观半个月，于是利用晚上时间，每天都临摹到深夜，一连 15 个夜晚，将整本画册全部临了出来。[33]

澳门原来比内地相对比较平静，但由于战乱，不少中山县的难民拥至，路上哀鸿遍野，民不聊生。面对如此的景象，忆及 40 多天逃难途中的所见所闻，关山月以无比的豪情投入抗战画的创作之中。《中山难民》和《从城市撤退》、《三灶岛外所见》、《侵略者的下场》、《拾薪》、《百合花》等就在那时面世。此外，还有《渔人之劫》、《柔橹轻拖归海市》[34] 和《秋瓜》就参加了 1939 年的苏联举办的中国艺术展览，颇受观众的欢迎。[35]

1. 人物画

《从城市撤退》是关山月在澳门创作的第一幅巨型作品，是由 6 张六尺宣纸组成的长卷，[36] 情调深沉冷寂。起首是敌机在天空飞过，城中残垣危立，地上火光与浓烟充塞，作者以淡墨和赭石营造的气氛，如果没有亲历其境，不可能表现得那么真实。在构图上的某一部分，予人想起高剑父的《东战场的烈焰》，图中大厦与小屋并列，枯树斜横，汽车、木头车及逃难的人从浓烟中隐现，向西处仓皇出逃，延绵于小路和桥梁之中，奔向荒僻的农村；村庄房屋疏落，荷锄牵牛的农民、渔舟上的主人，正开始他们的工作，然而，他们的后面，已有挑着家当的远亲到来……画幅的后半部纯粹以"折衷派"的面貌出现，但更明显的是在传统的山水画手卷的形式中汲取有益的养

分，作者的长跋置于卷末的上方，由于整幅画所表现的是雪下逃难的情状，跋中指出，这是 40 天逃难中亲眼所见的苦难之情。广东无雪，但想到祖国北方的民众同样痛失家园，更饱受风霜，作者认为比南方的人苦难更深，所以采用了雪景山水的表现形式。

上图虽然以山水画名之，其实已出现现代建筑物。诚然，关氏后来参加 1939 年"春睡画院留澳同人画展"的《东望洋灯影》、《千家香梦的大三巴》就是有关澳门的风景写生作品。关山月也曾为师弟黄霞川（1911—1991）画过中堂山水画《东望洋山下》立轴。画幅前景是海面上游动的渔船、中国式货船和来往港澳的西式轮船，一看便知是澳门内港的繁忙景象。中部是以淡墨画出的濠江岸边的货栈和房子，画作的上部是以更淡但又颇见笔触的水墨画成的远东最古老的海岸灯塔——建成于 1865 年的松山灯塔，上题："秀卿尊嫂雅属，己卯秋日于濠江，山月即席。"

当然，对于普济禅院的挚友，关山月没有忘怀。《色空》就是为慧因绘制的肖像画，骤眼之下，整张画的色彩元素是大红大绿的。要知道，画面中出现这种色彩很易滑入平板，但关氏能将这些颜色在某一部分减弱色彩的亮度，而在某一地方又将之增强，使画面释出一种温暖与和谐之感，这正是此时期关氏在用色上的过人之处。[37] 可以说，这幅画的主人翁就是后来资助关氏于澳门个展所需的颜料费和装裱费之人。

2. 花鸟画

关山月师事高剑父，他的画学根源中有"隔山"的元素，他创作于澳门的作品《百合花》和《玫瑰》可使人感受到这种渊源。《百合花》是写生之作，大斗方的画面上，三株花卉置于左侧，与右上角的那一株相呼应，作者在着色方面明显撷取了"二居"没骨的手法，靠近描画对象的色泽之余，更重要的是注重光影、向背和运笔，真实感盎然。《玫瑰》[38] 则以写意而成，被放置在竹簸箕内的花朵，鲜艳异常，而在花与花之间，关氏以"写"的方式缀上以花青混合汁绿而成的叶子，发挥了作者那时期在绘画花卉画中的最高水平。

这幅画中作者在描画花瓣的受光面时使用了"撞粉"技法，同时又引入了些许西方水彩画的处理方式，值得注意的是关氏以极大的耐心以白描的方式写出簸箕弯曲的

竹笏，簸箕主架靠观画人部分和底部以浓墨为之，中间隆起处施以淡墨，如此的处理明显地展现了对象的体积感。而簸箕主架的另一侧和另一部分的轮廓线以淡墨勾画，当中的空间感油然而现，以流丽的"钉头鼠尾"描画出的线条，又使人看到中国画的优秀传统。作品用笔轻松而准确，画面注重物象质感的表达，玫瑰的柔嫩和簸箕的粗放形成鲜明的对比，作品敷彩明艳，色墨相辉，造型严谨而讲究，从中可以清晰地看出他受"隔山派"影响的痕迹。后来在1942年的画展上赢得观众欣赏，被贴上二十几张要求重画的订件红条子，使他不得不天天依样画葫芦，临摹自己那幅《玫瑰》。[39]从那时起，决定永远不画这个题材。

关山月留存于普济禅院的《竹雀》上署："廿八年七月于普济禅院妙香堂，关山月。"此画一枝竹干由下而上，快要接近顶部时有一麻雀伫立，而另一枝竹干由右至左伸出，且由于其末端有两只相依麻雀的关系而呈下坠之态，而另一竹枝上，人们仍可看到另一侧视的麻雀。诚然，此画的麻雀写来甚见丰腴，对于头部的结构、圆形的肚子，或转折部分均十分注意，甚有体量感，"京都派"又或是竹内栖凤式麻雀的风格于此依稀可见，异于其随高剑父习画前麻雀的表达方式。令人赞赏的是，关氏的竹写来十分荒率，水分淋漓，予人感到其在创作时潇洒的状态。竹叶或枝干前深后淡，是晨露中的竹子？是雨后的竹子？可能人见人殊，但无可否认，关山月在此画中引入了"时间"的概念！

另外，从目前该院所藏的《花卉》扇面看来，其上有关山月题署"廿九年长夏于澳岸，似卓新先生博粲，山月"。缘于此，此作品正是关氏之画有一定市场的另一佐证。扇面中的花卉以没骨为之，布局简洁，花瓣并不如其他人一般平涂，而是颇见笔法，强调"写"的意趣，在注意植物结构的同时，也以色彩的深浅，用"让"的方式去区分物体的前后，主次分明，同时也注重点蕊的手法。

关山月在澳门是与司徒奇及其父一家重逢的。司徒枚字芸牅，号东皋处士，慕苏东坡之学，名治学处为"东皋草堂"，是宣统元年（1909年）己酉科拔贡第一名，获"拔元堂"之匾，曾于北京任邮传部八品录事，"夙以诗鸣，旁及绘事"[40]，有"开平才子"之称。高剑父和司徒枚也有密切的往还，高氏对司徒枚甚是客气，称之为"司徒老师"，

1941 年更为司徒芸牖画《兰》。[41] 而后者曾为高氏作有题画诗多首，高剑父喜欢以作草书，又喜创字。据说一日就携关山月去拜望司徒枚，更让关氏手持着高氏以鸡毫笔写有自创之字的两张大宣贴于墙上，好使司徒枚日夕观之、思之、想之，代其将这些字集成联语，以为日后创作的依据。[42]

关山月于 1940 年夏天亦有《影树麻雀》（图5）留赠司徒枚，画中的前后景是影树的枝，各有弯曲而细长的扁豆，中间以排笔蘸淡墨写出苍劲的树干，中间以更淡的墨来表现受光面，树干整体浓淡适中，两只麻雀相依其上。影树是澳门常见的树种，散植于小城多个角落，至今依然。"折衷派"成员喜用排笔处理石头或树干的技法，在关山月澳门时期创作的花鸟画，独见于此！

3. 首次系统个展

关山月的抗战画以及其他作品 100 多幅于 1940 年 1 月下旬在澳门展出。[43] 这是其在澳门的首次个人画展。他的画是如何来的？林镛有云：

……起初高剑父先生向着一位青年的画家介绍出"关山月"的名字给我时，几乎使我的嘴跟着背念了古人的诗句，后来这位青年画家渐渐给的混熟了，才晓得李白这诗句是为现代中国画家关山月吟的。

关山月先生是高剑父先生的高足，春睡画院的会员，因为得到了高氏精明的指导，关先生便如其他同门一样，走上自己独有的境界，关于他的作品甚样？在去年的"春睡画

图6／澳门时报关山月新闻

图7／春眠画院同人画展特刊之三

院展"和"南海救济会展"中都有陈出过，读者或已知之，在展览中想必有高明的论及，故不多赘了。

自前年广州沦陷，关先生便已随着高先生转辗陟越关山，而到濠江，他现在是跟春睡画院一道住在普济禅院里的，我每次走访，都见他弯在宣纸上面，去复写他从外面速写回来的原稿，但有时也去集写古人的遗物。

或许是住在禅院里之故，关先生在我的感觉中总是一个佛爷似的，加以他眉心的痣子，倘若观音大士的位子让他坐上去，我真的也会叩个响头，因此，也许会有人用郝经的"桃李春风蝴蝶梦，关山月明杜鹃魂"之句来作讽刺，但这可能吗？不能，我们知道，一个坚忍地，以不折不挠的精神，站在自己的文化发扬的岗位的工作者，尤其是以有益的作品贡献于中国画坛是值得我们敬佩。

但无论如何，有过诗人吟咏的关山月，现在却走上画坛来了。[44]

20世纪几乎所有关于关山月的研究中均认为他在澳门时于"濠江中学"举办了首个个展。事实并不如此，首先，关山月和李抚虹在白马行的复旦中学结有一个如高剑父所言的"昙花一现"的美术社团。[45]另外，当年为关山月在澳门的首位及门弟子、为该次展览分送请柬的朱锵（1914—2010）称关氏的画展：

1940年1月在白马行某中学（忘记校名），校长吴孟炎，开第一次个人画展，展出中最具抗敌性一幅为日军机轰炸渔船，题目《渔民之劫》、《三灶岛外所见》、《游击队之家》及《慧因大师全身像》等。请柬由我负责派送，开幕日正午十二时。装裱慧因巨画

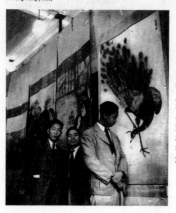

於香港展覽會場上與畫友楊善深、黃獨峰共攝 1939年
Pictured with Yang Shanshen and Huang Dufeng in Hong Kong (1939)

图8／1940年与黄独峰及杨善深在香港

图9／中华民国二十九年三月二十四日 大公报（第二张）

由香港刘少旅负责，但开幕仍未送到，至十二时半才到埠，方能开幕。[46]

就此展览，当地《澳门时报》云：（图6）

名画家关山月氏，假白马行复旦中学举行之个人展览会原定由一月二十七日起至昨二十九日止，为最后一天。数日来莅场观众络绎不绝，每日平均二千余人。昨有名流王铎声、王祺等由港赶程□会鉴赏者，有名漫画家叶浅予、张光宇诸氏，对关氏《水乡一角》、《防虞》、《修桅》、《渔市之晨》、《流血逃亡图》、《老鞋匠》、《游击队之家》称赏不置，惟均以该会展览日期太短，未能使渴慕关氏各界人士，有鉴赏机会，故将闭幕日期展至卅一日始行闭幕，并延长参观时间，由每日正午十二时起，至下午九时止云。[47]

鉴于此报早已停刊，此文献或可被视为天地间仅存的资料，我们不揣烦琐地将之全文照录，旨在说明关氏抗战时期在澳门的前后两年间，除了参加1939年6月8日至12日举行的"春睡画院留澳同人画展"，其个展是在"复旦中学"。澳门的报章连续报道画展的盛况，并出专版介绍（图7），轰动港澳。同样，由上可知，叶浅予（1907—1995）和张光宇（1900—1965）是在1940年1月29日来到澳门参加关山月抗战画展的，之后促成了关山月在香港的展览。

关山月展出的作品中同时包括花鸟画，如《艳羡》就是画一只小雀羡慕孔雀美丽的外形的情状。人们都知道，中国画家画孔雀时易入流俗，仅达形似的甚多。关氏在这幅画的处理上，在大量地使用浓丽的色彩的同时更着意追求古厚，这正是其过人之处的具体表现。他笔下的《野菠萝》就着力表现物体的逼真程度，而另一帧《野芋》，

图10／中华民国二十九年四月三日
大公报（第二张）

图11／中华民国二十九年四月八日
大公报（第二张）

关 山 月 与 岭 南 画 派 史 学 研 究
Historical Research of Guan Shanyue and Lingnan School of Painting

从题材而言就是一个大突破，这缘于它从来被中国画家遗忘。关氏以大力阔斧的方式出之，更以一条朱色的鬃蛇配于一块暗绿芋叶上，令画面在色调上达到对照上的统一。

四、继续创作

1940 年 3 月下旬，关山月在杨善深（1913—2004）、黄独峰的陪同下于香港拜会于一年前于澳门由高剑父引介下认识的鲍少游（1892—1985）（图8），请其为自己将要在香港举行的展览撰文。[48] 而关氏的画展应在 4 月 5 日揭幕的，留港的黄少强（1901—1942）及何漆园（1899—1970）就曾出席展览。[49] 报道云：

> 名画家关山月氏系高剑父高足，数月前在澳门举行个人画展，出品百余帧，题材充分反映时代意识。其精心巨构，有八大联屏《从城市撤退》、联屏之《游击队之家》、《三个侵略者》、《前哨》、《艳羡》等均为国画界划时代之杰作，极得中西人士之好评。闻关氏将举行个展于本港，出品内容比澳展更为丰富，且多为其新近之作品云。[50]（图9）

根据朱锵的回忆，"随着（后）移师往港，在西湾石塘嘴金陵酒家举行，同样反应热烈。同往开展览者有司徒奇、罗竹坪、何磊、黄霞川等人，布置各项工作，成绩很好，展览完毕班师回澳了。"[51] 关氏在香港的情况，我们用不着解说，以下二则新闻可以道出此时关山月的影响力：

名画家关山月画展，五日至七日一连三天假座石塘咀金陵酒家举行。关氏日前由澳门携带作品百余帧抵港，下榻大观酒店。前日下午五时，中国漫画协会招待，到会者有名漫画家叶浅予、张光宇、余所亚及文学作家十余人，对关氏艺术极为赞许。[52]（图10）

报章又云：

关山月画展，原定今天闭幕，连日莅场观众，甚为挤拥。昨日有西人数名，详询画意画法，经关氏解说后，皆赞叹而去。后有名流叶恭绰、张之英、李应林，画家叶浅予、黄少强、赵少昂、郑可诸氏，对关氏艺术，称赞不置，惟均以该会展览日期太短，未能使渴慕关氏艺术之各界人士，有鉴赏机会，故特展期两天，至九日下午十时始行闭幕。每日参观时间仍定每日上午十一时至下午十时。[53]（图11）

就上述材料，我们可以看到关山月在澳门期间十分勤奋，创作了大量的作品。作为一个致力于中国画改革的岭南派青年画家，关氏于香港引起了文化界和新闻界的重视，《大公报》、《星岛日报》等分别刊出了特刊，还发表了端木蕻良、徐迟、黄绳、叶灵凤、任真汉等人的评论文章。认为他的抗战画"逼真而概括"，"真实地描绘了劳苦大众在日寇铁蹄践踏下的非人生活"，同时"有力地控诉了日寇的野蛮行为"，并且"能激起同胞们的抗战热忱。[54]"被大众誉之为以笔代戈的"红色画人"。

关氏的抗战画展后，又创作了《中山难民》。这帧作品规模不大，但从写生而来。关山月在题记中说："民国廿九年二月十日，中山县陷敌，民众逃难来澳，狼狈情形，惨不忍睹。此图为当日速写所得。"远处是高楼，是澳门城市的景状，但光秃的树干，还有树旁破败茅屋，围坐地上的人群，使人感到他们从拱北逃到濠江小城，虽然是流落街镇，靠破屋、破雨伞遮挡风雨，但在他们的人生历程中，已找到了一个小小的喘息空间。在技法上，作者绘画人物比较概念化，树木还予人看中国传统山水画中蓝瑛的处理方式，不过，关氏画残垣就以卧笔为之，而且在描画墙侧以浓墨烘托，这些明确的块面与远景中隐约可见的高楼形成了对比，两者又和以线为主的人物相对，带出了相互衬托的效果。由《从城市撤退》到《中山难民》，前者表现从城市到乡村，后者表现的是从乡村到城市，正是战乱中流转。

山川的破碎和人物的憔悴，在关氏笔下显现甚多。[55]而由4张六尺宣纸组成的巨幅联屏《渔民之劫》，还有《三灶岛外所见》所记录的是日本侵略军滥炸无辜渔船和

"三光"政策的景状，《拾薪》是反映澳门当地平民生活的作品，由 3 张四尺大宣纸组成。两名小女孩被放置在画幅的左下角，虽然背向观众，但使人感到她们正在收拾因削木而留下的木屑，中央背着小孩，披上头巾，左手持木棒的女人，这正是当时澳门妇女的典型形象。简又文就对曾于 1939 年 6 月 8—12 日参加过"春睡画院留澳同人画展"的《三灶岛外所见》激赏不已，认为"富于时代性与地方性，都具历史价值，不将与乃师《东战场烈焰》并传耶？"[56] 毋庸讳言，正如夏衍（1900—1995）所说的，此期关山月的画"在新的进步的画家看来，当然还有值得商确的地方，"[57] 虽然司徒奇认为此时关氏的画"法冶中西，用笔大得乃师豪迈秀逸之气，构图标奇立异。设色沉着鲜丽，他的作品除以自然之美为题材外，还能以社会生活、抗战遭难为题材。这可以明显地，看出关氏的思想是前进的，他的艺术是充满着时代性的表现了。"[58] 应该指出的是，整体而言，当时画家的艺术技巧尚未成熟，如果以高标准来要求，人物的形象和比例仍有待完善的地方，不过，画家在刻画木厂一角所呈现出来的能力，却不得不使人称赞，要知道，关氏斯年仅 27 岁。

关山月此时期的画风是比较朴素的，这种情况很正常，毕竟在那个年代，能以手来表现眼中真切所见，已是了不起的造诣。尽管论者认为他"见甚么、画甚么，较少考虑作品的社会效果。往往是基于一种直觉的同情心，对不合理、丑恶的社会现象感到愤懑。"[59] 可是这种同情心，在国难当头，百姓痛失家园的时刻，早已胜过将自己关在书斋里去描绘文人画的人。画家敢于面对严峻的社会现实，并通过对特定场景和人物组合关系的整体把握，以及人物所处的时空氛围的表现，展示了自己对民族灾难的热切关注。[60]

两个成功的画展使关山月的经济略有盈余，从而萌生了万里壮游之想，他于 1940 年 3 月决定离开澳门前往大后方[61]，将抗战题材的画参加抗日救亡运动。离开前，他恳请高剑父给予他临别训诲。高氏提笔写道："在山泉水清，出山泉水浊。"关山月一直珍藏这帧题字，尽管诗文出于杜甫《佳人》中的诗句，但从字面上解释，高氏似乎不大愿意这位有才华的弟子离开身边，毕竟大后方——也就是"出山"会使人改变，不过，更深的层次表明做人要正直、清白，不能随波逐流，这十个字以及高氏 1939 年夏天为其所书的"积建为雄"成了关氏的座右铭。[62]

在朱锵的陪伴下，关氏从普济禅院来到内港 10 号码头（即今日岐关车路公司前面的码头）乘船去香港。[63] 关山月经香港鲗鱼涌偷渡日本侵略军的封锁线，再经过长

途的艰苦跋涉，抵达了广东省当时的省会韶关，并在曲江举行了"抗战画展"。[64]

关山月在澳门期间，其画作在表现媒介上既有寻丈巨幅的人物画，亦有斗方和扇面花卉及静物，除了反映现实生活和抗战意识的人物画，也有中国传统文人画题材。可以相信，"动"——透过游走于户外去寻找画材，也就是说写生在此过程中一直在其生活中占据了一个重要的地位。也正因为如此，为其后来的创作宗旨之一"不动就没有画"打下了良好的基础。关山月在澳门时期，无疑成了他接触中国中古时期艺术样式之前与同辈"折衷派"成员密切往来的日子，也是对日本明治维新以来绘画表现形式折中之后的"新国画"模式最为亲近的时期，更扩展地说，亦是关山月以写生为创作基础、为源泉的创作态度，献身中国绘画的萌芽时期。也许，这正是关山月后来说澳门是其"艺海扬帆"之地的缘由之一。

余言

关山月于 1940 年夏离开澳门，尽管其于 1949 年前后亦数度往返，但他的首度离开并没有带去他在"折衷派"内部，又或是在澳门市民中的影响。

熟悉岭南画派历史的人都知道再造社的存在，该社是 1940 年方人定（1901—1975）从美国返回中国后并来往港澳之间的成果。虽然有学者认为它的成立缘于和高剑父有"误会"，又或是高氏的"后庭起火"，又或是透过引用方氏 1971 年"文革"式检讨的材料云因"反对高剑父家长式"而成立的，但笔者相信，如该社成立时曾为成员作诗的郑春霆所指出的一样，该社"主张凤昔之一律作风，似新而实陈的新派画，必须重新革命"[65]的说法较为可信。同时，作为当事人之一的黄独峰更表明"他们以再创新为宗旨，而被一些人说成是叛徒，其实这是根据老师的教导去做的"[66]。要知道，再造社是肇起于澳门的[67]，1941 年 2 月于香港举行画展时，"其师高老，延之香港，为之指导云。"[68]举行了轰动的画展之后，以方人定为首的"再造社成立纪念暨方人定游美归国画展"于 1941 年 4 月 5 日假白马行的复旦中学开幕。此展览是筹备月余的成果，澳门《华侨报》更为其出版了特刊。[69]

诚然，有关再造社的成员，大都是高剑父门下画艺高深之士，之所以组成斯社，社员认为"名为再造，盖亦含有深意，而冀于新国画方面，另辟新途，以创造自任，固不只提倡艺术已也。"[70]画展在复旦学校上午 10 时开幕时，张纯初、高剑父、郑

裘裳（1883—1959）、冯缃碧和邓芬一起出席了开幕式，流连赏画。[71] 是次在澳门的画展，作品数量上比于香港胜斯酒店举行的还要多。白马行的复旦中学占地广阔，而且光线颇是充足，展品分五室陈列，参观人士颇为挤拥。时人记述云：

第一室辟于楼下，陈列之画，为苏卧农、黎葛民、赵崇正、关山月四氏之作品，已曾在个展时一度展览，而尔近彼远在桂林，赶寄不及，故未有新作参加。若黎葛民之山水，则别具一格，如《烟江迭嶂》、《斜阳洗马》、《鱼蔬》等，均为不可多得之佳作；若赵崇正之《锻炼》、《犊》、《儿嬉》等用笔亦见高超。如写《锻炼》一帧，着色更见沉朴，铁工之神态，活现纸上。苏卧农之作品，以花物见长，然以《薄冰》、《清梦》、《游鱼》数帧，用笔更见活泼，构图亦殊新颖。

第二室所陈列者，则尽为方人定之作品，而泰半且为游美归来后之新作，其作风殊独特，靡论用笔构图设色，均异乎寻常，每一帧均为写时代性，而不流于俗。如《美京晓色》、《金门铁桥》、《纽约的自由神》、《羊城晚暮》等数帧，均为新图（国）画笔法写生，而得其清趣，且以轮船入画，更见奇观，而虽如此而绝无俗态。至《车中所见》一帧，则写出西方人士之放浪，而成一幅佳画。此尤足见方氏之手法，迥非凡响。至《听雨》一帧，着色深浓，然清而不俗，亦属难得，其它人物之作，均有其特殊佳处。纵目所及，第觉朝气蓬勃，趣味盎然。

第三室则陈列李抚虹、黄霞川、黎雄才三氏作品。而以李抚虹之《孔雀》以墨水绘就，以浓淡方法渲染而成，而用笔苍劲古朴，无色而有色，而衬托之苍松一枝，亦苍劲如虬龙，洵杰作也。其他若《鳜鱼》、《晨曦》等亦属佳品，而所成均显露个性。至黄霞川之《凝思》一帧，写古装美人，亦甚工致，线条明显，若《雀》、《猴》、《还有鱼儿上钓来》等数帧，亦饶清趣；黎雄才之《雪山行旅》一帧，寥寥数笔而写出雪山景象，诚有独到之手法。

至第四室所陈列者，为司徒奇及女画家伍佩荣之作品。伍女士之山水，造诣甚深，写水乡风物，尤见巧妙，故陈列者，十之九为山水杰作，用笔构图均苍劲有力，脱尽巾帼气。骤观之，多不易知为女子手笔也。至司徒奇之作品，更具超特之作风，而色彩渲染、透视诸法，更见巧妙，用笔以清爽见胜，如《蕉花》、《剥蚝者》、《败壁上蜗牛》、《镜湖花市》、《棕》等诸幅，均表现并个性，而深得爽快苍劲之趣。

至第五室之画则为罗竹坪、黄独峰、苏卧农等作品，如罗氏之《三友图》、《火鸡》，黄氏之《鸬鹚》、《松鼠》等，亦属不易多睹之杰作……。[72]

由此，关山月、黎雄才（1910—2001）亦是再造社的成员？是也！有关再造社的组成，按当时的在香港的展览场刊，黎雄才、关山月不列于其中。不过，香港报章有载曰：

> 留居港澳画家黄独峰、李抚虹、黎葛民、方人定、司徒奇、苏卧农、关山月等十余人，对中国绘画，素有研究，向为社会人士所推重，近联合组织再造画社，藉以推进艺术新运动。适方人定游历美洲宣扬艺术获誉归国，故该社定于本月二十二日（星期六）至二十四日举行成立纪念，暨欢迎方氏归国绘画展览会，会场假座胜斯酒店三楼云。[73]

尽管 1941 年 4 月 2 日澳门的报纸称关氏也是一员，可是后来关氏在广州已指出其谬。[74] 当中的缘由，是颇耐人寻味的。不过，这不是本文所述的范畴。正因为我们所知，由于作者黄蕴玉和流寓澳门的"折衷派"成员甚是熟悉，照理参展成员是不会记错的。关氏又或是黎雄才作品于 1941 年在澳门的出现或可以侧面地证明高剑父与再造社成员之间隔膜的消除。与此同时，亦从另一角度看到，春睡画院成员有留置作品于春睡画院的习惯。

1941 年出版《广东现代画人传》中收入的青年画家不多，关山月是其中一位。那时，关氏年龄未满三十，如果关山月没有过人之处，不可能被与广东画人有广泛交往的李健儿欣赏。作者说：

> 以论关山月三字，加之艺人，实含有诗情画意。山月果欲不负美名乎？尚观其如何努力迈行以定之。[75]

60 年后关山月逝于广州。实践证明，在 20 世纪中国绘画发展史上，特别是在山水画领域里，他无疑是大家之一，商衍鎏（1875—1963）称其"独立不倚，耻傍他人门户"[76]。在"岭南派"第二代弟子中名气最大，为中国画坛树立了一面独具风采的旗帜[77]，而且影响深远。

2012 年 7 月于澳门

注释：

1. 关山月《我与国画》，载《关山月论画》，河南美术出版社，1991年，第70页。

2. 见《阳江父老的怀念》，载2000年7月5日《南方日报》。

3. 李小平《关山月艺年谱》，载《关山月临摹敦煌壁画》，翰墨轩出版有限公司，1991年。

4. 于风《关山月的艺术生涯》，见氏着《艺文杂着辑存》，湖南美术出版，1999年，第265页。

5. 李健儿《广东现代画人传》，香港，俭庐文化苑，1941年，第71页。

6. 李抚虹《关山月小传》，载1940年1月27日澳门《华侨报·关山月个人画展特刊》第七版。

7. "关山月"本是乐府中的一个题名，据《乐府古题要解》："关山月，伤离别也。"乐曲多借边塞关外的山月凄凉之景，抒发将军征夫的离乡别妻之苦，关泽霈拜师之日，正值国难当头、战火纷飞之时，高剑父借乐府旧题作为学生的艺名，也许是希望他做一个关注国计民生和人民疾苦的艺人！

8. 参看《春睡画院同人传略》，载1939年6月9日澳门《朝阳日报·副刊》第8版。

9. 此画2008年10月1日露面于广东中山市博物馆举办的"2008中山藏家藏品精选展"，系中山小榄的收藏家刘氏的藏品。

10. 见参见《高剑父与关山月》，载《澳门日报》，日期待查。

11. 高剑父《观赏会：瓜》，此据李伟铭辑录、整理、张立雄、高励节校订《高剑父诗文初编》，广东高等教育出版社，1999年，第347页。

12. 参见《高剑父与关山月》，载《澳门日报》，日期待查。关山月云是住在罗竹坪的祖屋，由于罗氏并非四会人，是南海人，故有待考证。

13. 李伟铭辑录、整理、张立雄、高励节校订《高剑父诗文初编》，广东高等教育出版社，1999年，第275页。

14. 简又文云："卒至十月二十日省会沦陷前，乃不得不倥偬挈眷逃出。趁渡船赴四会。途中渡船又被炸，幸得脱险，安抵四会，旋又避兵出亡，而所携作品损失复不少矣。"简又文《革命画家高剑父——概论及年表》（下），载《传记文学》第二十二卷第三期，传记文学杂志社，台北，1973年3月，第87—94页。

15. 蒙罗粟园先生在2007年12月17日于澳门赐观，深谢！

16. 玲珑《粤垣失陷中的高剑父》，载香港《华声三日刊》，日期待查。

17. 司徒乃钟《金戒换蕃薯，丹青含唏嘘》未刊稿，蒙司徒乃钟兄2009年8月27日出示于澳门，深谢！

18. 20世纪世纪50年代"土改"时期，司徒家的藏书、书稿和藏画连同其他财物被抄并置于村口焚烧，此间司徒瑜见有一画是本挂于墙上的关山月的画作，在火焰中抽出来夹起就走，至今仍获保存，其一现于司徒乃钟之处。

19. 参见 2001 年 6 月司徒乃钟对司徒瑜的访谈未刊稿，2008 年 8 月 26 日于澳门蒙司徒乃钟兄赐读，深谢！

20. 许金丹《岁月难泯艺情深 —— 记关山月、黎雄才与司徒奇的友谊》，1986 年，第 62 页。（刊名待查）

21. 关山月在其成图于 1939 年的作品《从城市撤退》的跋文中云："民国廿七年十月廿一日，广州陷于倭寇，余从绥江出走，时历四十天，始由广州湾抵港，辗转来澳。……"参见董小明主编《人文关怀 —— 关山月人物画学术专题展》，广西美术出版社，2002，第 14 页。

22. 拙作《苍城家学，岭南宗风 —— 司徒奇父子的艺术浅析》，载《苍城家学，岭南宗风 —— 司徒乃钟的绘画艺术》，香港城市大学中国文化中心，2009 年，第 14—15 页。

23. 容庚《颂斋书画小记》，下册，广东人民出版社，2000 年，第 982 页。

24. 参见《高剑父与关山月》，载《澳门日报》，日期待查。

25. 1939 年 8 月 25 日澳门《华侨报》。洁芳女子中学 1938 年迁至澳门，校长姚学修。

26. 2000 年 3 月 18 日蒙关山月先生在澳门普济禅院见示，深谢！

27.《关山月的回顾与前瞻》，参见 1996 年 4 月 11 日《澳门日报》。

28. 当时关氏与妻子失散了，差点成为慧因的弟子、机修的师兄。2006 年 12 月 31 日，笔者随广州电视台访问普济禅院住持机修大师时蒙赐告。

29. 濠江客《关山月与慧因大师》，载 1988 年 10 月 15 日《澳门日报·新园地》。

30.《关山月的回顾与前瞻》，参见 1996 年 4 月 11 日《澳门日报》。

31. 郑哲园《五峰山房诗集》（未刊）中有《赠画家关山月》，蒙刘居上先生赐观，深谢！

32. 刘曦林《中国画与现代中国》，广西美术出版社，1997 年，第 332 页。

33. 关氏后来一直把这共有 90 张、纸本设色、装裱成册页的摹本带在身边。陈湘波《关山月敦煌临画研究》，载《敦煌研究》，2006 年 01 期，第 7—11 页、第 123—124 页。

34.《柔橹轻拖归海市》是一张以海上人家生活为主体的画作，画幅左侧是摇着橹的妇女，下部是横放于舢舨侧的桨和以竹笏织成的蓬。而由中国美术会于澳门选印于 1939 年，并由"澳门司打口六号良友美术印务馆"承印的一系列明信片，也包括关氏的《柔橹轻拖归海市》。蒙陈树荣先生赐观，深谢！

35. 李抚虹《关山月小传》，载 1940 年 1 月 27 日澳门《华侨报·关山月个人画展特刊》第 7 版。另外，有学者认为关氏的入选作品为《渔娃》、《渔民之劫》和《三灶岛外所见》，参看关国煊《中国现代画坛"岭南派"第二代名家关山月的一生》，载《传记文学》77 卷 3 期，2001，第 100—110 页。

36. 此画应有两本，因为关氏有一本上有长长的题跋，其后部云："己未见正于建丰先生，因重写一过而赠。廿九年春，山月并识。"可参看《关山月画集》，图版 3，广东人民出版社，1979 年。现存之本有杨善深于 1991 年的引首，纵 42 厘米，横 750 厘米，曾于 1993 年 4 月 29 日

参与香港苏富比拍卖，估价是 30 万至 50 万港元。此画中的一本于 1940 年于澳门展出时称《流血逃血（亡）记》。参见 1940 年 1 月 27 日澳门《华侨报》第 7 版。

37. 司徒奇《山月画展书感》，载 1940 年 1 月 27 日澳门《华侨报·关山月个人画展》第 7 版。

38. 关山月在其作于 1939 年的《玫瑰》中的题跋云："余久不画玫瑰矣，此幅是一九三九年战时难居澳门之旧作，今岁初夏阶小平贤妻访问香港，得重睹斯图，并幸而物归原主，欣然命笔，补记年月，聊志不忘耳。一九八二年七月漠阳关山月于羊城。"参见《中国近现代名家画集·关山月》，人民美术出版社，1996 年，第 9 页。

39. 钱海源《不随时好后，莫跪古人前——追忆关山月先生的几件小事》，载《光明日报》，2000 年 8 月 3 日。

40. 陈荆鸿《司徒奇、司徒乃锵父子画册合册·序》第一册，加拿大苍城画会，温哥华，1996，第 2 页。

41. 司徒枚有《谢高剑父赠画兰》诗曰：懒随时俗竞繁华，幽谷深居独一家；惭愧高人获赏识，绘图贻我素心花。见 1941 年 1 月 13 日澳门《华侨报》。

42. 2009 年 8 月 23 日蒙司徒乃钟兄赐告于中山，深谢！

43. 不少的文章记关山月第一次在澳门的画展是在 1939 年举行的，地点是近西街的濠江中学。此资料可看关怡《不寻常的画展——记关山月在澳门的两次画展》，载 1996 年 5 月 5 日广州《羊城晚报》。又载岭南画学丛书编委会编《关山月》，岭南美术出版社，1996，第 253—254 页。实际上，当时的濠江中学位于与其相邻的天神巷 16 号，而分校在惠爱街 32 号（有关资料可参看 1939 年 8 月 25 日澳门《华侨报》的招生广告）。根据当年的报刊资料，时间是 1940 年 1 月 27 日。当中 1940 年 1 月 27 日澳门《华侨报》第 7 版载高剑父书"关山月个人画展"特辑，除刊出关氏的山水画《关山月》、《流血逃亡记》外，文字中有梅鹤《关山月个人画展序》、司徒奇《山月画展书感》、林镛《关于关山月》和李抚虹《关山月小传》等，更有 10 多位名人的的诗词，如张纯初《调寄买陂塘》、王惺岸《题关山月时事画展》、李孝颐《题关山月》、赖振东《赠关山月》、郑哲园《题关山月画展》、梁彦明《题关山月先生秋江钓艇图》、张白英《赠关山月》、黎泽闿《赠关山月》、黎畅九《关君山月以绘画展览濠江赋此奉赠》、凌巨川《赠关山月》、李抚虹《题关山月君山月图》、《题关山月君流血逃亡图》，可惜的是此版未见有展览地点的介绍。不过，根据当时的报章，展览的地点是"复旦中学"，而不是空间不大且位于近西街（后门）的"濠江中学"。持后者论可参看濠江客《关山月的个人抗战画展》，载 1992 年 9 月 10 日《澳门日报·新园地》。

44. 林镛《关于关山月》，载 1940 年 1 月 27 日澳门《华侨报》第 7 版。

45. 李伟铭辑录、整理、张立雄、高励节校订《高剑父诗文初编》，广东高等教育出版社，1999 年，第 278 页。

46. 朱锵《在澳门随关山月师学画的经过》未刊稿，蒙朱锵先生 1997 年 7 月 9 日赐赠影印本，深谢！

47.《关山月画展会展期式天一月卅日始行闭幕》，载 1940 年 1 月 30 日《澳门时报》。

48. 鲍少游《由新艺术讲到关山月画展》，载 1940 年 4 月 1 日香港《华侨日报》。又载关山月美术馆编《关山月研究》，海天出版社，1997 年，第 45 页。

49. 广东美术馆编《黄少强诗文资料选编》，澳门出版社有限公司，2006年，第267—268页。

50.《名画家关山月将来港举行画展》，载1940年3月24日《大公报》第二张第6版。

51. 朱锵《在澳门随关山月师学画的经过》未刊稿，蒙朱锵先生1997年7月9日赐赠影印本，深谢！

52.《关山月定期举行画展》，载1940年4月3日香港《大公报》第二张第6版。

53.《关山月画展》，载1940年4月8日香港《大公报》第二张第6版。

54. 于风《关山月的艺术生涯》，见氏著《艺文杂著辑存》，湖南美术出版，1999年，第265页，

55. 郑哲园于澳门《题关山月画展》云："不谓青山不值钱，笔头书破五洲烟。权持天地供游戏，如此江山太可怜。"参见郑哲园《五峰山房诗集》。蒙刘居上先生赐观，深谢！又见《文化杂志》，中文版第六十八期，澳门特别行政区政府文化局，2008年秋季刊，第120页。

56. 简又文《濠江读画记》（下），载《大风》，第四十三期，大风社，香港，1939年7月15日，第1367页。

57. 参见夏衍《关于关山月画展特辑》，1939年，此据关山月美术馆编《关山月研究》，海天出版社，1997年，第1页。

58. 司徒奇《山月画展书感》，载1940年1月27日澳门《华侨报·关山月个人画展》第7版。

59. 于风《关山月的艺术生涯》，见氏著《艺文杂著辑存》，湖南美术出版，1999年，第265页。

60. 参见《人文关怀——关山月人物画学术专题展》，广西美术出版社，2002年，第11页。

61. 巨赞《送关山月画师入蜀》云："闻道巫山天下奇，峨嵋西岭更嵚崟。料应染点丹青笔，写尽临淄曼丽词。（左太冲蜀都赋造语丰腴曼丽）。"载《觉音》，第二十期，1941年2月，第32页。

62. 高剑父为关山月所书的条幅为："积建为雄"，而上款曰："山月仁兄属"，落款为："廿八年夏剑父。"1988年关山月于广东画院举办的"关山月近作展"场刊中被刊印。

63. 朱锵《在澳门随关山月师学画的经过》未刊稿，蒙朱锵先生1997年7月9日赐赠影印本，深谢！又载《深圳市关山月美术馆开馆笔谈文集》，深圳市关山月美术馆，1997年6月25日，第3、27页。

64. 李小平《关山月年表》，载许礼平编《关山月临摹敦煌壁画》，香港，翰墨轩出版有限公司，1991年。

65. 郑春霆《岭南近代画人传》，香港广雅社，1987年，第26页。

66. 黄独峰《谈"岭南画派"》，载《中国画研究》，第三期，人民美术出版社，1983年，第188页。

67. 方人定晚年有遗稿述及再造社的问题，云："我由美国回澳门，天天与高剑父的学生如司徒奇、李抚虹、罗竹坪、黄霞川、伍佩荣等在茶楼谈天，他们对老高极为不满，说老高对学生是家长统治，画法一定要学足他的，他就乱吹乱赞，否则就敷衍了事。而且每次师生联合开画展，在报上大吹特吹，都只是提老高一人的名字，这简直是要我们做抬轿佬。我说，你们何不自

已写宣传文章？他们说所有报界记者都是他的朋友，是没有办法的。我们拟联合开一个画展，不要老师参加。这样谈了多次，越谈越起劲来了。他们要我合作。我本来想筹备一个游美写生画展，不想被他们干扰，但他们表示以这个画展名义来欢迎我回国。我难以拒绝，就大家动员起来，一两个星期时间就筹备好了，在香港展出。取名'再造社'画展。这个名是我定的。有些文章和画，居然印了一本刊物，出品人有司徒奇、李抚虹、罗竹坪、黄霞川、伍佩荣、黎葛民、苏卧农、黄独峰、赵崇正等。此时国画界人人都知道学生反对老师，老高非常狼狈，但是，这个画社如昙花一现而已，其原因有二，其一是老高出收卖手段，登门请罪，其二是不久香港被日寇占领，各人星散，澳门地方太小，没有什么搞头，终均散伙。"《方人定遗稿》，此遗稿由杨荫芳女士赠黄大德先生，蒙黄大德先生于 2008 年 10 月 30 日赐观，深谢！

68. 鲁侠《再造社画展有期》，载 1941 年 2 月 26 日澳门《华侨报》。

69. 《再造社成立纪念暨方人定游美归国画展特刊》，载 1941 年 4 月 3 日澳门《华侨报》第 6 版。

70. 蕴玉《再造社画展观后记》，载 1941 年 4 月 6 日《华侨报》第 6 版。

71. 参见 1941 年 4 月 6 日澳门《华侨报》。

72. 蕴玉《再造社画展观后记》，载 1941 年 4 月 6 日《华侨报》第 6 版。

73. 《再造社举行画展》，载 1941 年 2 月 10 日香港《大公报》第二张第 6 版。

74. 黄小庚《嘬螺碎语》，载《岭南画派研究》第二辑，岭南美术出版社，1990 年，第 68—69 页。

75. 李健儿《广东现代画人传》，香港，俭庐文化苑，1941 年，第 71 页。

76. 商衍鎏《广东画人关山月》，载容庚《颂斋书画小记》，下册，广东人民出版社，2000 年，第 986—990 页。

77. 刘大为、张远航《缅怀关山月先生逝世两周年》，载 2002 年 7 月 11 日香港《文汇报》。

从《山影月迹——关山月图传》的
老照片谈起

Discussion From old Photos in *"Mountains Shadow Moon Trace : Guan Shanyue Painting Biography"*

关山月美术馆研究收藏部副主任　卢婉仪

Deputy Director of Research and Collection Department, Guan Shanyue Art Museum　　Lu Wanyi

内容提要： 关山月先生的日常生活、户外游记、艺术创作、学术交流等真实镜头的历史图片被关氏后人完好地保留下来，时间跨越上世纪 30 年代至本世纪初期。每张照片编写了文字说明，力求人物、时间、地点、事由等要素均齐备。这些大量的图像史实比较完整、全面地还原了关山月传奇的艺术人生。本文对图片的构成和特点、整理过程作一些简要述说，并对其中某些具重要史料价值的照片作进一步的探讨。

Abstract: Guan Shanyue's descendants well preserved photos of Guan's daily life, outdoor trips, art creation and academic exchanges which span from the thirties of last century to the early of this century. Each picture is documented with people, time, location, events and so on. These pictures relatively fully reproduce Guan Shanyue's legendary art life. This paper briefly explains the construction, characters and collection process of these photos and further discusses some photos with important historic meaning.

关键词： 关山月　老照片

Keywords: Guan Shanyue, Old Photos.

《山影月迹——关山月图传》辑录了关山月先生的日常生活、户外游记、艺术创作、学术交流等真实镜头的历史图片，时间跨越上世纪 30 年代至本世纪初期。笔者将每张照片编写了文字说明，力求人物、时间、地点、事由等要素尽可能准确、齐全。此书拟通过大量的图像史实来还原关山月传奇的艺术人生，并借此粗略解读他的艺术发展历程。而本文对图片的构成和特点、整理过程、排版体例作一些简要述说，以起到导读的作用；并试图对某些具重要史料价值的照片作进一步的探讨，以期对关氏艺术研究的发展贡献绵薄之力。

一、图片的构成及其特点

　　此批图片资料包含了关家收集、保存的黑白老照片和彩色照片。

　　照片以人工装订得十分整齐的纸本照片集作为保存载体，封面发黄但保存完好（图 1 ）。黑白照片有 10 余册共 600 多张，涵盖了关山月在 20 世纪 30—70 年代的留影，其学术和历史价值不可估量。打开相册，笔者发现，一张张的照片被粘贴在纸上，一张张的纸再合在一起，由人工打孔、装订成册，每本相册都由关山月先生亲自题写相册名，几乎每张照片背面都有家人亲手写的文字说明。早期的照片基本上是关山月先生的夫人李秋璜女士收集并记录文字，1993 年老夫人过世之后则由关山月先生的女儿兼助手关怡女士接手这项工作。文字说明非常具体化，特援引几个例子来加以说明：如在《黄山纪游》相册的第一页有这样的一段话："1977 年 8 月 25 日由广州飞杭州，住在大华饭店。27 日在温泉住在小白楼。29 日上黄山，在玉屏楼住了两天。31 日上北海，住了三天。9 月 4 日下午 7 时下山，住在小白楼四天。9 日下午乘车抵达杭州（ 8 小时路程，小汽车）。9 日—12 日住在新华饭店，13 日乘火车回广州，旅程共 20 天（图 2 ）。"李秋璜女士常年陪伴、照顾关老的起居饮食、日常接待和创作生活，养成收集关老艺术资料的习惯，这些文字记录有一定的历史准确性，对于后人在关氏艺术研究，尤其对年谱的编写有不容忽视的作用。当中，不少照片的背面也有关山月自己记录的文字信息，据关怡回忆，相对比较重要的事件，关老会亲自在照片背后记下详尽的内容。

图 1 / 关家保存的老照片（封面及内页）

随着时代的推移，照相技术的改进，20 世纪 70 年代末期以后的照片基本上是彩色的。这些照片按事件或者时间顺序安放在相册里面，彩色照片比黑白照片更多，共有几十册。

照片形式规格多式多样，版面尺寸有大有小，小的约 1.5 厘米 ×1.5 厘米，大的有 14.5 厘米 ×10.5 厘米；有的单张照片反映一个场景事件，也有一个事件由组照形式保存的。从制成材料来说基本上是纸制品。有的照片已经松动了，有的原本有照片的地方空出，只留下糨糊或胶纸粘贴过的痕迹，估计照片被取下之后另放他处或已丢失。

二、照片档案的再度收集、再度整理

在编写本图册的前期阶段，编者对照片档案进行了再度收集和整理。

（一）再度收集是指，对庞大数量的照片进行筛选，并确定了以下三点原则

1. 规定其收集范围：在所有照片当中筛选出与关山月相关的重要艺术创作活动、个人照片、会议照片，能反映其艺术思想和创作、生活、教育等方方面面。

2. 照片必然完整无严重破损，具有一定研究价值的或者纪念意义的。

图 2 ／ 李秋璜亲手记录在《黄山纪游》的文字

3. 对反映同一内容的若干张照片，选择清晰、能比较全面表现事件的主要照片。

（二）再度整理

大部分的照片本身已经有文字说明，并按照不同的时间、事件进行过精心的分类，但照片的数量大，时间久远，年代跨度大，对照片进行再一次的整理，也具有一定的难度。笔者是这样进行的：

照片档案要求底片、照片、文字说明齐全。对无底片的照片应进行数码翻拍，对只有底片的冲晒出照片。由于有些照片是朋友相赠，或者年代久远丢失了底片，大多数照片都没有底片。所以，笔者在最近两年将所有具保存价值的照片都用照相机翻拍，或者用扫描仪高精度扫描，保存成电子版的照片档案，并加以文字说明。照片和文字说明互相依存、印证、补充，客观地反映历史场景，更方便后人查阅和保管。

虽然前人对照片做了原始的信息记录，但还是不全面，因此笔者耗费了大量的时间在文字说明方面，力求准确反映照片的基本内容，人物、时间、地点、事由等要素尽可能齐全，尤其人物姓名写完整。关山月先生的女婿陈章绩教授和女儿关怡女士给了我们最大的帮助，对照片上的人物逐一地进行辨认。

对于存在破损、污迹现象的照片，编者借助电脑技术，在不破坏照片真实内容的前提下，有选择性地进行修复。例如"1963 年，创作《听毛主席的话》"，照片有

被故意涂抹的痕迹。据关怡回忆，由于在"文革"期间被红卫兵抄家，没收了家里很多东西，包括照片。被没收的照片中关山月的头像被画上"×"，圈个"○"，并张贴在公告栏，以此泄愤。编者发现在那个时代的照片大部分都有着类似的人为涂污。如果涂抹的痕迹对图片内容没有太大的影响，编者不作处理，最大程度保持原始照片的本来面目。

最后，笔者把所有整理过的照片的电子文档按年代分类、保存。

三、 按年代来对老照片进行分类

本文定位为以图片为主要叙述手段的个人传记，基于此想法，也为了便于读者检索，排列图版以年代为次序，将读者引入一种客观而连贯的思考和分析中。对于具体时间不确定的照片，则一律放在每个年代的最后部分。对于关山月先生的某些特殊艺术时期，例如20世纪40年代的万里写生历程，以及《江山如此多娇》、《俏不争春》的创作等，本文将在稍后部分继续探讨。

以下我们按年代详叙一下关山月先生的生平。

（一）20世纪30—40年代

关山月原名关泽霈，1912年10月25日（农历九月十六日）生于广东阳江县埠场镇那蓬乡果园村，父亲关籍农为小学教师，娶了两位夫人，关泽霈是侍妾陈氏所生，家中共育有8个孩子，他排行第二。

此书收集30年代的5张照片，可能是目前发现的关氏最早期的留影了。1932年的父子三人的合影，我们看到了那个风华正茂的少年关山月。对于这张亲密的父子合影，不妨这样假设：1932年，当时在广州市师范学校就读的关泽霈利用假期回到阳江，他"模仿高剑父、高奇峰的笔法画了一幅表现抗日将领马占山的人物画和几幅花鸟写生画参加校庆画展"[1]。父亲关籍农觉得二儿子难得回来家乡，便和两个长大

成人的儿子合影一张。而 1933 年，父亲却随着两位夫人的相继去世而悲伤过度撒手人寰，此照片可能是父子的最后一张合影。

1935 年，关泽霈与李淑真（40 年代改名李小平，后又改名为李秋璜）结婚。他在中山大学冒名顶替同学旁听高剑父讲课，高师发现后免费招他入"春睡画院"[2]学画，并为其改艺名为"关山月"。春睡画院是由高剑父先生在民国初年创办的私人学堂，是"岭南画派的摇篮"，孕育了不少在画坛上卓有成就的弟子，例如赵少昂、黎雄才、关山月和方人定等。1963 年恰逢广州美术学院成立 10 周年，关山月、黎雄才和中国画系学生参观春睡画院的时候留下一张合影，里面依稀还可以看到春睡画院珍贵的旧貌，也让我们看到了当年在岭南画派第二代主要人物"关黎"领导下美术学院人才济济的盛况。

1938 年广州沦陷之后，关山月逃难住在澳门普济禅院，随高剑父继续学画。这个时期他的主要作品为宣传抗日的抗战画，以及逃难流浪时的写生画。1940 年他在澳门濠江中学开办了第一个"抗战画展"，展出的作品有《从城市撤退》（1939 年）、《三灶岛外所见》（1939 年）、《渔民之劫》（1939 年）、《游击队之家》（1939 年）等。这些作品描绘了被敌机惨炸的破渔船、流离失散的人群、战场的烈火硝烟，"作品极具艺术性、思想性和战斗性"[3]，引起了人们的强烈共鸣，好评如潮。后来得叶浅予、张光宇邀请，抗战画展移到香港展出，参观的人络绎不绝，关山月想不到自己的第一次画展便一鸣惊人，那时他才 28 岁。他在 90 年代重游澳门旧地时说："濠江是我艺海航程的起点，也是我初出茅庐面世之窗。"[4]可见此次画展在关山月艺术生涯中影响之大。

此外，1940—1947 年之间，关山月和妻子李秋璜跟随逃难的人流到达中国大后方，经历了人生中最为关键的长途写生，他辗转韶关、桂林、贵阳、昆明、重庆、成都、西安、兰州和青海省，走遍了大西南和大西北。北国雄强辽阔，源源不断的绘画素材和创作灵感，使得关山月在此时形成了雄健刚阳的艺术取向，并使其悟发了"古人师谁"的创作态度。

归来之后，关山月将大量的西北写生和敦煌临画整理完毕，于 1944 年在重庆举行"西北纪游画展"。这是关山月艺术生涯中第二次产生巨大影响的画展，作品笔力雄厚而不失秀逸，气象壮阔又意境苍凉，令人耳目一新。

1946 年初秋，关山月携妻子李秋璜回到阔别近 10 年的广州。颇有意思的是，1947 年夫妻两人的一张合影上，竟还留有"广州活佛照相"的钢印，此乃两人于 1947 年回到广州的确切见证！照片中的夫妻俩精神饱满、面带微笑，不言而喻，经过多年颠沛流离得以重返家园是何等的令人愉悦、欢欣！

回到广州不久，闲不住的关山月又开始了长途旅行写生，这一次的目的地是南洋。泰国舞蹈、椰林海岸、水上集市，这些热带风情刺激着关山月的创作热忱，他画笔下的异国风光填满了一本又一本速写册。《椰林集市》、《暹罗古城佛迹》、《印度姑娘》就是这个时期的创作。

大量的照片真实地还原了他在 40 年代艰辛的艺术探索，这个时期的照片共有 30 多张，包括关山月客居成都的珍贵留影，1947 年举办的"敦煌临摹画展"、"西北西南写生画展"的展览场景等等。

（二）20 世纪 50 年代

1949 年 10 月，中华人民共和国成立，社会主义建设紧锣密鼓地开展，文艺界也加入到新社会的建设大潮中。1950 年，关山月任华南人民文艺学院教授。当时全国响应"延安文艺座谈会讲话"的精神，文艺应为人民服务，各大专院校师生都参加"土改"。关山月带学生到广东沿海、农村参加土地改革体验生活、改造思想，他在 1950—1953 年之间极少创作活动。直到 1953 年，由于华南文艺学院美术部与武昌艺专、广西艺专合并，成立中南美专，关山月先生调到武汉工作，任副校长；1956 年，中南美专将绘画系中国画专业组建为彩墨画系，关山月任系主任，负责人物画教学，并先后到朝鲜、波兰写生。

1958 年广州美术学院成立之时，关山月回到广州，担任副院长和中国画系主任

之职。11 月，国家委派关山月前往欧洲主持"中国近百年绘画展览"。画展在法国、苏联、荷兰、比利时、瑞士等国家展出，当画展在瑞士的展期将要结束之际，接到通知让他立即回国，为迎接建国 10 周年大庆的十大建筑之一——北京人民大会堂作画，遂于 1959 年 4 月底结束欧洲之行归国。

5 月初，关山月与傅抱石为人民大会堂共同制作了宽 9 米、高 6.5 米的《江山如此多娇》，此画为他赢得了家喻户晓的巨大声誉。他们在东方饭店创作期间留有不少的图像资料。

此时的关氏作品惯用浓重的色调和呈现磅礴的气势，已经具有高度成熟的技巧和独特的风格，应是此后关山月多次担任为政府重要机构绘制大幅作品任务的其中一个重要因素。如：1977 年 4 月，接受北京毛主席纪念堂创作任务，与广东美术界的黎雄才、蔡迪支、陈洞庭、陈金章、梁世雄、陈章绩、林丰俗等画家到南昌、韶山、庐山、井冈山、娄山关、遵义、延安等地进行写生创作，其后创作的《革命摇篮井冈山》悬挂于毛主席纪念堂；1980 年为中国军事博物馆作大画《迎客松》；1981 年 9 月，应邀为新加坡中国银行创作大画《江南塞北天边雁》；1989 年为迎接国庆 40 周年，应邀作大画《大地回春》，悬挂在北京天安门城楼中央大厅；1987 年 8 月，为迎接中国共产党的十三大召开而创作巨幅国画《国香赞》，悬挂在北京人民大会堂东大厅；1995 年为全国政协礼堂作大画《黄河颂》等，在此不一一罗列。

（三）20 世纪 60 年代

作为一名美术教育工作者，关山月在这个时期更多地负担着建立中国画教学新体系的重任。他除了教学，还始终坚持深入生活，勤奋创作。值得一提的是他和傅抱石于 1961 年重聚北京而开始的东北之行，其时关山月年仅 48 岁，正值创作之盛年，两人都有强烈的创作欲望，故结伴而行往东北写生，他们经长春、延边，畅游牡丹江、镜泊湖，再转回沈阳、抚顺，北上哈尔滨。尤其在参观抚顺煤矿区之后，"善变"的关山月主动尝试前人没有画过的题材，以矿区为主题创作了《煤都》，画面强调写生，没有沿用任何既成的皴染之法，成功地表达了壮观的劳动场面。新中国有胆识的画家

为变革中国画都乐于接触不同的题材，画别人未曾画过的内容，自创一套画法，例如石鲁画黄土高原、李可染画漓江。事实上，这是对中国画程式化倾向的一种突破，"洋为中用"、"古为今用"在他们的作品中得到了印证。

1965 年，全国开展"文艺整风"，岭南画派受到批评。1966 年，由于关山月的作品《崖梅》描画了枝干向下的梅花，因"倒梅"谐音"倒霉"，红卫兵批其意在"攻击社会主义中国'倒霉'也"[5]，以此"罪行"为首的大字报《关山月的五支毒箭》铺天盖地地张贴开来，并开始了对关山月的批斗。1968 年，关山月作为"重犯"在英德"干校"被单独隔离，住在"用竹挞和沥青纸在小操场边，男小便处旁搭建的不到 10 平方米的小茅屋"，当时一同下放到英德的江景晖（华南文艺学院音乐部学生）回忆起被隔离的关山月："他严肃的表情中略带几分傲气，从他整洁的床铺和衣着、头发整齐的梳理，逆境中的他看不出丝毫颓气，却有一股坚韧不屈的气度。"[6]关山月一生经历坎坷，无论是被抄家揪斗，还是受到国家领导人的额外关注，他一样宠辱不惊，处之泰然地坚持走自己的艺术道路，正如画家卢延光先生说："他的大度、品味、善良……在举手投足间就表现出来。"[7]1968—1971 年之间关山月先后被下放到英德、三水县"干校"劳改，被勒令不准画画，没有任何作品，在 1971 年的照片中记录了这位在"文革"期间饱受煎熬、形体消瘦却傲骨依旧的艺术家形象。

（四）20 世纪 70 年代

1971 年，日本友人、著名美术评论家宫川寅雄来访中国提出要面见老朋友关山月，在周恩来总理的过问下，关山月才从"干校"回到广州复出画坛，任广东省文化局管辖下的省文艺创作室副主任。当时，"走资派、反革命"这类莫须有的罪名在"文革"后期依然束缚着人们，一般的知识分子对"文革"心有余悸，他们一方面对当时政治环境的残忍感到厌恶、惧怕，在专业创作上唯唯诺诺、作茧自缚；另一方面则自鸣清高而脱离群众、逃避现实。此刻的关山月在艺术创作的工作岗位上依然兢兢业业，他有 6 年没有碰画笔了，心里想到的仍然是画画，只要能让他画画就足够了，但这需要他通过"变"来获得创作的满足。"不能画黑山黑水，那我就画红山红水"[8]，如《长城内外尽朝晖》（1973 年）是用洋红、朱砂来表现山水。他在 70 年代中期的作品

都相对地略显严谨。可见，尽管政治并不是艺术创作所要关注的核心，却不能否认政治大背景对艺术家的创作存在着深刻的影响。

也正是在这样恶劣的环境下关山月又奇迹般创造了一个事业的高峰，不让画倒梅，那就画向上的梅花。关山月在 1973 年创作的《俏不争春》在他的艺术人生闪烁着灿若星辰的光辉。画面所画的梅花形象没有古人追求的清疏淡雅，而是满纸红花繁密，枝干直攀天际。那特写般的满构图、浓烈的色彩和雄健的笔力，在整体上烘托出春梅冒着严寒向上生长的气势和笔墨疾驰速动的节奏，突现了梅花顽强向上的斗争精神。此画突破了历代对梅花创作崇尚温柔含蓄的传统模式，极具创新精神，被刊登在权威杂志《美术》1976 年第一期的封面，可见当时美术界对此画的高度认可。

在 20 世纪中国画创新与发展的关键时期，关山月的确是一位不可缺少的人物，《俏不争春》的诞生充分说明这个问题。他的"创新"是在 70 年代特定的时代环境里不得已而为之的"变法"中产生，这反而令他在艺术创新领域发挥出常人无法想象的潜能。黄小庚说："关山月画论和创作，毕生都在强调一个'变'字。"[9]假若不变，不会有《俏不争春》的"新"。关山月也曾说："更新那问无常法，化古方期不定形。"这的确令人信服他终身变革的宗旨。随后他创作的《绿色长城》和《龙羊峡》也成为不朽之作。

70 年代的照片当中就辑录了关山月在北京创作《俏不争春》的经典景象。此照片曾多次被应用到相关的研究刊物中。

（五）20 世纪 80 年代

随着改革开放政策的确立和开展，国家日渐安定、繁荣昌盛，中国的美术事业也蓬勃发展。早在 70 年代末期，关山月参与了广东画院复院的筹备工作，1977 年 12 月，兼任广东画院副院长，1985 年被广东省委任命为广东画院院长，他为广东美术的发展、新人才的培养投入了所有的精力。

由于亲历目睹祖国的巨大变化，年近古稀的关山月表现出强盛的创作欲望，他多

次带领广东画院创作人员出外采风，先后到广东鼎湖山、南昆山，四川峨眉山，海南岛写生创作，并到日本、美国、澳大利亚、新加坡、泰国、中国澳门访问、讲学、举办画展。而且，他仍然从事着宏幅巨制的山水和梅花创作，甚至给自己定下了绘制"祖国大地"组画的目标，如：《长河颂》（1981 年）、《碧浪涌南天》（1983 年）、《松竹梅组画》（1986 年）、《云龙卧海疆》（1992 年）、《南海荫绿洲》（1992年）、《白浪涌绿波》（1993 年）、《张家界》（1998 年）等。艺术家总是通过一定的艺术手段来表现思想的。关山月出身于革新画派，经历大半个世纪，用他自己的话来说"笔墨要与时并进！"、"艺术来源生活"，个人经历、社会现实、生活实践往往坚定了他的艺术方向，其艺术思想通过画幅抒发出来，这也是决定了他的画不是"聊以自娱"的闲情雅兴，不是毫无意义的空论陈词，而是富有时代脉搏声息的作品。

（六）20 世纪 90 年代至 21 世纪初

1993 年，关山月先生向深圳市政府表示愿意将其毕生精心创作的画作 800 余件捐赠给深圳人民。为此，深圳政府决定在深圳建立一座以关山月个人名字命名的美术馆永久收藏这批画作，并请时任国家主席的江泽民同志为美术馆题写馆名。1997 年，关山月美术馆建成并向公众开放，关山月各个时期的主要代表作品 813 件和一批文献资料捐献给深圳市人民政府，藏于关山月美术馆，供世人参观研究。关山月终于为他的这些"儿女"（关山月曾说珍视自己的每一件作品如同自己的子女一样）找到了最好的归宿。

同时，关山月对其生活和工作的广州也十分关心，长期扶掖支持当地美术馆的建设。1991 年 6 月，岭南画派纪念馆在广州美术学院落成，关山月被任命为岭南画派纪念馆董事会董事长。他和岭南画派代表人物赵少昂、黎雄才、杨善深一起把他们的83 幅合作画，无偿捐赠给岭南画派纪念馆收藏。

他个人也曾向国家的其他美术机构先后捐赠过不少作品：1997 年 9 月向广东美术馆捐赠 5 件作品，11 月向岭南画派纪念馆捐赠作品 145 件；1998 年，向广州艺术博物院捐赠书画 105 件。

值得一提的是，1996 年 4 月 12—15 日，关山月应邀赴澳门举办"纪念抗战胜

利 50 周年关山月前瞻回顾作品展览"。这是他在澳门的第二次个展，其间，关山月特地前往普济禅院旧地重游，并在自己的作品《慧因大师像》前和禅院住持机修大师合影。写到这里，编者向前翻看了 1940 年他在濠江的第一次画展上在《慧因大师像》前的留影，再看看 1996 年再次在同样的作品前拍摄的照片，画没变，艺术家依然精神饱满、仪态从容，但历经 56 个年头的岁月长度，当年英姿焕发的少年已变成耄耋老人。

年近九旬高龄的关山月仍然一直信守"不动便没有画"的信念，坚持奔走各地写生。1998 年 5 月到湖南张家界采风写生，归来后创作《张家界》长卷两幅。1999 年 8 月又奔赴云南写生，途经海拔 3800 米的云南丽江高原、长江第一湾、金沙江畔的虎跳峡、香格里拉。2000 年 4 月，中国美术家协会为关山月在中国美术馆举办"关山月梅花艺术展"，展示他最近创作的梅花作品近百幅，表现了他对梅花这一传统形象的创作理解。此梅花展在广州的岭南画派纪念馆巡展之后，6 月 25 日又在深圳关山月美术馆展出，展期至 7 月 9 日。6 月 28 日晚上关山月回到广州休息。30 日，关山月白天在家中整理准备赴台湾参展的资料，晚上因脑溢血入院，7 月 3 日经积极抢救无效，停止了呼吸。先生为美术事业孜孜不倦奋斗了大半个世纪，在生命的最后时刻依然在为自己的艺术理想而奋斗。而当时在深圳举行的梅花艺术展览还没有结束，令此次展览变成关山月在有生之年为人民作的最后一场艺术汇报！

四、结语

这些历史旧照也和关山月先生的书画作品一样，无声地诉说着一个个动人的尘封往事，也为后人更好地了解、研究 20 世纪中国杰出艺术家、教育家关山月的艺术生涯提供了佐证。作为先生的后人，我们始终为前辈的成就感到无限的光荣和骄傲，先生的人生信念将成为支撑我们继续前行的力量。在纪念关山月先生诞辰 100 周年之际，我们整理了这本图传，再一次回顾先生曾经走过的艺术人生，怀念先生的温声笑语、谆谆教导，感叹那段艰辛而辉煌的岁月。

逝者如斯，最后引用关山月先生题画诗《南山松》结束本文，以表吾辈后人的无限追思与敬仰。

石上老松似卧龙，

饱经风雪郁葱葱。

清泉泻下回春日，

庇护杜鹃红绿丛。

（此文是为关山月老照片集《山影月迹——关山月图传》写的导读文章，2011年10月初稿于羊城小洲艺术村，略有修改）

注释：

1．见关怡整理的《关山月年表》。

2．1924年，高剑父在广州文明路安定里租一屋，原名"春瑞草堂"，与高奇峰同住作画，后从学者众，遂改名"春睡画院"。

3．《不寻常的画展——记关山月在澳门的两次画展》，关怡，《羊城晚报》1996年5月5日。

4．同上注。

5．关振东，《情满关山——关山月传》，中国文联出版公司，1998年，第200—201页。

6．《忆几位老师在干校的日子》，江景晖，《华南人民文学艺术学院校史》，华南人民文学艺术学院校史编辑会编，中西文联出版社，2007年，第260页。

7．卢延光、韦承红编著，《岭南画派大相册》，岭南美术出版社，2007年，第166页。

8．关振东，《情满关山——关山月传》，中国文联出版公司，1998年，第215页。

9．《我看关山月》，黄小庚，《关山月——岭南画学丛书3》，岭南美术出版社，1996年。

海外学者对关山月艺术与绘画的评价以及研究现状

Overseas Scholars Evaluation of Guan Shanyue's Art and Painting as well as the Current Research Situation

美国马里兰大学博士、乔治梅森大学教授　朱晓青

Doctor of University of Maryland, America, Professor of George Manson University
Zhu Xiaoqing

　　内容提要： 海外研究 20 世纪中国美术学科的奠基人苏立文教授（Michael Sullivan）是第一位写关山月先生的学者。早在 40 年代抗战时期关山月先生和苏立文教授在成都就有来往。本文以苏立文教授对关山月先生早期绘画的评价作引子，以郭适教授（Ralph Croizier）对关山月先生对岭南派风格的承接与脱离的论述为切入，以海外收藏的几幅关山月的画为主，并带入到安雅兰（Julia Andrews）教授研究深入而用笔最多的关山月与傅抱石合作的巨幅山水《江山如此多娇》。[1] 重点围绕这三代在海外研究中国现代美术历史最赋影响力的学者对关山月先生的艺术风格和绘画的评价，此文力图把海外研究关山月艺术风格的学术状况带到当前，探讨海外研究关山月艺术的倾向，并提出，在建立于文中提到的几位北美学者研究关山月的基础上，对关山月先生的艺术理论与实践的研究如何深入提高的几点看法。

　　Abstract: Michael Sullivan, who pioneered the study of twentieth-century Chinese art, was the first scholar outside China to have written about Guan Shanyue and his

paintings. As early as in the 1940s, when Michael Sullivan and Guan Shanyue met in the wartime Chengdu, Guan was once Sullivan's Chinese painting teacher. Sullivan remembered that he was scolded by his Chinese wife, Wu Huan (Khoan Sullivan) who spotted Sullivan sitting there while his Chinese teacher, Guan Shanyue grinding the ink for his English student before a lesson.[2] As a late comer in the study of Chinese modern art, I have no such fortune to have met Mr. Guan Shanyue, but from this anecdote, Guan Shuanyue's gentle and generous personality and his scholarly-artist temperament comes to life, vivid and real.

This essay uses Professor Sullivan's remembrance of Guan Shanyue and his comments on Guan's works as a starting point. Then it leads to Professor Ralph Croizier's more focused study on the Lingnan School and his analysis on Guan Shanyue's continuous effort to develop "the realistic and socially concerned side of the Lingnan School."[3] Focusing on a few paintings studied or in the collections outside China, this essay turns to the most frequently-quoted painting that connects to Guan Shanyue's name, indeed the most famous, *Such Is the Beauty of Our Rivers and Mountains*. Professor Julia Andrews is the scholar who has done a contextual study and detailed stylistic analysis of the painting. Focusing on the writings by three generations of scholars who have all made significant contributions to the study of Chinese modern art, the essay brings this study on Guan Shanyue to the current state, points out a few areas that the study on Guan Shanyue's paintings, while building upon earlier achievements, can still improve.

图 1 / 《长城内外尽朝晖》 / 关山月 / 1972 年 / 藏于中国驻美国大使馆 / 华盛顿

关键词：关山月　苏立文　郭适　安雅兰　张洪　水墨画　西画与"新"国画　政治与艺术　传统与现代　改革　变革　《江山如此多娇》

Keywords: Michael Sullivan, Ralph Croizier, Julia Andrews, Arnold Chang, Reform Ink Painting, Western painting vs. New "Chinese Painting", Politics and Art, and *Such Is the Beauty of Our Rivers and Mountains.*

2013 年春节前夕，笔者应邀参加中国驻美国大使馆的春节招待会，一进正厅，迎面第一眼看到的是关山月先生 1972 年的画作——《长城内外尽朝晖》（图 1）。去年 11 月在北京有幸观看了"山月丹青——纪念关山月诞辰 100 周年艺术展"，此次再看到关山月先生的原作，又是在异国他乡，又是在新春佳节前夕，兴奋感慨交织，不觉在画前久驻，细细观看，迟迟不愿离开。据使馆参赞介绍，中美建交后，为装饰第一座在美国建立的中国大使馆，按照周恩来总理提议，关山月先生的这幅"长城内外"放置在迎客厅正中，迎接着每一位贵客来宾。

这幅关先生的代表作汇集了他豪迈的笔法，奔放的色彩，广阔的题材，和他对祖国大好河山以及社会主义建设的热情。朝晖下的祖国山川云峰突起于中景，绵延曲折于远景，秋色下的长城延绵贯穿于山川险峰，雾霭绵绵渲染着山河之高峻广阔。远方的油田隐约在雾霭中，中景中喷云吐雾的火车前进在连接祖国大好河山的高架桥上，秋色笼罩的森林点缀着绿色的近景草原，反衬着白色的羊群牧羊人，仍不失那一份田

图 2 /《河上的水车与鹜》/ 关山月 / 1945 年 / 苏立文先生 (Michael Sullivan) 收藏

园的恬静和悠闲。这一继承于传统山水画之大体，融汇当代题材和景象，表现新中国大好河山的新山水画，正是关山月先生对 20 世纪中国绘画，使山水画传统得以更新发展，赋予其新的生机所作的特有贡献。而这一贡献越来越得到海内外学术界的重视。2012 年 11 月"山月丹青——纪念关山月诞辰 100 周年艺术展"在中国美术馆隆重开幕以及随之的"关山月与二十世纪中国美术"的国际学术研讨会正表明了这一重视的具体体现。

在海外研究 20 世纪中国美术的学术领域里，专题研究关山月先生的论文还有待于有慧眼的辛勤学者去开拓。最先写到关山月先生对 20 世纪中国美术贡献的还要追述到海外研究 20 世纪中国美术学科的开拓奠基者苏立文先生（Michael Sullivan）。苏立文先生是第一位在他的书里写到关山月先生的学者。早在 40 年代抗战时期关山月先生和苏立文在成都就有来往。关山月先生曾是苏立文的中国画老师。苏立文教授对关先生很亲切的回忆就是在上课前不是学生为老师研墨，而是关先生亲自为他的英国学生研墨，被苏立文先生的中国太太吴环看到了，苏立文先生挨了夫人的骂。[4]虽然作为这一研究学界的晚辈没有这样的幸运见到关山月先生，但关先生谦和宽容的文人艺术家的气质跃然纸上，栩栩如生。

苏立文教授早在 1956 年就这样写关山月先生："高剑父众多学生中，要数黎雄才、关山月最重要。关山月有关战争的画，以及西藏、敦煌、西部景观的画，都表现了他有意识努力融合东西风格；看上去这些画有些让人感觉造作，但他有时也会让人耳目

图3 /《水上之舟》/ 关山月 / 1944 年 / 范维廉先生
(William P. Fenn) 收藏后捐给斯班瑟艺术博物馆

一新，比如这一张风景小画（图 2），让人感觉是愉悦随意的创作，在这一时，刻意合成的意向似乎暂时忘却。"[5]

　　这张小山水画，苏立文先生在他的几本有关 20 世纪中国画的著作里都引用过。这幅画是 1945 年在成都关先生亲自为苏立文先生画题字的。苏立文先生是这样回忆的："关和我互相交换课程，他教我绘画，我教他英语。我曾看到这幅画的另一个版本，很欣赏。但画家本人也喜欢，不能割舍，所以就画了这幅送给了我。" 苏立文先生给这幅画题名为 "河上的水车与鹜"[6]，至今收藏。

　　美国堪萨斯大学斯班瑟艺术博物馆也收藏了两幅关山月先生 40 年代的山水画作。原为范维廉先生（William P. Fenn）收藏，后捐给斯班瑟艺术博物馆。其中一幅是 1944 年在成都关先生特为范维廉先生画的小山水， 题名为《水上之舟》（图 3）。关山月在画上为范维廉先生题字里并自称"岭南关山月"。博物馆出版的馆藏画册中复印了此画，并介绍了关先生。其中除了提到关山月与岭南派以及高剑父的关系，特别强调关先生是岭南派中最出色的画家之一。[7]

　　苏立文先生在他 90 高龄写成并于 2006 年发表的《现代中国艺术家简历字典》中是这样介绍关山月先生的："关山月，中国画画家，岭南派。1940 年，虽已经教援绘画，但开始从师于高崙，并得名山月。关山月二战时曾住中国西部，主要是成都。1943 年临摹了 80 余幅敦煌壁画。1946 年曾任广州市美术学院国画系的教授和系主

任。1949 迁到香港，加入人间画会。解放后，回到中国（大陆）；曾在广州不同的美术院校任教。1983 任中国美协副主席。活跃于党的文化政治中。"[8]

在苏立文先生的权威巨作，《20 世纪的中国艺术与艺术家》中，着重写关山月先生个人的篇幅不多，但提到岭南派画家和画展时都会有关山月的名字。也提到了关山月新中国成立后前往香港邀请他的老师高剑父回国一事，但关的邀请被高剑父拒绝。[9]

以上这件事还是苏立文先生引用了他的学生，也就是这次研讨会邀请来的历史学家郭适（Ralph Croizier）教授亲自采访的材料。郭先生 1978 年在纽约对高剑父女儿高励华作了采访。据高剑父女儿回忆，关山月曾给他的老师写信，力劝高回归新中国。

关山月先生对新中国的热情与期待，以上两位学者都有论述。特别是郭适教授在他 1988 出版的《现代中国的艺术与革命：岭南画派，1906—1951》一书[10]中（图4），特别写到作为岭南派的第二代嫡系传人，关先生继承了高剑父倡导的艺术与革命、与社会相结合的主张，从 40 年代中期就开始身体力行，在西部创作了很多反战和反映西部少数民族的作品。50 年代，当许多岭南画派画家转往香港、澳门甚至海外时，关山月看到了新中国的曙光，从香港回到内地，致力于用艺术服务和贡献新社会。

郭适先生的书是第一部也是唯一一部在北美出版，也是对海外研究岭南派影响最

图 5 /《新开发的公路》/ 关山月 / 1954 年 / 177.9cm×94.1cm / 纸本设色 / 中国美术馆藏

大的专著。郭教授可以称为在海外研究岭南画派的最受尊敬的专家。他的书重点于第一代岭南画家——高氏兄弟及陈树人，时间段放在 1950 年之前。但在他书的结语章节，他着重写到了关山月先生是岭南派中极少几个最终脱离了以高剑父为核心的远离本土的转移，回归本土，也是唯一一位继续致力于把岭南派带到新中国的文化中心，扩大自己在内地影响的最成功的画家。[11]

郭适教授认为关山月的绘画风格在 50 年代以后逐渐脱离了他的老师高剑父的影响，他的画更加"中国"化了，也更加接近"社会现实主义"。在某些时候，关山月运用这种"现实主义"来描写现代题材，以达到其政治宣传的目的，在这一点上远远超越他的老师高剑父。比如他在 1961 年画的鸟瞰抚顺煤矿的水墨画，扩大到了他的老师高剑父主张的但远没有涉及的题材范围。他 1971 年画的 《南方油城》更加致力于反映社会主义建设，画中充满了愉悦乐观的景象。"文革"以后，关山月的画转向于更传统的题材和风格，政治色彩减少。但郭适教授仍然认为关山月是把岭南派关注现实社会的这一特点发展得成功的画家。[12]

这时就要引申到在海外研究学者们提及最多的关山月先生与傅抱石先生合作的巨幅山水画《江山如此多娇》。这幅关先生参与创作的巨幅山水，由于其历史背景、政治原因及其在中国山水画史中前所未有的巨大幅度，当然还有其所陈列的建筑和所挂的位置，都使任何一位书写中国现代绘画史的学者不可忽略其历史价值和影响。而对这幅画历史背景及其风格、手法及构图研究最深最具体的海外学者就是当前在北美引

领中国现代美术史研究的安雅兰（Julia F. Andrews）教授。

安雅兰教授在她的得奖著作《中华人民共和国的画家与政治，1949—1979》（1994年）一书中，用了几页的篇幅详细地描写了这一巨幅山水形成的历史背景，特别指出了关山月对此巨幅的具体贡献。[13] 她强调整幅画的大部分细节都来自关山月的笔墨，关的更有动态的风格点缀着清晰的前景山脉植被。远山的雪景和蔓延的长城都出自关山月的手笔。关山月刚劲的笔墨勾画出的交叉纵横的山脉与傅抱石细微的笔墨和略显矜持的全景相得益彰，彼此呼应，使这一巨幅的结构完美地结合在一起。安雅兰还强调这一巨幅在中国画传统里是前所未有的。尤其是其巨大的幅度。就像其所在的建筑一样，其宗旨实际上是西方式的立意。就像18世纪和19世纪欧洲巨型画一样。两位中国画家的作品需要像里程碑一样，平行的，镶在玻璃的镜框里，在一个公共的建筑里永远展出着。两位艺术家都表示这是第一张这样的国画，肯定是画在纸上最大的中国画之一。[14]

安雅兰指出，认识到这幅画在结构和内容上结合了西方的立意是很关键的。《江山如此多娇》可以作为传统绘画被中西传统的融合这一新的手法所有效地取代的一个标志。[15] 这幅画不仅对中国共产党的政权以及奠基人是一个里程碑，而且对当时的艺术政策也是。"反右"运动以后，文化政策号召艺术转向国家民族化。这一巨幅在一定程度上也回击了江丰所称的国画不适宜大画作、不适合公众场合的论说。[16]

安雅兰教授认为《江山如此多娇》格式和材料是中西传统结合的明显体现。虽然是用中国的墨彩在宣纸上完成，以中国的方式装裱，浆纸作底，用绢镶裱，但却以西方的形式装在镜框里。画中笔法的雄劲和透视渲染，使其很容易从远处观览。但不管是从尺寸、形状，以及比例来看此画都更接近于19世纪的法国宫廷油画。[17]

安雅兰教授反复陈述，不仅《江山如此多娇》的幅度结合了本土和外来的因素，它的主题也是。值得强调的是此画的基本立意是赞美中国美好山河，宣传中国像西方一样现代化，就像此画悬挂的人民大会堂一样。但是此画的细节又不容置疑地体现了中国传统，尤其是在诗歌、绘画和书法合为一体上。而且距离西方式的国家民族主义

也不很远。安雅兰反复肯定，这张画是传统中国画现代表现的极佳范例。[18]

在本书中，安雅兰教授还提到另一幅带有比较典型的关山月风格的挂轴画，就是1954年画的《新开发的公路》（图5）。挂轴的结构正好表现惊险的高山峡谷，险峻的高度。关用松散的湿墨和细腻的着墨勾画轮廓，以他特有的对渲染透视的掌握，使景观加深。从技术角度来看，关结合了传统画家用墨抽象的特点和西方风格中较自然地渲染空间的效果。这种渲染的手法在宋朝的画里虽可以寻觅到，但这种手法在20世纪的复兴还缘于从日本传移到中国的西方影响。安雅兰在这里特别提到郭适教授在他的书里用众多例举来阐述的岭南派与日本的关系。关山月渲染透视法是岭南派风格的一大特点。[19]

安雅兰教授着重分析了关山月绘画的风格和特点以及在中西手法结合上所作的贡献。很明显以上几位学者都肯定了关山月在风格上吸取了西方的渲染透视手法，希望与中国水墨画的特点相结合，达到水墨画表现现实生活为当前社会服务的效果。

另一位学者梁爱伦（Ellen Johnson Liang）教授也是很早就分析过关山月的绘画风格。在她的书里曾提到关山月1973年画的《绿色长城》。梁引用了关先生对这幅画自己的诠释，在这幅画里他采用了油画的技术，用孔雀石色一层一层给绿色森林上色，达到一种有深度的效果。梁注解说，这种方式也符合了当时倡导的"科学实践"和"洋为中用"的口号。梁认为关山月1973年的两幅画《绿色长城》和《长城内外尽朝晖》都是大全景，带有明亮的色彩，积极的构图，边缘被清晰的太阳光所带来的高光点缀。[20]

用较多的篇幅也是比较早就在北美重点介绍分析关山月绘画的是美籍华人画家兼学者张洪（安诺德·张 Arnold Chang）先生，在他1980年发表的《中华人民共和国的绘画：风格的政治》一书里，张洪引用了9幅关山月的画，都是从国内的绘画选集或杂志上翻印下来的。[21]有《早耕》、《新开发的公路》、《万古长青》、《江山如此多娇》、《山雨过后》、《南国油城》、《绿色长城》、《俏不争春》、《山花》。其中多幅画都被后来的学者所引用。比如《新开发的公路》、《南国油城》、

《绿色长城》，更不用说《江山如此多娇》了。张洪也用了比较长的篇幅介绍关山月的绘画。他主要根据这些画分析关山月的绘画风格。张认为关山月早期的绘画，特别是 60 年代以前，风格带有明显的西方影响，西方的明暗透视在他的很多画里都体现出来，题材也更接近现实和当前社会。张认为在 60 年代初期，关山月的画更趋于传统，转向本土，现实性转弱，象征性更强。张认为在"文革"初期，关山月的画很少问世。但他也注意到，在 70 年代初，关的画开始出现并带有明显的政治色彩，比如《南国油城》、《绿色长城》和《俏不争春》。但在 1974—1976 年，关的画又受到排挤，远离公众视野，直到 1976 年"四人帮"倒台以后。张有意识地把关山月的画分成阶段性，似乎暗示，关山月的绘画发展分以下几个阶段：60 年代以前的画带有明显的西方影响，60 年代初期转向本土传统，60 年代中后期（"文革"早期）冻结期，70 年代早期解冻期，绘画明显体现政治色彩，"文革"后期（1974—1976 年）再度被排挤，直到"文革"后彻底解冻，全身投入绘画。[22] 张洪的这种分期性的分析，把历史及艺术家绘画风格的发展视为直线性，因当时他的研究资料的局限性，他引用的例据也都是第二手资料。他的论文是 1980 年发表的，当时中国刚对海外开放，张大概还没有机会发掘第一手资料。

遗憾的是，直到现在为止，在海外还没有一个学者系统地研究关山月的绘画风格和历史。当然海外研究中国现代艺术的历史本身就只有三十几年，从 80 年代初才开始。研究的学者也有限。除了以上提到的几位学者的著作里多少提到关山月先生的绘画，系统的研究还没有人做。至今为止，在海外完成的个人画家的论文中有写徐悲鸿、林风眠的，都出自英国的大学。在美国有一篇专写李可染的硕士论文，有学者开始研究傅抱石，去年傅抱石的近 90 余件作品在美国克利夫兰艺术馆展出（2011 年 10 月 16 日起到 2012 年 1 月 8 日结束）后又转到纽约大都会博物馆展出（2012 年 1 月 30 日到 4 月 29 日止）。在大都会博物馆的展出在 2012 年 1 月 27 日的《纽约时报》上有所报道，影响很大，评价也很高。随此展所出的展览画册由耶鲁大学出版社发行，印刷精良，安雅兰和沈揆一教授都分别写了学术文章。在提到傅抱石的时候，关山月的名字总会出现。都是与《江山如此多娇》有关。[23]

在最新出版（2012 年 10 月上市）的安雅兰和沈揆一教授合著的《现代中国的艺术》

一书中，关山月的名字仍然和傅抱石和《江山如此多娇》同时出现。[24]这本即将成为在美国大学现代中国艺术史课的标准教科书的著作囊括100多年历史，从19世纪末开始到21世纪当前，涉及题材之广，跨越年代之久使其不可能用很多的篇幅分析描述每一个20世纪的重要画家，这也不是这本书的宗旨和目的。所以就更需要年轻一代的学者写专著论文来完成对一些有代表性的有历史意义的现代画家的研究。关山月的历史价值还有待海外的年轻学者去研究。但是近年来，在海外中国现代艺术史研究的学术界，画家的个案研究已不流行，已转向论题研究。

但是在我看来，由于材料不足，在海外对关山月先生论述最多的张洪先生在20世纪80年代根据9幅画对关山月的绘画风格下局限性的结论就更加迫切地需要修正澄清。张洪是这样根据有限题材的分析发表他的结论的：他认为在面临新的现代题材时，"关山月几乎是一成不变地转向受西方影响的写实手法，中国的手法保留给象征性的描写。关很少得益于两种方法的结合。他的画要不就是很现代，要不就是很中国。他的现代画不像中国画，他的中国画不像现代画。"[25]很显然张洪对关山月的绘画风格的总结带有明显的历史局限性和概念模糊。

其分析定论的片面是一目了然的。在张看来"中国画"和"现代"是水火不交融的。视"中国画"与"现代"为两个对立面。"中国画"永远属于传统，代表着"旧"，无法表达"新"时代。这种概念的模糊，近几年来学者们已经开始分析澄清并放弃。不容置疑，中国现代画包括水墨画、油画、连环画、民间画、版画等等。把中国画与"现代"划分开的概念一开始就是错误的。中国画与现代不矛盾不对立，有着传统历史的水墨画完全可以现代化。而我认为关山月先生正是继承了岭南派成立开始的宗旨，改良"国画"，更确切一点是改良水墨画，如何使水墨画在新的时代具有新的生命力，表达新的题材，表现新的景观。借用西方的写实手法没有本质的弊端，水墨画借用了西方的透视法而达到写实的目的并不代表它就不是中国画了。艺术家互相借鉴自古有之，在国际上有之。毕加索借鉴非洲部落面具构图使其更彻底地走向抽象立体主义是众所周知的。为什么毕加索的借鉴被认为是有创新性，而中国画家借鉴西方的方法永远被一些学者，尤其是在西方的学者认为是缺乏创造性的"拷贝"，甚至暗示由于水墨画里带有了西方的明暗透视就使其所谓的"中国性"不纯正了，受玷污了。

这种把 "中国性" 当作一成不变的理念，本身是一种概念混淆。另外一个更尖锐的问题是：如果毕加索向非洲艺术借鉴被视为有创造性，而中国画家向西方借鉴被视为缺乏创造性，这里面有没有暗示着殖民和被殖民、先进与落后、主仆高低等级理念的根深蒂固？西方即所谓 "先进" 代表了 "现代"，所以向西法借鉴的画家，暗示其地位的"落后"。而向所谓"落后"民族借鉴的画家则经常被夸为"开明"和"进步"。这种意识概念的暗示，无形中就给艺术量定了上下等级之分，划定了先进与落后、现代与传统的分界与对立。探讨这些概念的界限对立形成的历史渊源和如何打破这些概念的划分，近十几年来， 在人类学、历史学和文学史领域里的西方学者特别是后殖民主义的研究者们已全面展开，但在艺术史领域， 这样的问题探讨还落后于其他领域之后。

以上引用的几位学者的分析都还是停留在关注关山月的绘画风格特点上，也都是根据有限的几幅作品作分析。除了张洪，其他几位学者都肯定了关山月的绘画结合了中西手法，使"新国画"或改良的中国水墨画为新社会、新现实服务。

老一辈的西方学者如苏立文先生，对关山月 1949 年以后积极参与宣传新社会，接近政治，引用他的话， "活跃于党的文化政治中"，评价多有保留而谨慎。正如堪萨斯大学斯班瑟艺术博物馆出版的馆藏画册除介绍关先生为岭南画家，肯定了关先生在 1949 以后，在中国现代画界里取得了重要的地位。但评价中也多少带有保留："由于响应了新政府反映社会现实主义的号召，关山月远离了他早期画的温馨的乡村小景而转向勾划雄伟的山脉田野全景来描写新中国。"[26]画册进一步肯定，1949 年后，"画家明显有意识地使中国画向现代化转型"。

郭适教授，作为一位历史学家，一直关注艺术与政治之间的关系。他是最积极肯定岭南派画家特别是岭南第一代在改革传统水墨画以其适应时代的变革所作出贡献的学者。

对于岭南画派第二代，这跨越了时代变革、政权更新，经历了各种政治运动变化，饱经风霜的一代的研究，在海外几乎是一个空白。 研究岭南画派第二代，如像关山

月先生这样的画家，必须肯定的是，他们是如何在这样频繁的政治运动中继续探索新的技巧手法使水墨画保持生命力，反映时代变革，记录时代新貌。而他们自己被动地受政治运动所左右，在这样的历史环境下，如何继续自己的艺术创作，使自己的艺术生命生存下来，我想这些艺术家做出的牺牲是我们后来的学者尤其要肯定的。每一个人都与他所在的时代分不开。

比如在 1974 年，关山月复出以后，北京外国语出版社出版的英文版的 *Chinese Literature*（《中国文学》）杂志转载了关山月的文章，英文的题目为 "An Old Hand Finds a New Path"（《老手上新路》）。[27] 80 年代开始研究关山月的美国学者都引用过这篇文章。 当然这篇文章政治口号性很强。但其中有一段，关先生特别提到他如何采用西方画油画的方法，画《绿色长城》，用孔雀石色给森林层层上色，达到有深度层次的效果。关先生是这样陈述的："为了画出冷杉的韧劲，达到既要使冷杉看上去逼真但又要高于生活的效果，我有意把树梢画得有硬度，而实际上冷杉的上端是较柔软的。" 63 岁的关山月，尤其是在 70 年代那样的政治封闭环境下，还在探索着新的手法，不隐瞒他借鉴了来自西方的油画技巧和手法。在油画写实为主导地位的 70 年代，关山月思考的是如何在技巧上吸收西方的手法，给予传统的材料——水墨——以新的生机，同时表现时代风貌。

对于关山月艺术的历史价值的的个案研究，我认为，必须要面临几个问题：

第一，如何突破和跨越关山月与傅抱石由于合作《江山如此多娇》而形成的紧密联系的框架？如何建立起关山月个人对中国现代画历史的特殊贡献的个案研究。如何让关山月走出傅抱石这一巨大的影子，建立起关山月对改良水墨画，为水墨画注入新鲜血液，使其拥有新的生机所作出的特有而独立的贡献，树立起关山月是拥有独立创造思想和改革意识的艺术家的形象。

第二，跳出"由于艺术服务于政治，艺术似乎就妥协了，艺术含量似乎就不纯正了"这样带有主观意识的框架。不是回避政治，而是面对政治与艺术之间的关系。社会主义的艺术也是中国 20 世纪现代画的一部分，有些画无论是从构图、笔法、色彩的运用，

和技术的创新都堪称是高质量的，不能因为题材政治化了，就抵消了其艺术价值与历史价值。艺术是不可能脱离所处时代的。20世纪的画家还停留在画远山近景、渔翁独钓、隔船相送这样的题材，技巧再好，也只能说明其继承传统，跟随古人，无法反映其所处时代的面貌。而中国传统的水墨画如何在新的时代社会变革中继续拥有她的实用价值，而与外来以及本土的各种平面创作共存，岭南画派无疑在这一思考中作了最先的尝试。

第三，研究关山月的绘画发展，不能脱离这一发展与时代、社会、政治变迁的关联。有些关键风格题材变化的历史背景是要关注的。譬如50年代末发生了什么，导致关先生的一些画作题材变化？关先生70年代的复出是什么原因所促成的，与当时的时代大环境和艺术环境的关系？这一时期的一些画的创作与当时政治环境的紧密关系，而"文革"后期关再被打入冷宫，这两隐两现有什么必然的历史原因？如果艺术不幸成为政治的工具，艺术的价值是否就减弱了？这样的问题艺术史家是要面对的。

第四，在研究中不但要突出关山月先生对艺术实践的不断探索创新，积极投身于新的社会，反映时代气息的艺术贡献，更要从他留给我们的文献里探索他的艺术理论和个人见解。艺术家本身的性格与他如何对其所处时代的记录有不可分隔的关系。

在这里，我想特别提到在观看"山月丹青——纪念关山月诞辰100周年艺术展"时留给我印象极深的两幅画——《山村跃进图》和《山乡冬忙图》。这两幅画形象

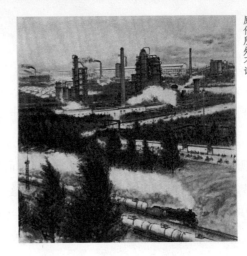

图 6 /《南方油城》/ 关山月 / 1973 年 / 原作所处不详

地记录了他所处时代的建设热情，带有很深的时代印记，但仔细观察，其画感情真挚，表达了画家对时代运动充满了激情和希望， 也反映了画家本身积极乐观的性格。从画风上看， 又不失对中国传统长卷横幅的继承，有着长卷山水的颠波起伏，也有着长卷风俗图的细节缜密、主体鲜明的特点。运用传统散点透视法，记录了山村的风情与热情，结构流畅，高低交错。丰富的细节不禁使有兴趣的观者细细观赏，流连忘返。使人不禁感叹宋元长卷山水风俗画的传统在 20 世纪社会主义的新中国得到了充分的革新，以全新的风土人情出现在似曾相识的画面上。特别是有心的策展人在展览中装置的多媒体电脑观视屏，使观展者能够对照着原作，控制电脑观视屏，放大缩小原作的高仿复制的摄影版，可以一一观赏长卷中的细节景象，不失一笔一彩、一人一景。更好地欣赏关先生的笔墨，他对传统的继承与翻新，以及他的细致和宏大。

关山月先生可细可阔的手笔也表现在他 70 年代初画的《南方油城》里（图 6），我认为，《南方油城》是一幅有气魄认真画出的好画。即使是看保存在年历上的彩色复印件，仔细观察，仍可以看出关先生细腻的笔触勾画着远景油城的轮廓。近景的铁路油车一目了然，细微的笔尖勾画的火车头结构准确、分辨清晰。不难让人想起中国传统界画的影子，虽然题材完全不同。浓妆淡抹，干墨湿墨烘托着油城周围被烟气笼罩的空旷的自然景观，无疑渲染了油城远离人群聚集的城市，暗示着油城工人的艰苦，达到了颂扬新中国工业发展业绩的作用。这幅画无论是从技巧上、构图上、笔墨上， 包括美感上都可以称为一幅成功的水墨画。它超越了水墨画历史上遗留下来的写意不写实的文人意识的框架， 达到了既写实又写意的双重目的， 是给予水墨画新生命的很好典范。

对关山月个案的深度研究是完全可以成立的，关键在于从什么地方切入，提什么样的问题，如何突破政治意识的束缚，打破固有观念和概念的框架，正视历史，正视政治与艺术的不可分割性，更不可回避时代的必然性和不可知性，以及个人的局限性，目的是通过艺术家和他的艺术回窥历史，进而呈现当时那一代艺术家对历史的纪录与思考。岭南派尤其是以关山月先生为代表的这一代画家，致力于使"传统"现代化，使"现代"不脱离"传统"的思考与实践，复兴水墨画，赋予其新的生命，使"新国画"适应新社会，这种不断求变革的意识，我认为，本身就是前卫的。水墨画至今与中国息息相关，代表中国文化的本色，踏出国门，堂堂正正在中国政府驻外大使馆的迎客厅迎接着过往的来宾，它的生命力与关山月先生这一代画家对水墨画不离传统又高于传统的思考与探索是分不开的。

注释：

1. Andrews, Julia. *Painters and Politics in the People's Republic of China, 1949–1979.* Berkeley: University of California Press, 1994. 229–237.

2. Sullivan, Michael. "Recollections of Art and Artists in Wartime Chengdu", *The Register of the Spencer Museum of Art.* Vol. 6, issue 3. 1986. 12.

3. Croizier, Ralph. *Art and Modern China: The Lingnan (Cantonese) School of Painting, 1906–1951.* Berkeley: University of California Press, 1988. 172.

4. Sullivan, Michael. "Recollections of Art and Artists in Wartime Chengdu", *The Register of the Spencer Museum of Art.* Vol. 6, issue 3. 1986. 12.

5. Sullivan, Michael. *Chinese Art in the Twentieth Century.* London: Faber and Faber, 1956. 45

6. Sullivan, Michael. *Modern Chinese Art: The Khoan and Michael Sullivan Collection.* Oxford: The Ashmolean Museum. 2001. 82.

7. Stephen Addis and Chu-tsing Li, eds. *Catalogue of the Oriental Collection.* Helen Foresman Spencer Museum of Art, the University of Kansas Lawrence, 1980. 132.

8. Sullivan, Michael. *A Biographical Dictionary of Modern Chinese Artists.* Berkeley: University of California Press, 2006. 45. 苏立文先生的这段介绍是苏先生参考了隔山画馆出版的《关山月画辑（乡土情）》（台北，1991年）和《关山月临摹敦煌壁画》（香港，1991年）两部画集。请参照苏立文先生的《现代中国艺术家简历字典》第45页。

9. Sullivan, Michael. *Art and Artists of Twentieth-Century China.* Berkeley: University of California Press. 1996. 130.

10.郭适教授书的英文原作题为: *Art and Modern China: The Lingnan (Cantonese) School of Painting, 1906-1951*. Berkeley: University of California Press, 1988. 168-172.

11.同上, 171。

12.同上, 172。

13.Andrews, Julia F. *Painters and Politics in the People's Republic of China, 1949-1979*. Berkeley: University of California Press, 1994.

14.同上: 231-232。

15.同上: 232。

16.同上: 234。

17.同上: 234。

18.同上: 234-235。

19.同上: 233-234。

20.Laing, Ellen Johnson. *The Winking Owl: Art in the People's Republic of China*. Berkeley: University of California Press, 1997. 36 and 77-78.

21.Arnold Chang. *Painting in the People's Republic of China: The Politics of Style*. Westview/Boulder, Colorado, 1980.

22.同上: 51-57 页。

23.Chang, Anita and Julia F. Andrews. *Chinese Art in an Age of Revolution: Fu Baoshi (1904-1965)*. Cleveland, Ohio: Cleveland Museum of Art ; New Haven [Conn.] : Yale University Press, 2011.

24.Andrews, Julia F. and Shen Kuiyi. *The Art of Modern China*. Berkeley: University of California Press, 2012. 176.

25.Arnold Chang. *Painting in the People's Republic of China: The Politics of Style*. Westview/Boulder,Colorado, 1980. 57. 英文原文为: "When faced with new, modern subject matter he almost invariably turns to a realistic Western-inspired method. Chinese modes are reserved for more symbolic representations. Rarely does he make substantial gains in synthesizing the two traditions. His paintings are either predominantly modern or predominantly Chinese; his modern paintings do not look very Chinese and his Chinese paintings do not look very modern."

26.Stephen Addis and Chu-tsing Li, eds. *Catalogue of the Oriental Collection*. Helen Foresman Spencer Museum of Art, the University of Kansas Lawrence, 1980. 132.

27.Guan Shanyue (Kuan Shan-yueh), "An Old Hand Finds a New Path." *Chinese Literature*, Beijing (Peking) Foreign Language Press , 1974, no.3: 118-121.

还原关山月

——关于国内学者关山月艺术研究的考察

Reduction of Guan Shanyue

——A Survey on Guan Shanyue Art Research by Domestic Scholars

关山月美术馆学术编辑部主任　张新英

Director of Academic Editorial Department of Guan Shanyue Art Museum　　Zhang Xinying

内容提要： 从 20 世纪 30 年代末开始，国内便不断地有学者关注关山月的艺术发展，或撰文评述，或整理文献史料，对关山月的艺术进行不同层面的研究和梳理，尤其是 1997 年深圳市关山月美术馆成立以后，随着"关山月与 20 世纪中国美术"学术研究方向的确立和学术专题展览活动的展开，对关山月艺术的研究越来越深入，在这种情况下，对于关山月艺术研究的研究也成为一项有意思的课题。美术史的研究应该是建立在对"前史学"的研究基础之上，即在了解前人研究成果的基础之上，构建新的研究体系和范畴。本文即从文献梳理的角度出发，力求客观真实地再现国内关山月艺术研究的现状，为更多的理论家更加深入地进行岭南画派和关山月艺术研究提供一些可以参考的借鉴。

Abstract: Since the late 1930s', mainland china scholars showed continuous interests in the art development of Guan Shanyue by commenting in articles or sorting the literature review and documentary sources to study and categorize Guan Shanyue's art. Especially after Guan Shanyue Art Museum was built in Shenzhen in 1997, the academic research direction "Guan Shanyue and Chinese Arts in Twentieth Century" was defied and

specialized academic exhibitions was held, so the study of Guan Shanyue's art goes further and the Guan's art becomes an interesting research area.

The research in art history should be based on the research of "pre-historiography", which is to understand the previous research achievements to build new research system and scope. This paper starts from the literature review, and tries to restore the current situation of mainland China's study in Guan Shanyue's art so as to provide theorist reference for further study of Lingnan School of painting and Guan Shanyue's art.

关键词：国内 前史学 研究 考察

Keywords: Mainland China, pre-historiography, research, reference.

关山月是岭南画派第二代重要的代表画家，也是 20 世纪中国具有广泛学术影响力的重要艺术家，在 70 余年的创作生涯中，关山月创作了大量具有重要史学价值的优秀作品，也撰写了为数不少的具有理论深度和实践意义的理论文章，尤其重要的是，作为一个敏于时代的艺术家，关山月与其他同样有着时代敏感性的艺术家一道，实现了中国绘画由传统向现代的关键转折，开启了现代中国画反映时代、表现生活的新纪元。从 20 世纪 30 年代末开始，国内便不断地有学者关注关山月的艺术发展，或撰文评述，或整理文献史料，对关山月的艺术进行不同层面的研究和梳理，尤其是 1997 年深圳市关山月美术馆成立以后，随着"关山月与 20 世纪中国美术"学术研究方向的确立和学术专题展览活动的展开，对于关山月艺术的研究越来越深入。今年是关山月先生诞辰 100 周年，国家文化部，中国美术家协会，广东省委宣传部、省文化厅，深圳市委宣传部、市文体旅游局，中国美术馆举办，深圳市关山月美术馆，中国美协理论委员会和中国近现代美术研究中心具体承办这次国际学术研讨会，即想把对关山月艺术的研究更进一步推向深入，并由这一点引申开来，对 20 世纪中国画在时代、使命感召下而发生的巨大变革进行学术上的研讨。

有人说，由于撰写美术史的主体的人的主观介入，美术史也可以说是批评史。然而不论是从客观的史料整理的角度，还是从主观的艺术批评的角度着手，美术史的研究都应该是建立在对"前史学"的研究基础之上，即在了解前人研究成果的基础之上，构建新的研究体系和范畴。那么关于关山月艺术的研究，此前有过哪些研究成果？呈现着怎样的阶段性特点？集中了哪些主要的观点？还有哪些亟待拓展的研究空间？这些是笔者在本文中意欲解决的问题。在这里需要说明的是，本文所提到的内容主要是建立在本次学术研讨会筹备过程中，所搜集的目前可以整理的 200 余篇公开发表的文章和已公开出版的关山月论集和画册基础之上，其中大部分已由深圳市关山月美术馆收集整理、结集出版，小部分来自中国知网等搜索链接。为了论述的方便，根据不同类型研究文献的特点，笔者将这 200 余篇文章大致分为艺术批评、史学研究和专题研究三大类，在以下的文章中将结合不同的相关内容进行分析。

一、关山月艺术批评与批评家

从整体研究成果的撰写特点上来看，除却回忆性文章、访谈文章和生平陈述类史料性质的文献以外（此类文章因另辟章节进行分析，故在此不详述），以 1997 年深圳市关山月美术馆建馆为时间节点，基本上可以将针对关山月艺术的研究分为前后两个部分。前者以艺术批评为主，后者以深度的专题研究为重。就目前的整理情况来看，1997 年前（含 1997 年）发表的文章约 140 余篇，主要是围绕关山月先生于 1940 年在澳门、香港和桂林举办的抗战画展；1941 年在贵阳、昆明和重庆举办的抗战画展；1943 年在重庆举办的"西北风景写生画展"；1945 年在成都、重庆举办的"西南、西北纪游画展"；1980 年在北京、长沙举办的"关山月画展"；1982 年在日本举办的"中国画坛的巨匠关山月画展"；1984 年在美国的讲座及写生展；1988 年在广州举办的"关山月近作展"；1991 年在台湾举办的"八十回顾展"、在广州召开的"关山月从艺 60 周年学术研讨会"、在美国举办的"关山月旅美写生画展"；1992 年在香港和广州举办的"关山月近作展"、"关山月临摹敦煌壁画展"；分别于 1995 年在广州、深圳，1996 年在澳门举办的"纪念抗战胜利 50 周年——关山月前瞻与

回顾作品展";1997 年深圳关山月美术馆举办的"关山月先生捐赠作品展"。以及1948 年出版的《关山月纪游画集》1979 年广东人民美术出版社出版的《关山月画集》1991 年河南美术出版社出版的《关山月论画》;1991 年美国东方文化事业公司出版的《关山月旅美写生画集》;1991 年台湾省立美术馆出版的《关山月八十回顾展画集》;1991 年香港翰墨轩出版的《关山月临摹敦煌壁画》;1992 年出版的《情满关山·关山月传》;1993 年出版的《山河颂》画集;1994 年台北市锦绣文华企业新地平线文化事业有限公司出版的《中国近现代名家画集——关山月》;1994 年台湾国风出版社出版的《关山月近作选》;1997 年关山月美术馆编,海天出版社出版的系列图书是围绕关山月文献等展览和活动而展开撰写的,因此多以展览前言、展览述评、画集序言、出版物书评、题赠诗文等形式出现。除展览前言和画集序言外,述评文章也多是发表在各级各类报纸和普及类刊物上,以感性评述为主,或者对关山月的艺术,或者对画家本人,结合他的生活和创作经历进行评价,注重新闻性,具有很强的即时性和非系统性的特点。其中绝大部分 1996 年以前的文章被收入 1997 年 6 月深圳市关山月美术馆建成开馆之际,由时任深圳市文化局副局长的董小明先生和关山月美术馆原执行馆长郭炳安先生主编,关山月先生的女儿关怡女士和关山月美术馆的研究人员陈俊宇对之进行整理,由海天出版社编辑出版的文献集《关山月研究》。

从今天的研究立场上来看,这一部分文章有着非常重要的文献意义,对于今天的学者了解关氏当时的创作状态具有不可多得的第一手资料的价值。其中夏衍的文章《关于关山月画展特辑》、林镛的文章《介绍"关山月个展"》、鲍少游的文章《由新艺术说到关山月画展》、李抚虹的文章《关山月与新国画》、黄蕴玉的文章《关山月个人画展观后》、余所亚的文章《关氏画展谈》等一组文章,虽然表面上看不外是一般的展览述评,并未形成对关氏艺术怎样深入的研究,但却从一个非常生动的角度反映了当时艺术界创作思想的争鸣,具有非常重要的史料价值;而黄新波为 1979年出版的《关山月画集》所作的序、关伟发表在《广州日报》1987 年 10 月 14 日的文章《诗境的追求——试析关山月的新作〈国香赞〉》、黄渭渔发表在《美术史论》1988 年第 4 期的文章《述评关山月的人物画》、黄蒙田为 1991 年香港翰墨轩出版的《关山月临摹敦煌壁画》撰写的序言、刘曦林先生的文章《平生塞北江南》堪称是这一批文章中研究和论述都比较深入的,可以看作是早期关山月艺术研究成果中比较具有深

度研究性质的文章。黄新波与关山月的相识是在 20 世纪 40 年代初期，至撰写序言的 1979 年，将近 40 年的时间，二人始终保持着战友和同志的关系，因此黄新波对于关山月的艺术发展历程和艺术特色是非常了解的，这也是这篇序言能够让读者感觉准确深入的原因之一。黄新波在序言中比较深入地分析了关山月艺术的师承关系以及生活对其艺术的影响，夹叙夹议分阶段地分析了抗战时期、新中国成立初期、"文革"后期直至文章所属的 1979 年"最近"的关山月艺术创作经历和艺术成就，并对关山月"笔墨当随时代"的艺术思想进行了分析和评价；关伟是关山月的助手、入室弟子，对关山月也是有着非常直接而深入的了解。他的文章《诗境的追求——试析关山月的新作〈国香赞〉》从"意在笔先"的创作构思、"九朽一罢"的位置经营、临池变法的深入刻画和艺术呈现的时代与民族精神四个方面对关山月先生的新作《国香赞》进行了比较深入的分析；黄渭渔 50 年代初曾在中南美专任绘画干事，60 年代在中央美术学院美术史系理论训练班进修后历任广州美术学院文艺理论教研室讲师、副教授、副主任等职。她的文章《述评关山月的人物画》将关山月的人物画分为"苦难生活的写照"、"东南亚的风情画"、"新时期的人物画"和"缀景中的人物"四个部分，并结合具体的代表性作品进行了初步的分析；刘曦林先生是 20 世纪中国美术理论界一位非常资深的理论家，对 20 世纪中国美术有着非常深入的研究，也长期关注关山月与岭南画派艺术的发展，他的文章《平生塞北江南》以时间为主线，对关山月 20世纪 80 年代前的艺术进行了宏观的评述。以上四篇文章从不同的角度比较详尽地对关老的艺术进行了阶段性的总结，但均只针对关老个人的艺术创作和成就，以线性陈述为主，并没有结合当时的艺术思潮和社会的整体创作态势进行深入地分析。此外，还有几篇文章很值得关注，黄蒙田又名黄茅，是关山月同时代比较活跃的一个画家、散文家和艺评家，1938 年广州市立美术专科学校毕业，1945 年定居香港。黄茅在20 世纪 30 年代末期就一直关注关山月的作品，他在为香港翰墨轩出版的《关山月临摹敦煌壁画》撰写的序言中，通过比较的手法，对关山月的敦煌临画进行了分析，提出关山月是在"写"敦煌壁画的观点，对于我们今天认识关山月的敦煌之行及在其后的创作中的影响启发很大；而朱光潜于 1942 年 8 月 25 日写给关山月的书信、原载1945 年 1 月 13 日重庆《新华日报》的郭沫若《题关山月画》、庞薰琹 1948 年为《关山月纪游画集第二辑》所撰写的序以及原载《文汇月刊》1981 年第 5 期的蔡若虹《满庭芳三首——看关山月画展有感》，虽然都很简短，但观点却异常鲜明，不失为关山

月艺术批评文章中的经典之笔。其中朱光潜在书信中提到："近来画家多仅于技巧上下工夫，一目过去未尝不可喜，若深加玩索，则浅薄寡味，此必须急改正者。先生于群趋浅薄之际，冥心孤往甚丰，将来能大有迭于艺术界也"；无独有偶，郭沫若在《题关山月画》中也指出："国画之凋敝久矣，山水、人物、翎毛、花草无一不陷入古人窠臼而不能自拔。尤悖理者，厥为山水画。虽林壑水石与今世无殊，而亭阁、楼台、人物、衣冠必准古制。揆厥原由，盖因明清之际诸大家因宗社沦亡，河山之痛沉亘于胸，故采取逃遁现实，一涂以为烟幕耳……300 年来，此道盖几于熄矣。近年渐有革新之议，终因成见太深，能者亦不敢遽与社会为敌。关君山月，屡游西北，于边疆生活多所研究，纯以写生之法出之，力破陋习，国画之曙光，吾于此喜见之"。二者皆从当时的社会文化风气和艺术状态出发，通过比较来确定关山月的艺术地位和价值；庞薰琹则是通过与巴勃罗·毕加索的横向比较，来肯定关山月的"变"。同时指出关山月不应该因派别之分而阻碍了自己的思想和艺术创新……这些观点不但是对关山月的艺术创作作出了堪称精准的评价，同时对关山月彼时的艺术创作也起到了积极的影响和推动作用。

需要说明的是，事实上，从 20 世纪三四十年代起，就一直有很多的媒体和艺评家关注关山月，尤其是像《羊城晚报》、《南方日报》、《大公报》、《文汇报》、《镜报》等一些广东的、香港的、澳门的报刊始终保持着对关山月艺术动态的关注，很多的媒体记者和编辑也都成为关山月艺术的研究专家，只是限于篇幅所限，在这里不能一一介绍，只能做个总体的概括分析。从目前收集到的 1997 年以前的 140 多篇文章来看，关山月艺术此阶段的研究者主要由这样的几个部分组成：一是比较活跃的文化人和文艺批评家，如夏衍、林镛、鲍少游、余所亚、秦牧、老舍、郭沫若、陈树人、刘白羽等，从文化批评和艺术鉴赏的角度切入关山月艺术研究；二是从事美术理论研究的理论家，如黄茅、端木蕻良、蔡若虹、朱光潜、王朝闻、黄渭渔、于风、迟轲等，从比较专业的角度对关山月的艺术给予了关注，其中广州美术学院的理论研究人员黄渭渔、于风对关山月的研究较多，1985 年以后开始担任岭南画派研究室主任的于风对于关山月的评论文章仅《关山月研究》收录的即有 6 篇；三是关山月先生的同事、学生、亲人和朋友，如关振东、关怡、钱海源、关伟、李伟铭、刘见、关志全、陈湘波等，主要是从关山月生平和创作经历的角度对关山月进行总结；此外还有一部分就

是媒体的记者和编辑，由于长期关注关山月，所以总体看来也成果斐然。其中岭南美术出版社原编辑黄小庚对关山月的艺术理念有较为深入的研究，不但单独撰文分别从关山月的用章和论印、诗联画语等角度对关山月的艺术理念和创作进行了分析评价，而且还于 1991 年编辑出版了关山月的画论集《关山月论画》，为我们今天研究关山月的艺术思想及其作品背后的"所以然"，提供了非常珍贵的文献资料。

毋庸置疑，这一时期的关山月研究文章为我们今天研究关山月提供了非常鲜活的、有价值的文献资料，文章中对关山月艺术的批评与激赏，以及撰文者与关山月先生之间弥足珍贵的友谊都令我们这些后辈油然而生崇敬之情。然而我们也不能回避，如果从严肃的学术研究立场上来考量，这一部分文章在感性评述的基础上很少进行系统化、理论化的建设和整理，因而在研究的过程中难免存在浅表性、碎片性和非系统性的缺憾，正如广州美术学院资深学者李伟铭在《关山月研究》的序言中所说的："虽然，《关山月研究》肯定会成为所有从事中国现代美术史研究的学者的必读书，但这并不意味着它已经完成了对关氏艺术的全面阐释；相反，我认为，在关山月研究这一课题中，还有许多工作可做，特别是，当我们将关氏的艺术生涯及其所作的努力契入近百年来中国思想文化发展的总体北京加以考察的时候，我们就很容易发现，有许多耐人寻味的关键细节和真正迷人的问题，在这里还是空白。"当然，这并非是撰文者主观为之，而是当时学界所流行的批评氛围和方法使然。但也正是这样的缺憾，给我们今天的研究者预留了更为广阔的空间。

二、关山月艺术专题研究与学术专题

专题研究的开展是推动一个学术课题不断走向深入的重要方法，1997 年深圳市关山月美术馆建成开馆可以看成是关山月艺术研究由普泛化向深入化、专业化转变的一个重要契机。作为一个以关山月与 20 世纪中国美术为主要收藏和研究对象的专业美术馆，建馆伊始，关山月美术馆便把关山月与岭南画派研究确定为本馆主要的学术课题。时任中国美协理事、中国画研究院研究员的马克在深圳市关山月美术馆开馆笔谈的文章《储宝与富才》中提出："希望关山月美术馆既是关山月艺术作品展览的中心，

又是关山月艺术创作道路研究的中心"，并希望关山月美术馆能够发挥自身的优势，有计划地做好关山月艺术的研讨、研究和出版工作，扩大和加深岭南画派在海内外的影响；时任广东美术馆副馆长的王璜生也在《关山月美术馆研究工作浅谈》中提出："关山月美术馆的学术定位可以是：以收藏、研究、陈列关山月艺术作品及文献资料为重点，展开关山月艺术与各时期中国美术关系的系列研究，切入对中国当代美术的关注、收藏和展览。"同时还对关山月美术馆的研究工作如何开展提出了很多具体的建议。

正是在这样一个理论认识基础上，关山月美术馆展开了对关山月艺术的深度研究工作，在系统整理关山月先生捐赠的文献资料的基础上，自 1997 年至 2001 年间围绕馆藏的关山月艺术作品举办了十数次规模大小不等的关山月作品专题展，出版了《关山月写生集·西南山水写生》。其间虽然没有组织召开大规模的学术研讨，但关山月美术馆的研究人员始终坚持对关山月的艺术文献进行研究整理，时任研究部主任的陈湘波和藏品管理研究人员陈俊宇每年都有关山月艺术的研究文章写成，其中陈湘波在 1998 年完成的《风神籍写生——关山月先生访谈录》可以看成是关山月生前关于写生问题最为集中也最为专业的一次理论阐述，也正是在这一基础上，作者又在 2001 年撰写了学术论文《法度随时变 江山教我图——试论写生在关山月中国画创新实践中的作用》。这篇文章从传统到现代的写生观谈到具体的关山月的写生观与实践，在此基础上分析得出写生在关山月中国画创新中的实践意义。从文章的结构和行文来看，此文与此前的大量批评文章已有很大的不同，已从宏观的感性评述转向更具研究意味的深度挖掘；此外，陈俊宇在 1999 年撰写的文章《丹青写不尽，探讨意未穷——试论关山月早年艺途上的一场争论》对本文在上一节所提到的余所亚、夏衍、李抚虹等人关于抗战画展的一次争论进行了详细的论述，2000 年撰写的文章《探古穷至妙，凭心得真情——关山月早年山水画初探》从图像学的角度对关山月早期的山水画风格进行了分析，非常难能可贵的是作者在文章中着意分析了关山月早期山水画笔墨的由来，这是在以往的文章中所不曾涉及的。另外的一篇撰写于 2001 年的《卅年一去烟云梦 乱世丹青几断魂——试论关山月早年的敦煌之行》，引用了大量的第一手引文，同样具有比较重要的文献价值。除了这两位关山月美术馆的专业研究人员，在这里还应该着重提到广州美术学院教授李伟铭。李伟铭对于关山月和岭南画派的关注是很早的，但 1997 年以前的文章基本上都是很简短的，观点虽很精辟，但论述不深，所以

笔者在前一部分没有着重提及。关山月美术馆成立之时，在文献的梳理上李伟铭助益颇多，包括为丛书中的《关山月研究》作序，在此后的研究工作中，李伟铭投入了大量的精力，1998 年完成的《写生的意义——关山月蜀中写生集序》、1999 年完成的《关山月山水画的语言结构及其相关问题——关山月研究之一》、2000 年完成的《关山月梅花辩》，现在读起来仍不失为关山月艺术研究的经典，作者是在大量占有第一手资料、对所研究的对象成竹在胸的前提下，越过直面对象品评的层面，结合学界和社会文化多方面的因素，旁征博引，对对象进行堪称精准的史学定位与评价。

2002 年，关山月美术馆召集国内相关的专家进行论证，正式将"关山月与 20 世纪中国美术研究"确立为本馆的主要学术定位，把关山月的艺术放置到整个 20 世纪中国美术发展的总体框架中进行考察，将微观个案与宏观的美术大现象放在一起来进行深入地研究，这不仅使关山月艺术研究这一课题获得了历史的厚度和时代的纵深，同时，也为 20 世纪中国美术研究提供了独特的视角。学术定位确立以后，关山月美术馆每年以关山月艺术和 20 世纪中国美术比照的方式举办一次学术专题展和专业的学术研讨会，由著名理论家陈履生、李伟铭和陈湘波共同主持策划，并与广西美术出版社合作，出版正式的研究文集，迄今已举办了 6 届。

2002 年举办的是"人文关怀——关山月人物画学术专题展"，此展通过对馆藏关山月人物画作品的精心研究，探讨 20 世纪中国人物画的变革与发展所具有的人文意义，展览的同时举行了同一主题的学术研讨会，研讨会纪要发表在《美术》2002 年第 8 期上，6 篇完整的论文分别是李伟铭的《战时苦难与域外风情——关山月民国时期的人物画》、陈履生的《表现生活和反映时代——关山月 50 年代之后的人物画》、陈湘波的《承传与发展——由〈穿针〉看关山月在中国人物画教学中的探索》、李普文的《关山月风俗画的时代性与历史意义——兼谈"时代精神"》、陈俊宇的《更新哪问无常法，化古方期不定型——关山月早年人物画初探》和张新英的《诠释现实——关山月艺术理念初探》，被收入广西美术出版社 2002 年出版的《人文的关怀——关山月人物画学术专题展作品集》；2003 年举办的是"激情岁月——毛泽东诗意和革命圣地作品专题展"，该展览共分为两个专题，分别为："关山月毛泽东诗意和革命圣地作品展"、"20 世纪 50 至 70 年代的毛泽东诗意和革命圣地作品文献展"，共

展出关山月及同时代画家如傅抱石、黎雄才、陆俨少、宋文治等人以毛泽东诗意和革命圣地为题材的中国画作品50余幅和一批珍贵的文献资料。同时,学术研讨会围绕"毛泽东时代美术"、"中国画和政治的关系"、"革命记忆的当代重构"等历史特定时期的文化现象进行研究。研究成果共有 7 篇深入完整的论文,分别是陈湘波的《时代的激情和历史的图像——20 世纪50 至 70 年代毛泽东诗意与革命圣地中国画作品纪略》、李伟铭的《红色经典:现代中国画中的毛泽东诗词及"革命圣地"——以关山月的作品为中心》、陈履生的《题材和时代——无奈之中的创造》、李普文的《20世纪中国的"圣像运动"——"激情岁月:毛泽东诗意·革命圣地作品专题展"初论》、张新英的《万山红遍——20 世纪中叶中国画的红色浪潮》、陈俊宇的《江山如此多娇——试论关山月早年山水画艺术的发展趋向》、谭慧的《变化纵横出新意,剪裁千古献当今——从〈井冈山〉图式试探关氏艺术风格的变化》,汇编为《20 世纪中国美术研究丛书·激情岁月:毛泽东诗意和革命圣地作品专题展》,由广西美术出版社于 2003 年出版;2004 年举办的是"建设新中国——20 世纪 50 至 60 年代中期中国画专题展"及学术研讨会,该展览共分为两个专题:"建设新中国:关山月 20 世纪50 至 60 年代中期中国画专题展"和"建设新中国:20 世纪 50 至 60 年代中期中国画专题展",展览以图像结合历史的方式来探究 20 世纪中期建设题材中国画的艺术价值和文化意义。广西美术出版社 2004 年出版的《20 世纪中国美术研究丛书·建设新中国:20 世 50 至 60 年代中期中国画专题展》收入了完整的学术论文 7 篇,分别是陈履生的《建设新中国——20 世纪 50 年代中国画中的建设主题》、李伟铭的《一个与"建设新中国"有关的话题:"大跃进"中的农民壁画运动简论——以邳县农民壁画为中心》、陈湘波的《待细把江山图画——20 世纪 50 至 60 年代中期关山月建设主题中国画略述》、马鸿增的《外在机缘与内在基因的契合——范例:"山水画推陈出新的样板"钱松嵒》、张新英的《潮起潮落——20 世纪 50 年代后社会主义建设题材中国画概说》、陈俊宇的《东风动百物,胜境即中华——建国初关山月艺术历程解读之一》、赵书博的《20 世纪 50 至 60 年代新中国建设题材绘画中的新古典主义因素》;2005 年举办的是"石破天惊——敦煌的发现与 20 世纪中国美术史观的改变和美术语言的发展专题展"以及"借古开今——关山月临摹敦煌壁画作品学术专题展",展览以关山月的敦煌临画为切入点,对 20 世纪 30—40 年代"发现西部"及其对 20 世纪中国美术发展的影响进行了深入的探讨,广西美术出版社 2005 年出版

的《石破天惊——敦煌的发现与 20 世纪中国美术史观的改变和美术语言的发展专题展》收入专题学术论文 7 篇，包括陈湘波的《关山月敦煌临画研究》、陈俊宇的《寻新起古今波澜——关山月临摹敦煌壁画工作的意义初探》、张新英的《无声的庄严——敦煌与 20 世纪中国美术》、谭慧的《浪漫与悲壮——关山月抗战烽火中的西行之选》、魏学峰的《论张大千临摹敦煌壁画的时代意义》、赵声良的《常书鸿对中国现代美术发展的贡献》以及刘曦林的《血染丹青路——韩乐然的艺术里程与艺术特色》，此外还有赵声良的文章《关山月论敦煌艺术的一份资料》、王嘉的文章《模仿与创作的双重文本——关山月临摹敦煌壁画新读》被收入《关山月美术馆 2005 年年鉴》；2007 年举办的是"山长水远——关山月连环画精品展"，展出了关山月最早创作的以黄谷柳小说《虾球传》第三部《山长水远》为蓝本创作的，但却由于时代的变化没有正式出版过的连环画原稿，香港艺苑出版社出版了画集，并收入关怡撰写的《关山月创作连环画〈虾球传·山长水远〉的前后》、关振东撰写的《关山月留下的一部未出版的连环图》、谢志高撰写的《读关山月连环画"虾球传"有感》、陈湘波撰写的《韵胜原从骨胜来——关山月早期连环画〈虾球传·山长水远〉研究》、萧晖荣、黄洁玲撰写的《近代连环画的发展与关山月的〈虾球传·山长水远〉》等文章，从不同的侧面立体地反映了这部未曾面世的连环画作品的原貌；2010 年，在经历了装修改造、重新开馆以后，关山月美术馆又推出了"异域行旅——关山月海外写生专题展"，并以此为开端，对 20 世纪中国画家的海外写生进行梳理，举办了"异域行旅——20 世纪50—70 年代中国画家国外写生专题展"，展出傅抱石、李可染、赵望云、黎雄才、关山月、赖少其、张仃、刘蒙天、石鲁、亚明 10 位 20 世纪名家的海外写生作品共110 余件，从而引发了学界对于 20 世纪中国绘画语言的变化和题材的拓展，以及中国画的笔墨语言如何真实表现海外题材等问题的思考。课题引发了海内外学者的极大兴趣，纷纷撰文参与研讨，广西美术出版社 2011 年出版的《异域行旅——20 世纪50—70 年代中国画家国外写生专题展》收入专题论文 17 篇，内容涵盖了写生问题研究总论以及关山月与其他 20 世纪中国美术名家写生问题专论两大部分，参与的学者也达到了历次学术专题研究之最。（由于论文较多，在此不一一列举，详见附录）

在藏品整理、学术研究和展览策划整个学术过程中，学者们力图以历史的眼光来还原关山月作品的意义和作用，即不完全站在传统的立场上来判断它的政治意义，也

不站在今天的角度否定这些作品在当时所起到的作用，并在此基础上探讨 20 世纪中后期中国美术所具有的独特价值。在对这些课题进行深入研究的过程中，美术史论家陈履生、李伟铭，关山月美术馆馆长陈湘波，藏品管理和研究人员陈俊宇、卢婉仪、庄程恒、谭慧以及关山月美术馆的其他研究人员都参与了研究工作，并取得了可观的研究成果。其中陈履生的文章侧重从社会学的角度对 20 世纪中国美术进行综合考察；李伟铭的文章内容涉及关山月的梅花、山水画、写生和人物画多个方面，通过横向比较的方法，结合当时的社会文化环境，对关山月的艺术进行了深入的剖析。最难能可贵的是，通过分析，李伟铭还对关山月的艺术价值进行了相当精准的定位和评价，也从而奠定了自身在关山月和岭南画派研究方面不可动摇的学术地位；陈湘波在关山月美术馆筹建的过程中，对关山月的所有艺术成就和文献史料进行了全面的梳理，他的文章是在全面了解研究对象的基础上，结合不同的专题对关山月的艺术成就进行的迄今为止最为完整细致的梳理，而且出于基础研究的考虑，作者在写作的过程中，没有做过多的主观评价，而是竭力客观地对作品进行描述，从而最大限度地保证了文章内容的可读性和可信度；陈俊宇也是在关馆筹建的过程中，即参与了对关老捐赠作品和文献的整理，且多年从事藏品的整理和研究工作，因此他的文章多以对第一手原始资料的大量引用为特色，具有很强的文献性；卢婉仪是关山月先生的后人，2006 年从法国留学归国以后，一直在关山月美术馆从事关山月艺术文献的整理和研究工作，她的文章主要以文献整理和考据为主，对于学界研究关山月艺术，起到了重要的基础研究的作用；庄程恒擅长考据工作，因此他的文章也多结合中国传统中国画的义理，具有学究气。

事实上，自 1997 年开馆以来，关山月美术馆举办的关山月和岭南画派艺术专题展览并非止于本文所提及，据统计，达 40 余个，只是限于文章的篇幅，不能一一列举，仅以学术研究工作深入扎实，在学界产生了较大影响的几个专题在此做一个介绍。也由此说明，关馆成立以后，尤其是 2002 年学术定位确立以后，关山月艺术研究的学术活动逐年深入，不但形成了前所未有的浓厚学术氛围，吸引了越来越多的学者参与其中，同时在美术名家个案研究的方法上也开艺术史之先河，跳出基于关山月而研究关山月，为研究关山月而研究关山月的单一式、封闭式、线性研究的窠臼，而将之置于更高更广的艺术史时空中进行考察，这在美术史学的发展上也算得上是创新之举。

虽然在研究的深度和广度上还不能说是已经很完善，还有很多可拓展的研究空间，但这一方向无疑是值得肯定的。

除关山月美术馆外，一些其他的学术出版和研究机构也曾举办过一些关山月艺术研究的专题活动，如各地举办的关山月作品展，广东省文联、美协、广东画院、广州美术学院、岭南画派纪念馆和岭南美术出版社共同主办的"关山月同志从艺60周年学术研讨会"等，但因多以座谈的形式进行关山月艺术的研讨活动，且没有详细的文献资料遗存，所以本文不做详述，仅就目前可以归纳整理的从20世纪80年代即一直关注关山月的《美术》杂志和广州美术学院的《美术学报》进行分析。在目前所收集的200余篇关山月相关的文献中，《美术》杂志对于关山月的关注是比较突出的。一方面刊载关山月本人的艺术观点，如1984年第7期发表关山月的文章《从〈碧浪涌南天〉的创作谈起》、1995年第3期发表关山月文章《有关中国画创作实践的点滴体会》、第11期发表关山月的《抗战胜利50周年感赋》、1998年第11期发表关山月的《实践真知鼓向前——试谈中国画的继往开来》、2000年第1期发表关山月的《世纪老人跨世纪感言》；一方面刊载关山月艺术的研究文章，如1993年第1期发表秦牧的《"尉天下之劳人"——关山月〈山河颂〉画集序》、1994年第3期发表蔡若虹的《岁暮寄山月》、第4期发表王朝闻的《风尘未了》、1999年第8期发表李伟铭的《关山月山水画的语言结构及其相关问题——关山月研究之一》，2000年因"关山月梅花艺术展"、"关山月艺术研究会"的成立和关山月去世等大事而相对比较集中，第1期发表董欣宾、郑奇的《谈吴冠中和关山月的不同"零"说》，第6期发表李伟铭的《关山月梅花辩》，刘大为、张远航的《傲雪迎春 俏笑迎接新世纪》，关于批准成立关山月艺术研究会的决定以及关山月的梅花作品，第9期则刊载了王琦、潘嘉俊等人悼念关山月的文章。其他展讯、研讨会综述以及关山月的非学术类文章在这里不一一详述，自1984年约计20余篇。从中可以看出《美术》作为中国美术界最为核心的刊物对关山月的关注程度，同时也可以折射出关山月在20世纪中国美术史上的重要影响。除《美术》外，广州美术学院的《美术学报》因地域的原因对关山月的关注也很深入，尤其是发表在《美术学报》2004年第1期上的文章《关山月先生怎样推陈出新》引起了笔者的注意。文章的作者是《美术》杂志的原编辑室主任华夏，文章首先从理论的高度指出"推陈出新"即正确地处理创新与传统的关系

在中国画革新问题上的意义，继而点明关山月就是这样的一位能够正确处理传统与创新关系的艺术家，并通过关山月的具体作品，从内容和笔墨形式两个方面进行了详细的分析。从文章中可以看出，作者对关山月的艺术是有着深入的研究的，同时又有着深厚的理论功力，所以全文理论结合实践，内容既深入又充实，堪称是一篇不可多得的好文章。当然如果从文献分类的角度来考量，也许此部分放在这里来分析并非十分合宜，但考虑到所涉及文献的学术专业程度，所以还是做此归纳，以突出关山月艺术研究的阶段性特点。

三、关山月史学研究与文献归属

不论是 1997 年前，还是 1997 年关山月美术馆成立以后，关山月艺术研究成果中始终有着非常重要的一块值得我们关注，那就是关于关山月的史学研究。在这里需要说明的是，此处的"史学"是一个狭义的方法论上的概念，即以艺术家的传记、亲友的回忆、记者的访谈、书信、照片等相对客观的史料为主体对象和史料文献的整理为主要方法的研究。这一类研究成果的客观性和鲜活性，为我们今天准确地把握研究对象、尽量客观地还原真实的关山月，将会起到非常重要的作用。出于论述的方便，笔者将所收集到的从 20 世纪 30 年代至今的回忆性文章、访谈文章和生平陈述类史料性质的文章都归于此类。事实上，很多批评文章尤其是 1997 年以前撰写的文章多多少少都会提到关山月的艺术经历，本文仅将以关山月的生平陈述为主的一部分放至这里进行分析。

在关山月的史学研究成果中，回忆性的文章占很大的比重。这一类的文章多出自关山月亲人、朋友和同事、学生之手，多以第一人称的手法讲述自己和关山月交往的切身经历，作为研究文献，具有较高的可信度，其中涉及的许多关山月对待艺术、人生的看法和态度，可以为我们研究关山月艺术的形成提供间接的佐证。从文章撰写的时间上来看，1997 年和 2000 年比较集中，前者是因为 1997 年关山月美术馆建成开馆曾举办研讨会，约请了 30 余位专家和关山月先生的师友、学生进行座谈，并

将成果编辑成《深圳市关山月美术馆开馆笔谈文集》，其中的大部分文章可以归于此类。后者是 2000 年关山月先生逝世，亲友学生纷纷撰文悼念先生，其中的绝大部分文章所讲述的是关山月先生的人品和画品，其中钟增亚的《学画耳食录》、刘济荣的《我的老师关山月》、王博仁的《关山月与广州美术学院》、易至群的《主体意识的高扬》、乐建文的《关山月先生教学锁忆》均从关山月教学的角度切入，对于我们研究关山月的教育理念具有文献意义。此外，在这一类文章中还有很重要的一块值得我们关注，那就是以第三人称的手法完成的访谈文章，如原载于香港《文汇报》1982年 11 月 18 日、20 日的《东京归来——访著名画家关山月》、原载于《海南日报》1983 年 10 月 30 日的《江南塞北天边雁——访著名画家关山月》、原载于新加坡《联合早报》1986 年 9 月 5 日的《风神借写生——访关山月教授》、原载于《中国文化报》1987 年 11 月 8 日的《关山月先生谈岭南画派及中国画的发展》、原载于《东方艺术》1996 年第 1 期的《青山踏遍人不老——隔山书舍访关山月》等，这些文章一般都是因关山月的一些具有新闻价值的艺术活动而写成，虽以叙述的形式出现，但其中夹杂了很多关山月本人的观点，所以相比较其他的回忆性文章，具有更直接的史料价值。

从史学研究的传统来看，自始以来艺术家的传记都是一种重要的史学研究方法。在我们收集的文献中，1990 年中国文联出版公司出版的《情满关山：关山月传》和1997 年海天出版社出版的《关山月传》是两本绕不开的重要文献。这两部传记的作者是《南方日报》文艺部原主任兼《南方周末》主编、《共鸣》杂志社总编辑、著名的文学家和文艺评论家关振东，笔名江南月，传记文学《情满关山：关山月传》曾获"广州市迎接中国共产党成立七十周年主旋律优秀作品"优秀奖，《关山月传》是应关山月美术馆建成开馆的学术需要，在前报告文学的基础上修改丰富完成的。整部传记共计 29 章，23 万字，从关山月孩提时学画写起，直至 1987 年为北京人民大会堂画出继《江山如此多娇》之后的第二幅大画《国香赞》，跨越 80 多年，以关山月孜孜不倦的艺术追求以及情感经历为主线，一边联结恩师高剑父的言传身教，以及前辈徐悲鸿、张大千等人的亲切关怀；一边紧扣爱妻李小平相濡以沫的鼎力支持，故事情节波澜起伏，人物描绘丰富多彩，情感经历感人至深，具有很强的文学色彩和可读性。作者关振东和关山月是同族兄弟，过从甚密，所以资料的可靠性和传记的真实性是毋庸置疑的。同时他也是一位资深的老记者、编辑，所以在资料的挖掘和整理的深入和完

整性上也下了很大的功夫。又因为他是一位优秀的文学家,因此在传记的结构安排和文字的组织上也达到了很高的水平。著名作家秦牧在为传记写的序言中评价说:"从某种意义上看,这本书甚至可以当做一部纪实小说来阅读(因为它有丰富的情节和人物的描绘)。而在若干地方,又穿插了不少精辟的艺术议论……应该承认是很有水平的作品了。"当然,这部传记也不能说是无可挑剔的,相比较精彩的人生阅历方面的故事情节,传记中对关山月艺术理论和创作实践的描述和分析是较弱的,这和撰史人文学家而非专业艺评家的身份有一定的关系。作为一位著名艺术家的传记,当然应该以艺术家的创作经历和艺术理念为主体,但必须认识到,这部传记实在是给我们提供了非常鲜活又可信的文献资料,为我们更加深入地研究关山月打下了坚实的基础。除以上的两部传记外,还有一些以故事性叙述完成的文章同样值得我们关注,如载于《希望》杂志 1982 年第 1 期,关振东撰写的《耕耘收获不由天——关山月学画的故事》;原载于《文艺》1982 年第 271 期,秦牧撰写的《关山月的生活和艺术道路》;原载于香港《文汇报》1982 年 10 月 10 日,关振东撰写的《一位革新者的脚印——关山月走过的艺术道路》;原载于香港《明报》1983 年 10 月,寒山撰写的《张大千、赵少昂和关山月的一段画缘》;原载于《深圳特区报》1984 年 4 月 1 日,关振东撰写的《佳话·奇迹·珍品——一幅名画的诞生》;原载于香港《文汇报》1985 年 4 月 8 日、9 日、10 日韦轩撰写的《关山月在美国》;原载于《广州日报》1987 年 6 月 14 日,姚北全撰写的《观音堂散记》;《关山月美术馆建成开馆笔谈文集》中收录的包立民撰写的《叶浅予与关山月》等,都具有重要的史料价值。

从文献的客观性和直接性方面来看,相比较而言,更揭示艺术家内心真实的是以第一人称的形式进行的访谈。可以说,这是除艺术家本人学术言论外,最能体现艺术家学术思想和价值观念的文献。在我们收集的文献中,香港画家唐乙凤于 1980 年完成的《岭南名家关山月》从岭南画派的风格、关山月的画梅心得以及关山月的中西绘画借鉴观三个方面对关山月进行了访谈;原载于 1983 年 3 月 10 日新加坡《南洋商报》的《关山月的近况》就关山月对日本画的认识及此后的创作计划进行了访谈;陈湘波于 1998 年完成的《风神籍写生——关山月先生访谈录》从关山月西南写生的学术背景、写生内涵在 20 世纪前后的转化及其意义、关山月写生的特色、写生过程中如何处理笔墨情趣和物象结构、质感表现的关系、中国画写生的精神内核、写生和创作的关系

以及写生课与传统中国画教学方式的关系几个方面对关山月进行了访谈，这篇访谈可以称是迄今为止关于关山月写生问题最专业、最全面，也最深入的一次理论探讨，对于今天的学者考察关山月的写生成就及其艺术成因具有重要的意义；而《美术观察》1999 年第 9 期发表的青年学者蔡涛的《否定了笔墨中国画等于零——访关山月先生》则是从对笔墨的认识、如何看待和解决中国画笔墨中的局限、如何看待"笔墨等于零"的观点以及如何看待中国画笔墨的发展前景几个方面对关山月进行的访谈，其中涉及关山月关于当时引起较大争议的中国画思潮的直观看法，对于理解关山月的艺术理念及其艺术语言具有重要的意义。

　　资料和文献的整理虽然很难体现整理者的学术理念和学术水平，但对于研究工作而言，却是非常必要而且亟待到位的一项重要的基础工程，文献整理的扎实与到位与否将直接关系到研究工作开展的专业程度。基于一个艺术家个案研究的学术立场，文献整理从大体上基本可以分为：一是对艺术家作品包括草稿、写生稿等的整理、集中、编目和分类；二是艺术家的文稿、手稿，包括画论、作品题跋、诗文、书法、书信、发言稿、报告等的整理和编目；三是艺术家研究文献，包括评论文章、活动记录、访谈和传记等的辑录和编写；四是有关艺术家的图片、影像资料，包括照片、录像和胶片等的拷贝和梳理；五是与艺术家相关的其他资料的收集和整理。关山月作为一个艺术成就颇高，同时社会活动也非常广泛的艺术家，其文献资料是相当丰富的，广东美术馆原副馆长王璜生在 1997 年关山月美术馆建成开馆的笔谈中，曾对关山月美术馆的关山月基础研究工作提出了非常详尽的建议，关山月美术馆在 15 年的历程中也对关山月的文献资料，尤其是捐赠给关山月美术馆的部分文献进行了详尽的整理。基于选择标准的同一性和论述的严谨性，本文仅就公开出版的部分进行分析。

　　迄今为止，可查阅的关山月文献辑录，包括画册、论文集、照片集、诗联画语集等共计约 40 种，其中关山月美术馆筹建过程中对关山月艺术所做的梳理堪称是迄今为止最为全面的一次文献整理。关山月美术馆研究部原主任陈湘波和藏品管理人员陈俊宇用了一年多的时间驻广州对关山月的文献资料进行梳理，至关山月美术馆建成开馆时编辑出版了大型画册《关山月作品集》，文集《关山月研究》、《关山月诗选——情意篇》、《关山月传》，摄影集《国画大师关山月》和未经出版的《深圳市关山月

美术馆开馆笔谈文集》，从感性的图像和抽象的文字两个方面对关山月及其艺术进行了系统的检视与呈现。其中《关山月作品集》收入关山月代表性的作品，包括写生等共计 226 幅、书法 19 幅、印章 16 方；《关山月研究》收入自 1939 年至 1996 年关山月研究文章 105 篇、赠关山月画作鉴赏诗及书信等 54 件以及关山月艺术年表，全面地反映了关山月美术馆成立以前关山月研究的状况；《关山月诗选——情意篇》收入关山月本人题画及感怀诗词 239 首，一方面显示了关山月对于社会时事的关注，一方面显露了关山月与文友和画友之间真挚的情感；《深圳市关山月美术馆开馆笔谈文集》收入关于关山月艺术历程、艺术创作和中国画教学的回忆性文章 28 篇、美术馆学文章 6 篇。其后又根据不同的专题进行过辑录，2012 年，为庆祝建馆 15 周年暨纪念关山月先生诞辰 100 周年，关山月美术馆再次与海天出版社、广西美术出版社合作，启动《关山月全集》和《关山月与 20 世纪中国美术——纪念关山月诞辰 100 周年国际学术研讨会文集》的编辑出版工作，旨在对关山月一生的主要作品、相关资料做更加深入全面的收集、梳理。此项目自 2000 年开始立项，历时两年多时间。关山月美术馆的研究人员通过各种途径对散落在民间的关山月作品进行了整理和辑录，最后分 9 卷本对关山月的艺术包括书法、杂项等进行了分类整理，并约请专家对个卷本的内容进行了深入研究。同时约请来自国内外的 60 余位学者就以关山月与岭南画派为主的学术问题撰写专题论文，截止至研讨会召开，共收到学术论文 37 篇。这是迄今为止关山月文献整理最为全面而深入的一次，也堪称是同类研究中规模最大、专业性最强的一次。

此外，其他的机构和个人也曾经对关山月的艺术作品进行过多次辑录，其中岭南美术出版社 1991—1992 年出版的《万里行踪——关山月写生选集》，分革命圣地、洲际行、从生活中来、祖国大地（一）、祖国大地（二）5 卷本对关山月几十年游历的艺术成果进行了辑录；岭南美术出版社原编辑黄小庚选编、河南美术出版社 1991 年出版的《关山月论画》，辑录了关山月自 20 世纪 40 年代至选编时为止关于画艺的言论约 15 万字，论题包括绘画创作、国画教学、画派研讨、画家述评及画坛回忆等等。关山月的几篇产生了很大影响，至今仍被关山月艺术研究者广泛引用的言论，如《〈关山月纪游画集〉自序》、《从一幅画的创作谈起——关于〈碧浪涌南天〉》、《有关中国画基本训练的几个问题》、《论中国画的继承问题》、《试论岭南画派和

中国画的创新》、《教学相长辟新途》等，均收录在内，但关山月为人民美术出版社1984年出版的《井冈山——关山月作品集》撰写的自序不在其列，关山月在这篇序言中讲述了自己创作以井冈山为题材的作品时所经历的心路历程，对于今天的研究者理解毛泽东诗词和"革命圣地"二位一体的关系及其在当时艺术家创作中产生的影响，具有不可替代的文献价值；关山月的后人关坚和卢婉仪主编并执笔，岭南美术出版社2011年出版的《山影月迹——关山月图传》辑录了关山月先生的日常生活、户外游记、艺术创作、学术交流等真实镜头的历史图片，时间跨越20世纪30年代至本世纪初期。编者将每张照片都编写了详尽的文字说明，以通过大量的图像史实来还原关山月传奇的艺术人生，并借以呈现他的艺术发展历程。尤其可贵的是，编者在选编的过程中，根据照片背面的题记进行了大量严格的考据工作，对于今天研究关山月的艺术历程具有重要的文献价值。

　　文献的整理和研究必须依托大量的原始的第一手文献资料，而明确文献的归属对于今天的研究者有着重要的意义，因此本文也对迄至目前的关山月文献归属做一点介绍：作为艺术文献中最重要的文本，关山月的绘画作品目前主要收藏在4个地方，首先是深圳关山月美术馆，收藏了关山月各个时期的代表作品821件，包括中国画作品595幅（山水、花鸟、人物），速写185幅，书法41幅，堪称全国数量最多、绘制最精，类别也最为丰富，从早年的花卉代表作《玫瑰》（1939年），到山水画代表作品《绿色长城》（1974年）、《江南塞北天边雁》（1982年）、梅花代表作品《迎春图》（1995年），到晚年代表作品《壶口观瀑》（1994年），时间跨越大半个世纪，是关山月一生中最精华的作品；其次是广州的岭南画派纪念馆，收藏关山月作品145件，大部分是关山月的课堂写生作品，也包括部分的山水画和人物画；再次是广州艺术博物院，藏有关山月的书画作品105件，而关山月的梅花作品则大部分保存在家属的手中。此外，中国美术馆收藏有关山月作品6件，广东省美术馆收藏有关山月作品5件。而除作品外的其他文献资料则主要收藏在关山月美术馆和家属手中。1997年关山月美术馆建馆伊始，关山月曾捐赠了一批体现其艺术历程的文献资料给关山月美术馆，其中包括书信、画册、剪报等。2005年，关山月先生的女儿关怡女士又将一批关山月生前的录像资料赠送给关馆，这些数码图像记录了自20世纪80年代以来关老在画室创作、户外游记、国际交流等方面的真实镜头，关馆也正在陆续整理，

以供后来的研究者查阅。

从历史上其他以艺术名家个人为主体的研究成果上来看，这种史学的研究方法是广义的美术史学研究中非常重要的一种，也是中外现代美术史研究的一个重要方法。目前看来，我们在关山月艺术研究的基础史学研究方面的确已经取得了不少的成绩，但相比较而言，距离还原真实的关山月还是远远不够的，还有着很多领域等着我们去整理，去挖掘。

四、关山月研究与方法论

文章的最后还有一个艰巨的任务，就是对目前的关山月艺术研究状况进行分析。站在前人丰厚的成果面前，笔者是不敢妄作评价的。其实对于研究工作而言，有两个要素，一是内容，也就是要掌握大量的第一手文献资料，二是方法，也就是针对不同的内容采取合宜的研究方法，所以在这里笔者也只是就关山月艺术研究的方法论问题，谈一点自己粗浅的看法。

通过以上的分析已可知，目前关山月艺术研究的方法是很多样的，虽然没有哪一个学者在研究的过程中旗帜鲜明地强调自己所运用的方法，但无疑图像志、图像学、考据学、社会学、心理学、精神分析学等方法均有不同程度的运用。在这里笔者也无意生硬地将关山月艺术研究与19世纪以来西方美术史方法论联系起来，但无疑今天的学者已经自觉地将之运用到自己的研究当中。相比较其他的20世纪美术名家个案研究，可以说，关山月的研究是相对有针对性的，是深入的。从以往的研究传统来看，更多地是依托流派和风格研究的归纳研究方法，而关山月的"变"和"不定型"以及"笔墨随时代"的现实主义创作精神，恰恰让今天的学者抛开了风格研究的思维惯性，而从更为宽泛的角度切入关山月艺术研究这一课题。当然，今天的学者研究关山月的目的和任务，远不止一个名家个案研究这么简单。即便是关氏的个案研究，也还有很多的领域亟待去完善：

首先，目前研究关山月基本上还属于一种封闭状态，即基于关山月而研究关山月。虽然从 2002 年关山月美术馆便在研究的思路上将关山月放置在 20 世纪中国美术总体的历史框架中去进行考察，但体现在具体学者的研究成果上，关山月的研究和 20 世纪中国美术的研究基本上是并行的，具体的研究者还是基本上就关山月而研究关山月，或将 20 世纪中国美术的研究作为关山月艺术研究的背景进行考察，而很少将关山月和其同时代的其他艺术家或艺术现象联系起来、比较起来进行考察。事实上，关山月是一个以开放而著称的艺术家，博采众长、兼收并蓄正是他的艺术特色，而行万里路、不断接受新的艺术刺激也正是他主要的艺术经历。那么他在不同的游历途中发生了怎样的故事，对他的艺术思想和创作产生了怎样的影响？他对整个 20 世纪不同的历史阶段的艺术思潮持什么样的态度？这些思潮又对他的艺术创作产生了怎样的影响？在他的艺术创作中有什么样的具体体现？从目前我们收集到的文献看，除敦煌写生对之的影响外，其他的很少有文章论及。

其次，对于关山月具体艺术语言发展的研究。对关山月有些了解的理论家都清楚，"笔墨当随时代"是关山月从老师高剑父处继承且将之发扬光大的现代中国画改良主义艺术理念，但是艺术的表达终究是要落实在画面上的，那么如果从图像学，从关山月的笔墨运用的角度来考量这一问题，关山月从高剑父那里究竟继承了什么？又扬弃了什么？除一般意义上的师承外，关山月独特笔墨趣味形成的背后，又有着怎样的内因和外因？从目前掌握的文献看，除关山月美术馆副研究员陈俊宇在 2000 年撰写的《探古穷至妙，凭心得真情——关山月早年山水画初探》中对关山月"早期山水画语言的溯源"、2004 年华夏的文章《关山月怎样推陈出新》对于关山月具体作品的表现手法有所论述外，其他文章基本上都是从宏观的创作观念对关山月的艺术创作进行把握，而很少从具体的形式语言的角度进行探讨，而从总体的角度对关山月艺术语言发展的深入研究到目前为止还是空白。依笔者个人的观点，不管思潮上对于中国画的笔墨有过怎样的争议，但毫无疑问，对于一个艺术家个案研究的学术课题而言，对其直观的笔墨表现的研究还是应该放在第一位的，我们之所以从社会学、心理学、精神分析学、文献考据学诸多层面做如此的研究工作，正因为我们要对艺术家最终呈现在画面上，从某种程度而言最为客观的笔墨表现做出有效的阐释。如果抛开了这个终极目的，那么就好比一把珠子，缺少了将之串起来的主线，必定是零散、无序的。

第三，从阐释学的层面上来考量，艺术理念是史学家破解一个艺术家审美取向和艺术风格最直接也是最有力的密码钥匙。关山月是一个勤奋、好学、有思考、有明确的艺术主张的艺术家，生前在中国画创作、教学、传统与创新、艺术与社会的关系等方面都有过深入的思考和论述。笔者在前文也曾提到，岭南美术出版社的黄小庚曾经对关山月论画进行过相对比较全面的选编，但只是对选编的内容进行了一个简短的感性评价，并未进行深入的归纳与分析。从目前我们整理到的文献来看，除一些叙述性的文章对此稍有涉及，尚没有一篇理论文章对此进行过深入的梳理和论述。笔者在2002年曾就此写过一篇初探，但现在回头读起来，就显得太过幼稚与表面。所以基本上可以说对于关山月艺术理念的研究还处于浅表状态，有待于进一步深入。尤其是在将关山月的艺术理念与艺术创作以及当时学界的其他思潮结合起来进行分析的层面，目前尚属空白。

第四，从整个艺术史发展的层面来考量，材料学的研究方法即对于艺术家所使用的工具材料的研究也是非常有价值的。回顾整个艺术发展史，不论是西方的还是东方的艺术发展，每一次工具和材料的技术进步往往都在不同程度上推动了艺术的变革。中国画向来是讲究笔墨纸砚等材料的特性的，据说关山月在绘画材料的使用上也是非常讲究的。尤其是像关山月这样在艺术表现上广泛吸纳了中国传统和西方现代诸多养分的艺术家，其工具材料的使用相对于传统中国画家，也应当会有所灵变与创新。所以笔者冒昧揣测，关氏在工具材料上的独特爱好和趣味，应该对于阐释他的艺术成就与特色也具有一定的史学意义。

第五，对于一个艺术家的个案研究，历史上已经积蓄了丰富的经验，然而当一个艺术家和他的艺术创作真正地进入了美术史的范畴以后，有一种研究方法就凸显出了它重要的价值和意义，这就是考据学。艺术家在世的时候，很多问题诸如作品真实与否，时间、地点、参与人等历史信息准确与否，作品题跋有无谬误等等，似乎都算不得是什么问题，然而一旦这个艺术家辞世了，这些问题马上就会凸显出来。笔者在这次研讨会的组织筹备过程中，不止一次听到学者们提到这方面的问题，深感和这些丰厚的著述成果相比，对于史料文献的基础研究工作还有很多可拓展的空间，尤其在文献的考据方面，还有很多有意义的课题值得深入地开展下去。

当我们面对研究对象的时候，不同的研究目的促使我们采用了不同的研究方法。那么今天我们研究关山月的目的何在？我个人认为，还是尽可能地还原一个真实的艺术家。那么在今天这样一个开放的、资讯发达的文化背景下，就要求我们不但是针对关山月一元地、简单地、线性地还原，而且还要把他放置到一个民族、一个特定的历史时代的高度去研究；不但是要在一个国家、一个民族这个特定的区域里去还原，还要把研究的视野拓展到整个世界的文化发展潮流中去考察，这样才能够让我们的研究具有更令人信服的真实性，也才能够真正让这个课题成为 20 世纪中国美术研究中不可或缺的一部分。

在文章的结尾需要说明的是，文献的分类是不可能绝对的，正如本文所涉及的这些内容，从这个角度讲可以归于这一类，从另外的角度看也许还可以归于他类，很多都是有交叉的。所以绝对的分类是不科学的，本文中之所以进行如此的划分，完全是出于论述的需要。另外由于史学的研究并非是呈线性向前发展，关于关山月艺术研究的方法虽然在不同的时间段也呈现着阶段性特点，但也时有交叉。所以本文的目的并非要决断地对国内的关山月艺术研究作出怎样的结论，而是力求能够做好关山月艺术研究领域的"前史学"的学术整理工作，客观真实地再现国内关山月艺术研究的现状，为更多的理论家更加深入地进行岭南画派和关山月艺术研究提供一些可以参考的借鉴。

关山月艺术创作专题研究
Monographic Study of Guan Shanyue's
Art Creation

天人之际的画中探索

——从《侵略者的下场》到《绿色长城》

Painting Exploration between Human and Nature

——From *the Result of Invaders* to *the Green Great Wall*

中国美协理论委员会主任　薛永年

Director of Theory Committee of Chinese Artists Association　Xue Yongnian

内容提要： 近代中国山水画不满足于描写自然风光，总是通过画山河表现人事，也通过画山水景观反映人与自然关系的变化，这在岭南派的山水画中出现较早，也十分突出，关山月的山水画尤有代表性。本文将结合关山月的《侵略者的下场》、《新开发的公路》和《绿色长城》等重要作品，就其抗战山水、生产建设山水和环保山水略作探讨，联系古代的山水画、比较前辈岭南派的山水画，考察其探索与突破及其卓尔不凡的成就。

Abstract: Modern Chinese landscape painters are not satisfied with only painting natural scenery, but to display human activities by drawing mountains and rivers, and also to reflect the changes of relationship between human and nature. This kind of drawing appeared early and is typical in Lingnan School of Painting. Guan Shanyue's landscape painting can be the representative. This paper studies Guan's important paintings such as the *Result of Invaders*, *New Developed Road*, *Green Great Wall* and so on to discuss the landscape of anti-war, landscape of production and construction and the protection of landscape. This paper also builds links between ancient landscape paintings and paintings of

the older generation of Lingnan School of Painting to discuss their explorative, innovative and remarkable achievements.

关键词：岭南画派　关山月　《侵略者的下场》　抗战山水　《新开发的公路》建设山水　《绿色长城》　环保山水

Keywords: Lingnan School of Painting, Guan Shanyue, the *Result of Invaders*, landscape of anti-war, *New Developed Road*, landscape of production and construction, *Green Great Wall*, the protection of landscape.

中国的山水画不同于西方的风景画。李可染先生说："中国画不仅表现所见，而且表现所知、所想。"[1]近代中国的山水画，尤其不满足于描写眼前的自然风光，总是通过画山河表现人事，也通过画山水景观反映人与自然关系的变化，这在岭南派的山水画中出现较早，也十分突出，关山月的山水画尤有代表性。遍览他的山水画作品，可以发现大略有以下几类：抗战山水、岭南山水、祖国名胜山水、海外风光山水、生产建设山水、革命胜迹山水、领袖诗词山水、感兴寓意山水和环保生态山水。本文将结合《侵略者的下场》、《新开发的公路》和《绿色长城》等重要作品，就其抗战山水、生产建设山水和环保山水略作探讨，联系古代的山水画、比较前辈岭南派的山水画，考察其与时俱进的探索和突破及其卓尔不凡的成就。

岭南派前辈的题材开拓

中国古代的山水画，产生发展于农业文明时代，主要为文人所创作，也主要为文人阶层所欣赏，适应了构筑文人精神家园的需要。大多数作品都是通过人与自然的亲近，特别是对山林江湖的眷恋，隐者与自然的和谐相处，寄托"可行、可望、可游、可居"，特别是"可居"的"林泉之心"，借以"寄乐于画"。作品的题材渐渐远离

现实，画中的景观大多是千百年来没有变化的山居古木、江村远帆，图式相对稳定，人物也变成了并无时代衣冠特点的"点景"。

近现代以来，五四运动中，对末流文人正统山水画摹古不化的批判，对写实主义的引进，推动了山水画的除旧布新。早期最有代表性的主张，见于岭南派巨子高剑父的叙述。他说："至于新国画的题材，我的风景画中，常常配上西装的人物，与飞机、火车、汽车、轮船、电杆等科学化的物体。旧画人——画面的一切都要古的，新的时代景物，无论怎样美都不许他入画，如写建筑物，也要写古城、古刹、浮屠、宫阙、楼台、荒村野店、板桥古渡；舟车呢，则扁舟、野渡、帆船、瓜皮小艇、牛车、马车、独轮车之类。也不是除了'荒江老屋''山寺晴岚'便无着意处，三都五市、十里洋场、又谁不许你搬上画面呢？风景画又不一定要写'豆棚瓜架''剩水残山'及'空林云栈''崎岖古道'，未尝不可画康庄大道、马路、公路、铁路的。"[2] 从中可以看到，关山月之师高剑父主张通过新的题材，主要是山水画中足以标志时代变化的事物，密切山水画与现实的关系，超越古人的局限，表现新的时代。

《侵略者的下场》与抗战山水

古代的山水画，极少有关乎战争的作品，有之则是倪瓒描绘杜甫"断桥无复板，卧柳自生枝"的诗意之作[3]。岭南派山水画对古代传统的突破，不仅在于把远离现实的山水画拉回了人间，而且面对内忧外患表现了对国家命运的由衷关切，甚至直接谴责了侵略战争。

高剑父已开新风，关山月继承发展。在高剑父的山水画作品中，有一批反对日本帝国主义侵华的抗战山水画，诸如以上海松沪抗战中残垣断壁入画的《东战场的烈焰》（1932 年），以抗战中抗敌飞机入画的《雨中飞行》（1932 年）， 以荒烟枯骨入画的《白骨犹深国难悲》（1938 年），都在以新的题材新的意境表现爱国情怀方面前无古人。关山月作为高剑父的高足，亦在抗日战争时期，创作了《三灶岛外所见》（1939 年）、《从城市撤退》（1939 年）、《中山难民》（1940 年）和《侵略者

的下场》（1940年）等抗战山水。

1938年农历正月，日军在今日珠海市三灶岛莲塘湾登陆，随即在三灶岛进行了疯狂的大屠杀。《三灶岛外所见》即揭露这一侵略行径的绘画，作品画的是海景，大小帆船正遭受敌军炮击，一片火光冲天，船上浓烟滚滚，无数桅杆折断，飘落在海上，以纪实的手法揭露了日寇的罪行。

《侵略者的下场》与前幅直接描写侵略者暴行的作品不同，而是通过刻画某场战役敌败我胜后的战场，以悲悯的情怀谴责了侵略者必然失败的命运。画中野旷天阴，大雪弥漫，沟壑中可见残毁炮车的双轮，在覆雪的尸骨上有乱飞的群鸦盘桓。近处老树的枯枝之巅立着低头下望的秃鹫，而树下的铁丝网下面，触目地搭挂着敌军战败者的军旗和日寇战死者的钢盔。画里的大雪弥漫，渲染了气象萧森，情景描绘的真实，细节刻画画龙点睛，景少意长，寓意尤为深刻。

关山月的抗战山水，是他以报国真情，"到战地写生，宣传抗日"的结果[4]，反映了他的艺术继承发扬了岭南派艺术第一代的现实性、大众化与教育性。

《新开发的公路》与建设山水

山水画总要反映人与自然的关系。在某种意义上，山水画也是探索天人之际的画种。古代的山水画，大多秉持天人合一的自然观，在人与自然的亲近中构筑人与自然和谐的精神家园。不独描绘对大自然改造者为数极少，仅有"大禹治水"、"五丁开山"等，而且表现对大自然敬畏者，也仅有范宽的《溪山行旅》，绝大多数作品都是表现人与自然的亲近与和谐。那时的优秀作品，突出了主体的精神性和艺术家的个性，而平庸的作品，则压缩了人与自然关系的多姿多彩的丰富性。

如果说，近代以来中国山水画贴近了现实生活，那么新中国成立之后，通过改造中国画运动，山水画创作上的一大变化，就是自觉地把山水作为改造社会的革命斗争

和改造自然的生产建设的环境与对象来描绘。可以分别称之为生产建设山水和革命胜迹山水，关山月则是生产建设山水的先行者。他的这类作品不少，像《开山图》（1954年）、《永和轮》（1954年）、《鹤地水库新貌》（1960年）、《武钢工地》（1958年）、《山村跃进图》（1958年）、《湛江堵海工地》（1960年）、《镜泊湖集木场》（1961年）、《油龙出海》（1975年）、《罗浮电站工地》（1978年）和《长城下的发电厂》（1991年）等。其中有些接近写生，而《新开发的公路》（1954年）不仅开风气之先，而且在艺术构思上颇为独到。

《新开发的公路》据说是关山月去南湾水库深入生活归来之作，画山区新貌，崖壑重深，古木葱郁，白云如絮，货车在新开盘山公路上行驶。行车的声音，打破了深山的幽静，不仅惊起了山间的飞鸟，而且惊动了巨石古木间栖息的猴子，它们或跳到树上，或走到石崖边，纷纷好奇地顾望。画中的意境，清新动人，画中的描写，颇具苦心。深远的构图，山势的崔嵬，突出了山区环境的险峻。老树的茂密、藤薛的丛生，猿猴的活跃，点破了人迹罕至。画的仍然是山水树木，然而凸显了人们为改善生产生活的条件而改造自然的成果——新修的盘山公路。以猿鸟的反应，表现车过的声音，高妙的手法，不免使人想起古诗词中的"惊起一滩鸥鹭"的句子，平添了作品的诗意。

在以生产建设为题材的山水画中，关山月也画过《钢都》（1961年），虽然属写生性作品，反映了建设的兴旺，生产的红火，刷新了山水画题材，但烟尘滚滚的描写，尽管是客观的，却不免有重现环境污染之嫌。

《绿色长城》与环保山水

在实际生活中，人与自然的关系，相互矛盾而共存共济，大自然一方面会威胁人类的生存，另一方面又提供人类的物质生活条件，人类一面要改造自然，开发自然，获取资源，另一面要涵养自然，植树造林、保护环境。这是人与自然的辩证关系，也是人与自然的理想关系。关山月的山水画中，有一些带有明显的环保意识，而以《绿色长城》（1973年）最为突出。

《绿色长城》描绘了南海滩上空气清新，沿岸一片绿色的防护林带，沐浴着充沛的阳光，那人工种植的高耸的木麻黄树林，生机勃勃，郁郁葱葱，在海风的吹动下波浪起伏，与远处的海浪遥相呼应。树丛中透露出民兵的哨所，红瓦白墙，海滩上则是操练的民兵队列。更远处则是浩渺烟波，船帆点点。绿色长城的题目，结合着画面上的民兵形象，语带双关地歌颂了沿海人民种植防护林带的重大意义：就像守卫海疆的民兵一样，筑起了抵挡风沙侵袭保护国家的长城。

这件作品的艺术处理极为精彩，保存了中国小青绿山水画的特色，保留了中国画的韵味，又巧妙而大胆地融合中西。在空间处理上，突破了传统的三远法，采用了西画的焦点透视，色彩的冷暖对比，使观者倍增身临其境之感。对于木麻黄树林的描绘，善于大处着眼，以深重水墨描绘推远的后层，借以衬托出前层的浓绿，凸显出叶子上部的强烈光感。木麻黄是前人从来不曾表现的树木，关山月为此实地考察，生活其中，"一边写生，一边着意观察沙地、树根、枝叶、树形的特征……顶风冒雨地徘徊于密林壁障中，细致观察木麻黄树的生长规律。"[5] 从而探索油画与传统青绿结合的途径。

《绿色长城》是在"文革"后期完成并问世的，参加了由国务院文化组主办的"全国连环画、中国画展览"，当时就获得了好评。由于形象大于思想，此画的定题又借用了"长城"的字样，画中确实也有颇具海防意义的民兵，有的研究者遂主力探讨这一作品与当时更着眼于政治的主流意识的联系，这种研究的角度无疑是新颖的，也可以开阔思路。然而，我关心的是，这一件作品与其生产建设类山水的关系，是在社会主义建设的历史条件下，山水画中人与自然的关系，画家对待人与自然关系认识的发展变化。

关山月说："《绿色长城》那幅画，我比较喜欢，因为我产生画这幅画的因素，有今天时代的感情，也有童年时代思想感情……说来话长，我童年时跟父亲到离家乡60里外的一个小墟镇上去念书，其中要走一段几里路的海边沙滩，沙深腿短，走路很辛苦。我当时就想，为什么沙滩不长树呢？要是沙滩都长满了树该多好啊！创作《绿色长城》之前，我回家乡去，真的看到了沙滩上长满了茂密的木麻黄树林，童年时代的愿望在我眼前变成了现实，使我感触很深，使我产生了构思创作《绿色长城》的激情。"[6]

从他充满了感情的叙述可知，他画中虽有民兵，虽然用了长城的比喻，他要歌颂的主要是植树造林，是在南海之滨建造起防风固沙的绿色壁垒。依然是讴歌建设的成就，但不是一味向自然索取，不是破坏自然的生态，而是在洞悉自然规律的基础上，按照土地与植物的特性，在保护自然的同时抵御自然的灾害。画家童年的梦想得以实现，除去植树造林种种的艰辛劳动外，便是在天人关系上高屋建瓴地在顺应自然规律中让自然为人类造福的见识。这幅作品，实际上是从生产建设山水与发展而来的环保山水作品。

近些年来，全球性的环境问题成了人类的共同问题，面对这种形势，必须树立尊重自然、顺应自然、保护自然的生态文明的理念。山水画无疑最终是表现人，但人的表现始终离不开人与自然关系的认知。如果说《侵略者的下场》是以威严的大自然嘲讽日寇败死他乡的可耻下场，《新开发的公路》是以惊走猿鸟的深山开路，歌颂行将到来的物阜民丰，那么《绿色长城》赞颂的是顺应自然与改造自然的统一、开发自然与保护自然的统一，是人与自然在动态中与互动中的和谐。不管画家有没有意识到，《绿色长城》由于植根于南疆的植树造林的生活，讴歌了环境保护，因此在山水的创作上不仅是与时俱进的，而且是具有某种超前性的启示意义的。

注释：

1. 见李可染《颐和园写生谈》，收入中国画研究院编《李可染论艺术》，人民美术出版社，1990 年。

2. 高剑父《我的现代国画观》，载李伟铭记录整理《高剑父诗文初编》，广东高等教育出版社，1999 年。

3. 见传倪瓒《杜少陵诗意图》，著录于裴景福《壮陶阁书画录》，嘉德国际拍卖有限公司 2001 年秋季拍卖会图录。

4. 关山月《重睹丹青忆我师》，载于黄咏贤编《大师的足迹》，远东文化艺术交流中心，2000 年。

5. 陈光宗《〈绿色长城〉的构筑——缅怀恩师关山月仙逝五周年》，《书画评鉴》，2005 年第二期。

6. 关山月《我所走过的艺术道路》，载《美术家通讯》第二期，1981 年 9 月。

关山月人物画论略

Brief Introduction to Guan Shanyue's Figure Painting

广东省博物馆研究馆员　朱万章

Researcher of Guangdong Provincial Museum　　Zhu Wanzhang

内容提要：关山月人物画虽然不在其艺术成就中占主流，但亦可圈可点。传统线描人物画与敦煌壁画是其人物画的艺术源泉，人文关怀精神一直贯穿其人物画嬗变之始终。本文便是从其人物画的承传、创新与人文关怀等方面展开论述，以便于全面认识关山月的艺术成就。

Abstract: Guan Shanyue's figure painting, although not the main stream of his art achievements, plays an important part. Traditional line drawing figure painting and Dunhuang frescoes are the source for Guan's figure paintings, and humanistic care spirit permeate his figure painting. This paper discusses the inheritance, creation and humanistic care spirit in Guan's figure paintings so as to provide a comprehensive view to understand Guan's art achievements.

关键词：关山月　人物画　敦煌　线描　人文关怀　创新

Key words: Guan Shanyue, Figure painting, Dunhuang, line drawing, Humanistic care, Creation.

纪念关山月诞辰１００周年
Commemorating The 100th Anniversary Of Guan Shanyue's Birth

在岭南画派创始人和一、二代传人中，以人物画见长的并不多见，黄少强、方人定、杨善深是其中的佼佼者。花鸟画是岭南画派最为擅长的画科，其次则为山水画。虽然如此，在包括高剑父、陈树人、赵少昂、关山月、黎雄才、何漆园等人在内的岭南画派诸家，在留下大量花鸟、山水作品的同时，也不乏造型生动的人物画，体现出多方面的艺术技巧。笔者在考察大量的关山月书画作品时，也深刻地体会到此点。

人物画虽然不在关山月艺术生涯中占据主流，但在其艺术成就中，却是不可忽视的重要一环。关于这一点，也有很多学者作过专题研究：李伟铭认为其民国时期的人物画，"传统的线描画法，仍然是他的主要选择"，"他在创作中对人物命运的关注，主要是通过环境氛围的烘托渲染，即发挥其山水画特长，而不是精到的人物形象的刻画来实现的"[1]，其现实关怀是这一时期人物画的主要特色；而陈俊宇则认为这一时期关山月人物画，主要体现在"意义上的现实关怀和技艺上的革故鼎新"[2]；对于 20世纪 50 年代以后的人物画，陈履生则认为"基本上是在教学的基础上开展的"，"不仅表现了他严谨的画风和深厚的功力，而且也表现了他在教学岗位上的创作状态以及与他的主题性创作相关的联系"，"在表现生活和反映时代的主题中，几乎与历史的演进同步"[3]；陈湘波则通过关山月在 1954 年创作的一件经典型人物画作品《穿针》揭示其在"人物画造型的发展和写实人物画造型教学的探索"[4]……很显然，这些学者已经从不同时期、不同角度对关山月的人物画进行了剖析与深入研究，奠定了关山月人物画研究的学术基石。本文试图在已有研究的基础上，对关山月整体人物画作以下探讨：

一、关山月人物画的承传

传统线描人物画与敦煌壁画是关山月人物画的艺术源泉，围绕这两个方面，关山月作了不懈的探索。从其三四十年代的人物画中可看出这一点。

资料显示，关山月早在十六七岁时，便经常为亲友祖先画炭相[5]，说明关山月很早便掌握人物造型的技巧。这无疑为他以后的人物画创作创造了条件。和其他传统型

人物画家一样，关山月以线描入门，奠定其坚实的人物造型基础。很明显，在其早年的人物画中，这种痕迹最为突出。而有趣的是，在其传统的人物画中，表现出的岭南特色也最为显著。江浙或其他地区人物画要么受李公麟以来的线描人物影响，要么受清代费丹旭、改琦等人影响，而关山月早年的人物画则有着清代中后期以来广东地区人物画家易景陶、苏六朋、何翀等人的影子，表现出鲜明的地域特色。作于1942年的《小憩》（关山月美术馆藏），无论衣纹线条还是赋色，都与易景陶、苏六朋等人的人物画有一脉相承之处。现在并没有进一步的资料证实早年的关山月是否有机会接触易景陶、苏六朋等人的作品并受其润泽，但在关山月同门师兄黎雄才的人物画作的题识中，就提及曾临摹过清代乾隆年间鹤山人易景陶的作品，因此，关山月直接或间接与黎雄才一道同时受到易景陶的影响是在情理之中的。易景陶传世的作品并不多，在广东绘画史上的地位也并不高，影响也极为有限，因此，黎、关二人早年受其影响，可能完全是因为地缘关系或恰好有机会接触到他少量的存世作品。从现在我们所见到的易景陶《骑驴图》（广东省博物馆藏）[6]中可看出，人物的表情、线条及肌肤的颜色，关山月的《小憩》都与其有几分神似之处。无论师承哪家，关山月早年在刻画人物的"形"与"神"方面一直秉承"遗貌取神"的传统，因而使其人物画形神兼备。关山月在一首题为《形与神》的五言诗中这样写道："若使神能似，必从貌得真。写心即是法，动手别于人。"[7]这显示其早年人物画的创作理念。

当然，关山月早年人物画的这种区域特色并未延续多长时间。1943年，关山月与妻子李小平及画家赵望云、张振铎等远赴甘肃敦煌，临摹壁画80余幅[8]，成为他人物画创作的一个重要转折点。

和张大千、谢稚柳、叶浅予等人一样，关山月在临摹敦煌壁画中，其人物画发生了根本性的变革。正如常书鸿先生所说，在临摹敦煌壁画时，关山月"用水墨大笔着重地在人物画刻画方面下工夫，寥寥几笔显示出北魏时期气势磅礴的神韵！表达了千余年敦煌艺术从原始到宋元的精粹，真所谓'艺超十代之美'"[9]，虽然这种赞誉不乏溢美之词，但据此亦可看出敦煌壁画在关山月人物画嬗变过程中的意义。

和其他很多临摹敦煌壁画不同的是，关山月不是简单地临摹和复制，而是在临摹

的过程中不断融入自己的笔墨与创意。关于这一点，文化学者黄蒙田很早就已认识到。他认为，严格讲来，关山月不是在临摹壁画，而是在"写"敦煌壁画，"或者说临摹过程就是他依照敦煌壁画学习用笔、用色和用墨的过程，是学习造型方法的过程"，"有一种强烈的东西在这里面，那就是关山月按照自己的主观意图临摹，无可避免地具有关山月个人特色的敦煌壁画"[10]。因此，在关山月临摹的敦煌壁画作品中，我们已经很自然地感受到一种极为个性化的笔意：无论是写实的佛像如《四十九窟·宋》和《凤首一弦琴》，还是写意的歌舞如《三百洞·晚唐中舞姿（二）》和《二百九十洞·六朝飞天（一）》、《第十一窟·晚唐》[11]等，都是在敦煌壁画基础上的再创造。除了在构图与题材方面还保留着原始的敦煌壁画雏形，其他如笔墨、颜色、意境等方面几乎完全是一种个人的笔情墨趣。

敦煌的临摹学习，对关山月以后的人物画创作无疑起到了极为重要的促进作用。20 世纪 40 年代后期他的系列组画《南洋人物写生》、《哈萨克人物》就是敦煌壁画风格的延续。所以，有论者认为，"可以以关山月早年对敦煌壁画的临摹学习来引证一代大师在建立个人绘画风格的道路上怎样奠定其基础"[12]，这是很有道理的。

二、关山月人物画的创新

关山月在人物画方面的创新主要体现在题材和技法上。如果以 1949 年为界将关山月人物画分为两个不同时期的话，前期的主要是承传，后期的则多为创新。

正如前文所论述，关山月在前期的人物画创作中，主要继承了传统人物画线描与敦煌壁画。在 1949 年，关山月主要艺术活动是在香港。这一年，他创作了大量的以水墨人物为主的人物写生作品，如《香港仔所见》、《老人立像》、《补网》、《锯木》、《绞线》、《修帆》[13]等。在这些类似炭笔人物画的作品中，不难感觉到关山月在有意或无意中受到西画写实人物画技法的影响。在人物的透视、轮廓、物象的刻画等方面，都有显著的痕迹。香港是中西文化的交融地，无论是在美术还是其他方面，受外来文化的影响也较之内地更为突出，关山月在此耳濡目染，在其画中表现出西画

元素是很正常的。

20 世纪 50 年代以前的关山月人物画，其创新之处表现在继承前贤画艺的基础上，在技艺上融入西方绘画和现代绘画创作理念，正如鲍少游在 1940 年评其绘画所说，这一时期，关山月"莫不因环境刺激感兴，然则君之制作态度，几全符合吾人提倡新艺术之旨，诚新时代之理想青年画家矣"[14]。另一方面，关山月拓展了传统人物画"成教化，助人伦"的教化功能，将耳闻目睹的生活真实再现于画幅之上，唤起人们的危机意识，激奋民众。这类人物画要表现在抗战系列组画中，如《三灶岛外所见》、《中山难民》、《从城市撤退》、《今日之教授生活》等便属此类。

50 年代以后，关山月人物画进一步在题材上拓宽了描绘的领域。和其他很多转入新环境下的人物画家一样，关山月很自然地将笔触伸到主旋律下的各种人物造型和新形势下的社会建设中。从学生、农民、士兵、渔民、工人、艺人、民兵、少数民族姑娘到国外人物写生，从普通民众的日常生活到轰轰烈烈的建设工地、国家防卫等，无不体现出鲜明的时代特色与红色印记。所谓"笔墨当随时代"，关山月这一时期的人物画给予了最好的诠释。在技法上，关山月一方面和当时所有的国画家一样采用了重彩、视觉冲击力强的色彩渲染新时代、新人物、新气象，打上深深的时代烙印；另一方面，将传统山水画与现代人物画相融合，以大场面、大制作来表现一种辉煌的气势，如《武钢工地》和《山村跃进图》便是如此。

80 年代以后，关山月虽然将大量的精力投放到山水画、梅花和书法的创作中，但也未尝松懈对人物画的创作。这一时期的人物画主要以描写传统历史人物为主，以另一种较为曲折的笔法折射出晚年仍然执着于关注社会、匡扶正义的心迹，如作于 1986 年的《人间存正气》及《行吟唱国魂》[15]便是写钟馗和屈原，二者在传统中国文化中都是正义的象征，千余年来一直是人物画家们乐此不疲的描绘对象。

三、人文关怀一直贯穿关山月人物画始终

和岭南画派的其他名家一样，人文关怀一直是关山月绘画自始至终的创作理念，在人物画方面表现尤甚。

在传统中国画中，人物画相较于山水、花鸟而言，最贴近现实，对社会的干预也最为直接、最为明显。在关山月的人物画中，我们也深刻地体会到这点。

从三四十年代的传统人物画、敦煌壁画、抗战组画、南洋写生到 50—70 年代红色记忆组画、80 年代的传统历史人物画，关山月人物画自始至终贯穿着一条主线，那就是人文关怀。

在 50 年代以前的人物画中，除敦煌壁画和南洋人物写生外，关山月的人物画充溢着一种对人类苦难的深切同情，对国破山河碎的痛心，对造成苦难根源的外国人侵者的仇恨。1940 年，有论者对其人物画作如下评述"至若《焦土》、《难民》暨《从城市撤退》长卷，则又伤时感事，寄托遥深，郑侠流民，何以逾此"[16]，体现出关山月这一时期人物画的强烈责任感与使命感，是其现实关怀与人文精神的集中体现。

50 年代以后，关山月笔锋一转，其人文关怀由苦难同情转为社会揄扬。各种轰轰烈烈的社会建设活动与各式人物，都在关山月笔下跃然纸上。如果说 40 年代的人文关怀主要是源于批判与激励，则 50 年代以后的人文关怀则主要是讴歌与记录。无论批判或讴歌，都反映出关山月人物画在人文关怀方面的时代性。1991 年，关山月写下《四十二周年国庆感赋》诗："长河历史向东流，荆棘征途力展筹。马列朝晖光大地，尧舜日月亮千秋。行踪万里情难尽，墨迹繁篇志未酬。门户打开看世界，前瞻远望更登楼"[17]，尤其是前两句"长河历史向东流，荆棘征途力展筹。马列朝晖光大地，尧舜日月亮千秋"可反映出新形势下关山月的喜悦心境。因而，在这一时期的人物画，很自然地、发自内心地歌颂新生事物，是关山月及其关山月时代所有画家的不二选择，也是这一时期关山月人文关怀的重要特色。

关山月在现代美术史上的地位，主要是由山水画所决定的，花鸟、人物、书法基本上常常是作为一种"陪衬"而被论及。但是，单就人物画而言，纵观其不同时期的"鼎力"之作，其"陪衬"的"功能"显然已经越来越淡化，相反，如要论及 20 世纪中国人物画的转型及其关山月的艺术地位，其人物画都是不可忽视的重要一节。

无论从 20 世纪人物画演变的历程，还是关山月人物画本身在技法、题材、人文精神方面的特色，都不可否认，其人物画在美术史上所占据的分量已经越来越明显。

研究并进一步认识关山月人物画的意义在于，当他的山水画和画梅在现代中国绘画史上留下浓墨重彩一笔的同时，其人物画已远离"余兴"，成为他艺术生涯的重要组成部分，同时也成为20世纪中国人物画史上的重要篇章。这也是笔者探究关山月人物画的意义所在。

2012年10月初稿于广州

注释：

1. 李伟铭《战时苦难和域外风情——关山月民国时期的人物画》，关山月美术馆编《人文关怀：关山月人物画学术专题展》，南宁，广西美术出版社，2002年，第1—9页。

2. 陈俊宇《更新哪问无常法，化古方期不定型——关山月早年人物画初探》，关山月美术馆编《人文关怀：关山月人物画学术专题展》，第129—137页。

3. 陈履生《表现生活和反映时代——关山月50年代之后的人物画》，关山月美术馆编《人文关怀：关山月人物画学术专题展》，第63—67页。

4. 陈湘波《承传与发展——由〈穿针〉看关山月在中国人物画教学中的探索》，关山月美术馆编《人文关怀：关山月人物画学术专题展》，第116—120页。

5. 《关山月艺术年表》，关山月美术馆编《关山月传》，深圳：海天出版社，1997年，第180页。

6. 朱万章主编《明清人物画》，广州：岭南美术出版社，2008年，第51页。

7. 关山月美术馆编《关山月诗选——情意篇》，深圳：海天出版社，1997年，第6页。

8. 《关山月艺术年表》，关山月美术馆编《关山月研究》，深圳：海天出版社，1997年，第241页。

9. 常书鸿《敦煌壁画与野兽派绘画——关山月敦煌壁画临摹工作赞》，原载于《关山月临摹敦煌壁画》（香港：翰墨轩，1991年），转引自关山月美术馆编《关山月研究》，深圳：海天出版社，1997年，第151页。

10. 黄蒙田《〈关山月临摹敦煌壁画〉序》，原载于《关山月临摹敦煌壁画》（香港：翰墨轩，1991年），转引自关山月美术馆编《关山月研究》，深圳：海天出版社，1997年，第151页。

11. 关山月美术馆编《人文关怀：关山月人物画学术专题展》，南宁：广西美术出版社，2002年，第32—39页。

12. 文楼《关山月之〈敦煌谱〉》，原载于《敦煌谱》（香港：中华文化促进中心，1992年），转引自关山月美术馆编《关山月研究》，深圳：海天出版社，1997年，第154页。

13. 关山月美术馆编《人文关怀：关山月人物画学术专题展》，南宁：广西美术出版社，2002年，

第 52—57 页。

14. 鲍少游《由新艺术说到关山月画展》，原载于 1940 年 4 月 1 日《华侨日报》，转引自关山月美术馆编《关山月研究》，深圳：海天出版社，1997 年，第 5 页。

15. 关山月美术馆编《人文关怀：关山月人物画学术专题展》，第 112—113 页。

16. 鲍少游《由新艺术说到关山月画展》，原载于 1940 年 4 月 1 日《华侨日报》，转引自关山月美术馆编《关山月研究》，深圳：海天出版社，1997 年，第 5 页。

17. 关山月美术馆编《关山月诗选——情意篇》，深圳：海天出版社，1997 年，第 87 页。

论关山月山水画艺术中的写"虚"

——以关山月捐赠给广州艺术博物院的山水画精品为例

Discussing "Xu (Virtual)" in Guan Shanyue's Landscape Painting

——Exampled by Excellent Landscape Paintings Donated by Guan Shanyue to Guangzhou Art Museum

广州艺术博物院副研究馆员　王坚

Associate Researcher of Guangzhou Arts Museum　Wang Jian

内容提要：本文从广州艺术博物院藏关山月山水画精品品读中，并通过他"不动我便没有画，不受大地的刺激我便没有画"的感叹为切入，探讨他以大自然为师，到自然中写生写生意、生机，山水创作注重表现虚空空间和宏观把握气象的艺术特点，展现了他对山水画中写虚难题的大家手笔。

Abstract: This paper discusses Guan Shanyue's art character through the analysis of his great landscape paintings in Guangzhou Art Museum and from his statement "If I don't walk around, I can't paint, if I am not stimulated by the earth, I can't paint". Guan Shanyue regarded nature as tutor and went to the nature to look for passion to paint. Guan's painting emphasized the virtual space and macro scene which fully demonstrated his master skills in handling the difficult problem of depicting the virtual in landscape paintings.

关键词：关山月　写生　空间　留白　写虚　气象

Keywords: Guan Shanyue, Sketch, Space, White Space, Virtual depiction, Scene.

纪念关山月诞辰100周年
Commemorating The 100th Anniversary Of Guan Shanyue's Birth

关山月的名字与"空间"

关山月擅长画山水画,其名字本身,就是一幅空间广阔、景色壮观的山水画。

1912 年 10 月 25 日(农历九月十六日),关山月出生于广东阳江县埠场镇那蓬乡果园村,乳名叫"关应新",7 岁已喜好绘画,11 岁时,在广东阳江县织贡圩读小学时改名"关泽霈"[1]。1935 年在中山大学冒名顶替听岭南画派主要创始人高剑父讲课。高师发现后,查看他的绘画,认为值得培养,将他招入自己开办的"春睡画院"学画,并为其改名"关山月"[2],改名后他一直沿用此名,从此跟从高剑父学习岭南画派(时称"折衷派")新国画。

高剑父替学生改名的不但有关山月,还有何磊(原名"侣纪"),看来高剑父对着意栽培的学生有改艺名之好,而且所改的名富于形象和意义,比如"磊"字由三个石组成,石与山性质一致,有山石高垒的形象,又有光明磊落之义,而高剑父初名高麟,后名高崙(图 1),"崙"是山名,即昆仑山,也解作山貌;其弟高奇峰名"嵛"(图 2),亦是山名,也解作山貌。名均与"山"有关,且此两字均非通俗常用字,估计是请懂五行八卦、占卦算命的人而起。而"关山月"这个名用字简单、通俗、形象,也与山相关。高剑父改得甚为高妙:其一、显然,"关山月"高剑父并不意在具体指某地的关山,却觉得同自己的名字——有山;"山"和"月"都是亘古长久、体量厚重、庞大,是影响广泛的巨大存在,意甚好,正合他对学生承传、扩大岭南画派艺术有如"山"、"月"那般长久存在的期望;其二、"关山月"这名字本身就是一幅宁静壮观的画,皓月伴山,月在天上,山在地上,就是一个尺度巨大、景色壮观的虚空空间。在中华传统绘画中,山水画首先不在于笔墨,而在于写出空间;其三、这也许是高剑父意在对关山月的一种人生目标诱导:"山月",写天地中的大空间山水,在大空间山水画中取得成就。被老师改名后,关山月就一直以这个名字展开其岭南画派艺术生涯,实践高剑父"折衷中西,融汇古今"的新国画。也许是一种冥冥中的契合吧,数十年之后关山月绘画艺术上竟然就以写山水为最强项,而且不少是大空间山水,如 1941 年完成的《漓江百里图》长卷,1946 年的《祁连放牧》,1959 年与傅抱石合作悬挂在北京人民大会堂的《江山如此多娇》等等,之后大空间的山水画就更多了。而他的山水画艺术成就来源最直接、获益最大的,更多的是"师法自然"——写生。

图 1 ／高嵩朱文方印

我们知道，高剑父师从居廉学画花鸟出身，但他创立岭南画派，成为知名度颇高的国画新派创始人兼创办春睡画院后，并不规定他的学生完全遵循他个人的画风学画，而是根据不同学生的爱好有侧重地让他们发挥各自的特长。比如黄少强、方人定就是擅长人物的，就让他们主攻人物，而黄少强擅长的是悲悯民间疾苦为主要内容的淡彩人物，方人定则是重彩人物。关山月、黎雄才等则主攻山水，司徒奇、叶绿野、黎明等主攻花鸟，等等，此是高剑父期望岭南画派在艺术风格和题材上向全面发展的布局。

<div align="center">"不动我便没有画，不受大地的刺激我便没有画"[3]</div>

"不动我便没有画，不受大地的刺激我便没有画"，是关山月在 20 世纪 40 年代说的，"不动我便没有画"则在中年到晚年不同场合都经常说，说明他得益于和执着于亲身到自然界中写生，师法自然。要理解这种执着，绕不过其老师高剑父颇具特色的春睡画院教育。

关山月入读的春睡画院，是一所高剑父创办并施行师徒式教育的学府，既有旧书院、私塾式那样强调师徒的关系，又兼有现代新型美术院校特点，是广州最早推广艺术革命、培养新国画人材，肇发新国画运动的发源地。老师高剑父艺术上主张"折衷中西，融汇古今"，既主观专制，也客观民主。前者是要初学弟子临摹老师（高剑父）的作品，属于"师傅领入门"、"扶上马"的"筑基"阶段：老师亲身示范，言传身教。

图 2 / 高翁印

后者属于"师傅领入门，修行靠各人"的有基础的学生自我发展阶段：高剑父在教学上反对"定于一尊"式的因袭模仿的传授方式，他沿袭其师居廉教导学生对着活生生的昆虫、花鸟实物写生的方法授徒。他艺术上更主张打破"中西"、"古今"的藩篱，尤其强调要到自然中对生动的自然进行写生，而且本身就身体力行，游历国内各地以及国外南亚等地，写下大量铅笔、炭笔的写生画稿。关山月在《中国画革新的先驱——纪念高剑父老师一○六周岁诞辰》一文中说"他（高剑父）强调师古不泥古，对传统艺术要进得去更要出得来。他提倡临摹，更提倡写生，强调师造化。"[4] 进一步强调"无论学哪一派、哪人之画，也要有自己的个性和自己的面目"，"希望大家都超过我，能超过我，说明你们学得好，我就高兴"[5]。因而 20 世纪 30 年代初，高剑父在广州旧城墙外、越秀山脚的朱紫街，买下一座原来用来停放外地人棺材的"义庄"（民国时死人多土葬），将城内的春睡画院迁址到此，就因为其一，这里有庭院，栽种花草树木，有好几座房屋，面积比旧址大大扩大了，便于招收更多的学生；其二，这里出门口便是越秀山脚，便于带学生登上花木繁茂的山上上写生课。因为春睡画院每周课程安排有：周末，举行"周会"，在会上举行作品讲评；每周星期天上午，为古画欣赏会，下午，高剑父亲自带学生去郊外写生。春睡画院搬迁到了越秀山脚，这郊外写生课就让附近的越秀山之中的自然界去"教"，令学生们从纸上临摹、默写转移为到自然中写生。

高剑父这种教学，培养了关山月重视写生的态度和习惯，其实这是一种放下自我，尊重自然的体现。尽管岭南画派被美术理论家认为是国画革新道路上属于"加法一派"[6]，是将一些西方绘画的东西"折衷"、融合到国画之中，然而，观关山月的山水画，

却是写生多于临摹，传统气息多于取法外来。他说"不管继承或借鉴，变法与创新，关键都在于有一颗中国人的心"[7]；"由于我坚持国画姓国，无论怎么变革仍然是国画"[8]；"我向持恒见：对于艺术来说，越有民族特点就越有世界意义。而对于中国传统绘画艺术来说，在世界艺坛上，恐怕古以迄今，它仍然是形式主义最少却蕴含的形式美最多的"[9]。关山月学画师从高剑父，却不太肖似高剑父，事实上高剑父的强项是花鸟画，那么他的山水画渊源来自哪里？郭沫若1944年在关山月《塞外驼铃》一画题写的跋文，就已道出了："关君山月有志于画道革新，侧重画材酌挹民间生活，而一以写生之法出之，成绩斐然"[10]，其渊源来自大自然的真山真水，是师法自然啊！

　　关山月山水受到的另外一个影响是时代意识。新中国成立初期至改革开放之前，毛泽东同志《在延安文艺座谈会上的讲话》精神，深深影响着国内文化艺术界，成为文艺创作的政治指导方针，画家们秉承"讲话"精神，纷纷走出画室，自觉深入到艰苦的生活第一线与基层的"工农兵"劳动者相结合，到偏远的深山、海岛、边疆，到少数民族聚居的地方去体验生活，然后将生活体验反映到作品中，成为那个时代艺术创作的时代特征。这与岭南画派、与关山月的师承不乏相近甚至相一致之处，因而更坚定了他走出画室去体验生活和写生的创作习惯，在此期间他也顺应时代画了不少工农兵人物画，对他在山水体验方面也不无益处。事实上，关山月走上绘画艺术道路以来，为了写生，他走过不止万里路，从1940年春，他离开了高师，由澳门回内地，开始了他艺术的万里之行。由广东韶关辗转到了广西桂林，再由西南而西北，游历了贵州、云南、四川、陕西、甘肃、青海等8个省，以办画展卖画所得支撑其游历。1948年又到东南亚各地游历写生了半年。新中国成立后，他大量山水画创作又都是由写生支持的，例如，很出名的创作《绿色长城》，他就去过海南岛体验感受南海之滨的防风林带；写《龙羊峡》就走过长江三峡；写《鼎湖组画》深入广东肇庆鼎湖山区；写《云龙卧海疆》甚至渡南海远赴西沙群岛；写《碧浪涌南天》竟三访海南岛，攀登尖峰岭，感受亚热带原始森林。对此，关山月在《从一幅画的创作谈起》中写道"能够深入到里面去，你就会发现：尖峰岭和长白山有什么不同，和井冈山有什么不同，和天山有什么不同，和鼎湖山又有什么不同。像尖峰岭这样的森林，又和原始林、人工林、防风林有什么区别。它的山水树石，环境气氛，它从原始摸样发展到今天的现状，以及瞻望到它的将来，又都有什么特点？"[11]看来，关山月"不动我便没有画，不受大地的刺激我便没有画"这句感叹中的"动"，即写生，反映在他的山水精品创

作中，是创作的基础和支撑，是一种生活积累。因为他师法的自然这个老师太高深、太丰富、太奥妙了。

写生，写自然生机

写生，写的是什么？

中国画的"写生"，不仅仅是亲临山川，实地写自然物象那么简单，更不同于传统西画的艺术表达，西方古典绘画观念沿袭亚里士多德的"摹仿论"，以画家眼睛固定视角的"焦点透视"所见，追求逼真再现自然细节的写实，是一种视觉生理感官的还原、再现。而中国画对实景绘画之所以称为"写生"，重在"生"字。清代画家方薰在《山静居论画》就说"古人写生即写物之生意"[12]，清王昱在《东庄论画》中说，"昔人谓山水家多寿，盖烟云供养，眼前无非生机"[13]。"生意"、"生机"俱是一种生生不息的精气、神采，是形而上的东西。大自然万事万物无不处于天地系统中，地球的天地系统之外是太阳系，之外还有银河系等等更大的宇宙空间，为何宇宙中的星体能够独立和运转？因为宇宙虚空并不虚，是有光（包含可见光和不可见光）和磁力、信息等的场存在，古人称为"炁"。而地球中某一山川，同样受到天上日、月、星的光和场的影响，这是天之气，轻清虚空，称为阳。物质态实在的地球重浊，故地之气属阴。老子《道德经》认为一阴一阳之谓道，阴阳虚实是同存共处于一体的，天地两气无时无刻不在交流融合，生物秉承天地之气而生生不息，处于天地交感中的万物就得以孕育、生长而具有各自的生气，比如树木花草，均一方面扎根泥土吸收地气，另一方面枝叶向天上虚空生长，争阳光雨露等等天之气，花之万紫千红，叶之翠绿欲滴，树干之迎风挺拔，种种生意盎然，生机蓬勃，其实就是一种生命力之气。活的人有气场，活的植物有生物场，山与水都有各自的气场。日本学者汤川秀树、英国科学史专家李约瑟博士均认为，这种气与现代物理学中的"场"概念相似[14]。因而，清末高剑父的老师居廉，在其"十香园"的"啸月琴馆"内课徒，桌子上便放置一个大玻璃罩子，里面放入活生生的螳螂、草蜢、蝉等等昆虫，让其学生写生。故写生是写生生不已的生气，写一种精神能量，而不是昆虫尸体标本那样物质化、无生命力的东西，那是没有意思的。

关山月勤于走动，到天南塞北实地感受自然界山水来写生，写的是实景，同时也写虚景，他写过一副对联："真境逼神境，心头到笔头"[15]可见，他的国画写生也是默观物象的特征、结构，用心感悟理解后从笔头写出，与西方古典绘画将视觉感官看到的实时实景再现是两回事，此是其一。

其二，关山月的山水写生主要是用心灵实地默观、体验某一方天地山川的个性精神和气象之"生机"、"生意"，解决观自然的问题。这是当今许多懒于亲临真山川现场写生，单凭照片去摹写山水的画家绝对得不到的宝贵亲身体验。古语说"空灵"，我以为"灵"在天地虚空空间中。每一方山水中的生机和神气都不同，然而都是天地乾坤，虚实动静的存在，最能体现的就是在虚实交会之间周围虚空空间蒸腾流动、变幻万象的云雾之气中，神采和生机藏于气中。那么，神气和生机集中在什么部位呢？以一个人来比喻，出神之处主要在"窍"，在五官即眼耳口鼻中，古人说传神在"阿睹"（眼）中，也在他英武昂扬的身姿体态中。面对面观看一个活人，就能感觉得到他的气质、气场、神采，如观看一个军人，其英武飒爽和胆魄豪气又远胜于普通人，乃是因为他内在的能量以神采释放出来给人以感受；在山水画中同一道理，其"窍"在壑、渊、水口、山周围的虚空空间之中。自然山川也有其精气神韵，置身其中，能够感受得到阳光的和暖，草木、泥土的香气，溪水飞瀑的湿润、清凉，云雾的湿气，风的流动，草木被风吹拂摇曳的力量，等等，这些空间中之"虚"，是充盈于自然界吞含山川、树木、房屋、飞瀑流泉等实体的存在。天地山水虚实之间，虚空的空间并非无物，云蒸霞蔚，雾凝风拂，都在虚空中变幻。对此，前辈大家黄宾虹曾说过"古人重实处，尤重虚处；重黑处，尤重白处；所谓知白守黑，计白当黑，此理最微"[16]。

如果虚处空间表现得好，山水画往往就容易体现我国古代绘画"六法"中的"气韵生动"！

"观自然"解决后，再将储存于心中的景象、景物转化为活的笔墨表现出来，这就需要表现的技法了。关山月山水写生善于通过位置经营、整体章法布局把握和表现出这种自然之"虚"，于是我们总能够感受到其作品的浓厚的生活气息和灵气活现的实感，比如他 20 世纪 50 年代的一个甚好的写生实例《农村写生》（图 3），写南方丘陵地带山村雾气凝静的清晨，他巧妙地将水与墨交融迹化，将山丘与晨雾交织写得如实似虚、如真似幻，尤其是那经过一夜冷凝沉伏在坡脚和水稻田野之上的雾气，那虚空之中留住的晨雾，他充分运用了"留白"、"留虚"法，恰当表现了坡脚和水稻田野之上浓重而又凝静的晨雾和空间。表现得甚妙！画面中心近景的几株浓墨树木，既收束凝聚画面，又将单调的空间犹如一个太极图中的"s"线切分，使其中心收束，左右延伸扩散，表达出一个动态的活的空间。这样，坡脚下田野之上的静态空间与山丘上雾气在晨曦中陆续升腾的动态空间又构成了整体空间灵气活动的气象。

关山月野外"游观"默识的写生，为其创作积累了良好素材。他在后来撰文回忆时写道"生活要有积累。傅抱石和我为人民大会堂画的《江山如此多娇》，我画的雪山，就从新中国成立前画祁连雪山时熟悉的素材中得到不少益处。"[17]

既然山水写生是写山川景物的"生机"、"生意"，那么创作，就是将写生积累在大脑记忆海洋中的这些素材，通过传统绘画"六法"中的"经营位置"，自由地"造

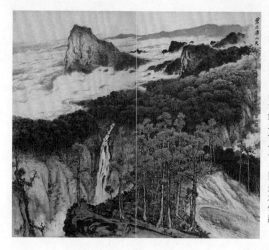

图 4 /《碧浪涌南天》/ 关山月 / 1984 年 / 175.3cm×96cm×2 / 纸本设色 / 中国美术馆藏

化"一个自己思海里面孕育的山川空间，画家本人就是他自己笔下这个"随心所欲"空间的造物主、上帝。这与西方古典绘画的"焦点透视"死板的再现视觉生理空间简直是两回事。国画山水画创作，有一句中国式的表达叫"外师造化，中得心源"[18]，"造化"，也是泛指在天地创造化育，并非某一具体山石溪瀑，而是虚性化天地时空、大自然的运化过程。"心源"则更是一个自我的精神空间。因此，这里存在两个时空，一个是外在大自然的客体时空，另一个是内在的画家主体时空，画家创作山水画时"经营位置"，就是经营、布局丘壑空间，就是将内外两个时空在画家精神领域的空间整合统一之后，即在精神内之虚境中对以往写生素材博观约取、提升凝炼成形，这不是自然主义的照抄，而是主观心灵理性炼化的意境创造，与手中笔墨一并成型物化出来，此画家心像的虚性山水空间转化为笔墨山水空间，是一个由神（虚）化为形（实）空间表达的转换过程。这种心灵与自然景物化合为笔墨的表达，关山月在谈到内容与形式时，就强调"化合"，认为"其实，好作品的内容与形式应该是统一的，他们之间的关系不是结合而是化合，才能使作品达到完美的程度"[19]，其实说到底，这里的内容也好，形式也好，都是从画家精神空间之中出来的，并且是化合为一体的。如同古人所说的阳与阴、虚与实，并非对立的两物，而是可以相互转化的一阴一阳一体之中的两种状态，"化合"就成一元有机整体，即画家心中的创造。

因而，关山月的大多数山水创作画法灵活，无固定构图、笔墨程式，很少有一幅山水画相同，而且都闪耀着现实生活生机和气息，富有时代精神，一看上去便是关山月风格的。当然艺术创作殊不容易，写生的创作就更难，清代四僧之一的石涛，也是一位少有固定画法程式的画家，他的画亦几乎是幅幅不同，因为他有"搜尽奇峰打草

图 5 /《羊城春晓》/ 关山月 / 1962 年 / 153cm×77.8cm / 纸本设色 / 广州艺术博物院藏

稿"的大量观察、写生的积累。关山月在《从一幅画的创作谈起》启首的第一句话也说"'识前人所未；教后者无同'，这是我曩日纪怀高剑父老师教诲的一联句子"[20]，他不想后一幅画是前一幅的克隆、翻版，他确实做到了。"如《绿色长城》画过三幅，《龙羊峡》画过四幅，《长河颂》画过三幅，最近三访海南归来的《碧浪涌南天》也画过三幅"[21]，其中《碧浪涌南天》的第三稿（图 4）已经不是最初实景的写生稿了，而是将原先构思重点放在"浪"字上转为"涌"字上，"用山水树石云路等等构成的几条交叉线造成向上，向下，向右，向左也向面前及纵深扩张的感觉。而在画幅下面，用几笔粗线写大石头，把峰峦承住，起承上启下（画外）作用。这样山就显得高，地就廓得大，水就流得长，路就看得远，云与海，就近似而弥觉汪洋。这样的构图，纵横开阔，上下深远到处有着透气的地方……汹涌澎拜的气势就出来，层涛叠浪的森林就涌现，海南岛亚热带林场的风貌，祖国南天一角的意境就尽我所能地较满意地给以表现了。"[22] 这是他"心源"新创造的山水空间，这是一种敢于否定自己的气魄、一种严谨的态度、一种高蹈的境界。

回顾一下关山月捐赠给广州艺术博物院的一些山水画精品，从 20 世纪 40 年代《塞上冰河》，60 年代的《羊城春晓》、《祁连放牧》，70 年代的《春暖南粤》，80 年代的《鼎湖组画之一·雨后云山》、《鼎湖组画之五·微丹点破一林绿》、《长河颂》，90 年代的《峡谷风帆》等，都是他来之不易的师法自然、实地写生后的创作，这些精品，难能可贵之处是他在"经营位置"即空间布局处理上，巧妙地运用阴阳、虚实、刚柔的艺术对偶，营造出纵横多变、虚空而又有物的空间，不但表达了距离，更表现出了生机和灵气，如《塞上冰河》通过峡谷山体之间，冰河之上薄薄的冷雾缠

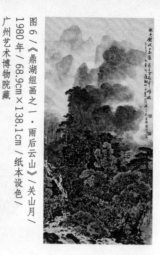

图7／《鼎湖组画之五·微丹点破一林绿》／关山月／1980年／68.2cm×138.2cm／纸本设色／广州艺术博物院藏

图6／《鼎湖组画之一·雨后云山》／关山月／1980年／68.9cm×138.1cm／纸本设色／广州艺术博物院藏

绕升腾，写出了虚空中的寒意。《羊城春晓》（图5）摆布两棵高耸的红棉树作前景，作焦点，表达春晓暖意，而象征羊城的镇海楼（俗称五层楼）与越秀山，仅作为背景用淡墨浅色虚写，山体大部安排隐在留白的云雾中，既突出红棉树，有拉大前后空间，更简约、洁净了画面。20世纪80年代后，是关山月山水创作艺术的高峰时期，代表作是《鼎湖组画》，其中的《鼎湖组画之一·雨后云山》（图6）和《鼎湖组画之五·微丹点破一林绿》（图7）两幅精品，关老创作中对写虚的运用更自如自在，《雨后云山》是条幅，他将画面下部三分之一写实作为前景，三分之二上部留虚大块空白吞含三处隐约的山峰，山与云相接处湿墨浓淡变化，过渡微妙自然，突出地表现了一种白云如浪涌的动感，极妙！因虚空空间让出得多，而营造出大面积的既虚空又有物（云雾）并且流动而有气势的动的空间，与下部实景山林静的空间形成强烈对比，并产生高旷、透气、舒服的感觉，山也因为云的动态而愈静、有灵气。《微丹点破一林绿》也有与《雨后云山》相近的写虚效果，而且借助烟云中的山峦层叠，尤其是远景中极淡墨的山峰，将空间写得更为高远。画面下方以湍急的溪瀑引向画面外的下方，因而营造出高远兼幽深的空间，境界也愈大。关山月的《长河颂》、《黄河颂》均营造出富于动感和磅礴气势的山水空间，其中《长河颂》是横向辽阔的，《黄河颂》则是既纵深，又旷远。写20世纪90年代三峡的《峡谷风帆》（图8），空间更为复杂，是高低、迂回、曲折：左画面峡江水面处于高位，向右侧倾斜，云雾腾空为动，右侧峡江迂回绕过狰狞的山崖向画面深处的云遮雾掩的山峰流去，很自然地留给观者一个联想：前面又是一个迂回曲折的空间。这幅画是横幅，中景大体量的山体没有写峰顶，给人留下高耸的想象空间，前景的一大块占据了画面近三分之二宽度的硬石峰顶，又向我们提示出画外下面幽深的高度。左侧虚空空间展现的是难以言状的云雾蒸腾和流动，右

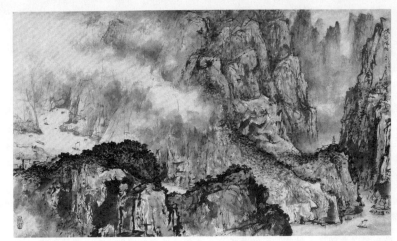

图 8／《峡谷风帆》／关山月／1992 年／76cm×129.7cm／纸本设色／广州艺术博物院藏

侧细写狰狞石山的肌理，还有一个灯塔，真是"静如山岳"。峡江江面没有写水纹，这是因为远观俯视之故，只点缀散落的几只帆船即写尽了。因此这是一个集高低错落、迂回曲折，高远和纵深的复杂空间，给人一种险峻狰狞、恐怖茫然之感。画的上方题堂有关山月自题李白《早发白帝城》诗一首，这里，关山月再次展示了他造化"千里江陵一日还"、"轻舟已过万重山"这样复杂空间的过人创造想象力、娴熟地造化虚空，营造气势，和把握画面整体章法的艺术魄力。题诗也进一步加强了观者的观感。

读关山月的这些山水精品，我初步领悟了关山月善于在其山水画整体大局中体现虚实，尤其关注"虚"和写好"虚"，虚处写动，实处写静，整体空间求动静相兼的"气象"，这"气象"就是自然界乾坤阴阳能量气场的宏观。关山月写山水腿必"动"，必到自然山川中去，是感到自然的伟大、奥妙，大自然是一位真正了不起的大宗师，它超越了人世间所有的老师，每到自然界中去实地感受一次，如同一次修行！修什么呢？修对自然空间的领悟，对自然"生意"、"生机"的发现和发掘，修对天地山川的气势、气象的宏观把握。对于山水画家来说，笔墨技法之于如何观山水，观自然空间等属于心、精神层次的形而上境界来说是属于第二位的，虽然精神意识与技能是合一于画家身上不可分的整体，然而相对于自然中的道而言，他体现了敬畏、尊重、虚心学习和领悟，与"道"相比较，古人从来视技法为"末技"、"雕虫小技"，并不以之为首、为大，更不执着。石涛是如此，黄宾虹、齐白石等大画家也在不断变法，从这个角度看，中国绘画史也就是一部变法史。只有领悟自然的境界大了、高了，山水画的意境才会随之而变大、变高。我再一次领悟关山月"不动我便没有画，不受大地的刺激我便没有画"的深意和高明，深感他自书"骨气源书法，风神藉写生"[23]对联的正确和深邃！

注释：

1. 见《关山月·艺术年表》，关怡、卢婉仪于 2008 年增订整理，深圳关山月美术馆提供，第 1 页。

2. 见《关山月·艺术年表》，关怡、卢婉仪于 2008 年增订整理，深圳关山月美术馆提供，第 2 页。

3. 黄小庚选编《关山月论画》，《关山月纪游画集》自序（1948 年），河南美术出版社 1991 年版，第 3 页。

4. 黄小庚选编《关山月论画》，《中国画革新的先驱——纪念高剑父老师 106 周岁诞辰》，河南美术出版社 1991 年版，第 25 页。

5. 李伟铭辑录整理，高励节、张立雄校订《高剑父诗文初编》，广东高等教育出版社 1999 年版，第 232 页。

6. 董欣宾著《六法生态论》，天津人民美术出版社 2005 年版，第 188 页。

7. 黄小庚选编《关山月论画》、《中国画的特点及其发展规律》，河南美术出版社 1991 年版，第 91 页。

8. 黄小庚选编《关山月论画》、《我与国画》一文，河南美术出版社 1991 年版，第 83 页。

9. 同上，第 84 页。

10. 关振东：《情满关山——关山月传》，转引自本人美术文集《粤画史论丛稿》《认识岭南画派》，广州出版社 2008 年版，第 208 页。

11. 黄小庚选编《关山月论画》《从一幅画的创作谈起》，河南美术出版社 1991 年版，第 17 页。

12. 杨大年编著《中国历代画论采英》，河南人民出版社 1984 年版，第 222 页。

13. 同上，第 7 页。

14. 朱铭、董占军《壶中天地——道与园林》，山东美术出版社 1998 年版，第 16、17 页。

15. 黄小庚选编《关山月论画》第 67 页《教学相长辟新途》，河南美术出版社 1991 年版。

16. 林散之《书法自序》，见"书法家林散之个人网站 http://yishujia.findart.com.cn/224222-blog.html"

17. 黄小庚选编《关山月论画》、《我所走过的艺术道路》，河南美术出版社 1991 年版，第 56 页。

18. 杨大年编著《中国历代画论采英》，河南人民出版社 1984 年版，第 31 页。

19. 黄小庚选编《关山月论画》，河南美术出版社 1991 年版，第 57 页。

20. 同上，第 16 页。

21. 同上，第 16 页。

22. 同上，第 20 页。

23. 该对联为 1993 年作，现为深圳关山月美术馆收藏。

关山月的《绿色长城》何以成为新国画范本

How can *the Green Great Wall* by Guan Shanyue Becomes a Model of New Chinese Painting

广州美术学院教授 谭 天

广州美术学院科研创作处职员 吴 爽

Professor of Guangzhou Academy of Fine Arts Tan Tian

Staff of Scientific Research Creation Department, Guangzhou Academy of Fine Arts Wu Shuang

内容提要：关山月的《绿色长城》被称为新国画范本，可见其在关山月的艺术生涯和新中国美术史上都具有重要的研究价值。本文关注的并非《绿色长城》的范本影响，而是《绿色长城》形成范本的条件，这些条件包括作品的创作时间、创作思路、创作模式，艺术家个人的艺术生涯、人生经历、创作观念及对待艺术的态度等，正是在这多方条件的整合下才成就了作品的范本称号。而从对《绿色长城》的范本条件梳理中，我们也可以看到新中国艺术创作的氛围、评判的标准等一系列影响主流作品形成的现实因素，这对于当下的主流艺术创作不得不说具有一定的参考价值。

Abstract: *Green Great Wall* by Guan Shanyue was called the model of the new Chinese painting. It indicated that this work gives an important research value to the art career of Guan Shanyue and the history of the Fine Arts about the People's Republic of China. This article pays attention not to the model influence of *Green Great Wall*, but to the conditions how *Green Great Wall* being the model. These conditions include the historical period, the thinking and the pattern of the creation, as well as the personal art career, the experience of the whole life, the conception of the creation, and the attitude to the Fine

Arts of him. From the conditions referred above integrated with each other, the work makes the name of "the model". By means of clarifying the conditons of *Green Great Wall* being the model, we can infer the atmosphere of the artistic creation in the People's Republic of China, the standards of the judgements and a series of the realistic factors which take effects on the form of the mainstream works. This phenomenon appeared has certain reference value on the mainstream of artistic creation.

关键词：《绿色长城》 范本 关山月

Keywords: *Green Great Wall*, model, Guan Shanyue.

　　新中国成立后为美术史留下了一批新国画。这批新国画在很大程度上，从制作到解读的过程，都顺应了改造传统国画的意愿，吻合了创造新国画的要求，取得规定指向的艺术创作和宣传传播效果。如果对这些新国画进行题材上的分类，就能发现，在人物、花鸟与山水中，人物能够最轻易地介入现实，花鸟最难以满足要求，而山水则介乎其间。于是就给那些习惯了花鸟与山水创作的国画家，特别是拥有传统习画过程和记忆，却没有经历过西画训练的老一辈国画家带来了不少的困扰，如何从旧传统中实现新要求是他们在新中国成立后一直探索的难题。尽管没有一个唯一的、明确的成功标准，但实践的过程还是留下了不少与传统有别的作品，因为它们在新国画的探索上取得了与众不同的图式效果，所以被称为范本，成为代表着新国画探索的新成果。当然这个成果是相对的，而且具有特定的时间界限。在这些能够称为范本的作品中，关山月的《绿色长城》就是其中之一。《绿色长城》在创作后就受到了各方的肯定，在作品面世后的 1975 年，《新晚报》上就发表了一篇题为《〈绿色长城〉的艺术魅力》的文章，对《绿色长城》进行了艺术解读，首起便是"欣赏关山月的《绿色长城》，第一个感觉就被树的色调、神态所吸引，越看越引人入胜"。结尾是"非常抒情的《绿色长城》，诗意盎然，情景交融，以含蓄的艺术手法，给观众以艺术享受的愉快，通过画面令人感到祖国的自豪"[1]。在此之后的有关关山月的画集、展览的文章或座谈

会上的谈话，也多次提到《绿色长城》并有相关的评价，这些评价肯定了《绿色长城》的艺术价值和宣传意义。在关于新中国美术史的专著中，《绿色长城》也是必谈之作。"如关山月的《绿色长城》，在表达社会主义新中国的美术作品中，也是经典之作"[2]。"70年代初，关山月的创作出现了第二次高峰。他参加1973年'全国连环画、中国画展览'的作品《绿色长城》，是新山水画的又一范本。"[3]"经过不断的折中实验，关山月在1973年完成的《绿色长城》成功地处理了西方透视与传统视角的关系。"[4]不管是在当时还是从历史角度上，这些肯定使其具有了作为"范本"的资格和基础。

本文将从《绿色长城》被称为"范本"出发来谈论新中国成立后山水画创作能够得到"范本"称号的条件，这既是对《绿色长城》历史地位做出的回应，是对其成为"范本"进行的一次梳理，从中亦可以看到新中国艺术创作及评判标准的大致轮廓，当然这里只从山水画的创作而言，并不涉及人物与花鸟。

<p align="center">（一）</p>

所谓范本，必定带有一定的时代性，带有个人的和超越个人的代表性，是某一个特定时间段内此类作品的典型，它能够说明在这个时间段内艺术创新的成就，并成为历史看待的切入点。所以范本将是一个时间段内或者一个时代的记录，更大一点而言，从它的印迹中可以了解到这个时代关于艺术的方方面面，从图像形式、创作过程、创作理念到评价标准等。不仅如此，就范本而言，在它所能代表的这个时代的艺术创作水平的同时，还必须拥有一定的创新性或者前瞻性，在那个年代能够给艺术创作带来启迪或推动，具有一定的标新立异成分。

我们谈论范本，实际上已经决定了我们出发的地点与范本处在历史的两端，在这条历史的道路上，有过许多专业人士从不同的角度审视并肯定了作品的价值，并在他们的"堆砌"下，逐渐建立起了它的"范本"头衔，正如英国著名文学理论家特里·伊格尔顿断言："所谓'文学经典'，所谓'民族文学'，毫无疑问的'伟大传统'，必须被确认为某种建构，由特定的人，在特定的时间，出于特定的原因形塑的建构"[5]，而"莎

士比亚何以成为'莎士比亚'的历史过程，就是'莎士比亚'被'建构'的过程，无论莎士比亚本人的动机和意图如何"[6]。因此，看"范本"，需要有一个历史的距离，这也是历史研究的共识。在这样一个过程中，作品逐渐成为"范本"，成为后来人认识时代的窗口，试图还原那个时代的按键。从这个角度上看，我们对"范本"的解读，实际上也就是继续在为"范本"加附筹码，使其在此之后更加巩固其"范本"的位置，以供审视与判断。从此而言，确定"范本"至关重要，对其解读更应该小心翼翼。

《绿色长城》被称为新山水画范本，肯定要有许多的条件，比方说创作的时间，创作的思路，对创作思想的理解，艺术家个人的人生经历、性格、艺术生涯和对艺术创作的态度等。在众多的条件交叉下，它成为范本才具有可能。尽管对于它是"范本"已经是答案，但是为什么能成为答案却似乎没有人去考虑过，也就是说，它已经是范本，那为什么可以是"范本"却是一个无人问津的话题。它的"范本"条件缺乏梳理，本文试图描述它的条件。

条件是它成为"范本"的重要限定。其中创作时间是范本时代性的重要条件，从另一个角度上说，这个时代性也就是一种局限性，它局限在特定的年代下，必须要有这种局限，才有"范本"可言。由时间将引带出创作的环境，这在新中国成立后的艺术创作中是不得不考虑的约束因素，并由环境我们将可以理解到创作的思路及作品图式的形成，连带而出的将是对作品的解读与评价的标准。这是客观环境决定下的几个较为主要的条件。同时，关山月个人的人生经历、性格、艺术生涯及对待艺术的态度，

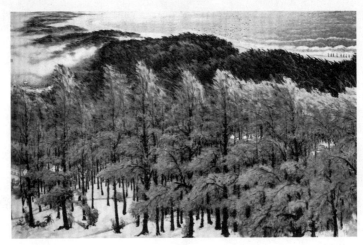

图 1 /《绿色长城》/ 关山月 / 1973 年夏 / 135cm×214cm / 纸本设色 / 关山月美术馆藏

是决定他能够创作出"范本"的个人条件。这几个主要条件的相互融合相互配合，形成了《绿色长城》的"范本"地位，本文将逐一展开对它的描述。

<div align="center">（二）</div>

结合上文对形成范本条件的思考，《绿色长城》（图 1）作为一幅作品，描述的过程当然还是由图像开始。

1. 基本的、直观的题材与图像描述。

《绿色长城》的前景、中景是一片郁郁葱葱的木麻黄林。前景树木的刻画占据了画幅的一半，横穿了整个画面。随着视野向远处推进，树林的面积也渐渐缩小，将空间留给了表现卷着层层浪花的南国海岸的远景。在海风的吹拂下，木麻黄树形成层层起伏的绿色浪潮，与远处的波涛遥相呼应，让整个画面充满动感，却因为采用了海风阵阵向外扩散的律动，使得画面并不显得凌乱，反而富于节奏感。进而观之，前景的绿林里点缀着几间红顶小房，并且可见灰黄的海滩，随着视点的纵深，中景除开林带，在林带与大海之间狭长的海滩上，还有一排行走着的人，虽然因为视角的远去无法目睹每一个人物的清晰造型，但是从材料中可知那是一队民兵[7]。一些黑点从树林中飞出，那是起飞的海鸟。远处的海面上还有扬帆出海的一队队渔船。极目远眺，层层林

木延绵向远处，与远山融为一体。

这是对图像最简单和直白的文字陈述，在初次的图像阅读中可以想见，这就是一幅对景写生图，是作品带来的第一感觉：作者表现的是南粤海岸边那一层层防风固沙的树木及周围可见的环境。由近到远将画面分成三段，采用了近大远小的西方透视方式，这有别于传统国画的散点透视。而在技法上，作品借鉴了西方油画的色彩表现，"在体现'郁郁葱葱'上，我采用了石绿，这种颜色不透明，不好用。我吸收油画办法，层层盖，才表现出浓厚的感觉……海水的画法也是吸收了西洋画的表现技法，使它和林带画法统一起来，但我力求保持中国画的特色。"[8]而且在作品中，我们还可以发现近处暖黄远处冷蓝的色彩冷暖变化。用油画的方式表现林带的空间与厚度，而得到的还是传统国画层峦叠嶂的效果。作品构图及中后景对林带的表现，是西方绘画中对空间和透视的再现，前景大面积的树木特写则采用了中国画中笔墨晕染效果及对墨线的运用。从记录现实场景的角度上看，这样的融合是有必要的，能够让读者看到一个较为"真实"的海岸林带场景，这种"真实"感的营造既是技法创新的体现，同时也将取得普及宣传的效果。

从作品中我们首先可以看出强烈的地域特征。它所表现的是南粤沿海的木麻黄护林带，这里是关山月的家乡，是他最熟悉的场景，他曾经到这些地方写生，也有着童年的记忆。他带着一份对现实新与旧对比后的深刻感受进行创作[9]，这使他抓住了熟悉的、同时又能勾起自己情感的对象，这使作品具有更准确鲜明的场景特征，并更容易地进行情感移入，同时又不失地方特色以便与他人拉开创作题材上的重复。从《绿色长城》的范本称号也可看到其可作为地理环境与生活经历在艺术创作中成功运用的范例。另一方面，中西融合的技法也是《绿色长城》作为范本的创新所在，这就与关山月的艺术生涯分不开。岭南画派在明末清初的广东画坛上，从严格意义上看，其风格并非明清文人传统一路，高剑父们的"折中派"有别于恪守传统的国画研究会一派。相对而言，高氏们更激进，或者说更跟得上艺术融合的潮流，也就是中与西的结合。而作为高剑父的学生，关山月和黎雄才"是高剑父所倡导的'现代国画'理论最忠实的信仰者和实践者，始终遵循着高剑父提倡的写实主义创作原则"[10]。这样的艺术经历决定了关山月相对于其他传统国画研习者，有着更敏感的中西融合观念及表现手

段，这让他有资本和目标采用对外借鉴来实践"新"国画的探索。

如若就此打住，那么我们首先可以认为这是一件优秀的国画写生作品，主要体现对写生地理环境的真实表达，更重要的还在于作者对西方透视及技法的掌握，是对中西绘画融合的一次较为成功的实践，但仅此而已并不能体会到这件作品的范本意义。故我们需要进一步通过作品上所采用的这些符号去挖掘这些符号的所指。

2. 图像中的符号意义。

这是一件从题材到内容都具有可解读性的作品，既有对现实的记录也包含了意识形态的需求，这是作品能成为范本的背后隐藏着的更为重要的元素。

作品所描写的是南粤沿海护林带，首先所要表现的就是植树造林的成果。画中树木为木麻黄树，一种并非传统国画所曾经表现过的对象。为了将其画好，关山月与学生实地考察，生活其中，"一边写生，一边着意观察沙地、树根、枝叶、树形的特征……顶风冒雨地徘徊于密林壁障中，细致观察木麻黄树的生长规律"[11]。画面中，木麻黄树虽然在海风中摇曳，但是却没有随风倾倒，而是身姿挺拔，"树梢本是软的，但服从内容，没有画成软的"[12]。这个"内容"从题目上就可以知道，木麻黄树在现实中起到防风固沙的作用，但一旦将其与"长城"联系在一起，则已经从现实描写进入到了具有象征色彩的意识领域内，"长城"作为抵御外族入侵的防御性军事工具在历史的长河中渐渐沉淀为中华民族抵抗入侵的标志，而更为重要的还在于它是由千万劳动人民的血与泪堆砌而成的。所以当木麻黄树以"长城"的姿态面世之后，它被作者赋予了两层含义：一层为它是广大沿海人民艰苦培养形成的绿色防护带，当然实际确实如此[13]，其艰辛程度犹如修筑长城；另一层则赋予了它海防前线卫士的身份，不仅仅是抗风、固沙，更是与"阶级敌人"和外国侵略者的斗争。它能够在这苦咸的海风海浪之中扎根成长，木麻黄在作者决定提笔之时，就已不是简单的为刻画一种防风树木而创作了，它将具有人格化的气息和性格，通过传统国画中那种借物喻人的习惯，满足新事物与新标准，赋予新气格。

既然木麻黄已经超越了作为树木的属性，那对于它的描绘就要更考究。正如上文

所提到的，尽管在现实经验中，海风足以将其树梢吹覆，但是画面中的木麻黄并没有东倒西歪，而是坚挺不可动摇。因为这里它已经不是树木，而是"长城"，是"铜墙铁壁"，根本就不可能因风而倒。所以在画面中，我们可以看到木麻黄挺直的树干，它们是坚不可摧的"南海长城"。

与木麻黄形成呼应的，是画面远处那一队巡逻中的民兵，而且是女民兵。民兵的出现点明了这里是海防前线，时刻需要做好战斗的准备，点明了题目中的"长城"及木麻黄拟人化的作用。另外一个非常值得注意的地方就在于人物性别的选择上，女性形象在图像中出现与新中国所采取的政策密切相连，"妇女能顶半边天"是新中国成立后对女性重要性的肯定，也使女性的社会地位有了极大的提高。画面中的女民兵守卫在祖国的海防前线就是一个非常明显的表征，她们的出现印证并肯定了毛泽东的"半边天"提法。女性——民兵彼此的角色联系，前线——守卫之间的位置关联，更突显出新中国女性的献身精神与革命气概。人物的出现打破了纯粹的景物描写可能产生的隐晦性，人物将画面中的景物与作品的主题和所要传递出来的精神整合在一起，人即物，物即人，人与物在精神上产生互动，使画面气息相连，互相呼应：人物与树干巍然不动，画面精神显而易见。不难发现，整件作品有海风、有海浪，在这片动态氛围中，作为第一主体的木麻黄和第二主体的女民兵却是静止的，在大面积的动态中，静止的对象会显得更加突出和耀眼，这是作者艺术抉择的结果，以此将歌颂的意图淋漓尽致地呈现。

同样不可忽略的还有点缀画面的他者：冲着海浪扬帆出海的渔船和迎着海风展翅翱翔的海鸟。渔船出海是渔民们安居乐业的缩影，背后传递出的是强大与安定的国家后盾的自信；迎着海风的海鸟让我们想到了高尔基的《海燕》，那是一群不畏风暴与狂浪的黑色生灵，在画面中出现，成为女民兵，甚或是是中国人民不惧艰难困苦的精神载体。两者共有的拼搏精神完善了对画面主体精神的塑造，在这一些看似不经意的地方，扩大了、加深了主体精神的广度与深度。由此可见作者对图像语言运用的周到思虑及对创作氛围的到位把握。进而认识这种周到与到位及所采用的符号形式则需要从新中国的文艺政策中挖掘。

实际上，早在 1942 年《在延安文艺座谈会上的讲话》（以下简称《讲话》）就已经确立了新中国的文艺基本面，《讲话》确定了文艺为谁服务及怎么服务的关键问题[14]，确立了普及与提高、文艺与政治的关系，并在之后的根据地中就已经普遍实施，而且也得到了实际效果。新中国成立之后，文艺服务于政治、为工农兵服务、在最广大人民中普及、从最广大人民中提高的文艺工作方针，自然而然也就成为新中国文艺工作的政策。从新中国成立初期开始的年画、新年画运动，到对油画民族化的大讨论和对传统国画的改造及实践，都遵循着这些方针来进行，并由此让文艺走向了大众，同时也形成了一批重要的、极具时代特色的美术作品，而《讲话》也成了中国共产党文艺政策的最重要文本，是当时文艺家进行文艺创作，对作品进行评价、衡量的重要标准，可以说影响了当时所有的文艺工作者。关山月则早在 1948 年避难到香港时就看到了《讲话》，并有种似曾相识的"亲切感"[15]。可见，关山月对于《讲话》的内容并不陌生，甚至称得上熟稔。这决定了他在新中国成立后可以较为迅速准确地走上新中国的文艺思路上来，尽管中间出现了"文革"中因为作品带给他的人生遭遇，但这并非他误读了文艺政策所造成的。总体上而言，关山月在新中国成立后所创作的作品中，除开纯粹的花鸟画和传统山水写生，那些与新政权有直接关系的作品并没有离开新中国文艺政策所要求的范畴。正如创作《绿色长城》的出发点，实际上也是《讲话》的引言部分中谈到态度问题时就已经点明：艺术创作应该歌颂、赞扬人民群众的劳动和斗争。[16]

因为植树造林和绿化祖国作为一项利国利民的生态建设，这是之于"人民群众"，"是人民的劳动"的结果，是可以使人民和社会获益的举措，所以是值得赞扬的，也应该赞扬。简单一点说，《绿色长城》首先从选题上就是方向正确的，既符合现实情况，也符合宣传需要。既然有了正确的选题，实地体验生活与写生就是寻找素材的重要过程，这一点同样符合《讲话》中关于文学艺术的源泉应该来自人民生活的表述。[17]

相同的观点，也出现在了关山月关于创作体会的言谈之中[18]，他也将其付诸行动：创作《绿色长城》的基础正是关山月到渔港体验生活时的所见所闻[19]。可以说作品是从生活中来的，又是回到了生活中去完成的，这样的创作过程同样符合《讲话》及新中国文艺创作的模式。

因为作者对新中国文艺政策的感同身受，才使他能够有意识、有目的地从生活中选取与其相适应的艺术创作方式，由作者的创作观念及态度出发成就了《绿色长城》的范本称号。

3. 符号背后的潜在现实。

创作《绿色长城》是因为关山月为表现沿海地区植树造林的成果，到广东省沿海各地参观体验写生而成，创作的时间是在 1973 年的夏天。关山月与学生在广东省电白县南海虎头山下的民兵哨所里住了一个月，每天都到木麻黄林带中写生，晚上则对画稿进行修改、调整，并到博贺、菠萝山林带写生，了解林带的种植过程[20]。《绿色长城》也先后创作了三幅，我们所描述的这件作品是其中一幅，参加了同年 10 月由国务院文化组主办的"全国连环画、中国画展览"。本次展览是"文革"期间非常重要的一次全国性美术大展，有着许多可以深入探讨的话题，当然这里我们只要清楚的一点是，入选本次展览的作品所具有的代表性在当时乃至现在都是不容置疑的，它们的历史价值与典范意义是我们需要看到的[21]。对《绿色长城》入选的展览的认识是对作品本身及研究意义的一种肯定，由此延伸出对作品创作时间重视的必要性，它关系到我们能否正确理解作者的创作意图和思路，进而理解已经形成的图像符号及作品的范本价值。

1973 年尚处"文革"后期，艺术创作受社会整体氛围的影响，还没有走向相对自由的道路，而是围绕着一套规范化和模式化的创作套路，并时刻有被从阶级概念与敌我矛盾等角度上重新解读的可能。这一年的关山月，刚刚从"五七干校"归来不久，对"干校"的生活和经历还记忆犹新，他就是因为作品的无限误读而被送进了"牛棚"，来到了"干校"[22]。所以处于此种环境下，对于艺术的创作，他就不得不谨慎思虑。

在这样的氛围中，《绿色长城》可以入选如此重要的全国性美术展览并得到好评，这说明它从题材、题目、表现形式到宣传价值都与主流意识形态是一致的。它的题材首先表现的是沿海植树造林所取得的成果，这符合了毛泽东提出的"植树造林，绿化祖国"的口号[23]，能够起到宣传植树造林成果的作用，这是最直接和清晰的现实效果。

不仅如此，开始创作时就已经定位的要表现"郁郁葱葱"的意境，那是要"反映社会主义时代欣欣向荣的景象"[24]。由此引申开来，因为海滩海水的特性难以适合一般树木生长，但木麻黄却能够屹立不倒，这正如"凌寒独自开"的梅花和"出淤泥而不染"的荷花，通过艺术的借代形式，将木麻黄与人格精神联系在一起。这个时候所表现的树木就不再是直白的，而是要与社会道德或政治思想相联系，正如同期的工农兵形象必须具有"三突出"的塑造规律，有"红光亮"的表现手法一样，木麻黄的形象必须经得起他者从各个方位上的解读，当然就要考虑到可能会出现的诸如"倒霉"，"睁一只眼闭一只眼"等现实情况。所以正如上文对表现形式的解读所提到的，即便是在海风的吹袭下，树梢也不能因此而倾倒，而要保持一定的挺拔和整齐，那是要表现"铜墙铁壁"的"长城"而不是真实的对景写生。这种形象的出现就是加入了所谓的革命浪漫主义的艺术想象，它必须考虑到的是在相对真实的基础上进行具有一定夸张和想象的成分，而这个成分又必须是吻合了主流意识形态解读思路的方向，才能得到被肯定的结果。

不能将《绿色长城》单纯地看成一幅国画写生的重要标示还在于那一排远处巡逻的女民兵，虽然作者体验生活时就住在民兵哨所里，那树林中点缀的红顶房屋就应该是民兵哨所，作者也应该会看到民兵巡逻场景。然而女性民兵这种经过选择的出现，同样离不开生活的见闻及对政策的掌握。军人在新中国是一种受人尊敬、令人羡慕的角色。在毛泽东的"最广大人民"定义中，"兵"就是重要一部分，进入"文革"之后，"工农兵"逐渐成为整个社会唯一的先进阶级。军人在大众心目中，特别是在青年中有着不可替代的神圣位置，"红卫兵"的出现就是一种对军人崇拜的结果，军人的忠诚、军人的意志、军人战斗的热情都成为"文革"提倡并需要的精神，也成为青年向往和追逐的目标。当然这与"文革"社会现实有关，为了结束混乱的局面，政府唯有靠部队进行管理，成立军管会以代替已经瘫痪的政府部门行使管理社会的职能，客观而言，不能忽视军队在"文革"期间所起到的稳定作用。当然就当时所赋予的军队形象而言，对敌斗争与保卫政权还是对军队整体的刻画。从这个意义上来看，也就可以理解关山月何以会选择护林带作为写生对象，何以会从中推演出"长城"和"铜墙铁壁"的军事斗争意识，同样也可以理解他为什么会在远处的海滩上出现一排并不起眼却异常重要的民兵队伍，因为这与整个社会和主流思想所提倡的斗争理念是分不开的，民兵的

直接出现也使木麻黄披上了一层战士的军事色彩。另一方面，民兵的女性性别同样凸显新中国对妇女地位的关注。虽然关于妇女解放的意识早在"五四"时期就已经出现[25]，而毛泽东早在1934年的讲话中也提到妇女在生产劳动中的重要性[26]，但是真正从国家层面关注妇女地位还应该是从新中国成立后开始[27]，当然不可否定这其中含有为增加人力建设国家的宣传需要，但确实也使中国妇女逐渐走出了家庭，融入了社会。所以在新中国很多美术作品的形象中，女性总会是必须出现的对象之一，或是农民或是工人，更有可能像《绿色长城》那样是民兵、军人，这就是要充分说明女性在新中国中的社会地位及她们所能起到的积极作用，是参加建设新中国，保卫新政权的重要力量，从另一个侧面体现新中国的优越性和先进性。《绿色长城》中的民兵完全可以是男性形象，但是兴许因为关山月在参观博贺林带时听着为种植这些木麻黄林而付出艰辛努力的人是"三八红旗手"，他为她们的付出和成功而感动[28]，在所见所感的前提下采用了女性形象，这样的选择更加使作品与时代贴近，并更具感召力和宣传性，从而获得更大的可能性。

而至于画面中出现的海鸟与渔船，或许解读为上文所述的安定环境与拼搏精神就已经足够了，过多的联想显然很没必要，因为虽然说《绿色长城》的创作时间是在最特殊的时代中，但艺术的创作毕竟与作者对整件作品的构想和现场写生得来的素材有很大的联系。如若强制性地依附上太多政治色彩，那只会重新陷入当年对艺术作品的无限猜疑的循环中。

（三）

由上可见，《绿色长城》能够成为新国画范本，一方面是因为出现在图像中的符号都具有非常明确的指向性，那就是通过新景象、新人物和新事物，能够看到新政权的新生活力，它与传统山水中借景抒发胸中气韵与理想的文人意境就有很大的差别，也正是因为这种差别，才有了新中国新山水画之说[29]。这是从创作环境及其出发点上来看的，它吻合新中国的文艺政策。

但是这种吻合，只能说是符合了新中国文艺评判标准的基本，而且从大的环境而言，多数的艺术创作者都遵循着这样的创作模式和思路。基于这一点具有普遍性的规律，只能说明关山月的《绿色长城》达到了成为范本的基础，当然它的范本基础首先就在于吻合了上述作为当时主流艺术评判的标准。但是现今我们以回望的视角来审视《绿色长城》，就不能简单地停留在当时的标准之上，更多的还应该用历史的态度去客观地表述它之所以在当时会是范本的、具有艺术创新作用的价值上来。这就需要暂时越过社会与意识形态的领域，从关山月个人的艺术创作生涯及其与同代人的作品进行比照，才能凸显其范本意义。

关山月的艺术创作并非全然都是直接与政治社会相联系，他同样有传统的花鸟及山水作品，也追求意趣和笔墨。但作为本文所论述的重点在于他与主流社会形态相联系的作品，那么我们还是依然从他的这一类作品出发，而不去考虑他另一部分作为传统水墨的作品。新中国成立之后，关山月的作品中能够列入考虑范围的主要有以下几件作品：《新开发的公路》（1954 年）、《一天的战果》（1956 年）、长卷《山村跃进图》（1957 年）、《江山如此多娇》（1959 年与傅抱石合作）、长卷《向海洋宣战》（1960 年广州美术学院师生合作）和《绿色长城》（1973 年）。如果我们将这几张代表作品放置在一起观看，便会发现他为我们留下了一条非常清晰的时代发展脉络，每一个阶段都记录着真实的印记，这也正是关山月作品的可贵价值所在。同时，它们也呈现出了关山月新山水国画探索的变化轨迹。

在这段最提倡新国画创作的时间段里，我们可以选取一头一尾两件代表作来做一点简单的比照：创作于新中国成立初的《新开发的公路》和创作于"文革"末的《绿色长城》。

《新开发的公路》（图 2）创作于 1954 年，从题目中就可以知道作品描写的是新开发的一条公路，意欲突出的是新政权所取得的伟大成果。在原本荒无人烟的崇山峻岭中，一条公路在斧劈般的峭壁之间出现，就连山中的野猴也新奇地望着行走的汽车而不慌张，证明了一个"新"字，也点明了此地的荒芜，以此赞美国家的现代化成果和人民的辛勤付出。实际上，这件作品所反映出来的思想取向与《绿色长城》并无

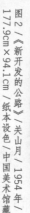

图 2／《新开发的公路》／关山月／1954 年／177.9cm×94.1cm／纸本设色／中国美术馆藏

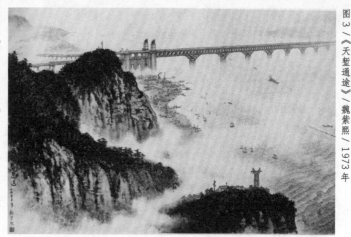

二意，但是如果我们从图像出发就会发现，《新开发的公路》远未达到"新"的标准，这里的"新"不是表现对象或"文艺为人民"的观念的新，而是技法上的新。《新开发的公路》完全可以看成是一幅传统的山水画作品，不论是从笔墨运用还是从构图上，它采用的依然还是传统的皴擦和散点透视的方式，只是为了适应新政权对于国画需要表现新事物、歌颂新成果的要求，在山崖的一边留出了一条公路，并出现了一辆汽车。可以说这个时候的关山月，与多数从传统中走来的国画家一样，正在探索着适应于新中国所需要的新国画的表现形式。但是到了《绿色长城》，尽管还是国画，但却有了新的变化，这些变化就是上文曾经提到的对西方透视与技法的运用，中西结合的绘画探索模式。这种新的表现与《新开发的公路》传统的创作思路就有了很大的差别，正呈现了关山月对新山水画的探索成果。

但实际上，新中国的新国画对于"新"并没有一个明确的标准，要求的就是要用国画来表现新中国成立之后的一切新面貌，而至于如何表现，用何种方式表现，那更多的还是艺术家自己揣摩。我们说关山月在新国画的探索上所采用的方法和技法，也并非就是唯一的或者是最正确的，但却可以满足"新"要求的，并且相对明显地摆脱了传统的影子，走向了新的国画样式。这一点可以在同样在这次展览上出现的为数不多的几件山水作品上得到印证。

魏紫熙的《天堑通途》（图 3）就是其中一件，表现的是天堑长江上的南京长江大桥，凸显其恢宏气势，这同样是一件优秀的表现新中国建设成就的作品，但是在作

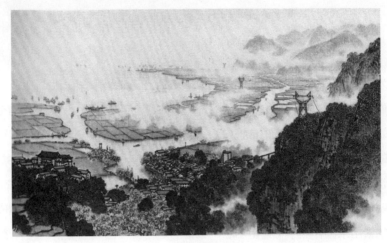

图 4 ／《太湖之晨》／宋文治／ 1973 年 5 月

品前景中依然出现了传统的山水形式。这也是很多传统山水画家在应对新环境时惯常采用的方式，在传统的山水中点缀上现代景物，与关山月《新开发的公路》是一致的，并没有真正实现对"新"的突破。类似的形式也出现在同场展览的宋文治的《太湖之晨》（图 4）上。相形而下，关山月在此次展览中的《绿色长城》则对"新"有着更直接的创造，并非简单的"旧瓶装新酒"，而是使国画有了新形式，同时又没有忽略国画基本的墨线与晕染的特征。

西方色彩及透视的优势就在于其能够较为真实地还原场景，而关山月正是利用了这种长处，将一处场景"真实还原"，让读者看到的是一片欣欣向荣的祖国沿海护林带而不是一件经过作者深思熟虑之后产生的艺术作品，"真实"而非"美化"才是作品得到主流思想肯定的重点。这从另一个侧面可以看到《绿色长城》中西融合的方式能取得成功，需要一定的宣传考虑而非随心所欲的形式探索。

作为从传统中走来的国画家，新中国成立后对中国画的改造给关山月辈带来了很大的难题，一来从启蒙开始就已经研习成自然的传统风格与手法并非一时能够改正，二来大多数从事传统国画创作的艺术家并不能很快地领会新政策所需要的风格和形式，再者在以革命现实主义为基础的艺术创作理念中，"现实"更多的需要有写实作为前提，这给很多没有经历过西方造型训练的国画家带来了难以逾越的桎梏。没有对人物造型的把握能力，他们无法创作相对而言更易于与社会产生联系的人物作品，花鸟画则很难能与歌颂新政权新成就联系在一起，唯有在山水的领域内去探寻，但却也

因为传统的根基而无法脱离笔墨皴染的路数。这样一来，在新中国的山水画作品中，我们可以看到有表现社会主义新农村的山水画，有革命圣地山水画，有毛泽东诗意画，但是大多如出一辙，皆由传统山水点缀现实景物。当然不能否认这些作品有的也是优秀的中国画作品，作者也是优秀的山水画家，但我们可以感受到一种共同的、竭尽全力也还无法突破的无可奈何，这不能不让我们为之产生怜悯之心，新的政治诉求让老一辈的优秀艺术家们感到无所适从。客观而言，在老一辈的国画家中符合新中国要求下的新山水画作品中（这里的老一辈指的是在新中国成立前就已经有了扎实的基本功并从事传统山水画创作已多年的画家），没有多少从我们现在所站的角度回首，能够实现真正的突破并达到从思想到技法都是"新"的层面上，这并非个人的才智问题，更多的是时代和历史的无法超越性所致。在此中，能做出些微的不同就已经难能可贵，而这也正是《绿色长城》能成为范本的重要条件，因为如若放置在新中国前三十年的语境中，它"新"在题材、图像主体、创作模式上；如若进入当下的语境中，以历史的眼光审视，它的"新"则有作者个人艺术生涯上的、有表现形式上的创新等，或许正是在以上这些多"新"的整合下，才有了《绿色长城》的范本称号。

（四）

谈论新中国新山水画的"范本"制造，必须要有一个参照系，这个参照系由不同的参照点构成，而且是一个四维的时空坐标轴，这个坐标轴的共同交叉才是"范本"形成的条件。从时间上看，范本的出现必须符合时代的要求，简单而言就是符合当时的政治需要，具有宣传价值；从思想上看，范本当然要呈现主流价值观所倡导的道德和精神，具有教育意义；从观念上看，范本必须具有正确的创作观念，与主流创作观相一致，具有示范作用；从形式上看，范本要具有一定的创新性，有别于同类型的作品，具有推动效果。通俗而言，天时地利人和是创造范本的条件：所谓的天，就是时间；所谓的地，就是社会；而所谓的人，就是作者。就《绿色长城》而言，它出现在"文革"中，却采用了不一样的表现形式；它形成在新中国这样一个特定的社会中，创造了一个与此相适应的艺术作品；它诞生在关山月的手中，而关山月作为高剑父

的弟子，对于中西融合有着得天独厚的优势和感受，同时又因为关山月的"不动不出画"的性格、强烈的"入世"态度和"笔墨当随时代"的信念，使他具有求变求新的艺术追求和天然的能与新政策产生默契[30]。几方的叠加，才有了今天我们看到的《绿色长城》及其所得到的"范本"赞许。

"范本"因典范性决定了其具有宝贵的历史研究价值，是一个时代的缩影，当我们在谈论"范本"的形成条件时，实际上是以后来者的身份回溯过去，从某种意义上说就是在寻找一个已经确定的答案何以能够成为答案的过程，但这个过程不正是对历史的把握和认识的过程，也是范本的意义所在？但有时候我们又应该看到，对历史的研究不能只停留于对历史的"还原"，尽管这并非易事。正如研究关山月，我们或许也可以受到他的"入世"精神的影响，在我们的历史研究中提出更多的要求，比方说历史研究对当下所将起到的现实作用。具体而言，我们对新中国山水"范本"的研究，是不是可以从中受到启发：它之所以成为"范本"的条件，是否对现今的主流作品创作具有借鉴意义。因为我们知道新中国的主流文艺政策至今并没有出现太大的转向，在标准和观念上依然延续着历史的脉络。

每个时代都会有范本的出现，如果创作时具有生产范本的野心和信心，那不失会是一个积极的动力暗示。同时，当了解到某一时代的范本并非一蹴而就，而是经过千辛万苦千锤百炼而成时，对艺术的创作也就不至于懈怠，并且对老一辈的范本肃然起敬，这时范本就已经不是某一件作品，更包括创作"范本"的艺术家同样将会是一件优秀的"范本"。

注释：

1. 李国基《〈绿色长城〉的艺术魅力》，《新晚报》1975 年 5 月 14 日，转载自《关山月研究》，海天出版社，1997 年。

2. 邹跃进《新中国美术史》，湖南美术出版社，2002 年，第 145 页。

3. 王明贤、严善錞《新中国美术图史（1966—1976）》，中国青年出版社，2000 年，第 152 页。

4. 吕澎《20世纪中国艺术史》（下），北京大学出版社，2007年，第522页。

5. ［英］特里·伊格尔顿《文学理论导论》，转引自郝田虎《莎士比亚何以成为莎士比亚》，《读书》2012年07期。

6. 同上。

7. 关山月《老兵走新路——谈谈我的创作体会》，《人民日报》1974年3月29日版。

8. 同上。

9. 关山月《老兵走新路——谈谈我的创作体会》；关振东《情满关山——关山月传》，中国文联出版公司出版社，1990年，第203—204页。

10. 刘文东《试论岭南画派在山水画上的探索》，《时代经典：关山月与20世纪中国美术研究文献》，广西美术出版社，2009年，第183页。

11. 陈光宗《〈绿色长城〉的构筑——缅怀恩师关山月仙逝五周年》，《书画评鉴》，2005年第二期。

12. 王明贤，严善錞：《新中国美术图史（1966—1976）》，第155页。

13. 在海滩上种植树木并非易事，能够形成延绵十多里的防护林带，也可称得上是一段奇迹。在《情满关山——关山月传》中有这样的记载："带头创造了这个奇迹的'三八红旗手'陈娇说，她们经过无数次失败才取得成功。一批批的榕树、松树、相思、竹子种下去，给海潮一冲，海水一吹，就蔫了，焦了，站不住脚，后来找到这种'澳洲铁木'木麻黄才扎下根儿。为着营造这条木麻黄林带，她们不知花费了多少心血，流淌了多少汗水。"关振东：《情满关山——关山月传》，第204页。

14. "在我们，文艺不是为上述种种人，而是为人民的。我们曾说，现阶段的中国新文化，是无产阶级领导的人民大众的反帝反封建的文化。真正人民大众的东西，现在一定是无产阶级领导的……那么，什么是人民大众呢？最广大的人民，占全人口百分之九十以上的人民，是工人、农民、兵士和城市小资产阶级……我们的文艺，应该为着上面说的四种人。"毛泽东：《在延安文艺座谈会上的讲话》，《毛泽东选集》，人民出版社，1968年。

15. "到香港不久，文协的同志就送了一本毛泽东的《在延安文艺座谈会上的讲话》给他。书中讲的道理是那样陌生，却又那样熟悉，他读着读着觉得书中讲的全是他平日积存于心想讲而未出来的话……但这一切不及毛泽东说的明确、透辟：艺术应该为革命、为人民服务。这个论断像一道闪电，照亮了关山月的心，照亮了他眼前的道路……从此，他探索着如何为革命、为人民服务。"关振东：《情满关山——关山月传》，第139—140页。

16. "随着立场，就发生我们对于各种具体事务所采取的具体态度。比如说，歌颂呢，还是暴露呢？

这就是态度问题。究竟哪种态度是我们需要的？我说两种都要，问题是在对什么人……至于对人民群众，对人民的劳动和斗争，对人民的军队，人民的政党，我们当然应该赞扬……我们所写的东西，应该是使他们团结，使他们进步，使他们同心同德，向前奋斗，去掉落后的东西，发扬革命的东西，而决不是相反。" 毛泽东：《在延安文艺座谈会上的讲话》，《毛泽东选集》，第805—806页。

17. "一切种类的文学艺术的源泉究竟是从何而来的呢？作为观念形态的文艺作品，都是一定的社会生活在人类头脑中的反映产物。革命的文艺，则是人民生活在革命作家头脑中的反映的产物。人民生活中本来存在着文学艺术原料的矿藏，这是自然形态的东西，是粗糙的东西，但也是最生动、最丰富、最基本的东西；在这点上说，它们使一切文学艺术相形见绌，它们是一切文学艺术的取之不尽、用之不竭的唯一的源泉。这是唯一的源泉，因为只能有这样的源泉，此外不能有第二个源泉。" 同上，第817页。

18. "毛主席教导我们：'中国的革命的文艺家艺术家，有出息的文学家艺术家，必须到群众中去，必须长期地无条件地全心全意地到工农兵群众中去，到火热的斗争中去，到唯一的最广大最丰富的源泉中去。'"关山月：《老兵走新路——谈谈我的创作体会》。

19. 关振东《情满关山——关山月传》，第203页。

20. 陈光宗《〈绿色长城〉的构筑——缅怀恩师关山月仙逝五周年》。

21. "全国连环画、中国画展览"于1973年10月1日在北京中国美术馆展出，这场由国务院文化组主办的展览是"文革"期间最重要的两场全国美术大展之一（另外一场为1974年10月1日同样由国务院文化组主办的"庆祝中华人民共和国成立二十五周年全国美术作品展览"），这场展览集中展示了新中国艺术改造后的成果，即"文革"美术模式的成功呈现。正如郑工所言："就'科学的、民族的、大众的'中国新文化建设而言，'文革'美术更倾向于科学的写实主义和大众的美术运动，民族的传统是改造的对象。这种改造极有成效，1973年'全国连环画、中国画展览'就是这种改造的成果展示，其中有一批作品所确立的创作风格和创作准则甚至可称为'文革'美术的典范，称为一代经典之作。从徐悲鸿开始的用西方明暗造型的素描法改造中国画的艺术实践，经过近半个世纪的发展，在塑造工农兵英雄形象的运动中终于有了一个较为完满的句号。"（郑工《演进与运动：中国美术的现代化（1875—1976）》，广西美术出版社，2002年，第383页。）

22. "文革"开始后，对关山月进行批判的大字报也是从他的作品开始，""《关山月的五支毒箭》。何为五支毒箭？即五幅画也。一是《崖梅》，因有倒枝，谐音变成'倒霉'，即攻击社会主义中国'倒霉'也。而且据说那些枝丫线条中还隐藏着反动标语，其中有'介石'二字，是则狰狞面目无法遁形。二是《东风》，三只燕子逆风而飞，'反骨毕露'。三是《快马加鞭

未下鞍》，红军队伍登上崖头，前面不见有路，无疑是'诅咒红军已临绝境'。四是《李香君》，'大唱亡国之音'。五是《山雨欲来》，画面有一解放军匆匆送信，'分明是向国民党通风报信'。"关振东《情满关山——关山月传》，第186—187页。

23.毛泽东非常重视林业发展及植树造林活动，可见成国银《毛泽东重视植树造林》，《党史博采》，1994年03期；曹前发《毛泽东的绿色情怀——毛泽东植树造林、发展林业思想论述》，《毛泽东与中国社会主义建设规律的探索：第六届国史学术年会论文集》，当代中国出版社，2007年。

24.关山月《老兵走新路——谈谈我的创作体会》。

25.钟雪萍《"妇女能顶半边天"：一个有四种说法的故事》，《南开学报（哲学社会科学版）》，2009年第4期。

26.1934年1月毛泽东在江西瑞金召开的第二次全国工农代表大会上的报告中就提到："广大的妇女群众参加了生产工作。这种情形，在国民党时代是决然做不到的……有组织地调剂劳动力和推动妇女参加生产，是我们农业生产方面的最基本的任务。"毛泽东：《我们的经济政策》，《毛泽东选集》，第117—118页。

27."在接下来的20世纪50和60年代，毛泽东不断就妇女加入劳动大军的必要性写文章，认为这个问题对中国的经济发展与妇女社会地位的改变不但必要而且具有积极影响。很显然，如前所述，毛泽东时代从一开始就把'工作'、妇女解放同国家现代化建设紧密联系在一起。"钟雪萍《"妇女能顶半边天"：一个有四种说法的故事》。

28.关振东《情满关山——关山月传》，第204页。

29.抛开特定社会现实下出现的话语特点不论，《全国连环画、中国画展览·中国画选集》的前言已经有了对"新"很明确的定义："中国画创作，在毛主席无产阶级文艺路线指引下，以革命样板戏为榜样，正义崭新的面貌向前发展。许多作品，热情地歌颂了毛主席的无产阶级革命路线，歌颂了'无产阶级文化大革命'的伟大胜利，歌颂了社会主义的新生事物，反映了我国各条战线'社会主义到处都在胜利地前进'的大好形势……当前在中国画领域里，前进与倒退，革新与复旧，占领与反占领的斗争，仍然是很尖锐的。把历史上曾长期作为地主阶级'世袭领地'的中国画，改造为无产阶级的美术，适应发展社会主义经济基础和巩固无产阶级专政的需要，必须不断地进行战斗。"《前言》，《全国连环画、中国画展览·中国画选集》（1973年），人民美术出版社，1974年。从这些言论中，我们可以读到关于新国画的表现对象，思想来源，"新"与"旧"等内容。

30.虽然关山月和黎雄才是"高剑父所倡导的'现代国画'理论最忠实的信仰者和实践者，始终遵循着高剑父提倡的写实主义创作原则。"（刘文东《试论岭南画派在山水上的探索》，《时

代经典：关山月与 20 世纪中国美术研究文献》，第 183 页）但是两者在实践高剑父的理论上却有所差别，正如李伟铭在其《黎雄才、高剑父艺术异同论》一文所提到的："有趣的是，作为自命'上马杀贼，提笔赋诗'的高剑父的得意门生，黎雄才似乎在任何时候都没有真正注入乃师反复强调的那种'以天下为己任'的政治热情……黎雄才有一种异乎'寻常'的皈依艺术的宁静心境。"（李伟铭《黎雄才、高剑父艺术异同论》，《图像与历史——20 世纪中国美术论稿》，中国人民大学出版社，2005 年，第 91—92 页）相对于黎雄才，关山月则"从高剑父那里接受过来'艺术革命'和'艺术救国'的主张，在全民族处于生死攸关的紧急关头，有限地转化了艺术实践。"（刘文东《史论岭南画派在山水画上的探索》）所以关山月的艺术思想反倒贴近时代与生活的变迁，也就更善于融入到时代的境遇中去创作，使他在岭南画派的同辈中有着更易于融入新政权，把握新政权艺术思想的条件，使其能很快并且准确地融入新政权的艺术创作中。

江山如此多娇

——试论关山月早年山水画艺术的发展趋向

Such a Beautiful Landscape

——Discussing Development Trend of Guan Shanyue's Landscape Painting in the Early Period of New China

关山月美术馆研究收藏部副主任　陈俊宇

Deputy director of Research and Collection Department, Guan Shanyue Art Museum　Chen Junyu

内容提要：《江山如此多娇》这幅作品成功地以传统中国画的形式，通过对中华大地这一富于现代地缘政治概念的整体表述，指喻了新中国作为一个泱泱大国的现代风貌。它作为一个成功的范例，凸显了中国山水画这一古老画种在新时代中焕发出的生命力，及其在新中国成立后形成积极入世、雅俗共赏、融合中西的新审美品质。

Abstract: *"Such a Beautiful Landscape"* successfully demonstrates the modern spirit of China as a big and great country through traditional Chinese painting and the general expression of modern geopolitics of china. This painting, as a successful example, shows the vigorous vitality of Chinese landscape painting in modern time and its new aesthetics quality of participating world actively, suiting different tastes and integrating China and western countries .

关键词： 江山如此多娇 新时代 意义价值 地缘政治

Keywords: Such a Beautiful Landscape, New era, Significance value, Geopolitics.

"江山如此多娇"是一代伟人毛泽东《沁园春·雪》一词中深具革命浪漫主义襟怀的名句，也是一幅悬挂于人民大会堂的中国画力作的题称。 1959 年，共和国欣逢十周年国庆，人民大会堂竣工在即，中共中央决定在二楼的宴会厅悬挂一幅以毛泽东词作《沁园春·雪》为立意的中国画巨作，并选定由金陵傅抱石和岭南关山月联袂创作完成。经历了半个世纪的风云变幻现在仍然悬挂在其本来的位置的《江山如此多娇》，出色地运用了革命现实主义和革命浪漫主义相结合的创作方法，整个构图采取鸟瞰式，视野开阔以气势见称，地跨塞北江南，驱长江、长城共冶一炉以求博大，时合春、夏、秋、冬四季以求"多娇"，画中层峦叠嶂、峻峭幽深、万木竞立、飞瀑急湍、烟霭茫茫、吞吐八荒，以小观大的图式，恰如其分地表现了中国山水画特有的苍茫宇宙感。画中一轮红日喷薄而出，望之令人顿生朝气蓬勃、高瞻远瞩之情，而毛泽东主席手书"江山如此多娇"的题词，更是明喻了气象万千的新中国。《江山如此多娇》成功地以传统中国画的形式，通过对中华大地宽广辽阔的地域形象的描绘，表达了新中国作为一个泱泱大国的现代风貌。它作为一个成功的范例，走出了以往山水画惯于孤芳自赏、闲适自娱的传统定式，因而也凸显了中国山水画这一古老画种在新时代中焕发出的生命力，和其在新中国成立后形成积极入世、雅俗共赏、融合中西的新审美品质。岁月匆匆，50 年弹指一挥间，今天我们在重读此图时，依然从中感受到一个新时代来临时的激情和憧憬。

《江山如此多娇》的创作，对于关山月来说是其艺术生涯的一个转捩点，如果说他早期山水画创作的动力源于国家危难、山河破碎的忧患之情的话，那么从《江山如此多娇》开始到 60 年代以后的艺术探索，则调整为讴歌壮丽的新中国社会主义建设，一改早期山水画创作的凄清苍凉为热烈雄健，画面的意境也由雄奇幽美的格调转为空远辽阔的宏伟架构。这似乎印证了关氏自己一贯所强调的夫子自道"不动我便没有画"。这"动"包含的不只是作者因空间境观变换而产生的视角变更，更重要的是心境情怀因时代变迁引发的情感律动。

图1 /《小桥流水》/ 关山月 / 1944 年 /
33 cm×40.5 cm / 纸本设色 / 关山月美术馆藏

一

20 世纪 30 年代，正是家国多难之秋，关山月毅然奔赴国难，辗转跋涉于桂、黔、滇、川、甘、青等西部地区写生创作。感于事，触于境，故笔锋所及，尤敏于描绘四时之转换，并从中寄托自己感时伤世的哀痛及乱世无依的人间温凉。所作虽多写湖山旷邈、林麓浩渺之态，然诉不尽的是客途所感风雨飘零、寒烟荡碧的断肠之色。"卅年一去烟云梦，乱世丹青几断魂"，如今，当我们重抚关氏这批时隔半个多世纪的旧作，于故纸缣素间依然可细细辨识艺术家那忧伤黯然的缕缕心迹。如关氏早年所作《小桥流水》（图 1），画幅虽小，而生意浮动：古木红叶萧萧，青山秋水迢迢，烟重山虚，策驴人过溪桥。这是一帧幽雅的山水小品，作者以起落有致的水墨勾斫，冷暖相间的色彩推移来赞美秋意盎然的山中景致，然就在这寒烟缥缈，岚气往来的秋色中，让人感受更多的是一种季节的萧瑟。在山一程、水一程的跋涉中，作者动情地表现大自然美丽的凄怆，无疑其中也融入了自己心灵的寄托。在关氏早年所有的山水画作品中，这幅画作的意趣最为接近传统山水画家乐于表达的"可望、可居、可游"、"渴慕林泉"之意。然而，"小桥流水"这种特定的传统画题并没有引导观者进入特定的儒雅禅悦式的静穆淡泊，面对此作使我们感受更多的是因"写生"视野带来景物的新奇和造化的生机。这种引导观者处身于大自然中的抒情意态无疑远离了民国晚期画坛程式化的空疏习气。1941 年，郭沫若在重庆见到他的这批作品时大为赞叹，一口气就写了六首绝句，题在关氏一幅代表作《塞外驼铃》的诗堂之上：

图 2／郭沫若题《塞外驼铃》1943 年／原作
60 cm×45.3 cm／纸本设色／关山月美术馆藏

塞上风沙接目黄，骆驼天际阵成行。

铃声道尽人间味，胜彼名山着佛堂。

不是僧人便道人，衣冠唐宋物周秦。

囚车五勺天灵盖，辜负风云色色新。

大块无言是我师，陆离生动孰逾之。

自从产出山人画，只见山人画产儿。

可笑琴师未解弹，人前争自说无弦。

狂禅误尽佳儿女，更误丹青数百年。

生面无须再别开，但从生处引将来。

石涛珂壁何蓝本？触目人生是画材。

画道革新当破雅，民间形式贵求真。

境非真处即为幻，俗到家时自入神。

此诗针砭时习，鼓吹新风，一气呵成，然意犹未尽，郭沫若在诗后还题有长跋："关君山月有志于画道革新，侧重画材酌揖民间生活，而一以写生之法出之，成绩斐

然。近时谈国画者，犹喜作狂禅超妙，实属误人不浅，余有感于此，率成六绝，不嫌着粪耳！民国三十三年岁阑题于重庆。"（图2），在关山月早年另一张作品的诗堂上，郭氏也题有一个跋，云："国画之凋蔽久矣，山水、人物、翎毛、花草无一不陷入古人窠臼而不能自拔，尤悖理者，厥为山水画，虽林壑水石与今世无殊，而亭阁、楼台、人物、衣冠必准古制，揆厥原由，盖因明清之际诸大家因宋社沦亡，河山之痛沉亘于胸，故采取逃避现实，一涂以为烟幕耳！八大有题画诗云：'郭家皴法云头少，董老麻皮树上多。世上几人解图画？一峰还写宋山河。'最足道破此中秘密，惟相沿既久，遂成积习，初意尽失，而成株守，三百年来，此道盖几于熄矣！近年有革新之议，终因成见太深，然者亦不放过与社会为敌。关君山月屡游西北，于边疆生活多所砺究，纯以写生之法出之，力破陋习，国画之曙光，吾于此为见之。"无独有偶，徐悲鸿对他的这批作品也表现出了极大的激赏："岭南关山月先生，初受高剑父先生指示学艺，天才卓越，早即知名。抗战期间，吾识之于昆明，即惊其才情不凡。关君旅游塞外，出玉门、望天山，生活于中央亚细亚者颇久，以红棉巨榕乡人而抵平沙万里之境，天苍苍，地黄黄，风吹草动见牛羊，陶醉于心，尽力挥写；又游敦煌，探古艺宝库，捆载至重庆展览，更觉其风格大变，造诣愈高，信乎善学者之行万里路益深也。"[2]从这两位文坛大家对关氏的盛誉中可以看出，无论是郭氏的"关君山月有志于画道革新，侧重画材，酌挹民间生活"，还是徐氏的"以红棉巨榕乡人而抵平沙万里之境，天苍苍，地黄黄，风吹草动见牛羊，陶醉于心，尽力挥写"，他们对关山月这种走出书斋，强调个体生命真实感受的追求都大为赞叹。他们在文中不仅表达了对关氏的赞赏，同时亦明确地提出了自己对中国画改革的看法。尤其是郭氏所说的"画道革新当破雅，民间形式贵求真。境非真处即为幻，俗到家时自入神"，更是强化了现代中国画"俗"的意趣的价值。"俗"在此并不意味着"庸俗"，而是指现代人将审美取向由历史的虚空挪到了现世的真切，人的现世经验必将重构艺术的意义，从而也带来了人在此岸中生命感性的高涨。这种感性的冲动势必会和传统的一些审美定位有着对抗性的冲突。由此可见，近代文化界对山水画艺术有由 "文人隐逸"向"大众化"转型的诉求。这种由"逸"入"俗"的选择，使新时期的中国画家不再沉溺于"空谷足音"的超拔而是在现实写生中触摸人世情味的温凉。关山月甫一出现于乱世画坛中便得到不少的掌声（朱光潜也对他的作品非常赞赏），他的这种遭遇与他同一辈的青年艺术家相比是极为罕见的，这无疑是与其从艺姿态与时代的召唤相呼应相

关。可以想像，其早年所得到的广泛认同为他新中国成立后荣幸地获得分派绘制《江山如此多娇》的任务，早已打下了伏笔。

艺术的变革往往在于一代人对传统艺术的重新认识、重新企盼、重新选择，而形成新的视野，此中充注着一代人的情感和识见。自"五四"以来，当科学和民主这两面大旗已经取消了传统文化趣味谱系自我信赖的理性基础，传统中国画的意义就面临着正当的质问，特别是在面对近代文化发展的状况中，越来越表现出其在时世中的危机症候，这一点，关氏于 40 年代在桂林开画展时，就曾亲身与之正面遭遇[3]。既然传统中国画的意义价值已被时代所抽离，那么，中国画家将面临着重新寻找安身立命的精神故土的选择，这有待一个新时代给予重新定义，关山月在探索中实践着。

<div align="center">二</div>

新中国成立后，年轻的关山月被国家授予重任，其在工作繁重之余，仍然心萦中国画的创新，并不断有新作问世。1954 年他创作出新中国成立初期的山水画力作《新开发的公路》，此作巧妙地以山野猿猴惊异于山河之变，进而从侧面展示画面主题的手法（刘曦林语），可说别具才情。假若关氏是以画中的猿猴自况的话，那么，关氏那一代知识分子在新中国成立后，迫切要求融入社会主义国家建设洪流的心情则可见一斑。既然历史的车轮惊破了昔日山林的孤寂，本来就舍弃中国画的传统意义的新型知识分子就理所当然以理想化的心情去迎接一个"人民的世纪"的到来。"民族的，科学的，大众的。文化部一再号召我们必须重视民族遗产，并指出应如何批判地继承它，如何改造它，发扬它的具体做法；最近教育部又对教学应如何结合爱国主义思想教育，肃清'崇洋轻华'的思想作了正确的指示。"[4]应该说关氏一代艺术家在新中国成立后就致力于重新建立价值信念，他们的创作热忱深深沉浸于中国共产党开拓的历史篇章中。中国共产党领导的革命胜利是 20 世纪中国乃至世界的伟大事件之一（王蒙语），中国革命进程中所表现出的无比崇高的理想主义，艰苦卓绝的严峻磨炼、不可思议的苦行精神……这些壮美而富于生命力的新人文景观可以说从历史理性的角度昭示其不可辩驳的价值真实；而毛泽东诗词——那些在战地中的吟唱，更从诗化的

角度赋予这个革命运动以神圣的诗意。这种革命浪漫主义审美理想伴随着民族国家的建立，合理地获得了新正统地位，正好填补了"五四"以后传统文化形而上意义上的亏空。新中国成立以来，产生大量以毛泽东诗词和革命圣地为题材的中国画作品，是时代的一种必然。而傅、关两人于 1959 年在人民大会堂联袂完成的巨型中国画《江山如此多娇》，正是以官方的形式，来确立以毛泽东诗词为代表的社会主义文艺的时代新风，因而也昭示一个新时代的到来。

《江山如此多娇》一图的创作成功为傅、关两人带来了极大的声誉，事实上此图的诞生极之不易，细究其创作的过程有许多耐人寻味的内涵。创作《江山如此多娇》的任务是政府行为，傅、关二人深感责任重大，用他们的语言来说这是个"光荣而艰巨"的任务，毕竟，《江山如此多娇》一图的创作和以往的个人创作不同，尽管那时"公共艺术"的概念在中国还没有出现，由于此画安放于国家议政的重地，他们清醒地认识到，这个"公共性"的环境要求它将面对整个社会的影响，既要考虑到重大意义的发挥，也要做到雅俗共赏，何况还有个两人合作协调的问题。在开始构思草图的时候，他们便难住了："首先是如何表现毛主席这首激动人心的《沁园春·雪》的主题思想。由于我们对这首词的理解不深不透，开始构图时，虽然一致认为应该着重描写'江山如此多娇'，然而只是在这首词的本身的写景部分兜圈子，企图着重表现'北国风光，千里冰封，万里雪飘'的意境。"他们出了几个草图都自觉不满意，因为此作无论是尺寸（650 cm×900 cm），还是题材都是太大，难以驾驭。"正是这个时刻，陈老总（陈毅）和郭老（郭沫若），在一天的下午二时半来了，他们还未坐下，就反复看我们挂在壁上的初稿，不置可否而又默不作声。我们已忐忑不安地意识到初稿通不过，就率直地向陈总、郭老问道求师，首先是陈总开口，他一针见血地指出：'江山如此多娇'的主题是'娇'字嘛，为什么不牢牢地抓住'娇'字来做文章呢？怎样才能'娇'得起来呢？我认为这江山须包括东南西北、春夏秋冬，要见到长城内外、大河上下，还要见到江南景色，也要看到北国风光，要有北方的雪山，要有南方的春色，也要有东海……问题是如何集中概括就是了。'郭老听了陈总的意见除表示赞赏外，接着针对我们的初稿指出：'毛主席写的这首《沁园春·雪》的时代背景是新中国成立前的一九三六年，所以提到'须晴日，看红装素裹，分外妖娆'，但现在已是新中国成立十周年了，我主张把太阳画出来，现在已不是'须晴日'，而

是旭日东升了嘛。'我们倾听完陈总、郭老高瞻远瞩的意见后，大有顿开茅塞之感，除敬佩他俩宏大的思想境界和开阔的视野胸怀之外，当场便约定请他们下一次来审稿的时间。"[5]陈毅这一番话看似漫不经意，实际上这位以《梅岭三章》名闻天下的诗人元帅无意中流露了现代民族国家的"新正统地理"观念，其中意蕴大可深究。众所周知，从远古起，当华夏大地还没有出现统一的民族国家时，一些象征性的人文地域地理概念就已经成熟，如在《山海经》中的"九州"，还有后来"九派""五岳"，都是富于正统的人文政治地缘的色泽。"死去原知万事空，但悲不见九州同"，实则上这种抽象的地理观念已和国家兴亡、民族大义相联系。至于"江山""山河""河山""江河""四海""海内"等地理概念，更是在历史的演变中逐渐变成了我国国土疆域的代名词。"灯下再三挥泪看，中华无此整山河"，就是白石老人在抗战时期题于山水画作品上的句子，家国忧患之情跃然纸上。这些独特的地理概念正因其具体指涉内容的含糊而富于浓厚的政治地缘色彩。而陈毅以国家领导人的身份对地理概念的整体表述则更富于现代政治地理的意志，如他认为的"江山"须包括东南西北、春夏秋冬、长城内外、大河上下、江南景色、北方雪山、南方东海，这种"精骛八极、心游万仞"的全方位观照，实在体现了开国元帅其"观四海于一瞬"的博大胸怀。行文至此，我不禁想到 80 年代风靡海内外华人世界的一首流行歌曲《我的中国心》，其中不也是以具体的地理观念"长江、长城、黄山、黄河"来表述中华的概念吗？故《江山如此多娇》一图取得的成功，除其表现出崇高革命激情和中国山水画特有的苍茫宇宙感之外，还不动声色地包孕了现代中国新型的人文地理观念，以传统山水画的形式感性地表达大中华——这个主权国家的地域风貌。（图 3、图 4 ）

同时，《江山如此多娇》顺时应运地发展了传统山水画创作的理念。细究历代的山水观念虽有所不同，但其价值意义都可说是围绕着艺术家的个体意趣而展开，如南北朝时山水画家宗炳有"卧游"说，《南史·宗炳传》记其"好山水，爱远游，西涉荆巫，南登衡岳，结宇衡山，欲怀尚平之志。有疾还江陵，叹曰：'老疾俱至，名山恐难遍睹，唯澄怀观道，卧以游之。'凡所游履，皆图之于室，谓人曰：'抚琴动操，欲令众山皆响'"[6]。这种富于玄学色彩的"卧以游之"是其山水画创作的初衷。宋人郭熙不但继承了这一思想，而且进一步地强调山水画的创作目的——"君子之所以爱夫山水者，其旨安在？丘园养素，所常处也；泉石啸傲，所常乐也；渔樵隐逸，所

图 3 / 与傅抱石合作《江山如此多娇》

常适也；猿鹤飞鸣，所常观也。尘嚣僵锁，此人情所厌也。"因而渴望"不下常筵，坐穷泉壑，猿声鸟啼，依约在耳，山光水色，荡漾夺目，此岂不快人意，实获我心哉！"[7] 其所强调的"快意"关切到艺术家自身生存感觉的优劣。元末，倪云林扁舟五湖，以"逸笔草草"写湖山之冲淡萧散，这种"逸品"的清高淡泊，无论其在画史的地位是如何的超拔，但都与世趣了无相关；至于明人，沈周曾有语自题于缣素之间："山水之胜，得于目，寓诸心，而形于笔墨，无非兴而为已矣。是卷于灯窗下为之，盖亦乘兴也，故不暇求精焉"。[8] 山水画以"兴"论，固然"思无邪"，但也只是个体心智的适意游戏；而清人程正揆在自己的山水作品《江山卧游图》的跋语中说："居长安者有三苦，无山水可玩，无书画可购，无收藏可借，予因欲作《江山卧游图》百卷布施行世，以救马上诸君之苦"。[9] 这次虽有些"众乐乐"的意味，而其要解决的只是"马上诸君"即做官的士人的文化享受，空写"江山"之迹，而无家国之忧。从整个山水画史的角度来看，无论是哪个朝代，都缺乏现代画家这种下意识地以完整而具体的江河山岳来指代主权国家的江山之思。正如黄宾虹老人所说："中华大地，无山不美、无水不秀。"《江山如此多娇》一图体现的是 20 世纪中国新型文人迥殊前人的山水情怀，之所以产生这种山水情怀的背景无疑是中国近百年来积弱、山河破碎的痛史。关氏把晚年的创作计划命名为《祖国大地组画》，傅抱石有"待细把江山图画"之说，李可染则向往于"为祖国河山立传"的伟业，相信多多少少都出于这种民族情怀所驱。

从《小桥流水》、《新开发的公路》到《江山如此多娇》，关氏的个人情感的变

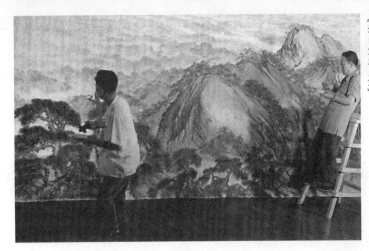

图 4 / 1959 年傅抱石与关山月为人民大会堂合作《江山如此多娇》

化可谓是从"冷心"到"热血"，作品的审美品质也从"优美"转向"崇高"。他自谓这一经历是"从流浪汉到螺丝钉"，但实际上是由"身处江湖之远"至"心系庙堂之高"。也正是关氏这种心系"庙堂"的山河之思，因而赋予其山水画艺术一层崇高的光泽，也从而带来 20 世纪中华山河的新气象。

注释：

1．郭沫若《题关山月画》，载于《关山月》，岭南美术出版社，1996 年，第 3 页。

2．《〈关山月西南西北纪游画集〉序》，载于《关山月》，岭南美术出版社，1996 年，第 5 页。

3．见拙作《丹青写不尽，探讨意无穷——试论关山月早年艺途上的一场争论》，载于《1999 年鉴》，关山月美术馆编，第 72 页。

4．关山月《中国画如何为人民服务》，载于《人民服务华南文艺学院开学礼上的讲话》，1951 年 9 月。

5．关山月《怀郭老》，《关山月论画》，河南美术出版社，1991 年，第 27 页。

6．《南史·宗炳传》，见俞剑华编著《中国古代画论类编》，人民美术出版社，1998 年，第 583 页。

7．郭熙、郭思《林泉高致》，见俞剑华编著《中国古代画论类编》，人民美术出版社，1998 年，第 631 页。

8．沈周自题作品跋，黄卓越辑著《闲雅小品集观》，百花洲文艺出版社。

9．杨新《程正揆》，《中国历代画家大观·清（上）》，上海人民美术出版社。

传统寓意与现代表达

——关山月晚年花鸟画研究

Traditional Implication and Modern Expression

——Study of Bird and Flower Paintings in Guan Shanyue's Late Years

关山月美术馆研究收藏部研究人员　庄程恒

Research fellow of Research and Collection Department, Guan Shanyue Art Museum

Zhuang Chengheng

纪念关山月诞辰100周年

Commemorating The 100th Anniversary Of Guan Shanyue's Birth

内容提要：对于关山月花鸟画的认识，往往是从他笔下刚健霸悍、富有革命英雄品格的梅花形象开始的，但也正是这种对其画梅的普遍认可，使我们忽略了对他在花鸟画等其他题材作品的重视。然而，当我们梳理其花鸟画作品的时候，我们发现在不经意的抒怀咏物的花鸟画中，恰恰为我们窥视作为一个经历过20世纪时代变革的知识分子内心的传统文人情结，从而也为我们探求传统中国画的诗画模式和现代转型提供了一个参照。因此，本文试图对关山月晚年花鸟画题材进行归纳分类，结合他晚年的诗文以及艺术理念，揭示他的文人情结和传统花鸟画寓意的现代表达。

Abstract: Analysis of Guan Shanyue's Bird and Flower Paintings are usually from his vigorous and revolutionary heroic plum blossoms, which results in the wide recognition of plum blossoms and the ignorance of other images in his Bird and Flower paintings. However, Guan's Bird and Flower paintings can tell the traditional humanistic emotion he had experienced in the changes of twentieth century which can provide us a reference to explore the traditional model and modern transformation of Chinese poem and painting.

Therefore, this paper tries to summarize and classify Guan Shanyue's Bird and Flower paintings and combine his poems, articles and art concepts in his late years to review his humanistic emotions and modern expression of traditional implications in Bird and Flower paintings.

关键词：关山月　晚年花鸟画　传统寓意　诗画模式　现代表达

Keywords: Guan Shanyue, Birds and Flower paintings in late years, Traditional implications, Modern Expression.

对于关山月花鸟画的认识，往往是从他笔下刚健霸悍、富有革命英雄品格的梅花形象开始的，但也正是这种对其画梅的普遍认可，使我们忽略了他梅花之外的花卉题材的重要性。当然，笔者在此并非强调关山月在花鸟上有着与山水画等量齐观的艺术成就，然而，当我们梳理其晚年花鸟画作品的时候，我们发现在其不经意的抒怀咏物的花鸟画中，恰恰为我们窥视作为一个经历过 20 世纪时代变革的知识分子内心的传统人文情结提供了参照，从而也为我们探求传统中国画的诗画模式、笔墨语言和现代转型提供了难得的视觉史料。

李伟铭先生以 20 世纪 60 年代以来关山月创作的以毛主席咏梅词意主题的作品为中心，探讨了关氏梅花——反古人画梅遗意，创造出了将个人笔墨风格与毛主席革命英雄主义品格与风度相吻合的梅花谱系新品种——"关梅"，同时也指出关氏晚年所创作的梅花，更能体现其真正创造性的释放。[1] 20 世纪 50 年代，画坛曾经一度对花鸟画是否能为政治服务，是否具有阶级属性，是否能反映现实等问题进行讨论[2]，一定程度上也制约了中国画家的创造性，尤其是带有明显文人画倾向的花鸟画题材更是显出了如履薄冰般的谨慎。关山月此一时期通过对毛主席咏梅词意的图像化创造，可谓在逆境中实现延续个人艺术生命的有效方式。[3]

的确，与 20 世纪 50 至 70 年代相比，1979 年以后的文艺思想和方针为画家个

图2 /《大地回春》/ 关山月 / 1979 年 /
95.7cm×176.9cm / 纸本设色 /
广州艺术博物院藏

图1 /《岁寒三友》/ 关山月 / 1947 年 /
33cm×65.5cm / 纸本设色 / 私人藏

人创造提供了更为自由的环境。陈湘波先生在对关山月各时期花鸟画做出宏观性的观察和分析后，指出了关氏晚年花鸟画题材除了梅花，多为岭南风物，花鸟画成为他探索艺术语言，表达个人志趣、意愿、审美理想的重要手段，同时也认为，关氏的花鸟画，虽然吸收了明清以来文人画的优秀传统，但不同于逸笔草草之作，相反，由于其岭南画派特有的写实能力，而使其能对笔墨和形象之间有更好的把握。[4]无疑，"关梅"构成了关氏花鸟画艺术中重要的组成部分，但如果将其与"关梅"关系紧密的"岁寒三友"题材联系起来，或许可以更好地发现关山月对传统题材寓意的表现方式，更多体现出了个人情思和晚年心迹。不仅如此，在其岁朝清供、岭南花木为主题的作品中，也让我们发现关氏内心文人情趣的倾向，有助于我们对其晚年艺术观念向传统回归的艺术倾向的理解。因此，本文试图对关山月晚年花鸟画题材进行归纳分类，结合他晚年的诗文以及艺术理念，揭示他的人文情结和传统花鸟画寓意的现代表达。

一、"岁寒三友"主题的新表达

中国花鸟画自成为独立画科以来，即在蕴含着深刻寓意的文化土壤中成长。中国传统文化中的"比德""比兴"传统在很大程度上也促成了寓意题材作品的发达，直至近代而不衰，"岁寒三友"即其中之一。松、竹、梅合称"岁寒三友"，是关山月除表现单独梅花形象外，最爱表现的一个题材。这是一个具有深厚传统寓意的花鸟画题材，历来为文人士大夫阶层所钟爱，也是身处逆境时，士人最为引以自况的咏颂母

图 3 /《三友迎春图》/ 关山月 / 1995 年 / 140cm×245 cm / 纸本设色 / 关山月美术馆藏

题。关于其题材确定,至少可以追溯到两宋之际。[5] 而近现代画史上,在上海就曾有由于右任、何香凝、经亨颐发起的"寒之友社",他们与沪杭的书画名家常相往来,聚谈之余则风雨泼墨,诗酒联欢,所画的题材皆为松、竹、梅、菊、水仙等清隽之品,用以自表其刚正不阿、不随流俗的性格。参加者均为一时知名之士,如黄宾虹、张大千、高剑父、陈树人等人,一时名重艺林。[6] 其中,以画梅见长的革命画家何香凝就曾与陈树人、经亨颐合作两幅《三友图》,并由于右任题诗,以表达他们拜谒中山陵归来,对于时事的无奈之情。[7] 但他们笔下的"三友",依旧不脱传统荒寒寂寥之气象。同样,在我们今日所能见到的,关山月作于 1947 年的《岁寒三友》(图 1)中,也表现了"岁寒三友"抗击满天风雪的铮铮铁骨,以隐喻友谊的坚贞。

关氏晚年花鸟画研究或许应从作于 1979 年的《大地回春》(图 2)开始。画面主体为一枝雄壮的松干,其占据了画面的主要视线,背后穿插着秀挺的劲竹,竹子之后是红白相间而又繁茂的梅花。苍松、翠竹、寒梅相互穿插,花木丛中,藏着三五成群的十只麻雀,一派雀跃喧哗的喜悦,表达了大地回春的主题,而点缀在茂密的松竹之间的点点红梅,含蓄地透露出春回大地的喜庆气氛。如此繁茂、喜庆的"岁寒三友"画面是当时较少见的。

1979 年,十一届三中全会以后,彻底结束"文革"的思想禁锢,迎来了新时代,很多画家都不约而同地以"大地回春"为主题进行创作,以歌颂新时代——"春天"的到来。善于把握时代脉搏的关山月也不例外地在轻松的气氛中表达"春天"喜悦,

图 4 / 关山月哀悼李秋璜诗《哭老伴仙游》二首

图 5 /《寒梅伴冷月》/ 关山月 / 1995 年 / 178.2cm×96cm×2 / 纸本水墨 / 私人藏

以呼应时代的声音。我们今天所能见到的另一幅作于"一九七九年元旦前夕"的《大地回春》则以蓬勃向上的新竹配以三两枝娇艳的桃花表现了初春的清新，跳跃的喜鹊则点明了春天到来的喜悦。这种用花鸟画来表达一些鲜明时代主题色彩的手法，一直持续到他艺术生涯的最后。

1995 年，关山月为纪念抗战胜利 50 周年而作的《三友迎春图》（图 3）即其晚年此类题材的又一代表作，该画和广州艺术博物院藏的《大地回春》一样属于"岁寒三友"主题，所不同的是该画表现了雪中的松、竹、梅三友。该画近处以老辣的笔墨描绘遒劲向上的梅干。画中寒松挺立于右边而斜枝向下，于梅干形成对角之势。而画面右下直挺的两枝秀竹正好打破了这种对角的呆板。画中红梅鲜艳的朱色与松竹的青绿色对比，在雪景中显得格外突出，画面的气氛对比强烈。远处两只冲天而上的飞燕更进一步点明了历经寒冬过后，春天到来的欢快。画外题跋："兴亡家国夫有责，傲雪经寒梅竹松。五十年前画抗战，今图三友燕相逢。抗战胜利五十周年纪念赋此并图三友迎春于珠江南岸。"[8] 可谓恰到好处地运用书画题跋的形式升华了主题。关氏对于传统题材内容与形式的问题是下意识探索的，作于 1992 年的《三友图》的题跋之中，正表达了他对此创作手法的得意之情："题材古老画迎春，继往开来源最真。形式内容求统一，岁寒三友美翻新。"透过画中挥洒自如畅快淋漓的用笔和设色，流露出一种对于"美翻新"三友题材的自信。

当然，为反映时代主题的需要，关氏有意将原有松、竹、梅共经寒岁，凌寒抗霜

图 6／《三友伴婵娟》／关山月／1996 年／68.5 cm×410.5cm／纸本设色／私人藏

的萧疏之境转化为经霜之后喜迎春到的热烈气氛。值得注意的是，在关山月"岁寒三友"题材的作品中，我们可以找到他反映个人情思的作品了，尤其是在 1993 年，他的妻子李秋璜去世之后的几件作品，一定程度反映关氏对传统托物言志、借物抒怀模式的延续，也为我们理解他这类作品提供了新的解释空间。

关山月与其夫人李秋璜终身相伴，不离不弃，患难与共的爱情堪称现代画坛典范。在关氏的作品中，屡屡可以见到每年为妻子庆生而作的花鸟画，除却《玫瑰图》（1955 年）和《九雀图》（1977 年）之外，以三友题材的居多，其中有《红白梅》（1980 年）、《梅竹双清图》（1981 年）、《红梅》（1981 年）以及《三友图》（1988 年）等。而在 1993 年，李秋璜去世，关山月除了书写"敦煌烛光长明"条幅多张，还有赋诗哀悼，《哭老伴仙游——为爱妻李秋璜送行二首》（图 4，关山月哀悼李秋璜诗《哭老伴仙游》二首，《文汇报》1993 年 12 月 19 日），云：

其一

生逢乱世事多凶，家破人亡遭遇同。注定前缘成眷属，恶魔日寇拆西东。我逃寺院磨秃笔，卿浪后方育难童。举烛敦煌光未灭，终身照我立新风。

其二

生来遭遇坎坷多，舍己为人自折磨。牛鬼蛇神陪受罪，文坛艺海度风波。溯源梦境披荆棘，出访洋洲共踏歌。风雨同舟半世纪，卿卿安息阿弥陀。[9]

图7／《羊城花市》／关山月／1977 年／141cm×97cm／纸本设色／广州艺术博物院藏

图8／《迎春图》／关山月／1979 年／114.7cm×35.5cm／纸本设色／深圳博物馆藏

在李秋璜去世周年，关山月仍有赋诗。[10] 值得注意的是，在随后几年的中秋，关山月多绘以"三友伴婵娟"或"寒梅伴冷月"为主题的作品感怀亡妻，寄托自己的思念和孤寂之情。其中作于 1995 年中秋的《寒梅伴冷月》（图 5）中，以纯水墨的形式描绘了雪里寒梅。画中梅干虬曲如龙腾空而起，充满张力的用笔，让梅花凌寒独开的品格跃然纸上。一轮冷月当空，所有景物都笼罩在一种凄冷寂静之中。题识中以律诗感怀他与妻子一生的遭遇：

立业成家系一舟，金秋往事涌心头。敦煌秉烛助摹古，文革遭殃屈伴牛。陪索善真求创美，共泛洋洲壮神游。窗前梦境阳关月，寄意寒梅感赋秋。[11]

最后一阕"窗前梦境阳关月，寄意寒梅感赋秋"中，"阳关月"一语双关，即回忆关外之月，也暗喻自己；同时"感赋秋"，即感赋中秋之"秋"，也是感赋妻子李秋璜之"秋"。诗中的这一语双关的隐喻，是我们解读他描绘的三友主题作品的关键连接。关山月作于 1996 年中秋的《三友伴婵娟》（图 6）以横幅形式展现了秋月下松竹梅相伴的景象，老松挺立，矫健苍劲，占据画面中心，左边红梅出枝相伴，右边生起翠竹数竿相扶，构成三友之势，竹梢处一轮明月（婵娟）当空。与此前热烈喜庆的"岁寒三友"气氛不同，此幅设色极为简淡，松以水墨略施赭石写就，又以淡红点梅，石青染竹，给人感觉到秋夜的寂静，正是其心境的写照。而在随后的几首悼亡的诗中，更多地以"岁寒三友"作为比赋的形象，如《悼念爱妻仙游二周年》诗云：

其一

铁骨寒梅伴冷月，虚心翠竹荫清泉。敦煌窟洞长明烛，照我砚边秃笔坚。

其二

板桥写竹总关情，和靖栽梅伴作卿。竹韵梅魂漂艺海，烛光不灭照航程。[12]

可以说，铁骨寒梅正是对其妻子品格的赞誉，也是其妻之化身。板桥竹、和靖梅所构成的竹韵梅魂，是他们共同自励、自勉的品格追求。而在次年春天即 1996 年 2 月 26 日，关氏又作一首感怀诗："孤寂窗前观冷月，又闻蕉雨竹枝风。松梅笔下留冬雪，温暖岁寒三友中。"[13]可见此时关山月笔下的"岁寒三友"和传统文人画的用意是一致的。但这正说明了关氏对传统托物言志、借物抒怀模式的谙熟与活用，从而使我们看到关氏个人情感的表露，这也是以往研究所忽略的。

二、岁朝花卉与文人情感

岁朝花卉是传统文人画乐于表达的一种应节主题，它与新春紧密相连，表达对新春的美好愿景，所绘花卉自然具有吉祥寓意。在关山月的花鸟画中，此类作品不多且集中于晚年，创作时间也多半在新春前后。广州春节，几乎家家户户都备鲜花果树等，其中桃花、金橘、水仙必不可少，此外还有菊花、芍药、剑兰、银柳等。[14]这些自然

也成为关山月花鸟画中重要的素材，尽管是应节而作，但也不乏佳作。如作于 1977 年的《羊城花市》（图 7）就是其中之一，画中描绘了花市上的各种花卉，包括了红梅、水仙、玫瑰、菊花、海棠、桃花、金橘、银柳等，色彩艳丽，品类繁多，一派喜庆和生机。

作于 1979 年的《迎春图》（图 8）是一幅典型意义的岁朝图，画中一枝白梅插于瓶中，前面是亭亭玉立的水仙与娇艳的红菊，水仙旁边一只黄色的小鸡玩偶，更增添了画面的趣味性和节日气氛。类似的还有作于 1980 年春节的《岁朝图》，题跋中提到："今年是八十年代的第一个春天。己未年除夕，偕家人从滨江路花市游归，捡虚白斋特制旧纸，欣然命笔图此亦聊以志庆"，可见是记花市所见，以作迎春试笔。画中水仙即着意于墨色的浓淡变化，同时又兼顾水仙形态的生动性，用双钩点染画花，更为写实。近处一枝白梅悄然而出，配以红菊和清兰，既填补前方空白，也丰富画面的色彩。水仙丛中，一只黄色的布老虎与《迎春图》中的公鸡有异曲同工之妙。

作于 1979 年的《水仙》（图 9）和《墨牡丹》（图 10），则可见关山月在此时对文人画的重新思考。它以一种写实的手法表现现实的花卉，但又试图体现出笔墨的趣味，同时又将传统的诗文、书法融于一画。《水仙》[15] 一画题跋引自唐代司马承祯《天隐子》及前秦王嘉《拾遗记》等神仙故事或志怪小说的内容，《墨牡丹》题跋 [16] 则引李贺嘲讽唐朝贵族士人玩赏牡丹奢华成风的《牡丹种曲》，此两画题跋，皆不同以往对时代主旋律的回应，也非自己的诗作，而是借古人之言以补白。此外，根据好友端木蕻良的回忆，关氏的墨牡丹并非有意夸张变色，而是实有的称之为墨葵和泼墨紫的牡丹，同时，他还指出关氏画牡丹注意到牡丹属多年生的可嫁接植物的特点，特别画出了老干发新枝的特征，而且在花瓣根部略布花青，后托出墨中有色的真实特点。[17] 显然，端木氏的这段回忆，说明了关山月画墨牡丹的灵感或许来自于"墨葵"，更反映了他试图融合笔墨与写实的一贯取向。另有一个细节，广州牡丹多自北方引进，故一年花开后，多不能再开，需新购置，故可见，关氏笔下牡丹少见花叶繁茂者。清人屈大均《广东新语》早已指出：

> 广州牡丹，每岁河南花估持花根而至，二三月大开，多粉红，亦有重叠楼子，惟花头颇小，花止一年，次年则不花，必以河南之土种之，乃得岁岁花开。[18]

可见，关氏笔下牡丹，多出自自家写生，充分忠实地保留了广州应节而移来的牡丹特点，没有多年生长枝繁叶茂的特点。这在他另外两帧题为《天香国色》的作品中得到验证。此两画也是作于新春时节，画面以盆栽牡丹和水仙分别代表"国色"和"天香"。然题识饶有趣味地写道："图上水仙无香、牡丹缺色，爱题'天香国色'四字补足，不识观者能无诮我标签耶"[19]（图11），这恰又说明了画家试图通过笔下牡丹无色，水仙无香来表达艺术对现实色香味的一种超越。显然，这些作品反映了关老尝试用文人画的方法来表现富有文人情趣的主题，但这类主题的作品委实不多，且在此后也较少出现。

三、岭南花木与乡土情怀

20世纪40年代，徐悲鸿就称关山月为"红棉巨榕乡人"[20]，而他晚年也常用"红棉巨榕乡人"闲章，以示不忘故土乡情。红棉和巨榕也是关氏喜爱表现的岭南乡土题材，此外还有芭蕉、丹荔等。这些岭南地区标志性的花木，自19世纪30年代起，即为广东本土画家所关注，并创造出了独特的艺术形式。[21]此后，居巢、居廉兄弟更以写生、写实为旨趣，致力于岭南本土花木的描绘，大大地拓宽了花鸟画的表现题材。[22]"岭南三杰"高剑父、高奇峰、陈树人等也不乏表现岭南花木的佳作，这些都成为关山月表现岭南花木题材的重要参照。不仅如此，历代诗家的题吟比赋也成为其抒怀的重要人文资源。

关山月笔下的红棉和巨榕，作为山水画的延续，表现出了一种乡土情结和对岭南地域的自我认同。正如其《〈红棉巨榕〉赋诗》云："土长土生独厚天，根深叶茂荫山川。繁华挺干漳朗月，时代难忘溯绿源。"[23]再如《巨榕红棉赞》中题识云："根深叶茂巨榕雄，高直木棉树树红。撩起童心思旧梦，再研朱墨写乡风。今夏写成榕荫曲乡土情之后，再研朱墨图此，借以抒发未了情怀。只愧笔拙，尚难尽诉其意耳。"[24]

榕树，往往以根深叶茂而著称，"性畏寒，逾梅岭则不生"[25]，具有较强的地域性，这些天然属性，自然就使其成为广东人乡土的象征。关山月对其画榕树的乡土情怀有很

图11 《国色天香》／关山月／1979年／176.9cm×95.7cm／纸本设色／关山月美术馆藏

图12 《巨榕》／关山月／1994年／182cm×143cm／纸本设色／关山月美术馆藏

好的自述：

　　大榕树在广东，民间竟把它看作每条村的"风水树"……我家村边有一条漠阳江支流的小溪河，河边就有两棵这样的古老大榕树。每当母亲到村尾埠头挑水或洗衣物时，我都喜欢跟着去玩，和别的小孩在大榕树下捉迷藏或听歇脚乘凉的人们论生产、谈家常、讲故事，大榕树成了我的好去处。抗日战争结束后，我从荒漠的冰天雪地的大西北回到一别多年的南海之滨，首先映入我眼帘的也就是家乡的大榕树，一见到它还能教我想起童年在大榕树下所经历的桩桩往事。我的作品有不少是画榕树的，如《榕荫曲》、《古榕渡口》、《红棉巨榕》、《水乡人家》等等。1984年新加坡的中国银行大厅画巨幅《江南塞北天边雁》，前景是南方风物，也画的是红棉巨榕。[26]

　　关山月笔下的巨榕，着意表现其根深叶茂之态，有着对乡土的象征性的考虑。《巨榕》（图12）选取了榕树的树干那柯条节节如藤垂，枝上生根，连绵拂地的典型形态，同时，充分发挥了山水画家的善于营造整体氛围的艺术语言技巧，突出了榕树邻水而生，榕须千丝万缕，拂水生波的特点，配以飞燕低旋于水面，为画面增添了动感。

　　木棉是著名的岭南花树，其花盛开时有如"万炬烛天红"之势。木棉直冲云天的高标劲节和与革命豪情相一致的特点而被人们称誉为"英雄树"，是近代岭南画家尤其喜欢的表现题材。关山月笔下的木棉，更因其山水画家的视角而显得别具一格。其中《木棉飞雀》（图13）截取红木棉树之局部，描绘其巨柯挺立，满树红花，真可谓"望之如亿万华灯，烧空尽赤"[27]。画家正是通过强化枝干的态势，以水墨渗化的背景弱化主干及其他旁枝，使得画面具有强烈的纵深感，更衬托出木棉巨柯挺立的撼人气势，满树红花更成了我们凝视的焦点。而《红棉》（图14）则表现的是夜空下的木棉，

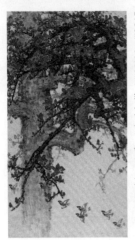

图 13 /《木棉飞雀》/ 关山月 / 1981 年 / 179cm×96.5cm / 纸本设色 / 广州艺术博物院藏

图 14 /《红棉》/ 关山月 / 1994 年 / 135cm×69cm / 纸本设色 / 关山月美术馆藏

图 15 /《丹荔图》/ 关山月 / 1983 年 / 135.5cm×45cm / 纸本设色 / 广州艺术博物院藏

画家通过色彩的对比来衬托红棉的盛放和老干的沧桑伟岸。

荔枝为岭南佳果，历来吟诵者众，尤其苏东坡"日啖荔枝三百颗，不辞长做岭南人"之诗句，更是千古传诵。荔枝入画，早见于宋人册页之中，而岭南画家几乎都画过荔枝，关山月自然也不例外。关氏写荔枝不多，皆即兴之作，颇多生趣，作于1983 年的《丹荔图》（图 15）即为其一也。该画写荔枝数串，掷散在地，配以竹篮和长柄镰刀，颇具农家趣味。画上题识："民安物阜荔枝多，又到罗岗[冈]竞踏歌。雨意赏梅嫌未足，老饕半日羡东坡。本岁曾赴罗岗[冈]作春雨赏梅，今值荔枝丰收，又作啖荔雅集，归来得此口占并为图之，聊以寄兴耳"[28]，记述了作画的缘由和愉快的心情。《荔枝》（1984 年）则写苏东坡"日啖荔枝三百颗"诗意，以焦墨写叶，洋红画果，对比强烈，用笔老辣，颇具白石老人之风。而《荔枝图》（1994 年）是为孙儿写生示范之作，既有笔墨趣味，又不失物象形态的生动。

值得注意的还有园庭系列作品，皆写庭中花木，构图都为正方形，颇具现代构成趣味，应视为关氏的实验作品。其中《园庭四题之一》（图 16）以浓墨写芭蕉，白描双钩写竹，没骨画红棉，红、白、黑的色彩对比，芭蕉成块的墨色，竹子的线条，红棉的点缀，构成了点、线、面的画面组合。《窗前情趣》（图 17），真实地表现了窗外所见，石青色画龟背叶，焦墨写竹，简练清新，赭石画鸟笼，笼中透出了黑色的八哥，这些庭园中的寻常之物，往往为人所视而不见，笔墨图就，趣味盎然，这就需要心灵的发现。

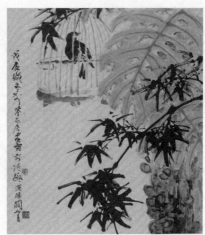

图16／《园庭四题之一》／关山月／1986年／
66.5cm×68cm／纸本设色／广州艺术博物院藏

图17／《窗前情趣》／关山月／1988年／
114cm×67cm／纸本设色／私人藏

纪念关山月诞辰100周年
Commemorating The 100th Anniversary Of Guan Shanyue's Birth

四、结语

　　关山月和20世纪的许多中国画家一样，无可避免地面临传统笔墨的现代转型的
困境，也同样面临雅俗的选择。[29]岭南画派是近现代中国美术变革洪流中具有革新抱
负的中国画学派，其自觉地从现实出发，通过写生展开了对中国画的改造，并从唐宋
绘画及东方文化圈中寻求属于本民族的传统，以回应来自西方的冲击。如何将传统的
中国画语言与西方的视觉经验结合起来，以表现来自现实生活的感受，是关山月始终
坚持不懈的艺术探索方向。值得注意的是，关山月晚年坚持用古体诗表达新时代内容
和个人情思，这在同类画家中是较为少见的，但这正是其对中国画传统诗画结合模式
的践行。我们在关山月的晚年花鸟画中，看到的是其对传统人文情思的转化和延续。
正如关山月晚年所讲的"继往开来"，即通过花鸟画的笔墨实验来探讨文人画传统，
表现时代精神和新的个人情感。这或许就是其花鸟画的意义所在。

<div style="text-align:right">2012年8月于二安书屋</div>

注释：

1．李伟铭《关山月梅花辨》，《天香赞——关山月梅花选集》，海南出版社2000年版，第11—15页。

2．关于20世纪50—60年代花鸟画问题的争论详见何溶《山水、花鸟与百花齐放》，《美术》
　　1959年第2期；何溶《牡丹好，丁香也好——"山水、花鸟与百花齐放"之三》，《美术》

1959 年第 7 期；俞剑华《花鸟画有没有阶级性》、葛路《再谈创造性地再现自然美——关于花鸟画创作问题》、何溶《比自然更美——纪念于非闇先生，兼论山水、花鸟和百花齐放》，《美术》1959 年第 8 期；程至的《花鸟画和美的阶级性》，《美术》1960 年第 6 期；金维诺《花鸟画的阶级性》，《美术》1961 年第 3 期等。

3. 同注 1。

4. 陈湘波《赢得清香沁大千——关山月先生的花鸟画艺术简述》，关山月美术馆编《时代经典——关山月与 20 世纪中国美术研究文集》，广西美术出版社，2009 年，第 81—85 页。

5. 程杰《"岁寒三友"缘起考》，《中国典籍与文化》，2000 年，第 3 期。

6. 许志浩《中国美术社团漫录》，上海书画出版社，1994 年，第 73—74 页。

7. 何香凝美术馆编《何香凝的艺术地图志》，岭南美术出版社，2007 年，第 86—87 页。

8. 关山月《三友迎春图》题识，关山月美术馆藏，1995 年。

9. 关山月美术馆编《关山月诗选——情·意·篇》，海天出版社，1997 年，第 118 页。

10.《爱妻仙游周年悼》曰："痛别仙游瞬满年，后生有志慰安眠。长明蜡烛敦煌梦，照我丹青未断弦。1994 年 11 月 15 日晨于广州。"关山月美术馆编《关山月诗选——情·意·篇》，海天出版社 1997 年，第 145 页。

11. 同注释 10，第 162 页。

12. 同注释 10，第 172 页。

13. 同注释 10，第 172 页。

14. 叶春生《岭南风俗录》，广东旅游出版社，1988 年，第 12 页。

15. 关山月《水仙》（1979 年，133.3 cm×64 cm，关山月美术馆藏）题识："《天隐子》有云：在天曰：天仙，在地曰：地仙，在水曰：水仙。（屈原）《拾遗记》说，屈原隐于沅湘，被逐，

乃赴清冷之水，楚人思慕，谓之水仙。今岁案头水仙盛开，欣然命笔图此，并录前人旧载补白，一九七九年新春关山月于珠江南岸隔山书舍镫下。"

16. 关山月《墨牡丹》（1979年，134㎝×64㎝，关山月美术馆藏）题识："莲枝未长秦蘅老，走马驮金薝春草。水灌香泥却月盘，一夜绿房迎白晓。美人醉语园中烟，晚华已散蝶又阑。梁王老去罗衣在，拂袖风吹蜀国弦。归霞帔拖蜀帐昏，嫣红落粉罢承恩。檀郎谢女眠何处，楼台月明燕夜语。己未新春试以浓墨画牡丹花，并录李贺《牡丹种曲》，漠阳关山月于珠江南岸隔山书舍写生。"

17. 端木蕻良《题关山月绘赠墨牡丹》，关山月美术馆编《关山月研究》，海天出版社，1997年，第51—52页。

18. [清]屈大均《广东新语》卷二十五，中华书局，1985年，第642页。

19. 分别见关山月《天香国色》题识，广州艺术博物院藏，1979年；关山月《天香国色》题识，澳门普济禅院藏，1979年。

20. 徐悲鸿《关山月纪游画集序》，《关山月研究》，第10页。

21. 陈滢《岭南花鸟画流变1368—1949》，上海古籍出版社，2004年，第215页。

22. 陈滢《花到岭南无月令——居巢居廉的乡土绘画》，氏著《文博探骊》，岭南美术出版社，2010年，第32—58页。

23. 关山月美术馆编《关山月诗选——情·意·篇》，第136页。

24. 关山月《巨榕红棉赞》题识，关山月美术馆藏，1989年。

25. [清]屈大均《广东新语》，第617页。

26. 关山月《绘事话童年》，关山月《乡心无限》，江苏文艺出版社2008年版，第6页。

27. [清]屈大均《广东新语》，第615页。

28. 关山月《丹荔图》题识，广州艺术博物院藏，1983年。

29. 这方面的专论详见石守谦《绘画、观众与国难——二十世纪前期中国画家的雅俗抉择》及《中国笔墨的现代困境》，《从风格到画意——反思中国美术史》，台北石头出版股份有限公司，2010年，第353—393页。

关山月的早期临摹、连环画及其他
Guan Shanyue's Early Copies, Comic Strips and Others

关山月美术馆馆长　陈湘波

Curator of Guan Shanyue Art Museum　　Chen Xiangbo

内容提要：关山月先生（1912—2000）是在 20 世纪中国现代化进程中作出卓越贡献并产生重大影响的杰出画家，在每个历史时期都留下了风格独特的代表作品。但与这些耳熟能详的代表作相比，他从 20 世纪 30 年代到世纪末留下的大量速写、书法、临摹以及连环画创作稿，往往不为大众所知。其实，这些都是构成其艺术成就不可缺失的因素。本文通过对他的速写、书法、临摹，以及连环画创作的分析，呈现画家艺术生活经历中的真实、具体的一面，进而深入了解对他的人生和艺术产生影响的多种原因。

Abstract: Guan Shanyue (1912—2000) is a great painter who has made remarkable contribution and important influence in the modernization of 20th century, and he has left works of different style in different historical periods. However, compared with these famous works, his large amount of sketches, calligraphy, copy and comic strips draft are not known to the world. In fact, these are the factors which can not be ignored in his art achievement. This paper, by analyzing Guan's sketches, calligraphy, copy and comic strips, attempts to find the real and concrete side of the artist's art life so as to understand the further reasons influencing his life and arts.

关键词：关山月　临摹　连环画

Keywords: Guan Shanyue, Copy, Comic Strips.

关山月作为一个卓有建树的中国画家，广受关注的无疑是他各时期风格独特的代表作品。相对而言，他从 20 世纪 30 年代到世纪末留下了大量的速写、书法、临摹、以及连环画创作稿，往往被不经意地忽略，而不为大众所知。如果说关山月的代表作是其艺术成就的辉煌顶峰的话，那么他的速写、书法、临摹，以及连环画创作，正是构成其艺术成就不可缺失的因素,也为我们研究关山月艺术提供了直接、鲜活的史料。

为此，在《关山月全集》的编辑过程中，我们设立了速写、书法、综合卷。综合卷主要收入的是关山月的临摹、连环画稿和一些手札杂项。在这些珍贵的文献中，我们能够管窥关山月许多鲜活的生活轨迹，也为我们呈现出画家艺术生活经历中的真实、具体的一面，对于我们深入他的内心，了解对他的人生和艺术产生影响的多种原因有很大帮助，特别是其中的种种细节使我们在探讨关山月的创作时，不至于停留在徒见成功之美，不思所至之由的浅显的层次之中。

一、三次不同的临摹

临摹是学习研究中国传统绘画一项不可缺少的训练。在关山月的艺术生涯中曾有三次重要的临摹活动。第一次是在 1938 年 10 月，日本侵略者占领广州后，关山月追随老师高剑父逃难到了澳门。当时，高剑父寄居在澳门观音堂的退一步斋，关山月在老师的帮助下，也借住在东侧的妙香堂。1939 年间，老师高剑父拿出自己收藏的古画，以及日本画家竹内栖凤等人的作品印刷品，让关山月临摹学习。这个情况关振东[1]的《情满关山——关山月传》有这样的记载：

自从关山月到了澳门后，高剑父一反过去的作风，把从来不肯拿出来让人一看的珍藏古画，一卷一卷的展开来借给关山月临摹。关山月把这些难得一睹的古画视为瑰宝，一卷到手便昼夜玩味，务必将其形神都摹写出来。他的肚子常常困填不饱而饥肠辘辘，但他

却享受着丰富的精神食粮。他从这批古画中学到了不少传统的技法。有一次，赴日留学的同学李抚虹带回的一本《百鸟图》，作者是日本人，全是花鸟写生，把每一种雀鸟的特点都画出来了，千姿百态，栩栩如生。关山月看了爱不释手。但李抚虹对这本画集珍惜如宝，轻易不肯借人，关山月向他乞求了好几次，最后才答应借给他半个月，届时无论如何都要收回。关山月拿到手后，利用晚上的时间赶紧临摹，每晚都熬到深夜一两点钟，这样一连熬了十五个夜晚，终于把整本画集全部临摹了出来，这使他得益为浅。在后来颠沛流离的日子中，他一直把这个摹本带在身边，珍藏到今。

由于这些临摹学习的情况和资料现在几乎看不到，习作也没能保存下来，能看到的仅有在经关老生前审阅过《情满关山——关山月传》有相关的记载，另外还有关山月临摹的一套花鸟画临本。这套临本的原稿应该是当时赴日留学的同学李抚虹[2]带回的一本《百鸟图》，其部分图稿我20世纪80年代在广州美术学院中国画系学习时，在周彦生老师家中曾见过复印件。1996年，我在关山月家中协助整理关老捐赠作品和资料期间，曾目睹这些临画。临画被装裱成册页形式，为纸本设色，现共保存有90张。尺寸分为两大类，分别是29厘米×36厘米和34厘米×24厘米两种，前者以大型禽鸟鹰、雉鸡、鹭等为题材，后者为小型的山雀、燕子等题材，而且每个题材二幅，一幅主要是不同禽鸟的结构图，大部分都包括有展开的翅膀、不同角度的头、脚的局部结构等，而另一幅则是不同禽鸟生活环境的全整的画面。整套临本共有40余种的禽鸟图。从画面看，关山月当时强调的是客观的摹写禽鸟的结构，注重对禽鸟结构的研究和学习，以至于有些画面并没有完成，只有清晰明确的线条和准确的禽鸟结构的表现，而没有着色。从整个临本看，作品华丽淡雅兼具，而线条简洁。原稿虽是出自日本画家之手，却也有中国宋画的风味余韵。但和国人熟悉的《芥子园画谱》、《点石斋画谱》和《石竹斋画谱》等画谱最大的不同，也是最可贵的地方，是所有禽鸟的结构刻画得严谨、自然、准确，可以看出画家深厚学养和细心严谨的观察力。我在征得关山月同意后借出，曾由秘书关志全陪同全部复印作为资料，后又复印一套交关山月美术馆保存。

而第二次重要的临摹活动，是在1943年初夏，关山月夫妇与赵望云、张振铎到敦煌莫高窟考察、临摹敦煌壁画，这是关山月艺术生涯中最为重要的一次临摹活动。同样，关于这次临摹敦煌壁画的资料也不多，只有关山月自己的一些回忆和深圳关山

月美术馆收藏的 82 张敦煌临画。从关山月美术馆收藏的敦煌临画看，这次临摹与第一次临摹有很大的不同，主要表现在：第一次临摹重在"摹"，重在对禽鸟结构的研究学习，而这次临摹重在主动的"临"，重在对原作的神态、笔墨和气韵的把握。

关山月在《关山月临摹敦煌壁画》的自序中，回忆起他当时临摹敦煌壁画的想法和情况时说：

莫高窟的古代佛教艺术，原来是从国外输入的，但经过中国历代艺术家借鉴改造之后，就成了我们自己民族的东西。我这次临摹由于时日所限，只能是小幅选临。选临的原则有三：其一，内容上着重在佛教故事中精选富有生活气息而最美的部分，其中也有不少是历代的不同服饰的善男信女的供养人。其二，在形式上注重它的多样化，如西魏、北魏、六朝以至初唐盛唐各代的壁画，风貌差异却很大，而且造型规律和表现手法也大不相同，只要符合我的主观要求的，就认真地选临。其三，我没在依样画葫芦般的复制，而临摹的目的是为了学习，为了研究，为了求索，为了达到'古为今用'的借鉴。因此，在选临之前，必须经过思索，经过分析研究，即尽可能经过一番咀嚼消化的过程。因而临摹时一般不打细稿——是在写敦煌壁画，而不是僵化的复制；务求保持原作精神而又坚持自己主观的意图。这些选临原则，和我的用心所在，也许就是常书鸿和黄蒙田先生据说我的临摹与众不同的所在。我通过这样的选临实践之后，确实体会很深，收获甚大。一九四七年我到暹罗及马来西亚各地写生时，就是借鉴敦煌壁画尝试写那里的人物风俗画的。[3]

关山月在 1946 年撰写的《敦煌壁画之介绍》中还认为：

西魏、北魏作品用色单纯古朴，造型奇特、人物生动、线条奔放自在，与西方艺术极为接近，盖当时佛教艺术实由波斯、埃及、印度传播而来，再具东方本身艺术色彩，遂形成健陀罗之作风，至唐代作品已奠定东方艺术固有之典型，线条严谨，用色金碧辉煌，画面繁杂伟大，宋而后因佛教渐形衰落，佛教艺术亦无特殊表现，且用色简单而近沉冷，画面松弛不足取也。[4]

关山月的回忆基本了反映了他临摹敦煌壁画的基本思路和想法。我们来具体分析这批敦煌临画，画作尺寸都不大，其中尺寸最大的一张是《六朝佛像》75 厘米 ×16.5 厘米，最小的《一百二十五洞》19.1 厘米 ×26.4 厘米，绝大部分为 20 厘米 ×30 厘米左右；按照敦煌壁画的分期，关山月敦煌临画基本涵盖了莫高窟各个时期的作品，具体包括：

隋代以前的早期（发展期）作品 34 件，隋唐时期（极盛期）作品 41 件，晚期（衰落期）作品 7 件，这些作品基本体现出不同时期的敦煌壁画的特点；按临画的题材分类：表现出资造窟、塑佛画佛像的功德主、窟主及其家属等供养人的为 21 件，反映社会生活的 10 件，舞蹈 3 件，射箭 1 件，汉民族神话 1 件，鸟兽 12 件，山水 2 件，描绘释迦牟尼佛忍辱牺牲，救世救人善行的本生故事画 3 件，描绘释迦牟尼佛今世从入胎、出生、成长、出家、苦修、悟道、降魔、成佛及涅槃等佛经故事 2 件，佛像 14 件，飞天 6 件，伎乐天 6 件；从画面表现手法来看，白描 15 件，其中包括 4 张用朱砂勾线的，其他为水墨设色，全部临画题款所用的洞窟编号为张大千编号 [5]。由此可以看出关山月的临画多数选择了与社会生活相关的题材，这种选择反映了他对不同时期敦煌壁画的认识和价值的判断，我们就不难理解现存的关山月敦煌临画，唐代以前（包括唐代）的有 75 件之多，而宋以后的只有 7 件的原因。我们都知道，这次临摹的对象并非以往传统意义上的名家作品，而是色彩浓重、构图饱满、中外风格相互融合的宗教绘画。关山月临摹时，并没有在绘画技法上作严格的探讨，而是通过现代的宣纸、毛笔、墨和颜料，运用现代中国写意画的技法采用对临的方法来临摹的。他实际是以敦煌壁画为依据，通过自己的分析、研究、理解和体会，立足自己的角度，来重新演绎敦煌壁画。虽然没有脱离客观的临本，却往往是根据自己的主观要求来表达自己对不同的敦煌壁画的理解，来表现不同时期敦煌壁画的内在精神，体现了关山月敦煌临画的个人特色。而敦煌临画对关山月的影响最直接的反映是他接着的南洋写生。

抗战胜利后，1947 年关山月回到广州，还临摹了一张《八十七神仙图》，尺寸为 45cm×259cm，作品为纸本水墨。该作品现藏于广州岭南画派纪念馆。这是关山月在短暂的相对安定的情况下的临摹，他在 1956 年 7 月的画跋中谈到了自己对这次临摹的看法：

此卷之历史渊源，知远宋朝乾道八年六月望岐阳阳子钧书跋称为五帝朝元图，吴道子画，元朝大德甲辰八月望日，吴兴赵孟頫跋称为朝元仙仗，谓系武宗元真迹，至清嘉庆二年黎简跋此卷，已发现另一卷神气笔力似同此本，较精细而栏槛，时有改笔，是则此为初稿，他本则为第二稿也。原卷无笔者款置，只有神象头顶写一长方格，内注明某某金童玉女，及某某真人仙伯帝侯王等类，鉴藏章十余枚，如稽古殿宝，赵子昂、二樵山人等，此卷大德丁酉秋顾氏以二百金购归，经名家鉴定者，吾意原系唐代壁画原稿，经北宋名手

临抚收藏。该卷运笔鬼斧神工，确是稀世珍奇，勿论一稿二稿想均为后人重临者，非原作者手笔也。如此瑰伟之壁画造象，各臻巧妙，八十余法相及装饰物件，无一相同实为吾国空前巨制，可称古装人物画之典型。余无缘获睹真迹，殊感遗憾。此图系借友人所藏原作照片重临者。复制中该照片被索还，故仅及全卷之半，并系该卷题跋于此，以识不忘耳。一九五六年七月盛暑关山月补记于武昌。

我国绘画遗产非常丰富，前人留给我们大量的优秀作品，创作了很多精到的技法。临摹是学习古人和他人技法必不可少的重要手段。关山月先生也正是在 20 世纪 40 年代期间通过三次临摹活动，学习和研究前人用笔、用色、造型、构图等表现方法，并在临摹实践中体会传统绘画的技法、韵味，进而掌握了隐藏在笔墨色彩间的中国传统绘画的规范。这对我们探讨关山月艺术有着重要的价值。

二、关山月连环画创作

关山月先生在 20 世纪中叶曾创作过三套连环画，其中在 50 年代初已出版的有以江萍[6]作品《马骝精》为脚本创作的连环画，以及 1951 年创作的反映关山月先生参加粤西山区土改和剿匪斗争的现实为题材的《欧秀妹义擒匪夫》[7]。而关山月现存唯一一套连环画稿，是 1949 年 5 月到 10 月间在香港创作的《虾球传·山长水远》。原稿每幅尺寸为 22 厘米 ×27 厘米，共为 98 张，其中有一张两面都有画，而现在画稿上的关山月早年用的两个小印是关老的女儿关怡老师后来钤上的，这是关山月创作中最早的、篇幅最多，最为重要却在当时没有正式出版的连环画。

1949 年的春天，中国社会政治、军事形势发生了迅速的变化。在这样大的时代背景下，关山月在广州参加了"反饥饿、反迫害、反内战"活动受到恐吓，被逼于同年 5 月悄悄地离开广州逃到香港，在他的老朋友香港著名美术评论家黄茅和人间画会[8]的负责人黄新波、张光宇等进步画家帮助下，参加香港人间画会的活动。当时，在香港人间画会的组织推动下，香港以左翼文学为表现题材的漫画、连环画创作风潮臻于热烈，香港主流报刊上也开始连载连环画。据不完全统计，自 1949 年 1 月起，曹平的《白毛女》和米谷的《小二黑结婚》分别在《大公报》、《文汇报》连载；5 月，

文魁的《人民英雄刘志丹》在《文汇报》连载；6月，黄永玉的《民工和高殿升的关系》在《大公报》始连载；7月，林守慈的《七十五根扁担》在《大公报》连载，杨维纳的《翻身投军》在《华商报》连载；8月，古元的《女英雄赵一曼》也在《华商报》连载。

关山月的《虾球传·山长水远》连环画正是在这样的背景下创作的，他是以《虾球传》第三部《山长水远》为蓝本，勾画出新中国成立前夕粤港社会的景象以及当时民众的现实生活。该画作具有浓厚的粤港地方特色，与画家当时的生活环境和在香港画的反映香港平民生活的速写可以说是一脉相承[9]。关山月在这套连环画的人物处理上，造型夸张，但又质实具体，对虾球、丁大哥等主要人物形象的塑造，应该说具备了典型而生动的特色，特别是成功地塑造了16岁的街头流浪孩子——虾球。虾球曾充当了黑道中人的得力马仔，后在劫富济贫的正义感驱使下，加入了游击队的行列，他为人机灵，又刻苦耐劳，在多位革命前辈引导下思想渐趋成熟。虾球的智勇在画作中得到充分发挥，他屡建战功的形象感人至深；从整套连环画来看，画家在对反面人物如鳄鱼头、马专员的形象塑造上略胜一筹，画家用生动的形象揭露了旧中国的腐败和黑暗。整套连环画通过采用远、中、近景互补的构图方式，突出了主要人物，使读者不仅能从中看懂故事，完成阅读连环画第一个层次的功用，而且从中我们还能感受到画家的文艺观点和政治倾向。

由于连环画是近代中国大众文化的独特创造，它无论从样式、开本、画法乃至命名上，全是中国式的，十分契合民族的审美心理，也曾被大众所普遍认可，它不仅是青少年的重要课外读物，也是许多成年人文化娱乐的重要内容。因此，新中国对旧的绘画形式的改造，首先是从最为普及的年画、连环画开始的[10]。这使得连环画在新中国成立后得到超常的发展，不仅提高了连环画的社会地位，也从整体上提高了连环画创作的艺术水准，出现了一批能在绘画史上立足的作品。而关山月创作《虾球传·山长水远》连环画，就刚好在这个历史交替的新中国成立前夕，因此，对关山月在香港创作的连环画的研究，不仅对于研究关山月艺术提供了新的样本和新的视角，而且对于推动对上世纪中国连环画发展的研究和挖掘工作的开展，也将显现出其独特的价值和意义。

注释：

1. 关振东（1928—2009），笔名江南月、石央。曾任《南方周末》首任主编，广州市政协副秘书长兼《共鸣》杂志总编辑，《炎黄世界》杂志社执行社长。

2. 李抚虹（1902—1990），广东新会人，原名耀民，号照人。毕业于广州政法专门学校，后又从高剑父学画并东渡日本深造，归国后专意作画，并为高氏襄理学务，抗战时期在香港与方人定等人共组"再造社"、曾任华侨书院艺术系主任，香港教师会、香港政府文员会学术组国画导师，香港美术会第六届执委主席。书法、金石、诗文皆工，著有《谢赫六法初探》、《画学与画法》等。

3. 载许礼平编《关山月临摹敦煌壁画》，翰墨轩出版有限公司，1991年9月。

4. 见关山月撰写的《敦煌壁画介绍》书法，25cm×52cm，藏深圳关山月美术馆。

5. 莫高窟石窟编号，包括：1941年，张大千曾对莫高窟洞窟进行的编号，共编为1—309号，被称为"张大千编号"；而对莫高窟最早编号是1908年，法国人伯希和对洞窟进行的编号，共编为1—171C号，共编了370个窟龛，被称为"伯希和编号"；第二次是1922年由驻防敦煌肃州巡防第四营统领周炳南命营部司书会同敦煌县警署对莫高窟的编号，共编为1—353号，被称为"官厅编号"；1943年史岩在莫高窟，在张大千编号以后再次进行编号，编号为1—420号，被称为"史岩编号"；1947年在常书鸿主持下对原有编号进行整理和补充后再次编号共492号，被称为"敦煌文物研究所编号"，此编号已为国内外所公认，并普遍使用。

6. 郑江萍（1923—1993）原名郑云鹰，笔名江萍，广东佛岗人，中共党员。1944年毕业于广东韶师高中。1938年参加革命工作，历任广东佛岗中学党支部书记，广东东江纵队连指导员，广东粤桂湘纵队西江部连指导员，香港西营盘劳工子弟学校校务主任，中共广东连县中心县委宣传部部长，中共中央华南分局宣传部文艺处副处长，中共广东省委理论处干事、秘书，广东省作家协会文学院专业作家，中共清远县委副书记，中国作家协会广东分会党组书记、副主席。广东省第四、五、六届政协委员。1948年开始发表作品。1980年加入中国作家协会。著有长篇小说《港九枪声》、《何直教授》、《长路》，中篇小说《马骝精》、《刘黑仔》，短篇小说《佛仔》、《取枪记》、《何老懵》，话剧剧本《短枪队长》，《郑江萍文集》(5册，120余万字)等。《过江龙》获广东省戏剧家协会剧本奖。

7. 《欧秀妹义擒匪夫》连环画，1951年出版，家属藏有印刷本。

8. 1946年秋，人间画会在香港成立，这是中共香港党组织直接领导下的美术团体。最初注册发起人有张光宇、黄新波、特伟、梁永泰、黄茅、陆无涯、符罗飞等人，符罗飞为第一任会长，张光宇为第二任会长，黄新波作为中共党员担任秘书长，实际上的负责人。

9. 关山月美术馆编《人文关怀——关山月人物画学术专题展》，广西美术出版社，2002年，第51—58页。

10. 1949年11月26日，文化部公布了《关于开展新年画工作的指示》，1950年，毛泽东又向文化部提出改造旧连环画。

"适我无非新"

——关山月书法简论

"To me There is Nothing but New"

——Brief Introduction to Guan Shanyue's Calligraphy

中国美协理论委员会副主任兼秘书长　李 一

中国艺术研究院博士研究生　李阳洪

Deputy Director & Secretary-General of China Artists Association　Li Yi

Postgraduate (MA) of Chinese National Academy of Arts　Li Yanghong

内容提要：关山月是 20 世纪卓有成绩的画家，其书画互通，重视书法功力的积累，并化入画中。他从小接受书法训练，功底深厚。高剑父和时代的"碑派"审美对他的书法风格有很大影响。书法审美注重求"真"，在艺术中找到真我，同时，又主张创新，自出风神，并将技法的锤炼、骨气的注入、笔墨的把握作为这一切的基础。

Abstract: Guan Shanyue, a renowned painter and calligrapher in the 20th century, attached great importance to accumulation of the skills of his calligraphy and tried to blend it into painting. He started learning calligraphy at an early age , which provided a solid foundation for his achievements. Gao Jianfu and the aesthetic views of "Bei" calligraphy at the period greatly affected his calligraphy style. He focused on seeking for "Zhen"——to find out the essence of art. At the same time, he advocated that innovation comes from one's own heart, and tempering technical level, injection of "Qi" and understanding "bimo" are the bases of them.

关键词：书法　关山月　真　创新

Keywords: Calligraphy, Guan Shanyue, "Zhen", Innovation.

　　关山月是 20 世纪中国画的代表人物之一，他引领岭南画派走上了新的高峰。近年来，学界对其绘画的整理和研究的成果非常突出，关于他的书法却罕见论述。关山月书画双修，对书法的学习和实践伴随其一生，是其艺术人生的重要组成部分。他不仅在书法上取得极高的成就，而且注重书画之间的相互联系、相互渗透，把书法的用笔、立意自觉地融化到中国画的创作之中。关山月之所以在中国画创作上取得非凡的成就，是与其深厚的书法功底，长期的书画双修分不开的。因此，研究其艺术成就，不能忽视其书法——这正是我们亟待梳理、研究的部分。本文将对关山月书法艺术作一简论。

一、"狂非轻法度，似要存风神"——关山月的书法之路

风雨笔耕数十年，丹青未了梦难圆。[1]

　　这是关山月在回顾自己一生研习书画时的感慨。关山月一生和书画结下不解之缘，在山水、人物、花鸟方面都取得极高的成就。他的书法则是从小打下坚实的功底，因为其父认为习画没有出路，读书才是正事，所以更重读书习文。伴随诗文的学习，少年关山月的书法水平取得不小的进步。1931 年，青年关山月考入广州市立师范本科学习，民国时期的《师范学校规程》规定本科有习字一门课[2]，这对其书法的学习必有很大的帮助。师范毕业后，他到广州九十三小学任教，与校长卢爕坤和同事邓文正（甲午海战英雄将领邓世昌的儿子）相友好。卢、邓二人书法篆刻造诣精深，与关山月共同切磋。关山月晚上常躲进邓家，将邓文正收藏的碑帖、印谱一一览遍，通过品鉴进行书法、篆刻的学习。关山月养成了清晨临习碑帖的习惯。[3]

　　虽然我们今天已经不能看到他青少年时候的作品，但从其经历和后来的作品中可以看出，他非常深入地临摹了唐代的楷书，接受了严格的"法"的训练。如他敦煌归

来写成的《敦煌壁画之介绍》一文之行楷书，字法端严精谨，笔法纯熟骏爽，可见其早年在楷书上下了不少功夫。临习行楷书对于学习行草、楷书都非常重要。"草不兼真，殆于专谨；真不通草，殊非翰札"（《书谱》），真书（楷书）与草书的紧密关系，行楷书是打通真与草最重要的关节和基本功。习行楷既可得到楷书精准的点画、结构，又可获得丰富的行草书笔法和流动的笔势，这二者结合能使楷书写得谨严又笔势畅达，使草书在圆转飞动中不失点画形态，既流畅，又有停与留的点画节奏。关山月早年行楷书的底子，为他后来的书法创作和画作题跋打下了扎实的基础。他晚年的书法作品以行草书居多，能在迅疾多变中守住法度，奔蛇走虺，雄伟狂肆，纵横八方，却依然具有深厚的审美内涵，让人在领略其飞动洒脱气质的同时，留连于其书法内在的众多审美元素和蕴藉之处。

当然，老师高剑父是他学习的重要引路人和师法对象，无论绘画还是书法。对比高、关二人的草书，在点画形态、字形结构、用笔方法等方面，都有明显的相似之处。但正如关山月所言，"似要存风神"，他对前人，包括高剑父书法的取法，皆是从艺术本体的规定性方面，如书法本身的形、质、力、情、意、势、味的内涵入手，因此，他所言的"似"，初要形似，继而形神皆似，最后出离于前人，呈现个人的风神。当然，这个人风格的形成，与二人的书法基础和早期取法有极大关系。高剑父生活在清晚期，学习的是当时主流的"碑派"书法，当其进行草书创作时，并不注重帖派的净洁精雅，不拘泥于点画的完整度，在不衫不履中，彰显了碑派质地的朴劲拙厚和草书的简骏古静。清人碑帖结合的余绪亦影响了高、关二人，碑帖无法在兼容中展现碑、帖各自的全面优点，因此，必然有所取舍。关山月以帖为底，后期融入从高剑父处吸取碑质的浑厚，因此，其行草书总体以笔势的连贯飞动见长，在深厚的质地中流淌出潇洒的草情草意。

当然，碑帖融合本会简化帖派笔法，减少碑派的古拙之意，这也是高、关二人所在时代的风貌和特点。二人皆以绘画名世，书名不显。若非要将画家的书法衡之以同时代一流书家标准，未免强人所难。于画家而言，二人的书法功底十分深厚。关山月执着的艺术追求，对书法的重视和锤炼以及他达到的书法水准，今日画界的书法难以与之比肩，这也正是其书法的历史意义所在。

二、"纸上得来假，笔头要写真"[4]——关山月的书法审美

关山月是深谙中国艺术真谛的书画家。他十分注重对艺术之"真"的追寻。

"真"是中国艺术根柢的精神之源。早在中国哲学与审美精神构建初期，庄子就谈道："真者，精诚之至也。不精不诚，不能动人。"[5]庄子之真，是人生本性提炼后的至真至纯，融入艺术，作品散发出的气息自然真切、不虚伪、不假饰、不做作——中国文艺审美以真诚袒露这种至真之情作为最本质的要求。刘勰认为"为情者要约而写真"（《情采篇》），珍视真情流露；皎然《诗式》提出"真于情性"；李贽要求纯真至性的"童心"[6]，强调了真对于人、对于艺术的根本意义。

书法是汉字书写的艺术，不像绘画那样直接师法自然，不能直接取法自然界的物象形态，而是通过自然、生活、文化作用于人，改变人的修为、气质，将提炼后的精神展现于点画之间。作品的生气必然来自于人本性之真的修为，笔墨须直抵灵魂深处——写到精神飞动处，更无真象得真魂。

关山月强调的"纸上得来假"，是对一味临摹前人，缺乏个人真性情的批判。因此，绘画必须写生，得自然之生气。而书法的学习，则需要通过真切地体会自然、经历人生，真诚地追求经典达到的高度和真境，有了人之真的鲜活流露，作品才能生发勃勃生机。自然地，书法艺术将"真"作为最根本的标准："点画不失真为尚。"[7]"魏晋书法之高，良由各尽字之真态。"[8]书法的点画，组成了字，形成了整幅书法作品，对点画"真"的要求，就是对书法本身的要求，对书法本体的要求。"真"这一要求，是书法艺术在自身发展中不断整理、精炼、传承而来，体现了从点画、字法到整篇作品的精神状态，富含了中国文化与自然生命的特征。

这也正是关山月告诫"笔头要写真"之深切涵义所在——书法家需要在作品书写中袒露真的性情。点画中情、意、力、精、气、神等多种审美内涵的形成，固然需要书家高明的技巧，更需要性情之真的表达："笔性墨情，皆以其人之性情为本，是则理性情者，书之首务也。"[9]真性情带动书写，点画因此呈现书家个人生生不息的生气。此时所呈现的作品之"真"，既凸显为外在点画结构形式的生动，又包括了内在生命精气的流淌：精诚贯乎其中，英华发乎其外。这样的书法作品往往经久流传。当我们

打开经典的作品的那一刻，淋漓水墨中真气弥漫，情性完足，浸浸古韵，遥传千载，却仍旧鲜活、亲切、动人，将我们溶化其中。

我们从关山月与其师高剑父的审美观念中，也可以看出它们对于"真"之一贯追求和表达。高、关二人对待书法，一如他们的绘画，关心的不仅仅是用笔技巧，或者古典的雅洁气息，更多注重的是个人情感的表达。关山月那不拘起收的笔法，粗细强烈对比、疏密拉伸，加之燥润浓淡相间的用墨，繁绕盘旋的笔势，呈现的是类似画面的视觉形象，在这直来直往、无拘无束中，更为深层、更为重要的是与画家内心的情感息息相关，是其注重表现情感之"真"的表达。

"写心即是法"[10]，因为注重"真"的提炼，"心"的直接表达，直抒胸臆，就成为艺术佳作。也因此呈现出自己的特点，从而形成了同一派别里各自独立的存在。虽然高、关二人同为岭南画派，但各自遵从于自己的"心"，表达的是本性的"真"，自有特点与风貌，"老师与弟子不必出于一个套版，这对于老师或弟子的任何一方都不是耻辱，而是无上的荣耀，而事实上山月是山月，剑父是剑父，我在他们的作品上看到的是完全不同的两个人"[11]。这也正是关山月的成功之处。

当然，书法艺术之"真"的表达，毕竟是通过艺术语言来体现的。所谓"若使神能似，必从貌得真"，精神性的内涵体现于外在形式与风貌之中。这就要求技法锤炼至十分成熟的程度：

一方面，这源于书法的直接性。落笔一次成型，不能修改，成为个人性情的直接表露，因此，更直抵人之"真"。由此也对书写者提出了极高的要求。关山月强调毛笔是一个非常有利的武器，它的表现力是很强的，但必须做到"每下一笔都要成竹在胸。因为每一笔都会牵连到全局，所以笔笔都必须从整体出发，使每一笔都能起到每一笔的作用。"[12]"一点成一字之规，一字为终篇之准"（孙过庭），书法中的每一处点画，都有极其重要的功能，是整个字、整篇作品不可或缺的组成部分，所以，对每一笔一画、每一个字的锤炼，都是成为书法最为重要的基础。

另一方面，书法语言本身的丰富性，也是技法锤炼的重要内容，既要求笔法的多变，也要求将点画、结构中的丰富内涵表现出来。关山月谈到书法技法的多个方面的

把握：1. 字体结构是通过各种不同的笔法体现出来的。2. 运笔变化有着十分丰富的节奏韵律感。3. 一点一划的内涵都很丰富，如一条线的一笔和写一个"一"字的一笔就有很大的区别，"一"字的运笔就要体现一波三折。波是起伏，折是变化，欲左先右为一折，右往为二折，尽收处为三折，绝不同于平拖横扫的一条线。4. 点画的相似与变化的处理问题，如"三"字的三横和"川"字的三竖，每一横笔或竖笔的写法忌犯雷同。[13] 当然，书法的笔法的丰富性远不至于此，关山月抓住其中最为重要的变化，对书法技法难度进行强调了，有助于认识、理解和认真学习书法。

书法的外在形式，最为直接的体现是字的形体结构（赏析作品，在领略整体气息之后，直接进入对字形的识读）。关山月在理解结体方面，受到绘画的影响。李伟铭曾指出，他倾心于高剑父所言西人"无一不恃极端主义，故作惊人之笔"[14]，这其实也多少体现在他的结字形态方面。"立意每随新气象，造型不取旧衣冠"[15]，亦是他书法结体的写照。每每在字形中加入很多夸张的开合、欹侧，加之他常用老笔写字，锋颖已没，笔头粗糙，因此呈现一些特殊的点画形态和字形的造险。孙过庭谓书法结字有求平正、追险绝、归平正的过程，作为画家，关山月已得平正之形，即可题跋，但他有意识地追求奇险，也给他的字带来一些变化，这正出于他作为画家的构图审美的本性。这不同于潘天寿书法的空间形式感，潘氏故意打破字法、章法，正文和落款大小错落，形式至上，忽视内容的完整性，掺杂了更多的画意。关山月因为早年扎实的结构基本功，他的字形的变化，并不出现脱易、不成字形的状况。这其实十分不易，题跋构字不成方块字形，无法站稳，并不是今天的画界才出现，民国时期的美术学校已经出现学生无法题跋（一方面为文化底子原因，另一方面书法基础跟不上）的情况。所以，关山月对书法孜孜不倦的追求，对于书画家们是极好的榜样。

相较于书家而言，画家的用笔更为丰富和奇幻多变。关山月作为画家，亦会挥洒出一些不合书法法度的点画，从严谨的书法用笔而言，不太合规范。失之东隅，但收之桑榆，这突显了他的笔势的流动和气贯长虹之势。而与之相关的另一方面，是画家对书法之"法"的超越，从而直指艺术所想表达的"本真"。潘天寿曾言："孜孜于理法之所在，未必即书功之所在，盖泥于法即不易灵活运用其法也，然否？……尽信法，不如无法矣。"[16]清代石涛："古人未立法之先，不知古人法何法。古人既立法之后，便不容今人出古法。"[17]亦是反对恪守法度。有学生也记载了吕凤子以"非法"的手段，追求书写的拙趣：其一，打乱原有笔顺，于生拙中求得拙趣；其二，挥毫时

把注意力分散到纸外，随手运行，字的结构、虚实、疏密，往往于不经意中产生意料不到之趣。[18] 写意画家们似乎更加注重用笔的自有挥洒，点画信手拈来，力求在对法的熟练掌握和运用中，达到无法而法的境界。关山月的行楷书基础极好，所以在晚期的书写中，亦能在很大程度上自由地运笔，在缭绕中并不失法度，且能连贯一气，呈现出笔墨飞舞、顺势而发、气韵通畅、雄肆豪放的特点，正是在追求对"法"的超越的过程中达到的效果。

三、"骨气源书法，风神籍写生"——关山月的书画互通

关山月是注重写生的画家，有印章 "从生活中来"，主张绘画来自画家生活。但他并不因此放弃笔墨的基本功，从早年跟随高剑父学画，到从事中国画教学，直至晚年对"笔墨等于零"的讨论，他都非常重视中国画笔墨技法的锤炼，在接受《美术观察》杂志的采访时，他仍然强调："我在实践过程中感到中国画没有笔墨等于'无米之炊'，因为中国画是建立在笔墨之上的，没有了笔墨哪里有中国画？"同时，他也强调了书法对于绘画的作用："中国画强调书法用笔，气韵生动，以形写神。"[19]

中国画与书法，一直就有"书画本来同"（赵孟頫）的传统。王翚曾总结"以元人笔墨，运宋人丘壑，而泽以唐人气韵"，并非唐人以前无笔墨，只是元人重视、总结得更为突出。汤垕曾言："画梅谓之写梅，画竹谓之写竹，画兰谓之写兰，何哉？盖花卉之至清，画者当以意写之，不在形似耳。（《画鉴·画论》）"将书法的"写"在绘画中的运用进行阐释，绘画就是以书法的用笔，对胸中意象进行抒写，强调了书法功力，以笔法、笔势创造物象——书法的"写"本身，在画中是有独立的欣赏价值的，笔墨语言本身即有韵味有内涵的欣赏对象。明清画家，亦深谙此理。石涛也说："画法关通书法律，苍苍茫茫率天真。不然试问张颠老，解处何观舞剑人。"（《大涤子题画诗跋》）

至 20 世纪，即使是在西画冲击的情况下，国画大家们都非常重视书法："欲明画法，先究书法。（黄宾虹）" 吴作人曾称赞"齐白石的画才真是写出来的，既下笔造型，又书法用笔"，李苦禅认为"若没有书法底子，只是画出来，描出来，修理出来，没魄力，不超脱，显得俗气"，关山月曾评价"屺老（朱屺瞻）的画之所以笔力雄健，也同样得之于他的书法功力。"[20] 强调书法之"写"在绘画中的运用，实际

是强调了书法用笔中所融入的人的精、气、神等在画面中的注入流动，由此让画面显得生机勃勃，呈现出生生不息的盎然生气。

书画笔法的相通，赵孟頫曾进行了对应："石如飞白木如籀，写竹还应八法通。"石鲁更将书法的具体作用概括为："书法的好坏决定了笔墨问题，决定了章法问题和布局问题，以至各种各样的结构……所以我们把书法、把笔法叫基础。"关山月则重点强调了绘画的"线"与书法的笔法关系："由于'线'是中国画的基本语言，而中国画对'线'的理解和运用是以书法的道理来体现的，因此加强书法和篆刻的学习也是关山月中国画人物基础教学体系中的内容之一。"[21] 主张"通过书法篆刻的锻炼来理解下笔之道，来重视下笔之功；忽略了一笔之功，等于忽略了千笔万笔之力，因为中国画不但是从一笔一笔组合而成的，而且要做到一笔不苟，这就不能不从最基本的东西学起。"[22]

我们可以清楚地看到，关山月注重的是从每一笔的基本功练起，只有一丝不苟的严谨学习态度，才可能取得书法、绘画技法功力的提升。在重视每一笔的基础上，才可能解决石鲁所说的章法、结构、布局等问题。因此，书法篆刻的学习对于画家造型，增加画作内涵有着极其重要的作用。关山月画中那些山的轮廓、树的枝干，苍老劲健，深含书法中锋用笔的基础；人物衣纹的飘逸灵秀，是行、草书笔法的挥发。至于石的皴擦、梅的花瓣、叶的点染、鸟的飞翔、水的流动，无一不是书法用笔与绘画造型结合的锤炼成果。用笔的轻健迅捷，清刚爽骏，对笔势的自如化开，整体气韵的弥漫流动，皆可源自其书法用笔的熟练。

他的书法用笔体现在画作中亦有发展变化，以画梅为例，早年流畅白如，晚年敦厚深沉，随着人生阅历的增加，用笔有变化，内涵逐渐深厚。"如果说 20 年前老画家关山月画梅更多地将狂草入画而得潇洒俊丽的效果的话，那么，近几年来关山月却更多地是以篆隶入画而得凝重朴茂的效果了。前者重气势，近者更重气质。"[23] 此语正是其书法用笔对绘画之助的最好体现。

关山月重视绘画对书法的凭借，认为六法的"气韵生动"和"骨法用笔"，根源、凭借于书法，并十分认可张彦远的"骨气、形似皆本于立意而归于用笔，故工画者多善书"，认定这是中国画的基础。[24] 他也常常写行草对联作品"骨气源书法，风神籍写生。"强调"骨"，包含了骨架、骨力、骨质、骨势的含义。简言之，骨架即是结构、构图；骨力是笔法内在刚劲之笔力；骨质是内含刚柔的"棉裹铁"，百炼钢成绕

指柔的坚韧；骨势是运势行笔而成的挺拔正气，亦可称骨气。对于书画，"骨法用笔"有相同的要求。吕凤子十分认可荆浩的"生死刚正谓之骨"，强调力对于骨的塑造，且和情感相联系："没有力和力不够强的线条及点块，是不配叫做骨的"，"每一有力的线条都直接显示某种情感的技巧，也就被认为是中国画的特有技巧。"25 书法是书写者情感的表达，具有非常强的抒情性，是情感之迹、力量之积，同时也是个人"心力"（朱屺瞻语）的彰显，骨力的内蕴与个人修为、人生阅历、心性品格相联系——品格坚韧、气魄闳深的人格修养，才可能产生与之对应的挺拔健壮的骨力，超迈出尘的品性。"逍遥笔墨藏风骨"26 "老干纵横风骨厉，新枝挺直气冲天"，关山月清健的用笔，是他对骨法用笔的追寻和运用；"平生历尽寒冬雪，赢得清香沁大千"27 这是他的人生履历、学识和书法笔法、绘画技巧的锤炼赋予他的成就。

当然，书画的训练亦是相辅相成的。关山月的书法水平，也因绘画的造型、用笔等能力深化得到提高：书法的笔法丰富性得到进一步加强；笔墨的内涵增加；绘画用笔的自由多变带给书法创作洒脱自由的广阔天地。

四、"着笔先须寻到我，运思更莫类同人"28——关山月谈艺术创新

20 世纪初，巨大的社会动荡、变革刺激了文化、艺术求变。在书法方面，康有为是当时书坛求变思想的极力提倡者，尊碑砭帖，刮起一阵旋风。在绘画上，关山月的西南西北壮游写生行是借鉴西画，为中国画寻求新途径。郭沫若在《塞外驼铃》一画上题跋写道："关君山月有志于画道革新……一以写生之法出之，成绩斐然！"借鉴西画写生取景方式、渲染技巧，将传统的笔法、皴法、墨法灵活化用，中国画笔墨的基本内容融入画面不着痕迹，中国画的气韵却又非常分明。

在写生中去寻找不同于他人之处，这是他"运思更莫类同人"的思想的写照。但更重要的是，这不同、新颖之处的前提是——"着笔先须寻到我"。

此处之"我"，并非人之皮相的不同或画面的形式不类同于人，而是人本性在阅历中所形成的"本我"，这一"本我"与人类之"大我"相接通——寻找到了这一接通点，就是寻找到了人性之"真"。关山月所强调的"笔头要写真"，即对这一"本我"的抒写。他的创新，即以己之"真"，用个人契合的方式呈现出来，即成为书，

成为画，成为诗。

所以，关山月对学习的态度非常在意，认为要提防两种不同的学习态度："一种是只满足于第二步的所谓似，即仅仅满足于形似；另一种是舍本求末的做法，即离开第二步的必经阶段来追求神似，只在形式上卖弄笔墨趣味，实际上并不能达到神似的目的。"[29]可见，关山月主张的是对形神兼备、气质俱盛的"真"的追寻：满足于临摹对象的形似，随人作技终后人，无自己之"神"，而只注重在形式上卖弄笔墨趣味，毕竟肤浅，作品中缺乏生命之真诚。

具体到书法的学习，自然应该在形似的基础上以己意出之。齐白石曾批评那些泥古不化、不知变通的书家："苦临碑帖至死不变者，为死于碑下。"[30]这"变"，当然也得结合自身的特点与长处，将优点发挥出来，达到最能展现生命精诚的高度。关山月则呼唤"不随时好后，莫跪古人前"：学习古人，不只是求其形，成为古人的傀儡。吸取经典书法的内涵，但要挣脱古人形式的束缚，借鉴时代的优点，亦不着时人窠臼。如此，方可直接抒发自己的性情，发挥自己的风貌、风神。同时，关山月作为画家，绘画的长处一寓于书，自然也有不同于严谨的书家笔法的特点。李苦禅这样解释画家书法出新的的特点："画家字，潜画意于碑帖功夫中，字为画所用，画为字所融，字如其画，画如其字，自有一番独特风貌。"[31]字如其画，画如其字，字画皆如其人，是人的本性流露，人书画一体，从而呈现出新的面貌。

对于书法出新，老一辈书法家有非常清醒的认识："创新的口号是对的……创新是应该的，但要按自身规律来创，按书法自身的规律来创，不要先想好一个模式来创。"[32]徐无闻主张出新意于法度之中，应当把握这一规律："退笔如山未足珍，读书万卷始通神。坡公此语真三昧，不创新时自创新。"[33]

"不创新时自创新"，当技法训练到能够抒写自身的本性和情感，人生修为能达到高境界并化用到书法作品中时，出来的面貌自是不同于人，亦是他人无法重复和模仿的，是勇猛精进的刻苦追求，亦是水到渠成的自然而然。

关山月的主张亦是英雄所见略同：

写心即是法，动手别于人。[34]

关山月主张的"写心"即写真，写真就是写我。"我"之大成即艺术之大成，艺术之成必然是无为而为、无为无不为的"不创新时自创新"。老一辈书画家在时代潮流中不为所动，执着地追求真我，从而寻找到艺术创作的真境，为时代的书画艺术树立了高度和榜样，为今天书画艺术的繁荣奠定了坚实的基础。"古不乖时，今不同弊"（《书谱》），对真与我的追寻，必然会在时代潮流中找到时代特点，成就自我风貌——在这一关键点上，关山月以书画对时代交出了自己的答卷。

注释：

1. 关山月（1912.10—2000.7），原名关泽霈，广东阳江人，岭南画派代表人物之一。选自关山月《七律》，陈湘波《艺术大师之路丛书·关山月》，湖北美术出版社，2003年，第59页。

2. 《师范学校规程》规定"本科第一部之学科科目为修身、教育、国文、习字、英语、历史、地理、数学、博物、物理、化学、法制、经济、图画、手工、农业、乐歌、体操。"参见《师范学校规程》，教育部编纂处月刊，1913年1月，第3期。

3. 陈湘波《艺术大师之路丛书·关山月》，湖北美术出版社，2003年，第4页。

4. 同上。

5. 庄子《渔父》杨义.庄子选评,长沙：岳麓书社，2006年。

6. "夫童心者，真心也……夫童心者，绝假纯真，最初一念之本心也。若失却童心，便失却真心；失却真心，便失却真人。"李贽《李贽文集·童心说》，社会科学出版社，2000年。

7. 赵构《翰墨志》，选自历代书法论文选,上海书画出版,1979年，第369页。

8. 姜夔《续书谱》，选自历代书法论文选,上海书画出版,1979年，第384页。

9. 刘熙载《艺概》，选自历代书法论文选,上海书画出版,1979年，第715页。

10. 陈湘波《艺术大师之路丛书.关山月》，湖北美术出版社，2003年，第55页。

11. 庞薰琹《关山月纪游画集第二辑序》,深圳市文化局、关山月美术馆《关山月研究》，海天出版社，1997年，第13页。

12. 关山月《乡心无限》，江苏文艺出版社，2008年，第111页。

13. 关山月《乡心无限》，江苏文艺出版社，2008年，第113页。

14. 高剑父《岭南画派研究室藏高氏手稿复印本》，转自李伟铭《关山月山水画的语言结构及其相关问题——〈关山月研究之一〉》，《美术》,1999年，第12页。

15. 蔡若虹《赠老友关山月同志》,深圳市文化局、关山月美术馆《关山月研究》，海天出版社,1997

年，第236页。

16. 杨成寅 林文霞《中国书画名家画语图释——潘天寿》中国人民大学出版社，2003年，第131页。

17. 窦亚杰《石涛画语录》，西泠印社出版社，2006年，第99页。

18. 刘正成《中国书法全集·萧蜕吕凤子胡小石高二适卷》，荣宝斋出版社，1998年，第13页。

19. 蔡涛《否定了笔墨中国画等于零——访关山月先生》，美术观察，1999年，第9—10页。

20. 王平《画家书法》，中国美术学院出版社，2002年。

21. 陈湘波《承传与发展——由《穿针》看关山月在中国人物画教学中的探索》关山月美术馆. 时代经典：关山月与20世纪中国美术研究文集，广西美术出版社，2009年，第98页。

22. 关山月《乡心无限》，江苏文艺出版社，2008年，第113页。

23. 林墉《一笑千家暖》陈湘波《艺术大师之路丛书·关山月》，湖北美术出版社，2003年，第66页。

24. "六法的头两条——'气韵生动'和'骨法用笔'，而画法的这两条便常根源于凭借于书法，唐代画家张彦远就说：'夫象物必在于形似，形似须全其骨气，骨气、形似皆本于立意而归于用笔，故工画者多善书。'有感于我们的先辈对书画同源的民族传统的推崇，我常写的一副对联是：'骨气源书法，风神籍写生。'它也可以算我的习画心得，我认定这是中国画的基拙。或者心同此理，在近代中国画画家中，越是著名的就越加宣称自己的字比画好，吴昌硕、齐白石……都这样。"关山月《关山月论画》，河南美术出版社，1991年。

25. 吕凤子《中国画法研究》，上海人民美术出版社，1978年。

26. 蔡若虹《赠老友关山月同志》，深圳市文化局、关山月美术馆、关山月研究，海天出版，1997年，第236页。

27. 关山月《写雪梅得句》陈湘波《艺术大师之路丛书·关山月》湖北美术出版社，2003年，第56页。

28. 关山月《心地杂咏四首其三》陈湘波《艺术大师之路丛书·关山月》，湖北美术出版社，2003年，第57页。

29. 关山月《乡心无限》，江苏文艺出版社，2008年，第113页。

30. 李祥林《中国书画名家画语图释·齐白石》，中国人民大学出版社，2003年，第113页。

31. 李燕《风雨砚边录——李苦禅及其艺术》，上海书画出版社，1985年，第91页。

32. 徐无闻. 一九九〇年四月十五日与重庆建筑学院学生的书法讲座摘要，向黄辑录，胡长春增补《徐无闻论书语录》，书法世界，1998年，第三期。

33. 徐无闻丁卯（1987年）所做诗. 向黄辑录，胡长春增补《徐无闻论书语录》，书法世界，1998年，第三期。

34. 陈湘波《艺术大师之路丛书·关山月》，湖北美术出版社，2003年，第55页。

关山月写生与相关问题

Guan Shanyue's Sketching and
Related Issues

时代的脉搏 国画之曙光

——关山月中国画写生倾向中的时代选择

Pulse of the Time, Light of National Painting

——Era Choice in the Sketches Trends of Guan Shanyue's Chinese Painting

四川师范大学美术学院院长 林木

Dean of The Fine Arts College of Sichuan Normal University Lin Mu

内容提要： 纵观关山月持续一生的写生活动，他一直坚持其老师——辛亥革命元老高剑父要使自己的艺术与国家、社会和民众发生关系，要代表时代，随时代而进展的教导，一直致力于使自己的艺术反映时代，反映时代精神。因此，反映时代变革，表现山川新貌，乃至表现革命性质的题材，一直是关山月写生活动中一个自觉的选择。这就使关山月的艺术创作与中国画界普遍的以传统水墨笔墨处理花鸟山水，模山范水，偏重传统意趣意境的中国画拉开了很大的距离。如果说写生写实是整个 20 世纪中国美术界一个持续近百年的美术思潮的话，那么，关山月在写生中坚持的这种反映时代精神、时代新貌乃至革命色彩的选择，或许更代表了这个由政治变革带来翻天覆地变化的革命世纪的真实面貌。

Abstract: Reviewing Guan Shanyue's sketches in life, he held to the instruction of his teacher Gao Jianfu, an initiator of Xinhai Revolution, to relate art with nation, society and people, and art should represent time and go with time. Guan is committed to reveal the time spirit through his art. Therefore, changes of society, new appearance of landscape and revolution are the conscious choice of Guan's sketches which makes his work different

with traditional Chinese ink painting, birds and flowers painting, conventional landscape painting which emphasis traditional interest and charm atmosphere. If realistic sketch is a trend lasting for almost one century in 20th century, then Guan's choices of revealing time spirit and revolution may represent the real face of the world-shaking revolution caused by the political transformation.

关键词：关山月　写生　时代选择

Key words: Guan Shanyue, sketches, Era choices.

　　关山月是 20 世纪中国画画坛时代倾向最突出的代表画家之一。这是与关山月继承其老师——"革命画师"高剑父的"艺术救国"的观念分不开的，当然也是他自己一生的进步追求的结果。

　　关山月的老师高剑父是 20 世纪初期最具影响的重要画家。他既是辛亥革命的元老，又是同盟会的元老，直接领导南部中国的革命斗争。作为一个"革命画师"，他更是身体力行，把自己的绘画实践与革命与时代紧密地联系在一起。高剑父为了真切地表现现实生活，早在 1915 年，他就开始画现代事物。如那时他画的《天地两怪物》之坦克与飞机。1920 年时他又曾乘飞机临空写生。他对飞机这种现代产物表现过极度的热情。1927 年，高剑父的一个画展，光飞机画就摆了一屋，室内还挂着孙中山"航空救国"的题辞。与高剑父"艺术救国"的思想相呼应。高剑父那时还画了大量写生，且与古代水墨画大相径庭，如椰子、南瓜、仙人掌、乌贼、飞鱼及各类海鲜，当然，更有现代生活中的大量题材。高剑父曾说，"现实的题材，是见哪样，就可画哪样"，"飞机、大炮、战车、军舰，一切的新武器、堡垒、防御工事等。即寻常的风景画，亦不是绝对不能参入这材料"[1]。当然，高剑父这种急切地表现现实的要求与当时还未跟上的古典水墨山水画的语言系统是有着相当对立的矛盾的，以致使高剑父当年的这类作品还显生硬，有时甚至生出荒诞奇特的印象。如加拿大史论家 R. 克罗塞所评：

"如果这两个机械怪物也如那辆汽车一样，安置在水墨山水的背景上，它们像是要预示着摩登时代来临的一种奇特的征兆。"²尽管如此，高剑父的蔓草荒烟中的《五层楼》、古老石桥上的《汽车破晓》、有电线杆的《斜阳古塔》，乃至《摩登时代》中那些古代山水中的坦克与飞机，生硬归生硬，但"摩登时代"也的确在高剑父的绘画中来临了，尽管征兆是有些奇特。

了解了关山月老师高剑父对待现实、对待写生的态度，对了解关山月本人的艺术倾向就可以有一个线索。1936年，24岁的关泽霈跟从高剑父入春睡画院，更名关山月。当了入室弟子后，高剑父的艺术观念直接影响着关山月的艺术成长。例如在绘画的艺术倾向上，高剑父教导关山月要使自己的艺术"与国家、社会和民众发生关系，要代表时代，随时代而进展"，"如民间疾苦、难童、劳工、农作、人民生活，那啼饥号寒，求死不得的，或终岁劳苦不得一饱的状况，正是我们的资料"，"尤其是在抗战的大时代当中，抗战画的题材，实为当前最重的一环，应该由这里着眼，多画一点"³。关山月对老师的教导是时刻谨记的，甚至在广东危急，逃难的过程中，这位热爱绘画的画家也没有忘记观察现实。在逃难间隙，寻师澳门的几个月时间里，关山月在暂时栖身的普济禅院中利用逃难中的写生素材，完成了一幅六张六尺宣的六联屏《从城市撤退》，自题长跋如下："民国二十七年十月二十一日广州沦陷于倭寇，余从绥江出走，历时四十天，步行近千里，始由广州湾抵港，辗转来澳。当时途中避寇之苦，凡所遇所见所闻所感，无不悲惨绝伦，能侥幸逃亡者以为大幸，但身世飘零，都无归宿，不知何去何从！且其中有老有幼有残疾有怀妊者，狼狈情形不言而喻。幸广东无大严寒，天气尚佳，不致如北方之冰天雪地，若为北方难者，其苦况更不可言状。余不敏，愧乏燕许大手笔，举倭寇之祸笔之书，以昭示来兹，毋忘国耻！聊以斯画纪其事。惟恐表现手腕不足，贻笑大雅耳！二十八年岁阑于古澳山月并识。"他在创作此画的前后，一直在坚持写生，并且根据写生稿进行创作⁴。

关山月从事抗战作品的创作始于1932年，那时他在自己的家乡阳江画了一幅《来一个杀一个》的抗日宣传画挂在县城最热闹的南恩路上。从概念上的抗日，到1939年亲历逃难，关山月此间一共创作了近百幅的抗战作品，亦即这位年轻的画家，从其20岁开始艺术生涯始，从事的就是一种革命的进步的艺术创作。其中相当比例是在

现实中的写生。例如他亲身经历体验的被日军占领的中山县难民的逃难，如被日机袭击的渔船和三灶岛被日寇烧毁的渔船，于是有《中山难民》《渔民之劫》《三灶岛外所见》等巨幅的创作。

由于这大量的抗日倾向的中国画作品直接来自关山月自己逃难的经历或亲眼所见的社会现实，来自于现场直接的对景写生，故关山月的作品特别真切、生动、感人。1939年夏天，他的这近百幅抗战题材的作品在澳门濠光中学展出后，受到社会各界的关注，当时在香港编《今日中国》画报的进步画家叶浅予和在《星岛日报》做编辑的张光宇专程到澳门观看展览，并邀请关山月去香港办展。在叶浅予、张光宇二人的引荐下，关山月在香港的展览也获成功，并得到一批进步文化人如端木蕻良、徐迟、叶灵凤、黄绳、任真汉等的关注与积极评价。他们在香港的著名媒体如《今日中国》、《星岛日报》、《大公报》等报纸上评价称其作品"逼真而概括"、"真实地描绘了劳苦大众在日寇铁蹄践踏下的非人生活"、"有力地控诉了日寇的野蛮行为"、"能激起同胞们的抗战热忱"，同时也称赞关山月是"岭南画界升起的新星"[5]。

太平洋战争爆发后，香港也沦陷，关山月又向内地迁移，他开始思考如何用自己的艺术参与抗日，服务百姓。但当关山月参加战地服务团，试图直接战地写生的愿望被拒绝之后，他除继续描绘抗战题材和举办抗战展览外，还行万里路，师法造化，面向自然直接写生，成为他抗战期间的一个重要目标。关山月那时为自己定下了目标："人生最重要的事，必须有一个伟大的目标，以及达到那目标的决心"。而他的目标就是忠实地执着于绘画艺术，并且用这艺术服务人生。抗战期间，他到西南、西北去，直接描绘那里人民的生活，直接面对那里的名山大川写生，这一时期的作品成为其艺术生涯的重要里程碑。

在向西行的过程中，在桂林他登山涉水，不停地写生，踏遍独秀峰、"南天一柱"、象鼻山，或自驾一叶竹筒扁舟泛舟漓江，作江上写生。面对祖国大好河山，兴奋的关山月带着干粮，带着画夹，在几个月的时间，天天外出写生，再利用写生进行创作。在桂林期间，他又结识了如黄新波、夏衍、欧阳予倩等进步文化人。而作为中华全国木刻界抗敌协会驻桂林办事处负责人的黄新波对关山月的影响是很大的。两人的友谊

持续了一生。一如黄新波在 1979 年为《关山月画集》写序时回忆所说："那时候，山月是那么年轻，满怀抱负，浑身都洋溢着青春活力。我们一见如故，看画、论事，谈笑风生，开始了我们日后随着时光流逝而益加笃厚的情谊。"一个是革命画家，一个是"满怀抱负"的青年画家，两人一见如故，不都是因为共同的为人生的艺术理想吗？兴奋的关山月在桂林期间刻了三方闲章："古人师谁"、"天渊万类皆吾师"、"领略古法生新奇"。三方闲章都是表明自己外师造化，鼎故革新的抱负。果然，关山月把在桂林写生和根据写生创作的一幅 32.8 厘米 ×2850 厘米的长卷《漓江百里图》与同时创作的一批桂林山水题材作品一并展出，也获很好的效果。

从 1941 年始，关山月一直反复辗转于贵州、云南、四川各地，进行大量的写生创作，写生磨砺了关山月对现实的感悟，也逐步地形成了关山月源自现实的全新而独特的国画语言。在不断举办的各地展览中，关山月也认识了一批画坛大师，如在昆明办展认识了主动来看展览的徐悲鸿。作为老师高剑父的朋友，坚持写实主义的徐悲鸿对这个后辈源自现实源自写生的画风十分赞赏："不错，很新鲜。看来你跟你的老师学到了不少东西，开风气之先。"他特别鼓励关山月的新画风，"今天我们画国画就应该有新面目，给人新的印象"。在重庆办展他又结识了以写生直接报道社会现实，反映民众生活为特色的大画家赵望云。在成都办展他又认识了张大千，张大千也是个坚持写实倾向的画家，关山月的画风亦受大千先生的鼓励。

在关山月坚持写生的艺术道路中，由于一开始从高剑父老师坚持写生反映社会现实，反映时代特征入手，且他又一直受到有着同样倾向的画坛朋友的影响，促成了他从写生入手，反映社会现实，反映时代特征，甚至带有进步政治色彩的艺术倾向。这使得关山月的艺术在中国画（这个相对古典，相对与社会现实保持高度超越的个人境界的绘画类型）的领域中显得十分别致和突出。与同时期国画界的人相比较，大家也都写生，写生在 20 世纪初中国画界写实倾向中本是一种时髦的思潮，画界凡是稍有进步倾向者或自视为进步者，没有不写生的。但习国画者，从传统中学习者，大多以古人眼光观察自然，虽是写生，画来照样古意盎然；西洋留学归来画国画者，又大多画来像西洋风景写生。且写生又大多画风景、山水而已。加之中国画从来以高度超越现实为好，以贴近黏着现实为低俗，故国画中直接反映社会现实者不多，山水画家中

这种倾向在新中国建立之前更为罕见。只有 20 世纪 30 年代初由鲁迅引进的木刻画，被视为含有这种革命的进步的倾向，因此几乎是所有从事木刻创作的版画家的一致追求。但要在二三十年代之国画界找画社会性题材者亦十分罕见，更不要说带革命的进步倾向的作品。这种类型的国画家又长于写生者，恐怕只有梁鼎铭、赵望云、蒋兆和和关山月不多的几位了。

关山月的这种艺术倾向，又由于此后他著名的西北写生而再得以强化。

1943 年，关山月与赵望云、张振铎从西安出发，到兰州进入河西走廊，深入祁连山牧区，又至敦煌临摹古代壁画。数月的西北之行，关山月一方面是观察西北那种雄浑壮阔、崇高苍凉之景色，一面更深入西北少数民族牧民的生活中。他们深入到藏族与哈萨克族牧民的生活中，观察他们的放牧生活，直接画出了诸如《祁连放牧》《牧民迁徙图》《塞外驼铃》《祁连牧居》《蒙民游牧图》等中国绘画史上前所未有的全新题材的作品。到 1944 年冬，回到重庆的关山月又举办了"西北纪游画展"，展出了他在西北写生和敦煌临摹的一百多幅作品。西北独特的景物与敦煌古壁画的熏染，关山月逐渐摆脱了此前的画风而成就了一种全新的风格。文坛领袖郭沫若也来参观了展览，且主动要求为关山月的《塞外驼铃》和《蒙民牧居》两幅画题诗。郭沫若后来竟一口气为两画题绝句六首，并附一跋："关君山月有志于画道革新，则重画材酌挹民间生活，而一以写生之法出之，成绩斐然。近时谈国画者，犹喜作狂禅超妙，实属误人不浅。余有感于此，率成六绝，不嫌着粪耳。"在《蒙民牧居》诗堂上，郭沫若又题跋："国画之凋敝久矣。山水、人物、翎毛、花草无一不陷入古人窠臼而不能自拔……关君山月屡游西北，于边疆生活多所研究，纯以写生之法出之，力破陋习，国画之曙光，吾于此焉见之"。[6]"国画之曙光"于关山月中国画写生中现之。此语出自当时文坛领袖郭沫若之口，关山月源自生活，源自西北牧区民众生活的写生之作的确为中国画的时代风气带出了一抹曙光、一股新风。

如果说，在 40 年代之前，关山月中国画写生中对劳苦大众、战争难民、牧民生活的题材选择，是受到高剑父老师"艺术救国"和艺术大众化的时代选择的影响，那么，新中国成立之后，关山月的中国画写生则是在社会主义革命精神影响下，在"社

会主义、现实主义"创作思想的指导下，对社会革命和社会主义建设的热情讴歌。

新中国成立以后，关山月比较集中、比较有影响的一次写生是"东北写生"。1959 年，关山月与傅抱石合作完成人民大会堂大型壁画《江山如此多娇》后，因两人对该画不甚满意，相约于 1960 年返北京重画，而喜欢该画的周恩来总理婉拒了二人的要求，并安排二人去东北写生。

关山月、傅抱石二人在东北长白山、天池、镜泊湖，以及抚顺煤矿等多个地方体验生活，进行写生创作。关山月在长达三个月的写生活动中，在经历无数自然的、社会的景物时，他比较注意选择一些气象宏大、崇高的自然景象予以写生，完成了如《林海》《长白飞瀑》《千山夏日》一类作品。而在这一片大好河山中，关山月又特别注意一些革命内容。如在长白山"抗联"根据地，他特意在刻有"抗联从此过，子孙不断头"标语的红松下对景写生，以顶天立地巍然屹立的红松象征抗联战士的不朽。他又在抚顺露天煤矿克服前无先例的困难，用水墨的画法画出前无古人的工业题材的《煤都》。对于这个既无山，亦无水，连树木花草一应俱无的露天煤矿，这个传统中国画从未尝试过的题材，如何用中国画的方式去表现？关山月"在时代使命的驱使下偏要碰硬"。经过反复的推敲试验，他终获成功。关山月为此在该画题一长跋："余平生怕画方圆之物，作画亦忌先在纸上打正稿子。一九六一年八月于抚顺露天煤矿写生，深感矿区规模之壮观，煤层通道之繁杂，纵尽谙前人皴染之法，亦无能为力，盖内容与形式关系之新课题也。今试图之，工拙不计，聊记其印象耳。"[7] 亦如其面向现实画了许多新事物的高剑父老师一般，关山月在时代使命的自觉要求下，通过写生和对写生的选择，完成了一个又一个的新事物的表现和新技法的探索，完成其作为一个新时代的画家应有的职责。

关山月的代表作《绿色长城》或许正是他这种与时代共振的代表。关山月从小随父在海岛上成长，他深知海岸荒漠般的沙丘给人民生活带来的麻烦，乃至沙进人退的灾难的深重。但当 1973 年，关山月在电北县博贺渔港的海岸沙丘上看到绵延十多里的沿着海岸栽植的茂密的木麻黄林带时，那一长排茂密厚实长城一般护卫着海岸、护卫着海边渔村的绿色林带，使熟悉海边生活的他被震撼了。他知道，海边的沙丘不

要说栽种树木，那是连草都不可能生存的不毛荒漠。但眼前那茂盛的沙丘林带竟奇迹般地生长在那里。原来，那是政府引进的依靠海水生长的澳洲铁木。正因为这种特殊的海生树木的引进，海岸林带形成了。而有着强大生命力的海岸林带的形成，对防止沙侵、台风和海啸有着巨大的作用。关山月的《绿色长城》就是表现他对这一人间奇迹，亦是社会主义建设巨大成就的一个有力的反映。该画巧妙地解决了林带的宏观"阔远"，与见林见木的微观细节的近境关系，把木麻黄林边缘棵棵具体可感之树木之近境，与迤逦远去连至天边的林带之远景一并绘出，加之惊涛拍岸、白浪翻滚的海浪亦连天接海而走，林带内侧又白云翻卷远去天边，画面海涛拍岸云海缥缈，绿色林带长城远去天涯，气势浩大磅礴，既有近景之细节，又有远观之气势，这就既有中国古典山水远观其势近察其质之观察态度，有"平远"、"阔远"之"远"意，又有西画由近及远之焦点透视的特质，加之其中还有光映林带的阳光之感，及因此而来的林带色彩上的冷暖对比，此画真可谓乃师中西融合之"新国画"观念之创新实践与开拓[8]。该画完成后，即参加当年，即 1973 年的"全国连环画、中国画展览"，大获好评，并成为关山月一生著名之代表作之一被中国美术馆所收藏。《绿色长城》是从深入现实生活，从写生入手，选择具时代典型特征而创作的典型范例。

"文革"十年，关山月被斗挨整。十年过后，关山月又夹着他的画板，在现实生活中写生创作去了。其实，新中国成立以来，关山月在自己已融入其全部生活的写生中，从来都把注意力放在社会主义建设事业上，用全部的热情去讴歌新的生活。关山月一直认为，一个艺术家应该同时代脉搏感应，跟人民忧乐与共，呼吸相通。山水画家不应止于模山范水，更要画出新意，画出我们时代新出现的新事物、新生活。所以，1954 年他在湖北山区看到汽车开进古老的山区，他便写生创作了《新开发的公路》。在武钢工地看到新中国钢铁工业基地生机勃勃的建设，又有《武钢工地写生》诞生。在湛江，他画过《堵海》《鹤地水库》《南方油城》《向大海宣战》等热烈壮阔的场面。到东北，他的《镜泊湖集木场》和《煤都》，都是这种与时代共振的产物。"文革"十年结束后，关山月更把被压抑了十年的作画热情投身到各地的写生创作活动之中。70 年代末，关山月为完成毛主席纪念堂的稿约，又奔走于庐山、井冈山、韶山冲，还到长征路上之娄山关、延安，完成了《革命摇篮井冈山》《井冈山颂》《毛主席故居》《娄山关》等革命题材的山水画。1978 年，年近八十的关山月还重返青海、敦煌，他关

注的仍然是山河新貌。如在青海东部的共和，他怀着激情写生龙羊峡水电站，作《河山在欢笑》。自题跋称："一九七八年秋九月重访青海高原，在黄河上游龙羊峡水电站抄得是稿，一九七九年春方图之，今想此地河山又装点得更好看了。"此画亦参加当年新中国成立三十年的全国美展，获三等奖且被中国美术馆收藏。除了 1978 年那次西部写生，还值一提的是三峡写生。从青海甘肃返归途中，在长江航运局的支持下，关山月一行从武汉上溯重庆，又从重庆直下武汉，沿途遍览长江沿岸风物及三峡名胜，不仅江上行舟，且登山攀岭，领略巫山烟雨，夔门险绝，作 18 米长《江峡图卷》，描绘胸中感受。亦题长跋："一九七八年秋重访塞北后，与秋璜乘兴作长江三峡游，从武汉乘轮上溯渝州，又放流东返，回程奉节，改乘小轮，专访白帝城，既入夔门，复进瞿塘峡，全程历二十余天，南归即成此图。咀嚼虽嫌未足，意在存其本来面目于一二。因装池成轴，乃记年月其上。一九八零年六月画成于珠江南岸隔山书舍。漠阳关山月并识。"且钤"平生塞北江南"闲章以志其平生志向于祖国山川之讴歌的所在。此卷固然与其他画家所绘之《长江万里图》或三峡作品一样，也有感于峡江之奇险、烟云之变幻、河山之壮丽瑰伟，但关山月从自己的关注与选择角度，仍特别关注三峡之时代新貌。在他的《江峡图卷》中，除长江风物、三峡奇境外，他更画出了汽轮飞驰，航标密布，红旗翻飞以及现代化的桥梁、住宅和现代新城。或许 1978 年关山月《江峡图卷》这种对长江三峡表现的时代意义上的关注与选择，与 1968 年张大千的长近 20 米的《长江万里图》长卷相比较即可一目了然。在张大千的泼彩山水中他关注的是长江的风物形胜，是思幽乡情，是古雅意趣，而关山月则是要从中体现出时代精神、时代新貌来。

　　纵观关山月持续一生的写生活动，他一直坚持其老师辛亥革命元老高剑父要使自己的艺术"与国家、社会和民众发生关系，要代表时代，随时代而进展"的教导，一直致力于使自己的艺术反映时代，反映时代精神。抗战时，本身尚在逃难的关山月画了逃难的人们，而想上前线直接描绘战争现场未果的他又到了大后方，把自己的画笔伸向西南、西北人民真实的生活场景。甚至在 50 年代初期参加"土改"工作队的时候，这位坚持反映时代精神的画家也未忘记以写生的方式直接记录这种社会革命的进程。这以后，反映时代变革、表现山川新貌，一直是关山月写生活动中一个自觉的选择。这就使关山月的艺术创作与中国画界普遍的以传统水墨、笔墨处理花鸟山水，偏重传

统意趣意境的中国画拉开了很大的距离。如果说写生、写实是整个 20 世纪中国美术界一个持续近百年的美术思潮的话，那么，关山月在写生中坚持的这种反映时代精神、时代新貌乃至革命色彩的选择，或许更代表了这个由政治变革带来翻天覆地变化的革命世纪的真实面貌。

2012 年 8 月 6 日于成都东山居竹斋

注释：

1. 高剑父《我的现代绘画观》，载《岭南画派研究》第 1 辑，岭南美术出版社，1987 年。

2. R. 克罗塞《岭南派：风格与内容》，载《岭南画派研究》第 2 辑，岭南美术出版社，1990 年。

3. 关沛东《关山月传》，澳门出版社，1992 年，第 40—41 页。本文内容大多参考此书，除特别重要者，不再一一注出。

4. 同注释 3，第 53 页。

5. 同注释 3，第 56 页。

6. 同注释 3，第 123—124 页。

7. 同注释 3，第 192—193 页。

8. 高剑父说："旧国画之好处，系注重笔墨与气韵，所谓'骨法用笔'、'气韵生动'……新国画因保留以上的古代遗留下来的有价值的因素，而加以补充着现代的科学方法，如'投影'、'透视'、'光阴法'、'远近法'、'空气层'而成一种健全的、合理的新国画"。高剑父《我的现代绘画观》，载《岭南画派研究》第 1 辑，岭南美术出版社，1987 年。

在时代的激流中
——关山月欧洲写生与中华人民共和国初期的艺术

In the Torrent of Times
——Guan Shanyue's European Sketches and the Art in Early Period of the People's Republic of China

清华大学美术学院教授　陈瑞林

Professor of Academy of Arts and Design, Tsinghua University　　Chen Ruilin

内容提要：中华人民共和国成立初期，中国共产党开展国家政权建设，改造旧文化艺术，建设新文化艺术成为巩固政权，壮大政权的重要任务。在时代激流中，艺术家不得不各以不同的方式回应社会变动和生活更张，各以不同的方式开展艺术创作实践和艺术理论思考，他们的艰苦努力塑造出了中华人民共和国初期艺术的面貌。本文初步考察20世纪50年代画家关山月与知识分子思想改造运动，关山月与旧国画改造和新国画建设，关山月欧洲写生到《江山如此多娇》的创作，重点将关山月欧洲写生放置于当时的政治环境考察。本文通过关山月这样一些积极接受国家意识形态，纳入国家体制并且发挥了重要作用的画家的美术活动，试图部分勾画出中华人民共和国初期主流艺术的面貌，初步探究中华人民共和国初期的艺术与政治，并对中华人民共和国美术主流重要组成部分的关山月绘画进行较为深入真切的研究。

Abstract: In the early days of the People's Republic of China, Chinese Communist Party carried out the construction of state power and reform of old cultural arts. Constructing new cultural arts became an important task to consolidate and strengthen political power.

In the torrent of times, artists had to face social and life changes by finding different art creation practice and art theoretical thinking. Their efforts have produced the appearance of arts in the early period of New China. This paper explores the fifties of 20th century and studies the thought reform of Guan Shanyue and other intellectuals, Guan Shanyue and old Chinese painting reform and new Chinese painting construction, Guan Shanyue's European Sketches and his creation of *Such a Beautiful Landscape*. This paper focuses on Guan Shanyue's sketches in Europe and analyzes them in the political environment of that time. By studying painters like Guan Shanyue who actively accepted the national ideology and fit himself into the national system, this paper tries to depict the appearance of arts in the early days of People's Republic of China, explore the arts and politics of that time and make further research in Guan Shanyue's painting which is a very important part of fine arts in People's Republic of China.

关键词：中华人民共和国 关山月 绘画

Keywords: People's Republic of China, Guan Shanyue, Painting.

中华人民共和国成立初期，中国共产党开展国家政权建设，改造旧文化、建设新文化，艺术成为巩固政权，壮大政权的重要任务。在时代激流中，艺术家不得不各以不同的方式回应社会变动和生活更张，各以不同的方式开展艺术创作实践和艺术理论思考，他们的艰苦努力塑造出了中华人民共和国初期艺术的面貌。本文将 20 世纪 50 年代画家关山月欧洲写生放置到当时的政治环境中考察，通过关山月这样一些积极接受国家意识形态，纳入国家体制并且发挥了重要作用的画家的美术活动，试图部分勾画出中华人民共和国初期主流艺术的面貌，初步对中华人民共和国初期的艺术与政治展开探究。[1]

关山月与美术家思想改造

　　中华人民共和国成立不久，党和国家十分注意来自国民党统治区，与国民党政权有着千丝万缕联系的知识分子包括美术家的思想动向。由新华社编辑的供党和国家领导人阅读的内部刊物《内部参考》，曾以"'抗美援朝保家卫国'运动中北京市大中学校师生思想问题尚多"为题，反映连徐悲鸿这样的进步美术家都存在严重的思想问题："美术学院徐悲鸿开会发言热烈，但回学校讲'人不犯我，我不犯人'，并把过去给国民党张继画的像拿出挂起，后为别人劝说始摘去。"[2]

　　美术家思想改造是中华人民共和国初期知识分子思想改造运动的组成部分，思想改造运动和随之而来的一系列政治运动将历来处于相对自由状态的知识分子包括美术家纳入党和国家的体制之中，从而保证了知识分子包括美术家思想行为与党和国家的高度一致，极大地巩固了党的意识形态的地位，扩大了国家权力的控制。通过思想改造运动，使来自旧社会的知识分子包括美术家初步克服旧思想，接受新思想，树立为人民服务的新观点，逐渐适应新的时代、新的生活。党和国家在如何对待知识分子包括美术家，如何对待文化、科学、艺术与政治的关系等问题上，存在着不同程度的偏差和失误。采取政治运动的方式来解决思想问题，动用行政权力来强制解决学术和文化问题，对知识分子和艺术家造成了恐惧和伤害，极大地压抑了思想文化艺术和科学技术的自由发展，也为中国共产党和中华人民共和国开辟出滑向"左"的错误的通道。

　　1949 年 11 月 15 日，关山月和"人间画会"部分美术家从香港回到广州，第二天早上他们在当时广州最高的建筑爱群大厦悬挂出集体绘制的巨幅毛泽东画像，画像上写着醒目的大字"中国人民站起来了"，表达出美术家对缔造中华人民共和国的中国共产党及其领袖由衷的热爱和拥护。不久，关山月到广州市立艺术专科学校和广东省立艺术专科学校改造重建的华南文艺学院任教。"当教育工作正走上正轨的时候，华南土地改革开始了，学院全部师生都要到土改前线去，说是教育跟实际斗争相结合，跟生产劳动相结合；而属于'资产阶级知识分子'的教授们正好通过火热的群众斗争

洗刷自己的'剥削阶级意识'和'知识分子的劣根性'脱胎换骨。""1950年11月，关山月带着一班学生开赴广东沿海地区宝安县参加土改，一年后，又转战到山区云浮县，在农村整整泡了三年。"对于实行土地改革，关山月衷心拥护，然而政治与艺术的冲突却使得他难以解脱："在整个土改期间，关山月都很开朗、快活，虽然生活极其艰苦，吃不饱，住不好，还要翻山越岭过村去访贫问苦、调查研究，但由于他有充分的思想准备，准备接受最严峻的考验，所以没有畏惧困难的愁苦，却常常有完成任务的愉快。只是到了后期，到了1953年，土改已进入复查阶段，即到了尾声，想想三年来完全丢掉了画笔，创作一片空白，心里头很不是滋味。回想起下来土改时上级宣布的纪律：要全心全意搞好土改工作，不准搞个人的东西，不准画画。现在看来，这个决定太绝对了，太片面了，这样做分明浪费了一个观察生活，积累素材的绝好机会，我们为什么不能做到思想和创作双丰收？他把这种反思，跟杨秋人等一班美术部下来的老师说了，大家都有同感，只是以前慑于纪律不敢说出来罢了。关山月知道这是大伙的一致要求，便向领导反映，最后成立了一个创作组，开始创作。可惜为时已晚，他们重新拿起画笔后，只是画了一批速写和单线条的白描，提供给《南方日报》作为报眼画发表。至于土改中最重要最有价值的场面早已过去，无法追忆，所以始终没有人创作出一幅能够概括这场轰轰烈烈、波澜壮阔的斗争生活的传世之作，这不能不是件憾事。"[3]这段文字虽然失之简单，没有深入展现画家关山月当时的心路历程，却使人感受到了中华人民共和国初期美术家的两难处境。

改造旧文化艺术，建设新文化艺术，改造知识分子和美术家，使之真正成为具有外在的"服从"和内在的"信奉"的革命机器的"齿轮和螺丝钉"，与中华人民共和国初期的内部和外部环境有着密不可分的关系。"冷战"使世界分裂为东、西方两大阵营，中华人民共和国处于西方阵营的围堵和封锁之中，只能"一边倒""倒向苏联"，接受苏联的政治、经济和思想文化艺术的影响。1951年底至1952年初，由中央美术学院华东分院调中央美术学院任副院长、实际主持学院工作的江丰针对中央美术学院的教学，开展了对"纯技术观点"的批判，组织讨论"现实主义"、"写实主义"、"自然主义"以及"形式主义"等问题。在江丰的主持下，中央美术学院成为美术界开展思想改造，坚持现实主义，批判"形式主义"的样板。时任中央美术学院院长的画家徐悲鸿在会见印度画家胡森时，明确表示："现代艺术是西方艺术。因此我们拒

绝现代艺术。"⁴各地美术院校和美术家屡屡遭受批评或发表自我批评的文章。1952年10月20日新华社《内部参考》239期刊登题为"成都艺专教师中的资产阶级思想亟需清算"的文章,对四川美术学院的前身成都艺术专科学校教师中的资产阶级思想进行了严厉的批判。1953年,结合知识分子思想改造运动,国家进行高等院校院系调整,关山月调武汉担任中南美术专科学校副校长,对各地美术院校资产阶级思想的批判他不可能无动于衷、置身事外。

一切背离"文艺为政治服务"的思想和行为被否定,强调"文艺为政治服务",将"文艺为政治服务"变成"文艺为政策服务"。认为文艺服从政治,而"政治的具体表现就是政策",因此"作家不能在创作上善于掌握政策观点,也就不能很好地去为政治服务",为了"赶任务"、为了作品的政治性可以牺牲作品的艺术性的观点极大地影响了文艺创作。美术家要遵照党和国家不同时期颁布的政策开展创作,美术作品往往被政治化的创作意图,甚至直接被当时的政策制约,成为当时政策直白肤浅的图解。1956年关山月作中国画《一天的战果》,画的正是当年开展"除四害"运动"消灭麻雀"的景象,作品获得湖北省美术作品一等奖。二十多年后,画家反思当年"文艺为政治服务"其实是"文艺为政策服务",感慨良多,在画上补题"是图诚属当时政策之产物也"。通过思想改造运动,最大程度地实现了知识分子和艺术家的体制化,最大程度地实现了艺术创作的革命化,最大程度地将美术创作纳入了"文艺为政治服务"的轨道。就在创作中国画《一天的战果》的那一年,思想感情逐渐"工农化"了的关山月加入中国共产党,由被"利用、限制、改造"的旧知识分子,转变成为党和国家的"红色艺术家"。

继思想改造运动之后,党和国家在知识领域连续不断地开展政治运动,将知识分子划分为"左"、"中"、"右",以决定对他们的取舍奖惩,决定他们的工作条件、社会地位和物质待遇。1957年"反右派斗争"对知识分子包括美术家造成了更为严重的伤害。对"右派分子"严厉处置以外,还按照美术家的历史经历、政治立场和艺术观点进行区分,内部掌握,作为使用的依据。如中央美术学院教授常任侠被划为"中"或"中中",中央美术学院教授王琦则被划为"中右"。新华社《内部参考》2635期刊登文章《北京教授有"六怕"》,报道知识分子对"大跃进"和人民公社的反应,称"在人民公社的浪潮前面,北京许多教授有六怕:一怕生活降低,二怕劳

动，三怕过集体生活。四怕改变家庭生活。五怕丧失政治地位和学术地位。六怕生活资料公有"。[5]中央美术学院常任侠（中）说："'集体化'关系到人的生活习惯问题，这一关比较难过。比如从事写作的人有的喜欢夜晚写作，要改在白天写作就有困难。"新华社《内部参考》2785期刊登文章《北京艺术工作者对总理讲话的反应》，文中提到："北京文艺单位最近先后传达了周总理对全国和北京文艺界代表人物所做的重要讲话以后，大家都很振奋，认为总理的句句话都说到了他们的心里。许多人把总理的讲话称为'当前文艺的十大纲领'，有人把这个讲话同'1932年联共关于文艺问题的决议'相比。如美术学院教授常任侠（中中）说：'听了总理的话，心里好像用熨斗熨平了那样舒坦。'""如中央美术学院教授王琦（中右）在座谈会上一言不发，当主席问他有什么意见时，他说'我还没有想好呢，我要提比较全面的意见'。"[6]

关山月与旧国画改造和新国画建设

改造旧文化艺术，建设新文化艺术，改造知识分子和美术家，使之真正成为具有外在的"服从"和内在的"信奉"的革命机器的"齿轮和螺丝钉"。只有"做革命人"，才能"画革命画"。改造旧中国画，建设新中国画成为中华人民共和国初期艺术改造与重建的重要内容。

中国画必须改造成为中华人民共和国初期中国美术家的共同认识，然而如何改造中国画却存在着极大分歧。在中国画讨论中，尤其是各地美术院校和美术机构对待中国画的态度中，这种分歧十分尖锐明显。是承继传统遗产还是用西洋绘画技法来改造和发展中国画，成为争辩的焦点，"中西之争"在某种程度上使得中国画讨论成为中华人民共和国成立前中国画讨论的延续。提倡"写生"，将"写生"作为改造美术家思想、认识和表现新时代的新生活的重要路径，获得了大多数美术家的支持。以江丰为代表的中央美术学院和中国美术家协会主要领导人积极支持和参与变革旧中国画，创造新中国画，工作中也暴露出他们主张向苏联学习，对中国画艺术、对传统文化有着认识上的极大缺陷。中央美术学院对待传统中国画和老一代中国画家的态度，在绘画教学时强调学习素描，取消"中国画"名称改称"彩墨画"等做法，引发出极大的

争议。江丰与周扬、钱俊瑞、蔡若虹等中宣部、文化部、美协领导人，在美术工作，包括中国画改造问题上有着不同的意见，产生了深刻的矛盾。"反右派斗争"将"虚无主义"作为"江丰反党集团"的主要罪状，将"保守主义"作为"徐燕荪为首的右派集团"的主要罪状，"虚无主义"成为改造中国画主要的斗争倾向。此后"大跃进"期间则将"保守主义"、"复古思想"当作主要的斗争倾向。新华社《内部参考》2475 期报道："中央美术学院华东分院国画系的一些教师普遍存在着厚古薄今，忽视当前斗争的倾向"；"美术学院国画系教授潘天寿、吴茀之的复古思想也很严重，他们从封建士大夫有闲阶级的审美观点来对待国画，拒绝用中国画来反映现实生活，为当前政治、经济服务。"[7] 由外在的政治力量强行推动而不是艺术家本身根据艺术内在的特性来解决艺术问题，改造旧中国画，建设新中国画的目标迟迟难以实现。

中华人民共和国初期提倡写生改造中国画，是新文化运动"美术革命"的延续和发展。出于对旧时代的失望和唾弃，出于对新时代的向往和拥护，出于岭南画派政治革新和艺术革新的追求，关山月积极参加了中华人民共和国初期中国画的改造和重建。1949 年中华人民共和国成立前夕，关山月来到香港，参加"人间画会"的进步美术活动。尽管"人间画会"美术家的政治态度趋于一致，然而艺术观点和创作实践却不尽相同。"人间画会"美术家不同的意见正是当时香港乃至国统区左翼文艺内部不同意见的反映。当时主持中共香港工作委员会的邵荃麟、夏衍等人批评左翼文艺内部的"错误意见"，组织左翼文艺家学习毛泽东《在延安文艺座谈会上的讲话》，《新民主主义论》等著作和北平解放后中共中央领导人的讲话和报告。左翼文艺内部不同意见在 1949 年 5 月 20 日香港《文汇报》发表王琦、黄新波、黄茅、余所亚等美术家共同署名的《我们对于新美术的意见》一文中得到了公开的宣示。中华人民共和国初期的知识分子思想改造运动在此已初见端倪。[8] 虽然关山月在香港只有半年左右时间，却迈开了他接受毛泽东文艺思想和中国共产党文艺政策的重要一步。在港期间，关山月在《大公报》"新美术"专栏发表文章《关于中国画的改造问题》，文章在北平"新国画展览会"的感召下，通过对岭南画派的评议，表达出了支持改造旧中国画的意见。

关山月承继岭南画派表现现实生活的传统，将中国画改革视为政治改革和社会改

革的组成部分，与中国共产党和毛泽东"文艺为政治服务"的要求契合。抗战期间画家创作出了《中山难民》《铁蹄下的孤寡》《今日之教授生活》等直接描绘社会现实的画作。1941年关山月作《中山难民》，描绘"民众逃难来澳，狼狈情况惨不忍睹"的战争场景，1987年画家在图上题诗："烽烟七七遍中华，国土垂危及万家。戎马沙场难上阵，仇情借笔作镚锣。摘录纪念《讲话》四十五周年述怀近作一首，一九八七年五月补题。"这种"仇情借笔作镚锣"的情怀，在中华人民共和国成立以后转化成为对中国共产党领导下的社会主义建设的衷心礼赞和热情讴歌。这一时期关山月的中国画作品反复描写工农业劳动和普通民众的日常生活，表现了钢铁厂生产、堵海工地、煤都运煤、水库蓄水、水电站发电等中国画前所未有的新的社会生活，有力地论证了中华人民共和国政权建设的合理性，极大地实现了中国共产党和毛泽东"文艺为政治服务"、"宣传群众、动员群众"的要求。

从关山月欧洲写生到《江山如此多娇》

　　中华人民共和国初期"一边倒"，倒向苏联和社会主义阵营，在政治、经济和文化艺术各个领域全面地向苏联和东欧社会主义国家学习。国家在"请进来"，即各行各业各个领域邀请苏联和东欧社会主义国家的专家指导工作的同时，采取"送出去"，即各行各业各个领域派遣专业人员赴苏联和东欧社会主义国家留学和访问的办法。中华人民共和国在派遣留学生赴苏联和东欧社会主义国家学习的同时，特意派遣具有一定成就的专家学者赴苏联和东欧社会主义国家短期访问。作为来自国民党统治区的非党员画家关山月，以他的历史经历和现实表现获得了党和国家的信任。1954年关山月加入中国共产党以后，1955年便参加中国人民春节慰问团赴朝鲜前线慰问中国人民志愿军，他画了一些速写将感受记录下来，这是中华人民共和国成立以后画家的首次出国写生。1956年，关山月赴波兰访问，访问团成员为担任中南美专副校长的关山月与时任西安美专副校长，来自解放区，曾入延安鲁迅艺术学院学习的版画家刘蒙天。这是关山月第一次赴欧洲国家访问，虽然只有一个月时间，却使他的眼界大为开阔，艺术观念也发生了变化。

波兰位于欧洲中部，波兰民族是一个苦难深重的弱小民族，又是一个坚强不屈的伟大民族，在苦难和反抗的历史过程中，曾出现像萧邦那样伟大的艺术家。关山月访问波兰，正值波兹南事件发生不久。斯大林去世后苏联和东欧社会主义国家发生变化，赫鲁晓夫在苏共"二十大"所作的《关于个人崇拜及其后果》报告传出，在苏联国内、东欧社会主义国家包括波兰引起极大反响。1956 年 6 月，波兰人民走上街头，要求脱离社会主义阵营，摆脱苏联的控制。虽然波兹南事件被波兰政府依靠苏联军队镇压下去，却使得苏联社会主义神话破灭，为三十年后东欧巨变埋下了种子。处于中华人民共和国高度政治化的环境中，关山月对斯大林去世以后苏联和东欧社会主义国家的"解冻"，对中苏两党两国日益恶化的关系，当不会有太多的了解。严格的外事纪律，短暂的访问时间使关山月难以深入了解波兰的社会政治，画家更多的是感受到了处于东西方之间波兰的历史和文化，感受到了波兰美好的自然景观和人文景观，同时也从波兰民族在苏联的控制下依然坚持尊重传统，从波兰的美术创作和美术教育在苏联的控制下依然不盲从俄罗斯和苏联美术，坚持独立和自由的艺术品格得到了启发。

作为一位画家，关山月的职责是画好画。国家耗费大量费用派遣国外访问，关山月没有辜负党和国家的信任、培养和期望。在波兰他尝试采用中国画工具材料来描绘与中国迥异的欧洲风物，一个月的时间他完成了 60 多幅写生作品。从关山月以水墨画画出的波兰城乡景色速写《华沙旧城》《华沙旧城一角》《克拉科夫马联教堂前》《卡基米日速写》，彩墨画画出的波兰城乡景色《革但斯克港》《卡茨米什》《城堡》和人物肖像《陶瓷艺人》等作品，都可以看到画家用中国画工具材料来表现现实生活场景，无论是中国还是外国的现实生活场景越来越自如娴熟，感受和体会现实生活，无论是中国还是外国的现实生活越来越深入、真切、生动，越来越投入了自己的真情实意。尽管一些作品还没有能够脱离当时用"彩墨画"来改造中国画的痕迹，然而比较以往的画作，关山月的波兰写生画作在艺术上的确有了很大的提高。

1958 年底至 1959 年 4 月，"中国近百年绘画展览"赴法国、比利时、瑞士巡回展出，展览原由"反右派斗争"中央美术学院党的"五人领导小组"成员、"反右派斗争"后调任中央工艺美术学院第一副院长的张仃主持，因张仃需参与主持中华人民共和国成立十周年北京十大建筑项目，改由关山月主持。与艺术家出访国外一样，

对外展览、包括美术作品展览作为中华人民共和国外交活动的重要组成部分，必然地与中华人民共和国的政治有着密切难分的关系。作为中华人民共和国的又一次赴外大型美术作品展览，"中国近百年绘画展览"展出作品 103 幅，全部为故去的中国画家的作品，展现出了从赵之谦到徐悲鸿近百年中国绘画的发展面貌。在中、苏两国关系发生变化，毛泽东提出"百花齐放、百家争鸣"方针和"革命现实主义和革命浪漫主义相结合"创作方法，中国共产党和中华人民共和国的文艺政策出现调整的时刻来展现中国的文化艺术，"中国近百年绘画展览"赴法国、比利时、瑞士巡回展出成为一次蕴含特殊意义的对外文化活动。

波兰绘画有着现代艺术的根基，关山月访问波兰时，印象主义等西方现代艺术已在波兰重新兴起。如果说在波兰关山月还没有能够感受到这种变化，那么画家来到法国、比利时、瑞士等西欧国家，便不可能无视现代艺术的存在。在法国，关山月参观了巴黎高等美术学校，亲眼看到了与中国和苏联迥然有别的美术教育。关山月参观了卢浮宫美术馆、罗丹美术馆和印象派美术馆、现代派美术馆，画家怀着无比虔诚的心情流连在西方古典艺术作品前，认真观赏，认真记录，认真思考。西方艺术达到的高度使中国画家为之叹服。参观现代派美术馆使关山月对于西方现代艺术的看法有所改变。尽管画家画出了近乎漫画风格的作品《现代流派画家眼中的维纳斯》，表示对现代艺术不理解不满意，以展现坚持现实主义"政治正确"的立场，内心却有了更多不同的感触。关山月在忙碌中画出了不少写生作品，也值得注意地发生了不少变化。关山月画出了《塞纳河畔》、《巴黎街头拾稿》、《罗瓦河畔牧场》、《洛桑湖畔》那样延续波兰写生，融合中西，追求立体再现，具有生活气息和异域情调的作品，也画出了具有中国水墨画风格和韵味的《瑞士写生》。此次关山月欧洲之行，停留时间较长，到达地域和接触的内容更加广阔，这为画家的艺术经历增添了浓重多彩的一笔。

中华人民共和国初期"一边倒"，倒向苏联和社会主义阵营，然而由于历史和现实的众多原因，中华人民共和国与苏联及社会主义国家的关系并非想象的那样"亲密无间"，从来未曾有过某些研究者所认为的"全盘苏化"。所谓"全盘苏化"，只是某些研究者因为对历史不了解而发生的想象和着意的渲染而已。⁹1953 年斯大林去世以后，尤其是1956 年中苏两党两国关系日趋恶化以后，伴随着中苏两党两国关系的变化，中国共产党

的文艺政策有所调整。在 "双百"方针的鼓舞下，文艺领域一扫万马齐喑沉闷低迷的状况，艺术创作和艺术理论都出现了活跃的局面。1958 年，随着"大跃进"热潮的涌起，毛泽东提出了"革命现实主义和革命浪漫主义相结合"的创作方法，并且有了取代苏联"社会主义现实主义"文艺理论的趋势。随着"革命现实主义和革命浪漫主义相结合"的提出，以毛泽东诗词为题材的中国画创作蓬勃开展起来。关山月是积极开展毛泽东诗词题材中国画创作的画家，中华人民共和国成立不久的 1951 年 10 月，关山月创作了中国画《毛泽东长征词意》，尽管作品看起来像是他在香港创作的连环画的放大，画面上雪山的描绘也没有脱离当年西北写生的画法，却显示出画家创作毛泽东诗词题材中国画的极大热忱和初步探索。1958 年关山月创作中国画《毛泽东十六字令词意》，明确地提出作品是"革命浪漫主义与革命现实主义相结合之初探"。[10]

创作内容的变化是改革中国画的关键，是新国画区别于旧国画的主要标志，然而内容的变化并不等于形式随之发生变化，外在的政治力量可以强制性地改变创作内容，却无法强制性地产生新的艺术语言和艺术形式。在岭南画派传人关山月那里，探索新的艺术语言和形式障碍相对要小一些。1959 年，傅抱石与关山月合作，为庆祝中华人民共和国成立十周年新建落成的北京人民大会堂绘制表现毛泽东《沁园春·雪》词意的中国画《江山如此多娇》。多年之后，关山月在回忆这段经历时，认为与傅抱石合作绘制《江山如此多娇》"是由于我们各自的主观因素和一定的客观条件在起作用。""主观方面首先是有着共同的基础，即时代的脉搏与传统的根基。'笔墨当随时代'的共同观点和'为人民服务'的共同愿望。"他叙说创作过程中党和国家领导人的关怀和指导，流露出传统知识分子"君以国士待我，我必国士报之""士为知己者用"感激涕零的报恩情绪："从我现在所忆及的一切，好像做了一场梦。因为我和抱石兄都来自旧社会，很难忘记过去在旧社会做一个穷画家的苦难遭遇，这种亲身体验很自然地会产生一种美恶与新旧的对比是不可想象的。作为一个从事绘画的旧知识分子能受到重用和尊重，得到这样无微不至的照顾与关怀，有生以来第一次接收这样的重托及殊荣，叫我们怎不怀念，怎能忘掉呢？"[11]

中国画《江山如此多娇》的绘制确定了傅抱石和关山月在中华人民共和国主流艺术中的崇高地位。 进入中华人民共和国最高政治殿堂的中国画《江山如此多娇》与

人民大会堂、天安门广场和广场上的人民英雄纪念碑一样，成为名副其实的"国家艺术"（national arts），被赋予鲜明强烈的"纪念碑性"（monumentality）。《江山如此多娇》采用传统中国画山水画的基本图式，适应新时代要求取舍变化，显现出国家权力和审美理想的高度结合。作品尺幅巨大，场景开阔，气象宏大，表现出了中国共产党及其领袖毛泽东夺取政权后开展政权建设"数风流人物，还看今朝"的豪情壮志。中国画《江山如此多娇》成为毛泽东"革命的现实主义与革命的浪漫主义相结合"的阐释和实践，成为中华人民共和国初期改造旧中国画，建设新中国画具有典范性意义的作品。中国画《江山如此多娇》除突出对传统的承继和变革外，亦蕴含对外来艺术的开放态度。有研究者认为中国画《江山如此多娇》与日本画家横山大观的作品有着密切的关系。[12]

毛泽东诗词的传播，以毛泽东诗词为题材中国画创作的流行与中华人民共和国的政治环境有着密切的联系，中国画《江山如此多娇》也难以避免地成为了推行对毛泽东个人崇拜"造神运动"的组成部分。在经历了"文化大革命"的磨难以后，关山月回想当年高剑父"在山泉水清，出山泉水浊"的谆谆告诫，感慨万端，赋诗一首："少小涂鸦学步时，彷徨歧路遇恩师。曾忧泉水出山浊，砥砺终生幸自持。"[13]时代潮流浩浩荡荡，顺之者昌，逆之者亡。在时代激流的冲刷下艺术家载浮载沉，难以把握自己的命运，关山月只能以"砥砺终生幸自持"来自我安慰和自我庆幸了。"砥砺终生幸自持"，笔者曾与画家关山月有过这方面的直接接触和讨论，在关山月和关山月这样的前辈艺术家身上显现出来的中国知识分子优秀品德使笔者深为感动。

中国社会的现代变革起于"救亡图存"的现实需要，"振兴中华"的民族悲情，"文以载道"的文化传统使中国知识分子包括绝大多数艺术家将"文艺为政治服务"视为理所当然。百余年来文艺与政治的纠结和缠绕，构成了中华人民共和国艺术与政治"剪不断，理还乱"的错综复杂关系，显示出难以摆脱的历史宿命。中华人民共和国初期中国画的改造与重建，显现出了政治与艺术的复杂关系，显现出了中国美术发展从政治到艺术的变化过程，显现出了美术和美术家求生存、谋发展的艰难努力。有研究者认为，关山月的绘画代表了当代中国画艺术中的"新正统主义"："如果说，50年代以来中国艺术中存在一种可以称之为'新正统主义'的审美形态的话，那么，

毫无疑问，关山月是中国画领域最合适的代表之一；关山月美术馆的落成，正好以一种最具体的形式，还原了'新正统主义'在当代中国社会中的位置，探索这种位置得以确立的前因后果，理所当然将成为我们真正进入 20 世纪中国美术史的核心地带的必经之径。"[14]虽然对什么是"新正统主义"，将关山月的绘画冠以"新正统主义"是否恰当，尚有待商榷，然而作为中华人民共和国美术主流重要组成部分的关山月绘画，确实需要进行深入的，而不是皮相的、人云亦云的研究，这一工作目前进行得还远远不够。

注释：

1. 关于中华人民共和国初期中国共产党改造旧艺术，建设新艺术，以巩固政权，壮大政权的历史，可参见安雅兰（Julia F.Andrews）的著作《中华人民共和国的画家和政治，1949—1979》（*Painters and Politics in the People's Republic of China*,1949—1979）；陈瑞林的文章《改造与重建：人民共和国初期的艺术与政治》，"新中国建国史国际学术研讨会"论文，2009 年，香港；部分内容收入《成就与开拓——新中国美术 60 年学术研讨会文集》，北京，文化艺术出版社，2009 年；中国社会科学院当代中国研究所主办"第十届国史学术年会"论文，2010 年，广州，已收入该年会论文集。

2. 新华社《内部参考》266 期，《"抗美援朝保家卫国"运动中北京市大中学校师生思想问题尚多》，1950 年 11 月 9 日。

3. 关山月美术馆编、关振东著《关山月传》，海天出版社，1997 年，第 80—84 页。

4. 新华社《内部参考》274 期，《印度出席亚太和平大会代表妄谈我国艺术》，1952 年 12 月 13 日。

5. 新华社《内部参考》2635 期，《北京教授有"六怕"》，1957 年 11 月 17 日。

6. 新华社《内部参考》2785 期，《北京艺术工作者对总理讲话的反应》，1959 年 5 月 30 日。

7. 新华社《内部参考》2475 期，《浙江高等学校教师资产阶级教学思想形形色色》，1958 年 5 月 9 日。

8. 对"人间画会"开展研究，尤其是通过"人间画会"对左翼文艺内部的不同意见开展研究没有得到应有的重视，近年这种情况有所改变，一些研究者开始关注这一涉及广东现代美术，乃至中国现代美术的重要问题。关于"人间画会"研究，笔者将有专文发表，重要资料来源

为历年对王琦的采访和王琦本人的著述，如《王琦美术文集》，中国文联出版社，2007 年。

9. 关于中苏两党两国交恶的历史原因和现实原因，参见沈志华等人的著作《中苏同盟与朝鲜战争研究》，广西师范大学出版社，1999 年；《中苏关系史纲（1917—1991）》，新华出版社，2007 年；《战后中苏关系若干问题研究——来自中俄双方的档案文献》，人民出版社，2006 年；《苏联专家在中国》，新华出版社，2009 年。

10. 陈湘波《时代的激情和历史的图像——20 世纪 50 至 70 年代毛泽东诗意与革命圣地题材中国画纪略》，关山月美术馆编《20 世纪中国美术研究丛书·激情岁月：革命圣地和毛泽东诗意作品专题展》，广西美术出版社，2003 年。关山月《毛泽东十六字令词意》，作品藏于关山月美术馆，画面题记为："山，倒海翻江卷巨澜，奔腾急，万马战犹酣。一九五八年春，试以白描写毛主席长征词意，又是革命浪漫主义与革命现实主义相结合之初探也。关山月于珠江南岸隔山书舍"。

11. 关山月《难忘的友谊、难得的同行——在南京傅抱石逝世二十周年纪念会上的发言》，黄小庚编《关山月论画》，河南美术出版社，1991 年，第 26—29 页。

12. 方闻《两种文化之间——19 世纪末及 20 世纪的中国绘画，大都会博物馆罗伯特·H.埃尔思沃斯藏品》（ Wen C.Fong,*Between Two Cultures:Late-Nineteenth-and Twentieth-Century Chinese Paintings from the Robert H.Ellsworth Collection in The Metropolitan Museum of Art,2001* ），2001 年，第 122—123 页。

13. 关山月《高师百周年诞辰感赋》，1979 年，黄小庚编《关山月论画》，河南美术出版社，1991 年，第 101 页。

14. 李伟铭《关山月山水画的语言结构及其相关问题——关山月研究之一》，广东美术馆编《关山月新作选集》。

背景与出发点

——从关山月西南、西北写生引发的思考

Background and Starting Point

——Thoughts from Guan Shanyue's Sketches in Southwest and Northwest of China

北京画院美术馆 / 齐白石纪念馆馆长　吴洪亮

Curator of Beijing Fine Art Museum/ Qi Baishi Museum　Wu Hongliang

内容提要： 本文通过对关山月早期艺术历程的背景分析，对他西南、西北写生的原动力和创作方式进行解读，以及将其作品与同时代艺术家的实践进行具体比较，从而思考"写生"对关山月艺术发展的作用，并延伸至对 20 世纪中国艺术变迁的特殊价值。

Abstract: This paper analyzes the background of Guan Shanyue's early art process, illustrates his motivation and creation methods of sketches in southwest and northwest China and compare his works with the other artists' practice in that time to review the influence of "sketches" on Guan Shanyue's art development and its special value for the transition of Chinese arts in 20th century.

关键词： 背景　出发点　关山月　西南　西北　写生　变则通　庞薰琹　赵望云　吴作人

Keywords: Background, Starting point, Guan Shanyue, Southwest, Northwest, Sketches, Change can improve, Pang xunqin, Zhao Wangyun, Wu Zuoren.

20 世纪前半叶的中国可谓是风雨飘摇、波涛汹涌，后半叶则是改天换地后的起伏不定。此时个体的人在其中常常成为一片无法自控与选择的水中之叶，不知被相互撞击的力量带到何方。20 世纪的许多艺术家被这一浪浪的巨涛所淹没，但也有在纷乱中依然可以借由浪花的力量，审时度势地进行理性判断的人，他们可以驰骋在各种困境与压力的交错之间，完整地走完自己个人的长征。他们没有在中途夭折，这本身就是一种成功。

2012 年，笔者在进行关于 20 世纪中国美术的研究中遇到了三位出生于 1912 年（中华民国元年）的艺术家，他们是从复杂社会环境中脱颖而出的东北早期的油画家韩景生 [1]；曾为徐悲鸿的高足，张大千的助手，新中国成立后任教于中央美术学院、中央戏剧学院的孙宗慰 [2]；早早成名、走"万里之行"的画坛宿将关山月。前两位应视为被历史遮蔽，需重新认识、判断的艺术家。关山月先生虽然同样经历人生的艰难但在艺术的求索以及艺术的定位，甚至身后艺术价值体系的建构上应视为特别的范例。

在关山月诞辰百年之际，关山月美术馆建馆 15 周年之时，回首这位从 20 世纪走来，踏着时代的足音甚至触摸到 21 世纪曙光的艺术老人，不仅他的艺术而且他的人生，都给我们太多的信息与启示。本文以关山月前期的写生及创作为重点来寻求由他而引发的几许思考。

一

19 世纪的珠江三角洲之于中国是个非常特殊的地方，"浩渺的珠江莽莽苍苍，奔腾不息，灌溉着万顷田畴，也孕育着万千人民。早在上一世纪，珠江已被誉为"世界上可通舟楫的最大、最深、最美丽的河流之一"。[3] 广州则是"中国最大、最富裕及最有趣的城市"。从丁新豹在《从历史画看 19 世纪珠江风貌》一文的引用与描述中可以想见广州区别于内地特有的风范。他甚至指出："十九世纪的广州是外商云集

之地，来到广州的外国商人多喜欢购买一些描绘当地风景的绘画以作纪念，因此，在十三行范围内的同文街及靖远街便开设了不少专门售买油画和水彩画的画店"。[4]的确，广州是中国最早接触到西方商业与文化的地方之一，艺术的浸染只是其中的一项。由于远离中国固有的权力中心与文化中心，也使这一地区拥有相对灵活与开放的心态。"一般来说，广东很少有彻底的保守主义者和彻底的激进主义者，画坛上也是如此。他们凭着一种直觉的敏锐力把握着一定的尺度。"[5]这或许是20世纪初产生"折衷中西"的"岭南画派"的背景之一。当然，"岭南画派"的领军人物高剑父既有对花鸟画家居廉画风的传承，又有已西化数十年日本艺术的深刻影响的印迹。所以"岭南画派"中的"新"、"融合"、"变革"，自然成为其独有的特点。正因如此，他在一片沉闷的气氛中所带来的一股清新之气，风行一时直至由珠三角影响到长三角。如傅抱石在其《民国以来国画之史的观察》中所说："剑父年来将滋长于岭南的画风由珠江流域展到了长江。这种运动，不是偶然，也不是毫无意义，是尤其时代性的"[6]。不仅在商业、文化方面，广州也是中国近代革命的重要策源地，高剑父不仅是一位艺术家同时也是一位革命家。"强调'革命'之于艺术的意义，强调艺术家的社会责任感和强调艺术的大众化价值——高剑父作为本世纪倡导'新国画运动'的先驱者所具有的精神气质，在关山月的艺术实践中的确留下了深刻的烙印。"[7]深得"岭南"衣钵的关山月自然是这一系统中艺术精神的传承者。从关山月的历程中，可以感受到他在个性方面，具有广东人的诸多特点：务实、勤奋、适应力强，具有解决问题的能力与超强的完成感，如此综合的素质，在一般艺术家是较为缺少的。从所受教育的角度讲，他儿时学过《芥子园画谱》，少年时就读于师范美术科，又由于机缘成为高剑父的入室弟子。因此，关山月接受的是中国传统师徒式的教育与中西融合后的美术学校教育，再加之那份特有的"革命"精神，这样的"混血"，也使这位出生于广东省阳江县的年轻人，少了所谓正统"中"或者"西"的羁绊，变得没有太多负担，拥有自我抒发的自由空间。这是关山月在之后的艺术行程中，可以游刃有余地进行方向判定、风格选择的社会与个人经历的背景。

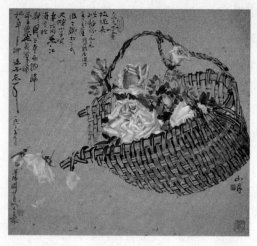

图 1 /《玫瑰》/ 关山月 / 49cmx53.8cm /
纸本设色 / 关山月美术馆藏

<div style="text-align:center">二</div>

　　"写生"无论中西皆是个老话题，只是方式有些不同罢了。今天，我们提到的"写生"总体的概念来自西方。西方的"写生"是在现场完成的，最初仅是作为作品的图稿之用，在印象派之后现场、户外的写生则与作品紧密相连甚至转化为作品本身了。这种方式，在 20 世纪初逐步进入中国的艺术教学体系，成为增进画艺的重要手段，关山月自然也成为一个新时代的"写生者"。

　　最早让关山月受到关注的是他画的玫瑰花，这应属于静物写生后的成果。他以西画的方式描绘出清新宜人的花朵（图 1），立体的花瓣，透露出淡粉的颜色都略显出商品画的可人之处。关山月又将玫瑰与颇具中国笔墨味道的竹篮相结合之后，在显出本土意味的同时，又多出了些许稳重。这类作品自然使他得到了不少定件，但这并非是关山月的理想，他不满足于做一个衣食无忧、闲适于广州市井的商业画家，他是有宏大抱负，甚至有野心的人。因此，"动"、"画"、"办展览"、"交益友"成为他艺术旅程的重要内容。关山月甚至总结出所谓的"不动就没有画"，恐怕是他个人的艺术理念与人生态度相联系的结果。对此处的"动"的理解首先指的是"远足"；第二个应是改变与变通，不变也同样"没有画"。因此，可以说这个"动"字贯穿了关山月的一生。

　　先说"远足"，无论东西方这都不是件新鲜的事情，古人的所谓"行万里路，读万卷书"自不必说，就是近代，所谓的传统大家齐白石、黄宾虹，无不是饱游山河而

有所悟。齐白石将他的"五出五归"化为《借山图》五十余开，成为他那一时期的经典作品。黄宾虹则由 1928 年从广西起步，经广州到过香港。1931 年游雁荡，1932年入巴蜀。在与"造化"充分的"亲密接触"之后，终将其山水艺术跳脱出古人的樊篱。黄宾虹曾说："写生只能得山川之骨，欲得山川之气，还得闭目沉思，非领略其精神不可。"所以，齐白石与黄宾虹的写生皆不是西方式的写生，他们重深入感受，轻现场描摹。当然，他们也会在现场勾画几笔，而现场部分仅是简单的作为符号化的记录，以便于晚上回到住处或日后作画时，作为记忆的线索。而到了关山月这一辈人，中西的艺术理念与方式是并行的，因此表现在写生上恰恰成为他的中国画概念以及他由西画得来的写实能力融为一处的表现。这并非是关山月的独创，但他是较早的完整的实践者。

"变则通"，艺术家的改变是其成功，尤其是建立独树一帜面貌的必由之路。齐白石"衰年变法"所创出的"红花墨叶"一派，变的不仅是色彩，更重要的是他找到了一种有别于传统文人画中疏离、冷逸的画风，将大俗与大雅相结合，建构出新的作品与人的关系。他态度的变是其成功的前提，在此基础上生发出的笔墨技法、色彩运用则是技术上的支撑罢了。关山月几乎所有的"变"皆来源他眼前所见，他的亲身体悟，他"变"的来源也常在他的"远足"与"写生"，所以写生成为他创作的重要源泉与动力。那么，关山月"变"的重点在哪里呢？笔者理解在于他顺应时代所做的对象选择，并由此借助他先前已掌握的多种技法，结合对象表现的需要，当变则变。所以，关山月的"变"对他来说恐怕不是什么问题，而在观者看来确实有些变化多端，变幻莫测了。他的好友庞薰琹[8]先生在《关山月南洋旅行写生选》的序言中提到："关

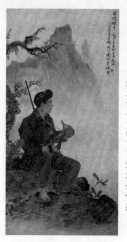

图 2 /《苗胞猎手》/ 关山月 / 1942 年 /
91cm×47cm / 纸本设色 / 岭南画派纪念馆藏

图 3 /《负重》/ 关山月 / 1941 年 /
23.1cm×29cm / 纸本设色 / 关山月美术馆藏

山月有着这种变的精神，能跳出传统的牢笼。"甚至不惜将关山月与毕加索的"变"进行比较。这样的类比是否贴切尚可不论，但关山月在"动"中而"变"的确成为了他的特点。

　　关山月自 1940 年开始从西南、西北乃至到南洋写生，这三个阶段的创作也构成了他艺术前半期的主体内容。到那些所谓的"边远"、"偏僻"、"生疏"地区考察、写生并非是关山月所独创，是具有时代背景的共同选择。其理由除源于"西学东渐"借鉴西方艺术的创作方式外，也与社会学、人类学等相关学科引入中国有关。这种以所谓"科学"为基础的了解国家各民族、各地区风土人情，吸收更广泛营养的方式，成为了一时的风气。这里不只是美术，以北京大学为中心的诸多学者如周作人、顾颉刚、常惠、董作宾等都开始关注民间文艺学的研究。音乐方面则有赵元任对于民间音乐的开创性探索。梁思成所建构的"营造学社"更以"田野考察"的方式对中国古代建筑进行实地研究。所以，这样的学术背景成为一大批学者、艺术家到西部地区进行考察的理论的支撑。比如：1939 年，庞薰琹前往贵州少数民族地区就是因为当时中央博物院下达的考察任务，开始了他对西南少数民族风俗习惯、艺术资料的收集与研究的工作。在客观上，他从艺术的角度，凭借其艺术家的独特眼光收集了大量资料，并深入到贵州少数民族的山寨，亲身体验婚礼、丧葬等活动并进行了详尽的记录与分析。以此为基础，庞薰琹创作出一批反映西南少数民族题材的作品，构成了他法国留学归来后创作的一个高峰。

图 4／《苗胞圩集图》／关山月／1942 年／146cm×249.6cm／纸本设色／关山月美术馆藏

　　促使艺术家们在这一时期不约而同地进入西部还有一个原因，那是由于抗日战争的全面爆发，使大批高等院校的教师、众多学者汇聚到四川、云南等地，边远地区成为远离战争的治学之所。"在战争中逃亡滞留在内地的艺术家，他们在大西北、西南边陲和西藏发现了一个崭新的世界。"[9]因此，事物的两面性充分地体现出来，学者、艺术家对于西部的研究与描绘成为天时、地利、人和的状态，一时成为风气。

三

　　关山月"万里"写生第一站到达的是四川、广西、贵阳、昆明等西南地区。他留下了第一批关于西南少数民族的作品。在这批写生作品中，有几个关键点值得关注。首先是对少数民族的形象与服饰图像的描绘，如《苗胞猎手》（图 2）、《苗族少妇》等，其次是对他们典型的生活形态刻画，如《负重》（图 3）、《以作为息》、《织草屦》、《农作去》、《归牧》等。在这些作品中，关山月的态度是灵活的，画法因需而变，可以举一例说明：他对裙子的画法，就有勾线与没骨两种方式。在速写《待顾》以及创作《苗胞圩集图》（图 4）中，裙子的形态使用细线勾勒，然后着色的方式，呈现安然等待的状态。在《负重》中，他试图表现人行走的状态，即用没骨法，一笔下来既有裙子的形态又呈现出人物的动势。当然，动与静是相对的，两种方式在关山月的作品中自由地出现，恐怕是他因实、因心境甚至因工具而变的。

图6／《归来》／庞薰琹／1945年／41.5cm×31.5cm／纸本水墨／庞薰琹美术馆藏

图5／《苗族少妇之二》／关山月／1942年／35.5cm×24.6cm／纸本水墨／关山月美术馆藏

　　同在贵州进行过创作的还有前文中提到的庞薰琹，其状态就与关山月大相径庭了。庞薰琹"像绣花一般把许多花纹照原样的画上了画面"。他自认为有些"苦闷而又低能"，但他愿意"尽量保存它原来面目"。此时，庞薰琹更似一位学者，而关山月更像一位心态自由的艺术家。在存世的关山月与庞薰琹关于西南少数民族的作品中有不少相同的题材，此处不妨对比一下。如同为描绘妇女的形象，虽一个为速写，一个为整理过的白描，但姿态非常相似，画的方式却大不同。明显关山月更注重描写对象的动态，用笔爽利，表明结构，虚实相见，重在说明问题。如人物右手在前，以实线突现之，左手在后，则以细线勾勒，至下方几乎消失，意到即可（图5）。庞薰琹的人物白描在对衣纹装饰的准确描绘之外，更强调了人物姿态的美感、抒情性和装饰性。他笔笔到位，注重线条本身的韵律，尤其是帽子轮廓的线条以及腰带的线条则更加注意近处的部分粗重，远处的渐细（图6）。可见两者手中毛笔都在自觉与不自觉间呈现出中国笔墨韵味之外的西画透视的影子，这是一种润物细无声式的变革中的运用。总之，庞薰琹作为中国的工艺美术大家，对装饰性更感兴趣，因此人物的形态、表情更为概念化，也更为优美。关山月则抓住人物此时此刻的状态，将现实生活明明白白地留在画面之上。

<p style="text-align:center">四</p>

　　1941年，关山月在重庆举办"关山月抗战画展"时，认识了"一见如故、一拍

即合"的赵望云，关山月在与赵望云的交往中，激起了他西行的热情。 青年学者李凝对 20 世纪三四十年代前往西北写生的诸君进行了列表研究 [10]，我们可以看到最早理性而主动地进行西部写生的是赵望云，也正由于赵望云在关山月无法前往前线进行战地写生、宣传时，给他指明了一条新路。

写生年代	画家	路线		此阶段的代表作
1934年	赵望云 [11]	由唐山经八达岭、张家口、大同至内蒙草原		驼店子 蒙古人
1941年5月初—1943年11月	张大千	成都（乘飞机）至兰州与孙宗慰会合。重庆—成都—西安—兰州	兰州—河西走廊—敦煌—河西走廊—兰州—青海塔尔寺	临摹敦煌壁画的作品居多
1941年4月底—1942年9月	孙宗慰	重庆—成都—西安—天水—兰州—西宁—兰州—永登—武威—金昌—张掖—酒泉—嘉峪关—安西—敦煌	敦煌—安西—嘉峪关—酒泉—张掖—武威—永登—西宁—兰州（乘飞机）—重庆	临摹壁画、关于西北风光的速写（是以后的创作底稿）、油画、国画、水彩
1943年夏—1944年初，同年6月—1945年2月	吴作人	成都—兰州（遇赵望云、关山月、司徒乔）—西宁—兰州—敦煌—成都、雅安—康定—甘孜—玉树		祭青海、裕固女子舞蹈等
1943年7月—1945年冬	董希文	重庆—敦煌—南疆公路（同常书鸿）—敦煌—兰州		祁连放牧、苗民跳月、苗女赶场等
1943年	关山月	出入河西走廊，滞留敦煌二十多天		华山、河西走廊、祁连山临摹敦煌壁画
1943年	司徒乔	新疆等西北地区		维族歌舞、西北风景等
1945、1948年	黄胄	西北地区（跟随其师赵望云）		边疆风物，多为速写人物

12

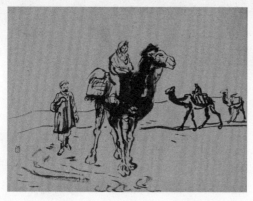

图 7 /《驼队之一》/ 关山月 / 1943 年 /
31.6cm×41.8cm / 纸本水墨 /
关山月美术馆藏

图 8 /《塞外驼铃》/ 关山月 / 1943 年 /
60cm×45.3 cm / 纸本设色 /
关山月美术馆藏

　　1943 年，关山月甚至婉拒了重庆国立艺术专科学校教授的聘请，与妻子李小平、赵望云、张振铎踏上了西行之路。关山月一行"登华岳、出嘉峪关、越河西走廊、入祁连山，最后探古于敦煌千佛洞"[13]。这次远足，西部的自然风物、人情习俗，再次给关山月以刺激。"像我这样一个南方人，从来未见过塞外风光，大戈壁啦，雪山啦，冰河啦，骆驼队与马群啦，一望无际的草原，平沙无垠的荒漠，都使我觉得如入仙境。这些景物，古画看不见，时人画得很少，我是非把这些丰富多彩的素材如饥似渴地搜集，分秒必争地整理——把草图构思，为创作准备不可的。"[14]关山月自己也反复提到他的创作方法："我到西北写生，我采取的是在现场画简括的速写，回来加工提炼的方法。"[15]包括面对敦煌壁画，他一样没有陷入到具体的临习之中，在用"我法"接近古人的丰厚资源。

　　在西部提供给艺术家的多种素材中，不仅有风景、人物，还包括西北的动物：骆驼、马、驴、狗等。而骆驼是生活在北方沙漠戈壁的一种最为吃苦耐劳的动物，也成为西北写生不可回避的对象。面对同一对象，几位艺术家产生了不同的结果。

　　关山月在《驼队之一》（图 7）、《驼队之二》中，将人物的形态与骆驼的姿态并重，画面流畅率真，笔墨因结构而生，可见此时他的造型能力已经非常娴熟，用笔大胆也颇具信心。在此后的创作中，骆驼的形象也常常被运用，甚至成为主角。1943 年的作品《塞外驼铃》（图 8）与《驼运晚憩》中，则是将骆驼队行进与休憩的状态融入了他的景致之中。对此郭沫若长题："塞上风沙接目黄，骆驼天际阵成行，铃声道尽

414

图 9 / 关山月为吴作人画像

图 10 / 吴作人为关山月画像

人间味，胜彼名山着佛堂。"诗的后面还写了一个跋："关君山月有志于画道革新，侧重画材酌挹民间生活，而一以写生之法出之，成绩斐然。近时谈国画者，犹喜作狂禅超妙，实属误人不浅，余有感于此，率成六绝，不嫌着粪耳！民纪三十三年岁阑题于重庆。"在这段被反复引用的文字中，郭沫若强调了写生与作品的关系，对关山月给予了充分的肯定。

或许是由于机缘，抱着同样目标前往西北写生的吴作人与关山月相遇在兰州。两人在骆驼上互画。[16]关山月题"卅二年冬与作人兄骑明驼 互画留念时同客兰州 弟关山月"。（图 9）吴作人题："卅二年，山月兄骑明驼[17]互画留念作人"。（图 10）可视为两位艺术家西行的逸闻趣事。对于骆驼这一题材的运用，吴作人在后来的创作中将其形象抽离，将描绘的笔墨程式化，如同齐白石的虾、徐悲鸿的马、李可染的牛一样，他将骆驼演化为笔下的熟物，使之成为一种具有精神化的载体。学者朱青生对此甚至进行了更为深入、精微的解读："一个骆驼形象，到底是充分表现画者的意味，还是对象的精神？孰前孰后的问题，实际上是两条艺术道路的问题，体现着两种不同的审美传统。在韩幹的马中，马不是马，而是雍容华贵；在吴作人的骆驼身上，骆驼就是骆驼，但却饱含着和人一样的理解和沉思。"[18]（图 11）将吴作人笔下的骆驼和古人所画的骆驼，从概念上拉开了距离。

早于吴、关二人到达西北的孙宗慰则将骆驼进行了直接的拟人化的变形处理。"他笔下的骆驼，都非常拟人化，大大的眼睛，含情脉脉地看着你，恰似美女的妩媚，可

见他对骆驼的情感与创作上的大胆。孙宗慰与吴作人、董希文西部写生最大的区别是作为受过严格西画造型教育的孙宗慰在这一时期开始变形，而这种变形又不同于后期印象派或野兽派的变形，它有了自己独特的语言，仅说是受到敦煌壁画的影响恐怕就过于简单了，因此是一个值得进一步研究的问题。"[19] 可见，同一时期艺术家们齐聚西北，面对同样的客体甚至敦煌壁画的影响，却在建构着各自不同的创作方法与各自不同的艺术之路。

关山月从 "西北归来后胆子更壮"[20] 创作出一批《蒙民游牧图》（图 13）、《鞭马图》等重要作品。关山月在写生中求新鲜感，求创作之新意的方式，是他自己找到的区别于他的老师甚至古人的方式，虽然同代的艺术家在表面做着同样的工作，但关山月将这一行动更为具体化、个人化和理论化了。对关山月由写生引发的创作成果，恐怕是郭沫若给予的评价最为直接："关君山月屡游西北，于边疆生活多所砺究，纯以写生之法出之，力破陋习，国画之曙光，吾于此为见之"。

<h2 style="text-align:center">五</h2>

20 世纪对于"写生"这一方式无疑是幸运的，无论是社会的需求，还是艺术生态的需求，都要求中国的艺术从天回到地，开始重新关怀此时此刻的世界以及人本身。关山月开始有意识地进行"万里"写生的时期， 所处的背景正是中国传统艺术向现代转型的时期，也是由西方而来的学院式的"写实主义"向"现实主义"转变的交叉

点上。因此，关山月在艺术的探索路上，用何种态度去面对自然，吸收何种艺术的营养，又如何在此基础上建构有时代价值的艺术，是其探索的重点，而西南、西北之行给了他充分实践的机会。但我们也不能过于夸大写生在建构一位艺术家艺术风貌中所起的作用。正如李伟铭先生指出："我想强调的只是，'写生'在关山月的艺术生涯中占有非常突出的分量，但这并不是他确立自己的语言表现模式和艺术魅力的唯一依据。"[21]

总之，写生是艺术家运用眼、手与世界搭建的一座最为直接的桥梁。20世纪前期主张的写生是为了摆脱徐悲鸿所痛斥的那些中国传统艺术的积习，为了进入一种将艺术"科学化"、"现实化"、"服务化"的需求，因此需要通过到生活中的写生带给中国艺术新的动力。如何将这种动力转化为创作的成果则成了关山月那一辈人的追求。

如今，在21世纪的当下，对于写生的再次关注，其背景有两个方面：首先是艺术的多元化，使绘画本身的价值受到质疑；其次是就算坚持绘画，现场的写生也被日渐抛弃。由于数字摄影技术的普及化，相机代替了眼睛，屏幕在代替我们亲临其境的观察。所以，很多人主张用心、用手在第一时间、第一现场去捕捉那些新鲜的感受，重回真正的写生状态。因为，艺术中的"真"无论以何种方式表现，都具有不变的价值。而写生是通向"真"的有效途径。如果这一主张是合理的，就更需要反观那些前人是如何做的，回望他们的经验与教训。这样的总结应该对今天仍具有现实的意义。

注释：

1. 韩景生（1912—1998）是东北地区第一代风景油画家的代表人物之一。河北昌黎县人，后迁居黑龙江省哈尔滨市。早年曾随俄罗斯画家学习素描和油画，又函授求学于上海美专肖像科。1938年任哈尔滨工业大学教员，其间师从日本画家佐藤功、石井柏亭。抗战胜利后在哈尔滨市美术家协会服务部任职。一生钟情写生，留下大量风景写生作品。

2. 孙宗慰（1912—1979），江苏常熟人。1938年毕业于中央大学艺术系，留校任教。擅长油画，师徐悲鸿、吕斯百等。抗日战争初期，赴前线写生，宣传抗战。1941—1942年随张大千于敦煌等地研究古代壁画间赴青海描写蒙族、藏族人民生活。1942年秋返中央大学继续执教，并被聘为中国美术院副研究员。1946年起，任教于北平艺术专科学校。新中国成立后为中央美术学院副教授、中央戏剧学院教授。

3. 赵力、余丁编著《中国油画文献》，湖南美术出版社，2002年，第173页。

4. 赵力、余丁编著《中国油画文献》，湖南美术出版社，2002年，第174页。

5. 《广东美术通史研究札记》，摘自李公明著《在风中流亡的诗与思想史》，复旦大学出版社2011年，第66页。

6. 转引自韦承红《岭南画派——中国现代绘画变革者》，辽宁美术出版社，2003年，第67页。

7. 李伟铭《写生的意义——关山月蜀中写生集序》，摘自《时代经典——关山月与20世纪中国美术研究文集》，广西美术出版社，2009年，第46页。

8. 庞薰琹（1906—1985）字虞铉，笔名鼓轩，江苏常熟人。早年留学法国，回国后参与组织中国最早的现代艺术社团——决澜社。抗战时期，曾深入贵州80多个苗寨，考察少数民族民间艺术，创作《贵州山民图》等，解放后参与创立中央工艺美术学院，成为建构中国设计教育体系的奠基人。

9. 《东西方美术交流》，英国M.苏立文著，陈瑞林翻译，江苏美术出版社，1998年，第216页。

10. 因原表有少许不准确与不完整之处，笔者进行了少许的修改。

11. 此外，1942、1943年走河西走廊、祁连山；1948年夏至冬，赴甘肃、青海、新疆写生。

12. 李凝《西行写生：新写实主义的契机——从孙宗慰个案看美术史中的一个独特现象（节选）》，《求其在我——孙宗慰百年绘画作品集》，吴洪亮主编，人民美术出版社，第249页。

13. 《劳动人民的画家——怀念赵望云》，摘自《乡心无限》，凤凰出版传媒集团，江苏文艺出版社，2008年，第163页。

14. 《我与国画》，摘自《乡心无限》凤凰出版传媒集团，江苏文艺出版社，2008年，第28页。

15. 《我所走过的艺术道路——在一个座谈会上的谈话》，摘自《乡心无限》凤凰出版传媒集团江苏文艺出版社，2008年，第21页。

16. 吴作人百年纪念活动组委会《吴作人年谱（待定本）》。

17. 指善走的骆驼。唐·段成式《酉阳杂俎·毛篇》："驼，性羞。《木兰》篇'明驼千里脚'多误作鸣字。驼卧，腹不贴地，屈足漏明，则行千里。"

18. 朱青生、吴宁主编《当代书画家第一辑 吴作人 素描基础：新中国画的革命？》，中国文艺出版社，2010 年，第 58 页。

19. 吴洪亮《求其在我——读孙宗慰的作品与人生》，摘自《 求其在我——孙宗慰百年绘画作品集》，人民美术出版社，2012 年，第 2 页。

20. 《关山月纪游画集自序》，摘自《乡心无限》，凤凰出版传媒集团，江苏文艺出版社，2008 年 ，第 253 页。

21. 李伟铭《写生的意义——关山月蜀中写生集序》，摘自《时代经典——关山月与 20 世纪中国美术研究文集》，广西美术出版社，2009 年，第 44 页。

关山月东北写生之考察

——兼及傅抱石、关山月相互之影响

Guan Shanyue's Sketches in Northeast of China and the Mutual

——Influence between Fu Baoshi and Guan Shanyue

南京博物院艺术研究所副研究员　万新华

Associate Researcher, Nanjing Museum Art Research Institute　　Wan Xinhua

内容提要： 1961 年，关山月前往东北三省进行为期近四个月的旅行写生，行程四千多里，游览名山大川，参观工矿企业，深深地被壮丽的东北风光所感动，他勾写了大量写生画稿，创作作品数十幅，不断地将个人的主观感受和歌颂新时代的主题注入画幅之中。东北写生激发了关山月莫大的创作激情。他娴熟地利用多种技法，将山水实景和社会主义建设场面有机结合，又由于与傅抱石一路同行，相互切磋，其中国画艺术得到了进一步的升华。

Abstract: In 1961, Guan Shanyue spent four months in the three provinces of northeast China traveling and painting in a journey of more than four thousand Li. Guan Shanyue traveled the beautiful and famous mountains and great rivers and visited industrial and mining enterprises. He painted large amounts of sketches and dozens of drawings, and he continuously input his personal feelings and new theme to his paintings. The trip in northeast China stimulated Guan's creation passion. He uses different skills and technique

to combine the landscape with the socialist construction scene. Fu Baoshi was with Guan in this journey and their exchanges promoted the development of Chinese painting.

关键词：关山月　东北写生　新山水　傅抱石　画风影响

Keywords: Guan Shanyue, Sketches in Northeast China, New landscape, Fu Baoshi, Painting Style influence.

　　1961年6月，在国务院办公厅的安排下，关山月（1912—2000）与傅抱石（1904—1965）联袂前往东北三省进行为期近四个月的旅行写生。他们一路由中共吉林省委宣传部部长宋振庭（1921—1985）陪同（图1），先后抵达长春、吉林、延吉、长白山、哈尔滨、牡丹江、镜泊湖、沈阳、抚顺、鞍山、旅顺、大连等地，行程四千多里，游览名山大川，参观工矿企业，深深地被壮丽的东北风光所感动，并不断地将个人的主观感受和歌颂新时代的主题注入画幅之中。

　　从长白山到镜泊湖，从鞍山千朵莲花山到旅顺海滨浴场，从吉林丰满水电站到大连老虎滩渔港，从抚顺西露天煤矿到鞍山钢铁厂……满腔热情的关山月一路走一路画，勾写了大量写生画稿，创作作品数十幅，举办艺术观摩会或座谈会十余次，交流创作经验和心得，博得了广泛的赞誉。有目共睹的是，东北写生激发了关山月莫大的创作激情。他娴熟地利用多种技法，将山水实景和社会主义建设场面有机结合，又由于与傅抱石一路同行，相互切磋，其中国画艺术得到了进一步的升华。

一

　　6月14日，关山月一行抵达吉林省长白山林区，次日登上长白山山巅，一览天池、

图 2／1961 年 6 月 15 日，关山月在长白山天池写生

图 1／1961 年 6 月，关山月、傅抱石与中共吉林省委宣传部长宋振庭（左二）合影于长春市人民委员会交际处。

林海之胜。那千万年来未经人工雕琢的粗犷雄浑、苍凉浩瀚的山岭，那无边无际、风动涛涌的原始森林，再加上漫天积雪，别有一番雄浑壮美之情趣。亲眼目睹飞流直下的长白林海之壮阔气势，成为关山月终生难忘的记忆。

在长白山麓，关山月完成了《长白山天池》、《山雨初晴》、《长白林区》等，以俯瞰的视角展现了长白山林海苍茫逶迤的景象。（图 2）在《长白山林区》中，近景以丛林支撑画面，巨幢千干，密密匝匝，木材运输车穿行其间，群山似海涛一样隐现其后，缓缓起伏，渐行渐远，天空几近画幅一半，渲染出海天一色的雄伟气势。所谓"林海"，即丛林植被不见裸露的石岩。关山月在营构"林海"之意境时，将连绵的远山处理成似波涛般略有起伏的"海平面"，慢慢皴染，用笔细腻；另一方面又强化近景的丛林树木，笔墨洒脱率意，描绘出林海植被的山峦特征。这里，关山月引入西方焦点透视式写生结构，利用近大远小的原理，加强了近景树木的特写表现，缩短了画面与观众视觉经验的距离，也使传统绘画在新的结构中呈现新的意味。在写生中直接面对现实，通过西式取景框模式的风景画构图因素和近大远小的透视关系来完成山水画构图，既拉开了与传统文人画的距离，又使其作品增加了亲近自然之现实感。当然，这种平易朴实的焦点构图方式，对于早年接触过西画技法训练的关山月来说应该是比较熟悉的。

回到广州后，关山月仍然兴致盎然，以《长白山林区》为基础再次创作《林海》（图 3），再现长白林海的壮阔景象，题云："林海，一九六一年夏邀游祖国东北曾

图 3 /《林海》/ 关山月 / 1961 年 / 43.3cm×93.8cm / 纸本设色 / 关山月美术馆藏

登长白之岭，极目四方，见那翠绿波涛，层层叠叠，碧蓝巨浪，起伏连绵，难分是林是海或是无尽的长空，构成神话般的壮丽仙境般的奇观，游归屡试图之，似未得其气势之万一，此为第五帧也，一九六一年十月关山月并识于羊城。"这段题跋充分表现出关山月平生第一次得见雄伟壮丽的北国风光之激动心情。

在长春，关山月则以天池为重点对象创作完成《天池林海》（图4），以横幅的形式表现了长白山天池、林海之胜景，气象非凡，题云："天池林海。长白山巅有火山口曰天池，峰崖积雪皑皑，相映成趣，远望林海茫茫无际，尤为壮观，试图之，未及万一也。一九六一年七月于长春，山月并记。"傅抱石曾在《东北写生杂忆》中叙述过其《天池林海》构思的过程，在相当程度上也能说明关山月的章法经营：

"天池"原是个火山口，若处理不当，则又画成一个"破脸盆"。我曾经画了好几次以"天池"为主的画面，为了避免画面上摆个完整的 "椭圆形"，画过左一半，也画过右一半，全部失败了。不但表现不出"天池"的气概，反而连长白山的雄浑也被大大削弱了。但是我还不死心，回到长春，把我的愿望请教吉林省委到过长白山的同志，得到不少的帮助与鼓励，经过不断商量讨论，思想上明确了许多问题。为了及时征求同志们的意见，决定用长卷形式（大约一比七）来尝试经营。"天池"位置在偏左方较高的地方，满山积雪，作为主峰；顺势经"气象站"向右下倾，作次峰一二，以资拱卫，在位置上渐渐接近全画的右边，同时，也就渐渐露出森林的顶部，将到靠边处，紧紧地和整个山峰背后的苍翠的"林海"相接。这样，"林海"既环抱着"长白山"，而"长白山"又突出了"天池"。[1]

图 4／《天池林海》／关山月／1961 年／
48cm×128.7cm／纸本设色／
关山月美术馆藏

结合这一叙述，我们不难发现，关山月在表现长白山天池时，也不断揣摩，变化构图。譬如稍早前在长白山麓所作小品式《长白山天池》（图 5）即是表现长白山天池的左侧，近景山石嶙峋，但正如傅抱石所说，"表现不出天池的气概，反而连长白山的雄浑也被大大削弱了"。而且，在这幅小品中，由于傅、关两人共同写生不久，关山月依然保持着他原先笔墨粗辣的作风。与傅抱石所作《天池林海》（图 6）全景式构图不同的是，关山月在《天池林海》中依然局部构图，重点表现了长白山天池的右侧，近景沿用《长白山天池》模式，山石突兀，占据画面中心，只向右侧延伸雪山林海在阳光下闪烁着银白的光芒，渐远渐淡，一片苍茫起伏。全画笔墨技法纯熟老到，前景之山石挥洒呵成，不板不塞；中景山峦林海纵横驰骋，且任其墨渖涵漫，极具浑厚苍润之态；更远处漫无边际的林海以虚笔表现，衬托山体实景，层次分明，平淡中见新奇。

7 月 15 日，关山月抵达黑龙江宁安，游览镜泊湖，观赏镜泊泉，参观水电站工地、水产养殖场，一路兴致勃勃，激情澎湃。镜泊湖是火山熔岩堵拦河流而成的堰塞湖，出口处有落差达 20 多米的瀑布，"形势曲折，水平如镜，好似群山抱着一块透明的碧玉，又好似碧玉盘中摆着大小苍翠的宝石"；"镜泊湖的自然景色之美，对一个喜欢画山水的人来说，是寤寐求之的"。² 在逗留镜泊湖的十多天里，关山月先后完成了《水产养殖场》、《朝霞》、《镜泊湖集木场》、《晚风》、《镜泊飞泉》等数幅表现生产、建设、生活主题的作品。《朝霞》、《晚风》以镜泊湖的一角小景展现了湖水苍茫的景致（图 7）。作为写生山水，《晚风》（图 8）近景以树木构建画面，

图 5／《长白山天池》／关山月／1961 年／43.5cm×58cm／纸本设色／关山月美术馆藏

大笔淡墨写出中远景层层翻滚的波涛，将骤风的气氛紧密有机地结合于笔墨挥洒的韵律之中，既表现出风中的动感，又赋予平淡湖景以无限诗意。

当然，最具代表性的要数"镜泊飞瀑"系列。对于镜泊湖瀑布，傅抱石曾在创作随笔中有所描述："那天，正是雨后初晴，又是下午三点多钟，金色的阳光，正对着'飞泉'，澎湃雄壮，银花四溅，恍如雷霆万钧之势地冲岩而下。通过一段狭谷，水面开阔了许多，形成了深潭，潭边尽是石块，不少同志或坐或立，目送手挥，沉浸在那汹涌咆哮滚滚流入牡丹江的水声中……站在中间黝黑苔石之上，向左，只看到上面的瀑布，看不到右边下面的深潭；向右，看到大部分的深潭，却又看不到主要的瀑布。"[3] 若按一般的焦点透视，只能分别画成两景，但在傅抱石看来，这对镜泊飞瀑不是最好的办法。关山月经过周密思考，创作了《镜泊飞瀑》横幅（图 9），将"瀑"和"潭"囊括在同一画面上。画面左上方，从远处镜泊湖曲折而来的巨瀑奔腾直泻，直奔汹涌咆哮的深潭，流向画外的牡丹江；两岸山峦突兀，树木丛生，云雾迷漫，雨后初晴，备感雄浑苍莽。近处山崖上点缀细小人影，指点观赏这"雷霆疾走、声震山谷"的壮美景色。显然，他通过细致的观察分析，以高度概括凝练之法将自然界本来纷繁、复杂、分散的景象，真实地呈现于观众面前。这里，关山月大胆落笔，小心收拾，用大笔淡墨以雷霆万钧之力扫出飞泉，晶珠激荡，水雾蒸腾，扑朔迷离，山石以大笔横皴，并以拖泥带水式积墨渲染，层次分明，坡石之粗犷的线条，增强了大地的坚实厚重感。上端瀑口、倒崖、巨石和近景掌状放射式浓墨茂树造成强烈的黑白对比，充分显示出不拘一格的笔墨技巧，烘托得水光分外眩目。

综合考察，东北旅行写生，关山月在自然和社会两种题材中将有限的可能发挥到了极致：以《天池林海》为代表的自然性题材，则是东北山水在关山月心灵中的震撼和映现。而以《钢都》《煤都》为代表的反映东北工农业生产建设成就的社会性题材，在山水融合工业题材方面的努力，已经明示了现代山水画的一种符合时代潮流的发展规律。

其实，自从到生活中写生成为山水画创作的必由之路，新老画家们都开始写生。如何协调传统山水与"文艺为工农兵服务"之间的矛盾，如何协调大部分画家已十分熟悉的传统图像意义的表达方式和大众口味和国家象征之间的矛盾，是当时中国画改造的重要内容。为了解决这个问题，大部分画家在山水画上想尽一切办法去用笔墨画劳动场面、建设工地、城市景观和工厂、公路、铁路、桥梁、水坝等出现在中国大地山川之中的新景物。贺天健（1891—1977）、钱松嵒（1899—1985）、吴镜汀（1902—1972）、赵望云（1906—1977）、何海霞（1908—1998）、黎雄才（1910—2001）等都走入生活，寻找时代标签的象征性事物。于是，在当时的山水画里，烟囱林立，车水马龙，红旗飘飘，遍地英雄，一派轰轰烈烈的生产建设场面。当然，关山月对此自有深刻的体验。20世纪50年代以来他先后创作过《新开发的公路》（1954）、《山村跃进图》（1958）等具有新时代气息的新山水画，为他在新中国画坛上的声名鹊起起到了至关重要的作用。

8月5日，关山月抵达鞍山，参观鞍山钢铁厂。鞍钢是新中国的重工业心脏，

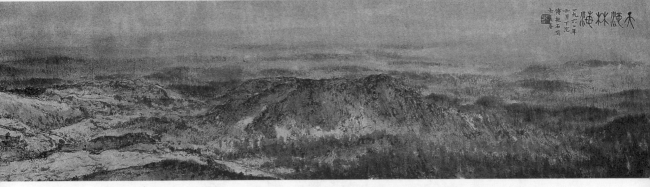

图 6 /《天池林海》/ 傅抱石 / 1961 年 / 27.8cm×215.5cm / 纸本设色 / 南京博物院藏

"一五"期间，全国钢铁工业总投资近一半用在鞍钢上，成为社会主义工业化的一种象征，吸引了一些文艺家选择鞍钢作为他们的生活基地。与鞍钢有关的事和人，都成了美术家创作钢铁形象所无法回避的创作主题。钢都的外景、钢都的新成就、钢铁成品、钢都的劳模，都是画家创作"钢都形象"时选择表现的对象。当然，对于钢铁厂，关山月早已熟悉。1958 年 5 月，中南美专师生还专门组织工作队去武汉钢铁厂体验生活，关山月创作了《武钢工地》（图 10）系列组画，主要着眼于炼铁炉建设工地热烈场景的真实再现。他以速写般的写实笔法和浓淡交替的墨色，表现机械设备，浓淡互渗，营造出工厂生产的节奏和气氛。诚然，高炉、烟囱是画中钢铁基地形象所必选的视觉元素，但对于画家来说，钢都入画绝不是一个好处理的题材。然而，反映鞍钢又是大事情。所以，面对新的内容，必须探索新的形式。对"钢都"、钢铁厂外景的描绘，使得画家形成一个空间场所上能够指认的"钢都形象"。数日后，关山月亦如傅抱石创作《绿满钢都》（图 11）一样，在鞍山胜利宾馆以远眺钢都景观的方式创作完成《钢都》（图 12），画作中近景树木郁郁葱葱，车辆在道路行使；中景城市建筑秩序井然；远景烟囱林立，乌云滚滚，该画形象地刻画了钢都的典型特征。

8 月 4 日，关山月一行来到煤都抚顺参观西露天煤矿，一路上听着煤矿党委书记如数家珍的介绍……面对在阳光下闪闪发亮的煤层、飞旋的机器、奔驰的矿车和干劲十足的工人，关山月受到了极大震撼，并引发了强烈的创作冲动。在这个火热的年代，面对沸腾的生活和如此壮观的场面，画家岂能无动于衷？一种强烈的责任感和使命感驱使着关山月创作，即使在困难重重之下也始终坚持不懈。但是，这里既不是青山绿

图 7／1961 年 7 月／关山月／傅抱石同游镜泊湖，与吴作人（左一）、萧淑芳（左二）、郁风（左三）、余本（右一）留影。

水，又无奇岩古树，满眼尽是不适合中国画笔墨表现的煤层、铁轨、煤车等，新内容和旧形式的矛盾紧随而来。怎样在立足传统的基础上反映新的时代生活？表现时代精神？怎样解决这个矛盾？显然，如何表现这种场景，是关山月必须解决的首要问题。后来，他在写生基础上靠着对中国画笔墨的理解，采用多变的点染、皴擦、留白，反复尝试，最终摸索出适合新内容的表现方式，较好地解决了形式与内容的关系。8 月 17 日，已在沈阳的关山月经过多日的酝酿构思终于以自己的激情和耐心完成了《煤都》（图 13），呈现出煤都的壮观场面。这里，关山月并未以乌黑的浓墨去泼洒，仅以较深的迅疾线条勾勒，以灰淡的湿墨渲染，浓淡干湿互用，既画出了露天开采后的煤山之重重叠叠的层面，也造就了热火朝天的生产气氛。图中厂房、烟囱、电杆，烟尘滚滚；大吊车、挖掘机、传送带，机声轰鸣。一队队汽车、一列列火车呼啸而过，穿行于各个工作面上，紧张而有序，恰如其分地将一个气势恢弘的、繁忙热闹的现代工业场面呈现在观众面前，从而与古代山水画追求的萧寒、超脱、不食人间烟火的意境形成了根本区别。他把写实与情感、表现与抒情结合起来，产生一个主题，歌颂社会主义伟大时代。显然，关山月找到了线条与色彩的交织，把枯燥的煤都画得雄浑而壮观。

众所周知，关山月师从高剑父（1879—1951），信奉高氏倡导的写实主义创作原则，强调时代精神与社会责任感，注重写生，反对概念化程式，"发展出写实型和速写型的山水画风格，以用笔快捷的方式去捕捉景物而且不加修饰，传统用笔方式的淡化使其山水画带有一种速写和完成作品之间的特殊面貌。"4当然，这种风格特征首先源自于他的线条、笔法。关山月"特别强调了在扭动的状态中运行的线条的紧张

图8／《晚风》／关山月／1961 年／纸本设色／收录于《傅抱石 关山月东北写生画选》

感和节奏感，而且，他规避了线条与点苔分开组合的传统二重造型程式，将西画的体积、空间概念融入了急骤而又复杂的笔触变化之中"。[5] 在《煤都》中，关山月首先强调了写实主义语言直观的视觉再现功能，对景写生，自我调整，同时在逼真描绘大自然的体积结构和空间氛围中，又突出笔墨、线条的节奏自律性，赋予笔墨以更富有实效的表现力。这种在形式探索方面的收获，充分显示了画家对传统笔墨形式的突破与创新。

二

通常，"写生"在西方概念中主要体现为一种训练手段，而就中国画而言，"写生"往往与"临摹"相对，指不赖粉本而直接描绘自然景物，即所谓的"师造化"。20 世纪以来，西方美术传入中国，中国画摹古风气受到批判，提倡以西方写实方法改造中国画，于是西方式的写生观念逐渐深入人心。尤其在 50 年代中国画改造运动以后，中国画家因为时代感召和政治需要纷纷走出画室，到大自然中去，到生活中去，希望通过写生以提高绘画技法，体验现实生活，探索自己的绘画语言与风格，甚而期望由此改变中国画面貌。

梳理历史发现，当时的中国画写生主要有两种情境：其一是全力主张"现场实

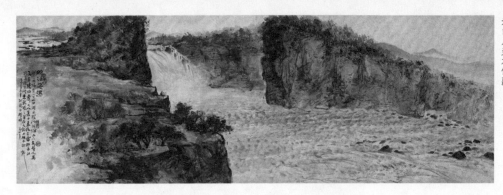

写"，用宣纸、笔墨现场完成一幅完整作品，如李可染（1907—1989）、张仃（1917—2010）等人；其二是面对景致只是"目视心记"却少动手，一般仅勾些速写，收集素材，回到画室再进行"深加工"，如傅抱石、关山月等人（有时他直接以毛笔速写）。两种方式同是写生，但不尽相同，取得的效果也有所不同。

多年之后，关山月曾撰文畅谈创作体会，总结说"法度随时变，江山教我图"：

中国画创作有种方式，叫"即席挥毫"，就是即时即地动笔，实际是背离描摹对象即可挥写出来的意思。中国画创作一贯大抵如此，"搜尽奇峰打草稿"只是创作的预备，为的是认真观察，加深记忆。等到进入创作的大胆落笔，小心收拾的达意阶段，就连写生稿也丢在一旁不顾了。我自己就有这种习惯……当我全力以赴落笔，全神贯注收拾其间，我会享受到一个中国画画家最大的快乐（也许过后又陷入苦恼），这时我忆起的是"得意云山行处有"，我感到的是"称心烟雨写时来"，我哪里还甘愿照写生本宣科，置胸中丘壑与腕底江山于不顾呢？[6]

在关山月看来，"写生"是创作前的一个搜集素材的准备阶段，现场速写为的是认真观察，加深记忆。因此，他十分关注"观察"，反复强调"观察积累"、"生活积累"的重要作用，倡扬并总结出"四写"（临摹、写生、速写、默写）、"三并用"（手、眼、脑）、"两要求"（形神兼备、气韵生动）的训练之法："观察对象时，必须从整体到局部，又从局部回到整体，当对对象有了较全面而深刻的理解与认识之后，才动手去画，这里手、眼、脑是同时并用的。"[7]关山月这种从整体到局部再复归整体的观察方式，是把握物象结构关系、形貌特征以及运动规律的要旨。所以，写

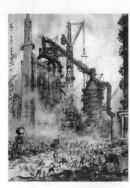

图 10 /《武钢工地》/ 关山月 / 1958 年 /
44.4cm×32.6cm / 纸本设色 /
关山月美术馆藏

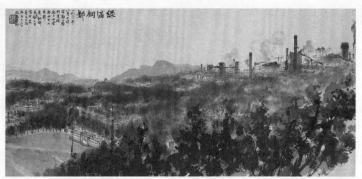

图 11 /《绿满钢都》/ 傅抱石 / 1961 年 /
28cm×59.6cm / 纸本设色 / 南京博物院藏

生就是将观察所见景色通过勾画化作印象符号储存于脑海的过程，即为创作而选材取景的过程。（图 14、图 15）因此，他别出心裁地提出了"真境逼神境，心头到笔头"的理论，体现了他观物即可的方式。他曾如此解释：

> 因为中国画往往是背着描写对象而画的。只有画家满脑子都是形象的积累，即所谓"胸有成竹"或者所谓"胸中丘壑"的时候，才能产生"气韵生动"的中国画艺术……生活是极其丰富多采的，有许多景物，连速写、写生都难以捕捉，如动物的动态、人物的表情、景物的晨曦夕照、黄山的烟云变幻、三峡的雾漫流湍，都稍纵即逝，只能依靠敏锐的观察、心头的记忆，做到对客体有个比较全面的了解，又对特点有着比较细致的认识。比如对黄山，先要有个总的印象，而对黄山的石纹、黄山松的生势，又掌握住了它们从形体结构到倚托顾盼的独具特点，那就不管黄山的云海如何变幻无常，而黄山的固有形质却依然不遁，只要处理好画面的虚实变化，黄山必然色相生辉。这就是我所谓"真境逼神境，心头到笔头"的背离物象，创造意象的秘密。[8]

"自然万象，变幻不息，生灭无端，关山月从自然物象的变幻规律出发，提出应以敏锐的观察和心头的记忆捕捉对象的各种特征。无疑，关山月采取了动态性观物方式，在游目骋怀，纵浪大化中达到神与物游，应会感神的审美观照。同时，关山月观物还强调把握具体物象的固有结构、生势规律，任物象生灭变幻，也可真抉天地造化之神机，达其'真境逼神境，心头到笔头'的高超写生创作境界。"[9]所以，李伟铭就感慨："在现代艺术的发展图景中，他完全处于一个被动的位置，他的选择完全源自于变动的外部世界的启示，是生气勃勃的现实世界的变化发展，使其不得不然，而

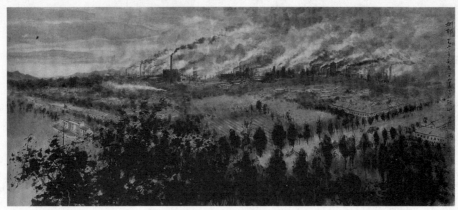

图 12 /《钢都》/ 关山月 / 1961 年 / 45cm×104cm / 纸本设色 / 广州艺术博物院藏

非个人内心灵机一动的自我表现。"[10]

不可否认，中国画家在现实生活中写生，对变化中的对象要有敏锐的观察，并善于概括客观对象的重要特征和内在联系，以使客观事物了然于心，即做到所谓的"胸有成竹"、"意在笔先"；同时，又要加强学习传统绘画，充分重视中国画的笔墨技巧和表现规律，并认识到对客观对象的强烈感受只有通过提炼、概括的方式表达出来。只有如此，中国画的写生与创作才能有效地结合，为此关山月理所当然地强调"意在笔先"的意义：

中国画由于强调意在笔先，动笔之前有个体察物象形神，倾注画家情思，焕发时代风采的立意过程，使画的笔墨先孕育于诗的境界，一旦施于笔墨，立意的过程就继续发展并飞跃升华为"笔锋下决出生活，墨海中立定精神"的达意阶段。中国画画家创作过程中的这种飞跃，需要胆识，这种胆识是在立意时酝酿成、准备好的。[11]

对"意"的追求，即是对一种主题内容和精神品格的追求。大凡绘画都要经过立意到动笔的过程，也就是从酝酿到制作的过程，"意在笔先"就是制作之前的酝酿阶段，两者相辅相成，也即"笔""意"相发。进而，关山月又解释"大胆落墨"和"细心收拾"的辩证关系：

中国画的大胆落笔，笔笔讲求音乐的韵律节奏和书法的风神意态，而且要求准确有势。除工笔画外，中国画是不打正稿的，像中国人做文章之有腹稿，画稿就是"胸中丘壑"或所谓的"胸有成竹"。那些若隐若现，吟之成诗，写之成画的意象，一经见诸纸帛，用中

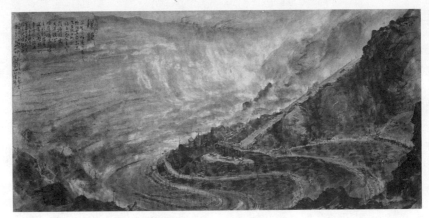

图 13 /《煤都》/ 关山月 / 1961 年 / 45.5cm×100cm / 纸本设色 / 中国美术馆藏

国毛笔墨沈为取势所写下的每一笔都是不能修改的。因此，所谓小心收拾绝不是修改，而是采用点染披擦，泼焦积破等笔墨手段，虚之实之，使浓使淡，目的都在使质愈趋丰富，取势所向披靡……大胆落笔，细心收拾，这条中国画的挥写规律，直接体现出中国画画家的形神兼备、势质相彰的追求……大胆落笔以求势，细心收拾以求质……我的体验是：落笔要自大到目中无人，从而奴笔役墨逞势；收拾则要虚心得自愧未逮，因而小心谨慎从事。我常从这种矛盾统一中品味到创作的甘苦。[12]

40 年代以来，通过大量的艺术实践，关山月结合现实的认识和实践充分表现出了与时俱进的特色。他已经十分熟练地以自己的方式来观看自然和再现自然，对中国画写生已经形成了独特的经验，并不断对自己的笔墨语言作出了富于成效的修正。因此，相关技术性手段也变得轻车熟路。在东北写生中，关山月将已有的知识逐渐付诸实施于新鲜感受中，传统笔墨适时地在新的景致和新的社会要求中获得了前所未有的突破与淋漓尽致的发挥，充分反映了他在形式探索方面的收获，也印证了画家思想的巨大变化。

1961 年 7 月 9 日，《吉林日报》以"北国风光 如此多娇"为题发表了傅抱石、关山月稍早前在中国美术家协会吉林分会举办的"傅抱石、关山月东北写生作品观摩会"上的发言，并随文刊发关山月《古木逢春》、《天池林海》和傅抱石《图们江边》、《天池瀑布》。（图 16）7 月 23 日，《光明日报》、《文汇报》、《新华日报》等各大主流媒体发表消息："描绘天池林海壮丽风光，傅抱石、关山月到吉林旅行写生"。

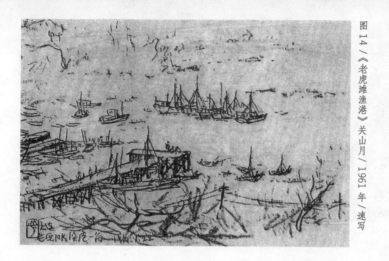

图 14 /《老虎滩渔港》关山月 / 1961 年 / 速写

1961 年 9 月，刚回到北京的傅抱石、关山月在中国美术家协会的安排下于中央美术学院举办了东北写生作品观摩会，与首都国画界交流创作体会。1964 年 9 月，《傅抱石 关山月东北写生画选》（图 17）由辽宁美术出版社出版。经过一系列持续的、有序的举措，"东北写生组画"及其创作经验获得了及时的传播，产生了相当的社会效应。关山月的"东北写生组画"的展览、出版，为他带来了良好的社会声誉，也使其写生创作发挥着相当的示范意义。

三

有个不得不提及的艺术现象是，自 50 年代以来，中国画家的创作状态发生了一个重要的变化。近代以前的传统山水画从某种程度上说，几乎是"书斋型山水"，傅抱石如此，关山月也是如此，其创作的过程多在书斋或画室进行。1950 年后，由于文艺形势的变化，中国画家们在政府的倡导下，积极走出画室，共同参与到写生的行列，相互切磋，研讨画艺，相互影响。同时，在政府部门的赞助下，相关画家集体合作大型布置画，其创作性质发生了显著变化。一般而言，画家们经过酝酿协商，研究讨论，产生一个明确的主题，然后分工收集形象素材，写生构思，再到联合绘制。在创作过程中，画家往往要发挥合作优势，在笔墨上淡化个体表现，融个人风格统一于总体风格之中。

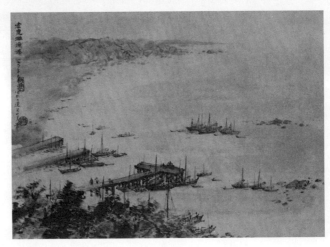

图 15 /《老虎滩渔港》关山月 / 1961 年 / 纸本设色 / 收录于《傅抱石 关山月东北写生画选》

　　笔者曾在一篇讨论 1958 年江苏中国画创作的文章中谈到，画家们一系列切磋式的集体创作实践，对后来绘画成熟风格之同一趋向的形成产生不可低估的重要作用。[13] 这种状况，也大量存在于画家的集体长途写生创作中。

　　在东北百余天的时间里，傅抱石、关山月充分领略了奇秀壮丽的自然风光，并在与当地美术界的互动和交流中体验了东北的社会人文风情。尽管两人表现手法略有不同，观念上也有差异，他们一路走一路画，一起观摩讨论，正如傅抱石在《东北写生画选》前言中所说：

　　在我们近四个月的共同活动中，只要有所感的话，就随时把自己的意见提出来交换、研究，有时候争论争论，这是我们认为最有意义的一点。我们深深地感觉到：这样结合当前的生活和创作来共同探讨问题，是有利于彼此的思想和业务提高的。我们画长白山、天池和林海，画镜泊湖和牡丹江，画钢都和煤都乃至画海港和渔港；从访问、参观……直到写生、创作的过程中，特别创作这一阶段多少都曾遭遇到这样那样的问题，而这些问题，不少是具有一般性质的大家所关心的问题，如："主题突出问题"，"概括、集中问题"，"表现形式问题"等。因为我们是形影不离的，不是"望衡对宇"，就是"比门而居"，一幅未竟，往往几次丢下画笔坐拢来议论一番，互相琢磨，互相帮助，所以就我们个人来说，这段生活也是不可多得的。[14]

　　由此可见，傅抱石与关山月在东北写生中，多有合作，如 6 月 3 日合作《竹石双禽》、7 月 1 日合作《高山仰止》，8 月下旬合作《千山竞秀》（图 18），这种

图16／《北国风光 如此多娇》／傅抱石／关山月／1961年7月9日／《吉林日报》／第4版

图17／《傅抱石／关山月东北写生画选》／1964年9月／辽宁美术出版社

切磋式的创作实践也产生了重要作用。如果我们将其写生作品进行比较研究，虽然可以发现两人在面对同一景致不同的表现和艺术追求，但更多地看到傅抱石、关山月二人相互之间的影响。他们根据所见所感将东北的自然风情、人文景观融入于自己的创作中，无论是具有俯仰变化的视角再现，还是近距离特写镜头的构图截取，呈现了"所见即所得"的体验，在笔皴墨法和风景图式的结合上显示出鲜明的艺术风格，反映出他们细腻的心理感受。

必须说明的是，进入春睡画院跟随高剑父学画，是关山月艺术生涯的重大转折。因此，他理所当然地恪守高氏提出的"折衷中西、融汇古今"的艺术宗旨，亦接受了高氏强调的反映现实人生和为大众服务的艺术观念。早年，他深受高剑父那种借鉴日本画家竹内栖凤（1864—1942）注重写实、融合中西画法的画风之影响，后来在此基础上进一步变化，作品往往运笔迅疾凌厉，线条粗犷刚健，色彩斑斓绚丽，墨色融为一体，浓淡对比强烈，注重空间气氛。50年代以后，关山月汲取了岭南风格之长，不断尝试改用新方法表现新题材、新内容，注重结构与透视、质感与量感，适当减弱线条的张扬，渲染细密精到，画面气氛从早年的苦涩转向滋润。而傅抱石青年时期也留学日本，十分了解现代日本绘画的特点，在创作中也适当汲取了日本画的长处，诸如光线、色彩等方面。特别在50年代以后，为了符合当时现实主义的要求，他适当改变了传统程式中的点染、勾皴之法，吸收竹内栖凤的绘画技巧，以"面"、"色"塑形，使画面更为真实，风格变得相对厚重稳滞。在一定程度上来说，对日本绘画的关注，使傅抱石、关山月绘画风格产生某种同一性，构建起一座相互沟通的必要的桥梁。

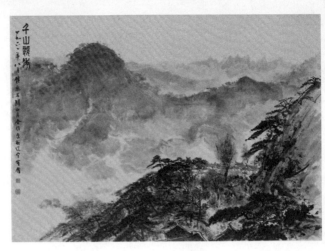

图 18 /《千山竞秀》/ 傅抱石 / 关山月 / 1961 年 / 纸本设色 / 收录于《傅抱石 关山月东北写生画选》

　　因为是结伴写生，傅抱石、关山月的作品风格有了许多相似之处，如景物的选择，出现了很多同一景点、相同角度的写生作品。无论是《天池林海》，还是《钢都》，抑或是《煤都》，在表现技法上，树法和石法的表现有许多相似之处。尤其是树的处理方法，抛弃了传统的树法，通过散锋点虱和积墨来表现树叶的茂盛之感，古法所无。这种树法是傅抱石在 1957 年东欧写生时所首先使用。当时，傅抱石面对不同于中国文化的异域风情，在绘画语言和形式方面作了许多有益的探索，"用传统的技法，表现现实风景，做到了统一协调而不生硬，又具有自己的风格面目"[15]，为他后来的山水画写生创作积累了丰富的经验。在东北写生中，傅抱石举一反三，将这种创作技法运用得更加熟练。譬如，在《长白山，再见！》（图 19）中，老松为东北特产红松，干直枝短，叶密成团，不甚入画。傅抱石创造性地以散锋积墨点虱之法，信笔纵横，表现出长白山林海独特的景观。这种方法为关山月在《长白山林区》、《林海》所效仿。

　　至于《钢都》、《煤都》，傅抱石、关山月两人在取景视角、构图章法、笔墨技巧等方面都显示出一定的同一性，忠实于客观景致的真实再现，追求画面的整体空间感，在借鉴西法来增强中国画的表现力之时又不失笔墨的趣味性。当然，这种技法处理应该与他们两人曾关注过日本绘画有着密切的关系。但比较而言，两人的手法又不完全相同，傅抱石着眼于画面整体效果，弱化线条，注重笔墨氛围的营造，强化水墨渲染，写意性更加充分；而关山月则写实性更强，有意识地增加远景内容，画面关系以科学的透视学为依据，透视感明显，并突显明暗体积和光影效果，笔法刻画周到细

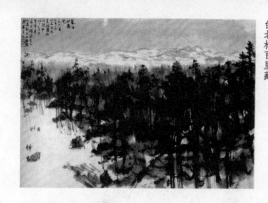

图 19 /《"长白山，再见！"》/ 傅抱石 /
1961 年 / 28cm×40.3cm / 纸本设色 /
台北林百里藏

致，诸如房屋、点景人物等细节性东西交待得更加清楚。

所以，从《天池林海》、《钢都》、《煤都》等系列作品来分析，尽管傅抱石、关山月在东北写生中互相切磋、共同探讨，在互相对比、互相补充的情况下逐步完成画面形象的创造与生成，绘画风格不断相互影响，在一定程度上算是一种互动的"创作"。但平心而论，傅抱石若干具体技法对关山月的影响来得更为明显，尤其表现在画面视觉元素的选择与取舍、画面意境的刻画与营造上。我们在一一比对的欣赏和分析中，即能真实地感受到这一点。

不仅如此，关山月在题跋时也有意效法傅抱石的若干遣词造句，试举数例：

傅抱石 7 月 6 日作《观瀑图》题云：一九六一年六月与关山月同志同访吉林，为时逾月。旅中一切均承忠元同志多方关怀，得助至多。今将暂别，写此留念，不以工拙计也。七月六日于长春，傅抱石并记。

关山月 7 月作《镜泊飞瀑》，题云：镜泊飞瀑。湖之北端有一火山口，湖水从此倾泻而下，气势如万马奔腾，响声又如夏日暴风巨雷，牡丹江就发源于此，急就图之，并为之记，工拙不计也，一九六一年七月于镜泊湖畔，关山月。

傅抱石 7 月 9 日作《太阳岛》，题云：一九六一年七月九日，星期（日）。予

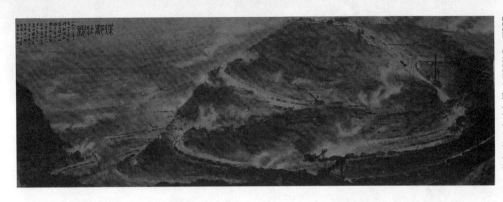

图 20 /《煤都壮观》/ 傅抱石 / 1961 年 / 28cm×84.5cm / 纸本设色 / 私人藏

访哈尔滨对江之太阳岛，傍晚归来，遥见江畔人山人海度此幸福之假日，或驾一叶之扁舟，或携亲爱之稚子，劳动之余尽情欢乐，此何世也！亟努力建设之，因记印象。抱石镜泊湖记。

关山月 8 月 17 日作《煤都》，题云：煤都。余生平怕画方圆之物，作画前亦忌先在纸上打正稿子，一九六一年八月于抚顺露天煤矿写生，深感矿区规模之壮观，煤层运道之繁杂，纵尽谙前人皴染之法亦无能为力，盖内容与形状关系之新课题也。今试图之工拙不计，聊纪其印象耳。一九六一年八月十七日。山月并记于沈阳。

傅抱石 6 月 5 日作《听瀑图》，题云：此次与山月兄同游长春，感幸无量，而振庭同志百忙中属承雅教，尤深启发，铭谢之余，率为写此，虽旅中丹青不备，未足以称经营，而意到笔随，聊申忱恂于万一耳。谨奉留念，并乞指正。一九六一年六月五日，傅抱石并记。

傅抱石 8 月 16 日作《煤都壮观》(图 20)，题云：煤都壮观。一九六一年八月四日，得巡礼抚顺西露天煤矿。规模产量均全国之冠，最感人者，现有工人廿余万，而属目不见多人，真壮观也。仓卒写来，实未足尽万一，斯堪愧耳。十六日，抱石沈阳记。

关山月 7 月初作《天池林海》，题云：天池林海。长白山巅有火山口曰天池，峰崖积雪皑皑，相映成趣，远望林海茫茫无际，尤为壮观，试图之未及万一也，一九六一年七月于长春，山月并记。

关山月 10 月作《林海》题云：林海，一九六一年夏遨游祖国东北曾登长白之岭，极目四方，见那翠绿波涛，层层叠叠，碧蓝巨浪，起伏连绵，难分是林是海或是无尽的长空，构成神话般的壮丽仙境般的奇观，游归屡试图之，似未得其气势之万一，此为第五帧也，一九六一年十月关山月并识于羊城。

2012 年 6 月 15 日完稿

注释：

1. 傅抱石《东北写生杂忆》，叶宗镐《傅抱石美术文集》，上海古籍出版社，2003 年，第 503 页。

2. 傅抱石《东北写生杂忆》，《傅抱石美术文集》，第 504 页。

3. 傅抱石《东北写生杂忆》，《傅抱石美术文集》，第 505 页。

4. 汪晶晶《关山月笔下恐少幽燕气　故向冰天跃马行》，陈继春《南方都市报》2009 年，版 GD04。

5. 李伟铭《关山月山水画的语言结构及其相关问题》，《美术》1999 年第 8 期，第 10—11 页。

6. 关山月《法度随时变 江山教我画——创作漫谈三则》，《文艺研究》1985 年第 5 期，第 70 页。

7. 关山月《有关中国画基本训练的几个问题》，《人民日报》1961 年 11 月 22 日，第 5 版。

8. 关山月《我与国画》，《文艺研究》1984 年第 1 期，第 131 页。

9. 王先岳《写生与新山水画图式风格的形成》，中国艺术研究院博士论文，2010 年，第 194 页。

10. 李伟铭《关山月山水画的语言结构及其相关问题》，《美术》1999 年第 8 期，第 10 页。

11. 关山月《法度随时变 江山教我画——创作漫谈三则》，《文艺研究》1985 年第 5 期，第 69 页。

12. 关山月《法度随时变 江山教我画——创作漫谈三则》，《文艺研究》1985 年第 5 期，第 69—70 页。

13. 万新华《从图式到趣味：新中国建立以来中国画的革新与改良——以 1958 年江苏中国画坛为例》，《文艺研究》2012 年第 1 期，第 142 页。

14. 傅抱石《〈傅抱石关山月东北写生画选〉前言》，《傅抱石美术文集》，第 538—539 页。

15. 张文俊《国画为政治为生产服务》，《新华日报》1958 年 6 月 6 日，第 8 版。

生面无须再别开　但从生处引将来 [1]

——关山月西北旅行写生及相关问题

One Need not Open up Fresh Outlook, Fresh Outlook Leads to Future

——Guan Shanyue's Northwest Travel Sketches and Related Issues

西安美术学院博士生导师　程　征

西安工业大学艺术与传媒学院副教授　刘天琪

Doctoral Tutor of Xi'an Academy of Fine Arts　　Cheng Zheng

Associate professor of School of Arts and Communication, Xi'an Polytechnic University　　LiuTianqi

内容提要：在近现代中国画从古典形态向现代形态转变过程中，以关山月、赵望云等人倡导并身体力行的直面现实的艺术写生式绘画方式，影响和改写了中国美术史的进程。他们所倡导的以刻绘民间疾苦、反映社会现实的"农村写生"、"旅行写生"的"新"中国画，不仅把以往贵族式的殿堂艺术引入平民百姓生活，让中国画这一古老传统第一次真正面对最为底层的大众，同时也拓展了中国画新的审美范畴和题材范围，从"为什么画"、"怎么画"这些最原初、最根本的问题上，对中国画做了全新的审视和阐释，为中国美术找到一条新的发展之路，有重大的现实意义。本文就是基于这样的文化历史背景来讨论关山月与赵望云等的西北旅行写生，并讨论由此引发的中国艺术家关注西部、走进西部、描绘西部等问题，抛砖引玉，希望引起学界的广泛关注与研究。

Abstract: In the transformation of Chinese painting from classic form to modern

form, the sketch painting style of facing reality of Guan Shanyue and Zhao Wangyun influenced and changed the process of Chinese Fine Arts. They promote the "new" Chinese painting as "countryside sketches" and "travel sketches" which can depict the hardship of people and reveal the reality of society. This kind of painting not only introduced the traditional aristocratic palace art to ordinary people, allowing the old Chinese painting to face directly the lowest-class people, but also expanded new aesthetic and theme for Chinese painting and gave a brand-new review and explanation for Chinese painting from the question of "why paint?" and "how to paint?" and found a development road to Chinese fine arts with important realistic significance. This paper, based on the historical cultural background of that time, discusses the northwest travel sketches of Guan Shanyue and Zhao Wangyun and the issues of Chinese artists concerning the west, going to the west, depicting the west and so on. The author hopes further and wide research can be done in this area.

关键词: 关山月 赵望云 旅行写生 敦煌莫高窟 发现西部

Keywords: Guan Shanyue, travel sketches, Zhao Wangyun, Mogao Grottoes at Dunhuang, Discoverying the west.

　　从美术史研究的角度来看,近现代中国画从古典形态向现代形态转变中,大致有四种类型:一是以齐白石、黄宾虹为代表的传统精进式;二是以徐悲鸿、蒋兆和为代表的中西古典融合式;三是以林风眠为代表的中西现代融合式;四是以赵望云、关山月等倡导并身体力行的直面现实的艺术写生式。尽管在如何改变中国美术转变进程这个问题上,这几种类型在目前的学术讨论中都有争议,但不可否认的是,每种类型都有领军者成为近现代美术史序列中不可代替的代表人物,甚至成为大师。因此,研究这几种转变形式,也成为近年来美术领域的一个热点。以第四种类型来说,赵氏、关氏倡导的以写生为主的"新"中国画,不仅把以往贵族式的殿堂艺术引入平民百姓,让中国画这一古老传统第一次真正面对最为底层的大众,同时也拓展了中国画新的审

美范畴和题材范围，从"为什么画"、"怎么画"这些最原初、最根本的问题上，对中国画做了全新的审视和阐释，影响和改写了近现代中国美术史发展进程。赵氏后来成为"长安画派"的开创者之一，其功至伟；而关氏作为"岭南画派"的第二代领军者，擎旗呐喊，名留青史。

2012 年是关山月先生诞辰 100 周年。回顾关氏 88 年的艺术人生旅程，恰逢中国文化重大的转型期，也是中国绘画重大的转型期，他不仅是经历者，同时也是重要的参与者和见证者。因此，讨论关山月的艺术经历、艺术成就、艺术影响，也就是对中国近现代美术转型相关问题的再回顾、再反思。这一方面可以审视 20 世纪中国美术发展中在转型问题上的得与失，另一方面也能进一步理清关氏在这场伟大艺术变革中所处的位置，因而具有重要的学术意义。美术学者李伟铭先生有一段关于关山月研究的话，表述了目前学术界研究关氏要注意的相关问题。他说："毫无疑问，关山月是在 21 世纪中国文化的革命性蜕变中获得思想和艺术上的活力的艺术家。作为一种文化现象，关氏的重要性并不表现在他在事实上获得多大的赞誉或者贬损，而在于，运用屡见不鲜的传统价值标准或者当代标榜前卫的批评话语，均无法真正触及关氏艺术的实质。虽然，《关山月研究》肯定会成为所有从事中国现代美术史研究的学者的必读书，但这并不意味着它已经完成了对关氏艺术的全面阐释；相反，我认为，在关山月研究这一课题中，还有许多工作可做，特别是，当我们将关氏的艺术生涯及其所作的努力契入近百年来中国思想文化发展的总体背景加以考察的时候，我们就很容易发现，有许多耐人寻味的关键细节和真正迷人的问题，在这里还是空白。"[2] 本文就是站这个学术背景下，以关山月在 20 世纪 40 年代与赵望云、张振铎西北旅行考察为对象，重点讨论什么样的机缘使关山月、赵望云二人在绘画思想、人生理念上形成共识？这些共识又是怎样影响了二人的美术史观？今天又应该以怎样的态度与历史观来评价？同时，本文又涉及画家的旅行写生与"发现西部"等问题，也将做一定的学术梳理，祈请专家学者批评指正。

一、关氏旅行艺术写生与西北之行

从美术史上看，画家旅行写生并不是什么新鲜的事。但是画家能以现实社会的状

况为写生对象，反映最为底层百姓的生活状态与喜怒哀乐，则是中国美术史上破天荒的大事，更是改写中国美术史里程碑式的重要事件，其意义不啻于陈独秀1918年提出的"若想把中国画改良，首先要革王画的命"这样的"美术革命"口号。[3] 近现代美术史上直面百姓生活的写生者，首推赵望云（1906—1977）。他于1927年就到北京西郊农村描绘民众生活，以最为朴素的情怀和同情心态，创作了暴露社会下层民众生活的写生作品，如《疲劳》、《风雨下之民众》、《贫与病》等，并在北京中山公园展出，引起社会的关注。从此赵氏就以手中之笔描绘社会现状，坚守"真正的艺术家，不是产生在'象牙之塔'，而是产生在'十字街头'"的艺术理念，[4] 走出了一条迥乎他人的中国画之路。此后，赵氏又以《大公报》特派旅行写生记者的身份，开始到南农村写生，出版了《赵望云农村写生集》。在冯玉祥将军的支持下，赵氏又进行了塞上写生（1934年），泰山社会写生（1935—1937年），鲁西、津浦、江浙农村写生（1936—1937年）。抗战开始后，赵望云在重庆主编由冯玉祥创办的《抗战画刊》（1938—1941年），继续坚持以揭露社会现实的民众生活的办刊思想。应该说，赵望云以"农村写生"为主旨的绘画思想、绘画形式，恰好符合当时中国社会发展历史的进程，符合千百万没有土地并饱受压迫的劳苦大众的最基本的诉求，因此第一时间就得到了变革中底层民众的真心欢迎。

关山月也有与赵望云近乎同样的经历。1931年，关氏考入广州市立师范本科。这一年日本帝国发动侵华战争，侵占东北三省，抗日战争爆发。与千千万万有朴素的爱国情怀的中国人一样，关山月参加了抗日宣传活动，画抵制日货的宣传画来表明心声。1935年是关氏人生与艺术的重要转折点，这一年他遇到了岭南画派的开创者之一高剑父（1879—1951）先生并成为入室弟子。高氏在参加民主革命过程中，感到中国画变革之必要，于是借鉴近代日本美术的经验，扛起"新国画运动"的旗帜。所谓"新国画运动"，就是中国画从古典形态向现代转型过程中的一次重要实践，当时广东的许多美术青年都参与其中。其主旨就是以画笔表现现实生活。高氏在《我的现代绘画观》中曾旗帜鲜明地指出：

民间疾苦、难童、劳工、农作、人民生活，那啼饥号寒，求死不得的，或终岁劳苦、不得一饱的状况，正是我们（描绘）的好资料……新国画的题材，是不限定只写中国人、中国景物的。眼光要放大一些，要写各国人、各国景物。风景画又不一定要写豆棚、瓜架、剩水残山及空林云栈、崎岖古道，未尝不可画康庄大道、马路、公路、铁路的。[5]

这些绘画思想无疑是非常超前和进步的，虽然遭到了顽固的反对势力的攻讦和谩骂，但这符合历史潮流的艺术观念却深深地影响和改变了高氏弟子的绘画观念，关山月的绘画思想就是从这时开始确立并践行着其师的艺术主张，以画笔描绘现实生活。1938 年 10 月，日本侵略者攻陷广州，关山月加入难民行列，开始了逃亡生涯。他目睹了日军狂轰滥炸、凶暴残忍之举和国人流离失所、家破人亡的场景，在 1939 年以悲愤的心情完成了《渔民之劫》、《拾薪》、《从城市撤退》、《三灶岛外所见》等作品，并在澳门、香港展出，以画笔控诉日本侵略者的罪行。关氏的爱国热情与其师高剑父的教诲是分不开的。抗日伊始，高氏在《对日本艺术界宣言并告世界》一文就曾痛斥日寇暴行："大军之兴，甚于洪水……繁华灿烂之都市，惨淡经营之杰作，烽燹所及，转瞬焦土。人类浩劫，孰有甚于此者乎？"[6]此番言语，强烈地表达高氏反对战争、主张正义的心声。在这个如火如荼的时刻，高氏于绘画上主张："尤其是在抗战的大时代当中，抗战画的题材实为当前最重要的一环，应该要由这里着眼，多画一点。最好以我们最神圣的、于硝烟弹雨下以血肉作长城的复国勇士为对象，及飞机、大炮、战车军舰，一切的新武器、堡垒、防御工事等。"[7]在恩师这种充满正义感的民族主义精神的熏染下，关山月以手中之笔描绘现实社会，表现劳苦大众生活，以最为朴素的民族情感实现自己绘画愿望。此后，关氏辞别恩师，从澳门回到内地，开始了桂、黔、滇、川等地的战场写生。他曾在一篇回忆文章里写道："我永远不会忘记那个拜别恩师，走向生活的场面——1940 年暮春，日本军阀的铁蹄蹂躏神州，烽烟四起，哀鸿遍野，国难日深。我随高师避难澳门，在普济禅院蛰居学画两年，此时我想到祖国危难，想到寄居于殖民地，确实无法忍耐下去，决计离开老师，到战地写生，宣传抗日。"[8]历经一年多的写生洗礼，关氏积累了大量反映现实社会生活的作品，并在抗战的大本营重庆举办个人画展，也就是在这次写生汇报展上关山月认识了赵望云。关氏曾有深情的回忆：（图 1）

我跟赵望云的友谊，可以追溯到 40 多年前。那是 1941 年，我在重庆开画展的时候，他来参观了画展。或许是由于我的画反映的内容跟他所作有共同之处吧，我们真的是一见钟情，一见如故。[9]

关氏所云"或许是由于我的画反映的内容跟他所作有共同之处"，就是指二人在艺术理念、艺术经历的相同之处：关、赵二人都是以旅行写生为手段，坚持从生活到艺术的创作方法，关心同情最为普通的劳苦民众，用画笔为底层百姓无声的呐喊，以

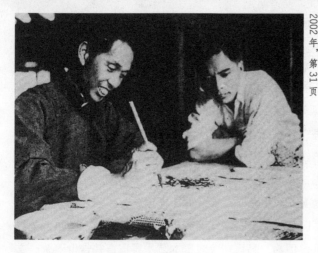

图 1 / 1941 年 / 赵望云与关山月在重庆。采自程征《新中国名画家全集：赵望云》，河北教育出版社，2002 年，第 31 页

最为朴素的情感来描绘反映社会现实生活。在相同的立场，相同的命运面前，关氏有"我们真的是一见钟情，一见如故"的感慨也就不足为奇了。

在重庆这个抗日大后方，文化名人荟萃。通过画展和赵望云的引见，关山月又认识了许多名流，不仅扩大了他的交往圈，也提高了自己的文化知名度。他在回忆中说：

他（指赵望云——作者注）激动得还去拉了老舍来观看我的展览。老舍一时兴来，即席在一本册页上，用我、我爱人（原名李小平）和赵望云的名字联成两句诗："山高月小，关远云平"表达我们的情谊。后来，他还介绍我认识了冯玉祥先生，冯即席为我画了一幅倒骑驴背的张果老，为我爱人画了一幅睡狮，为他画了一幅黄包车夫。

画展结束后，他和我一起到了成都，并一起在督院街法比瑞同学会里同住了将近一年时间，我们接触就更多了。在成都，他又介绍我认识了侯宝璋教授，侯教授是个著名的病理学家，又是一个收藏家，使我有机会看到了许多古画。这位病理学家劝我们要重视传统。[10]

关于这一段历史，赵望云的回忆也有相似的记载："1941 年关山月在成都举行个展后，我们曾偕同赴灌县居住，因为灌县距青城较近，有很丰富的人民生活和优美的自然风景，而居住在旅馆内从事创作活动，是个理想的地方。那时在灌县居住的还有山西画家董寿平。在这一时期中我经常来往于成都灌县之间。我在成都居住时间较长的，是接近春熙路的督院街法比瑞同学会宿舍，后来关山月、黎雄才等到成都均曾住居于此。"[11]

　　关山月在重庆举办展览之后，又转到成都再展，因此关、赵二人得以相处近一年，不仅增进了友谊，在艺术理念、表现手法上更是相互切磋，共同提高。此间，还发生一件改写赵望云艺术命运的事情，他从此开始尝试走职业画家的道路。其原因，赵氏回忆中写道："1941 年，冯玉祥先生受国民党反动集团的排挤，《抗战画刊》亦即告停刊，我离开了冯玉祥先生。我想到最好的自食其力的办法，就是走自由职业画家的道路，接着又由于和张大千等人的接触和在成都画展的初步成功，这种信念更为坚决，于是从 1941 年起到 1949 年解放之前，我一直过着职业画家的生活。"[12] 赵氏轻描淡写的这件事，其实背后有一段比较复杂的史实。与赵望云交往较多的汪子美先生曾比较详细记载了这件事的原委：

　　1939 年（应该是 1941 年，汪先生回忆时间有误——作者注）我由桂林到广东韶关，赵望云由渝来函说冯（玉祥）因《抗战画刊》既已停办，原有同人，应予安排。冯先生还将我们几人（赵望云、汪子美、高龙生、张文元、黄秋农等）开介绍信给蒋介石，要他安排工作，蒋已转给政治部第三厅（当时张治中是政治部部长，周恩来是副部长，郭沫若是三厅厅长），赵望云信中问我愿不愿意去重庆，我复信说最好由三厅出经费，由《抗战画刊》原有同人再编办画刊，不要到厅里去，否则我就不去。以后赵又来信说我的建议与他一致。经与三厅文艺科长洪深接洽，部方不同意，因此仅介绍了高龙生、张文元、黄秋农去三厅工作。此后，赵望云就开始旅行写生，靠开画展卖画生活。[13]

　　因为《抗战画刊》停刊，冯玉祥便写信给蒋介石，希望给该刊的编辑人员赵望云、汪子美、高龙生、张文元、黄秋农等人安排工作，但赵望云与汪子美提出的条件是希

望复刊，可是没成功。赵氏又不愿意做官，也不希望有束缚，于是赵氏便效仿张大千等画家，走职业画家的道路了。1942 年，赵望云为旅游川西风景区五通桥、牛花溪和峨嵋山，曾到嘉定举办了一次画展。"同年从嘉定回成都即患重病月余，接着爱人杨素芳从家乡携二儿振霄去成都，不久因不惯南方气候，而我亦欲游历西北之便，即于当年六七月间，携眷与学生杨乡生同来西安。"[14]赵望云与关山月分手回到西安以后，便决定到河西进行艺术写生，其原由是"商人贾若萍的老弟贾星五关于甘肃河西走廊张掖等地少数民族生活的介绍使我迷惑，于是到西安不久即偕同杨乡生到河西旅行。旅行的动机是看看少数民族生活以及富有西北气派的重山峻岭。这次旅行，我们曾到武威、张掖，看见了少数民族的赛马会和哈萨克族的生活，速写了祁连山的气势和河西一带的自然风光。不到两个月回到西安，把家略作安置，即回成都准备到重庆举行画展的作品"。[15]

1943 年初春，赵望云携西北旅行的作品回到重庆，恰好关山月也从西南旅行写生回来。因此二人就在重庆黄家垭口"中苏文化协会"先后举办个人写生画展，引起极大的轰动与关注。除冯玉祥将军外，在渝的文化界名人郭沫若、茅盾、老舍、田汉、阳翰笙等均到场祝贺观摩。郭沫若先生非常看重和推崇关、赵这样以民生为题材的写生绘画。他在参观赵望云的作品后，欣然命笔，以诗赠赵氏：

画法无中西，法由心所造。

慧者师自然，着手自成妙。

国画叹陵夷，儿戏殊可笑。

江山万木新，人物恒挥道。

独我望云子，别开生面貌。

我手写我心，时代惟妙肖。

从兹画史中，长留束鹿赵。

郭沫若先生以一个历史学者的深度和一个艺术家的敏感，对赵氏的旅行写生作品发出了"从兹画史中，长留束鹿赵"的由衷赞叹。同样，在欣赏了由赵、关二人合作的《松崖山市图》后，郭沫若更是作以长诗来赞颂，并附以长跋：

望云与山月新起国画家中之翘楚也，作风坚实，不为旧法所囿，且力图突破旧式画

材之藩篱，而侧重近代民情风俗之描绘，力亦足以称之。此图即二君之力作，磐磐古松破石而出，足以象征生命力之磅礴。劳劳行役咸为生活趋驰，亦颇具不屈之意。对此颇如读杜少陵之沉痛绝作，为诗赞之。

松崖山市图，现实即象征。揆厥所由来，殆因明失御。

读之感沉痛，浑如杜少陵。人尽古衣冠，物皆唐宋制，

劳劳行役人，与马古攀登，怀古发幽情，遂蔚成风气。

荷担过小桥，临濯闻崩冰。靡靡三百年，作家竞逃避。

幼女念母心，得无感凌竞？春雷来天末，冬眠今破蛰。

红衣粉烂漫，醇朴意难胜。望云与山月，起衰有大志，

古松郁磐磐，破石气隆矜，作画贵写真，力迫当前事。

全无参天趣，磅礴如横肱。释道一扫空，骚人于此死，

生命力于此，屈服焉可能！诗情转蓬勃，秀杰难可拟。

画道久凌夷，山川缺生趣。若谓余不然，看此松崖市。[16]

　　郭沫若的激赏，代表了有良知的文化学者对赵氏、关氏这种描绘社会现实画作的肯定态度，郭氏也看到了这种新生绘画的生命力所在。几十年之后，当我们再检讨反思近现代绘画史时，以徐（悲鸿）、蒋（兆和）为代表的中西古典融合式，以林风眠为代表的中西现代融合式，虽然都不同程度地促进了中国画的改良，甚至改革，却都未能从根本上解决中国画面临的问题。而以赵望云、关山月等为主将，以反映国人现实生活的写生绘画，却从根本上改变中国绘画的传统观念。正像郎绍君先生在赵望云百年诞辰的学术研讨会上所讲的那样，这些作品为生民立言，特别是农村写生，是最早以中国画的形式关注农民、表现农村现实的作品。以赵氏、关氏为代表的这些画家，是在中国画领域里最早实践写实主义精神，充分表现人道主义情怀的艺术家。"他的农村写生是产生了最大影响的农村题材的作品，至少在 20 世纪前半个世纪，再没有另外一个人的农村题材的作品有赵望云先生那样巨大的影响。他的农村写生是批判性的，是真实而不加任何修饰的。他突破了传统绘画远离现实、远离社会、远离农村的老传统，这就赋予作品强烈的时代性或者说现代性。他的农村写生的一个特点就是充满着一种热情，有一种宗教般的虔诚。他背后有一种信仰作为支持，所以他才能够在当时交通那么不方便的情况下到处跋涉作这种写生。赵望云的这些写生和冯玉祥将军

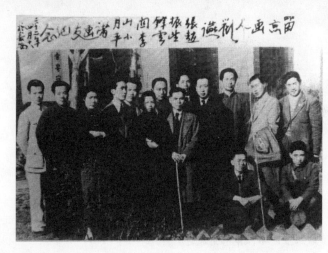

的题诗结合起来，我认为是 20 世纪中国文学史和绘画史上的一个奇迹。我觉得他开拓了一个新的传统，这个传统就是直面血肉人生，批判地揭示中国人、中国生灵苦难的艺术传统。"[17]因此，郭沫若诗中所云"释道一扫空，骚人于此死"，是对赵望云、关山月绘画的思想内涵与艺术成就的最大褒奖。

赵望云、关山月在重庆举办个展不久，赵氏便鼓励关山月到西北旅行写生。关山月说："当时我们都很穷。赵望云说西北有他的熟人，提议我们到西北去旅行写生。这样，在 1942 年春（关氏所忆有误，应该是 1943 年春——作者注），我、我爱人、张振铎和赵望云四人一起，先到西安，又从西安到兰州，在西安和兰州一起开画展，筹划盘缠。之后，我们一起骑着骆驼，以西瓜当水，锅盔作粮，在河西走廊的戈壁滩上走了一个多月，出了嘉峪关，登上祁连雪山，当我们来到敦煌这一艺术宝库的时候，正值张大千刚刚撤走，而常书鸿则刚到任，临摹条件异常困苦。我们一起趴在昏暗的窑洞里临画（他羡慕我有爱人秉灯相助，可以临得多些），我们一起喝那带咸味的党河水，我们一起在千佛洞前的杨树林里捡野蘑菇，中秋之夜我们一起在旷远的大漠上赏月。白天画累了，在静寂的夜里，我们一起坐在石板上，听着吱吱的风沙声夹着远处的驼铃，交谈着艺术感受和绘事见解……在敦煌前后二十多天，和河西走廊一来一往两个多月，使我有机会看到了古代的宗教艺术。大西北严峻的面貌和当地的风土人情，为我日后的创作实践（不论在内容或形式上）打下了比较深厚的基础。"[18]在这一次旅行写生中，关、赵二人受张大千的影响，写生重点从以往的反映农村现实风气转到以描写边疆风土人情和敦煌壁画为主。对于这一段历史，赵望云回忆时说：

图3／李小平摹敦煌壁画《献花女》，采自《雍华》创刊号。

春夏之交（指1943年——作者注），我和关山月、张振铎计划再游大西北，又从成都到西安。我的家已由大有巷搬到南稍门外民生工厂宿舍。关山月、张振铎都住在自己的朋友家里为筹划远游旅费作画。为筹集旅费，我们在西安东大街青年会举行了三人联合画展（图2），展出的作品以关山月最多，张振铎次之，我的最少。帮忙画展的，有陈之中、陈尧廷、田亚民等人。随后我们一同开始了我的第二次西北旅行。

我们先从西安顺西兰公路到兰州，又从兰州顺河西走廊经武威到张掖，又从张掖深入祁连山，画了很多山林风景和大西北特有的自然风光，以及藏族生活和深山草原溪畔的哈萨克族游牧的情景。我们从祁连山返回张掖，又西出嘉峪关到敦煌，在千佛洞得览古代美术之精华，并对历代壁画作临摹研究。我对于佛教虽缺少知识，但对其表现形式的吸取，确使我在一个时期里的绘画形式带有显著的古典色彩和情调。在敦煌生活，诸多不便，不久即返兰州，我们在旅社整理画稿，以新的生活感受进行创作，并先后在励志社举行个人画展。我于春节前才返回西安。[19]

关山月在莫高窟考察临摹古代壁画，条件非常恶劣，不仅要忍受生活上的艰辛，而且受到莫高窟因坐西朝东方向，洞窟又比较深，即使是光线比较好，到下午三四点钟后洞内就已漆黑一片的限制。关氏就靠妻子李小平手举暗淡的油灯艰难地进行临摹工作。他在后来的回忆中说：“我不计什么是艰苦、什么是疲劳。那里确实很荒凉，幸而我有妻子的协助，由她提着微暗的油灯陪着我爬黑洞，整天在崎岖不平的黑洞里转。渴了就饮点煮过的祁连山流下来的雪水，明知会泻肚子也得喝下去；饿了就吃点备用的土干粮，就这样在黑洞里爬上又爬下，转来又转去，一旦从灯光里发现了自己

喜欢的画面，我们就高兴地一同欣赏，再分析研究其不同时代的风格、造型规律和表现手法。由于条件所限，只能挑选喜欢的局部来临。有时想临的局部偏偏位置较高，就得搬石块来垫脚；若在低处，就得蹲下或半蹲半跪，甚至躺在地上来画。就这样整个白天在洞里活动，晚上回到卧室还得修修补补。转瞬间一个月的时光过去了，用我和妻子的不少汗水，换来了这批心爱的临画。"[20]（图3）关山月与赵望云、张振铎分手后，又不顾严寒，与妻子远赴青海塔尔寺写生，直到1944年春才回到成都。就在这一年的年底，关氏在重庆举办写生画展，画作中除敦煌临摹作品之外，还有大量的西部民族风情写生作品，像上一年赵望云与他举办画展一样，一时间也在抗战的大后方引起震动。时任国民政府文化工作委员会主任的郭沫若先生再次观摩这批作品，大为赞叹，一口气就写了六首绝句，题在关氏一幅代表作《塞外驼铃》的诗堂上：

塞上风沙接目黄，骆驼天际阵成行。
铃声道尽人间味，胜彼名山着佛堂。

不是僧人便道人，衣冠唐宋物周秦。
囚车五勺天灵盖，辜负风云色色新。

大块无言是我师，陆离生动孰逾之。
自从产出山人画，只见山人画产儿。

可笑琴师未解弹，人前争自说无弦。
狂禅误尽佳儿女，更误丹青数百年。

生面无须再别开，但从生处引将来。
石涛珂璺何蓝本？触目人生是画材。

画道革新当破雅，民间形式贵求真。
境非真处即为幻，俗到家时自入神。[21]

郭氏似乎兴致未尽，在诗后又附一跋："关君山月有志于画道革新，侧重画材酌

掘民间生活，而一以写生之法出之，成绩斐然。近时谈国画者，犹喜作狂禅超妙，实属误人不浅，余有感于此，率成六绝，不嫌着粪耳！民纪三十三年（1944）岁阑。"在关山月早年另一张作品的诗堂上，郭沫若又题有一跋，云："国画之凋敝久矣，山水、人物、翎毛、花草无一不陷入古人窠臼而不能自拔，尤悖理者，厥为山水画，虽林壑水石与今世无殊，而亭阁、楼台、人物、衣冠必准古制，揆厥原由，盖因明清之际诸大家因宋社沦亡，河山之痛沉亘于胸，故采取逃避现实，一涂以为烟幕耳！八大有题画诗云：'郭家皴法云头少，董老麻皮树上多。世上几人解图画？一峰还写宋山河。'最足道破此中秘密，惟相沿既久，遂成积习，初意尽失，而成株守，三百年来，此道盖几于熄矣！近年有革新之议，终因成见太深，然者亦不放过与社会为敌。关君山月屡游西北，于边疆生活多所砺究，纯以写生之法出之，力破陋习，国画之曙光，吾于此为见之。"郭氏的赞赏，也正是关山月艺术的伟大之处。正像李伟铭先生评论的那样："关氏是在抗战的烽火中步入画坛。所有这一切，无疑在很大程度上决定了关氏艺术选择的价值形态及其审美特质，他所反复强调并在实践中获得证验的'不动便没有画'的艺术观念，既可以视为高氏的'艺术革命'理念在新的文化情境中的发展，而且他所拥有的似乎始终没有'烂熟'、似乎始终处于探索状态的表现程式，也可以看作他所信奉的'笔墨当随时代'这一原则的新的诠释。"[22]

徐悲鸿先生也对关山月这批临摹与写生作品给予极高的赞赏。1948年，在《关山月纪游画序》中写道："岭南关山月先生，初受高剑父先生指示学艺，天才卓越，早即知名。抗战期间，吾识之于昆明，即惊其才情不凡。关君旋游塞外，出玉门，望天山，生活于中央亚细亚者颇久，以红棉巨榕乡人而抵平沙万里之境，天苍苍，地黄黄，风吹草动见牛羊，陶醉于心，尽力挥写；又游敦煌，探古艺宝库，捆载至重庆展览，更觉其风格大变，造诣愈高，信乎。善学者之行万里路获益深也。"[23]从艺术上的传承关系来看，关山月虽然延续着其师高剑父从生活到实践的艺术理念，但他的作品风格与高氏已大不相同。关于这一点，早在1948年，庞薰琹先生在《关山月纪游画集第二辑》的序言中就看到了："山月是高剑父先生的弟子，这是不能且不应否认的，山月曾受过剑父的影响也是不允否认的，但是老师与弟子不必出于一个套版，这对于老师或弟子的任何一方都不是耻辱而是无上的荣耀，而事实上山月是山月，剑父是剑父，我在他们的作品上看到的是完全不同的两个人。派别是思想的枷锁，派别是阻碍艺术的魔手。山月这次在南洋旅行期中的作品上已显露出他完全独立的人格，

那么以后一定更能自由地驰骋了！"[24]

历史的进程既有序也是无情的。当我们讨论关山月与赵望云等西北旅行写生这段往事的时候，时间滑过了近70年。许多的往事已渐渐模糊甚至被遗忘了，但画家们的绘画成就与影响却逐渐清晰起来。"毫无疑问，关山月是在20世纪中国文化的革命性蜕变中获得思想和艺术上的活力的艺术家。作为一种文化现象，关氏的重要性并不表现在他在事实上获得多大的赞誉或者贬损，而在于，运用屡见不鲜的传统价值标准或者当代标榜前卫的批评话语，均无法真正触及关氏艺术的实质。"[25]在1996年编纂《关山月研究》这本书时，李伟铭先生在"序言"中的诸多思考在今天看来，有许多现实的意义。关山月的艺术成就，既不会像马啸先生在《国画门诊室》中关于对关氏的绘画艺术提出的"滞、闷、乱、俗"，甚至讥贬"他靠的是惯性，靠的是媚俗，靠的是不厌其烦地涂描（而不是有取舍的抒写）"这样近乎谩骂式的批评，[26]也不会因为他与傅抱石先生曾合作了《江山如此多娇》这幅有重大政治影响的国画作品而妄加"大师"的标签。

关山月不是黄宾虹，也不是李可染或黎雄才，更不是赵望云。虽然他与赵氏有过几年的交游，更有共同西北旅行写生、办展览的经历。甚至关山月在回忆中说："我跟他的友谊，是建立在共同的观点、共同的抱负、共同的目标上的，虽然短暂却是笃厚的。我们作为同行之间，不是'敌国'，也没有丝毫的妒忌，有的都是互相支持、互相鼓励，在困难的时候，彼此给予力量和勇气。在我们的画风上，可以看到互相影响，他中有我，我中有他。这真正称得上是志同道合的良师益友、挚友、净友。"[27]但二人在后来的个人发展道路上还是有一定的差距的。他们对"笔墨"这一概念的理解包括他们对于"写生"与"创作"等问题的具体阐释及他们在实践中所追求的"极致"，也有诸多的不同。这些不同，在后来"长安画派"的形成与发展中，与"岭南画派"拉开了距离。赵望云一生遵守"为生民立命"的写生思想，他的弟子方济众说："他画的人物从来没有游手好闲的老爷太太、少爷小姐，他画的风景，也从来没有什么亭台楼阁、园林小景。而他经常看到的，不是牧女赶着羊群，就是农夫牵着耕畜，工农兵商，城镇乡村，牛马驴骡，塞北江南，在他的眼里，处处都成了画材。难怪他经常对我们说：'在我的画里，永远不画不劳动者。'"[28]这也为"长安画派"的艺术宗旨"一手伸向传统，一手伸向生活"定了调子。显然，从这一点上看，关山月与赵氏也有许多明显的不同。因此，我们重提关、赵二人西北写生的意义，重要在于作

为一个标本，不仅是研究一个"画派"形成与发展的重要论据，也是窥探个人艺术发展史的重要依据。同时，作为一个节点，甚至也可以窥视中国美术近百年来的发展历程的某些问题。

二、画家与"发现西部"

在讨论问题之前，我们有必要界定一下本文所云的"西部"：从地域来看，指我国的西北边疆少数民族地区，也包括一部分汉人与少数民族混居区。从时间来看，前期指晚清到民国期间，西方列强以烈炮强枪打开中国的国门之后，西方探险家借探险、考古之名，从新疆进入我国领土，靠强权政治肆无忌惮地大规模盗掘、掠夺文物，造成无数珍宝流失海外，中国的有识之士联合政府设法保护文物不使外流。同时，因为发现敦煌莫高窟的"藏经洞"及敦煌壁画，一大批学者与艺术家奔赴敦煌开展学术研究、艺术临摹与创作。而后期（指新中国成立之后），在维护稳定与民族团结的大前提下，艺术家们深入边疆生活，以描绘、歌颂民族风情与民族团结为主题进行艺术创作，开创了中国艺术史的新纪元，有不可估量的历史意义与现实意义。

从我国绘画史上看，至少在 19 世纪末之前，我们基本没有发现有描写西部风情的绘画作品，但载录西域风情的文献却能见到不少，如《山海经》、《神异经》及《穆天子传》一类半是神话半是博物的传说。除一般的历史书的文字记载外，从图像上看，还有《步辇图》、《职贡图》、《王会图》、《蛮夷执贡图》、《蕃王礼佛图》以及各种佛教壁画中有关异族的种种图像。此外，传世的各种海外生活记录如《佛国记》、《经行记》等旅行记，也丰富了中国人对异域风土人情的想象。但不管怎么说，这些载录与图像虽然明白无误告诉我们周边国家与民族的存在，在很长的时间里，这些想象的和记实的资料掺杂在一道，并糅成真假难辨的异域印象，在利玛窦来华之前的中国知识世界中，共同建构了"想象的异国"（imagine of foreign countries）。[29] 然而，打开中国与西域的想象面纱似乎在一夜间，从 19 世纪末到 20 世纪 20 年代，西方列强从中国的新疆打开一个缺口，伴随列强对中国军事、政治、经济、文化、艺术等的侵略和渗透，西北地区大量文物随之外流。中国的有识之士也在第一时间开始重新认识和保护西部的文化与艺术。

造成中国西北大规模的文物外流，起因源于著名的"鲍尔写本"（Bower Manuscripts）的发现。[30] 从此，西方人以考古或科学探险的名义开始从中国的西部边疆进入中国，尤其英国人斯坦因从 1906 年开始几次劫掠敦煌藏经洞文物，强烈刺激了西方各国的探险家，他们纷纷涌到敦煌掠宝，造成敦煌文书、壁画等珍贵文物大规模地流失。"五四运动"爆发后，中国人民全面觉醒，反帝排外的浪潮席卷神州大地。同时，随着"五四运动"前后大批留学欧、美、日的中国学生陆续回国，这些人将抵制外国人对中亚的考察看做是反帝排外、维护民族尊严的一个重要方面。中国学界和政界分别成立了中国学术团体协会、古物保管委员会和文物维护会，这些组织成为中国反对外国人进行中亚考察，保护中国文物的先锋军。1930 年 5 月到 1931 年 12 月间，国民政府就曾拒绝斯坦因来华进甘藏考察。[31] 此事之后，中国从民间到政府，从考古学家到艺术家，开始真正把目光投向敦煌，发现西部、走向西部一时间成为两个领域最为瞩目的事件。

从相关的资料看，国人最早到敦煌考察的主要是画家。1938 年画家李丁陇到敦煌临摹壁画长达八个月，其后是韩乐然，一位朝鲜族画家。在 1941—1943 年间，张大千率队在敦煌进行有计划的壁画临摹，对敦煌莫高窟、西千佛洞、安西榆林窟进行编号，并对洞窟内容作详细记录。1940 年至 1945 年，以田野考古学家、美术史论家、画家王子云为团长的"西北艺术文物考察团"涉足川、陕、豫、甘、青 5 省，历时近 5 年，对古代美术遗迹进行考察研究工作。在西北考察中，王子云一行把重点放在了敦煌壁画上。他们运用多种技术手段对敦煌莫高窟进行了较全面的调查，采集了大量的绘画、图片、文字和其他文物资料，写出了中国最早的关于敦煌石窟的调查报告和考古论文，为敦煌石窟的保护和研究，提供了翔实的历史资料，做出了不可磨灭的历史性贡献。其所著《敦煌莫高窟现存佛窟概况之调查》被誉为我国"第一份莫高窟内容总录"，为"敦煌学"奠定了坚实基础。

受张大千去敦煌临摹壁画影响，1943 年初春，关山月、赵望云、李小平、张振铎历经一个月艰辛到达敦煌，开始艺术写生与壁画临摹，也就有了前文讨论的关、赵二人在重庆举办画展并引起强烈反响一事。因敦煌壁画艺术的强烈吸引，关山月此间毅然谢绝了重庆国立艺专教授一职的聘请。此外，1944 年成立"国立敦煌艺术研究所"，由归国不久的常书鸿任所长，并陆续从重庆聘请了画家龚祥礼、史岩、董希文、张琳英、李浴、周绍淼、乌密风、潘絜兹等 20 余人赴莫高窟，开展各项工作。对洞

窟进行编号、摄影，对洞窟的形制和壁画的时代特征、绘画风格、内容等进行比较研究，采用现状临摹和复原临摹两种方法展开临摹，此举对后来中国画艺术的发展产生了很大的影响。新中国成立前后，傅抱石、徐悲鸿、叶浅予、庞薰琹、吴作人、司徒乔、吕斯百、陈之佛、刘开渠、林风眠、黎雄才、刘勃舒、金维诺、常沙娜、詹建俊、刘文西、方增先等名画家或长或短的时间都到过敦煌研习过壁画艺术，为弘扬了中华民族古老的艺术传统做出了自己的努力。特别是新中国成立以来，各类美术专业院校都把考察（包括临摹）敦煌壁画作为学习古代绘画艺术的重要课程，敦煌艺术的影响不言而喻。

因而，画家在"发现西部"过程中起到了重要的推动作用。甚至可以说，如果没有画家来临摹敦煌壁画并作相关的艺术展览，那么对敦煌的认识和研究不会那么快和深入，画家的举动有重要的传播意义。以赵望云为例，他在 1943 年底从兰州回到西安后，陆续收黄胄、方济众、徐庶之为弟子。1948 年夏，赵氏率黄胄、徐庶之开始实施第三次西北旅行写生计划。当走到兰州时，赵师母来信说家中要人料理，徐庶之便奉命返回，而黄胄则随赵望云深入到青海祁连山少数民族地区写生，并在兰州展出。时任西北行辕主任的张治中在参观画展后，大为赞赏，遂邀请赵望云、黄胄到新疆写生。师徒二人在迪化（今乌鲁木齐）用了近三个月时间完成 50 幅描绘当地民族风俗生活的作品，直到春节前才回到西安。徐庶之对未能跟随老师和师兄到新疆写生一直心存遗憾。他说："冬天，赵老师和黄胄从新疆回来了，他们画了很多速写。赵先生的画有人有景，黄胄画的主要是人和动物，画得很好。我的心动了，暗下决心，将来一定也要到新疆去。"[32]1949 年 5 月西安解放伊始，赵望云就送大弟子黄胄参军了。从此，黄胄就以新疆民族风情为创作题材，成就了他中国人物画大家地位。而徐庶之，果然在 1953 年辞去了西北画报社的工作，像师兄黄胄一样，扎根新疆，一去就是四十余年。

从某种意义上讲，如果没有当年西方列强侵略中国，就无法唤醒中华民族的反抗意识和自强意识；如果没有当年所谓的西方探险家进入新疆等地盗挖西部文物，国人还不知道何时才能发现和保护敦煌这个艺术宝库，也就更无法谈及"发现西部"这个话题。新中国成立以后，由于敦煌的发现，在学界形成了两股强大的力量，一是以敦煌研究院研究人员为主形成"敦煌学"新势力；二是以叶浅予、黄胄、徐庶之等代表的画家深入边疆少数民族地区体验生活，以画笔表现民族风情，传达民族团结之意，

并逐渐形成了一个蔚为壮观的艺术群落。在这批画家的影响之下，发现西部，表现西部，表现边疆少数民族风情，尤其是表现青藏高原、新疆风情，戈壁新姿等，成为画家重点描绘的对象，开启了中国美术新的表现领域，不仅形成一道独特的风景线，也成为中国当代绘画领域重要的题材范畴。

注释：

1. 标题选自郭沫若《题关山月画》绝句诗之五。载《关山月研究》，岭南美术出版社，1996年，第219页。

2. 李伟铭《关山月研究中的一些问题（代序）》，载《关山月研究》，海天出版社，1997年。

3. 陈独秀《美术革命——答吕澂》，载《新青年》第六卷第一号。

4. 程征《从学徒到大师：画家赵望云》，《方济众评述》，陕西人民美术出版社，1992年，第161页。

5. 黄鸿仪《岭南画派研究》，吉林美术出版社，2003年，第141页。

6. 李伟铭辑《高剑父诗文初编》，广东高等教育出版社，1999年，第139页。

7. 黄鸿仪《岭南画派研究》，吉林美术出版社，2003年，第140页。

8. 关山月《重睹丹青忆我师》，载黄贤编《大匠的足迹》。远东文化艺术交流中心，2000年，第12页。

9. 关山月《同行如手足 艺苑赞知音——观〈赵望云画展〉感怀》，载《羊城晚报》1981年6月25日。

10. 程征《从学徒到大师：画家赵望云》，《关山月评述》，陕西人民美术出版社，1992年，第156页。

11. 程征《从学徒到大师：画家赵望云》，《赵望云自述》，陕西人民美术出版社，1992年，第152页。

12. 程征《从学徒到大师：画家赵望云》，《赵望云自述》，陕西人民美术出版社，1992年，第151页。又案：《抗战画刊》第二卷第五期于1941年1月5日出版后终刊。

13. 程征《从学徒到大师：画家赵望云》，《汪子美评述》，陕西人民美术出版社，1992年，第136—138页。

14. 程征《从学徒到大师：画家赵望云》，《赵望云自述》，陕西人民美术出版社，1992年，第152页。

15. 程征《从学徒到大师：画家赵望云》，《赵望云自述》，陕西人民美术出版社，1992年，第152页。

16. 《郭沫若全集》，《文学篇2》，人民文学出版社，1982年，第118页。

17.《穿越百年的回望——众家评说赵望云》,《百年望云》,中国国家美术馆,2006年版。

18.程征《从学徒到大师:画家赵望云》,《关山月评述》,陕西人民美术出版社,1992年,第156页。

19.程征《从学徒到大师:画家赵望云》,《赵望云自述》,陕西人民美术出版社,1992年,第153页。

20.许礼平编《关山月临摹敦煌壁画》。翰墨轩出版有限公司,1991年。

21.郭沫若《题关山月画》,载《关山月研究》,岭南美术出版社,1996年,第219页。

22.李伟铭《关山月研究中的一些问题(代序)》,载《关山月研究》,海天出版社,1997年。

23.徐悲鸿《关山月纪游画序》,载《关山月研究》,岭南美术出版社,1996年,第10页。

24.庞薰琹《关山月纪游画集第二辑》序,《关山月研究》,海天出版社,1997年,第13页。

25.李伟铭《关山月研究中的一些问题—代序》。载《关山月研究》,海天出版社,1997年。

26.马啸《国画门诊室》,江苏美术出版社,2002年,第68页。

27.程征《从学徒到大师:画家赵望云》,《关山月评述》,陕西人民美术出版社,1992年,第157页。

28.程征《从学徒到大师:画家赵望云》,《方济众评述》,陕西人民美术出版社,1992年,第160页。

29.关于中国人对西域人的想象等问题,参见葛兆光《宅兹中国:重建有关“中国”的历史论述》,第二章:山海经、职贡图和旅行记中的异域记。中华书局,2011年。又可参见邢义田《古代中国及欧亚文献、图像与考古资料中的“胡人”外貌》,《台大美术史研究集刊》第九卷,2000年。

30.所谓“鲍尔写本”,是指英属印度的鲍尔(Hamilton Bower)中尉在新疆库车发现的一组有关古代印度文明的文书。1888年,近代中亚探险家、英国人安德鲁·达格利什(Andrew Dagleish)在新疆被杀案,鲍尔在调查这件案件时,偶然发现这些文书——这一偶然事件的影响完全超乎想象,不仅改写了中国西北近代历史,也改写了中国美术史的发展方向与进程。正如西方人达波斯所言:“这次杀害比以往任何一次都更加促使开辟一个从事地理探察活动的新时期,改变了此后20年间探察活动的重点。”(美)J. A. 达波斯《新疆探察史》,中译本,新疆维吾尔自治区博物馆,1976年。

31.详见陈俊宇《寻新起古今波澜:关山月临摹敦煌壁画工作的意义初探》,载关山月美术馆编《石破天惊:敦煌的发现与20世纪中国美术史观的变化和美术语言的发展专题展》,广西美术出版社,2005年。

32.程征《新中国名画家全集:赵望云》,河北教育出版社,2002年,第42页。

关 山 月 写 生 与 相 关 问 题

Guan Shanyue's Sketching and Related Issues

万里都经脚底行

——关山月的速写艺术

Ten Thousand Miles Journey are Made on Feet

——Guan Shanyue's Sketching Arts

岭南画院副院长　关　坚

岭南画院研究人员　赖志强

Vice-dean of Lingnan Fine Art Institute　　Guan Jian

Research Fellow of Lingnan Fine Art Institute　　Lai Zhiqiang

内容提要： 关山月一生写生无数，大江南北、名山大川都留下了其观察自然、体验生活的足迹。其足迹不仅遍布中国大地，在不同时期，他甚至远涉南洋、欧洲和北美诸地，留下了大量反映当时、当地风土人情的速写写生作品。这些速写不仅反映了一位具有创造力和敏锐视角的艺术家不同时期艺术与生活的片影，同时也反映了不同时期关氏的绘画技巧、艺术作品的图像与灵感来源。甚或可以说，它们是重构关氏艺术历程，反映关氏艺术思想变化必不可少的珍贵资料。这些速写不仅印证关氏重要的艺术理念"不动便没有画"，它们在另一个层面上还印证了关山月在不断变化的艺术面貌。

Abstract: Guan Shanyue has left numerous sketches and traveled every famous mountain and river to experience life. His footprints are not only in China, but to the South Seas, Europe and North America. He created large amounts of sketches which reflect the local conditions and customs in different period. These sketches not only show the life and

arts of an artist with creativity and acute perspective, but also reflect the painting technique and the inspiration source of drawing. These sketches can also be regarded as essential materials which can help to reconstruct Guan's art experience and review his changes of thoughts. These sketches prove Guan's important art concepts of "If I don't walk around, I can't paint", and demonstrate Guan's dynamic changes of art forms.

关键词：关山月　速写　艺术理念

Keywords: Guan Shanyue, Sketches, Art concepts.

关山月（1912—2000）曾经说过"不动，我便没有画"，他一生写生无数，大江南北、名山大川都留下了其观察自然、体验生活的足迹。从《万里行踪——关山月写生选集》不难看出，关氏写生的足迹不仅走遍中国大地，在不同时期，甚至远涉南洋、欧洲和北美诸地，留下了大量反映当时当地风土人情的速写写生作品。可以说，关氏无论去到哪里都坚持画笔不离手，许多速写甚至是在轮船、汽车和火车等交通工具上完成的。在 1997 年关山月美术馆成立时关山月向该馆捐赠的 813 件作品中，其中就有速写作品 183 件。这次《关山月全集·速写卷》在馆藏作品基础上又新收录了百余幅私人收藏的速写写生稿。这些速写不仅反映了一位具有创造力和敏锐视角的艺术家不同时期零缣碎简式的艺术与生活的片影，同时也反映了不同时期关氏的绘画技巧、艺术作品的图像与灵感来源。甚或可以说，它们是重构关氏艺术历程，反映关氏艺术思想变化必不可少的珍贵资料。

据《辞海》界定，"速写（Sketch）又称略画，将自然印象于短时间内简单描写之画也。"[1]在新中国初期的艺术观念中，"速写是美术家观察生活时记录生活的重要手法之一。速写不仅可以作为创作上的素材，也可作为启发创作上现实形象思维的根据之用，如果一幅形象完整，能够表现出对象所具有的精神特征和体现一定思想内容的速写作品，它和其他艺术创作一样，本身也就可以作为一件供人欣赏的独立艺术品。"[2]对于关氏的许多速写而言，在某种程度上本身也是一件独立艺术品。

图 1 / 1947 年 7 月 11 日，关山月与高剑父在广州。

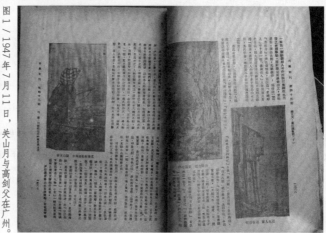

图 2 / 简又文《濠江读画记》（下），香港《大风旬刊》第 43 期，1939 年 7 月 15 日。

研究关山月的速写艺术，追踪其最初的艺术历程与观念是至关重要的。1935 年，关山月追随高剑父从事中国画学习（图 1）。深受中西方艺术影响，倡导新国画的广东艺术家高剑父，是 20 世纪上半叶在中国画领域倡导写生，留下大量速写作品的一位罕有的艺术家；而关山月则是其老师高氏艺术理念——"眼光更要放大一些，要写各国人、各国景物；世间一切，无贵无贱，有情无情，都可以做我的题材"的有力践行者。

1939 年，关山月参加在澳门商会举办的"春睡画院画展"，对关氏而言，这无疑是其从艺以来值得重视的一次成绩展示！对于初出茅庐的关山月及其作品给人的印象，特意由港至澳观看画展的批评家简又文是这样描述的：

关山月以器物、山水最长，花鸟次之，人物、走兽又次之。诸作品中凡绘到木船、破帆、渔网、竹筐等物均可显出其绝技。余最爱其《三灶岛之所见》一幅，写日机炸毁渔船之惨状，一边火焰冲天，一边人物散飞，其落水未及没顶者伸手张口号哭呼救，如见其情，如闻其声，感人甚矣。是幅写船虽未及他幅之精细，唯火光天空飞舞大船人人物物——罗致于数尺楮上，布局得宜，色素和谐，则又远胜于其它诸幅之单纯矣。矧其为国难写真之作，富于时代性与地方性，尤具历史价值，不将与乃师《东战场烈焰》并传耶？他如《东望洋的灯影》，《千家香梦的大三区》为澳写实画，是以景色胜者。《秋瓜》联屏，不须勾染只用撞色法，形象之似，用色之佳，非由西洋画学又乌得此？《柔橹轻拖归海市》一幅，有粗有细，有人有物，构图笔法，隽永有味。其余小品数幅亦并佳。[3]（图 2）

作为当时展览中引人注目的作品，《三灶岛之所见》（图 3）提示我们对关氏艺

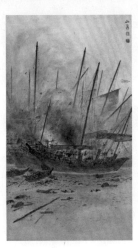

图 3 /《三灶岛之所见》/ 关山月 / 1939 年 / 147cm×82cm / 纸本设色 / 关山月美术馆藏

图 4 /《莫高窟一角》/ 关山月 / 1943 年 / 37.5cm×26.5cm / 纸本速写 / 私人藏

术语言特征的关注：与摹写内心的景象或重复历代梅兰竹菊等经典文人画母体相较而言，当下目光所及的现实生活及其变化中的细节，更容易吸引关山月的注意力，也更易成为关氏艺术创作的主题。在整理他的画稿时，我们随处可以找到这种证据。在关氏初入画坛时所创作的这批抗战画的背后，有他沿途观察难民生活所作为数不少的速写。高剑父崇尚的"写生"，转变为关氏一生践行的艺术哲学"不动便没有画"。或者可以毫不夸张地说，无论是民国时期对忧患社会的关切，抑或是新中国成立后对社会主义建设成就的讴歌，关山月一生的主要创作，并非无本之木纯出想象，恰恰相反的是，这些画作其实是来源于现实生活，脱胎于不间断的旅行写生就地所作的速写。

虽然从学于以"新国画"为标识的高剑父，但在抗战时期左翼作家、艺术家看来，关山月已经算是旧派人物。在左翼艺术家的评判标准中，虽然也注重笔墨、意境等传统艺术所包含的要素，但他们在抗战的背景中，更关心艺术家的社会责任，艺术与生活、与人民的关系。在抗战阶段，关氏旅行写生，以贴近现实的视觉描绘了大量的速写，未尝不是他改变过去创作理念的一种方式。包括很多左翼艺术家的评价、见解，在关氏的内心世界中转变为着力去接近民生、触摸土地的一种持久动力。在澳门居住两年后，1940 年关山月告别高剑父，离开澳门，从韶关往桂林，至贵州、云南、四川、西藏等省，复又经河西走廊，出嘉峪关，入祁连山而探胜敦煌，前后达五年（图 4）。在行万里路的写生行进中，出于坚定的决心，关氏甚至婉拒了陈之佛通过陈树人转达的重庆国立艺专教授的聘请，因之，也结识了同样西行的来自各地的知名文化人，拓展了人脉关系。关氏毅然"出山"行万里路，走入社会，描绘人间百态，走遍大江南

图 5 /《贵州写生之二十三》/ 关山月 / 1942 年 /
22cm×30cm / 纸本速写 / 私人藏

北，以自然造化为师。这对于一个无任何社会背景的穷困青年画家而言，是难以想象的一个挑战。若干年后，关氏回顾当年行万里路的岁月，他是如何行走了七八个省，一步一步实现自己的目标"行脚有心师造化，手头无处不江山"时，他感慨地表示："自力更生，以画养画"，以及"在家靠父母，出门朋友帮"。[4]

对于习惯了南方景观的人来讲，西南、西北之行开阔了关山月的眼界。他后来的回忆是这样描述他的感受的：

> 像我这样的一个南方人，从来未见过塞外风光，大戈壁啦，雪山啦，冰河啦，骆驼队与马群啦，一望无际的草原，平沙无垠的荒漠，都使我觉得如入仙境。这些景物，古画看不见，时人画得很少，我是非把这些丰富多彩的素材如饥似渴地搜集，分秒必争地整理——构思草图，为创作准备不可的。这是使我一生受用不尽的绘画艺术财富，也是使我进一步坚信生活是创作的泉源的宝贵实践。[5]

关山月在西北之行所记录下来的，多是未曾见过的新事物。他的速写画，有纯用铅笔的，有纯用毛笔的，也有类似水彩画草图般先用铅笔勾描轮廓再用毛笔涂上浓淡不一的墨色的；不仅有山水、人物，还有禽畜、器物等，这些图像记录了他旅途中的见闻。如 1942 年在贵州，他记录了当地许多独特的乡民景象、民族服饰和器物等。《贵州写生之二十三》描绘了贵州一家大小坐在稻草旁的情形，关氏题款写道："贵州'天无三日晴'和四川所谓'蜀犬吠日'都是一样在雨雾中过着活，尤其是冬季，若太阳出了，无不笑逐颜开，跑到郊里去晒阳光。他们一家老幼正在稻草旁边娱孩和

图 6 ／《贵州写生之三十二》／关山月／1942 年／22cm×30cm ／纸本速写／私人藏

补破衣服呢。"（图 5）又如《贵州写生之三十二》描绘了市肆中的苗人，其题款云："苗人生活勤苦，虽在市肆中仍不断其缉麻工作，此图写于贵阳花溪镇。"（图 6）虽是简短的文字，其新鲜之感仍溢于言表。异乡的见闻无疑令关氏感到新鲜、陌生，激发其描写的兴趣。

　　在描绘速写的过程中，对于同一事物，关山月可能为了更好地表现它，会从不同的角度加以描绘，例如 1943 年至 1944 年西北写生中就有他集中描画的马。这些马形态各异，或奔跑，或腾跃，或步行，或涉水，或人骑于马背抽鞭的动态，一张尺寸为 25cm×31cm 见方的纸上，描绘之马多达十匹以上。它们之间各无关连，只是作者为了利用尽可能的纸面空间来表现马的动态而已。不厌其烦地对同一事物的表现，最终为关山月的艺术创作带来实质性的影响。1963 年根据毛主席诗意，描绘万马穿行于群山之间的画作《快马加鞭未下鞍》，就得益于此前所作的速写。[6]（图 7a、图 7b、图 7c ）

　　在西南写生的速写当中，关氏有多幅描写水车的速写。关坚在与关山月先生共同生活期间曾听其说过："我早年画山水时，画水车对我而言是一个难题，一直都不会画，因为身边生活的环境中没有这类东西。但到西南写生时，在黄河沿岸看到许多利用水流进行灌溉的水车，我就下决心把水车了解清楚，我画了大量的水车速写，先作近距离的观察，把其结构、运动原理了解透彻，把水车的细节画下来，再跑到远处从不同角度进行描画。从此以后，作品中需要画水车的地方我就可以随心所欲地加上此种点景了。"

图 7a /《西北写生（二）之四十五》/ 关山月 / 1943 年 / 25cm×31cm / 纸本速写 / 私人藏

图 7b /《速写之五十三》/ 关山月 / 年代不详 / 32cm×42cm / 纸本水墨 / 岭南画派纪念馆藏

　　从上述例子不难看出，通过大量地画速写来观察生活对于关山月在创作上的帮助是十分重要和不可缺少的。

　　之所以要着重叙述关氏西南西北之行，无非是为了说明：首先，褪去了高剑父的技法影子，淡化临摹的痕迹，关氏学会了以自己的方式来观察、表现大自然与现实生活；其次，对熟悉南方风物的关氏而言，首次西行，获得了多种地域风貌和少数民族奇异风俗的视觉体验，促使了关氏绘画语言的转变，这是他一生践行的"不动便没有画"的艺术理念和保持"笔为定型"的样貌的其中渊源；再次，关氏以现实视觉入画、结识受中共文艺思想影响的艺术家，为新中国后顺利转向党所设定的文艺方针作了铺垫，这种转型在关氏身上显得如鱼得水。

　　如果从广州沦陷到千里寻师避难澳门过程中所作的写生速写作为前奏的话，那么，离开澳门举办抗战画展，踏上西南、西北写生旅程就揭开了关氏往后在广阔地域范围内写生、作速写的序幕。我们必须注意到，关氏在行万里路中所作的速写及其脱胎于速写的鸿篇巨制都与某些左翼艺术家或漫画家以宣传口号式的口吻图解政治是不一样的。这也正是关山月的过人之处。在旅行写生中，关氏捕捉的人物形象、生活片影、山水风物等，着力提升的艺术技巧和笔墨语言，实际上是他进入艺术领域之初从其师高剑父那里习得的笔墨语言。经过直面大自然的写生，笔墨语言得以进一步的深化、提升，也更具个性。诚如李伟铭先生所指出的："从 40 年代中期开始，关山月笔下的人物画色彩加强了，线条的运用增加了明显的自信心和表现力。另一方面，

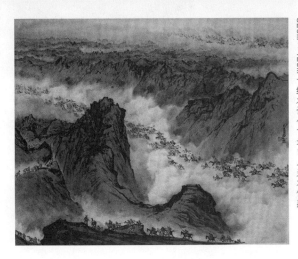

图 8 /《关山月纪游画集》第一辑"西南西北旅行写生选",广州市立艺术专科学校美术丛书,1948 年 8 月。

图 7c /《快马加鞭未下鞍》/ 关山月 / 1963 年 / 32cm×42cm / 纸本设色 / 关山月美术馆藏

由于远离战火前沿,大后方相对安定的生活环境既为关氏提供了比较稳定的学习、创作条件,当地的民俗风情特别是热烈奔放的草原游牧民族生活作为关氏获得灵感的源泉注入他的画面的同时,也淘洗了 30 年代末期至 40 年代初期作品中的晦暗、悲怆情调。"[7]

1947 年 7 月,得友人资助,关山月开始了南洋之行,"在暹罗逗留了三个多月,先后到过清迈、南邦、大城、土拉差、万佛岁、佛丕、华欣、宋卡、合艾各地,马来亚之星加坡、吉隆坡、槟榔屿各处,一共也留了三个月,这一行恰巧半个年头,搜集的画稿总算有三百余帧"。[8]这是他首次涉足域外,色彩鲜明的东南亚风光陶冶了其笔墨色彩,他同时用临摹敦煌壁画习得的技巧与方法来描绘这些皮肤黝黑的东南亚人。他对人物的描绘是值得关注的,1947 年《南洋写生之九十》和《南洋写生之九十四》以及 1942 年的《男人坐像》等铅笔速写,显示了关氏对西画素描的功底,人物头部、手、足对骨骼和明暗的表现,正如前文引述简又文所言"非由西洋画学又乌得此"的观感一样,没有经过素描的训练,显然是不可能达到的。

从抗战时期至新中国成立前,关山月的艺术发展是从折衷派向现实主义转变,这个转变是通过写生完成的,而这也是在另一层面上实践着高剑父的艺术理念。1948 年出版收录他在西北与南洋写生的《关山月纪游画集》(图 8)的几篇序文,都不约而同地把注意力放在"变"这个层面上,如陈曙风说的"他所走的路逾远,他的变动就逾大"。[9]早期的评论者提醒我们,要理解关山月的作品,"最紧要的要如我们所讲,

把太阳眼镜除去，先看看自己周围的事物，有了了解，然后请看关氏的作品"。[10] 其言下之意即告诫我们，要注意关氏作品与其周围生活之间的关系。

新中国成立后，由于供职于高等院校，担任各级美术家协会和艺术机构的领导职务，关氏外出体验生活的机会就更多了。我们只能从关氏生平中重要的游历来评估他不同时期所作的速写：新中国初期广东地区写生；1956 年访问波兰、莫斯科；1961 年与傅抱石东北写生；1962 年到井冈山、瑞金等地写生；1964 年与黄新波、方人定、余本等到山西写生；1971 年到茂名、海南岛等地写生、1973 年三次到阳江、博贺、湛江林带访问；1974 年到新疆体验生活；1976 年访问日本；1977 年偕夫人李秋璜到黄山写生；1978 年重访青海、敦煌，出阳关，游三峡；1982 年赴日本；1983 年到海南岛体验生活；1984 年赴美国作为期两个月的参观访问；1985 年访朝鲜、澳大利亚、新加坡；1990 年访问日本；1991 年赴美国举办"旅美写生画展"；1992 年赴汕头、海南西沙群岛深入生活；1993 年游武夷山；1994 年到黄河壶口、秦岭写生等。

不厌其烦地罗列关氏出行的年表，无非是为了提示我们：关山月所到之处几乎都有速写的产生，一生所作的速写难以计算，有些保留下来了，有些则散失无闻。这些万里行踪不仅印证关氏的重要艺术理念"不动便没有画"，它们在另一个层面上还印证了关山月不断变化的艺术面貌。其中的一些速写，如 1956 年访问波兰所作并参加当年举办的第二届全国国画展览会的速写，被认为"琳琅满目，几无幅不佳"，是"新一代画家"的代表作。[11] 正如收录于本书的这批速写作品时间跨度超过半个世纪，最早的可以追溯到 1938 年关氏避难澳门时所作的，最晚的则是关氏逝世前一年（1999 年）春天在马来西亚旅行时所作的。它们反映的是诚如关山月的《万里行踪——关山

月写生选集》标题的意义——"旅途中广阔时空范围内的见闻与踪迹"。从一个长时段来观察，关氏早年的速写艺术在把握整体画面氛围的情况下偏重于细节的描绘，力求在纸面传达一个真实可信的世界；新中国成立后的速写艺术着力于生产建设、劳动场面等情节性的刻画；晚年的笔墨趋于简洁、纯化，不再刻意追求外观形象，而是以寥寥数笔描画了视觉观感。反映在速写艺术上的这种变化，也正是关氏艺术变化历程的见证。

正如一些论者所指出的关氏所作的写生稿是他后来创作的来源，[12] 关山月的很多作品是由写生所得的速写稿脱胎而来，如1944年的《今日之教授生活》来源于《李国平教授画像》，1972年的《朱砂冲哨口》来源于《朱砂冲速写》等，写生稿构成了不同时期关氏艺术创作的一个重要来源。[13]

对于"速写"观念及其在中国画创作中的作用，关山月是这样理解的：

"搜尽奇峰打草稿"只是创作的预备，为的是认真观察，加深记忆。[14]

我坚信生活是艺术创作唯一的源泉。没有生活依据的创作，等于无米之炊，无源之水。生活的积累，是创作的财富。中国画最大的特色，是背着对象默写的，不满足于现场的写生，现买现卖的参考，如写文章一样，若字句都不多认识几个，只靠查字典来写作是不行的。所以必须经过毕生的生活实践，通过不断的"四写"（即写生、速写、默写、记忆画）的手、眼、脑的长期磨练，让形象的东西能记印在脑子里，经过反刍消化成为创作的砖瓦，才能建成高楼大厦。[15]（图9）

中国画家一方面要在生活中多写生、速写，对运动中、变化中的对象要有敏锐而深刻的观察和把握，要善于概括地抓住客观对象的重要特征和内在联系，使客观对象活在自己的心中，这样才能做到"胸有成竹"、"意在笔先"；另一方面要加强对传统绘画的学习和研究，充分认识和把握中国画重视运用具有独特美感及趣味的线条和笔墨，以线写形，以形传神的造型规律，把客观对象的强烈感受通过提炼、概括的方式表达出来。

······

我经常在车上画速写，目的是把自己的感受记录下来。我画过大量的速写，但在创作的时候我很少直接用来参考。我只是通过写生来分析物象，认识生活。经过大脑消化后，做到心中有数，创作中才能更主动、更自由地表达自己的感受。[16]

对关山月而言，速写是提升绘画创作水平，搜集创作素材的一种重要方式。关山月一再强调，画速写是中国画的锻炼方式。对客观物象的现场速写，一方面是锻炼艺术家手、眼、脑的组合能力，一方面是训练艺术家对客观物象的熟悉程度，最终做到"得于心而应于手"的胸有成竹的状态。它构成了中国画学习和训练必不可少的两个方式，即一是面向现实生活，一是面向传统。

在关氏的速写中，大量的作品是用毛笔或是日本制的软头水笔。其实关氏曾经对笔者题及，在他的艺术生涯中，只要是条件许可，他都坚持一律用毛笔写生。因为他认为，毛笔的表现力远比西方素描所用的铅笔强。毛笔的干湿浓淡，粗细变化，轻重缓急就能表现不同物件的不同质感。而这是铅笔、炭笔所不能代替的。最为关键的是，毛笔下笔不可修改覆盖的特性可以让画者在画速写时训练对如何用简洁概括的线条表现对象。关氏在美术学院中国画系教学期间，都是一直强调通过毛笔直接对景物写生，反对用铅笔橡皮的。通过这种毛笔写生训练，可以让学画者更好掌握中国画最大的特点——笔墨线条。关氏曾在《有关中国画基本训练的几个问题》一文中提到，在中国画教学中提倡用"篮球、足球代替石膏圆球让学生画"的观点，其实就是针对中国画用线点结构表现物体本质的特征来进行中国画教学的一个例子。关氏更在美国讲学谈到中国画时强调："中国画的笔、墨、纸、工具，中国人特有的书法传统所历久形成的线条，是中国画画法的骨脊，由它派生出来的皴擦点染等笔法，积破泼焦等墨法，统为手段，都成血肉，使中国画成为一个神气十足的躯体。形神兼备，是因为中

国画有很久远的以线写形、以形写神的优良传统。"[17]从关氏的速写写生中不难看出其对中国画的理解与追求都是贯彻始终的。

关氏同时又宣称，在创作的时候很少把速写直接用来参考，而现实中却有很多作品是来源于速写。这看似矛盾的话语应该是这样理解的：只有当艺术家对物象反复描绘，充分消化吸收其规律、特点，做到了然于心、"心中有竹"，在开展创作的阶段即便不用参考此前的速写也可将物象形神兼备地描画出来。这使艺术家超脱了物象的局限，在艺术创作中于脑海里自由地提取所需的形象，从而使艺术创作获得更广阔的自由空间。显然，关山月在长期的速写实践和探索中，获得了这种自由。

速写作品，是画家生涯、艺术积累的见证，同时也是研究其艺术变化、作品构成和风格特征的重要依据。作为折衷派新国画的追随者，关山月自抗战时期起稳步地进入艺术界，短短几年即由一位寂寂无闻的艺术爱好者成长为一位具有独立思考、能够迅速把握当下艺术主流思想的艺术家。纵观其一生的从艺历程，我们不难发现，关山月能够适时调整自己的艺术方向、提升技巧的表达水准与内容的思想性，这是由于其不间断地深入生活、深入自然中去写生，从中描绘大量的速写作品。在 20 世纪中国画艺术脱离传统文人抒情转向强调实用与社会担当的背景下，这些速写作品具有宝贵的意义。

注释：

1. 舒新城等编《辞海》（合订本），中华书局，1947 年，第 1319 页。

2. 鲁少飞《描绘我们祖国的新面貌》，《全国水彩、速写选集》，朝花美术出版社，1955 年。

3. 简又文《濠江读画记》（下），香港《大风》旬刊第 43 期，1939 年 7 月 15 日，第 1367 页。

4. 关山月《我与国画》，北京《文艺研究》1984 年第 1 期，第 121 页。

5. 关山月《我与国画》，北京《文艺研究》1984 年第 1 期，第 121 页。

6. 关山月在晚年接受采访时曾说，"我在创作《快马加鞭未下鞍》时，画中有许多飞奔腾跃的骏马，我都是信手画来的，但马的形态各异，这完全有赖于我当年在西北对马的细致观察、

分析和认真的写生。"见陈湘波《风神藉写生——关山月先生访谈录》,《关山月写生集》(西南山水写生),关山月美术馆,1998年, 第5页。

7. 李伟铭《战时苦难和域外风情——关山月民国时期的人物画》,李伟铭著《图像与历史——20世纪中国美术论稿》,中国人民大学出版社,2005年,第407页。

8. 《关山月纪游画集》第二辑"南洋旅行写生选""自序", 广州市立艺术专科学校美术丛书,1948年8月,第3页。

9. 《关山月纪游画集》第一辑"西南西北旅行写生选",广州市立艺术专科学校美术丛书,1948年8月,第2页。

10. 林镛《介绍"关山月个展"》,原载《广西日报》1940年10月31日;现引自《关山月研究》,第2页。

11. 邓以蛰《关于国画(二)》,原载《争鸣》第2期,收入于《邓以蛰全集》,安徽教育出版社1998年版,第375页。

12. 黄蒙田《关山月的创作历程》,香港《文汇报》1980年10月30日。

13. 关氏存世名作中,可以找到许多由速写稿(写生稿)转变为艺术创作成品的例子。2006年,关山月美术馆曾特意就此主题举办过一个题为"风神藉写生"的展览,并出版了同名图录。

14. 关山月《法度随时变 江山教我画——创作漫谈三则》,《文艺研究》1985年第5期,第70页。

15. 关山月《有关中国画创作实践的点滴体会》,《美术》1995年第3期,第16页。

16. 陈湘波《风神藉写生——关山月先生访谈录》,《关山月写生集》(西南山水写生),第4—5页。

17. 黄渭渔《"万里行踪"的启示》,《深圳市关山月美术馆开馆笔谈文集》,1997年,第13页。

附录
APPENDIX

国内关山月艺术研究文献索引

关山月美术馆研究人员　庄程恒

一、关山月个人文字著述

1.《敦煌壁画的作风——我的一点感想》,《土风什志》第五期第一卷,1945 年 4 月。

2.《关于中国画的改造问题》,《新美术》(《大公报》副刊)1949 年 6 月 26 日。

3.《巴黎书简》,《美术》1959 年第 4 期。

4.《有关中国画基本训练的即可问题》,1961 年 11 月 23 日第 5 版。

5.《论中国画的"继承"问题》,《羊城晚报》1962 年 7 月 5 日。

6.《从大寨之行想起》,《美术》1964 年第 3 期。

7.《永远牢记毛主席的教导》,《美术》1976 年第 4 期。

8.《永不辜负毛主席的教育与期望》,《南方日报》1976 年 9 月 25 日。

9.《一把砍杀十七年文艺百花的毒刀》,《南方日报》1977 年 3 月 5 日。

10.《唯一的源泉》,《南方日报》1977 年 5 月 20 日。

11.《人民大会堂畅想》,《南方日报》1978 年 3 月 18 日。

12.《我喜欢余本其人其画——参观〈余本画展〉有感》,《南方日报》1980 年 2 月 8 日第 4 版。

13.《赞〈中国书画〉》,《人民日报》1980 年 12 月 25 日。

14.《同行如手足,艺苑赞如音——观赵望云画展感怀》,《羊城晚报》1981 年 6 月 25 日。

15.《致林丰俗、郝鹤君书简》,《南方日报》1981 年 5 月 1 日。

16.《我所走过的艺术道路》,《美术通讯》1981 年第 3 期。

17.《寿星变法,丹青异彩——祝朱屺瞻老人个人画展》,《羊城晚报》1982 年 3 月 2 日。

18.《大有希望的画坛新军——喜看顺德县容奇镇〈彩笔乡情〉画展》,《羊城晚报》1983 年 8 月 22 日第 2 版。

19.《我与国画》，《文艺研究》1984 年第 1 期。

20.《回顾与启示》，《南方日报》1985 年 8 月 7 日第 4 版。

21.《在深圳美术节上的发言》，深圳美术馆编《深圳美术节论文集》，1985 年。

22.《法度随时变，江山教我画——创作漫谈三则》，《文艺研究》1985 年第 5 期。

23.《龙年自白》，《羊城晚报》1988 年 2 月 18 日。

24.《从〈碧浪涌南天〉的创作谈起》，《美术》1984 年第 7 期。

25.《贺〈陈萧蕙兰、陈定中画展〉开幕》，《广州日报》1987 年 9 月 8 日。

26.《苦行志与乡土情》，《羊城晚报》1988 年 2 月 21 日。

27.《"泥土诗人"谭畅》，《羊城晚报》1988 年 3 月 18 日第 5 版。

28.《开怀笔墨献当今》，《诗词》1988 年 10 月 11 日第 2 版。

29.《长艳春华正着红——新波十年祭》，《美术》1990 年第 6 期。

30.《文艺杂感——读〈广语丝〉想到的》，《广州日报》1990 年 8 月 15 日。

31. 黄小庚编《关山月论画》，河南美术出版社，1991 年。

32.《春到好耕耘》，《羊城晚报》1992 年 7 月 29 日。

33.《怀念残足画友余所亚》，《美术》1993 年第 3 期。

34.《源与流——从陈金章山水写生展想起》，1993 年 4 月 26 日第 6 版。

35.《有关中国画创作实践的点滴体会》，《美术》1995 年第 03 期。

36.《我的实践经历》，《关馆 1997 年鉴》，第 36—40 页。

37.《我的艺海经历和心得体会》，《关馆 1998 年鉴》，第 47—50 页。

38.《明知艺海涯无际 乐道言行鼓伴吟》，《美术》1998 年第 6 期。

39.《实践真知鼓向前——试谈中国画的继往开来》，《美术》1998 年第 11 期。

40.《否定了笔墨中国画等于零》，原载《光明日报》1999 年 4 月 28 日；另见《美术》1999 年第 7 期。

41.《生活创造艺术——谈刘大为其人其画》，《美术》2000 年第 11 期。

42.《关山月诗选——情·意·篇》，海天出版社，1997 年。

43.《乡心无限》，江苏文艺出版社，2008 年。

二、关山月作品图录

1.《关山月纪游画集第一辑·西南西北旅行写生选》，广州市立美术专科学校美术丛书，1948 年。

2.《关山月纪游画集第二辑·南洋旅行写生选》，广州市立美术专科学校美术丛书，1948 年。

3.《傅抱石·关山月东北写生画选》，辽宁美术出版社，1963 年。

4.《关山月作品选集》，岭南美术出版社，1964 年。

5.《关山月画集》，广东人民出版社，1979 年。

6.《关山月》（展刊），朝日新闻东京本社企画部，1982 年。

7.《井冈山》，人民美术出版社，1984 年。

8.《关山月画选》，新加坡出版，1986 年。

9.《关山月临摹敦煌壁画》，香港翰墨轩出版有限公司，1991 年。

10.《关山月》，岭南美术出版社，1991 年。

11.《关山月八十回顾展》，台湾省立美术馆，1991 年。

12.《关山月旅美写生画集》，东方文化事业公司，1991 年。

13.《关山月画辑第一集·乡土情》，台湾淑馨出版社，1991 年。

14.《关山月画辑第二集·山河颂》，台湾国风出版社，1992 年。

15.《万里行踪第一辑·革命胜地》，岭南美术出版社，1991 年。

16.《万里行踪第二辑·洲际行》，岭南美术出版社，1992 年。

17.《万里行踪第三辑·从生活中来》，岭南美术出版社，1992 年。

18.《万里行踪第四辑·祖国大地（一）》，岭南美术出版社，1992 年。

19.《万里行踪第四辑·祖国大地（二）》，岭南美术出版社，1991 年。

20.《敦煌谱》，香港中文文化促进中心，1992 年。

21.《关山月、黄云、苏天赐书画选集》，中共阳江市委员会、阳江市人民政府，1992 年。

22.《关山月近作展》，台湾国风出版社，1994 年。

23.《著名国画家专题绘画·关山月画梅》，湖南美术出版社，1994 年。

24.《荣宝斋画谱·关山月写意山水》，北京荣宝斋出版社， 1995 年。

25.《关山月前瞻回顾作品选集》，台湾国风出版社， 1996 年。

26.《巨匠与中国名画·关山月》，台湾麦克股份有限公司，1996 年。

27.《中国巨匠美术周刊·关山月》，锦绣出版事业股份有限公司，1996 年。

28.《中国近现代名家画集·关山月》，人民美术出版社，1996 年。

29.《当代名家中国画全集·关山月》，古吴轩出版社， 1997 年。

30.《关山月作品集》，海天出版社，1997 年。

31.《关山月梅花集》，海南出版社，1999 年。

32.《人文关怀——关山月人物画学术专题展》，广西美术出版社，2002 年。

三、关山月研究专著

1.陈振国主编《岭南画学丛书·关山月》，岭南美术出版社，1996 年。

2.关振东著《情满关山·关山月传》，中国文联出版社，1990 年。

3.关振东著《关山月传》，澳门出版社，1992。

4.关振东著《情满关山·关山月传》，海天出版社，1997 年。

5.关山月美术馆编《关山月研究》，海天出版社，1997 年。

6.关怡主编《关山月长明——国画大师关山月纪念文集》，国际文化出版公司，
　2001 年。

7.陈湘波编著《艺术大师之路丛书·关山月》，湖北美术出版社，2003 年。

8.陈君著《中国名画家全集·关山月》，河北教育出版社，2003 年。

9.关山月美术馆编《时代经典——关山月与 20 世纪中国美术研究论文集》，广西美
　术出版社，2009 年。

10.关坚、卢婉仪主编《山影月迹——关山月图传》，岭南美术出版社出版，2011 年。

四、关山月研究论文

1.鲍少游《由新艺术说到关山月画展》，《华侨日报》1940 年 4 月 1 日；关山月美
　术馆编《关山月研究》，海天出版社，1997 年，第 1 页。

2. 夏衍《关于关山月画展特辑》，《救亡日报》1940 年 11 月 5 日；《关山月研究》，第 2—3 页。

3. 林墉《介绍"关山月个展"》，《广西日报》1940 年 10 月 31 日；见《关山月研究》，第 4—5 页。

4. 李扶虹《关山月与新国画》，原载失详，1940 年，见《关山月研究》，第 6 页。

5. 黄蕴玉《关山月个人画展观后》，原载失详，1940 年；见《关山月研究》，第 6 页。

6. 余所亚《关氏画展谈》，《救亡日报》1940 年 11 月 5 日；见《关山月研究》，第 8 页。

7. 鲁琳《关山月名画〈漓江百里图〉》，《桂林大公报》1941 年 3 月 15 日；见《关山月研究》，第 9 页。

8. 徐悲鸿《〈关山月纪游画集〉序》，广州市立美术专科学校美术丛书，1948 年；见《关山月研究》，第 10 页。

9. 陈曙风《〈关山月纪游画集第一辑〉序》，广州市立美术专科学校美术丛书，1948 年；见《关山月研究》，第 11—12 页。

10. 庞熏琹、陈曙风《〈关山月纪游画集第二辑〉序》，广州市立美术专科学校美术丛书，1948 年；见《关山月研究》，第 13 页。

11. 杨之光《喜读〈疾风知劲草〉》，《羊城晚报》1962 年 6 月 22 日；见《关山月研究》，第 14 页。

12. 李国基《〈绿色长城〉的艺术魅力》，《新晚报》1975 年 5 月 14 日；见《关山月研究》，第 15 页。

13. 汤集祥《山河存浩气，豪情满画图》，《南方日报》1978 年 1 月 1 日；见《关山月研究》，第 16 页。

14. 黄新波《〈关山月画集〉序》，《关山月画集》广东人民出版社，1979 年；《关山月研究》，第 17—20 页。

15. 任真汉《关山月的画》，《70 年代》1979 年 3 月号；《关山月研究》，第 21—22 页。

16. 黄蒙田《关山月的创作历程》，《文汇报》1980 年 10 月 30 日，香港；《关山月研究》，第 23—24 页。

17. 黄小庚《最后的工序——关山月的用章和论印》，《羊城晚报》1980 年 5 月 31 日；《关山月研究》，第 25—26 页。

18. 唐乙凤《岭南名家关山月》，《广角镜》1980 年 4 月 16 日，香港；《关山月研究》，第 27—30 页。

19. 王朝闻《百炼千锤——参观关山月画展想到的》，原载失详，1980 年；《关山

月研究》，第 31—32 页。

20. 佚名《关山月画展座谈——1980 年"关山月画展"在北京展览座谈会发言记录》，《美术家通讯》1981 年 3 月第 1 期；《关山月研究》，第 33—37 页。

21. 潘荻《笔墨当随时代——〈关山月画展〉观后记》，《北京晚报》1980 年 11 月 25 日《关山月研究》，第 38 页。

22. 王立《艺术青春常在——从关山月的两幅山水长卷谈起》，《南方日报》1981 年 1 月 23 日；《关山月研究》，第 39—40 页。

23. 端木蕻良《关山月的艺术》，《长城》1981 年第 2 期；《关山月研究》，第 41—43 页。

24. 黄小庚《一个革新者的心声——关山月未刊稿〈诗联画语〉挂一漏万谈》，《羊城晚报》1981 年 11 月 28 日；《关山月研究》，第 44—45 页。

25. 黄小庚《我看关山月》，《名作欣赏》1982 年第 4 期；《关山月研究》，第 46—47 页。

26. 关振东《耕耘收获不由天——关山月学画的故事》，《希望》1982 年第 1 期；《关山月研究》，第 48—50 页。

27. 端木蕻良《题关山月绘赠墨牡丹》，《澳门日报》1982 年 3 月 23 日；《关山月研究》，第 51—52 页。

28. 秦牧《关山月的生活和艺术道路》，《文艺》1982 年第 271 期；《关山月研究》，第 53—55 页。

29. 张安治《关山月的画》，《南风》1982 年 8 月 11 日；《关山月研究》，第 57—58 页。

30. 张汉青《壮心不已老画师——送关山月同志东渡》，《羊城晚报》1982 年 10 月 2 日；《关山月研究》，第 59—61 页。

31. 关振东《一位革新者的脚印——关山月走过的艺术道路》，《文汇报》（香港）1982 年 10 月 10 日；《关山月研究》，第 62—65 页。

32. 孙国维《东京归来——访著名画家关山月》，《文汇报》（香港）1982 年 11 月 18、20 日；《关山月研究》，第 66—68 页。

33. [日] 村濑雅夫《开放在现代中国绘画的高峰》，《读卖新闻》（日本）水曜版 1983 年 2 月 2 日；《关山月研究》，第 69 页。

34. [新] 奇俊《关山月的近况》，《南洋商报》（新加坡）1983 年 3 月 10 日；《关山月研究》，第 70—72 页。

35. 林墉《一笑千家暖》，《羊城晚报》1983 年 3 月 19 日；《关山月研究》，第 73 页。

36. 黄宏地《江南塞北天边雁——访著名画家关山月》，《海南日报》1983 年 10 月 30 日；

《关山月研究》，第 74—75 页。

37. 黄文俞《风尘七十长坚持——读关山月的〈漠阳笺谱〉》，《画廊》1983 年，总第 10 期；《关山月研究》，第 76—77 页。

38. 崔山《三山搬后岱宗攀——访著名画家关山月》，《南方日报》1983 年 11 月 9 日；《关山月研究》，第 78—79 页。

39. 寒山《张大千、赵少昂和关山月的一段画缘》，《明报》（香港）1983 年 10 月；《关山月研究》，第 80—81 页。

40. 关振东《佳话·奇迹·珍品——一幅名画的诞生》，《深圳特区报》1984 年 4 月 1 日；《关山月研究》，第 82—83 页。

41. 孙国维《点墨成金者的情操》，《南方周末》1984 年 5 月 19 日；《关山月研究》，第 84—85 页。

42. 韦轩《关山月在美国》，《文汇报》（香港）1985 年 4 月 8 日、4 月 9 日、4 月 10 日；《关山月研究》，第 86—87 页。

43. 吴启基《风神借写生——访关山月教授》，《联合早报》（新加坡）1986 年 9 月 5 日；《关山月研究》，第 88—89 页。

44. 林默涵《白梅》，《人民日报》1986 年 4 月 15 日；《关山月研究》，第 90 页。

45. 紫源关《山月的翰墨诗情》，《镜报》（香港）1986 年 11 期；《关山月研究》，第 91—92 页。

46. 姚北全《观音堂散记》，《广州日报》1987 年 6 月 14 日；《关山月研究》，第 93—95 页。

47. 关伟《诗境的追求——试析关山月的新作〈国香赞〉》，《广州日报》1987 年 10 月 14 日；《关山月研究》，第 96—98 页。

48. 马平《笔墨成天趣，心魂系关山——访著名画家、美术教育家关山月》，《中国当代书画家散记》，山西人民出版社，1992 年；《关山月研究》，第 99—100 页。

49. 纪红《关山月先生谈岭南画派及中国画的发展》，《中国文化报》1987 年 11 月 8 日；《关山月研究》，第 101—103 页。

50. 汤集祥《画家兴会更无前——读关山月同志的新作〈山花烂漫〉有感》，《南方日报》1987 年，日期不详；《关山月研究》，第 104 页。

51. 黄渭渔《述评关山月的人物画》，《美术史论》1988 年第 4 期；《关山月研究》，第 105—109 页。

52. 老烈《更无花态度，全是雪精神》，《羊城晚报》1988 年 10 月 11 日；《关山月研究》，第 110 页。

53. 陈婉雯《关山月新作展》，《瞭望》1988年10月24日43期；《关山月研究》，第111—112页。

54.《"画变而仍不失其正"——读关山月近作的思考》，于风《南方日报》1988年10月4日；《关山月研究》，第113页。

55. 秦牧《学识的升华和经验的结晶——读〈关山月论画〉》，原载待详，1988年；《关山月研究》，第114页。

56. 古城《关山月写梅的意境》，《中国书画报》1988年9月29日；《关山月研究》，第115页。

57. 陆锡安《不断探求　拓宽画路——关山月先生艺术创作漫谈会侧记》，《广州日报》1988年9月19日；《关山月研究》，第116—117页。

58. 周佐愚《新风扑面而来——看"关山月近作展"有感》，《广州日报》1988年11月1日；《关山月研究》，第118页。

59. 钟增亚《墨客多情志，国魂不可无——忆与关山月先生的一次会面》，《湖南日报》1989年3月25日；《关山月研究》，第119页。

60. 关伟《读关山月的〈榕荫曲〉》，《广州日报》1989年7月15日；《关山月研究》，第120—121页。

61. 关怡《三"山"喜重逢》，《羊城晚报》1990年6月22日；《关山月研究》，第122—123页。

62. 汤集祥《大器的风采》，1991年"关山月从艺60周年座谈会"上的发言；《关山月研究》，第124—125页。

63. [美国]沈善宏《岭南画家关山月先生的艺术》，《关山月旅美写生画集》美国东方文化事业公司出版，1991年；《关山月研究》，第126—127页。

64. [台湾]徐士文《笔歌墨舞，融古铸今》，《人民日报》（海外版）　1991年9月19日；《关山月研究》，第128页。

65. 梁世雄、于风《艺园桃李尽芬芳——谈关山月对中国画教学的贡献》，《粤港信息报》1991年11月2日；《关山月研究》，第129页。

66. 迟轲《剑胆琴心——读关山月〈水乡一角〉》，《羊城晚报》1991年10月30日；《关山月研究》，第130页。

67. 于风《鼎新革故，继往开来——漫话关山月的艺术主张》，《新晚报》1991年1月16日；《关山月研究》，第131—132页。

68. 杨永权《一生充满故土情——记关山月从艺60周年学术研讨会》，《澳门日报》1991年10月31日；《关山月研究》，第133—134页。

69. [日本] 杉谷隆志《骨气源书法，风神藉写生》，日本中国友好协会，1991 年；《关山月研究》，第 135—136 页。

70. [台湾] 林玉山《略述关山月先生艺术创作》，《关山月八十回顾展》画集序，台湾省立美术馆出版，1991 年；《关山月研究》，第 137—138 页。

71. 于风《关山月的艺术生涯》，《关山月八十回顾展》画集，台湾省立美术馆出版，1991 年；《关山月研究》，第 139—144 页。

72. 孙国维《大画〈江山如此多娇〉诞生记》，《光明日报》，1991 年 12 月 21 日；《关山月研究》，第 145—146 页。

73.《大画诞生记》，《记者观察》，2004 年（6），第 36—37 页。

74. 蔡若虹《关山月论画》序，《关山月论画》，河南美术出版社出版，1991 年；《关山月研究》，第 147—149 页。

75. 常书鸿《敦煌壁画与野兽派绘画——关山月敦煌壁画临摹工作赞》，《关山月临摹敦煌壁画》，香港翰墨轩出版，1991 年；《关山月研究》，第 150—151 页。

76. 黄蒙田《关山月临摹敦煌壁画》序，《关山月临摹敦煌壁画》，香港翰墨轩出版，1991 年；《关山月研究》，第 152—153 页。

77. [香港] 文楼《关山月之〈敦煌谱〉》，《敦煌谱》香港中华文化促进中心出版，1992 年；《关山月研究》，第 154 页。

78. 车辐《情满关山》，《读书人报》，1992 年 1 月 6 日；《关山月研究》，第 155—156 页。

79. 黄渭渔《揭自然之美》，《为江山传神——读关山月先生山水画近作》，《羊城晚报》，1992 年 10 月 17 日；《关山月研究》，第 157 页。

80. 陈柏坚《关山月山水画的时代风貌》，香港《文汇报》，1992 年 11 月 7 日；《关山月研究》，第 158 页。

81. 濠江客《关山月的个人抗战画展》，《澳门日报》，1992 年 9 月 10 日；《关山月研究》，第 159 页。

82. 张雅燕《潮平风又正》，《岸阔好悬帆——访问关山月大师》，香港《明报月刊》，1992 年 11 月；《关山月研究》，第 160—161 页。

83. 于风《赢来难得晚晴天——谈老画家关山月的几幅长卷》，《南方日报》，1992 年 10 月 31 日；《关山月研究》，第 162 页。

84. 章士《生活的艺术与艺术的生活——关山月之绘画》，香港《新晚报》，1992 年 11 月 1 日；《关山月研究》，第 163—164 页。

85. 老烈《出山不浊》，《人民日报》，1992 年 11 月 4 日；《关山月研究》，第 165 页。

86. 刘见《不老的情怀——访国画大师关山月》，《特区时报》，1993 年 2 月 4 日；

《关山月研究》，第166—167页。

87. 秦牧《关山月〈山河颂〉画集序》，《人民日报》，1993年2月12日；《关山月研究》，第168—169页。

88. 《"慰天下之劳人"——关山月〈山河颂〉画集序》，《美术》1993年（1），第86—87页。

89. 赵君谋《了却平生愿，入闽画中游》，《羊城晚报》，1993年6月8日；《关山月研究》，第170页。

90. 端木蕻良《万里风云关山月》，《中国近现代名家画集——关山月》，台北市锦绣文化企业新地平线文化事业有限公司出版，1994年；《关山月研究》，第171—175页。

91. 包立民《叶浅予与关山月》，《人物》，1994年第3期；《关山月研究》，第176—178页。

92. 钱海源《艺术人生，两相倾注——记著名艺术大师关山月》，《中流》，1994年第3期；《关山月研究》，第179—184页。

93. 蔡若虹《岁暮寄山月》，《美术》1994年第3期；《关山月研究》，第185—187页。

94. 王朝闻《"风尘未了"》，《美术》，1994年第4期；《关山月研究》，第188页。

95. 石娃《关山月养孔雀》，《现代画报》，1994年9月；《关山月研究》，第189—190页。

96. 于风《回顾前瞻，居安思危——"关山月前瞻回顾作品展"的启示》，不详，1995年6月22日；《关山月研究》，第191—192页。

97. 老烈《关山壮丽，明月清辉——看"关山月前瞻回顾作品展"》，《羊城晚报》，1995年7月4日；《关山月研究》，第193—194页。

98. 车辐《关山月入蜀》，《采访人生——车辐文集》，中国文联出版公司出版，1995年；《关山月研究》，第195—197页。

99. 刘见《黄河魂——〈纪念抗战胜利50周年——关山月前瞻回顾作品展〉抒怀》，香港《文汇报》，1995年8月20日；《关山月研究》，第198—199页。

100. 关怡《不寻常的画展——记关山月在澳门的两次画展》，《羊城晚报》，1996年5月5日；《关山月研究》，第200—201页。

101. 阳宏辉《关山万里赤子情——访著名画家关山月》，《美术报》，1996年，日期不详；《关山月研究》，第202—203页。

102. 关怡《"丹青力搜山川美，梦补西沙足旧篇"——画家关山月西沙行》，中国南海诸岛，1996年出版；《关山月研究》，第204—208页。

103. 刘曦林《平生塞北江南》，《关山月研究》，第 209—212 页。

104. 李伟铭《不动便没有画——关山月画叙》，《荣宝斋画谱》，1996 年出版；《关山月研究》，第 213 页。

105. 陈湘波《沉雄壮美，浑然天成——〈关山月近作选〉欣赏》，《深圳特区报》，1995 年 1 月 9 日；《关山月研究》，第 214 页。

106. 关志全《壮心不已，老而弥坚——国画大师关山月》，《航线指南》，1997 年；《关山月研究》，第 215 页。

107. 秦牧《序言——读〈关山月传〉》，关振东著《关山月传》，海天出版社，1997 年，卷首。

108. 张绰《超越·攻关——关振东著《关山月传》，同上，卷首。

109. 穆青《国画大师关山月·序》，关山月美术馆编《国画大师关山月》，海天出版社，1997 年，卷首。

110. 蔡若虹《〈情意篇〉小序》，关山月美术馆编《关山月诗选——情·意·篇》，海天出版社，1997 年，卷首。

111. 陈萱《莫高窟巧遇》，《甘肃文艺》，1978 年。

112. 黄新波《〈关山月画集〉序》，《文汇报》1979 年 11 月 18 日，第 20 版。

113. 沈伟《只研朱墨写乡风——〈关山月近作展〉观后》，《西北美术》，1994 年，第 Z1 期。

114. 秦牧《"尉天下之劳人"——关山月〈山河颂〉画集序》，《美术》，1993 年，第 1 期。

115. 秦牧《关山月〈山河颂〉画集序》，《人民日报》，1993 年 2 月 12 日。

116. 许石林《青山踏遍人不老——隔山书舍访关山月》，《东方艺术》，1996 年，第 1 期。

117. 阳宏辉《关山万里赤子情——访著名画家关山月》，《世纪行》，1996 年，第 10 期。

118. 于风《江山为助笔纵横》，《关馆 1997 年鉴》，1997 年，第 41—42 页。

119. 欧豪年《高山朗月仰先生》，《关馆 1997 年鉴》，第 43 页。

120. 陈瑞林《关山月、岭南画派与 20 世纪中国绘画》，《关馆 1997 年鉴》，第 44—45 页。

121. 李伟铭《关山月研究中的一些问题》，《关馆 1997 年鉴》，第 46—47 页。

122. 丰成全《画坛人望关山月》，《江海侨声》1997 年第 9 期。

123. 李伟铭《写生的意义——〈关山月蜀中写生集〉序》，《关馆 1998 年鉴》，第 60 页。

124. 于风《法度随时变，江山教我图》，《关馆1998年鉴》，第65—66页。

125. 盛发贤《关山月与敦煌》，《阳关》1998年第2期。

126. 赵君谋《两塑关山月再造〈云鹤楼〉——雕塑家潘鹤的小故事》，《美术学报》1998年第1期。

127. 韦承红《关山月学术座谈会纪要》，《美术学报》1999年第1期。

128. 陈燮君《岭南画派大师关山月》，《世纪》1999年第5期。

129. 李伟铭《关山月山水画的语言结构及其相关问题——关山月研究之一》，《美术》1999年第8期；另见《关馆1999年鉴》，第64—71页；又见《图像与历史——20世纪中国美术论稿》，第380—395，人民大学出版社，2005年。

130. 关怡《世纪末的情怀——1999年的关老》，《关馆1999年鉴》，第53—54页。

131. 陈俊宇《丹青写不尽，探讨意未穷——试论关山月早年艺途上的一场争论》，《关馆1999年鉴》，第72—75页。

132. 蔡涛《否定了笔墨中国画等于零——访关山月先生》，《美术观察》1999年第9期。

133. 董欣宾、郑奇《谈吴冠中、关山月的不同"零"说》，《美术》2000年第1期。

134. 车晓蕙《关山不老 魅力长存——追记国画艺术大师关山月》，《瞭望》2000年第3期。

135. 单剑锋《怀念关山月先生》，《岭南文史》2000年第3期。

136. 李伟铭《关山月梅花辩》，《美术》2000年第6期；《关馆2000年鉴》，第12—15页，关山月美术馆，2000年；关怡主编《关山月梅花集》，海南出版社，1999年，第11—15页。

137. 潘嘉俊《关梅幽香透国魂——追忆关山月大师》，《美术》2000年第9期。

138. 孙国维《万里关山 凭驰骋——记国画大师关山月》，《文化交流》2000年第4期。

139. 王建梓《吴冠中和关山月不同"零"说引起的思考》，《国画家》2000年第6期。

140. 梅丁《关山月的"四勤"》，《健身科学》2001年第1期。

141. 关怡《我的父亲关山月》，《源流》2002年第1期。

142. 陈履生《"人文关怀——关山月人物画学术专题展"研讨会纪要》，《美术》2002年第8期；《关馆2002年鉴》，第60—68页。

143. 陈湘波《人文的关怀·时代的风采——关山月人物画简述》，《东方艺术》2002年第4期。

144. 李伟铭《战时苦难和域外风情——关山月民国时期的人物画》，《人文关怀》，第1—9页；《关馆2002年鉴》第30—36页；李伟铭《图像与历史——20世纪中国

美术论稿》，第 396—409 页，人民大学出版社，2005 年。

145. 陈履生《表现生活和反映时代——关山月 50 年代之后的人物画》，《人文关怀》第 63—67 页；《关馆 2002 年鉴》第 37—40 页。

146. 陈湘波《承传与发展——由〈穿针〉看关山月在中国人物画教学中的探索》，《人文关怀》第 116—120 页；《关馆 2002 年鉴》，第 41—45 页。

147. 李普文《关山月风俗画的时代性与历史意义——兼谈"时代精神"》，《人文关怀》第 121—125 页；《关馆 2002 年鉴》，第 46—49 页。

148. 陈俊宇《更新哪问无常法，化古方期不定型——关山月早年人物画初探》，《人文关怀》第 129—137 页；《关馆 2002 年鉴》，第 50—56 页。

149. 李国强《岭南画派大师关山月在香港创作漫画内情》，《关馆 2002 年鉴》，第 57—59 页。

150. 关怡《〈江山如此多娇〉的创作经历》，《关馆 2003 年鉴》，第 52—54 页。

151. 陈湘波《赢得清香沁大千——关山月先生的花鸟画艺术简述》，《关馆 2003 年鉴》，第 55—57 页。

152. 陈俊宇《江山如此多娇——试论关山月早年山水画艺术的发展趋向》，《关馆 2003 年鉴》，第 58—63 页；《时代经典》，第 233—241 页。

153. 谭慧《变化纵横出新意，剪裁千古献当今——从〈井冈山〉图式试探关氏艺术风格的变化》，《关馆 2003 年鉴》，第 64—66 页；《激情岁月》，第 191—193 页；《时代经典》，第 167—171 页。

154. 李伟铭《红色经典：现代中国画中的毛泽东诗词及"革命圣地"——以关山月的作品为中心》，《关馆 2003 年鉴》，第 86—95 页；《激情岁月》，第 34—43 页；《时代经典》，第 10—25 页。

155. 华夏《关山月先生怎样推陈出新》，《美术学报》2004 年第 1 期。

156. 关志全《关山月先生艺术创作思想初探》，《美术界》2004 年第 10 期。

157. 陈君《笔墨当随时代》，《中国书画收藏》2005 年第 1 期。

158. 陈湘波《待细把江山图画——20 世纪 50 至 60 年代中期关山月建设主题中国画略述》，《关馆 2004 年鉴》，第 33—40 页；《国画家》2005 年第 1 期；《建设新中国》，第 33—40 页；《时代经典》，第 55—67 页。

159. 陈俊宇《东风动百物，胜境即中华——试论新中国成立初关山月艺术历程解读之一》，《关馆 2004 年鉴》，第 41—48 页；《建设新中国》，第 50—56 页；《时代经典》，第 220—232 页。

160. 李普文《从关山月的风俗画谈"时代精神"》，《新疆艺术学院学报》2005 年

第 3 期。

161. 李伟新《南国"关山"画坛"皓月"——纪念一代国画大师关山月先生》,《家庭医学》2002 年第 10 期。

162. 陈湘波《关山月敦煌临画研究》,《敦煌研究》2006 年第 1 期;另见《国画家》2006 年第 1 期;《关馆 2005 年鉴》,第 67—75 页;《时代经典》,第 68—80 页。

163. 陈俊宇《寻新起古今波澜——关山月临摹敦煌壁画工作的意义初探》,《敦煌研究》2006 年第 1 期;《关馆 2005 年鉴》第 96—103 页;《时代经典》第 242—252 页。

164. 陈湘波《国家收藏 20 世纪中国美术作品的一次成功实践——关于深圳市人民政府对关山月先生系列作品收藏的思考》,《中国美术馆》2006 年第 2 期。

165. 赵声良《关山月论敦煌艺术的一份资料》,《关馆 2005 年鉴》,第 76—78 页;《时代经典》,第 126—129 页。

166. 王嘉《模仿与创作的双重文本——关山月临摹敦煌壁画新读》,《关馆 2005 年鉴》,第 79—95 页;《时代经典》,第 138—166 页。

167. 陈俊宇《寻新起古今波澜——关山月临摹敦煌壁画工作的意义初探》,《敦煌研究》2006 年第 1 期;《关馆 2005 年鉴》,第 96—103 页;《时代经典》,第 242—252 页。

168. 谭慧《浪漫与悲壮——关山月抗战烽火中的西行之选》,《关馆 2005 年鉴》,第 104—109 页;《时代经典》第 172—181 页。

169. 关怡《关山月创作连环画〈虾球传·山长水远〉的前后》,《关馆 2008 年鉴》,第 82—83 页。

170. 关振东《关山月留下的一部未出版的连环图》,《关馆 2008 年鉴》,第 84—85 页。

171. 谢志高《读关山月连环画"虾球传"有感》,《关馆 2008 年鉴》,第 86—88 页;《时代经典》,第 121—125 页。

172. 陈湘波《韵胜原从骨胜来——关山月早期连环画〈虾球传·山长水远〉研究》,《关馆 2008 年鉴》,第 89—94 页;《时代经典》,第 111—120 页。

173. 古秀玲《仇情借笔作镆铘——由〈虾球传〉试论关山 1949 年香港艺术活动》,《关馆 2008 年鉴》,第 100—105 页。

174. 卢婉仪《志在写生行万里——关山月 40 年代写生历程》,《关馆 2008 年鉴》第 106—109 页;《时代经典》,第 253—260 页。

175. 卢婉仪、谭慧等《关山月美术馆馆藏关山月捐赠作品研究综述》,《关馆 2009 年鉴》第 75—79 页。

176. 李静《逆境中的中国画传统——以关山月 1949—1976 年作品为例》,《关馆

2009 年鉴》，第 80—84 页。

177. 潘耀昌《浅议关山月的波兰之行》，《异域行旅》，第 234—237 页。

178. 陈瑞林《在时代的激流中——关山月欧洲写生与中华人民共和国初期的艺术》，《异域行旅》，第 238—259 页；《国画家》2010 年第 6 期。

179. 陈俊宇《试论现代主义影响下的中国画变革——以关山月国外写生为中心》，《异域行旅》，第 271—280 页；《关馆 2010 年鉴》，第 72—78 页。

180. 庄程恒《异域行踪与友邦风貌——关山月的波兰写生及相关问题研究异域行旅》，第 281—289 页；《关馆 2010 年鉴》，第 79—84 页。

181. 庄程恒《新中国画家笔下的异域与友邦——以关山月波兰写生系列作品为中心》，《当代岭南》2011 年第 2 辑，第 258—267 页。

182. 陈滢、吴冰丽《时代·激情·创新——关山月旅欧写生探析》，《异域行旅》，第 260—270 页。

183. 鲁珊《切欲师承化古人——关山月敦煌临摹对其南洋写生的影响》，《文艺争鸣》2011 第 10 期；《关馆 2010 年鉴》第 130—134 页。

184. 棋子《傅抱石、关山月合作〈长白飞瀑〉赏析》，《艺术市场》2006 年第 4 期。

185. 墨艺轩《关山月绘画艺术及梅花作品赏析》，《收藏家》2007 年第 3 期。

186. 吴泽浩《我的恩师关山月》，《春秋》2007 年第 3 期。

187. 真美美《关山月去西沙》，《椰城》2007 年第 7 期。

188. 郝银忠《关山月绘画思想研究》，河北大学硕士学位论文，2007 年。

189. 郝银忠《关山月的绘画艺术修养研究》，《美与时代》2008 年第 7 期。

190. 陈勇《论关山月晚年山水画的风骨》，广州美术学院硕士学位论文，2009 年。

191. 关振东《江山点染意无穷——傅抱石与关山月 50 年前的一次合作》，《老年教育·书画艺术》2009 年第 12 期。

192. 陈紫帆《关山月书法与绘画笔法的比较研究》，暨南大学硕士学位论文，2010 年。

193. 陈勇《论关山月晚年绘画风格形成的要素》，《韶关学院学报》2011 年第 5 期。

194. 鹿鸣《关山月与敦煌艺术之情缘》，《艺术市场》2011 年 第 13 期。

195. 吴泽峰《关山月的写梅艺术》，《文艺争鸣》2011 年第 12 期。

196. 吴冰丽《机遇与革新——高剑父、关山月域外写生作品研究》，《文艺生活·艺术中国》2011 年第 7 期。

197. 卢婉仪《对关山月先生的一张老照片的析疑》，《关馆 2011 年鉴》，第 41—43 页。

198. 陈俊宇《笔墨当随时代——关山月研究之一》，《当代中国画》2012 年第 1 期。

199. 关坚、卢婉仪《岁月留痕——从〈山影月迹·关山月图传〉的老照片谈起》，《当代中国画》2012 年第 1 期。

200. 陈慧琼《从文献调查结果看新中国成立以来的关山月研究》，《当代中国画》2012 年第 1 期。

五、其他文献：

1.《关山月的画与话》（录像带），珠江电影制片公司电视部录制，1989 年。

2. 胡国华主编《国画大师关山月——陈学思摄影集》，新华出版社，1995 年。

3. 关山月美术馆编《国画大师关山月》，海天出版社，1997 年。

4. 关怡主编《国画大师关山月——陈学思摄影专辑（二）》，中国美术家协会关山月研究会、广州美术学院关山月研究室，2001 年。

附注：

1. 关山月美术馆编《人文关怀——关山月人物画学术专题展》，广西美术出版社，2002 年，缩略为"《人文关怀》"。

2. 关山月美术馆编《激情岁月——毛泽东诗意·革命圣地作品专题展》，广西美术出版社，2003 年，缩略为"《激情岁月》"。

3. 关山月美术馆编《建设新中国——20 世纪 50 至 60 年代中国画专题展》，广西美术出版社，2005 年，缩略为"《建设新中国》"。

4. 关山月美术馆编《石破天惊——敦煌的发现与 20 世纪中国美术观的变化和美术语言的发展专题展》，广西美术出版社，2005 年，缩略为"《石破天惊》"。

5. 关山月美术馆编《时代经典——关山月与 20 世纪美术研究论文集》，广西美术出版社，2009 年，缩略为"《时代经典》"。

6. 关山月美术馆编《异域行旅——20 世纪 50—70 年代中国画家国外写生专题展》，广西美术出版社，2011 年，缩略为《异域行旅》。

7. 关山月美术馆编《关山月美术馆××年鉴》，一律缩略为"《关馆××年鉴》"，如关山月美术馆编《关山月美术馆 1997 年鉴》，一律缩略为"《关馆 1997 年鉴》"，其余一如此例。

关山月与 20 世纪中国美术
国际学术研讨会

Guan Shanyue and Chinese
Painting in 20th Century

在研讨会上的致辞

Speech at the Academic Symposium

中国美术家协会理论委员会名誉主任

邵大箴先生致辞

Address from Shao Dazhen, Honorary Director of Theoretical Committee of Chinese Artists Association

各位女士，各位先生，各位外国的朋友，同行们！

今年是关山月先生诞辰 100 周年，由中国美术家协会理论委员会、国家近现代美术研究中心和关山月美术馆举行纪念关山月先生诞辰 100 周年系列活动，其中一项重要内容是今天举行的"关山月与 20 世纪中国美术"国际学术研讨会。

关山月先生是 20 世纪下半期广东美术界的一面旗帜，他的艺术创作在全国有广泛的影响。关山月先生在 20 世纪三四十年代闻名画坛，以他的爱国热忱和对劳苦大众的同情，以及他坚持的岭南画派的写实法和融合中西的艺术技巧，还有他作为最早到敦煌千佛洞临摹、发掘传统绘画资源的画家之一，受到社会和画界的关注。在中华人民共和国成立以后，他以高昂的政治热情、高度的社会责任感，投入美术教育、美术创作和美术界的社会活动中，辛勤劳动五十余年，为我国美术事业特别是中国画的繁荣付出良多，成就卓著，硕果累累。

今天，我们缅怀关山月先生一生的光辉历程，特别感动于他用自己的艺术语言热情歌颂祖国河山的不朽功绩，他是和李可染、傅抱石等先生一起最早提倡中国画家到大自然中写生，描写祖国大好山河，歌颂新中国建设成就的艺术家；感动于他在花鸟画特别是在描绘梅花方面的探索和创新成果。他继承和发扬岭南画派坚持的"笔墨当随时代"的主张，不仅身体力行地寻找新的笔墨语言，而且将这一理念付诸于他的教学实践。他在新的历史条件下，发扬岭南画派面向现实的传统，在重视写生、重视融会中西的基础上，更加关注笔墨传统，与黎雄才先生等一起，引领岭南画家拓展了新的创作道路。

关山月先生与傅抱石先生合作，于 1959 年在中华人民共和国成立十周年之际，为人民大会堂创作的以毛主席词作《沁园春·雪》为立意的山水画巨作《江山如此多娇》，是 20 世纪中国山水画的经典之作，这幅作品和它的作者将永载中国美术史册。

最近这几年，我们为已经和将要逝去的、在 20 世纪中国艺术发展中做出卓越贡献的艺术家举办纪念活动，举办他们作品的展览，讨论和研究他们的创作。这件事非常重要，因为它不是形式的，不是应酬活动，不是为了纪念而纪念，而是通过这些活动，还原 20 世纪中国美术的发展历史，记住那些为中国现代美术建设付出艰辛劳动、取得卓越成果的先驱们，以增强我们民族文化的自信心和提高我们建设有中国特色社会主义美术的自觉性。

20 世纪美术是中国美术史上光辉灿烂的一页，它和我们民族的命运息息相关，和人民大众血脉相连。它是中国美术传统的延伸和发展，是从传统走向现代的重要转型期。而 20 世纪 50 年代之后，如关山月等先生创作的活跃期的艺术创造成果，则为具有中国特色社会主义美术创作奠定了坚实的基础，我们决不能低估这些成就。不久前，在中国美术馆举行的黎雄才先生的作品展和学术研讨会，今天又举办纪念关山月先生的系列活动，不仅使我们对这两位先生的艺术成就有全面的了解，更让我们对岭南画派和广东近现代绘画有更加深刻的认识，在心中产生对岭南艺术家们在近现代中国美术发展过程中所发挥的重要作用，产生由衷的尊敬之情。也十分感谢广东美术界同行们所做的深入研究工作，他们为这次活动充分准备了文献资料，他们的研究成果将对中国近现代美术研究起到积极的推动作用。

我们非常高兴，今天到会的还有一些外国的朋友，特别是来自加拿大、研究中国近现代美术的学者郭适（Palph Croizier）先生，他在中国改革开放之后不久，多次来到中国进行学术交流，并且有专著出版。

衷心祝贺关山月与 20 世纪中国美术国际学术研讨会顺利召开，祝贺研讨会圆满成功！

谢谢大家！

中国美术馆馆长

范迪安先生致辞

Address from Fan Di'an, Director of National Art Museum of China

各位学者同仁，各位朋友，大家早上好！

昨天，我们大家一起亲历了关山月艺术展的成功开幕。今天我们又汇聚在一起，就关山月艺术和20世纪中国画艺术的发展这一主题做更深入的交流研讨，这是我们美术界推动20世纪中国美术研究的一件学术盛事。正如邵先生刚才指出的那样，为举办这次展览，各有关方面给予了大力支持，尤其是关山月美术馆为学术准备工作投入了大量的心力，有许多学者参加到这次展览的筹备、《关山月全集》的编辑和出版以及其他出版物的编辑出版之中。关老的亲属，特别是关怡老师给予极大支持，使展览不仅是关老作品的展示，而是关老人生、学术、历程以及对他的研究成果的集中展示。展览开幕之后，从我们文化文艺界领导的评价中，以及我们在座同行和美术界更多同事的反映中，已经深切感受到这次展览真是在中国艺术大师的个案研究和展示方式上有了新的观念，有了新的做法。

展览的结构是立体的，信息极为丰富，令人流连忘返，可作深度阅读，展览让所有的人走进关山月的艺术世界。另一方面，这个展览的举办特别是学术准备工作也为我们进一步思考20世纪中国美术的发展，特别是进一步认识一代艺术大师的贡献，推动当代中国美术的研究和创作实践有着重要的作用，这是学术的现实意义。

我谨代表中国美术馆和国家近现代美术研究中心对研讨会的举办表示祝贺！看了

展览以后，我深感关山月的艺术在今天的文化语境中，或者说在今天这样一个学术视野中，真的是提供给了我们更多的启发。这种启发包括从横向，也就是关山月艺术所处的原有地方性位置和整个中国画全国性位置的这样一种关系中看待关山月的贡献。西方在研究艺术史中，越来越注重全球化条件下的"艺术地方志"的研究，也就是要更深入地发掘"地方性"的普遍意义，研究"地方性"与"总体性"的关系。对于中国这么一个拥有丰富传统和现代创造的艺术大国来说，各个画家原有的地方属性如何成为一种全国属性，一种基于地域文化的创造如何变成具有国家性和时代性标识的创造，这从关山月艺术历程和艺术展开中可以获得更多的体会。

另一方面，对关山月先生这一个案的研究，朝纵深发展也能发掘到很多新的素材，能够获得许多新的视点。比如我自己想谈的一个话题，就是"40 年代关山月写生之旅与 40 年代的中国美术"。在我们研究 20 世纪美术发展进程中，我们很多的成果都聚焦于 20 世纪初期的中西汇合时期和抗日战争时期，认识中国美术在文化内涵上如何从启蒙转为呐喊，从表现转为抗争，当然，对新中国成立以后的中国美术和中国画研究，也有大量的成果。新中国成立之后的文艺方向和当时的社会文化需求为中国美术全面发展起了促进的作用，其中特别明显体现在中国画的主题性山水创作上，也就是通常我们所说的描绘祖国新山河和表现新的生产建设的山水画创作。毫无疑问，关山月、傅抱石和黎雄才等都是其中的杰出代表，这些画家在 50 到 60 年代喷涌的创作热情可以从社会学的角度来分析，但是否可以从艺术学角度分析一下他们的缘由和准备呢？关山月当年和傅抱石合作《江山如此多娇》，是那样的胸有成竹，集丰富的丘壑形象于一体，画出了中国画史上的"第一大画"，他后来直到晚年都有"大画"意识，在山水画的"创作"上独树一帜，这是否有一个日渐积累、了然于心的学术准备呢？我看到关山月的作品就想到这个问题。比如说关山月的西部写生，一方面使得他真正解决了原来处在学习阶段的主题与自然的关系问题，也真正实现了在绘画语言和绘画技法上自我与传统的关联，特别是自我与当时新的探索的关联。

他的西部写生范围很广，他从岭南出发走遍了西北、西南，可以说是中国画家在

当时行旅范围最广泛的跋涉者和探索者。在这个过程中，原有来自岭南画派第一代传授的造型方法显然和他在行旅中所观所感所看到中国山水的自然产生了直接的碰撞，有些技法经验是可以用于写生的，但更在写生中形成了他的表现方法。在这个过程中，他开始做了转换性的工作，使得原来学来的技法变成了主动创造的语言，尤其把色彩、造型、空间、笔墨这些因素都综合起来，形成了一种建构性的发展。展览中自40年代的作品一路下来，历历在目，他的风格形成是自然而然的，是传统、师承、生活、探索交融而成的结果。

关山月的西部行旅实际上还是全面修养形成的过程，他也是一个重要的敦煌"发现者"。对敦煌的发现可以从藏经洞开始，也可以从张大千开始，但是我觉得对敦煌的发现是一个更大的文化学的名词，是一大批中国艺术家在寻找民族文化支持过程中的一种发现，这种发现包括他们的临摹、解读和转换，为他们后来的艺术发展提供了两个方面的支持；一是文化的自信，因为从民族绘画的宝库中看到了一个悠远而丰富的传统；另一方面其中具体的造型技法也为他们后来的作品提供了支持。关山月的发现也是对敦煌发现中重要的一环。

我更注意到他的西部行旅奠定了他的主题山水画的重要的基础，其中最重要的是他的视野变得更加阔大。20世纪的中国山水画显然发展了丘壑形象的营造，关山月在这一代山水画家中在丘壑形象表达上是最丰富的一位，当然我不敢说是唯一一位，这需要做很具体的图像分析，看每位画家究竟画了多少种山水，多少地方的山水，因为每个画家对一方自然总是会有一种钟情。但总的来说，新中国以来的画家的视野是宽阔的，关山月是显得特别突出的，他似乎能够适应地域对他的挑战，从而把地域景观和时代主题联系在一起，他可以画东西南北多种山川，可以画煤矿、放排、山水、造林等这些新的主题，如果没有对自然的充分感受，这些新的主题就不能得到表达。西部之旅可以说为这种感受做了最大的铺垫。他自己也说过，"不动我便没有画"，他需要行走，需要面对大地山川。40年代他的西部行旅就是一次对自我的重大挑战，也形成了重大的转折。由此联系整个40年代，包括黎雄才、傅抱石当年这些生活在

西部和走向西部的画家，甚至可以联系中国画与油画界，比如吴作人、董希文等一大批画家，由此来看中国本土的人文历史和山川自然如何造就了自己的画家。中国西部在 40 年代为中国艺术形成了这么重要的推动力，这是可以从每个画家的个案中继续追寻的课题。

我这里只是粗浅谈一点体会，最后预祝在这么多学者努力下，我们的研讨会取得成功。

谢谢！

深圳市文体旅游局副巡视员

柴凤春女士致辞

Address from Chai Fengchun, Deputy Inspector
of Culture, Sports and Tourism Administration of
Shenzhen Municipality

　　尊敬的邵大箴先生，尊敬的范迪安馆长，大家早上好！昨天在中国美术馆我们举办了关山月作品展览，今天又迎来了纪念关山月诞辰 100 周年系列学术活动的"关山月与 20 世纪中国美术"国际学术研讨会。在此我谨代表深圳市文体旅游局陈威局长对大家的到来表示热烈的欢迎，对大家长期以来的关注和支持表示衷心的感谢！

　　今天来参加研讨会一方面是受陈威局长的委托，更重要的是出于我自身对各位前辈学者、新老朋友，以及关山月与 20 世纪中国美术研究这一课题的感情。关山月先生将各个时期的代表作品捐赠给深圳，如何将关老这笔宝贵的财富深入研究，让更多人了解关老和他的艺术人生，关山月美术馆有责任确定相应的学术课题，把关老放在 20 世纪这个大时代的背景下进行研究。自 2002 年关山月美术馆确定了这一学术方向就得到了各位学者的大力支持，尤其得益于陈履生先生和李伟铭先生的提点。从 2002 年的"人文关怀——关山月人物画学术专题展"、2003 年的"激情岁月——毛泽东诗意和革命圣地题材中国画学术专题展"、2004 年的"建设新中国——20 世纪五六十年代社会主义建设题材学术专题展"……迄今已举办了八个专题的展览和学术研讨会，刚才范馆长又提出了新的思考和课题，这些专业展览和研究活动的开展使关山月艺术研究这一课题不断得以深化，也为 20 世纪中国美术的研究提供了新的视角。

　　更为可喜的是，在各位前辈学者的引领和指导下，关山月美术馆也培养了一支越来越成熟的关山月艺术研究专业队伍，在学界的影响也越来越大，从而奠定了自身在 20 世纪中国美术研究领域的学术地位，也因此有幸成为第一批全国重点美术馆之一。

深圳是一个年轻的城市，文化积淀不够丰厚，同时它又是一个移民城市，文化的多元化也造就了它独有的城市特色，在这个城市经济和文化的发展过程中，很多方面受益于国内其他兄弟城市的交流和学习。关山月美术馆在学术研究领域取得的这些成绩，更是得益于在座各位专家学者的长期支持和关注、帮助和扶持。作为关山月美术馆曾经的一员，在这些活动组织和策划的过程中，我与在座的很多专家都缔结了深厚的友谊。所以，今天我来参加这个研讨会，主要是向始终如一支持我们的专家表示感谢，特别是关老的亲属关怡老师和陈章绩先生，自从关山月美术馆成立以来，一直对我们美术馆的工作大力支持，而且充分理解我们对关老作品的展示和研究，我要特别感谢。同时我也是来学习和听听各位专家对"关山月艺术与20世纪中国美术"这一课题的最新研究，使自己得以提高，因为在这个行业里我是一个新兵。

　　今年是关山月先生诞辰100周年，关山月美术馆也在大家的关心下走过了15个年头，希望在未来的日子里，各位专家朋友能够一如既往地给予关山月美术馆以支持，祝愿我们的研讨会取得圆满成功。

　　谢谢各位！

关山月美术馆馆长

陈湘波先生致辞

Address from Chen Xiangbo, Director of Shenzhen
Guan Shanyue Art Museum

尊敬的邵大箴先生、薛永年先生，尊敬的范迪安馆长，各位专家，大家上午好！

欢迎大家来到"关山月与 20 世纪中国美术国际学术研讨会"的现场，首先我谨代表组委会对各位专家学者的光临表示热烈的欢迎和诚挚的谢意。

作为以关山月先生名字命名的美术馆，研究关山月所处的时代相关的艺术价值和历史意义是我们美术馆的学术使命。今年是关山月先生诞辰 100 周年，为了缅怀先生和追忆先生辉煌的艺术历程，也为了探讨关山月先生与岭南画派对 20 世纪中国美术发展的贡献，我们举办了一系列的纪念活动，包括昨天在中国美术馆开幕的"山月丹青——纪念关山月诞辰 100 周年作品展"，是继在深圳和广州展出的第三站，同时我们还编辑出版了《关山月全集》，以及此次为期一天的"关山月与 20 世纪中国美术——纪念关山月先生诞辰 100 周年国际学术研讨会"。本次研讨会是我馆与中国美术家协会理论委员会和中国近现代美术研究中心共同举办，也是中国近现代美术研究中心本年度的重点课题。今年年初我们向在关山月与岭南画派艺术研究、20 世纪美术研究等领域卓有成就的 60 位海外专家学者发出了约稿函，也得到了热烈的响应，收到了专家们认真撰写的研究论文 40 余篇。经中国美术家协会理论委员会的专家审定，共选出 30 余篇具有独特研究视觉和学术深度的论文，构成本次学术研讨会的基本内容，从不同的角度来探讨关山月艺术的历史价值及其学术意义。

关山月先生在 20 世纪中国美术名家中有着丰富的话题可以开拓，本次研讨会也

许不能涵盖关山月先生的方方面面，但是我们希望本次研讨会可以构成关山月与岭南画派研究的一次阶段性的总结，更希望通过研讨可以给我们更多的启发，帮助我们将这一课题更加深入地推动下去。在研讨会结束后，我们还将与中国美术家协会理论委员会携手，以诸位专家提交的专题论文为基础，结合研讨会的现场内容，编辑出版《关山月与20世纪中国美术——纪念关山月诞辰100周年学术研讨会文集》，希望这本文集能够为关注关山月与20世纪中国美术的专家学者提供一份有价值的文献资料。

本次研讨会的举办得到了各位在座专家学者的撰文响应，你们积极而认真的治学态度使我们深为感动。本次研讨会之所以能够成功举办，在很大程度上得益于中国美术家协会理论委员会的支持，尤其是名誉主任邵大箴先生、主任薛永年先生，以及秘书长李一先生为筹备此次研讨会付出了大量的心血，在此一并表示衷心的感谢，并期望今后开展更广泛和深入的合作。在这里我要特别感谢关怡老师及其亲属对关山月美术馆的无私奉献和支持，祝愿本次研讨会圆满成功，祝大家身体健康。

谢谢大家！

宣读论文

Read the Paper

纪念关山月诞辰 100 周年

关山月与 20 世纪中国美术国际学术研讨会

会 议 时 间：

　　　2012 年 11 月 19 日 09：00—17：55

地　　　　点：

　　　华侨大厦二层宴会厅 A 厅、C 厅

总 学 术 主 持：

　　　邵大箴（中国美协理论委员会名誉主任）

　　　薛永年（中国美协理论委员会主任）

分场学术主持：

　　　刘曦林（中国美协理论委员会副主任）

　　　王　仲（中国美协理论委员会副主任）

　　　李　一（中国美协理论委员会副主任兼秘书长）

　　　殷双喜（中央美术学院教授）

　　　陈湘波（关山月美术馆馆长）

　　　谭　天（广州美术学院教授）

　　　冯　原（中山大学视觉文化研究中心主任）

　　　张新英（关山月美术馆学术编辑部主任）

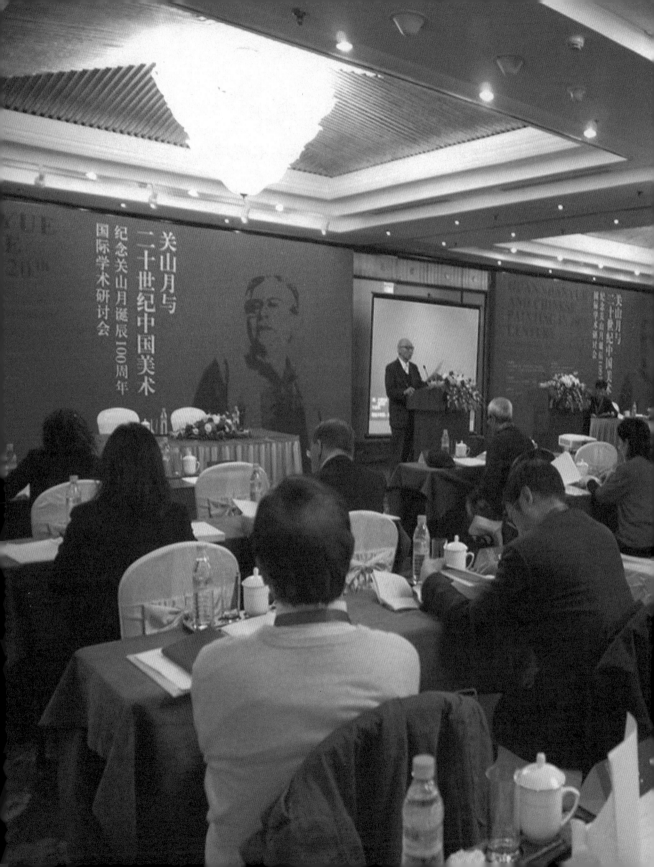

上午一分会场

学术主持：刘曦林（中国美术家协会理论委员会副主任）

谭　天（广州美术学院教授）

地　　点：华侨大厦二层宴会厅 A 厅

时　　间：2012 年 11 月 19 日 10：10—11：55

中国美术家协会理论委员会副主任　刘曦林
Vice-director of Theory Committee of Chinese Artists
Association　Liu Xilin

学术主持刘曦林：各位女士，各位先生，关山月 20 世纪美术国际学术研讨会的上午第一分会场现在开始，每位专家有 15 分钟的发言时间。

下面首先有请加拿大维多利亚大学历史系郭适教授发言！

加拿大维多利亚大学历史系荣休教授　郭适
Professor Emeritus of History Department, University of Victoria,
Canada. Croizier, Ralphc

郭适：我很感谢关山月美术馆邀请我参加这次研讨会，给我机会在美术馆看这

图 1

图 2

次展览会。因为时间短，因为我的汉语非常不流利，我就不念报告了，我也希望你们不要念，为什么？因为看了展览以后，我的观点有不小的变化。什么样的变化？在文章里，我说关山月的国画不如苏联现实主义油画有力量，可是昨天看关山月先生的原作给我很大的影响，我想改我的文章和改我的观点。今天我不念稿，我想对着图片来讲我的题目，请好朋友朱晓青教授给我翻译。谢谢你们的耐心！

我文章的题目是"国家建设和社会主义现实主义：从全球历史视野看关山月自 20 世纪 50 年代起的画作"，这个题目我不准备改变。我不改变我的文章的题目，因为这些年我越来越感觉到中国是全球视野中很重要的一个部分。2002 年我是世界历史协会的会长，做了会长，我本人的观点有了一个改变。

但是看到 20 世纪 50 年代的中国水墨画，我要问一个问题，世界视野在什么地方？

我感觉到有两个国家和这个题目有关系，他们都面临着外来的压力和这个国家本身巨大的变革。一个国家是斯大林统治下的苏联，在 1930—1950 年，社会主义绘画变成了共产主义下意识形态的主题。另外一个国家是 19 世纪后期的日本，这两个国家的艺术在不同程度上对中国国画有了一定影响。苏联是通过相似的意识形态和政府对艺术的政策；日本是通过引用西方的手法进行现代转型，并对中国有一定的影响。苏联方面主要是他们的油画。在日本，关山月的老师高剑父从日本借鉴了改革水墨画的经验，比如吸收西方的一点透视法、阴暗法、渲染法，使日本画变得更写实，在这一点上高剑父做了引荐。这样的作品，我

在我的论文中已经详细谈到了，这里不再重复了。

但我想强调的是，高剑父的民族意识和他的爱国精神使得他鼓励学生画中国现实画，为社会和政治服务，他的几个学生都继承了老师的教诲，如黄少强、方人定和关山月。我认为其中关山月是最好的把艺术和社会联系起来，对发扬新国画贡献最大的一位画家。我在这里展示几幅我去年到关山月美术馆看到的画。其中关山月的一幅画（图1），非常像高剑父先生1932年画的被毁的上海图书馆。另外一幅画，大家看到是船只被毁的场面（图2）。关山月在西部的时候画了很多抗日和社会题材很强的画。所以，在50年代的时候，关山月先生已经有很好的准备了，用他的画来为社会主义建设现实主义服务。我想拿他的画和苏联社会主义现实主义画作一个对比。我的观点是苏联现实主义画，在表现社会建设上更有力量，我并不认为苏联的画是更好的画，只是认为他们更适合表现政治题材。

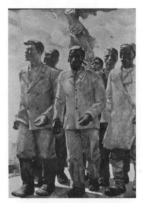

图 3

但是我看了1957年和1958年创作的这两幅长幅，我现在认为关山月先生画的不但很有力量，尤其在为宣传政治、宣传社会主义建设方面，而且它的画技巧也很好。当然，我还是很高兴看到关山月先生后期的画又转型到更富有象征性，社会性相对减小，转向山水画。我仍然认为关山月先生象征性的巨幅山水画更能表现中国山水的力量。这个我一会儿再谈，首先我要通过四个主题来对比苏联社会主义现实画和关山月的画。第一个主题是社会主义建设者——工人；第二，建筑工地、大坝、桥梁和水库；第三，工业建设；第四，农业。

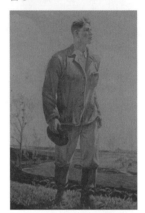

图 4

我们从工人开始看，他们是社会主义建设的英雄。

图 5

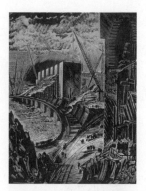

图 6

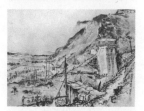

图 7

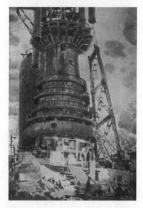

图 8

这两幅画是苏联画家表现工人的题材，一幅（图3）画于1935年，一幅（图4）画于1952年。两幅画的题材都是表现工人阶级的。我们看关山月50年代初创作的表现工人题材的作品《铁路工人》（图5），从气魄来看，比起苏联的油画略为逊色。

有关建设的画。这是1930年苏联的一幅木刻（图6），表现水库水坝。我们注意到这一幅画主要表现大坝和机器，工人的形象处于次要位置。关山月《南湾水库》（图7）这幅画创作于1950年。自然山水当然是最重要的，但工人在关山月的画里也很重要。

重工业。这是苏联1935年一幅表现钢厂的油画（图8）。这是关山月画的一幅画，两者有一定相似之处，关山月这幅画，表现工人活动的热情非常到位。昨天我看到那一幅长的横幅作品，我才知道这原来是那一幅长幅中的一个局部。

农业。这是苏联1935年创作的一幅画（图9）。在关山月美术馆我看到的有关农业的画相对都比较小，而且他们都带有传统乡村画的色彩，没有包含很多社会主义建设的活动。但是昨天我看了那两幅长幅以后，我改变了自己的想法，在50年代关山月画了这样细节地表现大跃进、表现农村建设的巨幅，所以我要改写我的论文。

这是1957年表现大跃进长幅中的一幅局部（图10）。工人和农民都很忙，到1958年的时候就更忙了。我知道大家都希望忘却这段历史，但是看到这一幅画，我仍然非常尊重和欣赏关山月先生对社会主义建设的热情，并且这些画的技巧非常娴熟高超。

最后我想展现一幅关山月接近传统，但是社会主义题材不是那么明显的山水画。这一幅画一眼看上去很像中国传统山水画，但仔细一看又不是那么传统，因为它表现了一些新国画倾向，有一些表现社会的题材。特别是运用一点透视法，从一个固定的角度来看自然景观。所以，引到50年末期关山月先生和傅抱石先生合作的这幅人民大会堂的巨幅山水画——《江山如此多娇》。因为我是一个外国人来到北京，所以我展示尼克松访华时在《江山如此多娇》前拍摄的照片（图11）。这一幅巨幅山水表现了社会主义精神，但又没有明显的工人、水库、大坝的建设场景，这是一种象征手法。我认为这样的画叫做象征山水画，因为太阳升起，还有伟大的中国山水，当然还有和毛主席诗词的结合，用一种象征手法来表现中国的伟大。在我的演讲稿的第二段提到，这幅画摆放的位置当然有一种政治艺术，因为是受到毛泽东诗词启发的，而且画要比原来周恩来建议的尺寸要大出了两倍，作为一个国家象征保存至今。那些表现吊车、大坝、工人的画逐渐消失在历史陈迹中，现在只能变成一种历史记忆。关山月在50年代尝试用新国画的手法来表现新中国的建设，工人、农民和工厂的建设，后来在50年代以后的几十年里，他继续尝试着巨幅山水画的实践。

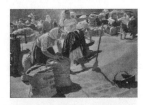

图 9

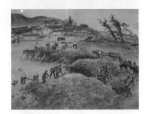

图 10

图 11

在1950年，他主要的倾向是用新国画手法来表现工人、社会主义建设。但是最后还是在山水之中，在森林、湖泊，在中国的伟大山水中他找到了自己真正的寄托。最后，他画的更是一种新国画，而不是社会主义建设的画。他的老师会高兴吗？

谢谢大家！

广州美术学院教授 谭天
Professor of Guangzhou Academy of Fine Arts　Tan Tian

学术主持谭天：首先感谢郭适先生的演讲和朱博士的翻译，我做点评。

第一，我特别感兴趣，尤其要向郭适先生表示尊敬和赞成的是，他在一开始就对他的文章提出了一个非常自我的纠正和调整，他说通过这次看展览改变了文章中原来的观点，我觉得这种严谨的学术态度和谦虚谨慎的历史治学方法，是值得我们学习的。我觉得这个报告在这个意义上，他开始说到的非常重要。他在文章中说"我看到关山月作品中没有一幅尺寸、力度和寓意方面可以企及苏联油画的"。但他现在改变了，我觉得这个态度是非常值得我们中国做美术史和做历史学的学者和专家学习的一种态度。

第二，他的文章中有几个特点需要指出。

一是他的对比研究，对比了苏联、中国和日本，中国和日本的对比研究，我们中国学者讲了很多，但是把关山月先生的画和苏联时期的绘画进行对比，我觉得这是郭适先生文章中的一个特点。

二是他从旁观者角度提出一些问题，他提到的我不重复，还有两点他没有提，我觉得非常重要。第一点提到中国在 50 年代，三年苦难日期，大跃进过来的时候，他在文章中说造成了两个国家（与苏联比较）农业建设巨大的苦难和巨大的失败，但是当时的艺术作品都没有体现这一点，他作为一个旁观者尖锐地指出了这一点，虽然他在刚才演讲中没有说，但是他在论文中谈到，这一点是非常可喜的，一般我们的人都不会涉及这一点，这也是郭适先生比较尖锐和敏感的一点。第二点是他谈到中国画中

的人物画所取得的成就与国画的对比，他提出"没有达到苏联的这种层次"，这也是非常可喜的，他在报告中没有谈，但是在他的文章中谈到了。第三点关于《江山如此多娇》，他提到了没有大吊车等，他提到了我们和苏联交恶以后所谓苏联影响的消失，这一点在我看到其他谈关老画作文章中都没有谈到。第四点《江山如此多娇》尺寸的问题他提到了，但更精彩的是尺寸为什么会那么大，后面的发言中冯原先生会有一篇文章，我们期待着。

学术主持刘曦林：因为郭先生节省了几分钟。我补充两句，他用的《江山如此多娇》的照片非常典型，因为现在大会堂里的是一个复制品。关山月和傅抱石画《江山如此多娇》是在东方饭店，我最近去过几次，他们两人的住房还有一个标牌挂着，关山月曾经住过的房子、傅抱石曾经住过的房子，有空大家可以去看看。

下面有请上海大学美术学院教授潘耀昌先生发言！

上海大学美术学院教授　潘耀昌
Professor of College of Fine Arts, Shanghai University　Pan Yaochang

潘耀昌：我发言讲三点。第一，中国画命名的历史发展，反映了国画演变到今天所发生的观念上的变化，由此引发对中国画理论的思考。第二，在这个演变过程中，1953—1957年这段时期关山月和他所代表的岭南画派所做的实验的意义。第三，关山月和一些传统派画家促成中国画命名这个事件所具有的战略意义。

第一，万历年间西洋画传到中国，中国人意识中开始有了和中国绘画体系完全不同的西洋画的意识，从而产生国画的概念。乾隆年间，乾隆帝是最早提出中西结合的人物，当时他非常鼓励西洋传教士及其中国徒弟用中国材料作画，引进西方观念和技巧，乾隆帝称这种画为水彩。他提倡合笔画，有时让中西画家合作，把人物、山水结合在一起。20世纪初高剑父和后来的徐悲鸿提出新国画，也是主张把西方的一些观念和技巧融入中国画中。徐悲鸿后来力推蒋兆和、李可染、叶浅予等代表人物，反映了他的理念。1953年前后绘画专业又分出彩墨画，就是用彩墨作画，观念和技巧上更西化些，开始叫墨彩，后来改叫彩墨。这么做，虽然吸纳西法，但却是恢复中国绘画体系的一种努力，彩墨画时期是一个重要的过渡阶段。至1956、1957年以后，彩墨画正名为中国画，为恢复和重建中国画体系奠定了基础。这条线索与近现代中国画观念的演变有密切关系。

第二，在彩墨画时期，关山月和岭南画派的实验颇具特色。关山月的彩墨实验是他三四十年代探索的延续。在这段时期，所有出版物上刊登的这类绘画都被称为彩墨画，几乎没有叫中国画的。中国画概念的恢复始于1956年。当时关山月和潘天寿参加过"全国素描教育研讨会"，他们维护国画传统，质疑素描介入国画的可行性，并向上建言，与其他国画家形成一种舆论压力，导致国务院批准。1956—1960年间，在北京、上海、广州、南京成立了中国画院，中国画概念得到认同。1957年，潘天寿首先把彩墨画系命名为中国画系，完成了彩墨画向中国画的转型。在彩墨画的过渡时期，彩墨画与速写、水彩常常交织在一起。这里要提下彩墨画实验的辉煌，1956—1959年间，有三幅画在国际上得奖，影响较大，它们是周昌谷的《两只羔羊》、杨之光的《雪夜送饭》和黄胄的《洪荒风雪》，先后在华沙、维也纳、莫斯科世界青年联欢节上获金奖，屏幕上可以看到周昌谷的获奖证书。昨天在展览中发现1956年11月关山月先生从华沙发给胡一川等同志的信。信中他已感受到，1956年匈牙利事件以后东欧发生的一些变化，在意识形态和文艺思想方面和苏联的社会主义现实主义拉开了距离，所以他当时有点困惑，感觉形式主义和为艺术而艺术的观点在波兰已经占据主流地位。虽然在信中感到遗憾，但是他又说，在克拉克夫波兰画家工作室里，觉得非常温馨。我想他们的交流细节不便于在信中详细描述，可是，我想东欧的变化，特别是民族意识的崛起，对他来说是印象深刻的。因此，在素描会议上，他和潘天寿一拍即合，他们都强调国画要用线，主张以线描取代素描。所以，我觉得关山月、黎

雄才等的实验，强调笔墨线条，同时又吸收西洋透视，包括空气透视，因此他们的背景有点像水彩。其画的构图比较饱满，以呈水彩画法符合透视的远景和强调笔墨的前景相结合，这大概是他一生中比较明显的风格。以上主要指山水画。在人物画方面，他后来放弃了以人物为主体的创作，不过在山水人物场景中，他的速写能力得到发挥，展览中，他有好几幅画中的点景人物画得很棒，寥寥几笔和山水画宏观视野非常吻合，这些人物生动活泼。山水画中能处理好点景人物实属不易，这是他的一大成就。

第三，我想最后提下，1956—1957 年间把彩墨画改名为中国画具有重要战略意义。就中西不同绘画体系而言，中西融合和中西分开这两种主张都有人提过，这是个文化问题，而不是科学问题，所以两种选择，都有自己生存和发展的道路。例如，林风眠的画以融合为主，走出了一条独自发展的道路，后来有人把它定位为中国画，那是另外一回事。中西分开的思路就是企图建立我们传统的话语体系，从理论到实践形成一个完整的体系，以我们民族的方式进入世界。相反，中西融合策略，很大程度上是接受西方话语，从属于西方话语体系，以西方容易接受的方式进入世界。

潘天寿、关山月等老一辈艺术家推动了彩墨画向中国画的转型，在这里，个人在历史中的作用显得非常重要，甚至具有某种偶然性。试想，如果不是毛泽东，不是邓小平，中国可能会变成另一个样子。中国画也是这样，正是有了这些前辈的努力，确立了中国画的独立体系，才有了今天以民族特色进入世界的中国画。相比之下，在台湾，虽说 1949 年也有不少中国画家从大陆进入，但是，50 年代西方抽象表现主义的冲击，使得那里的传统国画日渐衰微，后继乏人，难以发展出独立的新形态。因此，在大陆，彩墨画的转型意义非凡。相比之下，音乐领域中中国音乐就没有那么走运，没有像中国画那样有声有色。它的局限很大，至少毛泽东说过，进行曲不能靠二胡表现，以民族音乐创作进行曲恐怕有难度。其他国家，也有独立的民族绘画，如日本画，但不是所有国家都那么幸运。因此，潘天寿和关山月这样的人物，为建立中国画体系所起到的作用，不可低估。当然，中国画的复兴不单纯是画家的事情，而是一个系统工程，是包括史论、批评、媒体在内的完整体系，回应了 20 世纪初我们前辈复兴中华文艺的崇高目标。我们这代人，包括理论界同行，正在创造着历史。将来后人研究我们这个时代，也可能会把它看成是新中国的文艺复兴时期。

谢谢大家！

学术主持谭天： 谢谢潘教授的演讲，他谈了三个方面，谈得非常好，我这里不再重复。我这里提出两点，第一点是关于命名的时候，我觉得在日本关于水墨画的命名有胶彩画一说，这个很值得在命名中充分发挥。第二，潘先生有一个研究专长，就是对中国水彩画研究的很多著作，他刚才谈到在中国清末已出现水彩画，在郭适先生文章中谈到是现代水彩画，刚才潘先生谈到水彩画对中国画的影响，我建议潘先生写一篇水彩画对中国画影响的论文，可能是非常好的文章。

学术主持刘曦林： 下面有请中央美术学院研究生曾小凤发言！

中央美术学院美术史系硕士研究生　曾小凤
Postgraduate (MA) of School of Art History, Central Academy of Fine Arts　Zeng Xiaofeng

曾小凤： 首先我要感谢我的导师殷双喜先生给我这次代表发言的机会，其次我也很荣幸和在座的各位专家学者进行交流讨论。

一

我的发言题目是"艺术与救国——岭南画派的抗战画及20世纪中国画的革新转型"。首先我要谈一下本文的几个观点：第一，高剑父提倡"抗战画"，其实是其艺术救国理想的具体实践。第二，"抗战画"在观念上延续了广州辛亥革命时期借艺术鼓吹革命的传统。第三，在创作图式上，"抗战画"是以新国画的表现方法来真实地描写国难现实。第四，从艺术史的角度，岭南画派的"抗战画"体现的是中国革命对中国画现代转型的一个社会学拉动。

什么是"抗战画"？高剑父在 40 年代初的演讲中提到，"尤其是在抗战的大时代当中，抗战画的题材，实为当前最重要的一环，应该是由这里着眼，多画一点"。"抗战画"首先是一种题材，其次它是在一个具体时空的抗战大时代中，它的内容主要以民间疾苦和战争灾难为主。那么，"抗战画"应放在什么样的历史情境中研究呢？这就涉及中国画和抗战的关系问题。

我们知道，从"五四"以来，对传统中国画的价值抨击，都是来源于一些社会革命和思想革命的知识分子，他们抨击中国画的要害在于不写实、不能表现现实。这种论调在抗战前夕和民族存亡的政治要求结合起来。由此，中国画能不能表现现实就不是一个个体可以选择的问题，它成为画家社会责任感的体现。另外，救亡也加速了中国画成为济世工具的进程。高剑父提倡"抗战画"，就是他以艺术挽救民族危亡的急切心理的表现，这背后是其艺术救国的理想。

二

关山月 1939—1940 年的"抗战画"主要有两种形式，第一种是以写生入画，如《三灶岛之所见》、《寇机去后》；另外一种是借鉴传统的绘画方式，如长卷《从城市撤退》。关山月的这两种绘画形式，都强调中国画纪实的问题。高剑父的"新国画"技法，为关山月这种纪实的中国画提供了一种方法上的可能性。可以说，关山月在 1935 年跟随高剑父学画之初就践行了高剑父艺术救国的理想。

那么，艺术如何救国呢？首先我们看一份《北洋画报》1932 年的期刊（图 1），这里有两组照片，第一组照片是

图 1

《时事画报》茶会消息

图 2

图 3

图 4

图 5

图 6

高剑父在 30 年代游历印度的照片，是和泰戈尔等人的合影。第二组照片是高剑父归国以后广州对他的欢迎。这里透出两个信息：第一是高剑父作为国际文化名人的文化象征，另外报刊里的几篇文章也强调高剑父是革命画家和艺术救国的先行者这样一种身份。高剑父当时在广州有一个演讲，从演讲的会场我们可以看到后面是孙中山遗像，包括国民党党旗、中华民国国旗和总理的遗嘱，这可看作是高剑父身为革命画家的自我形象的身份确认。

此外，还有 1933 年高剑父《对日本艺术界宣言并告世界》这篇文章，他以革命画家的身份宣称要以艺术救世，并且号召日本艺术界要以这次战地惨状来进行图绘宣传，以防止战祸的再次发生。那么，高剑父本人是如何进行绘画的呢？他在 1932 年的时候，画了一幅《东战场的烈焰》，就形式语言而言，借用的是他早期留日期间临摹日本画家木村武山的《阿房劫火》。在早期的绢本绘画中，火焰其实是一种革命之火，象征着辛亥革命对腐朽封建王朝的摧毁。但是在《东战场的烈焰》中，革命之火化身为对日本侵略形迹的有力控诉，这是高剑父"抗战画"的开始。30 年代晚期，高剑父画的仍然是这种具有视觉触目性和真实性的"抗战画"，如以骷髅代表死亡、以暴风雨下的十字架象征文明的即将毁灭。高剑父"抗战画"的特点是以象征和隐喻的方式传达对侵略战争的控诉。

这里有一个问题，为什么高剑父在 30 年代提倡艺术救国口号时，要以这种具有视觉真实性和触动感的"抗战画"来作为艺术救国的方式呢？这就要回顾辛亥革命时期借艺术鼓吹革命的传统了。

这是 1905 年《时事画报》的茶会消息（图 2），其

中就提到图画和社会的关系，提议借鉴法国战败后描绘社会惨状来感化国民的方式为鼓吹革命的绘画方式。在辛亥革命时期有一种绘画宣传方式，即画那些非常悲惨、很触目的图像来激起当时民众的反抗和革命。《时事画报》中刊载的绘画也有两种形式，如《黄冈乱事》（图3）画的是当时的革命军殴打清朝官吏的场景，画面很有感染的效果；另如何剑士的《又一命案》（图4）也是采取这种方式来表现。联系到30年代高剑父提倡"抗战画"，这里出现了一种绘画思路上的延续，即写实的绘画语言和易于激发人情绪的触目惨象，是艺术能够直接有效地介入社会革命的有效方式。

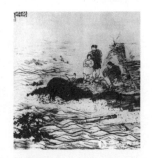

图7

三

岭南画派的"抗战画"不是一个个体的行为，它体现出一种群体价值取向。这可从抗战时期岭南画派的展览、战地写生中体现出来。我们知道关山月在广、澳两地声名鹊起，也是借由"抗战画"的形式。在1939—1940年间，关山月、高剑父、方人定、黄少强等人在港澳两地不停地开办抗战画展，引起很大的社会舆论。战地写生是画"抗战画"的一个重要途径。当时关山月离开澳门作万里之行及此后的敦煌之行，其起点是他想去抗战前线进行绘画创作，画"抗战画"。此外，高剑父在抗战期间也制定了一个"十五年计划"，其中有一条是"作画一年。其间以抗战遭难社会状态及国内外之旅行写生为题材"，明确以战争惨状来作为绘画题材。

图9

岭南画派的"抗战画"在形式语言上是以多种方式并存的。方人定要画一种人生意识，用中国画来画现代的人物，日本画的影子非常强烈。黄少强的"抗战画"还是延续了

图8

图 10

图 11

图 12

民间疾苦的表现形式。这是 1932 年《北洋画报》的黄少强专版（图 5），上面画的是"无告者"，对准的是底层人，抗战时期他画的"抗战画"仍然以底层为创作的中心。

这是 1935 年《良友画报》上的一张图片（图 6）。左边是张善孖的《乙亥水灾图》，以传统绘画形式画 1935 年在鲁西和苏北的一次洪灾，有意思的是边上的两张摄影照片，上面是洪灾里受难者的遗体，下面是洪灾的灾区。如果我们忽略张善孖面画中房屋被淹没的残迹，完全可以说这是江北的大好风光。这就凸显出中国画如何描写现实的问题。同样是 1935 年赵望云去鲁西北灾区写生（图 7），同样以中国画的形式画洪水和灾民，但是让我们感觉到的是底层民众的受难遭遇。所以，尤其到了抗战时期，在国难现实、民众流亡这样一个现实的情境下，"中国画如何来描写现实"成为一个亟需解决的问题，至抗战时期和民族的存亡结合起来，显得尤为紧迫。岭南画派的"抗战画"就是在这样一个历史和现实的情境中展开。

四

中国画表现现实有一个很重要的特点，就是在抗战时期的一个平民化转向。如图，这是关山月的《铁蹄下的孤寡》（图 8）；这是黄少强描写战争下的难民（图 9）（局部）；这是方人定的《雪夜逃难》（图 10）（局部）；这是张安治的《避难图》（图 11）（局部），表现空袭下的民众在迁徙；这是蒋兆和的《流民图》（图 12）（局部）。这里面有一个共同的绘画视角转向，民众从历史后台走向了历史的前台，开始被画家普遍关注。这一方面是为了激起民众的抗战热情，另外也与抗战时期知识分子重新认识民众的力量有关。

我的个案就是以"抗战画"作为一个切入点，来看中国画怎样参与抗战救亡，其中可以体现出中国革命对中国画价值功能、题材内容和绘画语言的一种推动，并且赋予了中国画人民性、革命性和真实性的因素，这在新中国成立初期关于中国画的改造时还需要继续得以讨论。我想说明的是，我们在谈论中国画的现代转型时，应该从一个具体的个案切入，放在特定的历史情境中研究。另外，就中国画革新转型这个问题而言，除受西方因素影响外，中国革命对于中国画现代转型的社会学拉动，应该值得我们多加研究和注意。

我的演讲结束了，谢谢大家！

学术主持谭天：谢谢曾小凤的演讲，她用四个要点概括了她和殷双喜教授合作的文章，非常好。这里面提出一个问题，她在文章的内容提要中提到，当时的转向是将以美育代宗教的艺术理想转向艺术救国现实主义的这种转向的观念。但是我这里提出一个问题，是否关山月先生90年代后期又从救国的艺术转向以美育代宗教的艺术观念呢？这个问题可以讨论。谢谢曾小凤。

学术主持刘曦林：下面有请中山大学视觉文化研究中心主任冯原先生发言！

中山大学视觉文化研究中心主任　冯原
Director of Visual Cultural Studies Center of Sun Yat-sen University　Feng Yuan

冯原：因为我的研究本身还在进行过程中，此次研讨会没有专门准备一个针对这15分钟发言的PPT，我准备即席发言来阐述我的看法。

因为我们讨论的主题，关山月先生及岭南画的问题，大家都已经比较熟悉了，所以我想在这 15 分钟内讨论另外几个重点。我参与关山月的研究，是主要想把问题放在 50 年代国家形象的文化编码上面，其中又以 1958 年、1959 年的国庆节，以及那时落成的天安门广场及几个重要新建筑为切入点，最后将落实到关山月和傅抱石先生共同创造的新国画上面，目标是要在整个新中国如何创造一种国家形象的过程中来考量关山月先生的作用。

一般意义上我们讨论关山月先生的画，都会把它放在 20 世纪中国画以及中国画如何在特定背景下被现代化的过程中来考查，一句话，我们把它放在美术史的框架中来讨论。而我的目标与此不同，我是希望把关山月先生从美术史的框架中拉出来，我把他放在国家政治形象的一个文化编码中进行考察。所以，在我的研究中，我其实是有意识地，或主动试图摆脱掉美术史原来的研究方法，摆脱所谓美术史的方法，当然不是说彻底摆脱，只是我希望引入一个比较新的方法，从符号学或者是从传播学的角度来讨论形象以及艺术生产的传播过程，所以我使用了一个关键词叫做"文化编码"。我认为自 19 世纪中期以来，当现代性从西方，尤其是从英国起源以后，有一个主要的标志性事件就是英国的大英博览会，这个事件的发生，预示了现代社会的产生及一些重要特征。与过去相比较，新出现的工业和技术导致的新的传播技术，最后导致了整个世界的一次信息革命，基于工业、印刷为主的信息传播技术的扩张和发展，文化展示成为很重要的技术手段，从而也重新塑造了民族国家竞争的方法。在民族国家兴起的阶段，国家与国家之间除了发展国力以实现竞争，其实还在进行某种形象性的竞争，即通过各种公开的展览会、运动会和各种各样的国际间的活动，这样一种形象传播的技术随着现代性的扩张而出现并在全球扩张。

到了 20 世纪之后，中国也进入一个被动输入现代性到主动追求现代化的进程之中，在此进程中，我想，使用现代的传播技术或者文化展示技术来编织国家形象的做法也被相应地引入进来。从 20 世纪中国历史的发展进程来看，它基本上可以分为两段，分为民国时期和新中国时期。虽然民国时期是近代的现代性的开端，但由于当时的历史原因，我想是战争和动乱的原因，使得国民政府还没有明确的目标进行国家形象的

整合，当然我们已经看到它已经出现了一些重要的典范。比如说孙中山先生逝世以后出现的重要纪念建筑——南京的中山陵和广州中山纪念堂，都可以看成是用其形象代替国家形象编码的做法，这些案例已经做得非常成功了。但总体上文化建设的目标还没有延伸到具体的艺术或者是其他具有表现力的符号手段上去。所以，在这种情况下，民国的国家形象作为一种遗产既留下了经验也留下了空白。

50年代以后，在新中国确立它的国家目标之后的若干年，随着国庆十周年的到来，1958—1959年期间以天安门广场建设为核心进行了大规模的国家形象演示，这是营造整个国家形象编码的一次大的实验和总体性建设工程。1959年国庆十大建筑是为代表，而以天安门广场为核心的建筑群，最主要是人民大会堂，从它的建筑体量、外观以及内部装饰，各种外部、内部的装饰符号产生了一系列体现民族国家文化形象的产品，所以，它可以被看成是整合整体国家形象的一系列的尝试。在这种情况下，关山月先生和傅抱石先生为人民大会堂合作创作了一幅巨幅中国画《江山如此多娇》，就是以山水画的形式参与到编织或体现国家形象体系的一个举措，在这个意义上，我们不应该把它仅仅看成是一幅山水画，而应该看成整个国家形象符号体系中的一个层面、一个组成部分。

那么，我们又该如何去理解这个部分呢？如何从一个更广阔的背景中来理解这幅山水画巨作在形象编码中的功能呢？在这里，我使用了一个分级的描述方法，我希望大家首先要从一个空间社会学的角度来解读天安门广场空间，这样一来，整个以天安门广场为核心的文化编码虽然浑然一体，但却是分成不同尺度体系并分别发挥作用的。它的第一层编码是广场本身，广场如何来理解它？今天我虽然没有向大家展示广场的图片，但是我们开会的地点其实离广场非常近，我到北京后，昨天晚上我还专门去了广场，目的是要求证一下我的看法是否有问题，再次观察的结果证明了我的看法没有错。很简单，广场有两个要素。一个要素是旧北京的中轴线，它的核心就是天安门城楼。天安门城楼在旧的皇权社会时，其实是皇宫的外城门。我们都知道50年代发生过一次激烈的争论，当北京在建首都的时候，以梁思成和陈占祥先生为代表提出了一个方案，号称"梁陈方案"，他们建议新中国要到北京的西面另建中心，以保留

关 山 月 与 2 0 世 纪 中 国 美 术 国 际 学 术 研 讨 会
Guan Shanyue and Chinese Painting in 20th Century

关 山 月 与 2 0 世 纪 中 国 美 术 国 际 学 术 研 讨 会 Guan Shanyue and Chinese Painting in 20th Century

旧北京的中轴线，这个方案因为不符合新中国的建国理念而被放弃了。很多人都在研究和争论这个问题，为什么新中国要选择在传统的中轴线上，以动手术的方法来建设它的政治中心，而不选择另建行政中心并保留旧建新的做法。

这个原因我们通过解读广场建设的文化编码可以把它还原出来：第一，只有北京的传统中轴线蕴含了第一层的文化编码——本民族的文化传统，只有中轴线蕴含了宏大的气象，离开了这个中轴线之后，所有民族传统就失去了最佳的空间载体，便无从被编码进入国家形象之中了，所以在50年代新中国一定会选择北京中轴线进行空间重塑，这是因为它需要解释民族性。第二，50年代中国向苏联学习，在文化上，苏联的社会主义现实主义以及社会主义的符号体系成为我们的发展方向，因此我们必须要把现代化的一个变体——我认为苏联就是现代化的一个变体，现代性从欧洲发源，到了苏联以后现代化和苏维埃社会主义捆绑在一起，成为某种变体，这一编码要求其实是要把社会主义的符号体系引入中国，这个符号体系是以红场游行空间作为模板的。因此，我们观看天安门广场就能够发现它混合了两个编码，一个是传统皇家体系的编码，它以纵向的中轴线为载体，以悠久的文化传统作为叙说的对象；第二是以横向的游行体系和方块形广场空间作为社会主义的空间编码，这两个编码混合在一起，实现了新中国要达到的两个目标：一是民族传统，二是现代化，更准确地说，是以苏联为模板的现代化。这两个目标不仅仅是存在于广场上，它一定会成为主要的文化目标而延伸到所有其他参与到国家形象编码中的产品中去。顺着我的思路，可以把天安门广场的分析放到人民大会堂的建筑上。现在我们看到人民大会堂建筑是建成方案，但是我们知道在1957年到1958年的时候为了人民大会堂的建设曾经做过168个方案，这些方案的材料其实都还在，虽然我没有机会完全看全它们，但我认为，在三个月的设计期内居然做出了100多份方案，说明选择了这一份方案的深思熟虑，当时虽然只经过很短的时间，由周恩来总理为主的领导层都首肯了这个方案。那么，原因是什么呢？让我们从人民大会堂的建筑来考量，我们发现编码广场的两条线索也一样能够在建筑身上有所发现，而两者之间的比例关系却略有不同，因为作为功能化的建筑，人民大会堂相当于中国的国会大厦，在这样一个高度功能化和象征化相结合的建筑目标下，人民大会堂建筑的编码基本以苏联社会主义现实主义建筑为主，以现代性为主，而以民族传统为辅这样的符号编码方式来形成了这样一个建筑的风格。

　　然后，让我们想象一下进入到人民大会堂的室内空间之中，在正门大厅之后，我们发现，室内空间里最重要的意向是大会堂正门直接接着的 60 级的巨型汉白玉楼梯。这个楼梯缓缓上升，中轴对称，上升的意向展现出一种视线。在这里，我想要引入一种研究方法，我们不仅要研究客观的空间，还要研究主观的视线——由于视线的存在，能够对视觉观看的逻辑进行还原，换言之，我们想象一下，一个空间中摆放着艺术品形成一个场所，这个场所不仅属于这个作品和空间，它还属于这个作品——空间被观看的视线方式。让我们再回到室外空间的天安门广场来解释一下视线的作用，在整个天安门广场其实存在着三种视线，一种是城楼上由高往低看的视线；一种是游行队伍由低往高看的视线，这两种视线是对称的视线；第三种是传播视线——透过电影摄影机、照相机或者广播传播出去的场面，只有把三种视线加以混合才能让我们理解广场空间这样一种结构。

　　好，让我们再次回到人民大会堂的室内，于是我就必须去追问一个问题——为什么在汉白玉楼梯的尽端——面对二楼的正墙位置，必须要在这里开一个窗口，而且必须要为这个窗口选择一个形象？因为这一位置和整个大会堂的视线设计的内在逻辑相关联。以广场空间的视线分析为一个参照，我们可以把广场空间的视线转化到室内空间做一个视线上的设想。这个转换告诉我们，领袖的视线预设仍然起到决定性的作用，在广场上，领袖视线是第一重视线——由城楼上向下面观看；在大会堂的室内，领袖视线却随着汉白玉楼梯缓缓上升，正因为这个原因，二楼的正墙位置必须开出一个象征性的窗口，而且这个窗口必须拥有一个主题，主题必须与国家的政治理念相吻合，从政治性出发，我认为其实有两个最重要的主题，其中一个主题是人民，而广场其实就是一个人民空间，因为按照我刚才提到的视线逻辑的角度，我们就会发现，广场上所游行的队伍就是人民的代表或者人民的演员，他们在表达着人民的形象。当然，人民大会堂的主题也是人民，人民的代表进入到人民大会堂里开会，但是，这样的人民双重主题就过于重复了，于是，还有另外一个与人民相对称的主题必须要登场，那就是祖国的山河。人民与江山，广场是人民，室内就是江山，祖国山河的登场位置是随着汉白玉楼梯中领袖视线的假设而选择的。所以，合乎逻辑的结果是，这一面正墙上必须开出一个祖国万里江山的窗口。我们再想一下，广场空间最适合游行，也就最

适合体现人民的存在，但广场并不适合去表达江山这个意象，于是，选择在室内空间中，用艺术的象征手法来表达祖国江山的意象就完全符合逻辑。为什么要选择中国画或山水画这个形式呢？在主题已经确定的前提下，其实当时也存在着好几种选择，我们看看历史资料都知道，领导层已经决定在正墙上开出一个表现江山的窗口了，但是，把这个窗口做成雕塑，也可以做成刺绣，或是做成其他的艺术形式，当时是有过考量的。但最后我们都知道，最终的结果是选择了中国传统山水画的形式。选择传统山水画的形式的结果其实告诉了我们，实际上在这个重要的表达祖国山河意向的窗口上，新中国同样也要实现它的双重文化编码，因为山水画代表了中国的纯正传统，所以它可以满足那个民族性的编码任务；但是虽然山水画代表了中国的传统，但它还面临另外一个编码的问题，就是我们还要实现现代化。《江山如此多娇》这幅山水画其实承载着两个任务，第一个任务是体现民族传统，这个没有问题，同时又要让它体现出现代化的追求，只有从这两个必须混合的任务出发，我们才能理解，为什么会选择傅抱石先生和关山月先生来合作创作这幅极具象征意义的山水画。这是因为，傅抱石先生代表了中国山水画中的传统角色；而关山月先生，以及关山月先生所出的岭南画派，则代表着传统中国山水画的革新角色，因此是现代化那个角色。如此一来，我们就能够摆脱美术史的视野，转换为从国家政治和形象的文化编码需求来理解关山月先生及岭南画派的位置。来自美术史的评价也就得以转换成国家形象的符号编码，并获得了国家层面的认可。所以，我建立了一个很大的框架，从国家形象如何透过天安门广场一系列空间的编码构成出发，最终的目的仍然是为了解释岭南画派和关山月先生与国家政治之间的关联性。这样一来，原来看上去很专业的、很美术史的话题，原来是属于中国民族传统的山水画，在特定的国家政治之中，也必须按照国家形象的文化编码方式被一分为二。因此，无可否认，存在着传统中的传统和传统中的现代的两分法，只有把傅抱石先生看成是代表了传统山水画中的传统，而关山月先生是代表了传统山水画中的现代，两者的合作等于把传统和现代的要求双重编码进这幅巨作之中。从这个角度来看，我们才能肯定地说，关山月以及岭南画派在新中国文化编码体系中的位置，是代表着传统中的现代。因此，我们就可以解释为什么选择傅先生和关先生来创作这幅山水画，不仅是因为他们鲜明的个人风格，更在于他们分别所代表的画派以及与中国文化的传统关系，因此，《江山如此多娇》的内在逻辑与整个广场空间逻辑，

与整个新中国国家形象就有了不可分割的关联性。

谢谢大家！

学术主持谭天：谢谢冯原教授的精彩发言，他脱离美术史研究框架，从一个更大的空间来研究关山月先生的艺术，我觉得非常好。所有的演讲都是在论文基础上演讲的，他没有更多的时间来论述了，但是他的文章写得非常好，至少在某个意义上，刚才郭适先生提到关山月先生的《江山如此多娇》正是开创了中国画大尺寸的先例，为什么它是大尺寸，冯原先生的文章从内在的逻辑进行了解释，为大尺寸的出现提出了一种历史性和合理性的解读，这非常重要，谢谢冯原教授。

学术主持刘曦林：下面有请广州美术学院教授，关山月先生的女公子关怡女士发言。

广州美术学院教授、关山月先生之女 关怡
Professor of Guangzhou Academy of Fine Arts, Daughter of Guan Shanyue Guan Yi

关怡：很感谢大会这次安排给我一点讲话的时间，我的题目是《不动我便没有画——试论关山月的艺术观》，这个话题很多人都研究过了，我也不想读我的研究文章。因为我生活在父亲身边，我只是把他在生时给我说的一些艺术经历，还有我陪伴

着他经历过的一些事情，给大家做一个汇报。

　　大家都知道，关山月（1912—2000）原名叫做关泽霈，广东阳江人，岭南画派的代表人物。他1933年师范毕业以后，当了小学教师。关山月的父亲是一个乡村的小学教师，当过校长，也懂得画一些梅兰竹菊之类。虽然家乡比较穷，但有一个习惯，家里的窗、床、门帘四周都会画一些梅兰竹菊在上面，我父亲说他的父亲经常为乡亲画这些画的时候，来不及应酬那么多，看到他也喜欢画，就教他，他就是这样开始学画的。有人说，关山月有点类似于齐白石先生，从小他就是画床、蚊帐、窗花的图案。

　　至于到后来，他当了小学教师以后，因为他从报纸上看到高剑父先生跟随孙中山先生闹革命，而且他主张新国画，他看到高剑父先生在广州的一些画展以后，他很崇拜他，他说："我一定要找机会拜他为师，争取能够在他身边学习。"这样一个梦想，终于在1935年实现了。中山大学开了高剑父先生的课，是晚上讲的课，我的父亲白天教书，他知道晚上有高老师的课，就跑到中山大学门口报名，也想旁听高剑父先生的课。当时因为必须是中山大学的学生，凭着学生证才能报名晚上的课程。刚好他有一位师范同学是中山大学的学生，他就去借同学的学生证冒名顶替听高剑父先生的讲课。临摹课程中高剑父先生把画贴在黑板上，学生们在下面临摹。有一次我父亲临摹得比较好，高剑父先生走到学生当中看的时候就停在了他旁边看了半天，说："你是哪个班的同学？怎么我没有见过你？"关山月只好说出自己是冒名顶替的，还说因为很喜欢学画，喜欢高老师的课程，所以就来到这里。老师看到他的画，就把他的画拿上来钉在黑板上做示范，说："这个同学画得很好"，又走下来对他说："你以后不要来这里听我课了，你从明天开始到我家（春睡画院）来跟我学吧。"父亲很害怕，他说："老师我没有钱，交不起学费。"高剑父先生说："免费，吃住也不用付了"。高剑父先生就这样看中了关山月，关山月从此开始跟随他学习。当时关山月还叫做关泽霈，关山月提出想改一个艺名，高剑父老师说，姓关，有一个词牌叫做关山月，你就改名叫"关山月"吧。从此后，他的名字就改成了关山月。虽然他是跟着高老师学习，但是因为历史原因，他经历了抗战时期，广州沦陷的时候，高剑父老师带着几个学生去四会写生，关老留下的作品就是《南瓜》。广州沦陷了，高剑父先生从广州逃

到了澳门。关山月就从广州一路步行前往澳门，到澳门找到了高剑父先生，就一直跟着高老师。正好是在抗战时期，他想："我如果能到抗战前线去用我的画笔表现抗战题材就好了。"这是他生前在家里对我们说的话，但是他没有条件，去不了。所以，白天他就去澳门周边写生，和平民百姓接触，他有很多写生都在澳门进行的。晚上他回到禅院画画，创作出了一批抗战画，当时高剑父先生也很鼓励他，给他提了不少的意见，他也争取晚上的时间临摹一些高剑父先生的作品和藏品。所以，我谈到关山月先生说的"不动我便没有画"，他在抗战时期确实走出去了，画了抗战题材的画，如《从城市撤退》、《三灶岛外所见》、《渔民之劫》、《中山难民》等，并在澳门、香港、广州等地举办个人抗战画展。

80年代关山月先生曾经在一次座谈会上说："生活不等于艺术。"将生活变成艺术是一个艰苦的过程，写生时画的对象形体一模一样容易办，难就难在写神，因为形是客观存在比较固定的东西，神是抽象的，难以把握，所以，古人也说写形容易写神难。但中国传统艺术的长处就在于形神兼备。关山月在创作中就是以此为观点，以形写神，他力求做到这一点。关山月先生在他的一生很长时间中进行教学，1957年他就在武汉中南美专做教授，并且做副校长。当时是在武汉，随着武汉的访问团到鄂北访问李大贵发动山区农田水利建设半个月，他回来之后花了三个月的业余时间创作了《山乡冬忙图》和《山村跃进图》。我们在昨天展览中也看到了这些长卷作品，是他体验生活创作出来的。

刚才我们有不少理论家提到了《江山如此多娇》，我只说两句话。《江山如此多娇》使岭南画派有了新的发展，也起到了发扬的作用。而《绿色长城》则使关山月有了新的进展，这个评价我觉得是很有道理的。《绿色长城》是关山月三次到广东电白博贺、南海公社和南三岛和雷州半岛访问体验生活创作出来的。

关老一生的作品中，都离不开他的"动"，"不动我便没有画"，我主要想说这个观点。谢谢大家！

学术主持谭天：谢谢关怡老师，关怡老师作为关山月唯一的女儿，她的发言非常亲切和生动。关怡老师作为我的同事，她长期在关山月先生身边，一直照顾着关山月先生。关山月先生逝世以后，对其遗作、作品处理、房屋保存等，关怡老师做了非常多的工作，而且非常大度、无私，把自己的遗产贡献给国家的时候，她一点犹豫都没有。她的发言非常亲切和生动，但她的整个行为和行动，应该是作为我们研究关山月的学者对她个人的这种贡献表示感谢。

学术主持刘曦林：下面有请关山月美术馆学术编辑部主任、研究员张新英女士发言！

关山月美术馆学术编辑部主任　张新英
Director of Academic Editorial Department of Guan Shanyue Art
Museum　Zhang Xinying

张新英：我的文章是对关山月艺术研究现状进行的一个总体考察。在这篇文章中，主要解决的问题是关于关山月艺术研究此前有哪些研究成果，呈现了什么样的阶段性特点，其中体现了哪些主要的观点，还有哪些亟待拓展的研究空间。本文中提到的主要内容主要是建立在本次学术研讨会筹备过程中，我们收集到的目前可以整理的 200 余篇公开发表的文章和已经公开出版的关山月文集和画册基础上，下面我从以下几个方面对整个文章做一个表述。

第一，关山月艺术批评与批评家。第二，关山月艺术专题研究与学术专题。第三，关山月史学研究与文献归属。第四，关山月艺术研究和方法论。

第一，关山月艺术批评和批评家。

这里我要做一个小小的说明，之所以做这样的分类，不是绝对的，只是为了论述的方便。从文献撰写特点来看，除去回忆性文章、访谈文章、生平陈述类和史料性文章，可以以 1997 年关山月美术馆建馆为时间结点把关山月的艺术研究分为两部分，第一部分以艺术的批评为主，后一部分以深度的专题研究为重。含 1997 年前发表的文章有 140 余篇，主要围绕关山月先生的展览和出版活动展开。因此在写作方式上都是以展览前言、述评、画集序言、书评和题赠诗文等形式实现的，特点是以感性评述为主，注重新闻性，具有即时性和非系统性的特点。

这一组文章是在这些文章中比较特别的，主要是围绕关山月先生 1940 年在澳门和香港等地举办的抗战画展展开的争论。从这场争论中可以非常生动地反映出当时艺术界的创作思潮，即抗战美术和实事政治之间的关系的争论。

其中有几篇文章堪称是早期关山月艺术研究成果中比较具有深度研究性质的。如黄蒙田所撰写的序言对关山月的敦煌临画进行了分析，提出了关山月是在"写"敦煌壁画这样一个观点，对我们今天研究关山月的敦煌之行影响非常大，至今许多人在研究关山月敦煌写生中还是会引用到他的观点。

也有些文章虽然很简短，但观点非常鲜明。其中朱光潜和郭沫若在他们的文章中，都从当时的文化风气和艺术状态出发，通过比较的手法来确定关山月的艺术定位和价值。庞薰琹则是通过与毕加索的横向比较，来肯定关山月的"变"，同时指出关山月不应该因派别之分阻碍了自己的艺术思想和创新实践。这些文章虽然很简短，但对关山月当时的艺术创作起到了非常重要的积极作用。

这一阶段研究关山月的学者很多，主要由四部分组成，第一部分是比较活跃的文化人和文艺批评家，第二类是美术理论家，第三类是关山月先生的同事、学生、亲人和朋友，第四类是媒体编辑和记者，由于长期关注关山月，逐渐成为关山月艺术研究的专家。其中原岭南出版社的编辑黄小庚对关山月的艺术理念有较为深入的研究，不但单独撰文从关山月的用章和论印、诗联画语等角度对关山月的艺术理念和创作进

行了评价，而且还在 1991 年出版了关山月的画论集《关山月论画》。

第二部分是关山月艺术专题研究和学术专题。

1997 年，关山月美术馆建成开馆可以看成是关山月艺术研究由普泛化向深入化、专业化转变的一个重要契机。其中 2002 年是一个时间结点，在 2002 年以前关馆一共举办了十数次的关山月作品专题展，其间虽然没有组织召开大规模的学术研讨，但是关山月美术馆的研究人员始终坚持对关山月的艺术文献进行研究整理。2002 年以后关山月美术馆召集国内相关的专家进行论证，正式将"关山月与 20 世纪中国美术研究"确立为本馆主要学术定位，把关山月的艺术放在 20 世纪中国美术发展的总体框架中进行考察，这不仅使关山月艺术研究这一课题有了历史的厚度和时代的纵深，同时也为 20 世纪中国美术研究提供了独特的视角。这一学术定位确定以后，关山月美术馆每年以关山月与 20 世纪中国美术相比照的方式来进行一次学术专题展和研讨会，由著名的理论家陈履生、李伟铭、陈湘波共同主持策划，并与广西美术出版社合作，出版正式的研究文集，迄今已持续了 10 年，共举办了 8 次。

2002 年举办的是"人文关怀——关山月人物画学术专题展"。2003 年举办的是"激情岁月——毛泽东诗意和革命圣地题材作品专题展"。2004 年举办的是"建设新中国——20 世纪 50—60 年代中期中国画学术专题展"。2005 年举办的是"石破天惊——敦煌的发现与 20 世纪中国美术史观的变化和美术语言的发展学术专题展"。同期，还举办了"借古开今——关山月临摹敦煌壁画作品学术专题展"。2007 年举办的是"山长水远——关山月连环画精品展"。2010 年推出了"异域行旅——关山月海外写生专题展"，后来举办了"异域行旅——50—70 年代中国画家国外写生专题展"。这次专题展出的规模比较大，一共收到论文 17 篇。由于篇幅的关系，我在 PPT 里仅就关山月研究的部分进行了列举。

总结起来，在整个学术专题展和学术研讨会的组织过程中，锻炼了一批进行关山月艺术研究的学者，这些学者在方向上各有侧重。陈履生的文章主要是从社会学的角度对 20 世纪中国美术进行综合的考察。李伟铭的文章内容涉及到关山月的梅花、写生、

人物画、山水等多个方面，通过横向比较的方法，结合当时社会文化环境，对关山月的艺术进行深入的剖析。陈湘波在全面了解研究对象的基础上，结合不同的专题，对关山月的艺术成就进行了迄今为止最为完整细致的梳理。而且，出于基础研究的考虑，作者在写作的过程中，没有做过多的主观评价，而是竭力客观地对作品进行描述。陈俊宇是以对第一手原始资料大量引用为特色，具有很强的文献性。卢婉仪主要以文献整理和考据为主。至此，关山月艺术研究不但形成了前所未有的浓厚学术氛围，同时在美术名家个案研究的方法上，也开创了艺术史研究方法论的先河，跳出基于关山月研究关山月，为研究关山月而研究关山月的单一式、封闭式、线性研究的窠臼，而将之至于更高更广的艺术时空中进行考察，这在美术史学的发展上也属于创新之举。

《美术》杂志从20世纪80年代开始关注关山月，从1984年到2000年发表关山月的相关文章20余篇，从中折射出关山月在20世纪中国美术史上的影响和地位。另外，发表在《美术学报》2004年第一期上的文章《关山月先生怎样推陈出新》，作者是原《美术》杂志的编辑室主任华夏，文章从理论的高度首先指出推陈出新，即正确地处理创新与传统的关系，在中国画革新问题上的意义，继而通过关山月的具体作品，从内容和笔墨形式两个方面进行了详细的剖析，内容丰厚而充实。

第三部分是关山月的史学研究和文献归属。

需要说明一点，在这里提到的史学是一个狭义的概念，即以艺术家的传记、亲友的回忆、记者的访谈、书信、照片等相对客观的史料为主体对象和史料整理为主要方法的研究。这部分涉及到的内容非常多，没有办法在这里详细说明，只是把这个分类大概介绍一下。第一类是回忆性的文章，主要是PPT上显示他的学生和亲友对他的一些回忆性的文章，这方面的文章由于都是亲历者的一些直接的描述，所以也具有比较重要的文献性质。第二类是以第三人称的手法完成的访谈文章，一般都是因为关山月具有新闻价值的艺术活动写成，虽以记叙的方式出现，但是夹杂了很多关山月本人的观点，所以比第一类的文献具有更直接的文献价值。第三类是传记，以1990年中国文联出版公司出版的《情满关山：关山月传》和1997年海天出版社出版的《关山月传》两本书为代表，前者获得"广州市迎接中国共产党成立70周年主旋律优秀作品"

优秀奖，后者是应关山月美术馆建成开馆的学术需要，在前报告文学的基础上修改丰富完成的，整部传记一共 29 个章节，23 万字，具有很强的文学色彩和可读性。另外还有一些以故事性叙述完成的文章，这里不一一讲述了。第四类是以第一人称的形式进行的访谈。第五类是文献辑录。

第四部分是关山月研究与方法论。

虽然说我们现在已经把关山月放到 20 世纪中国美术整体研究框架下进行考察，但体现在具体的研究成果上，很多专家还是就关山月研究关山月，就 20 世纪研究 20 世纪。关山月其实是一个非常开放的艺术家，他不断地出游，就是要不断地接受艺术刺激，这些刺激对他的艺术创作产生了怎样的影响，他的艺术反应又对当时的艺术界产生了怎样的影响？这种辩证关系目前还没有人考察。第二，对具体的艺术语言发展的研究，对于关山月落实在具体画面上的笔墨语言的研究，尤其是从发展的角度对关山月笔墨语言的研究，目前还没有人深入地做。第三，从阐释学的角度考量，关山月的艺术理念到目前还没有人非常详尽地整理。第四，材料学的方法也是非常重要的，但是现在也没有人对关山月从材料学的角度进行过考察。第五，考据学的研究方法，我个人觉得尤其是在关山月去世以后，考据的重要性就越来越凸显出来，所以从考据的角度对关山月的文献进行全面的整理也是一个相当重要的课题。

谢谢大家！

学术主持谭天：谢谢张新英主任，她的发言把对本次研讨会之前的关于关山月研究做了一个总结，她的文章的价值和意义在哪里？就对本次以邵大箴和薛永年先生作为主持的这次研究的评价，因为她有了基础和对比，我们就可以更好地评价本次活动所取得的新进展，进一步认识本次研讨会的意义和价值，我觉得她的讲话起到这个铺垫作用。而我的结论，听完她讲了五个方面的缺失，我觉得在我读整个论文的时候，这五个方面的缺失已经在这次的会议上有了新的补充和进展，我觉得这是我们本次研讨会的意义，而且我建议大家在读张新英文章的时候，在论文集的后面有一个文献索

引，对 200 篇文章都有具体的篇名和发表的地方，我觉得是对比阅读的很好的材料。

谢谢！

学术主持刘曦林：上午的会开得还可以吧？完成了任务，因为时间的关系，我们没有来得及互动，为了下午开好会，中午还要休息，所以下一个节目就是到一楼吃饭，下午两点半准时开会。

上午二分会场

学术主持：王　仲（中国美术家协会理论委员会副主任）

　　　　　陈湘波（关山月美术馆馆长）

地　　点：华侨大厦二层宴会厅 C 厅

时　　间：2012 年 11 月 19 日 10：10—11：55

中国美术家协会理论委员会副主任　王仲
Vice-director of Theory Committee of Chinese Artists Association
Wang Zhong

学术主持王仲：首先请黄大德先生发言！

广东美术史研究专家　黄大德
Expert of Guangdong art history research　Huang Dade

黄大德：各位早上好！在十八大开幕之后，关山月"山月丹青"展开幕，在十八大以后迎来了文艺新的春天，这个研讨会我也希望再迎来一个学术研讨的春天。

今天我谈的题目是"关山月与再造社"，首先我介绍一下再造社是什么组织。再造社是 1940—1941 年高剑父的学生以方人定为首组织的一个反对高剑父家长制统治、管理的组织，所以这个课题相对来说比较敏感，我原来想写，10 多年了，但是因为资料的稀缺，所以一直搁下来没写。三月份接到这个邀请函之后也没打算写，但我也萌发了写这个题目的决心，所以半年里我去了三次香港收集资料，得到澳门华侨报社的大力支持，提供了有关资料。下面我就谈再造社。

再造社期间，关山月不在香港，也不在澳门，到底关山月有没有参加再造社呢？根据文献资料报道，关山月的的确确在香港、澳门的展览都列明了再造社参加人员，而且在特刊里面也出现了"再造社传"，郑春霆给每位社员写了一首诗，也有关山月的一首，所以无可置疑的是关山月是再造社的成员，这是无可争辩的。

关山月既然不在场，他为什么会参加再造社呢？方人定说组织这个画社主要是学生组织起来反对高剑父。关山月怎么会对老师不满呢？关于他早年艺术活动的资料很少，但是《关山月传》里提到了他在澳门期间的生活，他辛辛苦苦逃难逃到澳门去，高剑父非常欢迎他，但是后来他办抗战画展，高剑父没有表态，他创作抗战画，老师怎么评价呢？一个字没提到，只是给他提了一个画贴。他想办展览，是通过慧因和尚给他操办的。作为关山月那么尊师重道的人，为什么在自传里把高剑父撂在一边呢？我们感觉到他们之间有着微妙的矛盾，这个微妙的矛盾在高剑父存世的手稿中其中有一句话涉及关山月，"关既回阳江，何以又要来到澳门呢？如果不来澳门，他哪有今天的成绩呢？他来的时候，如果遇不到我，人又不认识，钱又用完了，又不能回乡，那时真是不堪设想"。我们可以想象，读到这里，空气有些紧张。他不在场有不在场的证据，但是他们同学与同学之间还有通信的关系，这个通信关系，因为大量关山月的活动在香港报纸都报道了，所以证明当时的通信还是方便的，所以不排除通过通信的方法来参加再造社。问题是，关山月为什么要参加再造社？关山月进了春睡画院之后，高剑父当时就把黎雄才的山水给他临，所以他比较擅长于山水画。他擅长山水画，为什么后来又画了人物画，画抗战画呢？这个恐怕就要从关山月与方人定的关系说起。

方人定是高剑父的大弟子，他的画风也是学足了高剑父的，但是 1927 年"方黄

论争"之后，他经过一段时间的反思，觉得不能再跟高剑父那个画风了，否则就泯灭个性。所以他下定决心学高剑父所不能、所不擅长的人物画，跑到日本去，在日本画裸体模特、画人物画，所以他 1931 年回国的时候，展出了一批人物画。1935 年回国之后，他展出的基本上都是人物画，而且以抗战题材为主，所以获得了社会的高度认同，成为中国画坛的一颗明星，被称为时代的画家。关山月 1932 年早就是一个热血青年，学生时代又画了抗战漫画，他只能转而师从大师兄，后来通过统战，走到韶关和各个地方去，深入生活，画抗战画。

高剑父对再造社的态度怎么样呢？开始是不满意的，因为是叛师。到了 1948 年，来了一个突然的 180 度的转变，那个转变在一篇文章里提到"关山月、黎雄才等人组织的再造社是一个最先进的、最年轻的画社，是高剑父伟大的胸怀培育出来的"。但是到了 1948 年抗战画展，方人定回到广州开画展的时候，突然间报纸上出现了一场论争，方人定就站在对立面，说高剑父的不是，说新派画现在处于半死状态，进而报纸上出现了一大批对方人定攻击的文章，说"愿你们讨高之私马到功成，但是你们年轻一辈也不许抬头"。后来组织新社，关山月、黎葛民都是新社成员，但陈楚风提出让人定也参加吧，但未得到认可。后来在报纸上出现了"叛徒方某"，结果这场矛盾是怎么化解的呢？是由于庞薰琹为关山月写了一篇序，"我不愿意介绍关山月是什么岭南画派作家，万一山月心中还存在什么岭南画派不岭南画派，我深祝他快快摆脱，山月是高剑父先生的弟子，这是不容否认的，山月曾受过剑父的影响也是不容许否认的，但是老师和弟子不必出于一个套版，这是对于老师或者弟子任何一方都不是耻辱，而是无上的荣耀，事实上山月是山月，剑父是剑父，我将他们的作品看成是完全两个不同的人。派别是思想的枷锁，派别是阻碍艺术的魔手"，所以这个话不光是说给关山月听的，也是说给高剑父听，徒弟另外一个版套，学生也光荣，老师也光荣，做了和事佬。原来高剑父筹办市立美专，聘请了方人定，方人定拒绝了，但是庞薰琹这话出来之后一个月，方人定同意了参加市立美专担任教授。至于关山月后来通过一个人说他否认了参加再造社，这是微妙的事情。当他谈起再造社的时候，作者黄小庚最后一句话说："我透过朦胧的月色看到关山月一个手势，我知道此时他已经北上了。"什么手势呢？（挥手）这个手势无非是两个可能，这个手势也有两种解释，一个是"我不是再造社成员"，另外一个手势就是说"过去的事别谈了吧"。

关山月有一句著名的诗，他认为自己的成就"半凭己力半凭师"，我觉得如果我们了解了全部美术史之后，我们对这一句诗也可以做出两种截然不同的解读。

谢谢大家！

学术主持王仲：下面请澳门美术家协会艺术顾问陈继春先生发言，他的论文是《关山月早期行状初探——以澳门为中心》。

澳门美术协会艺术顾问　陈继春
Artistic Advisor of Macao Fine Arts Association　Chen Jichun

陈继春：各位老师、尊敬的学术主持、各位好朋友，大家好。我来自澳门，很荣幸今天可以在这里跟大家分享一下关于我的一些感想。1999 年的时候，我在澳门见到关山月先生，当时是澳门回归。2000 年我陪着关怡老师和关老一块去观音堂，就是澳门那边的禅院，当时他跟我讲，他说："继春，我明年来澳门做展览了，我的文章你就写吧！"后来我的文章还没有写完，关先生就走了，这篇文章一直待了很久，这一次是机缘巧合，希望把我这几年所看到的资料跟大家分享一下。

文章主要是根据现在于澳门可以看见的一些公开资料和我最近在高剑父的遗物里找到一些东西，希望证明一下 1939—1940 年的时候关山月先生在澳门的情况。大家都知道，昨天在美术馆的展览里起码有 6 张画是在澳门画的，还有《百合花》、《玫瑰》和《中山难民》等，这几张画已经代表了关山月先生一生最重要遗作的主要部分。

我希望先探讨一下。

关先生在阳江的时候已经办过一场个人展览，之后他在广州的时候也办过一场个展，这一张画是在广东中山一个收藏家手上找出来的，当中有提到是随高老师学画之前所画的。我们可以看到，关先生的绘画风格跟岭南派的区别在哪里。其实，我们知道他早期的时候是学《芥子园画传》出身的，还有一个材料，证明在1933年前后的时候，他已经是广东省的代表，去过浙江、江苏那一带考察。在当时同门记载之中，他对于西洋画是有非常深的认识的。但是我们从这张图（图1）里可以看到，在用墨或者是构图方面也是很传统的，但是那两只麻雀，我们很容易可以看到还是明治维新之后的日本画的样式。我的看法是，可能在这个时期，基本上我们可以看到他的画风比较靠近岭南派，虽然他那个时候还没有进入高剑父的门下。他基本是在1935年的时候，根据一些文献，在广州中山大学里是冒名去听高剑父的课。当时，高剑父就让关山月去春睡画院里学画画。1935年前后的时候，高剑父也在南京的中央大学教美术，我推测这一个时期，他基本上没有受到多少高剑父的教导。1935年的时候，我的师兄高励节先生，就是高剑父先生的儿子，那一年正好在广州出生。这一个时期，可以从《北洋画报》和《申报》等文献看到，高剑父来上海、南京其实不是很多的，但是每一次来的时候都是很轰动，所有的报纸都有报道。

我们也看到一份文献，那就是一封信（图2），是1938年10月20日左右的时候高剑父从广州寄给关山月、司徒奇、罗竹坪和何磊，这封信是我从罗竹坪儿子手上拿过来，主要是谈到当时他在逃难时候的情况。我们知道，

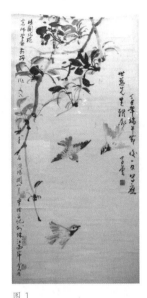

图 1

图 2

图 3

图 4

图 5

1949 年广东报纸的记者访问高剑父时所说到的一句话："我不知道我夫人在奔向天国的途中，她不知道我在走难的途中"，这就是这封信里写到的事情。这封信是这样讲的，当时他从广州到四会，就是他和关山月等人一起去四会写生，最后他一个人跑回广州春睡画院，这个交通酒店就在广州郊区的芳村，芳村是一个渡口，所以高剑父是坐渡船先到顺德、江门最后再到澳门，他在澳门居住了 8 年。

这是当时在澳门时候拍的照片（图 3），可以看到黄独峰、关山月、高剑父、何磊，他们几个人都在。黄大德先生的文章谈到了关山月和司徒奇的关系。根据司徒奇的儿子跟我讲，李抚虹亦谈过借一批画给关先生临摹。其实，他们在澳门重逢之后的时候大喜过望，之后三人就结成了结拜兄弟。关山月先生在香港的时候，司徒瑜告诉他"我哥哥和高先生也在澳门"，所以关先生是从香港过澳门的。

这个是 1939 年的时候在澳门出版的一个刊物（图 4），原件就是高剑父先生的遗物，主要是谈到 1939 年 6 月 8 日在澳门的一个展览，那时候张纯初还没有去世，可以肯定的是，1939 年 6 月份以前，可能在三、四月之间关先生就已经在澳门了。

后面有关山月先生的小传（图 5），是 1939 年 6 月份的小传，是比较早的关于关先生的记载，谈到了他的才华在同门当中是比较高的，尤其是他过人的描绘能力。

这一张（图 6）是最近这两个月卢婉仪小姐托我找的，后来我在关山月先生当年住了两年的庙里的藏经阁找到这幅画，今天也是第一次公开，因为 60 年来没有人看过。可

以看到当时关先生的画，将这一张和刚才的那一张里比较，麻雀的造型越画越紧，而且很严谨，就是说他对形的感觉和对岭南画派里固有的画麻雀的独特表现方式已经在这里可以看到了，后来80年代的时候也没有超过这个时候的水平，因为也画得非常放松，而且构图也很特别，没有多少传统的方法。

这是昨天我们在展场里看到的《玫瑰》（图7），第一次他在澳门举行画展的时候卖了很多这题材的画，当时他画的画也比较好卖了。这是早期他画的玫瑰花，用笔很细腻，特别是竹箕画得很好。

这是在澳门画的百合花（图8）。

他在澳门居住在普济禅院即观音堂，因为那个时候的住持，以前是于肇庆的庆云寺出家的，那就是高剑父在1926年前后曾经保护过的地方，所以他们到澳门的时候，就有这样的因缘而居于此。

当时黄独峰也住在那边，当时他的朋友黄蕴玉，80年代初谈到关山月，他说那个时候关山月画画非常勤奋。

在这里，我可以接着刚才黄大德先生谈到的，为什么关山月先生会在澳门的时候开始画人物画。我可以介绍一下，澳门是没有名山大川的，也没有什么风景，如果那个时候不画人物的话，基本没有什么题材可以画的。

另外，我还看过关山月先生留在澳门的另外一张画是画静物的，用水彩或者是国画的表现方式画苹果。这个情况我们可以想见，或者考虑到当时的情况是怎么样。此外，

图 6

图 7

545

图 8

图 9

图 10

图 11

图 12

我还有一个想法，在当时战乱的时候，广州基本上从 1938 年 12 月的时候已经沦陷，澳门什么都不生产，国画的颜料和宣纸都不生产，都要靠外面来。我怀疑那个时候那些画家很多颜料都是用水彩代替，这就是为什么有"中西融合"这么明显的元素在这里，这也应该是一个考虑的因素。

这一张《中山难民》（图 9）跟后来他经常画的人物写生完全不一样。要知道，中山和澳门是同一个地方，所有澳门里面的柴火都是中山人早晨挑过来卖的。我们可以看到他在这里一直努力创作人物画。画中后面那些楼房所采用的表现形式，和后面城市风景的处理方式和他早期的方法也是一脉相承的。

我们还可以看到这一张《从城市撤退》（图 10），昨天在中国美术馆的展览上有，我的看法是此画有两张，因为这一张是画给当时香港《华侨日报》的李建丰的，另一张画昨天还摆在中国美术馆展览，这一张后来在香港拍卖，也是《从城市撤退》。所以说关先生那个时候的画是比较受港澳人的欢迎，这是一个证据。

这一张报纸特刊是关先生在澳门时候做展览的特刊（图 11），是 1941 年 2 月份出的，比昨天我们看到的香港展刊还要早，而且用的题签是一样的，最上面的插图就是《从城市撤退》。

这是《澳门时报》关于关先生在澳门展览的报道（图 12），这个可以印证两个事情：第一，张光宇和叶浅予什么时候到达澳门的。另外，关山月的展览地点不是我们经常认定的"濠江中学"，而是"复旦中学"。

另一方面，为什么关山月先生在香港展览有鲍少游先生的一个序言，后者就是推荐杨善深先生去日本学画画的人。

"独立不依，耻傍他人门户"，这可能是对关山月先生后来艺术成就和影响的一个总结。我主要是以叙述的方式谈到他在澳门的情况，当然，还有如什么原因使关先生在绘画上或生活上有所转变，或者是他为什么离开澳门，似乎还有更多的东西可以发掘，或者通过大家的努力，这样才能重构这段历史。

谢谢大家！

学术主持王仲：下面请中国美术家协会理论委员会名誉主任邵大箴先生发言。

中国美术家协会理论委员会名誉主任 邵大箴
Honorary Direbor of Theoretical Committee of Chinese Artists Association Shao Dazhen

邵大箴：我讲的题目是"与关山月先生的一次通信——兼说对50年代山水画的评价"。

1977年，文化部组织了一个肃清四人帮在美术界影响的小组，清查四人帮在美术界的罪行，领导这一工作的是华君武先生，我是这个小组的成员之一。当时讨论了很多问题，比如江青等四人帮对齐白石的诬蔑，把"文化大革命"后期一些画家画的一些画批判为"黑画"，还有1964年10月25日江青在一次讲话中气势汹汹地质问：

"傅抱石在人民大会堂的那张画,看了半天也看不出是什么,有那么好?"(转引自《"四人帮"利用美术反党,破坏党的美术事业的罪行》,征求意见稿,第2页。)江青还说《江山如此多娇》是《江山如此多黑》。对这些事情要清查,我参加了这几项工作的调查研究和撰写有关文章。其中一项就是要为《江山如此多娇》正名,对它做正确的评价,其中包括对这幅画创作过程做全面的了解。受清查组的委托,我写了一封信给关山月先生,请教他关于创作《江山如此多娇》的经过。不久,关山月先生亲笔给我写了一封信,大概2000字左右,用钢笔写的,字迹很工整,内容主要说《江山如此多娇》这幅画是在周总理亲切关怀之下构思、创作的。周总理多次看了他们的小稿子,提了一些意见,经过多次修改才最后定稿的。

这封信还在我家里,因为搬家,一时很难找到。关山月先生在回信里说,江青之所以多次在会议上对这幅画加以否定,实际是借此反对周总理,因为这幅画是在周总理的领导之下创作的,周总理对这幅画非常关心。这幅高6米、长9米多、挂在人民大会堂的大画创作过程是非常艰巨的。我们现在分析这幅画的章法,可以看出融合了这两位大艺术家的创作风格和手法。两位画家的风格不同,但是他们能成功合作画出这样一幅大画,说明他们磨合得很默契,很成功。

我们从关山月先生后来的一些画里看到,他多次画一轮红日,看来这与他在《江山如此多娇》创作中的发挥有关。画面茫茫的气势多是傅抱石擅长的手法,而长城、树木这些图像则是他们两人共同的笔墨。当然,整幅画的构思出于两人的智慧和反复的酝酿,也吸收了包括郭沫若先生等人的意见。

1984年,我到广东出差,在老友广州美院郭绍纲教授的陪同下,又访问了关山月先生。在关山月先生的寓所,他又讲了创作《江山如此多娇》的大致经过,也回忆了1977年我们通信的情况,谈得很热烈。

今年夏天,《炎黄春秋》杂志发表了一篇署名的长文章,内容是说中国50年代中晚期许多山水画家,包括李可染、傅抱石、关山月等,他们当时盲目地歌颂祖国的美好河山,描写祖国的建设成就,忽视当时中国人民遭受的灾难,特别是1958—

1960 年三年困难时期人民受到的饥饿和千万人因此而死亡的现象。其中举了傅抱石和关山月画画的时候，傅抱石给周总理写信，周总理给他批了茅台酒，等等。说这些画家过着奢侈的生活，歌功颂德，无视当时中国人民的命运，脱离了人民大众，等等。

这篇文章作者的用意是好的，启发我们在研究美术史时要注意各方面的情况，也警示我们今天的艺术家，要关心社会现实，关心人民疾苦，不要贪图物质享受。但是，他们对 20 世纪 50—60 年代中国山水画家在艺术上的贡献缺乏应有的估计，也忽视了艺术家们热爱祖国山水和弘扬民族传统艺术的热情。还有，作者也没有分析这些画家的山水画创作于不同的时段。应该说 50 年代的大多数作品，是在三年困难时期以前创作的。即使在三年困难时期创作的歌颂祖国山河和国家建设成就的作品，也要具体分析，不应一概否定。须知，画家们虽然也经受物质供应窘迫的困境，但并不确切了解全国的情况及其产生的原因。再说，当时包括关山月、傅抱石、李可染等人，除少数时间在宾馆作画时条件相对较好，他们的生活也不富裕。据我所知，50 年代末期，李可染先生是拿过救济金的，他的工资都不够维持他几个孩子的生活，有时还要工会来补助。李可染、张仃、罗铭 50 年代中期到南方写生，是由新观察杂志社给他们资助的 100 块钱才得以成行。读读傅抱石的传记，傅抱石在 50 年代经济也是困难的。当时喝茅台酒是因为他有一个习惯，没有酒不能画画。他给周总理写信，周总理特批，给他一些茅台酒，在这样特定环境下，这件事也是可以理解的。还要注意的是，在国家经济困难的条件下，这些引领中国画思潮的大画家的作品，用绘画形象的语言给予人们以审美的享受和精神的感染，启发人们热爱祖国山河，热爱传统民族文化艺术，是功不可没的。在以阶级斗争为纲的年代，这些表现大自然力和美、表现人民辛勤劳动的画幅，以其闪耀着人性的光辉，抚慰着人们的心灵，增强了人们克服时艰的勇气，给予了人们以期盼未来美好前景的信心。

我认为，这篇文章从泛政治观点出处，脱离当时中国的实际状况，抓住一点，不计其余地对这些山水画家进行了不恰当的批评，否定了他们的艺术成就。

中国人民经过 100 多年艰苦卓绝的斗争，1949 年中华人民共和国成立。中国人民站起来了，中国独立，以及经济建设和文化复兴的伟大成就，是让包括艺术家在内

的亿万人民欢欣鼓舞的。艺术家们以高度的爱国热情描绘祖国山河和反映 50 年代工农建设所取得的成就，是出自内心的。我觉得，对于他们真诚的感情我们是不应该怀疑的，他们的辛劳和杰出的艺术成果是不容否定的。正是他们的努力，他们的探索和创造，为我们今天的山水画发展奠定了坚实的基础。

谢谢大家！

学术主持王伸：下面请关山月美术馆研究收藏部副主任卢婉仪发言，她的文章是《从〈山影月迹——关山月图传〉的老照片谈起》。

关山月美术馆研究收藏部副主任　卢婉仪
Deputy director of Research and Collection Department, Guan Shanyue Art Museum　Lu Wanyi

卢婉仪：各位老师好！我的论文《从〈山影月迹——关山月图传〉的老照片谈起》是为《山影月迹——关山月图传》写的一篇导读文章，通过研究关老的老照片反映出来的图片信息来认识和了解关山月先生各个时代反映出来的生活、创作状态。

首先，我介绍一下这些老照片的特点，它涵盖了关山月先生在 20 世纪 30 年代到 2000 年 7 月份过世之前的留影，一共 3000 张左右。大多数照片背后有关山月家人亲自手写的一些文字说明材料。早期的图片基本是关老的夫人李秋璜女士整理的，在每个照片的底下或者背面并且都有记录文字，1993 年关老夫人去世之后，由关怡女士——关老的助手、女儿来继续这项工作，也有关老自己在照片背后写的一些文字信息，我

们根据这些信息整理，以它为依据重新对这些照片进行校对，重新记录起来。

我简单介绍一下对照片档案再度整理和收集的原则和方法，例如，在所有照片当中，我们筛选出了关山月相关的重大艺术创作活动的照片，包括创作《江山如此多娇》，还有他40年代西南、西北的写生，以及创作《俏不争春》、1961年和傅抱石的东北之旅，都是比较完整、没有严重的破损，有一定的研究价值和纪念意义的。对于反映同一个内容的照片，我们就选择了清晰的能够说明事情来龙去脉的作为素材。照片的注录应该是比较大的一块工作，虽然有前人做过一些原始的信息记录，但是不太全面，所以我们对原始记录进行了校对，对没有文字说明的就参考一些文献资料补充注录。这些照片全部做成扫描或者翻拍，做成电子文档保存。

图 1

图 2

图 3

图中展示的这些老照片相册，是李秋璜女士根据日常生活、重要事件或者时间来分类，包括生活照片、创作活动的留影、"文化大革命"时期的照片（图1）等。

图 4

这是老照片的内页，内页的照片底下有对照片内容的介绍，包括人物、时间、事件的记录（图2）。例如，这是从他《1959年欧洲写生》的老照片集里扫描下来的内页，有关山月先生在法国主持"中国近百年绘画展"的留影（图3）。

这些照片是1959年接待华山作家协会的一些活动，在背后记录的（图4）。

图 5

这张照片是李秋璜女士记录的《黄山纪游》，记录得

图 6

图 7　　　　图 8

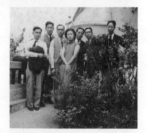

图 9

图 10

比较详细，提到他们从广东飞到杭州，一共20天的旅程（图5）。

另外，我对老照片进行了一些分类研究，主要是以时间为顺序。

30—40年代，关山月先生主要处于学徒期和写生期，1940—1946年间的西南、西北的流浪写生，他留下了大量的照片，主要是在成都。这是目前发现的比较早期的关老的照片，是跟他的父亲和他大哥的合影（图6）。

这是40年代关老的一些照片（图7）。

这是他跟高剑父先生的留影（图8）。

但是这张照片，因为是经过剪切的，旁边还有一位先生叫李焰生，是在桂林认识的，1948年去了香港，后来又去了美国。为什么剪切掉了，我在一篇文章里也有详细的论述。

这是他的同学，1940年在香港和春睡画院同学的合影，有杨善深、李抚虹、苏卧农、黄独峰等人（图9）。

这是关山月先生在澳门复兴中学个人画展上的在《慧因大师像》前的留影（图10），他在普济寺观音堂住了一段时间，和慧因大师关系非常好，留下了大概十一二张作品给禅院，这是比较罕见的，可见他对观音堂的感情非常深。关山月先生1996年的时候在澳门举办了抗日战争胜利50周年展览，第一次个人展览的画也重新拿到澳门再展一次，他说过一句话，他说澳门是他艺海航程的起点，这个地方

是他的福地。

这是关山月先生40年代回到广州，从成都回到广州之后展出的展览现场（图11）。

这是他在成都时候的一些照片（图12）。

这是他在画室里画画的场景（图13），这上面是吴作人先生送给他的画，画的是李秋璜女士。这些老照片当中也有很多跟吴作人先生、傅抱石先生和李可染先生他们一起交流的照片。

整理过程的确非常困难，怎么认里面的人物的确是一个非常漫长的过程，所以谢谢大家指正我的错误。

关山月先生在40年代的时候比较重要的艺术活动就是到敦煌和西南、西北写生，但是我们没有办法再找到这些照片了，这两张照片就反映了一些他在敦煌之旅的点滴往事，吴作人先生在1943年冬天在兰州和关山月夫妇两人相遇了，当时关山月先生刚从敦煌回来，他们两个还互画留念，这张是关山月先生画吴作人先生（图14），下面这张是吴作人先生画关山月（图15）。

还有一个重要的艺术活动就是他当时在1947年的时候去南洋写生，这是他的一些留影，当时有很多张，因为做PPT的时候没有全部列举，我就列举了一两张（图16）。

这是50年代在创作《江山如此多娇》（图17），和傅抱石先生在一起。关山月先生在他的一个文章里也提到他负责前景的雪山和松树，从这些照片可以得到证实。

图 12

图 11　　　　图 13

图 14　　　　图 15

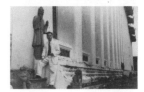

图 16

图 17

图 18

图 19

图 20

图 21　　图 22

图 23

图 24　　图 25

图 26　　图 27

图 28

还有吴作人先生和萧淑芳两个人来看关、傅作画后一起合的影（图 18）。

这张照片是《江山如此多娇》在人民大会堂的迎宾厅挂起来的景象（图 19）。

然后就是 60 年代，关山月先生五六十年代的时候主要是作为一名美术教育工作者，承担了一些中国画系的教学任务，还有他 1961 年在北京和傅抱石先生重遇，然后开始了东北之行。

这是他和中国画系的两个班一起合作的《向海洋宣战》（图 20），这张照片能够反映出当时一种生活、教学、创作一体的教学方式。

这是关山月先生在上人物课（图 21）。因为关山月先生在文章中有关中国画基础训练的问题上，这篇文章多次提到要脱离橡皮，直接用毛笔来写素描，能够达到快、准、狠地写出对象的形与神的目的。

这也是他在创作《听毛主席的话》（图 22）。

这是他在东北之行的时候，跟张谔先生、傅抱石先生合影。这张图片可能是在北京西山的合影（图 23）。

这是在东北写生（图 24）。

这是 70 年代他从干校刚放出来的一张照片（图 25）。

这是他在北京 1973 年创作《俏不争春》（图 26）。

这个是在北京创作（图 27 ）。

这是和他太太在宿舍（图 28 ）。

这是为中国银行新加坡分行画的《江南塞北天边雁 》（图 29 ）。

图 29

这是关老与宫川寅雄先生于 1982 年在日本的合影（图 30 ）。宫川先生于 1984 年去世了，他为中日友好做了非常多的活动。

图 30

这是关山月先生晚年的一些创作活动（图 31 ），包括了关山月向美术馆捐赠的 800 多张作品给深圳市政府永久保存（图 32 ）。

图 31

这是他在中国美术馆的最后一个画展（图 33 ）。

这是在 2000 年关山月美术馆建馆三周年的时候关山月先生最后的一个留影（图 34 ）。

图 32

我感觉他这些图片也能和关山月先生的书画一样，能够为大家更好地了解关山月先生的艺术生涯提供很多佐证，我们作为关山月美术馆的研究人员整理和收集这些资料是不可推卸的任务，也是我们必然的责任。2012 年的时候，我们为了整理关山月先生的照片，举办了摄影展，收集了关山月 290 多张图片，现在陆陆续续把所有的图片都放在了关山月百年诞辰的纪念展上，这是我们美术馆在陈湘波馆长领导下的研究成果。

图 33

谢谢大家！

图 34

学术主持王仲： 下面请南京艺术学院美术学院副教授张曼华发言，论文题目是"传统的回归——试析关山月的绘画思想对岭南画派发展的推进作用"。

南京艺术学院美术学院副教授　张曼华
Associate professor of School of Fine Arts, Nanjing Arts Institute
Zhang Manhua

张曼华： 各位老师好！刚才听了几位老师的精彩演讲，特别是黄大德老师的发言，给了我很多启发。我这篇文章是从关山月对传统的态度来谈他对岭南画派的重要推进作用。

首先谈岭南画派"折衷中西"观念的演变，黄大德老师刚才谈到的文献方面的知识，更加说明了岭南画派是一个不断发展的画派，其中重要代表人物的观点也在不断发展变化，比如方人定先生，因为进入春睡画院学习比关山月先生早得多，在初期代表他的老师高剑父先生做岭南画派的主要观点的发言人，与岭南画派相关的很多理论文章大都是讨论岭南画派和国画研究会之间的论争。这样一些观点以方人定先生为代表，在他个人的绘画观念的发展中也有所变化。到后期，尤其是他和广州国画研究会的代表人物黄般若先生在香港成为好朋友，就说明他的思想发生了一个很大的转变，因此刚才黄大德先生提到有人因此称他为叛徒，是指背叛了老师原有的立场。我的看法是，岭南画派的代表人物是本着对艺术真挚的精神，是随着自己对艺术的认识有了新感受和新看法，并且毫不避讳地表达出来。

在传统画论里，唐代张彦远就提出拜师学艺往往会出现多种结果，有的是未及门墙，有的是青出于蓝，有的是冰寒于水……但如果完全是老师的翻版或者是完全秉承

老师的观念不敢逾越一步，可以说是比较失败的情况。关山月先生在初期岭南画派与广州国画研究院发生论争的时候他还没有进入到春睡画院，也可能是个性使然，他认为具体论争中的孰对孰错实际上是不值得我们追究的。

第一部分我主要是从背景方面来谈岭南画派的观念前后的一些变化。

第二部分主要是从关山月先生个人的绘画思想来看他对岭南画派的推进作用。通过关山月先生自己写的一些文章内容的归类和分析就可以看到他绘画思想的核心是对传统的回归。总的观点上，他认为岭南画派的产生是顺应当时的革命思潮，对陈陈相因、了无生气的旧中国画坛起到了一定的振聋发聩的作用。这是他对岭南画派的一个重要的价值的肯定。他指出很多有争议的问题，比如说"岭南画派就是日本画的翻版"，"岭南画派的特点主要是爱用熟纸、熟绢加上撞水、撞粉的技法"等评价只是看到了画派的表面特点，并没有抓住其本质特征。他强调岭南画派的"折衷中外"并不是表面形式的生拼硬凑，而是融合古今、"以中为本，以今为魂"的原则，尤其是他提出国画要变，但无论怎么变仍然是国画，这就是他回归传统绘画思想的一个基调。

我的文章从三个方面对关老的绘画思想做一个归类，首先是立时代之意，这一点他提出了一些重要的言论，有很多，这里列举两三条，也是我们并不陌生的，秉承传统，从古代石涛提出"笔墨当随时代"的一些观点而来，"立时代之意"是他回归传统的一个重要的主张。

第二个是在对于用西洋画改造中国画的态度和实践。新中国成立以后，高校的教学发生了一些变革，比如中国画教学在造型基础课方面对待素描的态度问题，关山月先生从自己的实践角度出发，专门去学素描，通过实践，他指出用西洋画改造中国画的一些方法并不适用于中国画教学，打基础应该用白描的手法，这样学生在学习的时候能够捕捉到所描绘对象的神态，能够迅速抓住对象的神韵。这一点我也认为是从我们传统绘画思想发展而来，传统中国画的学习入门手法就是临摹，就是白描，人物写生的关键是抓住对象的神韵，而不是通过素描的长期作业来追求准确造型和立体感。

在当时高校的一些教学改革的呼声当中，他从实践当中提出相应的观点还是有进

步意义的，他在文章里还特别谈到橡皮的功与过，也是他对基础造型问题的重要观点。他主张用毛笔直接在宣纸上根据人体结构来描绘人物的形和神，而不是随着不同光影的变化以面来体现人物的形而忽略捕捉丰富多彩的神韵。这些观点都源于传统的绘画思想。他在创作过程中也是处处坚持以"中"为核心，提出"真境逼神境，心头到笔头"，"中国画往往是背着描写对象而画的只有画家满脑子都是形象的积累，即所谓'胸有成竹'或所谓'胸中丘壑'的时候，才能产生'气韵生动'的中国画艺术"。还有"法不一而足，思之三即行"，"更新哪问无常法，化古方期不定型"，"法度随时变，江山教我画"，"自然中有成法，手肘下无定型"等这样一些非常经典的绘画观点都是从传统绘画思想中发展而来，所以我认为关山月先生无论是在教学中，还是在创作上，他的主要绘画思想都是通过传统的回归对岭南画派起到一定的推进作用。

谢谢大家！

学术主持王仲：下面请中央美术学院副教授于洋发言，他演讲的题目是"作为策略的折衷融汇——再读 20 世纪上半叶岭南画派的现代中国画观"。

中央美术学院副教授　于洋
Associate Professor of Central Academy of Fine Arts　YuYang

于洋：我提交的论文不是关于关山月先生的专题讨论，是对于岭南画派和民国时期的中国画论争关系的研究，但实际上跟关山月先生和那一代画家群体还是有很大的关系。听完前面几位先生的发言之后有很多收获，特别是关山月美术馆的研究人员

在资料方面的梳理和介绍很有建设性作用。

另外就是在方法论和视角上的收获，我一直在做 20 世纪中国美术研究，也做过几个中国画家的个案和专题性的研究。所以有一个很大的感触或者说一种困惑，就是做近现代美术研究的时候，研究者的视角与研究态度究竟用什么样的方法是恰当的，是能够适合来做这个对象与现象的。比如我们做 20 世纪的整体性研究的时候把它进行梳理分类，或者今天一直强调的对于历史细节的把握和记录这种口述历史的研究，这种研究方式对于我们 20 世纪中国美术的整体研究来讲有什么样的价值？我想这也是很大的一个问题。特别是一开始邵大箴先生也讲到了这样一个非常重要的问题，就是对于近代美术来讲，目前我们对于百年以来的近代历史——过去时间不长的这段历史的研究，我们很多当代研究者缺少某种亲身经历或者缺少某种历史经验的时候，如何去对待这个历史事件，如何面对这个历史人物？怎么样通过资料钻进去，怎么样再从图式上跳出来？如何将微观与宏观相结合、考据的史学和思辨的方法上相结合的研究做得切实而深入？我觉得这是一个非常大的问题，包括我自己做研究的时候也碰到很多这样的困惑。在做这篇文章的时候涉及很多第一手资料，都来源于之前做关山月研究的李伟铭、陈湘波等几位专家，后来我也部分参与到关山月研究的工作中去，所以在这个过程中也有所感受。

在 20 世纪二三十年代关于中国画发展路向的讨论中，中西融合的主张主要表现为"写实论"与"表现论"两种倾向。其中，"写实论"主张借用西画的古典写实风格与文人画的写意模式相对照，侧重于西方写实性语言和传统写意语言的结合，这种思想发轫于民国初期康有为、陈独秀所提出的中国画"衰败论"与改良诉求。"写实"作为一种表现样式与思想资源，源自西方的科学主义，并以此改造中国画旧有的文人性，以期创造一种新的风格样式，这种融合倾向在民国时期以北方的徐悲鸿和岭南的高剑父为代表。

这里我想谈的是从史料里获取的思考，首先来源于高剑父的两篇手稿，一个是他著名的《我的中国画观》，这篇文章在今天我们可以把它看作是岭南画派提出的新中国画观的非常重要的汇总之作。以往的研究之中，岭南画派经常被认为是一个接受现

代化思想启发的比较早的近现代中国美术史上的流派，特别是"二高一陈"在当时都是作为革命的主要力量出现的。从这点来看，高剑父也被认为是 20 世纪最早以怀疑主义的眼光来审查传统中国画学，并对变动的世界保持强烈的好奇心的一个先驱者，我觉得这是对高剑父乃至早期岭南画派的一个非常重要的定位。

事实上"二高一陈"提出的"折衷中西，融汇古今"的新国画观，既具有倾向于徐悲鸿以西润中的理想成分，又结合了中国传统画派的传承体系的师徒制，保持了相对完整的传承脉络。由此来看，这种策略意识本身和他的学术价值一样值得我们去关注和思考。

在《我的现代国画观》这篇文稿里，我们可以看到他一系列的观点包括建构主张，都是和高剑父的政治革命主张与实践相结合的，蔡元培曾经以黑格尔的"正一反一合"辩证唯物法的定义来解释高剑父的新国画之路，从 20 岁之前精习国画，然后留学日本研究西洋画，再到其后，于中国画之中吸收西洋画之特色，融会贯通，自成一家。对于这种态度，实际上代表了一种非常重要的观点，这也可以被认作是以高剑父为代表的岭南画派第一代画家典型的融合模式。

另外一篇文章来源于他非常著名的一篇文献手稿《复兴中国画十年计划》，最初看到这篇文献的时候我唏嘘感慨，因为当时他提到很多主张和具体策略，在今天来看仍然具有非常强的现实意义。比如他讲到在十年计划里要在北京和上海创办最高艺术研究院，在各大学社团、民教会、青年会等机构派专人宣传新国画的取向与方针。在这里他有一个非常有意识的宣传导向，还有一种大众教育的使命，在民教馆将新国画作品进行常年的轮回陈列，在国内各省每年举行画展一两次，在京沪办一个"伟大的艺术刊物"，并在各省打造艺术周刊，宣传新国画思想。你可以看到以"二高一陈"特别是以高剑父为代表的第一代的岭南画派的画家们有着非常清晰的策略思路，和他们推行新国画的手段和方法。这里还讲到了要把新国画的理论和作风推向全国乃至全世界，使全世界都认识中国的现代艺术。

今天我们再看这段话的时候已经有了另外的一番意味，但是这个计划展现了当时

一个时代的生态，同时这个生态在今天来看依然是鲜活的，而且某些积极的因素，甚至包括它的战略意识与文化野心，在今天还是有着它的闪光点和现实意义。我觉得这一点后来隐约闪现在关山月美术馆一系列的工作和活动之中。

因此，我觉得高剑父的计划是庞大而细致的，如同一个政治家在部署战略，而作为这场"复兴中国画运动"的策划者和"新国画"派的盟主，高氏在这份计划中所流露出来的强烈的策略意识和扩张意识在今天来看仍然具有积极的意义。从这点来看，这种革命意志和复兴中国画的政治趋势相结合，就产生了非常大的力量，所以也使岭南画派在众多的地域性画派之中能够凸显出来，成为一个具有代表性的、具有时代风貌的画家群体。

在 20 世纪上半叶中国画改造的几种具有代表性的"中西融合"取向中，岭南派的融合方案所受政治因素的影响最为典型。与其他的同辈画家相比，直接介入清末民国初政治运动的经历，使"二高一陈"的思想路数乃至知识结构都更趋"入世"。实际传统国画或者旧国画所谓的现代化进程，或者今天向现代转化也好，更为需要这样的一种入世的精神，而不是出世的、遁隐山林的精神，相反更是对于都市化表现内容与节奏的适应，包括在绘画题材里，包括对笔墨的理解、对各种具体技法的理解，我觉得都是需要这样积极的入世精神，这样的话才能更好地发展中国画的传统。

经过 20 世纪二三十年代岭南画派第一代画家们的探索，后来以关山月、黎雄才、赵少昂、杨善深等为代表的第二代岭南派画家在其后继续深化了中国画革新的深度和广度，而且秉承了"笔墨当随时代"的胆识和锐气，坚持师法自然，重视写生，这个灵魂是必然延续下来的，而且这种锐意革新的胆识和博采众长的气度也在一定意义上推动了中国画现代化的进程。如果我们把传统中国画现代化的转型作为一个非常重要的课题的话，我想岭南画派从第一代画家到第二代画家的推动一直到现在的延续性的拓展，都具有一个典型范式的作用与意义。

最后一句轻松的题外话，但也许与今天我们在这里纪念关山月先生百年诞辰有关：一百年前的 1912 年，关山月先生是在这一年的 10 月 25 日出生的，而作为晚辈，一个非常有幸的巧合，我的生日与关山月先生同是 10 月 25 日。说到这里顺便向各位禀告的是，这一天出生的还有画家毕加索、音乐家小约翰·施特劳斯和比才，加上

中国画家关山月，可见这是属于艺术家的一日，而能有幸忝列其末也是我的荣耀吧。

　　谢谢各位！

学术主持王仲：下面请中国艺术研究院博士研究生李阳洪发言。

中国艺术研究院博士研究生　李阳洪
Postgraduate (MA)of Chinese National Academy of Arts　Li Yanghong

　　李阳洪：这次跟着导师李一老师参与了《关山月全集·书法卷》的工作。今天李老师比较忙，所以我来介绍这篇论文：《适我无非新——关山月书法简论》。

　　"适我无非新"是关老一枚印章中的文字内容。关山月作为 20 世纪中国画的代表人物，从岭南画派走向了新的高峰，但是近些年对其绘画的研究和整理的成果比较突出，而对他的书法论述比较少，所以我们在这里首先要谈的是为什么来研究他的书法。

　　关山月书画双修，对书法的学习和实践伴随其一生，是其艺术人生的重要组成部分。他不仅在书法上取得极高的成就，而且注重书画之间的相互联系、相互渗透，把书法的用笔、立意自觉地融化到中国画的创作之中。关山月之所以在中国画创作上取得非凡的成就，与其深厚的书法功底、长期的书画双修分不开的。因此，研究其艺术成就，不能忽视其书法——这正是我们亟待梳理、研究的部分。

　　关老的书法研究对当代有极大的意义，当代关于笔墨的重视虽然有史论家、画家

在不停地提及，但是从绘画的现状来说，从名家到院校的学生，中国画的笔墨功夫的锻炼并不乐观。纵观关老一生，书法练习不断，晚年仍然有大量的书法作品留世，这对今天的画家来说是一个极好的榜样。

关山月的书法，他从小学习，因为他的父亲十分重视诗文，相反觉得绘画不是那么重要，所以他从小更重视在诗文和书法上的学习。到青年时期，他在师范院校里学习。民国的师范院校是开设有书法课的，这对他的书法学习也是有非常重要的作用。他在广州的小学任教的时候，与当时甲午海战英雄将领邓世昌的儿子邓文正的关系非常好，把邓家收藏的碑帖以及印谱一一浏览，所以从其中也学习到很多。

我们虽然并不能看到他青少年时期的作品，但是从他后来的经历以及后期作品中可以看到他非常深入地临摹过唐楷，楷法非常严格。这是他从敦煌归来写成的"敦煌壁画之介绍"（图1），"介绍"两个字写得非常端稳、流畅，气质也非常好。在书法里，行楷书的写法非常重要，因为它一方面接通了楷书，另一方面接通了草法和笔法，所以从他这行楷书的水准我们就可以推测他的楷书底子是非常深厚的，而且他可以接通后来的草书。关山月晚年的时候写的一些草书为什么那么精彩，跟他早年的行楷的功夫非常相关。

我们看一下他后期的作品，这张选的是"朝辞白帝彩云间"那首诗，他的草书写得非常肯定，很有力量感，神采飞扬（图2）。从这张可以看出他的楷书写得非常好，而且整个气质顶天立地，给人感觉非常精神（图3）。

图1

图 2

图 3

图 4

当然，如果我们非要把画家的书法来对比同时代一流的书法家的水准，可能也有点强人所难，但是就画家书法而言，关山月的书法功底是非常深厚的，他的艺术追求非常执着，对书法的重视、锤炼以及达到的书法水准，对今天国画界书法的学习有非常重要的意义。

他的书法之路里高剑父的影响还是非常明显的，我们对此做一个比较，上边是高剑父的接近碑体的行楷书（图4），下边的是关山月的草书对联（图5）。高剑父也有草书，但是高剑父的水准还是体现在他的碑派的行楷书上，所以我们选取了这一幅。高剑父的书法主要是以碑派为底子，所以当他进行草书创作的时候并不注重碑派的净洁精雅，也不拘泥于点画的完整度，在不衫不履中彰显了碑派的朴劲拙厚和草书的简骏古静。清人碑帖相结合的余绪影响了高、关二人，碑帖无法在兼容中展现碑、帖各自的全面优点，因此必然有所取舍。关山月以帖为底，后期融入从高剑父处吸取的碑质的浑厚，因此，其行草书总体以笔势的连贯飞动见长，在深厚的质地中流淌出潇洒的草情草意。当然，碑帖融合本会简化帖派笔法、减少碑派的古拙之意，这也是高、关二人所在的时代的风貌和特点。

关山月有一句话叫作"笔头要写真"，这是他关于书和画的一个很重要的观念，书法并不能够像绘画那样直接师法自然，不能直接从自然中吸取物象，只能通过对自然、生活以及文化作用于人本身，改善艺术家的修为和气质，将提炼后的精神展现于点画之间。因此书法家需要在作品书写当中更多的袒露真性情，在点画中以情、意、力、精、气、神等多种审美内涵注入到作品中，这需要书法家高明的技巧，更需要性情之真的表达。作品的生气必然来自于

人性之真的修为，笔墨直抵灵魂深处，写到精神飞动处，更无真象得真魂。

　　关山月在书画互通方面有一个对联，他是这样写的，"骨气源书法，风神籍写生"（图6），写生主要是说他的绘画，"骨气源书法"就是揭示了书和画之间的关系。中国画和书法一直就有"书画本来同"的传统。在20世纪，即便是在西画冲击很厉害的情况下，国画大家们都非常重视书法。关山月强调，通过书法篆刻的锻炼来理解下笔之道，忽略一笔之工，就等于忽略了千笔万笔之工，重视每一笔，才可能解决石鲁所说的章法、结构、布局等问题。关山月画中的那些山的轮廓、树的枝干，深含书法中锋用笔的基础；人物衣纹的飘逸领袖，是行、草书笔法的挥发；至于石的皴擦、梅的花瓣、叶的点染、鸟的飞翔、水的流动，无一不是书法用笔与绘画造型结合的锤炼成果。关山月认为的骨法用笔是中国画非常重要的基础，他的这副对联以及他的其他诗句都强调了清健的用笔以及对古法用笔的追求和应用。

　　下面我们谈一谈关山月关于艺术创新的一个观念，强调以我出新，此处的"我"并非是人的皮相的不同，而是人在本性和阅历中所形成的本我的展现。这一本我与人类的大我相协同，寻找这样一个接通点就是寻找到了人性之真。所以他的"笔触要写真"就是对这一本我的书写。因此关山月在学习的态度上非常注意提防两种不同的学习态度，一种只是满足于所谓似，仅仅满足于形似，另外一种就是离开似来谈精神的神的追求，在形式上卖弄笔墨趣味实际上并不能达到神似的目的。

图5

图6

老一辈书画家在时代潮流中不为所动，执着地追求真我，从而寻找艺术创作的真境，为时代的书画树立了高度和榜样，为今天书画的繁荣奠定了坚实的基础。对"真"与"我"的追求，必然会在时代潮流中找到时代特点，成就自我风貌。在这一关键点上，关山月以书画对时代交出了自己的答卷。 谢谢大家！

学术主持王仲：今天上午的七位理论家的发言到此结束，下面请关山月美术馆馆长陈湘波先生做总结。

关山月美术馆馆长　陈湘波
Curator of Guan Shanyue Art Museum　Chen Xiangbo

学术主持陈湘波：上午总共有七位专家做了精彩发言，我也很受启发。

黄大德老师主要通过详尽的史料文献的分析对关山月早年参加再造社这个问题进行了一些探讨，意图复原当时的历史情景并提出了自己的看法。

陈继春博士也是以文献为基础，结合关老的作品来重构关老在澳门时期的艺术风格以及他自己的看法。

邵大箴先生就 20 个世纪 70 年代末和关老的通信以及和关老的交流谈到了《江山如此多娇》的一些创作情况以及提出他自己对新中国美术创作的一些基本的认识。

卢婉仪女士主要是对自己在整理关老作品资料的过程中的资料构成特点以及整理

的情况做了一些说明，并对一些重要的照片做了一些介绍。

张曼华博士提出关山月坚持以"中"为核心的创作原则，以及所做出的艰辛努力，推动了岭南画派的发展。

于洋博士也是在追溯当时社会思潮背景的同时，以历史的角度阐述了岭南画派早期艺术所具有的策略与意识，以及与当时的政治关系并提出了题材的现实化、风格的写意化的策略性的特点，对岭南画派的策略有一个自己的看法。

李阳洪博士提出关山月的书画互通，在艺术上主张创新，将书法的锤炼、笔气的注入、笔墨的把握作为对创新的介入。

谢谢大家！

下午一分会场

学术主持：殷双喜（中央美术学院教授）

张新英（关山月美术馆学术编辑部主任）

地　　点：华侨大厦二层宴会厅A厅

时　　间：2012年11月19日14：30—17：00

中央美术学院教授　殷双喜
Professor of School of Central Academy of Fine Arts　Yin Shuangxi

学术主持殷双喜：各位代表，下午的研讨现在开始。上午的研讨非常成功，今天下午第一位发言的是薛永年教授，他是中央美术学院教授、中国美协理论委员会的主任。

中国美术家协会理论委员会主任　薛永年
Director of Theory Committee of Chinese Artists Association
Xue Yongnian

薛永年：各位下午好！

中国的山水画不同于西方的风景画，李可染先生经常讲，中国山水画不仅画所见，而且画所想、画所知，20 世纪以来的中国山水画尤其不满足于描写眼前的风光，总是通过画山河来表现人事，通过画山水景观反映人与自然关系的变化，这在岭南画派中出现较早，也非常突出，尤其是关山月先生的山水画很有代表性。

岭南画派前辈在山水画的题材上已经有了明显的开拓，我们看到的一段话是高剑父"我的现代国画观"，我就不念了。中国古代山水画产生于农业文明时代，主要为文人所创作，也主要为文人阶层共享，它适应了构筑文人精神家园的需求，大多数作品都是通过人与自然的亲近，特别对山林江湖的眷恋，隐者与自然的和谐相处来寄托可行、可望、可游、可居，特别是可居的林泉之心，所以是"寄乐于画"。作品的题材渐渐远离现实，画中的景观大多是千百年来没有变化的山居古木、江村远帆，图式相对稳定，人物也变成了没有时代衣冠特点的"点景"，但是高剑父先生就提出来要进行变革。通过他的这段话可以看出，高剑父先生主张通过画新的题材，主要是山水画中足以标志时代变化的事物，来密切山水画与现实的关系，来超越古人的局限，来表现新的时代。

关山月的山水画作品题材很宽泛，如果我们总体看一下，他有抗战山水、岭南山水、祖国的名山大川、生产建设的山水、革命圣地的山水、领袖诗词山水和环保生态山水。今天我们想通过几件作品，就他的生产建设山水、抗战山水和环保山水做一些探讨，并考察关先生与时俱进的探索与突破，和他卓尔不凡的成就。

第一个题目是"侵略者的下场"（图 1）与抗战山水。

古代的山水画极少有关战争描写的作品，有的就是倪瓒描绘杜甫"断桥无复板，卧柳自生枝"的这个诗意之作。岭南派山水画对古代传统的突破，不仅在于把远离现实的山水拉回了人间，而且面对内忧外患，表现了对国家命运的由衷关切，甚至直接谴责起了战争，高剑父已开新风，关山月继续发展。高剑父的作品，像《东战场的烈焰》、《雨中飞行》等都是以新的题材和新的意境来表现爱国情怀，已经是前无古人了。关山月作为高剑父的高足，也在抗战时期创作了《从城市撤退》、《三灶岛外所见》、《侵

略者的下场》等抗战山水。《侵略者的下场》是直接描写侵略者暴行的作品，跟那些不一样，而且通过刻画某个战役后敌败我胜后的战场遗迹，以悲悯的情怀谴责了侵略者必然失败的命运。旷野天阴、大雪弥漫、残毁炮车的双轮，乱飞的群鸦、老树的枯枝、低头瞎望的秃鹫、钢丝网、敌军的军旗和日寇的钢盔，大雪渲染气象消沉，情景描绘的真实，细节刻画的画龙点睛，寓意尤为深刻。关山月的抗战山水反映了他的艺术继承发扬了岭南派第一代的现实性、大众化与教育性。

图 1

第二件作品是《新开发的公路》（图 2）。

山水画总要反映人与自然的关系。某种意义上山水画也是探索天人之际的画种，就是人与自然关系的画种。古代的作品大都秉持天人合一的自然观，在人与自然的亲近中，构筑人与自然和谐的精神家园，描绘对大自然的改造的作品少，仅有"大禹治水，五丁开山"等少数作品，而表现对大自然敬畏的也仅有范宽的《溪山行旅图》等作品，绝大多数作品都是表现人与自然亲近与和谐。那时的优秀作品突出了主体的精神性和艺术家的个性，而平庸的作品则压缩了人与自然关系的多姿多彩的丰富性。

图 2

图 3

新中国成立以后，通过改造中国画运动山水画创作的一大变化，就是自觉把山水画作为改造社会的革命斗争和改造自然的生产建设的环境与对象来描绘。可以分别称之为生产建设山水和革命圣地山水。关山月就是生产建设山水的先行者，他的作品也很多，我不一一说了。其中《新开发的公路》据说是他去南湾水库深入生活归来之作，画山区的新貌，货车在新开的盘山公路上行驶，行车的声音

打破了深山的幽静，不仅惊醒了山间的飞鸟，而且惊起了在巨石古木间栖息的猴子。画中的意境清新动人，画中的描写颇具苦心，深远的构图，山势的崔巍，突出了山区环境的险峻，老树的茂密，藤藓的丛生，猿猴的活跃，点破了人迹罕至，画面仍然是山水树木，然而凸显了人们为改善生产生活的条件而改造自然的成果——新修的盘山公路。以猿鸟的反应，表现车过的声音，高妙的手法，不免使人想起古诗词中的"惊起一滩鸥鹭"的句子，平添了作品的诗意。

我们最后讨论的作品是《绿色长城》（图3）与环保山水。

在实际生活里面，人与自然的关系相互矛盾而共存共济，大自然一方面会威胁人类的生存，另一方面又提供人类物质生活条件。人一方面要改造自然、开发自然、获取资源，另一方面要涵养自然、植树造林、保护环境，这是人与自然的辩证关系，也是人与自然的理想关系。关山月的山水画中有一些带有明显的环保意识，而以《绿色长城》最为突出。《绿色长城》描绘美好的南海滩上，人工种植绿色的防护林带，沐浴着充沛的阳光，生机勃勃、郁郁葱葱，如波浪起伏，树丛中透露出民兵哨所，红瓦白墙，海滩上则是操练的民兵队列。《绿色长城》的题目结合着画面上的民兵形象，画带双关地歌颂了沿海人民种植防护林带的重大意义，就像守卫海疆的民兵一样，筑起了抵挡风沙侵袭、保护庄稼的长城。这件作品的艺术处理非常精彩，保留了中国画小青绿山水的特色，保留了中国画的韵味，又巧妙大胆地融合中西。在空间处理上，突破了传统的三远法，采用了西画的焦点透视，色彩的冷暖对比，使观者倍感身临其境。对于木麻黄树林的描绘，善于大处着眼，以深重水墨描绘推远的后层，借以衬托出前层的浓绿，凸显出叶子上部的强烈光感。木麻黄是前人不曾表现过的树木，关山月为此实地考察，从而探索出油画与传统青绿结合的途径。《绿色长城》是在"文化大革命"后期完成并且问世的，参加了国务院文化组举办的全国连环画和中国画展览，当时就获得了好评。由于形象大于思想，此画的定题又借用了长城的字样，画中确实也有颇具海防意义的民兵，有的研究者遂主要探讨这一作品，更着眼于政治主流意识的关系。这种研究的角度无疑是幸运的，也可以开拓思路，然而我关心的是这一件作品与其生产建设类山水画的关系，是在从事社会主义建设的历史条件下，山水画人与自然的关系，画家对待人与自然关系认识的发展变化。关山月说："《绿色长城》这

一幅画我比较喜欢，因为我产生画这一幅画的因素有今天的时代精神，也有童年时代的思想感情。创作《绿色长城》前我回家乡去真的看到了沙滩上长满了茂密的木麻黄树林，童年时代的愿望在我眼前变成了现实，使我感触很深，使我产生了构思《绿色长城》的激情。"从他充满感情的叙述可以看到他画中虽有民兵，虽然用了长城的比喻，他要歌颂的主要是植树造林，是在南海之滨构造起防风固沙的壁垒，依然是讴歌建设的成就，但不是一味地向自然索取，不是破坏自然的生态，而是在洞悉自然规律的基础上，按照土地与植物的特性，在保护自然的同时，抵御自然的灾害，画家童年的梦想得以实现。除去植树造林的艰辛劳动之外，便是在天人关系上，在顺应自然规律中，让自然为人类造福的见识。这一幅画无疑最终是表现人，但人的表现始终离不开人与自然的关系。如果说《侵略者的下场》是嘲讽日寇败死他乡的可耻下场，《新开发的公路》是以惊走猿鸟的深山开路歌颂行将到来的物丰民富，《绿色长城》赞颂的则是顺应自然与改造自然的统一，开发自然与保护自然的统一，是人与自然在动态中的互动和谐。不管画家有没有意识到，《绿色长城》由于植根于南疆的植树造林生活，因此在山水画的创作上是具有启示意义的。

这些年来，全球性的环境问题成了人类共同的问题，十八大报告的第七部分就是大力推进生态文明建设，提出建设生态文明是关系人民福祉和民族未来的长远大计，面对资源因素趋紧、环境污染严重、生态系统退化的严峻事实，必须树立尊重自然、顺应自然、保护自然生态文明理念，把生态文明建设放在突出地位，融入经济建设、文化建设、社会建设各方面和全过程，努力建设美丽中国，实现中华民族永续发展。关先生的《绿色长城》的根本思想是讴歌环境保护在生态文明方面，不仅是与时俱进的，而且是有超前意义的。

谢谢大家！

学术主持殷双喜： 谢谢薛先生，他刚才把关山月三个时期的作品各选了一幅代表作，表明了关山月先生代表画作的意义，特别是最后提出了对关山月作品的一个看法——建设美丽中国，这对中国今天的发展特别有启发意义。

下面我们请《美术》杂志执行主编尚辉先生发言，题目是《从山水到风景：关山月的写生之"变"与笔墨之"恒"》。

《美术》杂志执行主编　尚辉
Executive Chief-editor of Art　Shang Hui

尚辉： 关山月是 20 世纪较早进行写生，并将风景图式纳入山水画创作的山水画家之一，这比李可染、张仃、罗铭于 1954 年的旅行写生所开启的中国画变革运动要早得多。关山月写生观念的确立，无疑受到了高剑父倡导的"折衷中外、融汇古今"新国画思想的影响，这和李可染等人在 20 世纪 50 年代推动的中国画改造运动虽有某些相同之处，但也存在出发点上的较大差别。

1950 年创刊的《人民美术》，也就是《美术》杂志前身，最早把如何改造中国画的问题作为当时建立新中国美术的重中之重。李可染在《谈中国画的改造》中提出的改造途径是"深入生活"、"批判地接受遗产"和"吸收外来美术有益的成分"这三个方面。他尤其谈到"深入生活"是改造中国画的一个基本条件，只有从深入生活里才能产生为我们这个时代所需要的新的内容；根据这个新的内容，才能产生新的形式。为什么我要把李可染先生这段话说出来，就是为了告诉大家，我们现在印象中比较深刻的，20 世纪从传统形态向现代形态的转型，都首先会提到 20 世纪李可染、张

仃、罗铭他们三人写生所开启的中国画的写生运动。但是我们发现另外一个现象，尤其是这次关山月百年回顾展，让我们看到关山月在 20 世纪三四十年代山水画的写生实践以及他提出的一些创作理念。1940 年，关山月在澳门举办第一次抗战画展。他从高剑父那里接受了"艺术革命"和"艺术救国"的思想，在全民族生死攸关的历史时刻有效地转化为创作实践。1939 年他创作了《从城市撤退》，用一种手卷的方式徐徐展开了抗日战争初期城市平民撤退、难民流离失所的情景。1941 年他又创作了《侵略者的下场》和《中山难民》，其中，《中山难民》是 20 世纪可以和蒋兆和的《难民图》相媲美的、具有同等艺术价值的一幅现实主义杰作。他的这三幅作品在我看来是具有浓郁的现实主义色彩的作品，也是在山水画中表现战争题材、表现无辜的平民百姓在战争中遭受创伤的一种真实写照。正是这种表现现实的思想，关山月的山水画才开始走向现实。这是在战争中向现实倾斜的一个创作过程，这是很重要的一个方面，相信上午一些学者的发言也包括刚才薛永年先生的讲演都谈到了这一方面。

这里我想表达另外一层意思，关山月最早接受绘画启蒙教育来自于他的兄长和堂叔，也来自于《芥子园画谱》。1935 年他入春睡画院随高剑父学画，由高剑父改名关山月，"山月"这两个字也是很典型的山水画意境，也是因为他的被重新改名而赋予了他一生山水画的创作道路。所以，在某种意义上高剑父对关山月现实主义创作思想的影响，尤其是在画面上进行中西融合的探索产生了深远的影响。譬如高剑父的《渔港雨色》就完全是一种写生性的山水画，画面有很明确的焦点透视，而且作品右下侧大面积的坡岸描绘无疑是现场实景的再现，如果是传统的山水画画面就不会这样处理，肯定要有树或者是山石来遮掩，像这样一幅画坡岸的方法可以说是西画水彩画的方法。《嘉陵江之晨》是关山月 1942 年的作品，这件作品和高剑父的《渔港雨色》在中西融合的绘画方法上具有更多的相似性。关山月的这些作品毫无疑问都来自于写生，像《叙府滩头》写生稿和他最后完成的作品《嘉陵江之晨》之间的关系是一目了然的，他非常尊重眼中所见，并富于创造性地把眼中所见升华为笔墨之境的山水画。

今天我还想讲另外一个重要的问题，他早年受到高剑父的影响，在中西融合方面最早进行了探索，这没有什么疑问。但是我要特别提出的是，关山月先生早年学习了《芥子园画谱》，他的山水画笔法基本上是"北宗"的笔法。譬如，《祁连牧居》是

他1943年的写生作品，画面上的山石以勾斫加皴，这种笔法显得刚猛而苍劲，这和"南宗"用较为柔韧平和的披麻皴、解索皴有很大差异。不难看出，关山月在1943年前后就基本形成了他山水画的"北宗"笔法面貌，当然这种"北宗"笔法也因他作为岭南人而自然融入一些"南宗"笔法的柔韧。关山月先生从40年代形成的这种笔法，在我个人看来，几乎在他的一生中没有发生太多笔法上的变化。和李可染、傅抱石、石鲁等在写生中发现、形成并升华自己的语言个性不同，关山月自20世纪40年代就基本奠定了自己的笔墨形态，并以一种恒定性贯穿于自己的创作生涯。这种笔墨形态直接承续了"北宗"青绿山水的勾斫之法，取宋元院体画实写的刚劲厚重，形成了运笔迅疾凌厉、线条粗犷刚健、色彩浓重妍丽的个性风采。

我们还可以做一些横向上的比较。在关山月个性风貌形成的40年代，还有一些画家的创作也是介于意象和写生之间。譬如，《云台峰》是黄宾虹先生20年代的写生作品，大家知道黄宾虹先生写生所有的山水和他最后的画面几乎是一致的，他完全是用"我法"来表现一切所见，这种写生实际上只是一种感受，和西画的焦点透视风景有天壤之别。再譬如，齐白石30年代创作的《滕王阁》是他《借山图册》山水册页之一，显而易见和传统山水画也存在不小的距离。齐白石五出五归的游览写生，对他一生的艺术创作产生了深远影响，最直接的影响是画出了《借山图册》那样一批具有现实性的山水构图，传统山水画中并没有出现像齐白石表现的桂林山水那样的构图样式。当然，就黄宾虹、齐白石他们两人的创作方法来看，还是以传统的"中得心源"为主，这和刚才我们观察到的关山月的写生山水完全是两种类别。《十里危滩五里湾》是张大千1941年的作品，这是在张大千一生山水画创作中比较倾向于写实的一件画作，大家也可以看到，即使是这样一件作品，他营造的境界、描绘的古人仍然和传统一脉相承。在20世纪三四十年代，我们所看到的当时一些山水画大家，虽然有的人也开始了中西融合，开始接受了西画写生观念与实践，但总体上不像关山月的写生创作这么清晰和明朗。

最不可以绕开的是李可染。刚才我一再谈到李可染先生从1954年旅行写生才发生了他的笔墨之变，从李可染先生1943年的作品《松荫观瀑》中不难看出李可染笔法的"南宗"渊源，和关山月"北宗"画法在笔墨起点上可谓南辕北辙。1943年，

李可染先生还在专心于传统的历练和修为，1929年李可染即越级考入国立杭州艺术院研究生师从林风眠和克罗多，但是他画的山水画还是地道的传统山水画。1954年，李可染先生开始了影响他一生的写生之旅，我想强调的是，他的这些山水写生都具有鲜明的西画风景的图式，和关山月一样强调了风景中的焦点透视。譬如，《家家都在画屏中》就和他1943年的《松荫观瀑》有了很大的改变，可以说写生改变了他的传统图式，但是这种写生的笔墨语言却是处在他研究自然而逐步形成自己特色的摸索过程中。我特别想强调李可染先生从1954年通过写生，在写生中发现自然，用这种对于自然的重新发现而改变传统语言并形成自己笔墨特征的事实。李可染1956年画的《灵隐茶座》，可以说是一幅过渡性的作品，画面除了逆光表现，也采用了较多的积墨方法。在1959年李可染画的《蜀山春雨》中，画家通过写生所形成的个性化的笔墨风貌已经基本完成。通过这些作品可以比较清晰地看到，李可染通过写生创作所进行的中国画变革。应该说，在20世纪五六十年代，一大批中国画家都通过写生改变了传统山水画的审美图式。譬如，石鲁1960年的《南泥湾途中》对于西北黄土高原的表现。傅抱石在重庆金刚坡形成他散锋皴的基本笔墨形态，并在60年代通过二万三千里的壮行而给他的山水画带来现实意境的转化，画出了《西陵峡》和《待细把江山图画》等名作。通过这些创作案例，我想强调的一个普遍现象是，大部分中国画家是在20世纪五六十年代才通过写生改变传统程式，并通过重新发现自然而逐渐整合形成自己个性化的笔墨风貌。

让我们还是回到关山月研究，我相信我讲了以后大家还可以再到展厅里重新考察和印证一下。除了刚才我提到的关山月《中山难民》中表现的一些山水皴法，大家可以看看他40年代中期远赴西南西北的桂、黔、川、康、青、甘、陕进行的写生创作。这一时期的所有创作几乎都有写生稿，而且写生稿也保存得这么完整。如何将他的这些写生变成山水画创作，这在《叙府滩头》的写生和《嘉陵江之晨》、《西北写生之二十七》的写生和《水车》等作品的比对中一目了然，不用我多讲。他在感受现实中进行的写生与创作，都非常清晰地揭示了他是如何接受具有焦点透视关系的风景图式。写生在关山月的创作实践中，一是贴近民生，体现了他们那一代人特有的"为人生而艺术"的艺术理想，二是写生为他的画面始终带来一股清新充实的现实感，他的作品不曾落入传统山水画的老套程式。关山月的艺术成就也便体现在他以宋元笔墨进

行现场性写生风景的探索上，传统笔墨赋予他的作品以刚劲苍茫的写意精神，而写生风景又不断改变他画面的视觉体验，风景图式在他一生的艺术创作中获得了山水精神的转换与提升，传统山水画也在他的风景图式中一再焕发出鲜活清新的诗意。

《祁连牧居》是他 40 年代写生创作的作品，其中向我们揭示的便是"北宗"笔法加风景图式。他 1961 年画的《煤都》，是典型的风景写生图式，超宽幅构图是用焦点透视而非传统手卷的移动透视。这个时期，他的笔法从"北宗"而倾向于傅抱石式的散锋皴，这和他与傅抱石同去东北写生密切相关。受抱石影响很深的画作还可以在他这一时期的《林海》中看得更清晰些。1962 年他创作的《长征第一山》，试图将散锋皴加入他的"北宗"画法中，但是到了后期他还是把这种散锋皴完全消解了，又回到了原来他崇尚的"北宗"笔法。譬如他 1962 年创作的《静静的山村》，我们既可以从同年的写生《下庄·王佐故乡》看到写生图稿与创作的紧密联系，又可以看到他在笔法上对于自己业已成熟的刚劲苍茫的笔法回归，尤其是画面近景的山石和树木的处理，显得遒劲浑厚。这种属于他自己艺术风貌的笔墨，还在《渔港一角》、《毛主席故居叶坪》、《砂洲坝》、《快马加鞭未下鞍》等作品里获得明确的显示。70 年代是他在笔墨个性上达到炉火纯青的时代，不论是《朱砂冲哨口》（1972）、《龙羊峡》（1978），还是《戈壁绿洲》（1979），他在"北宗"多种笔法的基础上融会贯通，虽用笔方法未变，但在用笔质感上更显厚重苍茫、老辣浑朴。

这些作品非常清晰地向我们展示了他的山水画所具有的风景图式。在《戈壁绿洲》这样宽阔的构图中，近景那一片高高的白杨树林完全按照西画近大远小的透视规则重现了现场的视觉真实，这在传统山水画里不可能出现这样一种树的构图方式；画面视平线也非常清晰，大家可以看看远处的雪山的画法，他刚劲粗厚的勾皴从 40 年代到 70 年代一直没有改变。像这幅 1982 年创作的《江南塞北天边雁》，更可以说是他个人风格的典范，尤其是近处山石的处理，显得苍劲拙重，小斧劈偏锋里糅入了更多的枯笔皴擦。这是我列举的最后一幅作品——创作于 1997 年的《黄河颂》，是距他去世前 3 年的画作，以便与其晚年和 40 年代的作品进行比对。不难看出，他的用笔质量上发生的巨大变化，年轻时的笔力苍劲更多偏重于"北宗"短而粗的偏锋斧劈，年迈时的笔力苍拙则是岁月积蓄的苍暮境界，年轻时那种硬挺方折的笔法更多地被糅

进了枯笔柔擦，显得韧挺拙朴，虚和老辣，但笔法仍一脉相承无甚多变向。

关山月山水画的清新意境来自于他多变的构图，而这种构图大多取自于对真山真水的写生。在某种意义上，他是 20 世纪将西方写生风景完全植入传统山水画的一位中国画家，他的山水画已成为具有焦点透视语言的风景画。另一方面，关山月自 20 世纪 40 年代就基本形成自己的笔墨形态，并以一种恒定性贯穿于自己的创作生涯。只是随着年龄增长，笔墨显得更加苍茫老辣。

写生山水画在今天已经成为中国山水的普遍审美经验，但今天写生山水画家缺失了关山月对于传统的深厚理解与扎实功底。如果说关山月是把传统山水画转向风景画，那么对当代画家来说，风景能否以及怎样转换或升华为中国山水画，已成为当代中国画发展的重要课题。今天我们所面临的问题可能和关山月正好相反。关山月在写生中对于中国画意象式构思与造型，特别是用笔墨语言表现的中国画写意精神值得我们研究与借鉴。

学术主持殷双喜：下面我们请广东省博物馆研究员朱万章先生发言，他讨论的题目是"关山月人物画论略"。

广东省博物馆研究员　朱万章
Researcher of Guangdong Provincial Museum　Zhu Wanzhang

朱万章：各位专家学者下午好！

关山月一直是以山水画和花卉著称，人物画在他的艺术生涯中并不占主要部分，所以关于人物画的研究一直比较少。之前对于关山月人物画的研究，最早是李伟铭，李伟铭曾经写过文章谈他民国时期的人物画，后来陈履生写过他在 50 年代的的人物画研究，再后来陈湘波和陈俊宇先后对关山月人物画的个案和具体作品展开了研究。我讨论的话题是从关山月三四十年代一直到 90 年代不同时期的人物画。

第一，关于关山月人物画的承传。

经过考察，关山月人物画的传承主要来自于两个方面。一是传统人物画的线条，一是来自于敦煌壁画。我发现他比较早期的一幅画《小憩》（收藏在关山月美术馆），就很有传统人物画线描的功底。关山月早在十六七岁的时候，在乡间就为他的祖父和亲友画过炭像，说明他在年轻的时候就有人物画造型的能力。他早期的人物画和传统人物画不同，一般我们知道晚清到民国时期传统人物画家早年都是学费丹旭、改琦这样的一些风格，而他早期的人物画和黎雄才早期的人物画有非常相似之处。黎雄才早期的人物画特别受到广东几个比较世俗化的人物画家，像苏六朋、易景陶、何翀的影响。他们都是在广东地区，人物画影响非常之大的。尤其像易景陶，本身是粤西地区的，他生活在肇庆一带，和关山月他们所生活的环境相当。在我所掌握的资料中，黎雄才在一生中受到易景陶绘画的影响非常大。在三四十年代的时候，黎雄才和关山月有可能一起共同研讨过易景陶人物画的风格，或者受其影响。所以，我们从他早年的一幅画《小憩》里可以看出很多易景陶人物画的影子。

第二阶段，是 40 年代。关山月和谢稚柳、叶浅予和张大千一样到了敦煌临摹壁画。敦煌壁画对他的人物画影响非常大。常书鸿曾经在谈到关山月的敦煌壁画时有过这样一句评述，他认为"关山月的敦煌壁画用水墨大笔，着重在人物画刻画方面下过功夫，寥寥几笔显示出北魏时期气势磅礴的神韵！表达了千余年敦煌艺术从原始到宋元的精粹，真所谓艺超十代之美"，虽然这句话现在我们看来是有点溢美之词，但是我们可以看出敦煌壁画在关山月人物画作品中产生的影响。

关山月对敦煌壁画的临摹，不仅仅是一种简单的临摹和复制，而且他在临摹的过

程中，还不断融入了自己的笔墨和创意。除了在构图和题材方面保留了原始敦煌壁画的雏形，其他像笔墨、颜色、意境方面明显感觉到他有自己的东西，笔墨个性比较明显。

敦煌临摹学习对关山月后来的人物画创作无疑起到了极为重要的促进作用。到20世纪40年代后期，他的系列组画《南洋写生》、《哈萨克人物》等能够反映出对敦煌壁画风格的延续。后来有评论者这样认为，"可以以关山月早年对敦煌壁画的临摹学习来引证一代大师在建立个人绘画风格的道路上怎样奠定其基础"，这句话我觉得对于评论敦煌壁画对关山月的影响是非常贴切的。

第二，讲到关山月人物画的创新。

关山月人物画的创新，主要体现在他的后期，尤其是他20世纪50年代的作品。他的创新之处表现在继承前贤的基础上，在技艺上融入了现代画和西方绘画的理念。和他同时代的一个画家鲍少游在1940年专门写过一段文字来评论他的人物画。他这样讲到关山月的人物画，认为"莫不因环境刺激感兴，然则君之制作态度，几乎符合吾人提倡新艺术之旨，诚新时代之理想青年画家"。关山月在人物画方面，拓展了传统人物画的"成教化、助人伦"的功能，将耳闻目睹的生活真实再现于画幅之上，唤起人们的危机意识，激奋民众。这类画在我们所见到的抗战人物画系列作品中非常多，今天上午很多专家学者已经提到了。比如《中山难民》、《今日之教授生活》、《从城市撤退》等都是他早期一些具有代表性的作品。

50年代以后，关山月在人物画题材方面，进一步拓展了领域。他很自然地将所描述的各种人物和造型融合在新形势下的社会建设中，比如到50年代以后，他的题材非常广泛，有学生、农民、士兵、民兵、少数民族人物、艺人等，还有国外人物的写生。在技法上，关山月一方面和当时所有的国画家一样采用了重彩，视觉冲击力强，渲染一种新时代、新人物、新气象，有着一种比较深刻的时代烙印。另一方面他将传统山水画与现代人物画相结合，以大场面大制作来表现一种辉煌的气势，比如现在我们看到的《武钢工地》和《山村跃进图》，以山水为主，里面人物画作为一个衬景，把山水画和人物画来融合进行描述。

第三，讲一下有关关山月的人物画的人文关怀。人文精神一直贯穿在关山月人物画的始终，这是很多专家学者都提到的一点，在关山月的人物画中表现得特别明显。

在 50 年代以前的人物画中，除《敦煌壁画》和《南洋写生》之外，关山月的人物画充满了一种对人类苦难的深切同情，对国破山河在的痛心，对造成国难根源的外国侵略者的痛恨，刚才我讲到的这些作品都是典型的代表作，体现了关山月这一时期的人物画的强烈的责任感和使命感，是其现实关怀和人文精神的集中体现。到了 50 年代以后，关山月的笔锋一转，他的人文关怀由苦难的同情转化为对社会的揄扬，各种轰轰烈烈的社会建设与各式人物都在关山月的笔下跃然纸上。如果说 40 年代的人文关怀主要是源自于批判与激励，50 年代以后的人文关怀则主要是讴歌与记录。无论批判或讴歌，都反映出关山月人物画在人文关怀上的时代性。这一时期的人物画很自然地，同时也是发自内心地歌颂新生事物，反映出关山月及其与他同时代很多画家的不二选择，也是这一时期关山月人文关怀的重要特色。

我的发言主要是从以上三个方面探讨关山月的人物画，还请各位专家学者多多批评指正。

学术主持殷双喜：谢谢朱万章研究员。下面我们请王坚先生发言。

广州艺术博物院副研究员 王坚
Associate Researcher of Guangzhou Arts Museum　Wang Jian

王坚：我的题目是"论关山月山水画艺术中的写'虚'——以关山月捐赠给广州艺术博物院的山水画精品为例"，主要是谈关山月山水画中的空间表现。

很有意思的是，关山月的名字与空间有关，山与月就是一幅空间广阔，景色壮观的画。这个名字是高剑父替他改的，当然高剑父还替他的学生改名的，不仅是关山月，还有何磊，原名叫作侣纪。很有意思的是，高剑父原名高麟，后来又名高崙。"崙"是山脉名。高奇峰名"嵤"，亦是山名，解作山貌。故高剑父为关山月改名也有山字。我觉得山和月是一种亘古长久、体量厚重、庞大的存在。高剑父在艺术上的强项是花鸟，相对来讲，山水是比较弱的。而高剑父对学生的培养十分重视，他举办了春睡画院，对他的学生在艺术上各方面都有一种寄托。或许这是一种冥冥中的契合，后来关山月艺术上竟然以山水为最强项，更有不少是大空间的山水。

既然高剑父的花鸟画是强项，他的山水很多来源于写生，关山月在山水上得到他老师指导相对也是写生的多，所以，关山月也就走了一条师法自然的写生道路。关山月有一句名言"不动我便没有画，不受大地刺激我便没有画"，这是在20世纪40年代说的。他的山水写生其实得益于高剑父春睡画院的教益，春睡画院原来在广州城内，比较小。后来高剑父在越秀山脚的朱紫街买了一个用来停放外地人棺材的义庄，将春睡画院迁址过去，每周星期天上午为古画欣赏会，下午为写生课，高剑父就带学生到郊外写生，很多时候就是上越秀山，也就是将学生交给野外大自然了。

中国画的写生不仅仅是写自然景物这么简单，它追求的写生重在"生"字。清代画家方薰在《山静居论画》中就说"古人写生即写物之生意"，清代王昱在《东庄论画》

图1

中说，"昔人谓山水家多寿，盖烟云供养，眼前无非生机"，"生意"和"生机"都是形而上的问题，大自然的万事万物无不存在天地系统中，地球之外是太阳系，太阳系之外还有银河系，银河系之外还有更浩瀚的大空间。因此，地球之外某一山川同样受到天地系统日月、星光和场的影响，它们无刻不在动态地交融和合，生生不息。虚空中并非空无一物，而是有传统中所说的"气"存在。日本学者汤川秀树、英国科学史专家李约瑟博士都认为这种"气"与现代物理学中的"场"概念相似。我们看到清末高剑父的老师居廉在他的"十香园"的"啸月琴馆"里面课徒，桌子就专门搞了一个大玻璃罩子，里面放上活生生的各种昆虫，比如螳螂、草蜢、蝉等，让学生写生。这种写生不单纯是表现一种昆虫形体，而是一种有生命力的、活的生物，它具有一种精神能量和生机。

关山月到实地去进行山水写生，除了写山水的形，其中非常注意写虚，虚空中"气"（能量场）的运动。他写过一副对联，强调写心头神境："真境逼神境，心头到笔头"，是领悟了空间之境。我们来看看这一幅《鼎湖组画之一·雨后云山》（图1），他将画面下部三分之一写实作为前景，三分之二上部留虚大块空白吞含三处隐约的山峰，山与云相接处湿墨浓淡变化，过渡微妙自然，有一种白云如浪涌的动感，极妙！因虚空空间让出得多，而营造出大面积的既虚空又有物（云）并且成为一个不写而表现出流动、气势的动的虚空空间，与下部前景山林的静空间形成强烈对比，并产生高旷、透气、舒服的感觉，山也因为云的动态而愈静，愈有灵气，画面下面的实而静和上面的虚而动浑然一体，对虚实的处理非常巧妙、高明。这是属于他山水画创作的艺术高峰时期，即20世纪八九十年代前期，尤其

是在广东的鼎湖山的写生创作。从这个图可以看出关山月已经从写生里注意到这种天地一体，虚空中的运动，表现出虚处和空白处难以状写之"有"和运动。

　　回顾一下关山月捐赠给广州艺术博物院的一些作品，从 20 世纪 40 年代的《塞上冰河》，60 年代的《羊城春晓》、《祁连放牧》，70 年代的《春暖南粤》，80 年代的《鼎湖组画之一·雨后云山》、《鼎湖组画之五·微丹点破一林绿》、《长河颂》，90 年代的《峡谷风帆》等，都是他来之不易的师法自然创作的精品，难能可贵之处，是他在"经营位置"即空间布局处理上巧妙运用虚实，营造出均衡多变、虚空又有物的空间，不但表达了距离，更表达了生机和意境。

　　时间关系，我就将文章最后的内容归纳说一下。通过品读关山月山水画对复杂空间虚空的处理，我初步读懂了关山月在其山水画整体大局中求虚实，尤其关注虚处写动，实处写静，整体空间求动静相间的对比和气象，这种气象就是自然界生命力能量场的宏观。关山月到现场去，到自然山川中去，是感受到了自然的伟大和奥妙，大自然是一位真正了不起的大宗师，他超越了人世间的所有老师，每到自然中去一次就是一次修行——修对自然空间的领悟，对自然生意、生机的发掘发现，修天地山川的气象。对山水画家来说，笔墨技法对如何观山水、观自然空间进而领悟出一种形而上的精神境界来说，是第二位的。虽然心灵和艺术技能是合于作家身上不可分的整体，然而，相对于自然中的道而言，他有默默的敬畏、尊重、虚心学习和领悟。古人从来视技法为末技，雕虫小技，并不以之为首为大，更不执着，石涛如此，黄宾虹、齐白石等大家也是在不断变法，中国绘画史也就是一部变法史，只有领悟自然界的境界大了，高了，山水画的意境才会随之而变大变高。我再次领悟关山月"不动我便没有画，不受大地刺激我便没有画"的真意和高明，并为之感动。

　　谢谢大家！

谢谢王坚先生的发言。今天下午上半场最后一位发言的是广州美院的谭天教授。

广州美术学院教授 谭天
Professor of Guangzhou Academy of Fine Arts　Tan Tian

谭天：我发言的题目和送交的论文题目有关联，我不会详细去念论文了，因为论文比较长。这篇论文题目怎么来的？当我收到关山月美术馆关于要举办这个大展览和开研讨会的通知的时候，我就向我的学生提出一个问题，如果要参加这个研讨会我们写什么？这是第一个问题。当时翻了很多资料，觉得大家从大的方面论述比较多，我当时提议我们找一张画来谈。第二个问题是哪一张画能够代表关山月的艺术成就？如果我们出一本 20 世纪中国著名画家的图集，有一百个画家，每一个画家只能有一两张画的时候，我们选关山月先生的哪一张画来作为范本，放在中国美术山水画史中，代表中国山水画在 20 世纪进程中的成就呢？当时就选出了《江山如此多娇》和《绿色长城》。

第二个问题我们讨论过多次，我们选出了《绿色长城》，那么《绿色长城》何以成为新国画的范本？怎么说它能够代表关山月？这就是一个可以讨论的问题了。选出的范本必须是：1. 美术史、美术批评家认可；2. 美术家认可；3. 画家本人认可。总之要有这三个条件，才能够成为范本。

我们搜集了关山月创作完《绿色长城》以后的几个方面的评价，首先出来以后，大的报纸就对它进行了肯定；然后年轻一代的搞新中国美术史研究的人，在写新中国

美术史的时候，比如说邹跃进的《新中国美术史》，比如王明贤的《新中国美术图史》，都把《绿色长城》写进去，而且说它是一个艺术典范。从开始到后来写这一个世纪的美术史时，已经被学者认为它是一个典范。另外关山月先生自己也非常喜欢这一幅画，他自己就画了三次，而且关于《绿色长城》的创作体会从各个角度，从他自己童年的回忆，从下去体验生活等写了很多。从这三个条件来说，我们当时就认定《绿色长城》是能够代表关山月艺术成就的艺术范本。

第三个问题随之而来。既然它是艺术范本，它何以成为新国画的这种范本呢？所谓的范本必定有一定的时代性，带有个人或者是超越个人的代表性，是某一个特定时段内，此类作品的典型，它能够说明在这个时间段内，艺术创作的成就，并成为看待历史的一个切入点。所以，范本将是一个历史时间段内，成为一个时代的记录。在他的范本中可以了解整个时代关于艺术的方方面面，存在形式、创作过程、创作理念、评价标准等都可以看出一个时代的印迹。作为一个范本不仅能够代表他当时创作时代的创作水平，同时它必须有一定的创新性和前瞻性。这个范本对后来的一种启示，它在哪方面有对它这种类型的艺术创作有所推动，具有一定的标新立异的成分。

在这次研讨会上我印象很深的是，大家提到了岭南画派的创作时，定义《江山如此多娇》是岭南画派的发展，《绿色长城》作为岭南画派发展的一个很大成果。在这中间，我特别感兴趣的是薛永年先生关于《绿色长城》做的一个定义——环保生态山水，我觉得这个角度非常新。《绿色长城》实际上已经可以从方方面面进行解读，它有很强的一种作为范本的交叉性。作为一个范本，西方学者都讲过，毫无疑义地被确定为某种建构，由特定人在特定时刻，出于特定原因形成的一种建构。所以，我觉得包括我们和薛先生选的《绿色长城》作为一种解说的时候，我们是看到了这种意义的，我觉得《绿色长城》作为一种范本的确立必须具备刚才这种条件。我们在写作的过程中，就从两个方向进行这种范本意义的确定。第一个方向，作品要能够代表艺术家本身整个艺术创作过程中的一个结点，这个结点是代表了他的一生。那么我们就从他最早的山水画的写生，一直到论文中的有一章是对关山月《新开发的公路》进行分析，进而确定了关山月先生的《绿色长城》是对他前面的山水画的创作的一个总结，对后面山水画的创作是一个开启，这个结点对关山月山水画的创作具有重大意义。

不光关山月一个人，在全国各地都有画山水画的。看看在画面中，《绿色长城》具有何种范本意义。我觉得刚才尚辉先生讲到的风景上的关山月先生的东西方的融会贯通，这在《绿色长城》中非常明显地体现了这一点，刚才他举了很多的例子。我们关山月先生这张作品的第一次亮相，是在"文化大革命"中的一次大型展览中。当时有好几位国内著名山水画家的作品，我们将他们的作品进行了横向的比较，这已写在我们的文章中。在文章中进行比较的时候，我们可以看到那些先生的作品不是画得不好，而是他们的作品作为范本的意义，或者是作为刚才尚辉先生提出的风景写生意义上，都没有《绿色长城》那样明显，特别是对中西融合和西方画法的借鉴上，比如我们多次谈到的水彩画的概念。一些水彩画技法的应用在《绿色长城》上是体现得最明显的，不是随意的，而是有明确的创造意识。关山月先生自己就谈到怎么表现长城的这种绿树，他是借用了油画和水彩画的方法，他自己就是这样明确说出来的。他之前怎么说的，我们在哪里找到记载的，在我们的文章中都已谈到。通过这样来比较，可以看出同时期的画，只有《绿色长城》这张画得到了这种作为范本意义的肯定，我觉得这可以看出关山月先生在创作这一幅画的时候，他在一个自己人生创作经历的直线坐标点上，以及整个铺开的中国山水画创作的大范围的横向的历史横断面中，他具有鲜明的个性和突出了他自己的艺术特色。

我觉得关老的这张画与当时的历史背景有很多的交叉点，比如说抗战山水。《绿色长城》的创作时间，实际上是当时中国在南海战争中刚刚平定完南越占领我们的西沙群岛的战争之后，所以，实际上长城的意义还有我们保卫南海的意义在里面，当然是隐含的，不是很直接，但确实又涵容在里面。南海肯定是岭南山水的一部分，它又是生产建设山水，这些薛先生已经有很仔细的分析。再就是诸如寓意山水和环保生态山水都在《绿色长城》中交叉体现了，既然它能够体现这么多山水的种类，因此它能够作为范本代表关山月山水创作的成就。我们在研究关山月的时候，我们要更进一步地分析他的艺术技法，这是对他的作品更进一步深入地分析的重要途径，也是在将来研究关山月先生时必须填补的空白。我在这里简约地分析了《绿色长城》作为范本的意义，以及为什么它是范本，为什么我们要重视这一幅画等问题。其中可能有不妥的地方，请大家指正。谢谢大家！

学术主持殷双喜：谢谢谭天先生，他非常简洁地把论文的要点概括出来，这是从个案切入整个体系的思路。

（茶叙）

关山月美术馆学术编辑部主任 张新英
Director of Academic Editorial Department of Guan Shanyue Art Museum Zhang Xinying

学术主持张新英：各位老师，研讨会接下来继续进行。

这次关山月诞辰 100 周年系列学术活动中还有一个重要的活动就是出版了九卷本的《关山月全集》，在《关山月全集》的编辑出版过程中，我馆的专业研究人员对每一卷本的编辑内容进行了非常深入的研究。下面我们有请关山月美术馆馆长陈湘波先生就他这次的研究课题——《关山月的早期临摹、连环画及其他》为我们进行讲述。

关山月美术馆馆长 陈湘波
Curator of Guan Shanyue Art Museum Chen Xiangbo

陈湘波：我这个题目来源于这次在编辑《关山月全集》过程中，发现了关老一

<div style="writing-mode: vertical">关山月与20世纪中国美术国际学术研讨会 Guan Shanyue and Chinese Painting in 20th Century</div>

图 1

图 2

图 3　　　　图 4

图 5　　　　图 6

图 7

批评时没有被特别关注的速写、文献、书法、信札、连环画稿。我们通过整理和研究，发现这些东西更多地呈现了画家艺术生活经历中真实具体的一面，对我们深入他的内心，了解他的艺术产生的多种原因，特别是其中的种种细节，对我们探讨关山月的创作很有价值，也是一些很鲜活的史料。

　　首先，来看关老在 1948 年前三次不同的临摹的情况。当时我在关老家中用一年半时间整理资料的时候，发现1939 年关老在澳门临摹了一本《百鸟图》（图 1、图 2），这个图的原稿是日本的，有些说是《景年画谱》，《景年画谱》有几个版本，但这个版本我们在国内没有看到有正式出版的。关老这一次临摹特别有意思的是，他比较强调客观地摹写禽鸟的结构，对禽鸟结构的学习研究做得比较到位，也和 20 世纪上半期的科学主义影响有关系。他的这些原稿都是来自日本的，所以他对透视和结构的讲究，和我们国内的《芥子园画谱》、《点石斋画谱》不一样，它最为可贵的是所有禽鸟的结构刻画比较严谨、自然和准确。这一套我看到它总共有 90 件，而且有两个尺寸。小的禽鸟尺寸稍微大一点，大概是 34cm×24cm；大的尺寸是29cm×36cm；最有意思的是这两张图一张有结构、头面、局部图（图 3），还有一张有禽鸟生活环境的图（图 4），是一张很完整的作品。

　　第二次临摹的时候是 1943 年关老到敦煌。他在敦煌待了一个多月，临摹了敦煌将近 80 张的作品。这次临摹的特点和过去不太一样，他更加重视对临，更加重视对原作的神态、气韵、笔墨的把握，他实际以敦煌壁画作为依据，通过自己的分析、研究、理解和体会，立足自己的角度，来重新演绎敦煌壁画。严格来讲，他这次敦煌壁画的临摹

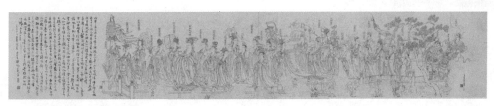

从他的选材来看，他不太重视宗教元素，而是更加关注到社会生活和以前相关的题材。他临摹唐以前的作品为多，这是生活舞蹈的（图5、图6），这是一张典型的反映宗教题材的（图7）。他的临摹完全是用水彩、水墨的形式，不是那种敦煌壁画的工笔不断渲染的作品，但应该说都反映出敦煌绘画的神韵和气质。这一张（图8），和我们在美术馆看到有一张《鞭马图》的构图差不多，但是那张《鞭马图》是黑色的。

第三次临摹是在1948年以后，关老从西南回到广州。这次临摹的是《朝元仙仗图》（图9），这个尺寸比较大，45 cm×259 cm。

我觉得三次不同的临摹，现在回头来看很有意思。第一次临摹比较强调对结构的表现，对敦煌的临摹更多用一种写意手法来表现，第三次临摹是从科学写实主义到传统写意的转变。为什么他会选择这样的题材和画稿来临摹呢？也许反映了他内心对绘画、个人对艺术学习的这样一种认识，我没有做太多的研究，但是我想这种转变有他内在的原因。这是我对关老前三次临摹活动的简单的概述。

中国绘画遗产非常的丰富，前人留给我们大量优秀的作品，创造了很多精到的技法，临摹一直是我们学习古人和学习他人技法必不可少的重要手段。关山月先生正是在20世纪40年代期间，通过三次重要的临摹活动，学习和研究前人用笔、用色、造型、构图等表现方法，并在临摹实践中体会传统绘画的技法、韵味，进而掌握了隐藏在笔墨色彩间的中国传统绘画的规范，这对我们探讨关山月绘画作品艺术具有比较重要的价值。

第二，谈一下关山月连环画的创作。

图 8

图 10

图 11

图 12

关老在 1947—1950 年代创作过三套连环画。20 世纪 50 年代出版过的有以《马骝精》（图 10、图 11）为脚本创作的连环画，以及 1951 年创作的以反映关山月先生参加粤西山区土改和剿匪斗争的现实为题材的《欧秀妹义擒匪夫》，这两本都出版过。而关山月现存唯一一套连环画稿，是 1949 年 5 月到 10 月间在香港创作的《虾球传·山长水远》，原稿尺寸为 22cm×27cm，共 98 张，其中一张两面都有画，这也是关老创作最早、篇幅最多、最为重要但是没有正式出版的一套连环画。我们现在简单介绍一下关山月连环画创作的时代背景。

1949 年以后，关老来到香港。当时，在人间画会组织推动下，香港以右翼文学为表现形式的漫画和连环画的创作是很风行和时尚的，香港所有主流的报纸都有刊载连环画。根据我不完全的统计，1949 年 1 月曹平的《白毛女》和米谷《小二黑结婚》都在《大公报》和《文汇报》上连载；5 月，文魁的《人民英雄刘志丹》在《文汇报》上连载；6 月，黄永玉的《民工和高殿升的关系》也在《大公报》上连载；7 月，林守慈的《七十五根扁担》也在《大公报》上连载。所以关老在这个时候创作了《虾球传·山长水远》连环画。这套连环画，我觉得它在人物的处理上，造型夸张，但又具体，对虾球和丁大哥等主要人物塑造具备了典型和生动的特色，特别是成功塑造了 16 岁街头流浪小孩虾球（图 12）。这个人曾经在黑道做马仔，后来参加了游击队，他为人机灵，刻苦耐劳，后来在一些革命前辈的引导下思想慢慢成熟，屡建战功。所以，在我看来，整套连环画对反面人物的塑造比对正面人物的塑造更加到位，因为反面人物——鳄鱼头（图 13）和马专员的形象略胜一筹。其突出了主要人物，使读者不仅能从中看懂故事，完成阅读连环

画的功用，而且我们从中也能感受到画家的文艺观点和政治取向。

我们这里欣赏几幅连环画（图14—图17）。关老在这套连环画中对一些细节的表现，真实反映当时广东地区农村的一些生活，在对场面的表现上，因为关老的山水画比较突出，所以他对场面的表现更加成熟，人物特别是一些大场面的人物还有点像漫画，表现得不够充分。这也是当时那个时代的一些原因吧。

关老在新中国成立前创作了这套连环画，对我们研究关山月的艺术提供了新的样本和新的视角，同时也对推动20世纪中国连环画的发展和挖掘工作有着独特的意义。

谢谢大家！

学术主持张新英：感谢陈湘波先生！陈湘波先生在1997年关山月美术馆建馆之前就曾经对关山月作品和文献进行过非常细致的梳理，这些年来也一直在坚持关山月的基础研究，所以他的文章基本是在全面了解对象的基础上完成的。本文对关山月三次重要临摹活动和连环画进行了深入细致的梳理，非常可贵的是文中提到了很多平常不多见的作品和图片，具有重要的文献价值。非常感谢陈湘波馆长。

关山月美术馆还有一位这么多年来一直进行关山月艺

图13

图14

图15

图16

图17

术研究的研究人员，他就是研究收藏部副主任陈俊宇先生，他发言的题目是"江山如此多娇——试论关山月建国初期山水画的转变"。

关山月美术馆研究收藏部副主任　陈俊宇
Deputy director of Research and Collection Department, Guan Shanyue Art Museum　Chen Junyu

陈俊宇：各位老师，各位专家，我在这里和大家分享一下研究关山月的这篇论文《江山如此多娇——试论关山月建国初期山水画的转变》。

我这篇文章是专门研究关山月的代表作品《江山如此多娇》，这幅作品成功地以传统中国画的形式，通过对中华大地赋予现代地缘政治概念的整体表述，寄予了新中国作为一个泱泱大国的现代风貌，它作为一个成功的范例，凸显了中国画这一古老的画种，在这个新时代迸发的生命力，并且形成了新中国新国画积极入世、雅俗共享、融汇中西的新审美品格。

关先生生于 1912 年，是民国的开始。 这是关先生 40 年代的照片（图 1）。这一幅照片可以看出关先生完全是一个新式知识分子的派头，西装、领带、拿着烟斗，并不是传统文人的形象。这个照片中的形象就清楚地传达了他的人生态度，这也包含了他从艺的风格和审美的趣味，肯定是一种民国以来新式知识分子的趣味。

众所周知，关先生是在抗战这样一个历史时期进入画坛的。所以他的艺术创作也是一种富于意味的状态，他并没有说要立志当一个山水画家和专业的花鸟画家。1948 年，他已经是具有一定名声的画家，他在给方人定先生写的一篇文章中还在说，

人物画是很重要的，中国画应该像版画家一样对这个社会有所作为和有所促进。他有一幅作品名为《中山难民》，表现了日寇铁蹄下的民众苦难，他其实也是中山难民之一，作为深受其害的知识分子，作为有义愤有热血的知识分子，他的隐忧和对国家的情感是非常真实的。从他早年的代表作《从城市撤退》、《侵略者的下场》中大家可以看到，它们虽然不是很正统的山水画，但他已经表现出擅长渲染气氛的这样一种重要的艺术特点和艺术手法。

图 1

而另一幅《侵略者的下场》，我们看到他对风景画的处理和地平线的出现，现在看起来很简单，但当时相当罕见，而且处理得非常圆融，这时候他已经表现出一种山水画特有的才能。这张照片拍摄于 1939 年他在澳门、香港的一次展览（图 2），关山月先生身边是杨善深先生，旁边是黄独峰先生。他也是因这次画展被知识界所认识。关先生什么时候对山水画感兴趣呢？他在 1941 年到了桂林，看到漓江以后很激动，用一个晚上画了一张《漓江图》，非常成功。当时再造社的画友们在澳门和香港给他写了一首诗，我推断应该是写信来往的形式，"客棹经春未拟还，似闻橐画向韶关。独开抗战真能事，暮雨何时写蜀山"。1941 年他已经跟他夫人在桂林会合了，他们已经决定不去别地了，他们就一直沿着贵州和四川走下去，这时候他对山水画非常感兴趣。这张是四川都江堰（图 3），画面基调也是比较凄清，不是轰轰烈烈的，还有点冷清和烽烟弥漫的景色。这张是小桥流水（图 4），虽然画得风烟弥漫，但还有秋风瑟瑟中的一种凉意。他的作品是源自于国家危难、山河破碎的忧患之情，他并没有特别表明这个东西，但是我们可以从画面上感受到。这张画是很重要的一张画，这张画当时在重庆办展览的时候，郭沫若先生看到这一幅

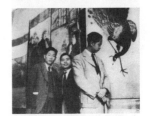

图 2

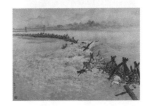

图 3

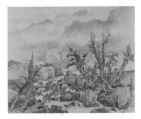

图 4

图 5

图 6

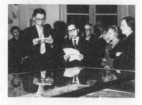
图 7

图 8

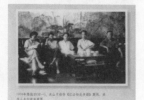
图 9

画（图 5），很高兴地在画面上题了很长的诗，里面有一段很重要的话，是郭沫若对新中国画的企盼，他写到"画到革新当破雅，民间形式贵求真"，他强调了现代中国画"俗"的意趣价值，当然这种俗并不是指庸俗，而是指艺术家要关注民俗、风俗，是现代人将取代传统审美的虚空挪到现实的一种真切，人的现实意义必将重构艺术，而关山月先生真诚地做到了这一点。这一时期关先生认识了很多的文艺家，我们从他的朋友名单中能够感觉到他的艺术取向，而且他的艺术价值观反映了这一时期的文艺界思潮，很可能也是其他的先生给了他一种鼓励，包括朱光潜先生也给他写信，给他一个很高的评价。

《新开发的公路》是关先生新中国成立之后很重要的一幅作品（图 6）。如果说新中国成立前他的山水画创作动力是国家危难的话，他五六十年代以后的作品就是讴歌壮丽的社会主义建设，他一改山水画创作的凄清苍凉，转为雄强优美的格调。

新中国成立后，关先生参加很多社会活动，包括他出任中央美专教授、副院长。这一幅照片拍摄于 1958 年 11 月至 1959 年 4 月（图 7），他在欧洲主持中国近百年绘画展览的活动。关先生当时也是很年轻，但是国家已经对他委以重任，主持重大的活动。当时法国还没有和中国建交，所以，这个时候关先生借此机会也对欧洲艺术有了一个了解，并且提出了自己的看法。

这是张仃先生和关山月先生在法国瑞士大使馆前照的照片（图 8）。这张照片很有意思，他们为什么在大使馆碰到呢？当时人民大会堂准备要画《江山如此多娇》，因

此让张仃先生代替他接着举办展览，当时应该是 1959 年 4 月份，他们交接完后就在大使馆前拍了一张合影，这是很珍贵的历史照片。

关山月回来以后和傅抱石先生一起创作《江山如此多娇》期间，吴作人夫妇还来看望（图 9 ），并给他提了意见，而且我相信很多艺术家，广东厅、江苏厅都有很多的画家，他们经过了丰富的讨论，这也是那个时代创作的一个特色，大家集中起来一起画。这是关先生和傅抱石先生在讨论该怎么画时留下的照片（图 10 ）。关先生在家信中说，傅先生因为老喝酒拉肚子，请他太太寄一些广东的药丸来，顺便给吴作人先生买他喜欢睡的广东凉席。关先生很会体贴人的，因为他年纪小，作为对长辈的一个尊敬，很有意思。他们一起画画，很快就进入创作时的状态了。我们从作品中个人的笔性和造型可以看得出，关先生主要画左边的山石松树和远景的雪山，而傅抱石先生主要画右边的山峦和远景。

这一幅画的创作过程在《关山月传》中就提到过，他们在草图阶段就出现问题了，都不知道怎么解决才好。当时陈毅同志提出一个意见，说《江山如此多娇》的主题在"娇"，为什么不牢牢抓住"娇"这个字做文章呢？怎么才能娇得起来呢？这个江山包括东南西北，春夏秋冬，一定要见长城内外大河上下，而且还要见到江南春色和北国风光，总而言之是一种概括。郭沫若先生对这个意见非常赞同，所以他就提出要有一个太阳，当时太阳是比较小的，后来因为他们上楼梯看不见那个太阳，才画大的。所以，陈毅元帅这个观点很重要，他作为一个国家的领导人，思考的要点是在这么重要位置的一张画如何体现新中国江山的形象。这里面包括对当时政治因素的考量。这个图已经超出了两个画家在创作一张山水画的状态，这个图代表的是我们泱泱大国。这个图不仅仅是我们所说的图象的图，而且还是图腾的图。我们看到关先生这一封信（图 11 ），包括关先生见到总理很兴奋，这都是很真实的情感流露。

我这里指出，我们中国自古对图很重视。古人一直有左图右史的说法，图指的是地图，西汉有这样的一个图（图 12 ），还是比较平面的简单的东西。南宋有一个《古今华夷区域总要图》（图 13 ），这里面有远山河流海，海都在左边。这是清代的黄河图（图 14 ）（局部），更加清楚了，已经是山水画了，这是很有趣的一种集体意识，

图 10

图 11

图 12

图 13

图 14

图 15

我们以图作为一个国家层面的认识有久远的历史。我并不是说傅抱石和关山月先生他们创作的时候肯定看过历史上的地图，而是作为中国人一种思维的惯性，作为大一统民族政治的地缘认识，陈毅元帅提出这个意见是非常贴切的，而且他们两个恰好把它表现出来了。

关先生参加了这幅画的创作以后，还意犹未尽，这是一张山水画（图15），他在1959年画了个扇面给朋友。关先生一直以这种跨时空地域蒙太奇的手法画此类题材，从而形成了日后一种创作的惯性。

谢谢大家！

学术主持张新英：感谢陈俊宇先生！陈俊宇先生作为关山月美术馆典藏部的负责人，从建馆开始一直从事关山月文献资料的梳理工作，了解大量的第一手资料，他的文章也是以原始资料的大量引用为特色。今天他的发言和他的文章并不是完全相同，他是在文章的基础上做了一些调整，以一些非常珍贵的史料来和我们在座的嘉宾进行分享。通过这些史料，丰富生动地体现了这件作品的创作过程，并从另一个侧面反映了这件作品的现实意义。

下面请关山月美术馆年轻的研究人员庄程恒先生发言，他的题目是"传统寓意与现代表达——关山月晚年花鸟画研究"。

关山月美术馆研究收藏部研究人员 庄程恒
Research fellow of Research and Collection Department, Guan
Shanyue Art Museum　Zhuang Chengheng

关山月与20世纪中国美术国际学术研讨会
Guan Shanyue and Chinese Painting in 20ᵗʰ Century

庄程恒： 我向各位老师汇报的论文题目是"传统寓意与现代表达——关山月晚年花鸟画研究"。因为从去年到今年，我们馆有一个很重要的工作就是编撰《关山月全集》，我分配的任务刚好是编《关山月全集·花鸟编》，这是为花卉翎毛卷写的一篇专论。

我们大家对关山月花鸟画的认识大部分是从他的梅花开始的，但是对他的其他题材关注比较少。后来在我们整理的过程中，发现我们还可以解读一些他晚年新境的东西，还有诗画模式探索的史料意义。我试图把关山月的花鸟画分成三种题材类型，其中一种类型是以岁寒三友为题材；第二种是岁朝花卉；第三类是岭南地区特有的花卉，比如红木棉和荔枝等。

在岁寒三友题材的作品中，我们结合了他的一些诗文和题跋，发现有几首诗文需要注意。其中提到他主要运用传统的题材来表达一些新时代下的观念。比如对抗战的歌颂，对1979年改革开放以后的歌颂。我们可以发现，在他的岁寒三友题材作品中，他改变了原来荒凉萧疏的意境，转而表达出经历过风霜以后，所表现出来的岁寒三友顽强生命力的这么一种图示。其中比较典型的是《大地回春》（图1），和以往的岁寒三友题材不同，这是枝叶丰茂，不是萧疏寂静的，而是一种很喜庆愉悦的场面。与他40年代的作品对比，可以看出他对传统题材的创新，不落俗套，他的着眼点不在于这种荒寒孤寂。《大地回春》创造于1979年，这在当时是很多绘画，不一定是中国画了，都很乐意用的一个名词，来象征着改革开放之后中国的这种状况。这是1995年创作的（图2），也是岁寒三友，为了纪念抗战，同样是表达了雪后顽强

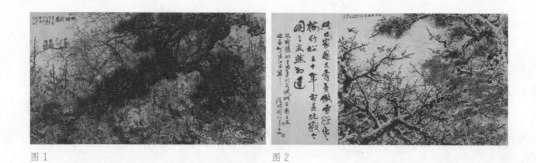

图1 图2

的生命力和丰茂，通过传统题跋的形式突出画面主题，起到有纪念意义的作用。

除了他表达和时代主题相关的这种绘画作品，我们还能够看到一些有他个人情感的东西在他的绘画中流露。其中值得注意的是 1993 年他的太太李秋璜女士去世以后他写的怀念诗（图3）。在他太太生前，关山月几乎每年都会在他太太的生日为其创作一幅花鸟画，有少量山水，但是花鸟还是比较多。在他太太去世以后，他写了很多感慨的诗，而且在去世一周年和两周年的时候，都有相应的诗稿和画作。"窗前梦境阳光月，寄意寒梅感赋秋。"我们看到在他岁寒三友的画中寄托了对太太的感怀和哀思。在这种类型的作品中，我们可以看到他延续了寓意和寄意的创作模式。他的很多诗也是以松竹梅自寓，这是以往关老花鸟画中比较少提及的。

第二类，岁朝花卉。

在广东有一个习俗，每到过年都会插花，而且这种插花还有一些选择。他画的《迎春图》（图4）是典型的岁朝画的一种模式。还有他的晚年探索的水仙（图5）和牡丹（图6），可以看出他有意识对传统文人画和诗画模式的探索。但是这种作品在他整个作品中占的比例并不多，可能是他短期的一种探索，持续时间也不是很长。到 80 年代晚期比较少见，这几个都集中在 1979 年。他晚年很多画的题跋都用到他自己的诗，这在像他这种取向的艺术家中其实是不多见的，他都坚持用自己写的诗，而且是比较

直接的一种表达。

第三类，岭南花木。

岭南植物比较典型的是榕树（图7）、木棉（图8）、荔枝（图9）。关山月关于岭南花木的描绘以及晚年对庭院题材（图10）的探索，可以看出其对构成意味的思考。

我的整个文章大致的结构就是这样的。这后面是我一个不太完善的结论，关山月先生和20世纪很多中国画家一样，无可避免地面临传统向现代转型的困境，面临了一种雅俗的选择。石守谦先生在这一方面有过专论，我这里是受到他的启发。在20世纪的变革洪流中，如何回应西方的冲击，将西方视觉语言与中国实际结合起来，如何表达自己的一种感受，这是关山月先生一直追求的艺术探索方向。但是值得注意的是，关山月晚年一直坚持用古体诗表达他对新时代的感悟和他的个人思想，这在同类画家中是较为少见的，但这恰好是对中国传统诗画结合模式的一种践行。我们可以通过他的花鸟画看到，他如何用传统文人画表达时代精神和个人情感。

谢谢大家！

学术主持张新英： 感谢庄程恒先生。庄程恒非常简洁概括地对他的论文进行了叙述，庄程恒先生是关山月美

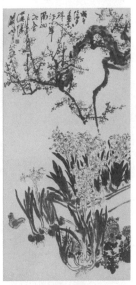

图 3

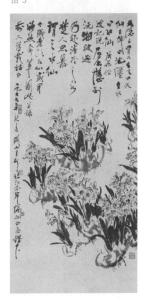

图 4

图5　　图6

图7

图8

图9　　图10

术馆典藏部的研究人员，是一个很有文人情结的理论家，他在文章中对关山月先生梅花题材外的花鸟画进行了梳理，比较可贵的是他根据题材和花鸟画的功用，对关氏的花鸟画进行了概括，同时结合关氏晚年的诗文和具体的艺术作品，揭示了关山月的文人情结，以及关山月"笔墨当随时代"的艺术理念在他花鸟画中的具体体现。

我们今天下午分组宣读论文的工作就完成了。下面请殷双喜老师对今天下午这半场做一个小结。

学术主持殷双喜: 谢谢各位代表,谢谢张新英的主持。说到总结不敢当，但是我今天一天听会下来，仅仅是这边我就觉得收获非常大。与会代表从各个角度触及关山月艺术发展的方向、道路，特别是下半段关山月美术馆的几位研究人员，他们对关山月第一手资料的掌握和研究，大大拓宽了我们对关山月的一些原有的、比较固定的认识。比如说关于梅花之外的花鸟的认识。

在关山月的身上，使我们能够从会议中感受到他在雅与俗之间，文人画与现实表达之间，在创新与传统间，在艺术与革命的关系，在写生与抒情的表现上，都向我们展示了20世纪中国画几位大师他们在探讨这种中西融合的多种的方式的可能性，这是我们无法回避的一个现实。因为岭南画派在20世纪中国美术的历史上，间接通过日本艺术回到中国传统，将现实与中国的文人画的传统结合起来去探讨一个新路。我觉得这次关于关山月先生的讨论大大拓

宽了我们对关山月先生的认识。

张新英女士的发言中提到"还原关山月"，我觉得今天这个会议就是在这个方向上返璞归真，通过关山月先生的光环看到他背后真实的人生和百年的探索。我做这样一个简单的小结，就到这里。

下午二分会场

学术主持：李 一（中国美术家协会理论委员会副主任兼秘书长）

　　　　　冯 原（中山大学视觉文化研究中心主任）

地　　点：华侨大厦二层宴会厅 C 厅

时　　间：2012 年 11 月 19 日 14：30—17：00

中国美术家协会理论委员会副主任兼秘书长 李一
Deputy Director & Secretary-General of China Artists Association
Li Yi

学术主持李一： 今天下午是我和中山大学的冯原先生来主持，下面正式开始。

第一位发言的是林木。

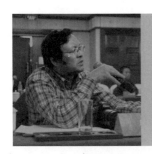

四川师范大学美术学院院长 林木
Dean of The Fine Arts College of Sichuan Normal University
Lin Mu

林木： 我的题目是"关山月中国画写生倾向中的时代选择"。关山月的写生大

家谈得比较多，写生可以说是 20 世纪画坛的总倾向，几乎所有进步或者自以为进步的美术家、画家没有不写生的，所以如果光从写生的角度来界定关山月的话，可能还不好界定，他会淹没在一大群写生者之中。就像有些人说写生在 20 世纪初期的确是一个普遍的思潮，比如最初刘海粟他们办学校也写生，20 年代的时候，林风眠就已经在写生了。

我在研究关山月的时候就发现他的写生从一开始就很注重时代性、革命性乃至政治性。这个选择是受他的老师高剑父的影响，高剑父当时是抱着艺术救国的理想介入艺术的。他原来是同盟会会员，而且是当时武装斗争中的一个领导人物。革命成功后请他当总督他都不当，要进行艺术革命。老师的理想对关山月是有很大影响的。这点从关山月一进入艺术活动之初，比如说抗战初期就很明显。我们昨天也非常高兴地看到他的那些早期作品都在那儿陈列。《中山难民》、《从城市撤退》等这些都是从现实写生中得来的。如果我们把这种群像纳入三四十年代的思潮，我们可能就看得更清楚。在三四十年代的时候，当时流行着一种讨论，这个讨论就是为人生还是为艺术。当时在国画界，实际是"为艺术而艺术"占上风的。我查了一些资料，抗战时期，国画界甚至表现抗战题材的人都很少，徐悲鸿也只是在画马画鸡的时候用了一些象征，直接表现抗战题材的是非常少的。1944 年举行的第三届全国美展，一进门就是张大千的一幅山水画，然后就是花鸟、仕女，没有人管抗战怎么样。为什么？他们有一个理论，比如傅抱石当时就是第三厅郭沫若的秘书，从事抗战工作，但是傅抱石说我总不能拿我的画卷成一个炮筒去打日本人，我是画家，我就画画，我画得好就行了。

所以当时国画界我们很难找出一些很著名的国画作品是直接反映抗战的，当时漫画、版画是反映抗战的，油画里都还有一些，但是国画我们很难找出来，尤其在敌后。在这个情况下，我们再来反观关山月对于民间疾苦、对于抗战的内容的直接表达就显得非常突出了。当然，那时还有一个梁鼎铭，赵望云也反映抗日。蒋兆和在北京画有《流民图》，但是蒋兆和的那幅画有他的特殊背景。总之，反映抗日的中国画作品是不多的。

如果从这个角度来看，关山月在那个时候为什么会受到郭沫若的那种极度兴奋的关照，画了两幅表达西北人生的画，郭沫若就主动地把他两幅画拿出去，连题六首诗，

最后提出"国画的曙光",认为在他身上体现了中国画前所未有的特质也就不奇怪了。这实际上是关山月写生里的一个非常突出的特点。这个里面实际还有一种进步性和革命性,他交的朋友,去桂林,去重庆、成都,接触的都是像黄新波、夏衍、欧阳予倩、赵望云、徐悲鸿、张大千一类的人,其实张大千也是主张写实的,也是主张写生的。加上政治性上进步的那些作家、进步人士朋友的影响,所以关山月在当时尽管是个年轻人,但他在这个"为人生而艺术"还是"为艺术而艺术"两大论争的领域里已经表现出自己的倾向,尽管当时他人微言轻,但实际上他已经成了其中一个方面的代表。

这以后,他到西北写生,又是关注劳动民众的一些劳动生活、社会生活。在这个方面,在国画界里我们很难找出几位来,这种情况就使得关山月在新中国成立(50年代)以后,当共产党的文艺政策又要求艺术家面向社会、面向现实,反映民众生活写生写实的时候如鱼得水了。这使他与几乎绝大多数从来高蹈超脱不食人间烟火的国画家完全不同,后者与现实社会格格不入,而关山月则马上自觉而自然地融入社会,他甚至已经成为先进画家的代表,甚至还去参加土改,一去就几年。在土改过程中他还想画,但是不让他画,怕影响工作,但他还是坚持了画画。

此后关山月的写生一直关注的都是现实人生、现实生活、民众的生活,他画的建筑工地、火车、油罐车在海边跑,这些一般的画家是不怎么画的。他后来又画井冈山。当然大家都说到了关于《江山如此多娇》的问题,我们没有专门去研究是不是郭沫若直接邀请他画此画,我估计与郭沫若有关。傅抱石被选去画《江山如此多娇》,肯定是郭沫若举荐,因为30年代初的时候郭沫若在日本就已经是傅抱石的朋友,再加上40年代的时候,关山月又受到郭沫若的器重。我主观判断应是郭沫若邀请他们两个一块参加《江山如此多娇》的制作。这又成为他们成大名的一个契机。当然新中国成立以后,画家们主动表现新中国、表现现实生活、表现民众就比较普遍了,但是对于关山月来讲,他似乎比别的人更自觉更自然,因为他在这方面是一以贯之的。比如说他画的油罐车、煤矿,到东北写生的时候去直接画露天煤矿,露天煤矿是很难画的,当时傅抱石甚至都怀疑关山月能怎么画煤矿。后来关山月也是下了很多功夫。黑黑的露天煤矿往下挖,你说有什么可看的,他居然也想出办法来把它表现得很生动,当时傅抱石都觉得非常钦佩。

由于他强烈地关注现实，他一生的艺术就是这种指向，所以才能在这个方面显示出他独特的在写生中与时代比较明显的合拍。比较具有代表性的是《江峡图卷》，大家画长江三峡一般来讲是注重三峡的险、奇、美。以张大千为例，张大千画的长江三峡注意的是古雅、风情和它自身的险峻，那种雄势之美。但是关山月注重梯田、高架塔、气船、插着红旗的船或者是别的工业设施等，所以今天我们可以盖棺定论来看关山月的话，那么可以说关山月一生的写生里，他注重的是这种强烈的时代性，甚至带有革命性、政治性。

从这个角度来讲，关山月的时代选择确实体现了由政治变革带来翻天覆地变化的革命世纪的真实面貌，所以关山月取得他今天的地位确实是他一生自然的一个反映。

谢谢大家！

中山大学视觉文化研究中心主任 冯原
Director of Visual Cultural Studies Center of Sun Yat-sen University
Feng Yuan

学术主持冯原：谢谢林木教授的精彩发言。林老师是把关山月的个人有关写生方面的选择植入了 30 年代以来的历史大背景中，他指出其实写生本身并非关老独创，但是之所以关山月能够脱颖而出，是因为岭南画派有一个注重现实或者说"为人生的艺术"的革命和现实相结合的大方向。关山月对此领悟至深，所以他很幸运地跟这个时代的脉搏合拍，在新中国成立之后所提倡的文艺方向与他自身选择有了一个契合，导致了他在后世的成功。发言非常精彩。

学术主持李一：下面请陈瑞林先生发言。

清华大学美术学院教授　陈瑞林
Professor of Academy of Arts and Design, Tsinghua University
Chen Ruilin

陈瑞林： 近期我参加好几个百年纪念活动，感觉似乎已经到了梳理和总结 20 世纪中国美术的时候。我和关老一家有较多交往，赶来参加此次盛会，是为了表示对关老的崇敬和怀念，同时希望通过对关老的认真研究，能够推动百年，尤其是 20 世纪后期美术的认真研究，尽管工作比较艰难，然而作为艺术史学者，我们有着不容推卸的责任。

20 世纪后期的中国美术历史研究，是中国共产党历史研究、中华人民共和国历史研究的重要组成部分。近年党史、国史研究出现种种新的气象，美术史研究却似乎进步不大。看到《炎黄春秋》中帅好的文章，严厉批评三年困难时期中国美术家的表现。我并不赞成文章的一些观点，然而文章引起了我的思考。我们这些人，搞了一辈子近现代中国美术史研究，是不是真正地进入了历史，是不是具备挖掘材料的勇气，材料出来以后，是不是有面对历史真实的勇气。陈寅恪有言："默念平生，固未尝侮食自矜，曲学阿世"，这应该是史学工作者最基本的品德，是知识分子最基本的品德，做人的基本品德。

百年中国走过了艰难曲折的道路。中国的美术家，和千千万万中国知识分子一样，走过了艰难曲折的道路。这些艰难曲折的历史，如果我们不努力挖掘出来，有意或者无意地隐藏和掩盖、粉饰甚至歪曲，那么我们的历史就会是伪史，我们的艺术史就会是伪艺术史。陈寅恪后面还有一句话："似可告慰友朋"，时过境迁，我们的研究是不是能够接受现实的检验，是不是能够接受历史的检验，将来后人会笑话我们、轻视甚至鄙视我们吗？值得深思。

毫无疑义，关老在 20 世纪后期中国美术史研究中有着重要的地位。这些年因为工作关系，我对广东美术有了较多的了解。广东这个地方有它的地理的特殊性和历史的特殊性，有它政治文化的特殊性，广东美术在人民共和国美术史中有着特殊的位置。关老往往被人认为是红色艺术家，当时他受到重视是这个原因，现在往往被人诟病也是这个原因。我觉得这个问题值得好好地去深入研究。关山月的艺术经历到底怎么样，他和当时的政治文化关系到底怎么样，他的绘画图式、笔墨风格和所处的社会环境、个人的遭际和心路历程到底有什么关系？把这些问题基本弄清楚，才能作出历史的定位。推而广之，众多有成就、享大名的美术家，如徐悲鸿、林风眠、刘海粟、李可染、傅抱石等，他们和当时的政治文化关系到底怎么样，他们的绘画图式、笔墨风格和所处的社会环境、个人的遭际和心路历程到底有什么关系？把这些问题基本弄清楚，才能作出接近真实的历史定位。我们要尽最大的努力，去寻找远去的历史，接近历史的真实，而不是曲学阿世，侮食自矜，随风起舞。

言易行难，任重道远。我长期从事 20 世纪中国美术研究，原来主要研究 20 世纪前期，近几年在尝试开展 20 世纪后期美术的研究，希望不是人云亦云浮皮潦草，能够探究出一点点历史的真实，讲一点点自己的话，我更希望有年轻朋友们参与这项工作，有更多青出于蓝的青年才俊能够超越我们这一代人，作出更大的成绩。

学术主持冯原：陈老师在发言里首先表明了他跟关老的交往以及对关老的尊重，同时提到了一个很重要的现象就是帅好先生的一篇文章，我也拜读过，这篇文章或者说开启了这样一个方向，就是我们不能单独地讨论艺术史，必须要跟社会史相互参照。所以我觉得陈老师提示了这么一种新的研究方法，陈老师等于把这个责任加诸到这一辈人的身上，希望参与到对新中国美术史的研究当中，因为这是我们肩负的历史使命和责任。说得非常精彩。

学术主持李一：下面我们请刘曦林先生发言，题目是"隔山书舍艺话——访问关山月先生的回忆"。

中国美术家协会理论委员会副主任　刘曦林
Vice-director of Theory Committee of Chinese Artists Association
Liu Xilin

　　刘曦林： 25 年前，我到广州待了半个月，一天到晚可以不说一句话，因为周围的话我全听不懂。有一天坐在公共汽车上，报站说广州美术学院到了，我高兴死了，因为用普通话报的站，感觉回到了北京。半月间，得以访问关山月先生三次。这次在展厅里看到了"隔山书舍"的横匾，仿佛又回到了广州。隔山这个地方原来是一个乡，文人喜欢这个地名，居廉曾号隔山樵子，先生袭其意，喜欢这个地方，颜其居隔山书舍。我去了隔山书舍三次，每次都有新的收获。这些年来积累了几十位这样的老人的访谈记录，慢慢地我也把这个事情当成了我的任务，要把这些资料整理出来，所以这次没有提交论文，也只提交一个访谈。

　　谈到岭南画派的时候，关先生非常重视，建议我和于风老师到香港去，因为很多作品在香港，但是这在香港回归前谈何容易。我就问起岭南画派，先生讲了几个问题。他说："岭南画派是自然而然产生的，不是自称的。岭南画派就是要搞新中国画。"我又问起"折衷派"这样一个名字，他说"折衷带有贬义，不能代表理论"，后来岭南画派的理论比较成熟，比较完整了。而且他讲到高剑父是主张搞新文人画的，不主张搞老文人画，吸收旧文人画的东西，搞新的宋体画，搞新的文人画。另外，我也问到高先生是否有些佛教思想，他说他是有佛教思想的，但是他也不懂马克思主义。

　　后来关先生谈到他本人的时候，他讲了"我总是在变"，所以这个变是岭南画派形成的一个重要原因，也是中国美术的一个哲学，"穷则变、变则通、通则久"，这是中国画的通变学说。因为我在西北待过，我就问及他的西北之行，当时让他去当教授他不当："别人说你不当教授你真是犯傻了，"他说，"我就是犯傻了。"

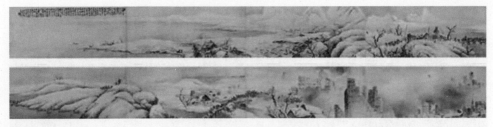

图1

　　我再补充一些例子：中华人民共和国建国前夕，他曾经在香港文协的楼上参与画了巨幅的毛主席像，王琦先生的影像册里留有照片。谈及关先生本人教学思想和艺术思想的时候，他1962年发表过一篇文章《有关中国画基本训练的几个问题》，谈到过橡皮的功夫，这个问题是非常生动的，当时是一个争论的小的焦点。

　　还有他和傅抱石的关系，我就不说了。补充一点是，他们在北京东方饭店画《江山如此多娇》，至今他们住的房间还有铭牌标记，应该再访谈访谈。

　　当时还谈到一个问题，就是个人风格的问题，他说不要出来得太早，所以我们要长寿。

　　还有个重要的问题，谈到传统派画家和岭南画派的关系，我非常关心这个问题，他讲道："对立面也各有长短，要取长补短，我提倡良师益友，一个人不是万能的，不要老子天下第一，要相互尊重"，这句话对我的思想影响很深。

　　我从广东访问回来以后写了四篇文章，一篇《岭南访画随笔》，一篇关山月、一篇黎雄才、一篇黄般若。其中确立了基本的观点，广东近现代中国画的繁荣是岭南画派和广东的传统派画家共同创造的，我在向关先生学习的过程中注意到了这个问题。

　　后来看画时，他强调写生、速写。谈到他个人的人生观的时候，这位老共产党人也有点佛教思想，这是一个当代画家思想的复杂性。他给我出示了他自己的一张照片，后面写了一首诗："菩提本无树，明镜亦非台，本来无一物，何处惹尘埃，书此戒躁戒虑。"这对我们今天的艺术家的心态是非常有启发的。

我在他家里看到那副刻木对联，展出在美术馆的后圆厅里，他说那是黄庭坚的句子，就是我的座右铭："文章最忌随人后，道德无多只本心。"这个内涵我也不多解释，大家都知道。

我再谈谈我看展览的体会。关山月先生是岭南画派第二代画家的杰出代表，是高剑父"建设新中国画"愿望的完成者。他比起高剑父先生有着更加明确的指导思想，他说"折衷不能代表他们的思想"。那么，什么代表他的思想呢？是"折衷中外，以中为主。融汇古今，以今为主"，一个是"中"，一个是"今"，这两个字是他们第二代的明确、坚定的立足点。正因为有了这样一个观点，第二代画家较第一代画家有了明显的转折，这是中国画意识的增强，是中国画意识的回归。

第二个问题就是笔墨问题，我看了这个展览更加深刻地感受到 20 世纪中国美术的质量。20 世纪中国美术之所以到了这一代仍然取得了成功，在中华人民共和国成立的初期，在极"左"思潮的干扰下，他们作品的艺术质量得到了保证是他们成功的重要原因，也就可以看到关山月和他的艺术的匠心。

下面以几件作品为例：一张是《从城市撤退》（图 1），30 年代末的作品，最后左边题跋下面那个坡角，看原作很清楚，文人画的简练和味道是非常足的，这和日本画作风已经不一样了。

第二张，我们看他 40 年代初的祁连山写生（图 2），枯劲的笔法，青绿设色，在熟宣纸上已经运用得非常好了。

图 2

图 3

图 4

图 5

图 6

图 7

60 年代初，画过《江山如此多娇》以后画的《林海》（图3），中间的河水和杉树的笔墨已经相当成熟了，这时他的水平和傅抱石已经达到了相当的高度。

这张梅花（图4），四纸通屏，他是用了匠心的，左边两张是用生宣，右边两张改用熟宣，不用熟宣的话，右下角的月亮难以衬托，这在别的画家里我没有看到这样运用。

这张《报春图》（图5），画红梅的时候画得这么浓、这么密、这么艳，关先生不是不知道它的难处，右上角的淡墨的处理，这几个淡花使整个画面空明起来，这都是老人家的艺术匠心。

这张红梅（图6），苏东坡用朱笔画竹，关山月用朱笔画梅的时候，左边和后边衬了一枝黑梅，没有这枝黑梅，这个艺术的亮度、量感将大为减色。

这张画反映的是日本投降了（图7），铁丝网上挂着一面日本旗子，这是从侧面表现。这也是在五六十年代保障艺术成功的很重要的思维方式，就像石鲁的《转战陕北》。

这张描绘的是新中国的建设图景（图8），却画猴子惊奇于山间来了汽车，哪里来了这样一个怪物，并不直接表现建设，而是用这样一个间接的动物感应的方式表现了新中国建设的图景，使这个艺术作品的质量得到了提高。

他的简笔人物画得非常好，这是《快马加鞭未下鞍》（图9），我仔细看了局部，局部骑马的小人画得非常精彩。

这是 1958 年的"大跃进"运动（图 10，局部），小人的劳动图景的特写也是画得非常好的。

前不久是纪念黎雄才诞辰百年，最近是关山月的诞辰百年，我们看过大量两人的原作之后，不得不信服这两个人在岭南画派第二代的时候作出了重要的贡献，笔墨也达到了相当的高度，这是他们的艺术质量的提高，使得中国近现代画史上的这个流派能够在美术史上确立下来。

图 8

这两个活动搞得都非常好，广东美术史界、广东美术馆界的朋友都付出了努力，为中国近现代美术研究的艺术档案的整理工作作出了一个榜样。我还给你们提供两个线索，《江山如此多娇》是在北京的东方饭店画的，东方饭店里有两个房间，专门有一个标牌"傅抱石住过的房间"、"关山月住过的房间"，你们如走不了，去住两天，我带你们去访问，那个画当时怎么样扛到大会堂去的，都是非常生动的故事，这些都还可以做研究的。资料的梳理还有很多工作，我在我的文章里附了三张他和王琦先生一起在文协画毛主席巨像的照片，可以补充到关山月的资料里。

图 9

祝关山月美术馆的朋友取得更新、更多的成绩，谢谢大家！

图 10

学术主持谭天：谢谢刘曦林老师。刘老师从他自身对岭南画派的关注和采访出发，谈到 25 年前他来到广州采访岭南画派和关老师本人，那是在一个完全听不懂广东话的情况下，他以第一手资料访谈，讨论了关老当时的艺术主张和态度，甚至以关老的采访延伸到第一代岭南画派，

就是高剑父这一代人的艺术主张，所以也是可以梳理出一条岭南画派的内在的价值理念和线索。刘曦林老师的发言等于回应了陈瑞林老师的提问，就是要有亲身的第一手资料和深入挖掘历史的态度，要有第一手资料，不要人云亦云，从这个角度刘曦林给我们对关老的画做了图像学的分析，讨论了他的具体技法和手段、内容。谢谢刘曦林老师。

学术主持李一： 下面请吴洪亮先生发言，吴先生是北京画院美术馆的馆长，他发言的题目是"背景与出发点——从关山月西南西北写生引发的思考"。

北京画院美术馆 / 齐白石纪念馆馆长　吴洪亮
Curator of Art Museum of Beijing Fine Art Academy / Qi Baishi Memorial Museum　Wu Hongliang

吴洪亮： 各位先生、各位老师、各位同仁，大家下午好！

于关老的认识，对于我这样的一个晚辈来说还是一个很粗浅的介入，因为这些年在北京画院美术馆一直从事20世纪中国美术的研究，迄今为止我们已经做了20世纪的30余位艺术家的研究。在这样的学习、研究和展览过程中碰到了很多人，这些人又使我们发现他们之间的联系，又构成了一个对局部问题的研究状态。所以进入到关老的认知过程中，我觉得好像不要从一个人出发，包括刚才陈老师说的，我们作为晚辈也希望从一些最具体的、我们亲身遇到的事情出发。

今年是三位老先生的百年诞辰纪念。最早在中国美术馆做百年展览的是韩景生

先生，然后是我参与策划的孙宗慰先生的展览，第三位就是今天大家共同来看的关老的作品了。三位都是 1912 年出生，这个时间也是让我们觉得有太多故事可以讲。比如说韩景生先生，最早刘曦林先生应该对他有一个全面的认识和清晰的感知，这一位在东北的油画家，使我们对 20 世纪早期的中国油画在东北发展有一些初步的认识，包括邵大箴先生有非常精辟的论述，我不多说，我只是想说到那一辈人共同的有趣的地方。

第二位孙宗慰是常熟人。很有意思的是他曾经是徐悲鸿的学生、张大千最早在敦煌期间的助手，在他去敦煌研究和写生的过程中，往返途中使他创作了他一生中最重要的作品。我用了两年时间和他家人一起梳理了一些他那个时期的作品，也使大家对很多艺术家，当他们碰到敦煌，当他们到了一个少数民族地区，异域风情慢慢进入他们日常生活状态去认知的时候，他的艺术和创作到底发生了哪些微妙的变化有所了解。而且种种原因，这些先生在 1949 年，尤其是 1957 年以后，也慢慢退出了我们关注的视野。

今天我们看到的关山月和前两位恐怕是有些质的不同了，前两位我们称为隐没而需要重新认识的艺术家，关老一直在大家的视野之中，他的成就在今天也是很让前面两位所羡慕，因为他有自己的美术馆，而且关老是一个有战略性的艺术家，包括他的身后事，如何建构一个关山月美术馆，作为艺术家他是有多方面的成就的。

回到他们生活的年代，今天我们重点想说说广东，我自己也是广东人，我觉得广东在 20 世纪的中国，甚至往前推两百年左右的中国都是一个特殊的地方，因为它是唯一"开放"的地方，当这个国家和民族走向弱势的时候，广东这个地方提供了很多和外界交流的平台，所以在很多文献中，我们可以看到广东所具有的不仅仅是商贸的交流，同时在那个时候有一个相对自由的艺术的交往空间，更何况岭南画派的这些前辈又从日本和各地带回来一些新的思想。所以那个地方有一种非常有意思的状态，李公明老师曾说："一般说来广东很少有彻底的保守主义者和彻底的激进主义者，画坛上也是如此，他们凭着一种直觉的敏锐力把握着一定的尺度。"我觉得这句话还是非常有深意的。我有时候拿这句话衡量我自己是不是在骨子里很有广东人流动的特殊的

图1

写生年代	画家	路线	此阶段的代表作
1954年	赵望云	由潼关经八达岭、张家口、大同至内蒙草原	1. 鞭店子 2. 蒙古人
1941年5月初-1943年11月	张大千	成都（率飞、兰州-河西走廊）与孙宗慰合、重庆、成都-西安-兰州	临摹敦煌壁画的作品居多
1941年4月底-1942年9月	孙宗慰	重庆-成都-西安-关水-兰州-西宁-皇-张掖-武威-金昌-宁-兰州-张掖-酒泉-飞机-重庆-西安-西宁	临摹壁画、关于西北风光的速写（是但经的创作成稿）、油画、水彩
1943年夏-1944年初，同年6月-1945年2月	吴作人	成都（通起雲公关山月、可楼乔）-西宁-兰州-敦煌-成都、雅安-康定-昔贡-玉树	祭青海、裕固女子舞蹈等等
1943年7月-1945年冬	董希文	重庆-敦煌-南疆公路（河西走廊）-敦煌-兰州	郑连拔牧、居民跳月、苗女起舞等等
1943年	关山月	出入河西走廊，滞留敦煌二十多天	华山、河西走廊、祁连山、临摹敦煌壁画
1943年	司徒乔	新疆等西北地区	维族歌舞、西北风景等
1946、48年	黄胄	西北地区（跟随其师赵望云）	沧藏风情，多为速写人物画

图2

图3

尤其与北京不一样的一种血脉里的态度，比如说很务实，我们需要落地，需要在有限的时空中发挥自己的能量，我觉得关老恰恰给我们提供了很多这样的信息。

具体到写生还有可说的吗？因为近年写生变成一个老话题了，当写生慢慢在画家那里变得陌生的时候，好像做美术史研究的人开始把写生作为特别有趣的话题在反复陈说，包括北京画院美术馆从董希文先生、吴作人先生开始研究那一代人的写生以及自然生态和创作的关系等。写生在我们都习惯于拿相机的21世纪中它到底还有什么作用？生活中讲，我不知道在座各位老先生有什么体会，年轻人经常一块聚会吃饭的时候你会发现每个人拿着一个手机，在和很远的人聊天，而对面的人却被冷落了，这就是生活中我们已经习惯于举起相机，不习惯用眼睛在当时当地体会那个最直观的感受。

关山月先生的好友庞薰琹也是我们关注到的一个20世纪的了不起的艺术家，他在给他的展览写序言的时候，不仅提到他对于对象的热爱，还有在不同对象面前他有一种"变"的热情和"变"的能量。

对于写生，那一辈人，尤其在20世纪40年代为什么有这么多人往西部去，可以把这个事情再还原到当时所谓的西学东渐过程中。有很多学科进入了中国，比如社会学、人类学，其实当时这些学科在西方恐怕也是要解决的实际问题。比如很多西方国家有殖民地，面临着要解决当地的土著人群与他们的关系问题，其实有些学科的生成恐怕是有些实用的价值，但是这些概念到中国来，当年一代的知识分子有些不同的回应，如果说我们视野稍微往边上靠一

靠的话，你会看到包括民间的文学、艺术、音乐甚至建筑，这些老先生当时是在同一时期开始关注了跟本土有关系的很多事情。我想当年的关山月先生以及我们看到的庞薰琹、梁思成等，他们去那些边远的地方做那些事情，其一是有急迫感，因为很多外国人对于中国的认知甚至比我们还强，还有一种是他们发现这块土地上有很多有意思的事情需要了解与发现，那是世界文化中宝贵的东西。

图 5

这是在北京画院美术馆正在展出的张光宇先生的民间情歌的展览（图1），今年张光宇变成一个新的热点，到我那儿展览已经是今年在北京的第三次展览，我只展览了他的"民间情歌"。在 20 世纪 30 年代他收集了大量的民间歌谣，他把它们配上插图进行了出版，我们也把它们还原出来展出。研究他的时候，我们也感受到了那个时代是一群人，而且是一个文化阶层对于这片土地的一种关注，写生我觉得是当时的一批画家对这件事情的一个回应，至少从一个角度我们可以有这样一个感受，尤其是当时又赶上战争的问题、抗战等，也使这些人有机会，也是各种事情促成了他们去西部进行这样一次学术性的工作。还有很多比我还要年轻的学妹在她们的论文里谈到了这个问题，我摘录了上海美术馆策展人李凝早年做的梳理工作，我们也做了补充，以一个表格来关注当时从赵望云开始很多先生去西南、西北写生的状态（图2）。

图 6

回到作品本身，其实刚才说到了"变"的问题，关山月先生确实是一个因对象而变的艺术家。举两个例子，这是我刚刚去美术馆拍的照片（图3—4），比如说面对这样少数民族服饰的时候，他可以有两种不同的画法，为了表述他的态度，这样一条裙子从勾线、染色开始，细致入微。

图 7

图 8

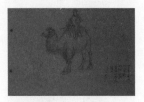

图 9

图 10

图 11

本来针线总牵连,
如何今日两无缘;
妹是针儿哥是线,
针儿须待线来穿.

图 12

当他想陈述她们要行走的时候,裙子已经变成了墨骨画法,而且一道一道的线条已经不仅有动势的概念,而且把形也解决掉了。关山月很有意思,他在细微的地方有自己完全的游戏的能量,而且能有自己的解决方案。

我做了一个小小的对比,左侧的图是关山月的(图5),右边的是庞薰琹先生的白描(图6)。大家可以看到这两张画,两个心态、两个状态,面临的对象服饰是相似的,庞薰琹先生从工艺美术出发,受过一定的西式美术教育之后,那个线条和中国古人画白描是不一样的。要看原作的话,中间部分是粗线条的,两边会慢慢细,他要这个拱线的透视感。当然关老的这一件就画得更为率真,而且结构上已经完全进入了一个放任自如的状态。

对于敦煌的认知,关老也有自己的玩法,我觉得看了今天的展览,最大的感受是他没有进入对简单物象的临摹,而是用他自己的方法进行了研究。

最后想说的是骆驼,如果说人的话,有太多的老师叙述了,我对他画的骆驼有点兴趣,这是关老的作品(图7),非常帅气的用笔。在他们同往西北的时候,吴作人和关山月在兰州见了面,更有趣的是他们俩坐在骆驼上互相画了画,这是吴作人画给关山月的(图8),这是关山月画给吴作人的(图9)。如果说这次相聚本身是偶然的,那么他们同去西北的这件事,我觉得又是必然的。大家都希望在那里寻找一种新的可能性,而且对于骆驼这个有太多可以比拟、隐喻的动物,他们也做了不同的阐释,包括朱青生先生对吴作人先生的骆驼的概念也有一个说明,他说吴作人先生已经把描绘骆驼回到了骆驼本身,这是吴作人的骆驼(图10)。

当然还有一个刚才我提到的孙宗慰，他更有趣，已经把骆驼画成了一个拟人化可爱的、有趣的动物了（图11），在那样一个西北非常艰苦的状态下，他为什么画了这样的变形的骆驼？他当年是徐悲鸿的学生，他的写生能力和造型能力非常强，为什么画这样的变形，人为什么这样古怪一直是个疑问。

所以写生可能还是我们要反反复复再提起和研究的内容，也许跟那个时候的艺术态度有直接的关系，今天再去研究它，可能别有一番风味。李伟铭先生也强调了写生在关山月作品中的地位，他很冷静地强调了，他说这并不是他确立自己语言表现模式和艺术魅力的依据，但是我们又不能说我们研究写生就把它放大。

最后想说的是，因为20世纪对我们来说还是一个有温度的历史，我们还有机会看到很多东西，包括刚才刘曦林老师给我们提供的那么真切的信息。在这样一个多元化的视野里我们如何面对写生这件事甚至绘画这件事情，在今天它还有多少生存的可能性和延续其发展和创新的可能性，也是我们非常关心的问题。无论如何对于现场、对于最真切的感受、最直观的认识以及用一种艺术的形式加以表现，这件事本身我想是有长久生命力的。

最后给大家放一张张光宇的民间情歌的绘画（图12），也是中国人最喜欢在艺术中做减法的实例。图中只有一根穿了针的线。民歌的文字是 "本来针线总牵连，如何今日两无缘；妹是针儿哥是线，针儿需待线来穿"。虽然它说的是一个两情相悦的事情，但是作为美术史的研究学者，我们很希望串联起我们眼前的历史和身边的世界。

谢谢！

学术主持冯原：谢谢吴洪亮馆长的发言，吴洪亮老师其实本身就运用了比较宏大的人类学背景来透析关山月先生，从这个角度来讨论关老如何进入到写生，以及写生在这个过程中如何演化的历史。我想这个人类学和社会学背景的指出，对我们认识整个西学进入中国之后以及引起中国艺术家的反响还是有一个启示性的作用。

吴洪亮老师专门提到了统计表格，我叫作"写生统计学"，表格里统计了赵望云及其他几位老先生写生的几个主要数据，包括旅程、作品数量、到达地、出发点，非常有意思，看上去是一个里程表，实际是折射了一个观察，最后讨论了骆驼，讨论了三个人画骆驼的关系，给我们反映了一个画家背后的理念的来源以及大的目标的关系，谢谢吴洪亮老师。

学术主持李一：下面请万新华先生发言，发言的题目是"关山月东北写生之考察——兼及傅抱石、关山月相互之影响"。

南京博物院艺术研究所副研究员 万新华
Associate Researcher, Nanjing Museum Art Research Institute
Wan Xinhua

万新华：我这篇论文本来是为南京博物院 2011 年"傅抱石、关山月东北写生五十年纪念展"而作，但后来因展厅改造而推迟。

1961 年 6 月，在国务院办公厅的安排下，傅抱石、关山月到东北进行写生，是中国画界一件比较重要的事情。其实，它的背景本来是他们商定共赴北京开会期间修改《江山如此多娇》，后周恩来总理考虑到政治因素而取消，就安排他们到东北写生，主要任务应该是描绘新中国东北老工业基地的建设，当然兼顾了东北的自然风景。

在东北写生的过程中，关山月主要画了两部分内容，其一是自然山水，其二是以煤都、钢都为特点的东北工农业生产建设的社会性题材。

图 1

图 2

譬如《长白山林区》（图1），在表现长白山林区时，关山月引入了西方焦点透视式的写生结构，利用了近大远小的原理，加强了近景树木的特写表现，缩短了画面与观众视觉的距离，也使传统绘画在新的结构中呈现出新的意味。再如，在表达长白山天池的过程中，他基本上依靠了原先笔墨比较泼辣的作风。在创作中，他和傅抱石经常商量。傅抱石也有《天池林海》，基本以一个长卷的形式来表达的，而关山月画了一左一右两个山，就是天池的两个部分。

我特意排在一起，和关山月的作品放在一块，主要是想探讨接下来要谈的一个问题。当然比较而言，东北写生对傅抱石后来的创作的影响更大，因为傅抱石擅长画水，他在现实生活中看到的瀑布和他以前在重庆时期就擅长的画水技巧结合在一起，所以他的东北写生对他创作的影响比较大。相对关山月来说，影响并不大。

关山月的另外一个题材就是反映工农业生产建设的社会性题材。在山水画融合工农业题材的努力，关山月明示了现代山水画的一种符号、一带潮流发展的规律。譬如《煤都》（图2），关山月强调了写实主义语言直观的视觉再现功能，对景写生、自我调节，同时在描绘大自然的体积结构和空间氛围中又突出了笔墨、线条的节奏性，赋予笔墨更有实效的表现力，这种在形式探索方面的收获充分显示了他对传统笔墨形式的突破与创新。

刚才，我讲了很多写生中的具体实例，再来看他的写生稿和创作的对比关系。一般来说，他在写生过程中收集素材，在现场基本完成了一种构图，傅抱石也是如此，但关山月有时还现场创作。

今天，我借此议题主要想表达 20 世纪五六十年代开始的号召中国山水画家走向社会，走向自然的一个特定的艺术现象。原来中国画的传统创作方式是书斋式的，就是关在门里慢慢画，但是五六十年代以后，中国画创作发生了一种重要的变化，画家们需要走向自然，走向社会，傅抱石如此，关山月也是如此。以前，其创作过程多在书斋和画室完成，50 年代以后，由于文艺形式的变化，中国画家在政府的倡导下走出画室共同参与写生的行列，相互切磋，研讨画艺，相互影响。同时，在政府部门的赞助下，相关画家集体合作大型布置画，其创作状态已然发生显著变化。一般而言，画家们经过酝酿、协商、研究讨论，阐述了一个明确的主题，然后再分工收集形象素材，写生构思，再到联合创作。其创作过程中画家往往会发挥合作优势，在笔墨上淡化个体表现，融个人风格统一于总体风格之中，这在探讨《江山如此多娇》之时可能就会涉及这一点。

我考察过江苏省国画家的创作，曾经谈到了一个问题，就是 1958 年，画家们在一系列集体创作实际之中对后来绘画成熟风格之间的同一趋向，就是一个地域性绘画风格产生同一趋向的形成产生了不可低估的重要作用。显然，这种状况也大量存在于画家的集体长途写生当中。

因为是结伴写生，傅抱石、关山月一路走一路画，一起观摩探讨，多有合作。后来，傅抱石在一篇随笔中说："在我们近四个月的活动中，只要有所感的话，就随时把自己的意见提出来交换、研究，有时候讨论讨论，这是我们认为最有意义的画。"这种状态和 1949 年以前包括更远古的画家的创作状态相比发生了一些变化。

在写生途中，傅抱石、关山月也有合作，如《千山竞秀》（图 3），尽管在笔皴墨法和风景图式的结合上，两人都显示出自己的风格和不同的追求。但若将其写生作品进行具体的比较研究，无论是具有俯仰变化的视角再现，还是近距离特写镜头的构

图截取，其作品有着许多相似之处，还出现了很多同一景点、相同角度的写生作品，不难发现两人相互之间的影响。

追究原由，傅抱石关注过日本美术，关山月师从高剑父，也关注过日本美术，这成为他们融合和互相影响之间的沟通的桥梁。我们看具体的作品。

如傅抱石的《天池林海》，他曾经在东欧写生过程中把这种描绘、积墨表现树叶质感的那个书法发挥到极点了。在东北写生的时候，他更进了一步，但是关山月在写生的过程中对他的启发还是相当多，如《长白山林区》。

再看傅抱石的《绿满钢都》（图4）、关山月的《钢都》（图5），从整个氛围到若隐若现的笔墨表现里面的相似性。又如傅抱石的《煤都壮观》（图6）、《煤都一瞥》（图7）和关山月的《煤都》（图8）也大体一致，但笔墨技法还是有明显区别的。这里，我们不难发现，傅抱石、关山月在取景视角、构图章法、笔墨技巧等方面都显示出一定的同一性。

当然，两人的手法又不完全相同，傅抱石着眼于画面整体效果，弱化线条，注重笔墨氛围的营造，强化水墨渲染，写意性更加充分；而关山月则写实性更强，有意识地增加远景内容，画面关系以科学的透视学为依据，透视感明显，并凸显明暗体积和光影效果，笔法刻画周到细致，诸如房屋、点景人物等细节性东西交代得更加清楚。

总之，傅抱石、关山月在东北写生中互相切磋、共同探讨，在互相对比、互相补充的情况下逐步完成画面形象的创造与生成，绘画风格不断相互影响，在一定程度上算

图 3

图 4

图 5

图 6

图 7

图 8

是一种互动的"创作"。

但平心而论，傅抱石若干具体技法对关山月的影响来得更为明显，尤其表现在画面视觉元素的选择与取舍、画面意境的刻画与营造上。我们在一一比对的欣赏和分析中，即能真实地感受到这一点。

这里，我在这个过程中考察这个问题，不是过分追究谁学谁的事情，而是强调1950年代整个山水画写生后，这种长途集体相互切磋的写生对后来比如新金陵画派等共同风格的形成，当然，不仅仅是新金陵画派，可能广州也有，上海也有，西安也有，这个议题可以深入地进一步探讨。

不仅如此，我列举一下关山月对傅抱石在一些题跋遣词造句上的吸收，关山月创作时题跋遣词造句也或多或少地学傅抱石的语气。我标注一前一后，哪个人在前哪个人在后，无非也进一步说明互动的现象。当然，这里不是武断地判断一个画家的创作过程，凭这个现象，希望我们再深入地研究它。

谢谢大家！

学术主持冯原：万老师主要以60年代初关山月与傅抱石的东北写生之行作为考察对象，然后把写生的问题纳入新中国整个美术发展的脉络之中。1958年之后和60年代初期，集体性的写生以及外出写生大规模发生，我想，未来可能还有很多新的研究会进入这个领域。他还用对照法来分析两个人的互相影响，而且在对照的结果中看到傅抱石对关山月的影响似乎更大，他都一一列举了图像上的证据。谢谢万新华老师的发言！

李一：下面请第六位发言人刘天琪先生，题目是"生面无较再别开，但从生处引将来——关山月西北旅行写生及相关问题"。

西安工业大学艺术与传媒学院副教授 刘天琪
Associate professor of School of Arts and Communication, Xi'an
Polytechnic University Liu Tianqi

刘天琪: 各位专家好！这篇文章是和我的老师程征先生讨论并由我执笔完成的，主要讨论一下关山月西北旅行写生和相关的问题。

旅行写生是关山月一生中最重要的撷取绘画素材的方式，是其艺术人生重要的组成部分。西北艺术写生是其壮胸怀、开视野之旅，对其绘画风格、思想形成有重要的影响。这个话题的引出其实是近现代中国画从古典形态向现代形态转变中的一个重要学术例题。在这个转变过程中，大致有四种类型：一是以齐白石、黄宾虹为代表的传统精进式；二是以徐悲鸿、蒋兆和为代表的中西古典融合式；三是以林风眠为代表的中西现代融合式；四是以赵望云、关山月等倡导并身体力行的直面现实的艺术写生式。尽管这四种形式目前学界都存在一些争论，但我们不可否认的是，每种类型都有领军者，成为近代美术史序列中不可替代的代表人物，甚至成为艺术大师。以赵望云、关山月倡导的以写生为主的"新"中国画，不仅把以往贵族式的殿堂艺术带入平民百姓生活，让中国画这一古老传统第一次真正面对最为底层的大众，同时也拓展了中国画新的审美范畴和题材范围，在"为什么画"、"怎么画"这些最原初最根本的问题上，对中国画做了全新的审视和阐释，影响和改写了近现代中国美术史发展进程。赵望云后来成为长安画派的开创者之一，而关山月也作为岭南画派第二代领军者，留名青史。

那么到底是什么样的机缘让赵望云和关山月到西北做艺术考察呢？

从美术史上看，画家旅行写生并不是什么新鲜的事。但画家能以现实社会的状况为写生对象，反映最为底层百姓的生活状态，反映劳苦大众的喜怒哀乐，则是中国美术史上破天荒的大事，更是改写中国美术史里程碑式的重要事件。关、赵二人的艺术

以此为起点，为人生而艺术，不是为艺术而艺术，改变了以往中国画多为私密性的、把玩式的、自我陶冶型的特征，选择公共场合，面向劳苦大众。我把二人比较一下，历史选择关、赵这样的画家，并以现实写生成为近现代美术史不可越过的人物，二人的确有诸多的相似之处：

第一，家庭出身。都是平民家庭出身，从小喜欢艺术但却因为家境原因没有得到更好的艺术教育。

第二，外出谋生，遇到影响和改变自己一生的人。赵氏是表哥王西渠、国民党高级将领冯玉祥等；关氏则是恩师高剑父先生。

第三，影响并改变他们一生的人，都是关注民生，同情底层民众的具有朴素人文情怀与朴素民族情结的人。

第四，关、赵接受并践行这样的民本思想，成为二人在重庆画展上的相识、相知到结伴西北艺术写生，并成为终生艺术知己的最重要基础。赵望云说他从来不画官老爷那样的人物，而画普通百姓，倡导并遵循艺术不是产生在"象牙之塔"，而是产生在"十字街头"。关山月的艺术思想来自老师高剑父的"新国画运动"。高氏提倡描绘民间疾苦，画那些难童、劳工、农作的人民生活等，认为那此啼饥号寒，生死不得或终岁劳苦、不得一饱的状况，正是绘画的最好资料。

此外，如果说老师高剑父把汽车、飞机等现实中的物象纳入传统中国画的图式范畴的话，那么关山月则更加关注民生，关注劳苦大众的生活现实，从而发展了岭南画派的艺术思想，有重要的贡献。我个人认为，从古典向现实，从题材到式样创新，关氏比乃师更加彻底、全面，比老师有更大的进步。

有这些契合点，关、赵二人的友谊也就不言而喻了。有两张图片，不仅可以印证两人的友谊，也能感受二人的艺术相通之处。

第一张，1942年两个人在重庆，赵望云先生送给关山月的照片，上面有"山月

我兄存"几个字。这张照片是关山月先生家里保存的，赵家现在已经没有这张照片了。

图 1

第二张，照片时间是 1941 年，两人相识不久，在重庆一起切磋艺术时候的一张场景照（图 1）。

两个人既有这么多契合点，绘画题材上一定有一些相关的。关山月的《三灶岛外所见》，描绘抗战时局，受老师高剑父影响，关注时局、民生。另外关氏的《侵略者的下场》、《手绞草鞋绳》，也是关注民生现实的，就像今天的相机一样把它记录下来。还有，关氏画的《今日教授之生活》，是描绘当时生活场景。还有《中山难民》，相当于《流民图》一样有价值。

赵望云也是这样，他最重要的作品就是农村写生。他1939 年开始创作农村写生相关作品，这些作品的关注点和关山月先生基本是一样的。

那么两个人是怎样相识的呢？ 1940 年关山月先生离开老师，到战地写生宣传抗日，一年多以后（1941 年），他在重庆搞展览认识了赵望云。关山月回忆说："我跟赵望云的友谊可以追溯到四十多年前（1941 年）。"他说"我们一见钟情、一见如故"，就是指二人有相同艺的术理念和艺术经历。因为这种相关关系促使两个人到了西北艺术写生。关山月在重庆展览之后又到成都再展，我们看到的照片就是他们两个在重庆时候的照片。1941 年因为冯玉祥受国民党排挤，他所创办并由赵望云主编的《抗战画刊》因故停刊。赵氏就尝试走职业画家道路。赵望云与关山月分别之后，就决定到河西进行艺术写生，这是赵望云的第

一次西北写生。1943 年初春，赵望云携西北旅行的作品回到重庆，恰好关山月也从西南旅行写生回来，因此二人就在重庆黄家垭口"中苏文化协会"先后举办个人写生画展，引起极大的轰动。郭氏欣赏关氏、赵氏合作《松崖山市图》后，作长诗来赞颂，附以长跋："望云与山月新起国画家中之翘楚也，作风坚实，不为旧法所囿，且力图突破旧式画材之樊篱，而侧重近代民情风俗之描绘，力亦足以称之。此图即二君之力作，磐磐古松破石而出，足以象征生命力之磅礴。劳劳行役咸为生活趋驰，亦颇具不屈之意。对此颇如读杜少陵之沉痛绝作，为诗赞之。"

赵望云、关山月在重庆举办个展不久，赵氏便鼓励关氏也到西北旅行写生。此行共有四个人：关山月、赵望云、李小平（关山月妻子，后改名李秋璜）、张振铎。

关山月说："当时我们都很穷。赵望云说西北有他的熟人，提议我们到西北去旅行写生。这样，在 1942 年春（关氏记忆有误，应该是 1943 年春——作者注）先到西安，又从西安到兰州，在西安和兰州一起开画展，筹划盘缠。之后，我们一起骑着骆驼，以西瓜当水，锅盔作粮，在河西走廊的戈壁滩上，走了一个多月，出了嘉峪关，登上祁连雪山，当我们来到敦煌这一艺术宝库的时候，正值张大千刚刚撤走，而常书鸿则刚到任，临摹条件异常困苦。"

赵望云回忆："为筹集旅费，我们在西安东大街青年会举行了三人联合画展，展出的作品以关山月最多，张振铎次之，我的最少。"

为什么关山月作品最多呢？据当时的一个老先生回忆说，当时希望关山月筹措更多的资金、更多的钱能和赵望云一起到西北旅行写生，所以关山月的作品卖得最多。时人戏称为"赵、关、张画展"，这是画展时候的照片（图 2），中间的就是关山月先生。这张图版是李小平曾经在敦煌摹的一张画《献花女》（图 3），发表在《雍华》图文杂志上，也是目前我们能见到李秋璜女士发表的最早的一张绘画作品。《雍华》图文杂志是赵望云先生于 1946 年在西安办的一本图文并茂的期刊，前后只出版了八期。从我本人的查询情况看，这份期刊非常少见，李小平女士发表的这个图版应该多数人没有见过。

关山月与赵望云、张振铎分手后，又不顾严寒，与妻子远赴青海塔尔寺写生，直到 1944 年春才回到成都。就在这一年的年底，关氏在重庆举办写生画展，画作中除敦煌临摹作品，还有大量的西部民族风情写生作品。郭沫若再次激赏，在诗堂上连题六首诗："生面无须再别开，但从生处引将来。石涛珂壑何蓝本？触目人生是画材。""画道革新当破雅，民间形式贵求真。境非真处即为幻，俗到家时自入神"，而且有题跋"关君山月屡游西北，于边疆生活多所砺究，纯以写生之法出之，力破陋习，国画之曙光，吾于此为见之"，对他评价非常高。李伟铭老师评价："关氏是在抗战的烽火中步入画坛。所有这一切，无疑在很大程度上决定了关氏艺术选择的价值形态及其审美特质，他所反复强调并在实践中获得证验的'不动便没有画'的艺术观念，既可以视为高氏的'艺术革命'理念在新的文化情境中的发展，而且他所拥有的似乎始终没有'烂熟'、似乎始终处于探索状态的表现程式，也可以看作他所信奉的'笔墨当随时代'这一原则的新的诠释。"

图 2

图 3

赵望云为什么和他有相同之处呢？比较赵望云的《边塞风光》和关山月的《蒙民游牧图》，可以看出两个人的绘画手法几乎是一样的，如果不标明的话，人们不大分得清是谁画的。这里边还有一个相关问题，就是赵氏、关氏在人物绘画方面受张大千先生的影响问题，待日后有机会再深入研究。

本论文同时也讨论了另外一个比较有学术价值的问题，时间原因，我只简单提一下，就不展开说明了。这个问题就是通过关山月和赵望云到西部写生，来关注近现代美术史上画家与发现西部的问题。画家几乎与中国文物考古学

者同时进入以敦煌为中心的"西部"，画家在"发现西部"过程中起到了重要的推动作用。甚至可以说，如果没有画家来临摹敦煌壁画并做相关的艺术展览，那么对敦煌的认识和研究不会那么快和深入，画家的举动有重要的传播学上的意义。这个问题现在也引起了许多学者的关注，希望我们在座的学者包括像我这样的小辈学者以后多关注一下。

我的发言完毕，谢谢！

学术主持冯原：谢谢刘天琪老师的发言。

前半段发言中我们看到不少学者都把关山月先生的早期做了一个对照性的比较，比如把关山月的旅行写生和傅抱石的关系做了一个分析，60 年代初期是东北之旅，这次是讨论赵望云和关山月在 40 年代的西北之旅，这样众多的研究都指向了一个关注点，一方面是在那个特殊年代，30 年代以来，在人类学背景下，西北或者是中国西部包括敦煌如何纳入艺术家视野之中，他们之间的相互对照现在成了我们要关注的类型。

所以在这种情况下刘天琪老师提出了四种中国画转型的类型进行对照和分析，这四种类型都分别衍生出了各自的领军大师和领袖。在这个其中，我们看到通过对众多的 40 年代关山月画展的分析，都讨论到一个关键人物就是郭沫若。新中国成立之后关山月为什么会走上一个更加受到重视和发展的道路，和 40 年代郭沫若的赏识应该有内在的关系，这在许多的关于对照式研究中都逐步把信息揭示出来了。

学术主持李一：下面请岭南画院的研究人员赖志强先生发言，题目是"万里都经脚底行——关山月的速写艺术"。

岭南画院研究人员　赖志强
Research Fellow of Lingnan Fine Arts institute　Lai Zhiqiang

赖志强：各位专家、各位前辈：大家好！我叫赖志强，来自岭南画院。这篇文章是我和关坚先生合作写的，题目叫作"万里都经脚底行——关山月的速写艺术"，标题取自关山月先生的一首诗里的一句。关山月一生写生无数，大江南北、名山大川都留下了其观察自然、体验生活的足迹；在不同时期，甚至远涉南洋、欧洲和北美诸地，留下了大量反映当时当地风土人情的速写作品。关山月是一位现实主义的艺术家，步入艺坛之初就以现实主义视觉描绘周遭的世界。他是其老师高剑父艺术理念——"眼光更要放大一些，要写各国人、各国景物；世间一切，无贵无贱，有情无情，都可以做我的题材"的有力践行者。

下面我们看看他在不同地方所作的速写作品图片：

这是他去澳门时候的速写作品，《中山难民》也来自于这些速写（图1—2）。

这是他西北之行的速写作品，描绘贵州的民风（图3—4）。

西北之行，关山月画了大量的速写，对关山月来说有着非常重要的影响。他淡化了高剑父技法的影响，也淡化了临摹的痕迹，关山月学会了以自己的方式来观察、表现大自然和现实生活。另外一个方面，对于习惯了南方景观的关山月来讲，首次西南西北之行获得了多种地貌和少数民族奇异风俗的视觉体验，对于促进关山月的绘画语言的转变以及他人生中最重要的一个艺术理念"不动我便没有画"的来源非常重要。我们也要注意这样一个艺术现象，抗战时期沿海一带相继沦陷，沿海居民大量西迁入内地，很多画家都迁徙到重庆、桂林、昆明、成都等西南、西北大后方城市，这给很

图1

图2

图3

图4

图5

多艺术家带来了非常重要的影响。这使画家们获得了领略西北崇山峻岭、荒漠草原等新的机会，也获得了新的视觉体验，这给画家以现实的姿态转向真山真水的探索带来了新的契机，也促进了中国现代美术的变革。而关山月，正是这一潮流的参与者。

西北写生对关山月的影响是持续的。我们可以他画的马作为一个分析的例子。在西北他画了很多马，为了表现马的动态，即便在很小的纸上也反复描画，画马锻炼了他的表达（图5—6）。我们看到早年的时候在西北写生画马，为他以后的创作带来了非常重要的影响。1963年创作的《快马加鞭未下鞍》就得益于西北所画的速写（图7）。关山月晚年接受采访的时候曾经说过《快马加鞭未下鞍》创作的时候画了很多飞奔腾跃的骏马，他都是信手拈来的，马的形态各异，完全有赖于当年他在西北对马的细致的观察、分析和认真的写生。这是一个很重要的图像来源。

结束西北之行后关山月去了南洋。这里有一点比较重要的就是，他之前在西北写生的时候就临摹过敦煌壁画，他就将敦煌临摹壁画的经验运用到描绘东南亚那些民族当中去了，描绘皮肤黝黑的东南亚人，就用敦煌的技法。

下面我们探讨一下关山月对于速写的观念，这是来自于他的一些文章。他说过："搜尽奇峰打草稿只是创作的预备，为的是认真观察，加深记忆。我坚信生活是艺术创作唯一的源泉。没有生活依据的创作，等于无米之炊，无源之水。生活的积累，是创作的财富。中国画最大的特色，是背着对象默写的，不满足于现场的写生，现买现卖的参考，如写文章一样，若字句都不多认识几个，只靠查字典来写

作是不行的。所以必须经过毕生的生活实践，通过不断的‘四写’（即写生、速写、默写、记忆画）的手、眼、脑的长期磨炼，让形象的东西能记印在脑子里，经过反刍消化成为创作的砖瓦，才能建成高楼大厦。”他又说：“中国画家一方面要在生活中多写生、速写，对运动中、变化中的对象要有敏锐而深刻的观察和把握，要善于概括地抓住客观对象的重要特征和内在联系，使客观对象活在自己的心中，这样才能做到‘胸有成竹’、‘意在笔先’；另一方面要加强对传统绘画的学习和研究，充分认识和把握中国画重视运用具有独特美感及趣味的线条和笔墨，以线写形，以形传神的造型规律，把客观对象的强烈感受通过提炼、概括的方式表达出来。”

图 6

图 7

可以说，刚才说到的《快马加鞭未下鞍》就是一个有关速写与创作之间关系的典型例子。下面还有一段话，似乎是矛盾的。

图 8

他说：“我经常在车上画速写，目的是把自己的感受记录下来。我画过大量的速写，但在创作的时候我很少直接用来参考。我只是通过写生来分析物象，认识生活。经过大脑消化后，做到心中有数，创作中才能更主动、更自由地表达自己的感受。”这看似矛盾的话语应该是这样理解的：只有当艺术家对物象反复描绘，做到了然于心，在开展创作的阶段即便不用参考此前的速写也可将物象形神兼备地描画出来；这使艺术家超脱了物象的局限，在艺术创作中于脑海里自由地提取所需的形象，从而使艺术创作获得更广阔的自由空间。显然，关山月在长期的速写实践和探索中，获得了这种自由。

下面说一点题外的话。我们在查找资料的时候发现，关山月的史料还是有一些发掘空间的。现举两例，一是关山月发表在上海《永安》月刊的南洋写生作品。关山月在南洋回来半年以后，发表了其中一幅作品在《永安》月刊上。这本《永安》月刊现在被很多人遗忘了，事实上这本杂志刊登了很多有关岭南画派、近现代广东的美术史料。《永安》月刊是上海永安百货公司在 1939 年创办的，十年间一共发行了 118 期。关注广东美术的人可能还是要关注这本《永安》月刊（图 8）。另一例子是一件关山月的雕像。我们现在在中国美术馆展厅里看到雕塑家潘鹤所做的关山月头像，我在查资料的时候也发现，1936 年 7 月第 3 卷第 3 期《青年》半月刊"中国雕刻师协会第一届展览会特辑"上，一位名叫丁祖荣的雕塑家曾经为关山月做过一个头像。这是我对关山月速写和有关史料的一点浅见，请批评指正。谢谢大家！

学术主持冯原：谢谢赖志强先生的发言，他主要讨论了关山月先生的旅行与写生之间的关系，前面几位老师已经讨论过，这次赖志强先生把关先生的速写具体拿出来做了逐一的交代和分析，让我们更加清晰看到了关先生非常小品或者素材式的速写的图像。谢谢赖志强先生。

学术主持李一：下面请美国马里兰大学博士朱晓青女士发言，发言的题目是"海外学者对关山月艺术和绘画的评论及评价"。

美国马里兰大学博士、乔治梅森大学教授 朱晓青
Doctor of University of Maryland, America, Professor of George
Manson University Zhu Xiaoqing

朱晓青：各位前辈、同行：下午好！

首先我要感谢主办单位关山月美术馆对我的邀请，昨天看了关山月精彩的展览受益极深，也激发了我继续研究关山月的兴趣。我刚刚涉及关山月先生的研究，今天看到国内学者的广泛丰富的研究，我的文章中如果有论述不当的地方请多多指教和批判。

海外研究 20 世纪中国美术学科的奠基开拓者苏立文教授（Michael Sullivan）是第一位在他的书里写到关山月先生的学者。早在 40 年代抗战时期关山月先生和苏立文教授在成都就有来往。关山月先生曾是苏立文教授的中国画老师。苏立文教授对关先生的回忆就是在上课前不是学生为老师研墨，而是关先生亲自为他的英国学生研墨，被苏立文教授的中国太太吴环看到了，苏立文教授挨了夫人的骂。虽然作为这一研究学界的晚辈没有这样的幸运见到关山月先生，但关先生谦和宽容的文人艺术家的气质跃然纸上，栩栩如生。

苏立文教授早在 1956 年就这样写道关山月先生："高剑父众多学生中，要数黎雄才、关山月最重要。关山月有关战争的画，以及西藏、敦煌、西部部落景观的画，都表现了他有意识努力融合东西风格；看上去这些画有些让人感觉造就，但他有时也会让人耳目一新，比如这一张风景小画，让人感觉是愉悦随意的创作，在这一时，刻意合成的意向似乎暂时忘却。"

这张小山水画，苏立文先生在他的几本有关 20 世纪中国画的著作里都引用过。这幅画是 1945 年在成都关先生亲自为苏立文先生画的并为苏题字。苏立文先生是这样回忆的："关和我互相交换课程，他教我绘画，我教他英语。我曾看到这幅画的

另一个版本，很欣赏。但画家本人也喜欢，不能割舍，所以就画了这幅送给了我。"苏立文先生给这幅画题名为"河上的水车与鹜"，至今收藏。

　　美国堪萨斯大学斯班瑟艺术博物馆也收藏了两幅关山月先生40年代的山水画作。原为范维廉先生（William P. Fenn）收藏，后捐给斯班瑟艺术博物馆。其中一幅是1944年在成都关先生特为范维廉先生画的小山水，题名为"水上之舟"，关山月在画上为范维廉先生题字里并自称"岭南关山月"。博物馆出版的馆藏画册中复印了此画，并介绍关先生。其中除了提到关山月与岭南派以及高剑父的关系，特别强调关先生是岭南派中较出色的画家之一。苏立文先生在他九十高龄写成，并于2006年发表的《现代中国艺术家简历字典》中是这样介绍关山月先生的："关山月，国画画家，岭南派。1940，虽已经教了绘画，但开始从师于高崙，并得名山月。关山月二战时曾住中国西部，主要是成都。1943年临摹了八十余幅敦煌壁画。1946年曾任广州市美术学院国画系的教授和系主任。1949搬到香港，加入人间画会。解放后，回到中国；曾在广州不同的美术院校任教。1983任国家美协副主席。活跃于党的文化政治中。"

　　在苏立文先生的权威巨作，《二十世纪的中国艺术与艺术家》中，着重写关山月先生个人的篇幅不多，但提到岭南派画家和画展时都会有关山月的名字。也提到了关山月在新中国成立后前往香港邀请他的老师高剑父回国一事，关的邀请被高剑父拒绝。

　　以上这件事还是苏立文先生引用了他的学生，也就是这次研讨会邀请来的历史学家郭适（Ralph Croizier）教授亲自采访的材料。郭先生1978年在纽约对高剑父女儿高励华作了采访。据高剑父女儿回忆，关山月曾给他的老师写信，力劝高回归新中国。

　　关山月先生对新中国的热情与期待，以上两位学者都有论述。特别是郭适教授在他1988年出版的《现代中国的艺术与革命：岭南画派，1906—1951》一书中，特别写到作为岭南派的第二代嫡系传人，关先生继承了高剑父倡导的艺术与革命，与社会相结合的主张，从40年代中期开始就身体力行，在西部创作了很多反战和反映西部少数民族的作品。50年代，当许多岭南画派画家转往香港澳门乃至海外时，关山

月看到了新中国的曙光，从香港回到祖国，致力于用艺术服务和贡献新社会。

郭适先生的书是第一部也是唯一一部在北美出版，也是对海外研究岭南派影响最大的专著。郭教授可以称为在海外研究岭南派的最受尊敬的专家。他的书重点于第一代岭南画家——高氏兄弟及陈树人，时间段放在1950年之前。但在他书的结语章节，他着重写到了关山月先生是岭南派中极少几个最终脱离了以高剑父为核心的远离本土的转移，回归本土，也是唯一一位继续致力于把岭南派带到新中国的文化中心，扩大自己在内地影响的最成功的画家。

郭适教授认为关山月的绘画风格在50年代以后逐渐脱离了他的老师高剑父的影响，他的画更加"中国"化了，也更加接近"社会现实主义"。在某些时候，关山月运用这种"现实主义"来描写现代题材，以达到政治宣传的目的，比他的老师高剑父在这一点上远远有过之。比如他在1961年画的鸟瞰抚顺煤矿的水墨画，扩大到了他的老师高剑父主张的但远没有涉及的题材范围。他1971年画的《南方油城》更加致力于反映社会主义建设，画中充满了愉悦乐观的景象。"文化大革命"以后，关山月的画转向于更传统的题材和风格，政治色彩减少。但郭适教授仍然认为关山月是把岭南派关注现实社会的这一特点发展得最为成功的画家。

这时就要引申到在海外研究学者们提及最多的关山月先生与傅抱石先生合作的巨幅山水画《江山如此多娇》。这幅关先生参与的巨幅山水，由于其历史背景、政治原因及其在中国山水画史中前所未有的巨大幅度，当然还有其所陈列在的建筑和所挂的位置，都使任何一位书写中国现代绘画史的学者不可忽略其历史价值和影响。而对这幅画历史背景及其风格、手法及构图研究最深最具体的海外学者就是当前在北美引领中国现代美术史研究的安雅兰（Julia F. Andrews）教授。

安雅兰教授在她的得奖著作《中华人民共和国的画家与政治，1949—1979》（1994）一书中，用了几页的篇幅详细地描写了这一巨幅山水形成的历史背景，特别指出了关山月对此巨幅的具体贡献。她强调整幅画的大部分细节都来自关山月的笔墨，关的更有动态的风格点缀着前景清晰的山脉植被。远山的雪景和曼延的长城都出自关山月的手笔。关山月刚劲的笔墨勾画出的交叉横纵的山脉，与傅抱石细微的笔墨

和略显矜持的全景相得益彰，彼此呼应，使这一巨幅的结构完美地结合在一起。安雅兰还强调这一巨幅在中国画传统里是前所未有的，尤其是其巨大的幅度。就像其入住的建筑一样，其宗旨实际上是西方式的立意。就像 18 世纪和 19 世纪欧洲巨型画一样，两位国画画家的作品需要像里程碑一样，镶在玻璃的镜框里，在一个公共的建筑里永远展出着。

安雅兰指出认识到这幅画在结构和内容上结合了西方的立意是很关键的。《江山如此多娇》可以作为传统绘画被中西传统的融合这一新的手法所有效地取代的一个标志。 这幅画不仅对中国共产党的政权以及奠基人是一个里程碑，而且对当时的艺术政策也是。反右以后，文化政策号召艺术转向国家民族化。这一巨幅在一定程度上也回击了江丰所称的国画不适宜大画作，不适合公众场合的论说。

安雅兰教授认为《江山如此多娇》的格式和材料是中西传统结合的明显体现。虽然是用中国的墨彩在宣纸上完成，以中国的方式装裱的，浆纸作底，用绢镶裱，但却以西方的形式装在镜框里。画中笔法的雄劲和渲染的透视，使其很容易从远处观览。但不管是从尺寸、形状以及比例来看，此画都更接近于 19 世纪的法国画。

安雅兰教授反复陈述，不仅《江山如此多娇》的幅度结合了本土和外来的因素，它的主题也是。值得强调的是此画的基本立意是要荣耀中国，宣传中国像西方一样现代化，就像此画挂至的人民大会堂的建筑一样。但是此画的细节又不容置疑地体现了中国传统，尤其是在诗歌、绘画和书法合为一体上，但是距离西方式的国家民族主义也不很远。

安雅兰反复强调，表面看来这张画是传统中国画表现的极佳范例，但从更深一层地看，在艺术中体现爱国和国家民族主义又是牢固地基于 19 世纪和 20 世纪早期西方对艺术要求的理念。

在本书中，安雅兰教授还提到另一幅带有比较典型的关山月风格的挂轴画，就是 1954 年画的 《新开发的公路》。挂轴的结构正好表现高山峡谷险峻的高度。关用松散的湿墨和细腻的着墨勾画轮廓，以他特有的对渲染透视的掌握，致使景观加深。从

技术角度来看，关结合了传统画家用墨抽象的特点和西方风格中较自然地渲染空间的效果。这种渲染的手法在宋朝的画里虽可以寻觅到，但这种手法在 20 世纪的复兴还缘于从日本传到中国的西方影响。安雅兰在这里特别提到郭适教授在他的书里用众多例据来阐述的岭南派与日本的关系。关山月渲染透视法是岭南派风格的一大特点。

安雅兰教授着重分析了关山月绘画的风格和特点以及在中西手法结合上所作的贡献。很明显以上几位学者都肯定了关山月在风格上吸取了西方的渲染透视收法，希望与中国水墨画的特点相结合，达到水墨画表现现实生活为当前社会服务的效果。

另一位学者梁爱伦（Ellen Johnson Laing）教授也是很早就分析过关山月的绘画风格。在她的书里曾提到关山月 1973 年画的《绿色长城》。梁引用了关先生自己对这幅画的诠释，在这幅画里他采用了油画的技术，用孔雀石色一层一层地给绿色森林上色，达到一种有深度的效果。梁注解说，这种方式也符合了当时倡导的 "科学实践" 和 "西为中用" 的口号。梁认为关山月 1973 年的两幅画《绿色长城》和《长城内外尽朝晖》都是大全景，带有明亮的色彩，积极的构图，边部被清晰的太阳光所带来的高光点缀。

用较多的篇幅也是比较早就在北美重点介绍分析关山月绘画的是美籍华人画家兼学者张洪（安诺德·张，Arnold Chang）先生。在他 1980 年发表的《中华人民共和国的绘画：风格的政治》一书里，张洪引用了九张关山月的画，都是从国内的绘画选集或杂志上翻印下来的。有《早耕》、《新开发的公路》、《万古长青》、《江山如此多娇》、《山雨过后》、《南国油城》、《绿色长城》、《俏不争春》和《山花烂漫》。其中多幅画都被后来的学者所引用。比如《新开发的公路》、《南国油城》、《绿色长城》，更不用说《江山如此多娇》了。张洪也用了比较长的篇幅介绍了关山月的绘画。他主要根据这些画分析关山月的绘画风格。张认为关山月早期的绘画，特别是 60 年代以前，风格带有明显的西方影响，西方的明暗透视在他的很多画里都体现出来，题材也更接近现实和当前社会。张认为在 60 年代初期，关山月的画更趋于传统，转向本土，现实性转弱，象征性更强。张认为在 "文化大革命" 初期，关山月的画很少问世。但他也注意到，在 70 年代初，关的画开始出现并带有明显的政治色彩，比如《南国油城》《绿色长城》和《俏不争春》。但在 1974—1976 年，关的画又受到排挤，远离公众视野，

直到 1976 年四人帮倒台以后。张有意识地把关山月的画分成阶段性。似乎暗示关山月的绘画发展分以下几个阶段：60 年代以前的画带有明显的西方影响，60 年代初期转向本土传统，60 年代中后期（文革早期）冻结期，70 年代早期缓冻期，绘画明显体现政治色彩，"文化大革命"后期（1974—1976 年）再度被排挤，直到"文化大革命"后彻底解冻，全身投入绘画。张洪的这种分期性的分析，过于简单，把历史及艺术家绘画风格的发展视为直线性，局限于他当时的研究资料有限，他引用的例据都是第二手资料，他的论文是 1980 年发表的，当时中国刚对海外开放，张还没有机会发掘第一手资料。

但直到现在为止，在海外还没有一个学者系统地研究关山月的绘画风格和历史。当然海外研究中国现代艺术的历史本身就只有三十几年，从 80 年代初才开始。研究的学者也有限。除了以上提到的几位学者的著作里都相继多少提到关山月先生的绘画，系统的研究还没有人做。至今为止，在海外完成的论文中有写徐悲鸿、林风眠，都出自英国的大学。在美国有一篇写李可染的硕士论文，有人开始研究傅抱石，去年傅抱石的近 90 余件作品在美国的克利夫兰当代艺术馆展出（2011 年 10 月 16 日起到 2012 年 1 月 8 日结束）后又转到纽约大都会博物馆展出（2012 年 1 月 30 日到 4 月 29 日止）。 在大都会博物馆的展出在 2012 年 1 月 27 日的《纽约时报》上有所报道，影响很大，评价也很高。随此展所出的展览画册由耶鲁大学出版社发行，印刷精良，安雅兰和沈揆一教授都分别写了学术文章。在提到傅抱石的时候，关山月的名字总会出现，都是与《江山如此多娇》有关系。

在最新出版（2012 年 10 月上市）的安雅兰和沈揆一教授合著的《现代中国的艺术》一书中，关山月的名字仍然和傅抱石以及《江山如此多娇》同时出现。这本即将成为在美国大学现代中国艺术史课的标准教科书的著作囊括一百多年历史，从 19 世纪末开始到 21 世纪当前，涉及体裁之广，跨越年代之大使其不可能用很多的篇幅分析、描述每一个 20 世纪的重要画家，这也不是这本书的宗旨和目的。所以就要靠年轻的学者写专著论文来完成对一些有代表性的有历史意义的现代画家的研究。关山月的历史价值还有待于海外的年轻学者去发掘。但是近年来，在海外中国现代艺术史研究的学术界，画家的个案研究已不流行，而转向论题研究。

但是在我看来，由于材料不足，在海外对关山月先生陈述最多的张洪先生在 80 年代根据九幅画对关山月的绘画风格下的片面的结论就更加迫切地需要修改澄清。张洪的分析结论是这样的，他认为在面临着新的现代题材时，"关山月几乎是一成不变地转向受西方影响的写实手法。中国的手法保留给象征性的描写。关很少得益于两种方法的结合。他的画要不就是很现代，要不就是很中国。他的现代画不像中国画，他的中国画不像现代画"。很显然，张洪对关山月的绘画风格的总结带有明显的历史局限性和概念模糊性。

其分析定论的片面性是一目了然的。在张看来，"中国画"和"现代"是水火不容的，视"中国画"和"现代"是两个对立面。"中国画"永远属于传统，是"旧"的，无法表达"新"时代。这种概念的模糊在近几年来，学者们已经开始澄清并避免。不容置说，中国现代画，包括水墨画、油画、连环画、民间画、版画等。把中国画和"现代"划分隔开的概念一开始就是错误的。"中国画"和"现代"不矛盾不对立的。带有中国历史痕迹的水墨画完全可以现代化。而我认为关山月先生正是延承了岭南派成立开始的宗旨，改良"国画"，更确切一点是改良水墨画，使得水墨画在新的时代具有新的生命力，表达新的题材，表现新的景观。借用西方的写实手法没有本质上的弊端，水墨画借用了西方的透视法而达到写实的目的，并不代表它就不是中国画了。艺术家互相借鉴自古有之，至国际有之。毕加索借鉴非洲部落面具构图使其更彻底地走向抽象立体主义，是众所周知的。为什么毕加索的借鉴被认为是有新意有创造性，而中国画家借鉴西方的方法永远被一些学者，尤其是在西方的学者认为是缺乏创造性，或者暗示由于水墨画里带有了西方的明暗透视就使其所谓的"中国性"不纯洁了，受玷污了。这种把"中国性"当作一成不变的理念，本身就是概念混淆的。另外一个更尖锐的问题：毕加索向非洲艺术借鉴，被视为有创造性，中国画家向西法借鉴被视为缺乏创造性，这里面有没有暗示着殖民和被殖民、先进与落后、主仆高低等级理念的根深蒂固：西方是"先进"的，代表"现代"的，所以向西法借鉴，代表了"落后"，而向"落后"借鉴代表了"开明"和"进步"。这种概念暗示无形中就给艺术量定了上、下等级之分，划定了先进与落后、现代与传统的分界岭。探讨这种分界岭形成的历史渊源和如何打破这样的分界岭的问题，近十几年来，在人类学、历史学和文学史领域里的西方学者特别是后殖民主义的研究者中已全面展开，但在艺术史领域，这样的问题探讨还落后于其他领域。

以上引用的几位学者的分析都还是停留在专注关山月的绘画风格特点上，也都是根据有限的几幅画作分析。除了张洪，其他几位学者都肯定了关山月的绘画结合了中西手法，使"新国画"或改良的中国水墨画为新社会、新现实服务。

　　老一辈的西方学者如苏立文先生，对关山月 1949 年以后积极参与新社会的宣传，靠近政治，引用他的话，"活跃于党的文化政治中"的评价多有保留而显谨慎。正如堪萨斯大学斯班瑟艺术博物馆出版的馆藏画册除介绍关先生为岭南画家外，还肯定了关先生在 1949 年以后，在中国现代画界的重要地位，但评价中也多少带有保留。"由于响应了新政府反映社会现实主义的号召，关山月远离了他早期画的温馨的乡村小景而转向勾画雄伟的山脉田野全景来描写新中国。" 画册进一步肯定，1949 年以后，"画家明显有意识地使中国画向现代化转型"。

　　郭适教授，作为一位历史学家，对艺术与政治之间的关系一直关注。他是最积极肯定岭南派画家，特别是岭南第一代在改革传统水墨画以适应时代的变革所作出贡献的学者。

　　对于岭南第二代，这跨越了时代变革、政府更新，和经历了各种政治运动变化，饱经风霜的一代的研究，在海外几乎是一个空白。 研究岭南第二代画派，如关山月先生这样的画家，必须肯定的是，他们在这样频繁的政治变动中继续探索新的技巧手法，使水墨画保持生命力，反映时代变革，记录时代新貌。而他们自己被动地受政治运动变化的左右，在这样的历史环境下，如何继续自己的艺术创作，使自己的艺术生命生存下来，我想这些艺术家做出的牺牲是我们后来的学者尤其要肯定的。每一个人都与他所在的时代分不开的。

　　比如在 1974 年，关山月复出以后，北京外国语出版社出版的英文版的《中国文学》（*Chinese Literature*）杂志转载了关山月的文章，英文的题目为 "An Old Hand Finds a New Path"（老手上新路）。 80 年代开始研究关山月的美国学者都引用过这篇文章。 当然这篇文章政治气息口号性很强，但其中有一段，关先生特别提到他如何采用西方油画的方法画《绿色长城》，用孔雀石色给森林层层上色，达到有深度层次的效果。关先生是这样陈述的："为了画出冷杉的韧劲，达到既要使冷杉看上

去逼真但又要高于生活的目的，我有意把树梢画的有硬度，而实际上冷杉的上端是较柔软的。" 63 岁的关山月，尤其是在 70 年代那样的政治并封闭的环境下，还在探索着新的手法，不隐瞒他借鉴了来自西方的油画技巧和手法。在油画写实作主导地位的 70 年代，关山月思考的是如何在技巧上吸收西方的手法，给予传统的材料——水墨以新的生机同时表现时代风貌。

对关山月艺术的历史价值的个案研究，我认为，必须要面临几个问题。

如何突破和跨越关山月与傅抱石由于合作《江山如此多娇》而成立的紧密联系的框架。如何建立起关山月个人对中国现代画历史的特别贡献的个案研究。关山月如何走出傅抱石所辐照的这一巨大的影子，建立起他对改良水墨画，为水墨画注入新鲜血液，使其拥有新的生机所作出的特有而独立的贡献。

跳出由于艺术服务于政治，艺术似乎就妥协了，艺术含量似乎就不纯洁了这样带有主观意识的框架。不是回避政治，而是面对政治与艺术之间的关系。社会主义的艺术也是中国 20 世纪现代画的一部分，有些画画得很好，不能因为题材政治化了，就抵消了其艺术价值还有历史价值。艺术是不可能脱离她所处时代的。 20 世纪的画家还停留在画远山近景、渔翁独钓、隔船相送这样的题材，画得再好，充其量也只能说明继承传统，跟随古人，与创新是无关的。而中国传统的水墨画如何在新的时代社会变革中继续拥有她的实用价值，而与外来以及本土的各种平面创作共存，岭南画派无疑在这一思考中作了最先的尝试。

研究关山月的绘画发展，不能脱离这一发展与时代、社会、政治变迁的平行。有些关键的风格题材变化的历史背景是要询问的。比如 50 年代末发生了什么，导致关先生的一些画作题材变化。关先生在 70 年代复出是什么原因所促成的。这一时期的一些画的创作与当时政治环境的紧密关系。而"文化大革命"后期（1974—1976 年）关的画再被打入冷宫，这两隐两现有什么必然的历史原因，而如果艺术不幸成为政治的工具，艺术的价值是否就减弱了？这样的问题艺术史家是要面对的。

比如关山月 70 年代初画的《南方油城》，我认为，就是一张很好很有气魄的画。

我没有看到过原画。 但即使是看黑白复印件，仔细观察，仍可以看出关先生细腻的笔触勾画着远景油城的轮廓。近景的铁路油车一目了然，细微的毛笔勾画的火车头结构准确分辨清晰。不难让人想起中国传统界画的影子，虽然题材完全不同。浓墨淡抹，干墨、湿墨烘托着油城周围被烟气笼罩的空旷的自然景观，无疑渲染了油城远离人群聚集的城市，暗示着油城工人的艰苦，达到了颂扬新中国工业发展的业绩。这幅画无论是从技巧上、构图上、笔墨上，包括美感上都可以称为一幅成功的水墨画。它超越了水墨画历史上遗留下来的写意不写实的文人意识的框架， 达到了既写实又写意的双层目的，是给予水墨画新生命的很好例子。

对关山月个案的深度研究是完全可以成立的，关键在于从什么地方切入，问什么样的问题，如何突破政治的束缚，打破固有意识和概念的框架，正视历史，也包括时代的必然性和个人的局限性，目的是通过艺术家和他的艺术回窥历史进而呈现历史。岭南派尤其是关山月先生这一代致力于复兴水墨画，赋予其新的生命，使"新"国画适应新的社会，这种不断求变的意识，我认为，本身就是前卫的。

学术主持冯原：谢谢朱晓青女士的精彩发言，早上第一场在 A 厅的发言是由郭适教授发起的，这场最后一个发言由朱晓青女士结束，他们都带给我们由外向内观察我们 20 世纪艺术的眼光。朱晓青系统地介绍了海外西方学者如何看待中国，看待我们 20 世纪艺术的变化，介绍了三个非常重要的人物苏立文、郭适、安雅兰在不同程度上或者不同范围之内关注到了中国和岭南画派的问题，以及政治与艺术之间的关系。朱晓青女士最后提出三个疑问，某种程度上也回应了艺术和政治到底是什么样的关系，是否艺术离开了政治价值就受到了减弱，这个问题也是给与会各位学者专家一起沟通思考的问题。

自由讨论
Colloquy

学术主持李一：各位专家，中国有句老话，合久必分，分久必合。我们又合二为一了，按照上午的议程，我们论文宣读结束，现在进行终场自由讨论。我们就从上午、下午各位专家的发言中展开讨论，可以对各位专家的观点进行商榷，也可以阐述一下自己的内容和观点，特别是一些没有发言的同志，可以做短暂的发言。今天还有一些中国艺术研究院和中央美术学院的博士研究生和硕士研究生来听会，如果你们对哪位专家的发言有需要请教或者探讨的地方，也可以来提问。现在开始。

薛永年：我们这一组潘耀昌先生谈到，中国画原来一度叫作彩墨画，后来改叫中国画，关于这个问题，我想做一个补充，与潘先生进行讨论。

我前几年被吸收加入了中央文史研究馆后，了解到一个史料。据文史馆史料记载，彩墨画之所以更名为中国画，原因是当时的叶恭绰和陈半丁等老先生在政协提案中提出要成立中央画院，后来被采纳，周总理亲自指导工作，先是成立北京的，后是成立上海、南京等各地的画院，然后就改了名字。所以想与潘先生商榷，到底这个改名是因为讨论会起作用了，还是其他原因

李一：潘先生不在，之后再请他回答有关的问题。

林木：关于彩墨的问题，1955年，傅抱石在当时的南京师范学院，他以班上同学的名义撰写了一篇关于坚持中国画教学的文章——《我们对继承民族绘画优秀传统的意见》，发在当年《美术》8月号上。这篇文章对当时彩墨画的说法实际上就有所批评。那是一个过程，我就补充这一点。

殷双喜：关于彩墨画转为中国画的问题，我补充一点。在 1957 年江丰被打成右派以后，由当时浙江美院（今中国美术学院）彩墨画系系主任牵头打了一个提议将彩墨画系更名为中国画系的报告，给院领导批。当时刚刚被任命为副院长的潘天寿也签了同意。所以，浙江的中国彩墨画系就在那个时候第一次改成了中国画系，前提是因为江丰不重视中国画，强调彩墨画。中央美院在他们之后又过了半年，我在李胡的教学笔记上，看到当时写了一个中国画系，后来又被圈回去，仍为彩墨画系。中央美院又比中国美院晚了几个月，直到 1957 年底，1958 年初才开始改成中国画系。这背后彩墨画和中国画之争，这是当时对待民族遗产、文化认识的根本性立场问题，这个问题是由浙江美院完成的，从此之后我们的两大美院彩墨画系都改成了中国画系。

林木：在当时的南京师范学院（今南京师范大学）美术系里就没有改名，还是叫国画。

刘曦林：据我所知，中国画最早的称谓是在明代顾起元《客座赘语》，西方绘画传入中国的时候，中国人问利玛窦："你们的画怎么画得这么立体？"利玛窦说："中国画但画阳，不画阴……吾国画兼阴与阳写之。"因此在这种中西画的对比中，中国画的名称开始出现。但是多年来，西学东渐以后，国学热复起，这时候称之为"国画"，把"中"字去掉了，称之为国粹，与国文、国医、国术构成一套国学，用国字的比较多，用中字的比较少。1957 年北京成立画院，周恩来总理到现场讲话，说"国画"的说法不合适，"北京国画院"应该叫"北京中国画院"。所以，中国画这个概念，最后真正起作用是周恩来总理在北京中国画院成立大会上的讲话。1955 年《人民日报》的社论《发展国画艺术》还叫"国画"，周恩来总理也不同意彩墨画的概念，也不同意国画的概念，最后加了一个"中"字，得到了明确的公认。

万新华：我补充国画院成立的历史细节。北京中国画院成立以后，江苏省紧跟而上。现在江苏省档案馆还摆放着江苏省国画院成立的档案，即江苏省老画家安置办法，这里面肯定有一些政治因素存在。很可惜，这个档案现在还没有到解密时间。但国画家安置办法，跟国画院的成立有一定关系，可间接地说明国画院成立前后的初衷。我想，北京、上海都有这种因素。另外，更有趣的是，江苏省国画院原来的名字应为

江苏国画馆，当初应该是以展示陈列为主要目标的，创作还是后面的事情。

刘曦林：我听到过傅抱石和关山月的两个传说。傅抱石是无酒不能入画，醉后能够画得最好，有印"往往醉后"。关山月滴酒不沾。画《江山如此多娇》的时候，傅抱石确实没有酒喝了，给周恩来总理"罢工"了。中央的人坐不住了，报告上去，确实送来了好酒。两个人到东北写生，在北京经济困难的时候，东北有酒，每天给他们每个人送一瓶茅台酒，关先生这个酒怎么办呢？都给傅抱石喝了，关先生一口也不喝。他们两个合作绘画的时候，画着画，傅抱石就不见了，问傅抱石哪去了？关山月护着他说到洗手间去了，实际上是去喝酒了，去喝一口酒，再回来画。

还有关山月和傅抱石到东北写生，关山月先生给我讲他们处得很好，经常切磋。他们俩题跋里的口气和用的词汇都很一致，所以互相影响是很深的。但是有一点，关山月说没有人打扰，没有人要画，这在今天是做不到的。所以，当时他们非常自由，愿意来搞创作，没有哪个领导要画，没有这样的事情。只有到了北戴河，中央国家机关在那里要画，他们俩合作的一张画留在北戴河了。在画《江山如此多娇》期间，刚才我说了在东方饭店画的，他们住的房子，包括蔡元培的房子都在东方饭店，那是有百年历史的老店。最后走的时候，由关山月着笔，给东方饭店画了一张有6尺大的梅花，还挂在那里，当然我们见到的是复制品。

赵仲奎：我是学习书法的，今天中午我去看了关山月先生的书法，我补充一点，他跟高剑父先生相比，高剑父先生的书法纯碑的东西比较多，关先生的作品有很多题跋，尤其是敦煌壁画的题跋，很多东西都写得非常精致，但更多的是他在绘画上的题跋，主要是大尺寸的为主，以磅礴的气势写的，所以，关山月相对于高剑父先生，既有书体写意的内容，也有工笔的一部分。所以，我觉得关山月的确是一位很全面的艺术家。

黄大德：刚才刘先生谈到新安画派的画，休息时我和他聊了几句。当年关山月和赵望云、张大千一起活动的相关报道的资料和史料甚少，这是很遗憾的。刘先生说在西北大学地下室里还有一批材料，这个事应该引起关山月美术馆的注意。因为现在

许多单位和部门对资料的封锁与垄断很严重，影响了我们许多研究工作的进行。关山月美术馆是否可以通过省委宣传部去协调，看看能不能想办法把这个材料找到。任何的课题，只要有新的史料发现，我们就可能有新的收获。特别是关山月原来不擅长画人物画，他到底是通过什么途径来学习人物画的呢？刚才几位谈到傅抱石和赵望云，如果能找到一些更详尽的资料，第一手的原始资料，那么我们的研究可能有更大的突破。谢谢！

（学术主持宣布自由讨论结束）

会议总结

The Summary

中国美术馆副馆长

梁江先生总结发言

**Conclusion Remarks from Liang Jiang，Deputy
Director of National Art Museum of China**

今天开了一整天会议，最后的自由讨论非常热烈，我听后很受感染。受邵大箴和薛永年两位老师委托，让我在这里做研讨会总结。实际上这个所谓总结，很难做。因为这次的系列活动，包括展览和研讨会，规格高、准备充分、内容丰富、信息量大。这个研讨会中间分了两个分会场，我也没有办法全部听完。上午我在这儿听会，下午我回中国美术馆开工作会议和学习十八大精神，然后接着来听。所以，这里只能就我所了解的情况做一点初步的归纳。

当然，前几个月《关山月全集》的编辑会，有一些我参与了。文集里面的稿子，中国美术家协会理论委员会在编辑阶段做了很多工作，我也参与了其中部分稿子的审读。有些内容我是先睹为快。论文集出来，大部分稿子我回去也看了一下，即使是粗粗浏览，都尽可能全面看看。这样，我想也可以做一点粗略的归纳。

在今天的研讨当中，每个分场的学术主持已经做了及时而具体的点评，很有针对性。关山月百年系列活动，在北京是第三站展出，在中国美术馆是很高规格的展示。动用圆厅和两边的方厅，是这两年中国美术馆最高规格的展场。这次展览，关山月美术馆做了充分的准备，尤其是把关山月先生各重要时期的 100 余件作品，拿到中国美术馆做了一次系统化的陈列。除了各个时期代表作，还有照片、手稿、文献、实物以及影像，构筑了一场立体的展示。正如早上研讨会开始的致辞中，邵大箴和范迪安先生都说道，这是一个重要的展览，展示了关山月对中国画和岭南画派的重要贡献，而且诠释了地方性和全国性的关系。展览在展示方式上也有新的思路，我想这些都是

非常准确的。在中国美术馆举办的这次展览和研讨，达到了一个新的高度，影响进一步推展到全国。所以我首先想说，这次展览和研讨活动，对关山月的研究又上了一个新台阶，体现了新水准。就这次研讨会而言，陈湘波馆长上午说到向60多位专家约稿，收到了40余份稿子，经过认真的评审和审读，有30余篇论文收入文集。研讨会虽然有一整天的时间，但是仍然未能让所有的提交了论文的专家进行发言。今天的研讨会，共计28位作者进行了发言，时间也很短，只能做主要观点的概略陈述。

从28位作者的发言中可以归纳出四个方面的内容：

第一，总论。把关山月与岭南画派的成就、影响和评价作一个宏观的整体的评价，这是一个类型的内容。这部分内容，大部分都归纳在论文集里面的第一板块。

第二，属于史学研究方面的内容，也就是从关山月先生的生平、艺术经历、创作轨迹、教学实践等史料性和回忆性角度做文章。这方面也是非常充实、具体的，有很强的史料性，很多内容都弥补了以前研究的空白。

第三，从创作个案角度的研究。以关山月先生的山水、人物、花鸟的作品为个案，从他的创作过程进行深度研究，这在以前比较少见。像《绿色长城》等作品的分析，都达到了以前所未曾达到的一个深度。

第四，从关山月的写生、色彩笔墨、中西融合的做法生发出新的论题。如从他的教学实践中，以关山月为由头而研究20世纪中国美术的相关问题。像大家刚才所踊跃提问的"中国画"的起源等相关问题，都是围绕关山月这一个点而生发出来的，这是对20世纪中国美术研究有非常重要意义的事情，这样的探讨也是很有价值的。

28位作者在上、下午的研讨中，只是作了一个简要的发言。由于时间的限制，并没有能充分地展开。除了以上的内容，我还有一些我个人特别感兴趣的问题。一些话题，是以往研讨会比较少见的。比如说，海外学者对关山月的论评、对国内学者有关关山月研究的考察，这都是从方法论角度和史学史的角度，对已有研究而进行的研究，挺有意思。而且，有海外学者特别关注到苏立文和关山月这种非同寻常的交情。

我们知道，有关苏立文的学术成果，前段时间刚在中国美术馆做了文献性的展示，里面展示他和关山月先生的交往，资料都很完整，包括以往少见的大照片都展示出来了。关山月是苏立文先生学习中国画的老师，苏立文先生对他非常尊敬。他与苏立文的关系，还有安雅兰、郭适对关山月的评价都有助于我们进一步探讨。还有，国外学界谈关山月，说到他从1949年以后响应新社会的号召，远离早期的乡村温馨小景而转向雄伟山脉全景，以描写新中国。他们认为，这是明显的有意识的中国画现代转型。这些观点，都非常有意思。我想，这种从外到内地对关山月的考察，这样一种立体的考察，是以往少见的，这体现了当今的研究深度。

对于关山月的研究，我还想讲一点我个人的经历。和在座的各位相比较，可能我和关老的直接交往会多一些，因为我有好多年在广东美术家协会工作，也就是关山月先生任广东美术家协会主席和广东画院院长的那段时间。我昨天回去翻阅20多年前的工作笔记，把1988年9月28号在广东迎宾馆，即关山月刚在广东搞个展的研讨会记录找出来了。那时，我刚从中国艺术研究院硕士毕业回广东工作。那个时候，研究生还非常稀罕。关山月先生对我关照有加，特别让我这个年轻人坐到他身边来听发言。我当时一边听会一边做了简要记录。现在，把我当时的记录和大家说一下，对大家以后研究关山月或许有点启发。

关山月先生当时讲了几点：第一，"不动便没有画"。这一点，关怡及好几位专家都谈过，包括李伟铭也写过专门的文章。但我想，在当时这个场合，在广东美术界研讨会上，他这样强调"不动便没有画"，这很体现岭南派的特征。关山月紧接着说，"不搞展览便不能动。"也就是说，不搞展览便少有机会出去写生。他说的这个补充，也包括日常行政事务缠身的苦衷。关山月强调的第二点，是"艺坛百花齐放，我算一朵花"。他只算一朵花，这一点，显然说得比较谦虚，也比较自信。然后，他谈到希望大家看他的画要注意几个点：注意80年代与70年代、60年代、50年代的区别，他希望大家看到这种区别。这种区别在哪里？他说，不同时期他想法和画法不一样，追求也是不一样的。还有，他希望大家能注意他的笔墨和书法的区别，尚有写生、用色和西洋方法上的区别。最后，关山月讲了一点很重要的想法，他说想画祖国大地，一年画一张类似于《绿色长城》这样的大画。他还想画西沙。这是1988年说的话，

是我 8 月 9 号在工作笔记上记录的关老讲话的要点。现在重提这几个要点，把当年我和关山月先生直接交往的一些东西说出来，可能对我们现在的研究也有一些启发。以《碧浪涌南天》为例，我和这一幅画也有特殊的缘份。这个作品完成以后，是我经手在 1984 年 7 月的《美术》杂志刊发出来的。当时是夏硕琦先生任编辑部主任，我是杂志执行编辑。当时做了一个整版的版式，其间和关老有若干书信来往，请他写了一个创作谈。这幅画刊发完了，社会影响很大，后来在全国展得了奖，这件作品成了中国美术馆收藏的珍品。但是我并没有想到，这件作品同时还有一个水墨版本。这次看到了水墨版的，我个人认为水墨比彩色的效果还更好，我想这件作品若也是中国美术馆藏品就更好了。我举这个例子，是说关山月的研究还有进一步挖掘深化的可能，还有很多事情能做。这次研讨会我觉得有一点非常可喜，我们发言中除了年长的、师辈的专家，有中年的学者，更有近年崛起的史论界的新锐，这显示了中国史论界的生机和潜能，这让人非常高兴。

在我们众多学者专家的努力之下，有关关山月的研究，现在已进入了一种前所未有的系统化、深入化、多角度的喜人状态。这一段时间以来，在中国美术馆举办的黎雄才、关山月的展览，都是在学术准备上非常充分的展览，这是很可喜的现象。广东的美术界在这方面做了很多的工作，值得祝贺。但我想借用一句流行的广告语说，"没有最好，只有更好"，我们还要进一步努力。对于史论研究，我一直很感兴趣的，是章太炎 1932 年在燕京大学《论今日切要之学》的演讲，这是我做史论工作一直不敢忘怀的，现在说出来给大家分享一下。章太炎说，做学问"一是求是，二是致用"；"明代知今而不通古，清代通古而不知今；明人治事胜清人，清人钻牛角尖不识天下大势"。这是章太炎的原话，我想这对我们史论研究，从方法论的角度，也给了我们很多启迪。美术史论界在关山月的研讨上已做了很多的工作，有了可喜的收获。但是，我们还有很多工作要做，还要努力。希望中国的美术史论事业继续发展，进入更好的状态。谢谢各位！

中国美术家协会理论委员会主任

薛永年先生总结发言

Conclusion Remarks from Xue Yongnian, Director of Theoretical Committee of Chinese Artists Association

各位同行、各位嘉宾：

刚才梁江先生做了很好的学术总结，不仅全面、深入，而且把自己摆进去，讲了直接受教于关山月先生的点点滴滴，亲切鲜活。"关山月与 20 世纪中国美术国际学术研讨会"是在特殊时机召开的，时值党的十八大刚刚胜利闭幕，艺术文化界都在学习贯彻十八大的精神，扎实推进社会主义文化强国建设，所以这个学术会议也就自然地被赋予了非常重要的意义。

"关山月与 20 世纪中国美术国际学术研讨会"经过一天紧张而充实的研讨与交流，取得了圆满成功。在这里，我代表中国美术家协会理论委员会向与会的各位专家学者表示衷心感谢，向参与会议筹备和会议服务的工作人员表示谢意。

本次研讨会由中国美术家协会、深圳市文体旅游局主办，关山月美术馆与中国美术家协会理论委员会承办，国家近现代美术研究中心也是参与承办的单位，并且把这一活动列为中心本年度的重点课题。

中国美术家协会理论委员会，自年初举行以"美术理论与文化强国"为题的"为中国美术立言"首届"高端论坛"以来，一直致力于围绕走中国特色社会主义文化发展道路而建设中国特色的美术理论体系，推动建设优秀传统文化传承体系而开展古代和近代美术史研究，体现中国文化价值观念而开展中国标准的美术批评，努力为全国的美术史论批评工作者搭建平台。理论委员会与关山月美术馆等单位承办的这一研讨

活动，也是美协理论委员会今年的重点工作之一。

如众所知，广东是中国最早的通商口岸，是辛亥革命的策源地。岭南画派是具有革新意义的画派，它的产生与发展一直与推动近现代中国社会变革密切联系在一起。关山月作为岭南画派第二代的卓越代表之一，秉承岭南画派"折衷中西、融汇古今"的理念，坚持以艺术反映现实人生和为大众服务的目标，积极参与了 20 世纪中国艺术变古为新的潮流。新中国成立以来，关山月倡导 "革故鼎新、继往开来"，与其他重要画家画派交流互动，积极探索中国画发展的新空间，对中国画的发展和培养新一代人才作出了重要贡献，开创了岭南画派的新气象。因此，将关山月纳入 20 世纪中国美术发展的整体框架进行系统研究，是中国美术史研究的一项重要课题，具有深刻的现实意义。

"关山月与 20 世纪中国美术"的研讨活动，年初开始启动，向海内外从事关山月与岭南画派研究和 20 世纪中国美术研究领域 60 位专家学者发出约稿函，得到了热烈响应，陆续收到认真撰写的研究论文近 40 篇。经中国美术家协会理论委员会讨论审定，共甄选出 34 篇具有独特研究视角和学术深度的论文，在此基础上举办了有充分准备的研讨会，以理论研究的新成果来纪念这位中国艺术大师，来认识 20 世纪岭南画派对中国近现代美术史发展的独特贡献与宝贵经验。

本次研讨会既在时间和空间上展开了对关山月及岭南画派的研究，又关注了在艺术观念上与关山月有交流和碰撞的艺术家与艺术流派，在相互联系与辉映中生动反映了 20 世纪中国美术丰富的历史内涵与深厚的生活积淀。这些研究是对以往关山月及岭南画派研究的丰富，也是进一步深入研究的新基础。我们希望以此次研讨会为契机，大家继续推动 20 世纪中国美术研究向纵深发展。

关山月及岭南画派的艺术成就，是适应时代变化的结果，此次研讨会所取得的丰硕成果也是理论工作者顺应时代要求，积极进行理论创新的结果。十八大报告提出了"努力建设美丽中国"的伟大号召，为了建设美丽中国，美术工作者和美术理论工作者应该有更积极的作为，发挥更高超的艺术创造力。相信美术理论工作者一定会从文

化强国战略的高度，以高度的文化自觉和文化自信推进美术理论研究，推动美术事业的发展，响应时代对我们提出的新要求。

研讨会结束后，我们将以参会专家提交的专题论文为基础，结合研讨会现场内容，编辑出版《关山月与 20 世纪中国美术——纪念关山月诞辰 100 周年国际学术研讨会文集》，希望这本文集能够为关注关山月与 20 世纪中国美术的专家学者提供一份有价值的文献资料。

谢谢大家！

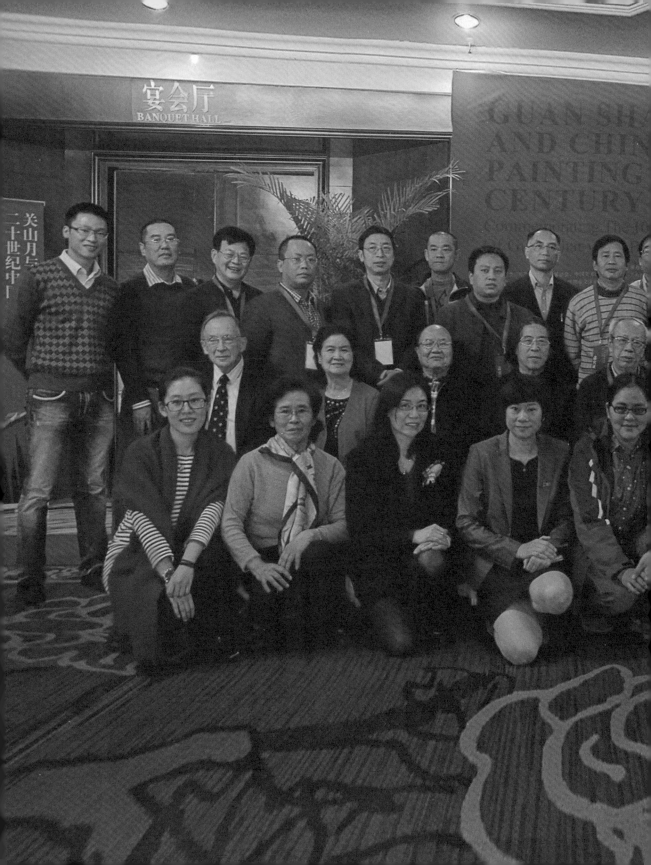

编后记

经过一年多的筹备，"关山月与 20 世纪中国美术——纪念关山月诞辰 100 周年国际学术研讨会"于 2012 年 11 月 19 日在北京华侨大厦会议厅如期召开，又经过半年时间的编辑和校对，这本文集终于即将与关注关山月先生与关山月艺术研究的专家学者以及其他的读者朋友见面了。

此次的国际学术研讨活动是在对关山月艺术的前史学进行了深入细致的梳理和研究的基础上进行的。关山月是岭南画派第二代重要的代表画家，也是 20 世纪中国具有广泛学术影响力的敏于时代的重要艺术家。从 20 世纪 30 年代末开始，国内便不断地有学者关注关山月的艺术发展，或撰文评述，或整理文献史料，对关山月的艺术进行不同层面的研究和梳理，尤其是 1997 年深圳市关山月美术馆成立以后，随着"关山月与 20 世纪中国美术"学术研究方向的确立和学术专题展览活动的展开，对关山月艺术的研究越来越深入。以 1997 年深圳市关山月美术馆建馆为时间节点，基本上可以将针对关山月艺术的研究分为前后两个部分。前者以艺术批评为主，或者对关山月的艺术，或者对画家本人，结合他的生活和创作经历进行评价，注重新闻性，具有很强的即时性和非系统性的特点。后者以深度的专题研究为重，尤其是 2002 年，关山月美术馆召集国内相关的专家进行论证以后，正式将"关山月与 20 世纪中国美术研究"确立为本馆的主要学术定位，把关山月的艺术放置到整个 20 世纪中国美术发展的总体框架中进行考察，将微观个案与宏观的美术大现象放在一起来进行深入的研究，这不仅使关山月艺术研究这一课题获得了历史的厚度和时代的纵深，同时，也为 20 世纪中国美术研究提供了独特的视角。在藏品整理、学术研究和展览策划整个学术过程中，学者们力图以历史的眼光来还原关山月作品的意义和作用，即不完全站在传统的立场上来判断它的政治意义，也不站在今天的角度否定这些作品在当时所起到的作用，并在此基础上探讨 20 世纪中后期中国美术所具有的独特价值。

关于关山月艺术与岭南画派艺术研究的展览及学术研讨活动，很多机构都曾举办

过，其中同时进行了比较集中的编著和出版活动的有两次，一次是关山月美术馆建成开馆，举办了"关山月先生捐赠作品展"、"广州美术学院、广东画院、广州画院、深圳画院四院作品联展"及"关山月美术馆开馆学术研讨会"，编辑出版了《关山月作品集》、《关山月研究》、《关山月诗选》、《关山月传》、摄影集《国画大师关山月》以及《关山月美术馆开馆笔谈文集》，主要是对此前的关山月艺术研究成果及文献资料进行了系统的辑录。其次就是此次的纪念关山月诞辰 100 周年系列学术活动，先后在深圳、广州、北京举办了"山月丹青——纪念关山月诞辰 100 周年艺术展"，举办了"关山月与 20 世纪中国美术——纪念关山月诞辰 100 周年国际学术研讨会"，编辑出版了 9 卷本《关山月全集》，并在展览开幕的同时举行了《全集》的首发式。学术研讨活动得到了海内外学者的广泛支持，共收到专题学术论文 40 余篇，涉及从社会学、艺术史学综合研究，关山月的山水画、花鸟画、人物画等专题研究，以关山月为代表的 20 世纪中国美术家的写生现象研究以及关山月艺术的前史学研究等多重视角，在有些学术问题的多向联系和深入挖掘方面甚至超出了我们的预期。同时，研讨会本身也为广大的专家学者提供了新的话题，碰撞出许多新的思想，研讨会结束以后，很大一部分与会专家都对此前提交的论文进行了修订。面对如此丰厚的研究成果，编辑委员会经过多次讨论，最终确定了关山月与岭南画派艺术总论、关山月与岭南画派史学研究、关山月艺术创作专题研究、关山月写生与相关问题及附录五个板块。其中"总论"部分主要是从宏观角度论关山月及岭南画派艺术成就、定位和学术影响；"史学研究"部分主要是涵盖了关山月先生生平、关于关山月和岭南画派的回忆性及史料性文章及其教学实践等；"创作专题研究"部分主要是分山水、花鸟、人物专题对关山月艺术进行深度研究；"写生与相关问题"部分主要是从关山月的写生铺陈开来，对 20 世纪中国美术史上具有重要史学价值的写生现象进行深入的剖析；附录部分则对当前所能检索到的关山月与岭南画派研究成果进行了文字索引。最后，鉴于研讨过程中出现的许多有着重要学术意义而在论文中并未述及的内容，文集的后半部分

又对研讨会的现场通过文献的方式进行了客观再现，希望这样的编辑方式能够为更多因各种原因不能参加现场研讨的研究者还原出一种现场感。

　　本次的学术研讨会及文集的编辑工作得到了中国美术家协会理论委员会的鼎力支持，原理论委员会主任邵大箴先生不但提交了正式的学术论文，还全程参加了研讨活动，并担任研讨会的总学术主持，在论坛的开幕式上致辞；现任理论委员会主任薛永年先生始终对研讨活动的整个筹备过程进行专业监督和指导，在百忙之中提交了正式的学术论文，参加了研讨活动，担任总学术主持，在闭幕式上致辞，还为此文集的出版专门撰写了序言。理论委员会的其他副主任及委员也都撰写并在会上宣读了学术论文，会后又对论文及发言进行了严谨的修订。尤其是理论委员会副主任、秘书长李一先生和秘书董立军先生，为本次论坛的举办和论文集的编辑出版做了大量的具体工作，才使得本次论坛得以成功举办，并取得了如此丰厚的成绩。尤其可贵的是，通过本次论坛的组织筹备，在理论委员会各位专家学者的带领下，关山月美术馆的学术研究队伍不断成长并成熟起来，为今后的学术研究和展览策划工作打下了很好的学术基础。本次论坛和文集的出版也得到了中国近现代美术研究中心的大力支持，并得以列为该中心 2012 年度的重点学术课题。文集的选题和研讨的规模更是得到了广西美术出版社的高度认同，其在文集的编辑和出版方面给予了莫大的支持。这些来自各方面的支持对于我们而言，既是不尽的激励，也是莫大的鞭策。

　　在此，我谨代表关山月美术馆的学术团队向来自各方的支持表示衷心的感谢！

<div style="text-align:right">

张新英

2013 年 6 月

</div>

纪念关山月诞辰 100 周年

关山月与 20 世纪中国美术国际学术研讨会

主 办 单 位：中国美术家协会、深圳市文体旅游局

承 办 单 位：深圳市关山月美术馆、中国美术家协会理论委员会、国家近现代美术研究中心

组委会顾问委员会：冯 远 刘大为 王京生 吴以环 陈 威 吴长江 董小明

学术委员会

主 任：薛永年 范迪安 柴凤春

副 主 任：李 一 陈湘波 张晋文

委 员：邵大箴 薛永年 范迪安 张晓凌 陈履生 梁 江 吕品田
　　　　刘曦林 李 一 陈传席 杭 间 尚 辉 殷双喜 李伟铭
　　　　陈湘波 刘 冬 颜为昕 文祯非 张 爽

秘 书 长：张新英 董立军 张苗苗 黄治成

秘 书 组：宋 珮 彭宝玉 谢先良

图书在版编目（CIP）数据

关山月与二十世纪中国美术："纪念关山月诞辰100周年"国际学术研讨会文集 ／中国美术家协会理论委员会，深圳市关山月美术馆编 . — 南宁：广西美术出版社，2013.12

ISBN 978-7-5494-1060-6

Ⅰ．①关… Ⅱ．①关… Ⅲ．①关山月（1912～2000）－中国画－绘画评论－国际学术会议－文集 Ⅳ．① J212.05-53

中国版本图书馆 CIP 数据核字（2013）第 288625 号

关山月与二十世纪中国美术——
"纪念关山月诞辰 100 周年" 国际学术研讨会文集
GUAN SHANYUE AND CHINESE PAINTING IN THE 20th CENTURY
Commemorating the 100th Anniversary of Guan Shanyue's Birth

主　　编：陈湘波　李　一
副 主 编：颜为昕　文祯非
执行副主编：张新英　董立军
特 约 编辑：宋　珮　彭宝玉
英 文 翻译：曾思予
编　　委：陈湘波　李　一　颜为昕　文祯非　张新英　黄治成
　　　　　董立军　张苗苗　宋　珮　彭宝玉　谢先良
责 任 编辑：冯　波　谢　赫
审　　校：王　雪　梁　东　陆　源　林　丽
出 版 人：蓝小星
终　　审：黄宗湖
出 版 发行：广西美术出版社
地　　址：广西南宁市望园路 9 号
邮　　编：530022
网　　址：www.gxfinearts.com
印　　刷：深圳市金丽彩印刷有限公司
开　　本：889mm×1194mm 1/16
印　　张：42.5
印　　次：2013 年 12 月第 1 版第 1 次印刷
书　　号：ISBN 978-7-5494-1060-6/J · 2040
定　　价：280.00 元